U0110955

大展好書　好書大展
品嘗好書　冠群可期

大展好書　好書大展
品嘗好書　冠群可期

象棋輕鬆學
6

象棋實戰短局 制勝殺勢

傅寶勝　主編

朱玉棟　　張　強　　靳茂初

吳根生　　李士和　　劉樹蔚

吳可仲　　張建平　　靳茂成

傅　寧　編著

品冠文化出版社

序

　　《象棋實戰短局制勝殺勢》以實戰短局殺勢的形式來表現，對於象棋初中級愛好者來說應該是再好不過的了。因爲實戰短局具有精緻玲瓏、巧妙奇絕的特點，它是中國象棋文化藝術寶庫中一顆璀璨的明珠，是象棋運動中無數高手的智慧結晶。這些精巧玲瓏的實戰短局殺勢，皆在 30 回合以內。

　　隨著象棋技藝日新月異地發展，促進了佈局理論的深化，現代佈局的專題研討多達 20 回合開外，故實戰短局界定在 30 回合之內，其中十幾個回合即分出勝負的棋局，則定義爲超短局。它們巧妙奇絕，著法精煉，殺法明快，弈理明明白白，姿態千千萬萬。其中有開、中、殘局的技巧，有匠心獨運的戰術，有乾淨俐落的殺法，內容豐富，內涵深刻，乃初中級象棋愛好者的良師益友。學習研究這些對局，可以開闊視野、拓寬思路，達到棋技藝術的昇華。

象棋大師　郭之武

前　言

　　本實戰短局譜取材於浩如煙海的對局，精選了全國個人賽、團體賽、擂臺賽、對抗賽、邀請賽、友誼賽、表演賽以及各種杯賽中弈出的數以千計的短局，又從中遴選出二百九十一例精彩的殺局，不乏經典名局佳作。按佈局分類組合，另將新晉女子象棋大師梅娜的實戰短局單列一章，並加以注釋和評析。其中部分對局採用特級大師、大師的自戰解說和他人的研究成果，限於篇幅，書內並未全部注明出處，特作說明，敬請諒解。

　　象棋在實戰中取勝的戰術和技巧很多，本書旨在從短小精悍之實戰對局中提高讀者的殺局制勝水準，從而逐步達到棋技藝術的昇華。本書的主要對象雖是初、中級的象棋愛好者，但對從事基層訓練工作的同好，也具有一定的參考價值，可作爲象棋訓練的輔助教材。

　　在編寫過程中，得到象棋大師鄒立武、女子象棋大師梅娜、安徽省九運會男子象棋冠軍張磊等人的熱情幫助，他們有的爲書作序，有的提供了某些對局資料並作初評，有的熱心聯絡，特此致謝。

　　選局時注重了與本書題材有關的局例，未考慮個人選局的勝負問題。限於筆者的水準，書中可能尚存不足或錯誤，敬希廣大讀者、專家和同行賜教。

目　錄

象棋實戰短局制勝殺勢

第五章　中炮對反宮馬（21局） ……………… 305

象棋實戰短局制勝殺勢

象棋實戰短局制勝殺勢

第一章　超短局

超短局，顧名思義即超出常規的、更短更精的對局，但其超短程度，尚無定論，筆者暫將其規定在廿回合之內。

第1局　順德 何文顯（先負）湖北 柳大華

2005 年 10 月 1 日下午，有「東方電腦」之美譽的象棋特級大師柳大華，應邀在廣東順德進行了 1 對 10 蒙目車輪戰表演，取得了 5 勝 5 和的輝煌戰績。這是其中與當地冠軍何文顯的一則精彩對局，17 個回合便結束戰鬥，由柳大華自戰解說。

黑 方　柳大華

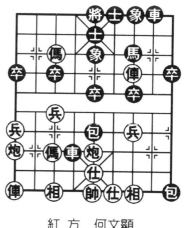

紅 方　何文顯

圖1

1. 炮二平五　馬 8 進 7
2. 傌二進三　車 9 平 8
3. 俥一平二　馬 2 進 3
4. 兵七進一　卒 7 進 1
5. 俥二進六　包 2 進 4
6. 兵五進一　象 3 進 5
7. 兵五進一……

衝兵過急。一般多走傌八進七，士 4 進 5，兵九進一，形成正常的變化。

7. ……　　　士４進５

黑方應改走卒５進１吃中兵，紅如接走傌三進五，士４進５，傌五進六，車１平４，與實踐著法相同，也為黑方優勢。

8. 傌三進五　……

錯失良機！應改走兵五平六，馬７進６，傌八進七，卒７進１，俥二平四，馬６進７，俥四平二，紅方占優。

8. ……　　　卒５進１　　9. 傌五進六　包８平９

10. 俥二平三　車１平４

平車棄馬，算度深遠的佳著！

11. 傌六進七　車４進７　　12. 炮八平九　包２平５

13. 仕六進五　包９進４　　14. 傌八進七　包９進３

（圖１）

如圖１形勢，黑方再棄一車精妙之著。由此構成絕殺。黑如誤走車４平３吃傌，則俥九平八，車３平４，炮九進四，紅方反而捷足先登。

15. 炮九平六　車８進９　　16. 帥五平六　包９平７

17. 帥六進一　包５平４　黑勝。

第２局　中國香港 趙汝權（先負）法國 陳特超

2005 年 8 月 1 日，法國巴黎第 9 屆象棋世界錦標賽共有來自 26 個國家和地區的 88 位世界象棋高手參加，其中包括 33 位非華裔棋手。香港資深棋王趙汝權僅僅 15 個回合就被法國陳特超絕殺出局，讓人大跌眼鏡。這是首輪比賽爆出的第一個大冷門的對局。雙方以中炮橫俥七路馬對屏風馬右象開局：

1. 炮二平五　　馬8進7
2. 傌二進三　　車9平8
3. 兵七進一　　卒7進1
4. 傌八進七　　馬2進3
5. 俥一進一　……

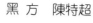
黑 方　陳特超

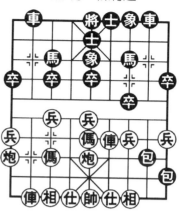

紅 方　趙汝權

圖2

至此形成中炮橫俥七路傌
對屏風馬的陣勢。紅方提右橫
俥是一種緩攻型的下法。此種
陣形，一般地講紅方將以黑方
的中路為主攻方向；黑方則以
紅方的右翼為偷襲目標。

5. ……　　　　象3進5

黑飛右象固防，欲補右士
通車，落子自然。

6. 俥一平四　……

平俥占肋可掩護右翼，若俥一平六占左肋，黑則馬7進
6，以下紅若接走傌七進六，馬6進4，俥六進三，包8平
7，紅無實質性進展，黑棋滿意。

6. ……　　　　士4進5

補士通車，靜觀其變，是後手方的傳統應著，可見法國
棋手象棋開局的造詣非淺。

7. 炮八平九　　包2進4　　8. 俥九平八　……

如改走兵五進一，則包8進4，俥九平八，車1平2，
轉化為黑「雙包過河」，另具攻防變化。

8. ……　　　　車1平2

如改走包2平7，則相三進一，卒7進1，俥八進七，

黑可選擇車 1 平 3 或馬 7 進 8，都另有變化。

9. 兵五進一　包 8 進 5

黑包伸至紅方佈置線，為新創之招，其效果如何，需要實踐檢驗，感覺不如包 8 進 4，以下俥四進三，馬 7 進 8，炮五退一，卒 7 進 1，俥四平三，包 8 進 1，炮五平二，演變下去，另有一番爭鬥，大致會形成平穩走勢、紅方略先的局面。

10. 俥四進二　包 2 進 2
11. 傌三進五　包 2 平 9（圖 2）

如圖 2 形勢，黑方右包左移，偷襲紅方空門，構思不錯，攻擊線路正確。

12. 俥八進九　馬 3 退 2　　13. 兵五進一　……

進中兵攻中路，疏於防範，輕敵之著，導致形勢急轉直下，應改走俥四退二，包 8 進 1，俥四進一，包 9 進 1，俥四平一，雖處下風，但尚能堅持。

13. ……　　　包 9 進 1　　14. 兵五進一　包 8 進 2
15. 兵五進一　車 8 進 8

紅方連進三步中兵，看似神速，實則已慢數拍，黑車飛進下二路構成絕殺，黑勝。以下紅如續走傌七退五，則車 8 平 6 殺，黑勝；又如兵五進一，則士 6 進 5，傌五進四，象 7 進 5，黑亦勝。

第 3 局　榆陽區 李東林（先勝）榆陽區 薛曉晨

這是 2005 年 6 月 13 日，陝西省榆林市兩位業餘棋手的比賽對局。雙方以五六炮對單提傌開局，由於黑方佈局階段軟著頻頻，13 個回合便投子認負，堪稱比賽中的超短對

局。

1. 炮二平五　　馬 2 進 3
2. 傌二進三　　包 8 平 6
3. 俥一平二　　馬 8 進 9
4. 兵七進一　　象 3 進 5
5. 炮八平六　　士 4 進 5

（圖 3）

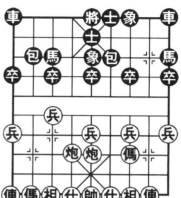

黑　方　薛曉晨

紅　方　李東林

圖 3

如圖 3 形勢，黑方此手補士是不明顯的軟著，導致最後右翼的空虛。應改走包 2 進 6 壓傌，俥九進一，車 1 平 2，俥二進一，包 2 退 2，兵三進一，車 9 進 1，黑方局面不賴。

6. 傌八進七　　車 1 平 4　　　　7. 仕六進五　　包 2 進 4

8. 兵三進一　　卒 9 進 1　　　　9. 俥九平八　　包 2 平 3

10. 傌三進四　　……

躍馬欲奪中卒，思路正確，有力之著。

10. ……　　車 4 進 5

多此一舉。應改走車 9 平 8 兌俥，黑方雖落後手，但不至於太吃虧。

11. 傌四進五　　車 4 退 2　　　12. 俥二進八　　車 9 平 8

13. 俥二平四！　車 8 進 6

黑方兌俥已慢半拍，紅俥塞象眼凶著。現黑方伸左車於兵林線是希望紅傌五退四以便吃中兵，但沒有看到紅方下一步的妙手。不過此時如改走馬 3 進 5，炮五進四，車 8 進 4（如改車 4 平 5，炮六平五，車 5 平 4，俥八進九，士 5 退

4，炮五進五，伏俥八退一及炮五平九的手段，紅勝勢），俥八進九，車4退3，俥八退六，包6進4，炮六平四，包6平8，炮四進七，仍為紅勝。

14. 傌五退六（紅勝）

黑方認負。如接走車4進2，炮五進五，士5退4，俥八進八絕殺，紅勝。

第4局 上海 胡榮華（先勝）江蘇 戴榮光

這是1973年12月5日，上海象棋隊應邀到鎮江表演時的一盤經典殺局。雙方以中炮對列手炮佈陣對壘，由於黑方佈局失當，造成陣勢一觸即潰，致使全盤僅弈19個半回合，紅方就構成「大膽穿心」絕殺之勢。

1. 炮二平五　包2平5　2. 傌二進三　馬8進9

黑馬屯邊是明代象棋譜《桔中秘》裏的老式著法，因其馬路較窄同時僅剩隻馬護中卒而逐漸被淘汰。現代佈局此時均走馬8進7，較富於變化。

3. 傌八進七　馬2進3　4. 俥九平八　車9平8

黑方出車嫌緩，可改走包8平7靜觀其變，紅如接走俥一平二，則卒7進1，炮八進四，卒3進1（如改走卒7進1，炮八平五，士4進5，俥二進五，紅先），俥二進五，車9平8，俥二平三，車8進2，傌三退五，包5平6，再補士象，局勢能夠滿意。

5. 俥一平二　車1平2

出直車被紅方進炮封車後，並無好的後續手段，從此一蹶不振，不如改走車1進1，兵七進一，車1平4，尚有抗衡機會。

6. 炮八進四　士4進5
7. 兵七進一　卒9進1

　　黑方第6回合很想走卒3進1，但擔心紅俥二進五的攻擊手段，補士實屬無奈；現進邊卒於防守無補，不如改走包8平7兌俥，雖失一先，但牽制紅方右俥，尚有較長的周旋。

8. 兵三進一　象3進1
9. 俥七進六　包8進4
10. 仕四進五　車8進4
11. 俥三進四（圖4）……

　　如圖4形勢，由於黑方佈局失誤，造成各兵種相互之間失去聯絡，現紅方雙俥盤河佔據要津，黑陣已呈一觸即潰之敗象。

11. ……　　　車2平4
12. 俥六進七　車8平6
13. 俥二進三　車6進1
14. 兵七進一　馬9退7

　　如改走車6平3，俥七進五，象7進5，俥二進四，紅方得子勝。

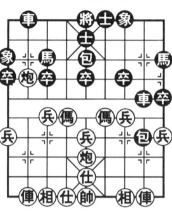

黑　方　戴榮光

紅　方　胡榮華

圖4

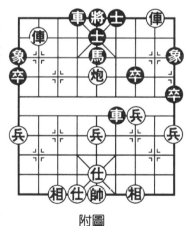

附圖

15. 俥七進五　馬7進5
16. 俥二進六　象7進9
17. 兵七進一　馬5進3
18. 炮八平五　後馬進5
19. 炮五進四　馬3退5
20. 俥八進八（紅勝）

最後如附圖形勢，已構成雙俥炮攻殺的典型局例。黑如續走車6退4，則俥八平五，車6平5，帥五平四勝。

第5局　浙江 于幼華（先勝）江蘇 童本平

這是 1992 年 4 月，浙江象棋隊到南京訪問時熱身賽中的一盤對兵局。本來應是「太極推手」般鬥功底的棋，然而開局未幾，局勢竟成白熱化般的懸崖搏鬥，雙方主帥先後起身避難，激烈程度遠遠超過列手炮局。最後紅方以左翼俥傌為餌，乘隙而入，搶先構成殺局，堪稱空前絕後的經典之作。

1. 兵七進一　卒7進1　　2. 炮二平三　包8平5
3. 兵三進一　包5進4
4. 兵三進一　包2進2（圖5）

黑如改走馬8進9，傌八進七，包5退1（如包2平5，傌七進五，包5進4，炮三進二！下一步有炮三平五照將後傌二進三逐包手段，黑方空頭包站不住腳，紅方先手擴大），炮八進二，卒5進1，炮八平五，卒5進1，黑方空頭包被瓦解後，局勢緩和下來，雙方各有千秋。

如圖5形勢，輪紅方走子，雖有炮轟底象抽車的手段，但須防黑中路重包殺，棋局的發展勢必黑將起立防抽。僅弈4個回合驚心動魄的肉搏戰，可謂前所未有。

5. 炮三進七　將5進1　　6. 帥五進一　車9進2
7. 傌二進三　包2平5　　8. 帥五平六　車9平4
9. 炮八平六　車4平2　　10. 仕六進五……

補仕著法穩健，準備讓帥安全回到九宮的帥府。另如改走俥九進一，黑前包平4照將，也有多種侵擾手段，局勢複

雜。

10. ……　前包平 4

黑方如改走後包平 4 照將，也可組成殺局。續演：紅應炮六平五。車 2 進 6，帥六退一，包 4 平 1，俥一平二！包 1 進 5，俥二進八，將 5 進 1，傌三進五，如實戰放棄左翼車馬，一樣成殺。

11. 炮六平五　車 2 進 6

黑進車照將後欲平包打死傌，正中紅方圈套。不如改走象 3 進 5，紅帥六退一解重包殺，象 5 退 7，俥一平二，馬 8 進 7，紅可追回失子，但以後變化較多。

12. 帥六退一　包 4 平 2

13. 俥一平二　馬 8 進 7

黑方另有兩種應法，均難挽危局，試擬變化：①包 2 進 3，俥九平八，車 2 進 1，俥二進八，將 5 進 1，傌三進二，紅勝；②車 1 進 2，俥二進八，將 5 進 1，炮三退二！打車的同時接著有傌三進二，出傌叫殺，黑方難以抵擋。

14. 俥二進八　將 5 進 1　　**15. 傌三進四（附圖）**

黑　方　童本平

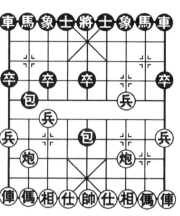

紅　方　于幼華

圖 5

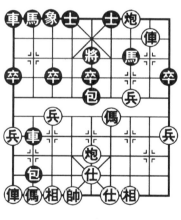

附圖

如附圖形勢，黑方見無法挽救，爽快認輸，因為以下黑方如接走包 2 進 3 打俥，紅俥九平八，車 2 進 1，傌四進六，將 5 平 6，兵三進一絕殺。值得提及的是，結局時枰面出現紅黑雙方全部強子尚存的罕見現象。

第 6 局 深圳 陳軍（先負）廣東 湯卓光

這是 1991 年 5 月，無錫全國象棋團體賽第 7 輪的一盤對局。黑方以「反宮馬」迎戰紅方的「中炮巡河炮」，僅 18 個回合就結束戰鬥，形成「重包」絕殺，贏得乾脆俐落。

1. 炮二平五	馬 2 進 3	2. 傌二進三	包 8 平 6
3. 俥一平二	馬 8 進 7	4. 兵七進一	卒 7 進 1
5. 炮八進二	象 7 進 5	6. 傌八進七	馬 7 進 6
7. 傌七進六	……		

紅進河口傌邀兌，不如挺三兵兌卒活傌，現先行之利盡失。也可改走俥二進六，則士 6 進 5，俥二平四，馬 6 進 7，炮五平六，車 9 平 8，相七進五，卒 1 進 1，傌七進六，紅稍占主動。

7. ……	馬 6 進 4	8. 炮八平六	車 1 平 2
9. 俥九平八	包 2 進 4		

黑右包封俥，頓顯紅左翼薄弱，處於被動，皆是兌河口馬落了後手所致。

10. 俥二進六	士 6 進 5	11. 炮五進四	馬 3 進 5
12. 俥二平五	……		

紅方以炮兌馬先得中卒，打算以兵種齊全和多兵優勢，柔中取勝。

象棋實戰短局制勝殺勢

26

12. ……　　　　車2進2

提車生根，下步取兵轟相，著法積極而穩健。

13. 相三進五　車9平8
14. 俥五平六　車8進8
15. 炮六退二（圖6）……

如圖6形勢，此手紅方的退炮如改走仕四進五，則炮二平四！俥八進七，包4退3，俥八退四，車8平7，炮六退二，包4平8，下一步黑包沉底，大佔優勢。

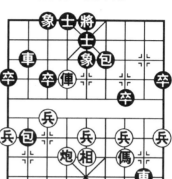

紅　方　陳軍

圖6

15. ……　　包2進1

進包好棋！迫使紅方不能補仕，黑車在下二路更顯活躍。

16. 兵五進一　車8平4！

車塞相眼，下一手平包打相，紅方不失子則失勢，已難於招架。

17. 兵五進一　包2平5　　18. 俥八進七　包6進6!!

重包絕殺，黑勝。

第7局　吉林 曹霖（先勝）銀鷹 鄭國慶

1987年4月，福州第6屆全運會中國象棋團體預賽第13輪的一盤棋，紅方用時14分5秒，僅走18著即取得勝利，黑方雖然花了比紅方多3倍的時間，卻始終未能找到良好的對策，而不得不起座認輸，堪稱木屆比賽對局的「短

黑方　鄭國慶

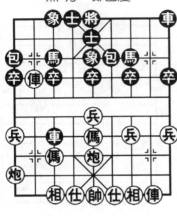

紅方　曹霖

圖7

小、快捷」之最。

1. 炮二平五　　馬2進3
2. 傌二進三　　包8平6
3. 俥一平二　　馬8進7
4. 兵五進一　　車1進1

形成「中炮直俥急進中兵對反宮馬右橫車」的開局陣勢。

5. 傌八進七　　車1平4
6. 炮八平九　　車4進5
7. 俥九平八　　包2平1
8. 俥八進六　　車4平3

9. 傌三進五　　士6進5

10. 炮九退一　　象7進5（圖7）

如圖7形勢，紅方進攻黑方防守的格局一目了然。雙方你來我往針鋒相對，似乎難分伯仲，但紅方當頭炮盤頭傌以及七路線配合過河俥的攻勢，就發展的趨勢看，比較猛烈，潛力很大；黑方雖嚴陣以待，但子力呆板，處於防守中的劣勢。

11. 兵五進一　　卒5進1　　12. 炮九平七　　車3平4

13. 俥八平七　　包1退1

紅方衝中兵、平炮打車、吃卒壓馬，攻勢井然，黑方忙於應付；現退包反擊，力爭主動，此手如改走卒5進1，則傌五進三，卒7進1，傌三進五，依然紅優。

14. 傌五進三　　包1平3　　15. 傌三進五　……

黑方平包打俥企圖得子，紅方成竹在胸，將計就計，毅

象棋實戰短局制勝殺勢

28

然棄子搶攻。

15. ……　　　包 3 進 2　　16. 炮七進五！　……

棄俥搶攻，伏傌掛角照將，傌後炮殺。

16. ……　　　車 4 退 3

退俥攔炮解殺。如改走馬 3 進 5 或包 6 進 1、包 6 退 1 解殺，則傌五退六吃車，紅仍淨賺一子，勝勢。

17. 傌五進四　將 5 平 6　　18. 炮七進三！　紅勝

炮轟底象，妙極之著！

以下黑方如：①象 5 退 3，則傌四退六吃車，紅多子賺象勝定；②將 6 進 1，俥二進八，將 6 進 1，炮七平一得車，紅亦勝。

至此，黑方已難挽敗局，遂簽城下之盟。

（紅方用時 14 分 5 秒，黑方用時 1 小時 4 分 22 秒）

第 8 局　陝西 韓倫（先負）山西 葛鐵漢

這是 1985 年 4 月西安全國象棋團體賽第 5 輪的一盤短小、精巧的殺局。開局未幾，紅方雙俥未動，黑方雙車搶出，已占得先手。步入中局，紅方運子頻頻失誤，被黑方進包打雙後，巧妙構成「重包」絕殺，僅 19 個回合就贏得了勝利。

1. 炮二平五　馬 8 進 7　　2. 傌二進三　車 9 平 8

3. 兵三進一　包 8 平 9　　4. 傌八進七　包 2 平 5

5. 兵七進一　馬 2 進 3

形成「中炮兩頭蛇對三步虎轉後補列包」的開局陣式。

6. 炮八進一　車 1 進 1

紅高左炮似嫌消極與遲緩，本手應走俥九平八，出動主

力為宜；黑方乘勢搶出右車，深得要領。

7. 炮八平七　車1平4　　　8. 炮七進三　象3進1
9. 俥九平八　卒5進1　　 10. 俥八進六　車4進2

紅俥過河正好被黑方進車牽制，好像自投羅網，由此局面更加陷入被動。

11. 仕四進五　士6進5

紅方補仕，不如炮五進三打中卒先得實惠，再飛相、上仕，結果絕對好於實戰。

12. 兵七進一　卒5進1　 13. 傌七進八　……

進傌，失誤，更顯左翼子力臃腫。應改走炮五進二打卒，局勢得到透鬆。

13. ……　　　　卒5進1　 14. 傌三進五　車8進6
15. 傌八進六　車8平6　 16. 相三進一（圖8）……

30

黑方　葛鐵漢

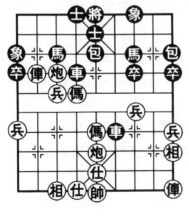

紅方　韓倫
圖8

飛邊相，「助對手為樂」的走法，可謂大劣著。應走炮五進五，包9平5，相三進五，馬7進5，俥一平四，車6進3，帥五平四，紅足可抗衡。

如圖8形勢，紅左翼子力壅塞，右俥原地未動，局面不利，黑方子力占位較好，棋勢舒展，明顯占優。

16. ……　　馬7進5

進馬引誘紅中炮打馬，妙手！

17. 炮五進四　　包9進4

紅中炮打馬上當，被黑邊包過河打雙，絕妙佳著，紅勢已危。此著黑若改走車4平5，傌六進五，象7進5，傌五進六，則局面趨於平穩。

18. 炮五平一　……

作最後一搏，但已無濟於事。

18. ……　　車4進1!　19. 兵七平六　……

如改走炮一進三，則士5退6，炮七平五，包5進4，相七進五，包9進3，兵七平六，包9退9，黑勝定。

19. ……　　包9平5

「重包」絕殺，黑勝。

第9局　湖北 陳淑蘭（先負）上海 單霞麗

1979年9月，北京第四屆全運會中國象棋女子個人決賽第五輪的比賽，可謂是最短、最快的一局，雙方只戰了十六個回合，比賽時間總共只有48分鐘。

1. 炮二平五　馬8進7　　2. 傌二進三　車9平8

3. 俥一平二　馬2進3　　4. 兵七進一　卒7進1

5. 俥二進六　包8平9　　6. 俥二平三　包9退1

7. 傌八進七　車1進1

黑方快速出橫車，旨在加強反擊，以下並以車1平6伏擊紅死俥的戰術來與紅方對搶先手。

8. 炮八平九　車1平6　　9. 俥三退一　……

退俥殺卒，俥離險地，是採用較多的下法。另有兩變：①俥九平八，包9平7，俥八進七，包7進2，俥八平七，車8進8！炮五平六，包7進3，或車6平2，都將引起複

雜變化，紅方難把握局勢；②傌七進六，包9平7，傌六進五，馬7進5，兵五進一，車6平2！兵五進一，包7平5，兵五進一，包2進1，黑方足可抗衡。

9.……　　　　車8進8　　10.俥九平八　包9平7

11.俥三平六　包7進5（圖9）

如圖9形勢，黑方結集雙車馬包猛攻紅方右翼，雙車佔據要津，馬路活躍，包瞄底相，大有黑雲壓城城欲摧之勢，紅方面臨難題。

12.傌七退五　……

「傌窩心，必遭凶」，退傌乃速敗之源！（若改走傌三退一，將好於實戰。）試演如下：①黑如接走車8平9，則俥八進七，車9平7（如車9進1，俥八平七，車9平7，仕六進五，包7平8，帥五平六，紅優），相三進一，車7平8，炮五平三，對攻，紅勢不差；②黑如接走包2平1，則俥八進七，車6進1，炮九進四，紅方可棄傌搶攻，鹿死誰手，尚難預料。

黑方　單霞麗

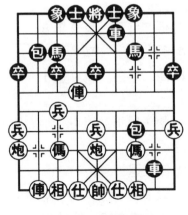

紅方　陳淑蘭

圖9

12.……　　　　車8平6！
13.相三進一　包7平8！
14.傌五進七　車6平7
15.傌七退五　……

如改走炮五平四，車7退1，俥八進七，包8進3，仕四進五，車6平8，紅方亦難應付。

15. …… 包 8 進 3　　16. 傌五退三　車 6 進 8
黑勝。

第 10 局　廣東 楊官璘（先勝）四川 陳新全

這是 1977 年 9 月 20 日，太原全國象棋團體賽最後一輪
的對局。雙方以中炮七路傌對屏風馬開局，黑方在中局糾纏
中失利，繼而又被紅方用攔截戰術，妙得一包，僅 19 步即
輸棋，是此屆全國大賽中最短小之局。

1. 炮二平五　馬 8 進 7　　2. 傌二進三　車 9 平 8
3. 兵七進一　卒 7 進 1　　4. 傌八進七　象 3 進 5
5. 傌七進六　馬 2 進 3　　6. 炮八平七　車 1 平 2
7. 俥九平八　包 8 平 9

開局至此，雙方應對工穩。現黑平包亮車，準備攻擊紅
方河口傌，緊著。

8. 傌六進七　……

紅不宜俥一平二兌車，否則，兌車後黑包 2 進 6，封壓
紅俥，黑方有利。

8. ……　　　　馬 7 進 6　　9. 俥一進一　車 8 進 1？

紅高右橫俥，或平四攻河口馬、或穿宮平六蓄勢待發，
有力之著；黑高一步車，無積極意圖，實屬緩著。無論如何
也應走車 8 進 5，相七進九，馬 6 進 4，傌七退六，車 8 平
4，炮七進 5，包 9 平 3，炮五進四，士 4 進 5，俥八進六，
車 2 平 4，士六進五，包 2 退 2，黑左側車順利右移，紅右
俥受阻、紅傌呆滯，黑方足可一戰。

10. 俥一平四　馬 6 進 7　　11. 俥四進六　象 5 退 3
12. 俥四退一　……

黑方 陳新全

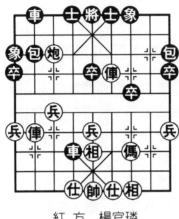

紅方 楊官璘

圖 10

正著，如貪馬走俥四平七，由象 3 進 5 打死俥。

12. ……　　　車 8 平 4
13. 俥八進三　　車 4 進 6
14. 傌七進九！　象 3 進 1
15. 炮七進五　　馬 7 進 5
16. 相七進五（圖10）……

紅方第 14 回合妙手兌子後，已占兵種優勢。如圖 10 形勢，紅方各子活躍，占位俱佳，兵種齊全，卒林線俥將，橫掃黑卒，形成多兵之勢；黑方陣形不整，無根車包被牽，進攻無路，防守艱難，敗象已呈。

16. ……　　包 9 平 5　　17. 俥四平五　　包 2 進 3

導致後來丟子的速敗之招。棋諺：包逢狹道必死。此時只能走包 2 進 2 維持，免遭紅炮轟象。

18. 仕四進五　　車 4 退 2　　19. 炮七退一　　卒 9 進 1
20. 炮七平八

黑包被捉死，遂認負。

第 11 局　寧夏 吳慶斌（先勝）貴州 唐方雲

這是 1991 年 5 月 16 日無錫全國象棋團體賽第 5 輪的一盤精彩角逐。雙方由當頭炮對反宮馬開局，全程僅 18 個半回合，紅方就以「重炮」殺，獲得勝利。

1. 炮二平五　　馬 2 進 3　　2. 傌二進三　　包 8 平 6
3. 俥一平二　　馬 8 進 7　　4. 傌八進七　　車 1 進 1

象棋實戰短局制勝殺勢

前三個回合形成中炮對反宮馬的基本陣勢。第四個回合雙方的行棋離譜甚遠。特級大師胡榮華早在1983年著作的《反宮馬專集》中就指出「反宮馬，它的開局思想的基點是：利用士角包對紅方傌八進七這步棋進行牽制，以延緩紅方的出子速度。」如果說紅方硬走傌八進七是對黑方的試探和考驗，那麼黑方包6進5串馬勢在必行，演變下去將是黑方主動或黑方大優的局面。請參看《反宮馬專集》第9、10頁。而黑方現在卻走車1進1，只能解釋是黑方不理解反宮馬的開局思想，當然比賽中要吃虧。

5. 炮八平九　車1平4　　6. 傌九平八　車4進5

紅開邊炮，亮左傌，兩翼均衡出子，局勢顯得開朗；黑方進車過急，應改走包2平1，以後再補士象，陣形較為協調、穩正。

7. 兵三進一　車4平3（圖11）

紅方挺兵活傌，「整裝待發」，好棋。黑車吃兵，失先，貪心，應改走士6進5固防。

8. 傌三進四　卒3進1

紅方棄傌躍傌，搶先的佳著！黑如改走車3進1，則傌四進六，包2平1，傌六進七，包6平4，炮九進四，奪回一子且有攻勢，紅優。

9. 傌四進五　馬3進5
10. 炮五進四　包2進4

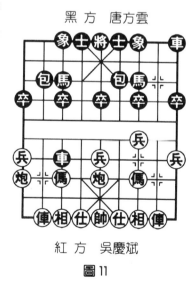

黑　方　唐方雲

紅　方　吳慶斌

圖11

11. 炮五退一　包 6 平 2

打傌失算，應改走車 9 平 8 兌傌，不致迅速崩潰。

12. 炮九進四　將 5 進 1　　13. 俥二進八　將 5 進 1

14. 俥二退六　……

自第 9 回合，紅方傌搶中卒，炮鎮空頭，繼而棄俥攻城，進俥叫將，退俥要殺，次序井然，著法精彩。

14. ……　　將 5 退 1　　15. 炮九平五　將 5 平 4

16. 俥二平六　包 2 平 4　　17. 俥八進一　……

紅炮置馬口於不顧，提俥叫殺，攻法緊湊！

17. ……　　士 4 進 5　　18. 後炮平六　包 4 平 2

19. 炮五平六

重炮殺黑將，紅勝。

第 12 局　太倉 朱偉（先負）江蘇 徐天紅

特級大師徐天紅應激赴太倉市指導，在 1 對 10 的車輪大戰中，象壇高手悉數上陣，徐特大（即徐天紅）取得了 7 勝 3 平的戰績。本局是曾獲太倉市桂冠的朱偉於第 1 台和徐特大交手的實戰轉錄。雙方由「五七炮過河俥急進中兵對屏風馬平包兌車」揭開戰幕。開局伊始，黑方即棄 7 卒，左車搶佔兵林線進行反擊，步入中局黑又揮右包過河，反擊氣勢逼人；紅方在慌亂之中錯補左仕，最後被黑方乘機進馬車口，精妙無比，僅用 17 個回合結束戰鬥。2004 年 8 月 21 日弈於太倉。

1. 炮二平五　馬 8 進 7　　2. 傌二進三　車 9 平 8

3. 俥一平二　馬 2 進 3　　4. 兵七進一　卒 7 進 1

5. 俥二進六　包 8 平 9　　6. 俥二平三　包 9 退 1

7. 兵五進一　士4進5　　8. 炮八平七　……

紅衝中兵待黑方補士後，再架七路炮，與直接炮八平七相比，避免了黑方馬3退5窩心馬、再包9平7打俥的變例。可以說是紅方精心準備的佈局。

8. ……　　　包9平7　　9. 俥三平四　卒7進1

棄7路卒再左車輪占兵林線，乃反擊著法，且節奏很快。如改走馬7進8，則紅俥四退三佔有先手。

10. 兵三進一　車8進6　　11. 傌八進九　包2進3

黑揮右包騎河擊紅中兵，為最強烈的對攻著法，徐特大想為太倉棋迷下得精彩點。

12. 俥九平八　……

如改走兵七進一，卒3進1，炮七進五，車1進2，俥九平八，卒3進1，炮七退二，俥八平七，傌三退一，車1平4，炮七平三，包7進3，兵三進一，包2平5，仕四進五，車7退2，黑雖少子，但卒過河、有攻勢。

12. ……　車1平2

13. 仕六進五　……

補左仕敗局之源，黑方7路包遙控底相的威力，從以後的實戰將看得十分清楚。如改走補右仕走仕四進五，則象7進5，兵九進一，包2平5，在八進九，馬3退2，炮五進一，馬7進8，俥四平三，馬8進6，傌三進四，車8平5，

黑方　徐天紅

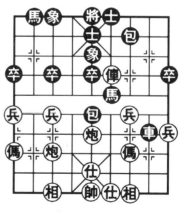

紅方　朱偉

圖12

第一章　超短局

相七進五，包 7 平 9，俥三平一，車 5 平 6，傌四進五，包 9 進 5，紅方尚可一戰。

13. ……　　象 7 進 5　　14. 兵九進一　包 2 平 5
15. 俥八進九　馬 3 退 2　　16. 炮五進一　馬 7 進 6！
（圖 12）

如圖 12 形勢，黑方針對紅補左仕弱點，進馬紅方俥口，著法精妙絕倫！紅方右翼悶宮之弊病暴露無遺，由此敗局已定。

17. 俥四平五　車 8 平 5

紅方認輸，黑勝。

第 13 局　湖南 羅忠才（先勝）哈爾濱 趙偉

這是 1990 年 10 月 20 日，杭州全國象棋個人賽第 9 輪之戰。雙方由「順炮直俥進三兵對橫車邊馬」列陣，開局黑方著法有誤，紅方佔據優勢，中局紅棄傌取勢暗伏大膽穿心，僅弈 19 步棋便取得勝利。

1. 炮二平五　包 8 平 5　　2. 傌二進三　馬 8 進 7
3. 俥一平二　車 9 進 1　　4. 傌八進七　車 9 平 4
5. 兵三進一　包 2 平 3　　6. 俥九平八　車 4 進 5

黑方第 5 回合平包卒底，較為少見，被紅順利開出左直車。一般此著多走馬 2 進 3，較富於變化。現進車兵林線不如馬 2 進 1，以出動右車為好。

7. 炮八進四（圖 13）　馬 2 進 1

如圖 13 形勢，紅方這手伸炮過河，是擴先奪勢的佳著。枰面上紅方雙俥開出，子力活躍、空間大，佔據優勢。黑方現進邊馬，使局面更顯被動，可考慮走包 3 進 4 以攻為

守。試演如下：紅如接走傌三進四，則車4進1，傌四進五，馬7進5，炮八平五，包5進4，仕四進五，馬2進3，黑方占優。

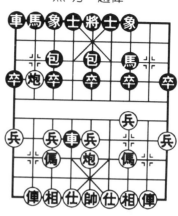

圖13

8. 傌三進四　　車4平3

9. 傌四進六　　車3進1

10. 炮八平五　　馬7進5

11. 炮五進四　　士4進5

12. 傌六進七　……

紅方緊握戰機，先棄後取，傌炮聯合進攻，占得絕對優勢，黑方車馬包受制，僅孤車活動，敗局已定。

12. ……　　　車3退1　　13. 俥八進八！　車3平5

14. 相三進五　車5平4　　15. 俥二進九！　……

俥進底線暗伏俥八平五大膽穿心殺著。

15. ……　　　馬1退3　　16. 俥八平七　車4平6

17. 俥二平三　車6退5　　18. 仕四進五　卒9進1

19. 俥七平五

以下車6平5，帥五平四，紅勝。

第14局　上海 胡榮華（先勝）河北 劉殿中

1975年10月1日，胡榮華、劉殿中應邀在北京中山公園舉行國慶遊園象棋表演賽。雙方由「過宮炮對左中包」開局，全局僅弈18個半回合，紅方便取得勝利。

1. 炮二平六　包8平5　　2. 傌二進三　馬8進7

黑　方　劉殿中

紅　方　胡榮華

圖14

3.仕四進五　馬2進3

紅方如改走俥一平二，則車9進1，傌八進九，馬2進3，士四進五，卒5進1，炮八進四，卒5進1，兵五進一，馬3進5，俥二進四，車9平6，炮八平五，馬7進5，俥九平八，包2退1，紅方先手。

4.相三進五　車9平8

5.俥一平四　卒5進1

6.傌八進七　卒5進1

7.兵五進一　馬3進5

8.炮六進一　包5進3

可以改走車1進1，加強對右路的防守。

9.炮八進四　卒3進1　　10.炮八平三　包2平3

11.俥九平八　卒3進1（圖14）

如圖14形勢，紅方出動左俥，是控制局勢的有力之著；如改走傌七進五，則車1平2，傌五進三，馬5進7，紅左俥受困，黑勢樂觀。

12.炮六平五　卒3平4　　13.傌七退九　車8進3

伸車捉炮劣著，導致速敗，應改走車1進1，右車準備左移助戰；紅如接走炮五進三，則馬7進5，俥八進六，馬5進3，下手有馬5進4臥槽要殺的棋，黑棋不賴。

14.俥四進六　包3進1　　15.炮五進三！　馬7退9

16.炮五退一！　車8進1　　17.俥八進五　包3平7

18.俥四平三　車1進2　　19.俥八平六　紅勝

第15局　上海 萬春林（先勝）四川 李艾東

選自 1995 年 11 月，吳縣全國象棋個人賽。這是上海與四川兩選手相遇的一局棋，雙方由「中炮七路傌對雙包過河」開局，19 個半回合紅方獻俥構成絕殺即結束戰鬥。

1. 炮二平五　馬8進7　　2. 傌二進三　車9平8
3. 兵七進一　卒7進1　　4. 傌八進七　馬2進3
5. 俥一平二　包2進4　　6. 兵三進一　……

紅棄三兵創新著法，意在避開兵五進一，包8進4形成慣用套路的雙炮過河變化，有出其不意之奇效。

6. ……　　卒7進1　　7. 俥二進六　車1進1

起橫車意在平7保馬，也是對卒7進1、包8平9、象7進5等著法的改進，為當時所流行。

8. 俥二平三　車1平7　　9. 傌七進六　車8進1
10. 俥九進一！……

紅起左橫俥蓄勢而動，穩健有力。如改走兵七進一，則卒3進1，傌六退八，包8進4，俥三退二，包8平2，炮五平七，包2平3，相七進五，象7進5，俥九平八，馬7進6，俥三平四，車8進3，紅方無便宜。

10. ……　　包8進4　　11. 俥三退二　包2退1
12. 俥九平六　象7進5　　13. 俥三進二　馬7退9

退馬失先落後，乃致敗根源。應先包2平4兌傌，然後再馬7退9，方為正確次序，尚可一戰。

14. 俥三進二　車8平7　　15. 傌六進七　包2進1
16. 俥六進六　包8退4（圖15）
17. 傌七進五！……

黑方 李艾東

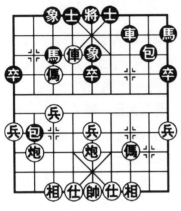

紅方 萬春林

圖15

如圖 15 形勢，黑退包打俥，速敗之著，現紅棄俥踩象，兇悍、精彩，破門而入！

17. …… 車 7 進 1

如改走包 8 平 4，則俥五進三，將 5 進 1，俥三退四，包 4 平 6，兵七進一，紅方勝勢。

18. 炮五進四　士 6 進 5
19. 俥五進三　將 5 平 6
20. 炮八平四！

構成重炮絕殺，至此，黑方認負。

第16局　河北 李來群（先勝）浙江 于幼華

這是 1987 年 6 月 27 日，蚌埠全國中國象棋個人賽上的一盤短小對局。兩位大師由「五九炮過河俥對屏風馬平包兌車」開局，河北隊對此佈局套路準備充分，黑方在「不知不覺」中即敗下陣來。全局僅弈 19 個半回合，也是本屆全國個人賽中短局之一。

1. 炮八平六　馬 2 進 3　　2. 俥八進七　車 1 平 2
3. 俥九平八　馬 8 進 7　　4. 兵三進一　卒 3 進 1
5. 俥八進六　包 2 平 1　　6. 俥八平七　包 1 退 1
7. 俥二進三　士 6 進 5

黑如改走車 9 進 1，則另具攻防變化。

8. 炮二平一　……

以五九炮（方向相反）進攻，看來是河北隊有準備的套路，如改走傌三進四，另有變化。

8. ……　　車9平8　　9. 俥一平二　包1平3
10. 俥七平六　馬3進2　　11. 炮一進四　……

炮擊邊卒，首先出現於 1965 年在銀川舉行的全國大賽上。它一可謀得實惠，二可強攻中路，是一步剛柔並濟的攻著。除此著之外，紅方還有炮五進四、傌七退五、俥六進二、俥二進六等進攻方法，各成繁雜的變化體系。

11. ……　包3進5　　12. 炮五進四　……

紅如改走傌七退五，黑卒3進1，俥六退一，包8進4，炮一退二，馬2進1，局勢平和。現包擊中兵，乃既定的戰術手段。

12. ……　馬7進5

進馬踩炮應視為落敗之由。應改走象3進5，是不能不走的必要防守，同時也使局勢更富彈性。

13. 炮一平五　象7進5

仍宜走象3進5為妙。以下紅如不應一手，而走炮五退一打馬通俥，則卒3進1，俥六平三，馬2進4（伏馬4進6叫殺），炮五退一，包3進3，仕六進五，馬3進4，俥二進七，車2進9，仕五進六，包3平6，帥五進一，車

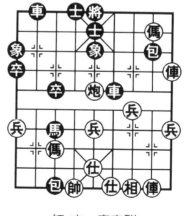

黑方　于幼華

紅方　李來群

圖16

8 進 2，黑得俥勝定。

14. 炮五退一　包 3 進 3　　15. 仕六進五　馬 2 進 3

16. 帥五平六　……

出帥叫殺，以下黑如將 5 平 6，紅俥二進三，黑仍須防殺。至此黑方反擊乏術。

16. ……　　　象 3 進 1　　17. 俥三進四　車 8 平 6

18. 俥四進三　車 6 進 2　　19. 俥三進二　車 6 進 2

20. 俥六平一（圖 16）　……

如圖 16 形勢，黑如①包 8 平 6，俥二退四，車 6 退 2，俥二進九，車 6 退 2，俥一進三成殺；②車 6 平 5，俥一進三，象 5 退 7，俥一平三，士五退六，俥二退四，將 5 進 1，俥三退一，將 5 進 1，俥四退五亦成絕殺。因此，黑方認負。

第17局　唐山 馬志剛（先負）邯鄲 陳狪

「建星木業杯」2002 年全國象棋等級賽於 6 月 25 日至 7 月 2 日在河北省秦皇島市北戴河舉行，上半年代表安徽出戰全國團體賽的河北小將陳狪在比賽中發揮出色，越戰越勇，連斬眾將，最後以 8 勝 5 和的不敗戰績奪冠。在本次比賽中第四輪與唐山馬志剛相遇，是局陳狪棄子搶攻奪勢，頗有大將風度，最後以包鎮中路僅 18 個回合便結束戰鬥，由程福臣大師評注。

1. 炮二平五　包 8 平 5　　2. 俥二進三　馬 8 進 7

3. 俥一平二　車 9 進 1　　4. 俥二進六　……

紅俥進卒林是老式下法。近年來，紅方多走兵三進一，車 9 平 4，俥八進七，馬 2 進 3，兵七進一，車 1 進 1，形

象棋實戰短局制勝殺勢

成兩頭蛇對雙橫俥的佈局陣
式。

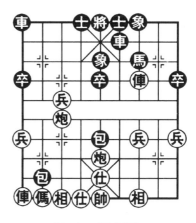

黑　方　陳狛

紅　方　馬志剛

圖 17

　　4. ……　　　卒 3 進 1
　　5. 炮八平七　馬 2 進 3
　　6. 兵七進一　馬 3 進 4

　　至此，形成順炮直俥對橫
車「天馬行空」的佈局陣式。
此佈局五、六七年代曾風行一
時，隨著佈局理論研究的深
入，認為紅方難討便宜，近年
來幾乎銷聲匿跡。小將陳狛面
對老譜毅然躍馬出擊，並不膽怯。

　　7. 兵七進一　馬 4 進 5

　　馬踏中兵，是黑方的一種戰術選擇。除此黑方還可走馬
4 進 6，變化複雜，雙方另有攻守。

　　8. 傌三進五　……

　　進傌兌馬，使局勢趨於白熱化。如改走俥二平三吃卒壓
馬，則局勢相對平穩。

　　8. ……　　　包 5 進 4　　9. 仕四進五　車 9 平 6
　　10. 俥二平三　……

　　紅平俥吃卒，對局勢的嚴重性缺乏清醒的認識。此時黑
方包鎮中路，有「鐵門栓」殺勢之慮。當前紅方應針對黑方
中包製定作戰計畫，走炮七進二，下步傌八進七提炮，減輕
中路壓力。黑以下如走包 2 進 6 壓傌，則紅兵九進一，車 6
進 5，俥九進三，士 6 進 5，俥二平三，將 5 平 6，炮七平
四，馬 7 退 9，俥三平四，將 6 平 5，俥四平五，車 6 退 1，

俥五退三。這樣紅方不僅解除了中路壓力，而且雙俥活躍，占位較佳，下步有抽將之勢，大佔優勢。

10. …… 象3進5　　11. 炮七進二 ……

此時進炮已是昨日黃花，今非昔比了。

11. …… 包2進6（圖17）

如圖17形勢，黑方棄馬，進包壓傌，確保中包安然無恙，招法簡潔有力，思路清晰，符合拱理，是黑方「天馬行空」的繼續手段，體現了陳猀良好的大局觀。至此，黑方中包得勢。

12. 俥三進一 ……

進俥吃馬，導致局勢更加嚴重。此時如改走兵九進一，下步有俥九進三捉包的戰術手段，紅方或許還有一線生機。

12. …… 車1平2

出車過急，應先走車6進7，避免紅方棄俥殺象的手段。

13. 俥九進二 ……

進俥太緩，錯失戰機。此招應俥三平五殺象，解除黑方中包威脅。紅方雖然難下，但不少子，尚可堅持戰鬥。

13. …… 車6進7

進車機警，否則紅有俥三平五棄俥殺象，轉換雖黑方占優，但取勝頗費周折。

14. 俥三退三　士6進5　　15. 俥九平七　將5平6

紅平俥軟招，可改走俥三平五；黑車2進6，俥五進二，將5平6，俥五退三砍炮。紅雖被動，可多支撐一陣。

16. 炮七平四　包2平1　　17. 俥七退一　車2進9

18. 俥七平九　車2退4

雙車進擊得法，左右夾擊，令紅防不勝防。至此，成鐵門栓殺勢，紅方認負。

第18局　河北 閻文清（先勝）廣東 朱琮思

2005年5月1日至8日，「城大建材杯」全國象棋大師冠軍賽在上海舉行。這是第2輪的一盤短小精悍的殺局，全程19個半回合便結束戰鬥。由陳日旭評注。

　　1. 炮二平五　　包8平5　　2. 傌二進三　　馬8進7

　　3. 俥一進一　　車9平8　　4. 俥一平六　　車8進4

黑方高車巡河，攻守兼備，已成當今之共識。古譜上車8進6之對攻著法，難免吃虧。茲介紹一典型局例：紅方接走俥六進七，以下馬2進1，俥九進一，包2進7，炮八進五，包2退2，炮八平三，包2平7，炮五進四，士6進5，俥九平六，將5平6，前俥進一，士5退4（如將6進1，前俥退一，紅勝勢），俥六平四，包5平6，俥四進六，將6平5，俥四進一，紅方勝定。

　　5. 傌八進七　　馬2進3　　6. 炮八進二　　卒3進1

上一回合，雙方均跳正馬，增強攻防力量。紅方左炮巡河，利於攻馬爭先，有力之著。黑方可考慮改走包2進2與紅方巡河炮形影相隨，較富對抗性。

　　7. 俥六進五　　士4進5

黑方如改走象3進1，則炮八平五，馬3進4，前炮進三，象7進5，俥九平八，包2平3，俥八進七，車1平3，兵五進一，紅方易佔優勢。

　　8. 炮八平三　　……

如改走俥六平七，則馬3退4，炮八平五，象3進1，

俥九平八，包2平4，黑方可以抗衡。

8. ……　　　馬3進4

9. 俥九平八　包2平3（圖18）

10. 俥六平五　……

如圖18，紅方平俥殺中卒，新招！以往走俥八進四，以下象3進1，俥八平六，車1平4，前俥平五，卒7進1，炮三進三，包3平7，俥五平三，包7平6，黑勢不差。

10. ……　卒7進1

如改走馬4進6，則俥五平四，馬6進5，相七進五，卒7進1，炮三平九，象3進1，俥四平九，紅方多兵，且伏「閃擊」手段，明顯占優。

11. 炮三平九　象3進1　　12. 俥五平九　包3進4

黑方在重壓之下，揮包出擊，敗著。如能改走車1平4，則雖居落後，尚可一戰。

13. 兵三進一　……

送兵，針鋒相對，擴先爭勢之佳著。

13. ……　馬7進6

黑方躍馬，被迫對攻，孤注一擲。如改走卒7進1，則俥九平三，紅方大優。

14. 俥九平三　車1平4

15. 兵三進一　馬6進4

16. 兵三平二　前馬進3

17. 炮九平三　……

平炮打象，漂亮的一手

黑　方　朱琮思

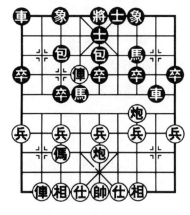

紅　方　閻文清

圖18

象棋實戰短局制勝殺勢

48

「過門」。如誤走俥八進二,則馬4進5,士六進五,包3進3,黑方反撲,紅方難應。

17.…… 象7進9　　18.炮三平六 ……

紅炮遊弋於河界,左右逢源,堪稱「沿河十八打」。

18.…… 包5平4

黑方如改走馬4進6,則炮五進五,士5進6,炮六平五,馬6退5,士六進五,紅方勝勢。

19.炮六進三　馬3進2　　20.炮六平二

至此,黑方頹勢難挽,認負。

第19局　廣東 呂欽（先勝）郵電 朱祖勤

這是1997年全國象棋個人賽之戰。雙方以「仙人指路對卒底包」揭開戰幕,中局階段由於黑方的一步假棋,15個半回合就被迫認負。10月16日弈於漳州。

1. 兵七進一　包2平3　　2. 炮二平五　象7進5
3. 傌八進九　馬2進1　　4. 俥九平八　卒1進1
5. 傌二進三　車1進1　　6. 俥一平二　車1平4
7. 兵五進一　馬8進6　　8. 兵五進一　車4進5
9. 俥二進五　士6進5　　10. 炮八進六　卒5進1
11. 俥二平五（圖19）　……

如圖19形勢,由於黑拐腳馬的弱點,紅伸炮瞄馬搶先,黑決定棄馬用卒吃中兵。而紅方胸懷大局吃卒而不吃馬,以繼續保持先手。至此黑如接走包3退1,紅則炮五進五,象3進5,俥五進二,馬1退2,炮八平九,馬2進4,炮九進一,包3退1,俥五進一,將5平6,炮九平六打雙車,紅大優。

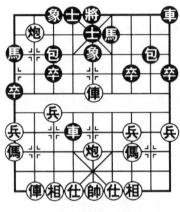

黑方 朱祖勤

紅方 呂欽

圖 19

11. ……　　　馬 1 退 3

12. 炮八進一　　車 4 退 4

　　黑方佔據要津的兵林線車，被迫退防，這是紅方以攻為守的重大成效；皆歸於第 11 回合吃卒而不吃馬穩持先手之大局觀的功勞。

13. 傌三進五　　馬 3 進 1

14. 炮八平九　　卒 7 進 1

15. 俥八進八　　包 8 進 2

16. 俥五平三

　　黑方升包打俥，天大的假棋，助紅俥順手牽羊，掃卒吃包，黑若象 5 進 7 飛車，俥八平五，將 5 平 6，俥五進一，速勝。至此雖說還可支撐一陣，黑見大勢已去，無心戀戰，投子認負。

第 20 局　吉林 陶漢明（先勝）上海 胡榮華

　　這是 1999 年全國團體賽上的對局，也是罕見的短小之局，又是漂亮的中局殺勢。陶漢明採用他所喜用的單炮過河之法，爭得一卒之利，形成雙方各攻一翼的局勢；但紅方搶攻在前，黑弱點較多，被紅方巧為利用而速勝。全局僅弈 18 個半回合。1999 年 4 月 22 日弈於漳州，雙方由「仙人指路對飛象」佈陣。（選取於《特級大師陶漢明巧手妙著》）。

1. 兵七進一　　象 3 進 5　　2. 炮八平六　　卒 7 進 1

3. 傌八進七　　馬 2 進 3　　　4. 俥九平八　　車 1 平 2

5. 傌二進三　　馬 8 進 7　　　6. 炮二進四（圖 20）……

如圖 20，紅方採用兩翼
平衡的出子辦法，保持先行之
利。以下黑方躍馬出車，也是
以全面出動子力為主。

黑　方　胡榮華

6. ……　　　　馬 7 進 8

7. 相三進五　　車 9 進 1

8. 士四進五　　車 9 平 7

9. 炮二平七　　卒 5 進 1

（附圖一）

如附圖一，黑方挺起中
卒，準備進車捉炮，但其陣容
總嫌薄弱；下一步紅方騎河俥
有力，搶渡兵躍傌而占優。

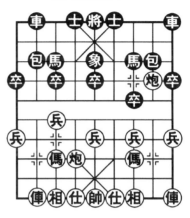

紅　方　陶漢明

圖 20

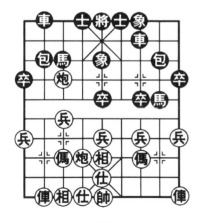

附圖一

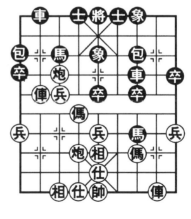

附圖二

10. 俥八進五　車7進2　11. 兵七進一　馬8進7

12. 俥一平二　包8平7　13. 傌七進六　包2平1

如附圖二，黑方通過兌車吃掉紅兵，但七路車是弱點，導致空頭包殺棋，以下紅方連續進擊成殺而勝。

14. 炮七平五　象5進3　15. 俥八進四　馬3退2

16. 炮六平八　車7平6　17. 炮八進三　卒5進1

18. 炮八平三　馬7退6　19. 俥二進八　紅勝

第21局　京兆 劉燮如（先負）蛟川 錢夢吾

這是1924年11月弈於天津的一則對局，選自《夢吾象集》，是錢夢吾揖存的北京、天津名手對局實錄，由謝俠遜校注刊行。全局短小精悍，佈局僅6個回合，黑方就棄子搶攻，至17回合紅遭敗北。雙方由「順炮直俥對橫車」開局。

（京兆、蛟川分別是今天的北京、天津）

1. 炮二平五　包8平5　2. 傌二進三　車9進1

3. 俥一平二　馬8進7　4. 俥二進四　車9平4

5. 傌八進九　車4進7

6. 仕四進五　車1進1（圖21）

如圖21形勢，剛剛進入第6個回合，黑方就棄馬搶出右車，出手不凡，令人驚歎（此手係《清·梅花譜》之著）。面對這招兇狠的著法，紅方不敢貿然進炮轟馬，而是平俥兌包，藉以窺測黑方動向。

7. 俥二平八　包2進5　8. 俥八退二　車1平6

9. 俥八進七　車6進7

紅方終於沒有頂住黑方的引誘，進俥掠得一馬，這就中

了誘敵之計。現在兩隻黑車封住紅方將門，猶如架在紅帥脖頸上的兩把利劍，隨時可以血濺「九宮」。對於黑方這步棄馬的著法，謝俠遜特意加了評注，認為是本局的精華所在。

10. 炮五平七　　卒7進1
11. 俥八退五　　馬7進6
12. 俥九平八　　……

黑雲壓城城欲摧。在此危難之際，紅方出俥，意在伺機邀兌。但這只是一廂情願，黑方絕對不肯打消耗仗的。

黑　方　錢夢吾

紅　方　劉變如

圖 21

12. ……　　　　士6進5　　13. 兵五進一　　馬6進7
14. 傌三進五　　……

似優實劣之著。因黑馬7進5，不僅絆住紅方傌腳，而且擴大了先手。

14. ……　馬7進5　　15. 炮七進四　　包5平8

移包向防禦薄弱的紅方右翼發動突然襲擊。車、馬、包三子歸邊，氣勢洶洶，銳不可擋，把紅方九宮圍得鐵桶一般。

從譜中可知，此時紅方主力多在左側，運轉很難，遠水不解近渴，情況萬分危急。

16. 後俥八進一　　包8進7　　17. 相三進一　　將5平6

對於紅俥邀兌不予理睬，進包、亮將，構成悶宮殺法，紅帥殞命。黑勝。

第22局 吳縣 許堅（先負）上海 胡榮華

這是 1973 年 9 月 21 日，上海象棋隊在江蘇吳縣表演四場棋中的最後一局。雙方由「中炮對龜背包」開局，紅方中盤一步打馬走空，眼看被黑方雙車包構成巧妙殺局，第 19 回合投子認負。

　　1. 炮二平五　馬 8 進 7　　　2. 傌二進三　車 9 進 1
　　3. 俥一平二　包 8 退 1　　　4. 炮八進二　包 8 平 1
　　5. 傌八進七　象 3 進 5　　　6. 炮八平九　……

第 4 回合紅方的巡河炮有「沿河十八打，將軍拉下馬」的美稱，現平炮邀兌著法穩健。如改走炮八平一，則車 9 平 6，俥九平八，馬 2 進 4，俥八進四，車 1 平 2，俥八平六，車 2 進 1，雙方機會均等。

　　6. ……　　　　包 1 進 4　　　7. 兵九進一　車 9 平 4
　　8. 俥九平八　包 2 平 3　　　9. 兵五進一　車 4 進 5
　　10. 俥二進六　……

右俥過河嫌緩，不如俥八進八積極。

　　10. ……　　　車 4 平 7　　　11. 傌三進五　馬 2 進 4
　　12. 兵五進一　卒 5 進 1　　　13. 傌五進四！　……

搶先著法，如改走炮五進三，士 4 進 5，相七進五，則局勢較為平穩。

　　13. ……　　　車 7 平 3　　　14. 俥二平三　車 3 進 1
　　15. 俥八進八　車 3 平 4
　　16. 仕六進五　車 4 退 1（圖 22）
　　17. 炮五平六？　……

平炮打馬空著！如圖 22 形勢時，紅方少兵不宜久戰，

應走傌四進二撲槽，進攻積極而緊湊。試演如下：傌四進二，車1平2（如改走士4進5，炮五平六！車4平6，俥八平六，紅方有攻勢），傌二進三，將5進1，炮五平二！車4平8，俥八平九。這樣雖少子，但有先手，未必敗北。

接演一變：車2平3（防紅俥三平六做殺），炮二平三（如改走俥三平六，包3退1，炮二平七，車8平3，炮七平二，馬7進8，俥六平二，馬

黑　方　胡榮華

紅　方　許堅

圖22

8進6，反而多生枝節），馬7退9，俥三平六，包3退1，炮三平七，車8平3，炮七平二，車3平8，炮二平七，形成「兩打兩還打」棋例。按規則雙方不變判和。

　　17. ……　　車1平2　　18.俥八平九　……

　　如改走俥八進一，馬4退2，傌四進三，包3平7，俥三進一，車4平9，俥三退一，車9平3，相七進五，馬2進4，俥三平一，馬4進6，黑方多卒，勝勢。

　　18. ……　　馬7退8　　19.傌四進二　馬8進9

　　紅方認輸。以下紅如接走炮六進六，車2進9，相三進五，包3進7，相五退七，車2平3，仕五退六，車4進3，帥五進一，車3退1，帥五進一，車4平5，帥五平六，車5平2，黑勝。

第23局　上海 單霞麗（先勝）安徽 高華

這是第四屆「后肖杯」1993年全國象棋大師精英賽女子組的最後一輪，雙方採用了古典式「小列手炮」陣式開局，僅18個半回合紅方得子迫使黑方認負。

1. 炮二平五　馬8進7　　2. 傌二進三　車9平8

3. 俥一平二　包2平5

黑方還架中包反擊，成半途列炮。

4. 俥二進六　包8平9　　5. 俥二平三　車8進2

黑方平包兌俥，再高車保馬，伏退包平7打俥的手段將引發激烈的對攻；現在紅方多走兌俥後，接走傌八進七，仍緊握先手，不給黑方絲毫可乘之機。

6. 炮八進二　……

紅升炮巡河，乃老式攻法。

6. …… 馬2進3

黑方上正馬正撞在紅巡河炮口之下，是壞棋，應改走車1進1，搶佔6路肋道為好。

7. 炮八平七　車1進2　　8. 俥九進一　卒3進1

9. 炮七平三　士6進5　　10. 俥九平四　包5平6

卸包整車，改走包5平4較好，伏有包4進1打俥爭先的手段。

11. 傌八進七　象7進5　　12. 兵五進一　車1平2

13. 傌七進五　包6退2　　14. 兵五進一　卒5進1

15. 炮五進三　……

紅方中炮盤頭傌攻勢猛烈，現炮已鎮中，兵力集中，黑右車不能左調，左翼吃緊。

15. ‧‧‧‧‧‧　　馬7進5
16. 炮三平五　車8進2
17. 傌五進三　車2進1
18. 俥四進五　車2進4

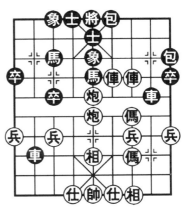

黑方　高華

紅方　單霞麗

圖23

如改走包9平6打俥，紅則前炮進二，象3進5，炮五進三，士5進4，俥六進一，再紅俥三進三，勝定。

19. 相七進五（圖23）

黑認負

如圖23形勢，紅方雙俥控卒林、雙炮鎮中，傌踞相頭攻勢如火如荼，黑方子力分散，已防不勝防。

黑如續走，有兩種應法。試演如下：①包9平6，炮五進二，象3進5，炮五進三，士5進4，俥四進一。以下紅有俥三平五、俥三進二等多種手段勝定。②車8平5，傌三進五，包9平6，俥四進一，士5進6，炮五進二，紅方得子亦勝定。

第24局　廣東 劉璧君（先勝）北京 常婉華

1992年江西撫州全國象棋團體賽女子組第1輪，廣東與北京相遇，兩女將由「中炮對龜背炮」列陣，十餘回合紅方就構成左中右三路進攻的大好形勢；中局妙手連發，最後棄傌引離，完成「天地炮」絕殺，僅用18個半回合，堪稱短局中的佳作。

1. 炮二平五　傌八進七　　2. 傌二進三　車9進1
3. 俥一平二　包8退1

至此形成「中炮對龜背炮」的標準形式。屬冷門佈局，也稱鳳凰炮或鷓鴣炮。黑方在全國大賽上啟用，旨在出其不意，攻其不備。

4. 傌八進七　象3進5　　5. 兵五進一 ……

針對黑補象固防，紅仍採用衝兵由中路進攻，同樣緊湊有力，思路清晰，選擇攻擊的線路合理。

5. …… 　　　　包8平3　　6. 傌七進五　車9平4
7. 兵五進一　卒5進1　　8. 炮五進三　士4進5
9. 炮八平五　包2進4　　10. 俥九平八　包2平5
11. 傌三進五　卒7進1（圖24）

挺卒消極。不如改走馬2進3活動右翼子力穩妥，雙馬盤頭而上利於攻守。試演如下：馬2進3，紅如接走傌五進四，則馬3進5，傌四進二，車4進3，黑方形勢改觀。

黑　方　常婉華

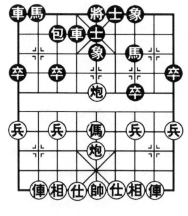

象棋實戰短局制勝殺勢

紅　方　劉璧君

圖24

如圖24形勢，紅方形成了以中路的帥傌雙炮四子為對稱軸的中心軸對稱圖形，巧妙而新奇。從棋勢上看它恰恰構成了左、中、右三路聯合進攻的示意圖；黑方車留原位，棋勢呆板，進攻無路，防守無門，敗象已呈。

12. 前炮平六　　······

紅方全身有棋，現平炮欲打死車，好手！

12. ······　　　車4進2　　13. 俥八進八　　包3平4

不如包3進5打兵。

14. 炮六平八　　車4進3　　15. 炮八退二！　車4退1

紅方妙手連發，黑方疲於應付。

16. 俥二進六　　······

死子不急吃，伸俥要道助戰，凶著。

16. ······　　　包4進1　　17. 炮八進六　　車4進1

18. 傌五進四！　······

棄傌引離黑馬，構成天地炮殺勢，妙招！

18. ······　　　馬7進6　　19. 炮八平四‼

以下將5平6，俥二平四，士5進6，俥八平六（砍炮叫殺）！馬6進5，炮五平二！伏抽車和二俥錯殺，紅勝。

第25局　前衛 徐建明（先負）北京 臧如意

這是1992年撫州全國象棋團體賽第8輪中的一局棋，走至18回合，黑方利用當頭包、雙士肋車形成的二鬼拍門勢，配合釣魚馬構成鐵門栓絕殺，紅方用時恰是黑方的5倍。此局應是棄子入局、攻殺犀利、用時最少、短小精悍的典範之作。

1. 炮二平五　　馬8進7　　2. 兵三進一　　車9平8

3. 傌二進三　　包8平9　　4. 傌八進七　　包2平5

黑方用三步虎應中包進三兵後，再補列包，佈局不拘一格，不落俗套，意在攻其不備。

5. 俥九平八　　馬2進3　　6. 炮八平九　　車1進1

7. 傌三進四　車1平4　　8. 俥八進四　車4進7

9. 炮五平三　卒5進1！

卸中炮劣著！看似有先手，實則開門迎盜。應改走仕四進五，車8進8，炮九退一，車4平3，炮五平四並無大礙，紅陣形不錯；黑方挺中卒及時有力，以下當頭包盤頭馬勢不可擋。

10. 仕四進五　車8進8

11. 傌四進三（圖25）……

進傌踏卒，貪攻得子心切，疏於防範，對黑方的攻勢估計不足，終將釀成大禍。

如圖25形勢，黑方雙車已深入腹地，下著棄馬、車卡相腰，形成二鬼拍帥門，只須後續部隊跟上，定成勝局。

11. ……　車8平6！

車塞相眼，要著！招斷紅方中路防守要道，然後中路突破，寶馬奔襲，猶如「百萬雄師過大江」。

12. 傌三進一　象7進9

13. 炮三進五　馬3進5

14. 炮三進一　卒5進1

15. 兵五進一　馬5進4

16. 俥一進二　士6進5

17. 俥一平四　……

兌俥企圖緩解局勢，為時晚矣。應改走俥八平六啃馬，則車4退3，俥一平四，車6

黑　方　臧如意

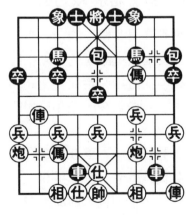

紅　方　徐建明

圖25

退 1，炮九平四，車 4 平 5，雖處劣勢，但不像實戰頃刻完完。又如改走俥一平六，則馬 4 進 3！炮三退二，將 5 平 6，炮三平四，車 6 退 5，相三進五，包 5 進 5！仕五進四，車 4 平 6，再後車平 8，雙車錯殺。

17. ……馬 4 進 3！　18. 俥四平六　將 5 平 6

黑勝。以下紅如續走俥六平四，車 6 退 1，炮九平四，車 4 進 1，殺。

第 26 局　紐約 譚正（先負）亞聯 胡榮華

這是 1986 年 6 月 16 日，亞洲象棋聯合會為致力於象棋國際化而組派精英象棋隊赴美國紐約舉行的一場友誼賽。雙方由「仙人指路對卒底炮後補中炮」列陣對壘，黑方以 8 分鐘僅 14 回合輕取對手的驚人奇蹟，成為美、中棋迷的趣談。

1. 兵七進一　包 2 平 3
2. 相七進五　馬 2 進 1
3. 傌八進七　包 8 平 5
4. 炮二平四　車 1 平 2
5. 俥九平八　馬 8 進 7
6. 兵三進一　車 9 平 8
7. 傌二進三　卒 3 進 1

（圖 26）

黑方　胡榮華

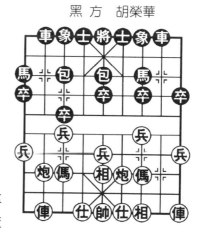

紅 方　譚正

圖 26

如圖 26 形勢，黑方棄卒佳著。準備車騎河頭搶先奪勢，控制局面。

8. 兵七進一　……

隨手進兵，中計之招。應改走炮四進二，黑如①卒3進1，傌七進八，車2進5，炮四平八，卒3平2，炮八平七，紅優；②車2進6，炮八平九，邀兌車，局勢平穩。

8. ……　　　 車8進4　　 9. 兵七進一 ……

一錯再錯，助黑馬前進。

9. …… 　　　馬1進3　　 10. 炮八進四　車2進2

11. 俥一平二　車8平6　　 12. 仕四進五　包5平6

破壞紅陣協調的好棋。紅如炮四進五兌包，則包3進5得子。

13. 炮八平五 ……

敗著，宜走傌七退九，包6進5，仕五進四，車6進3，傌二進三，雖處劣勢，但不致速敗。

13. …… 車2進7　　 14. 炮四進五　包3進5

至此，紅方勢必再丟一子，黑方淨多一車一馬，遂含笑認負，黑勝。

第27局　黑龍江 趙國榮（先勝）吉林 洪智

這是2003年採用雙敗淘汰制的「明珠星鐘杯」全國象棋精英賽負區第5輪雙方戰成平手後的加賽快棋之戰。在順炮直俥對緩開車的陣勢中，紅方採取七路炮攻法，並果斷選擇棄三兵的冷門變例，風險較大，戰況激烈，時限特短。由於黑方缺乏準備，臨枰失誤，導致速敗。

1. 炮二平五　包8平5　　 2. 傌二進三　馬8進7

3. 俥一平二　卒7進1　　 4. 兵七進一　馬2進3

5. 炮八平七　象3進1　　 6. 兵七進一　象1進3

7. 傌八進九　包2進4　　 8. 傌九進七　車9進1

9.傌七進六　車1平3

平車保馬屬於習慣性的老式走法，最新走馬3退1，可以保留右車前包封傌的手段和車9平4捉馬的先手，以達強化防禦、化解紅方攻勢之目的。

10.兵三進一　……

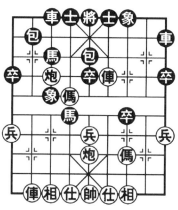

黑方　洪智

紅方　趙國榮

圖27

棄兵搶攻冷招，在這盤關鍵的比賽中（勝者獲亞軍及2萬元獎金，並有衝擊冠軍的機會），使出此招，戰略對頭；同時避免了黑包2平7射兵牽制紅右傌的升起，有著攻其不備的積極功效。但此變例對攻複雜且有一定的冒險性。

10.……　卒7進1　　11.俥九平八　包2退5

如改走車9平2，炮七退一，卒7進1，炮七平三，馬7進6，俥二進五，馬6進4，炮三進二，車2平7，炮三平八，車7進6，炮八平六，紅方占優。

12.俥二進六　馬7進6

如改走包2平7，則俥八進六，卒7進1，傌三退一，馬7進6，俥二平四，馬6進4，炮七進一，對攻中紅方易走。

13.俥二平四　馬6進4　　14.炮七進四（圖27）……

如圖27形勢，是本局的關鍵時刻，紅炮打卒瞄車，黑隨手平包邀兌，釀成大錯，應改走馬3退1捉炮，局勢頓時

改觀。試演如下：①馬 3 退 1，炮七平六，馬 4 進 5，相七進五，車 3 進 3，俥四平五，馬 1 進 2，俥八平七，車 9 平 4，黑得子占優；②馬 3 退 1，炮五進四，包 2 平 5，炮七平六，馬 1 進 3，炮六退二，馬 3 進 4，俥四平二，車 3 進 3，黑得子占優；③馬 3 退 1，俥四平五，車 9 平 4，以下紅如接走炮七平六，馬 4 進 5，相七進五，車 3 進 3，俥八進七，包 2 平 3，俥八進一，馬 1 進 2，黑得子占優。

14. …… 包 2 平 3　　15. 炮五進四 ……

乘機炮鎮當頭，制勝的佳著。

15. …… 士 6 進 5

如改士 4 進 5，炮五退二，包 3 進 2，俥四平七，馬 3 退 1，俥七平九捉死黑馬。

16. 炮五退二　車 7 平 9　　17. 俥八進四　馬 4 進 3

18. 俥八退二　馬 3 退 4　　19. 俥八平四

至此形成鐵門栓殺，紅勝，黑方認輸。

第 28 局　荊州 潘海清（先勝）黃石市 阮世澤

這是 1963 年 6 月，黃石全國象棋錦標賽上一盤短小精悍的對局。雙方由中炮巡河俥對屏風馬開局，中盤黑方馬奪中兵，強鎮中炮，豈料紅方妙擊中卒，形成對安空頭炮，最後紅方俥雙炮珠聯璧合，率先破城。

1. 炮二平五　馬 8 進 7　　2. 傌二進三　車 9 平 8

3. 俥一平二　卒 3 進 1　　4. 俥二進四　馬 2 進 3

5. 兵七進一　卒 3 進 1　　6. 俥二平七　包 2 退 1

7. 炮八平七　包 2 平 3　　8. 俥七平二　包 3 平 5

平包中路於局勢無補，應改走馬 3 進 2，傌八進九，包

8 進 2，俥九平八，卒 7 進 1，伏包 3 平 2 和包 3 平 8 打俥的手段，形勢不賴。

9. 傌八進九　包 8 平 9

10. 俥二進五　……

兌俥削弱進攻力量，易使局勢趨向平穩。不如改走俥二平四，比較富於變化。

10. ……　馬 7 退 8

11. 俥九平八　馬 3 進 4

12. 兵三進一　馬 4 進 5

急功近利的壞棋，造成不可收拾的慘敗局面。應改走象 3 進 5，為出車開通道路，仍可保持均勢。

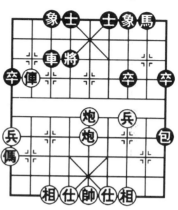

黑 方　阮世澤

紅 方　潘海清

圖 28

13. 傌三進五　包 5 進 5　14. 炮五進四！　……

好棋。至此黑方忙於應付，苦不堪言。

14. ……　　包 9 進 4　15. 炮五退二　車 1 進 2

16. 炮七進三　將 5 進 1　17. 俥八進八　將 5 進 1

18. 炮七平五　將 5 平 4　19. 炮五退二　車 1 平 3

20. 俥八退二（圖 28）

如圖 28 形勢，黑方必將 4 退 1，紅俥八平六照將，車 3 平 4，後炮平六打死車，紅勝。

第 29 局　滁地 楊咬清（先負）銅陵 薛彥江

這是 1976 年 4 月 16 日，淮南洞山安徽省棋類比賽象棋決賽第 1 組第 3 輪之戰。雙方由中炮過河俥對屏風馬開局，

佈陣伊始紅方闖入棄馬陷車陣，又因走出歸心傌的惡手，終被紅方再棄一俥構成妙殺。

1. 炮二平五　馬8進7　　2. 傌二進三　馬2進3
3. 兵七進一　卒7進1　　4. 傌八進七　象3進5
5. 俥一平二　車9平8　　6. 俥二進六　包2進4
7. 兵五進一　士4進5　　8. 俥二平三　車1平4

至此形成中炮過炮俥對屏風馬棄馬陷車的基本陣式。

9. 傌三退五　⋯⋯

退歸心傌意在防止黑車4進6，雖屬臨場應變之著，但使陣形不佳，右翼空虛，易為黑方所乘，故此手為劣著。一般多走俥三進一，車4進6，俥三退一，包8進3！俥三平四，車4平3，傌七退五，卒7進1，兵三進一，包8平5。黑方雖失一子，但攻勢強大，亦屬黑方占優。

9. ⋯⋯　　包8進7

包沉底是繼續貫徹棄子搶攻的好手，兇悍之極。

10. 俥三進一　車8進8
11. 炮八退一　車8退1

如改走車4進8，則傌五進三，車4平2，傌三退二，車8進1，俥九進一，車2平1，傌七退九，紅方棄還子，兌去主力，局面簡化。黑方攻勢蕩然無存。

12. 炮五平三　車4進4
13. 炮八進一　車8進1

黑方　薛彥江

紅方　楊咬清

圖29

14. 炮三平四 ……

黑方雙車猶如雙槍刺喉，令紅防不勝防，究其原委實因第 9 步退窩心傌所致；現平炮欲阻黑車 4 平 6 叫殺，防上防不了下，已難如願。

14. …… 　　車 8 平 6　　15. 傌五進六　　車 4 進 2
16. 俥三平二　　車 6 進 1　　17. 帥五進一　　車 6 平 5
18. 帥五平四　　車 4 進 2
19. 仕六進五　　包 2 平 6（圖 29）

如圖 29 形勢，黑包照帥已構成絕殺，紅如續走炮四平五，則車 5 平 6，悶殺，黑勝。

至此，紅方放棄續弈，遂投子含笑認輸。

第 30 局　河北 劉殿中（先勝）江蘇 言穆江 .

這是 1985 年 4 月 10 日，西安全國象棋團體賽之戰。雙方由「五六炮對單提馬」列陣，開局初紅方採用先棄後取術擴大了先手；中盤黑方又貪得一相更是雪上加霜，終因失子失勢而敗北。

1. 炮二平五　　馬 8 進 7　　2. 傌二進三　　車 9 平 8
3. 傌八進九　　卒 7 進 1　　4. 炮八平六　　馬 2 進 1

以單提馬應五六炮，雖不落常套，但是中防有嫌薄弱。

5. 俥九平八　　車 1 平 2　　6. 俥一平二　　包 8 進 4
7. 兵三進一　　卒 7 進 1　　8. 俥八進四（圖 30）……

如圖 30 形勢，紅方已用先棄後取的戰術擴大了先手。黑如走象 7 進 5 固防，尚可維持。現繼續對攻，雖得小利，但中路空虛，終將釀成大患。

8. …… 　　卒 7 進 1　　9. 俥八平三　　卒 7 進 1

紅方　劉殿中

圖30

10. 俥三進三　　包 8 平 7

貪相兌俥欠妥，如改走象
7 進 5 打俥，棄還一卒，雖居
後手，不致速敗。

11. 俥二進九　　包 7 進 3
12. 仕四進五　　包 7 退 7
13. 炮五進四　　包 2 進 1

黑方右翼擁塞，中路未設
防，已呈敗象。

14. 炮五退二　　包 2 進 3
15. 炮六進三！　包 2 平 5
16. 帥五平四　　車 2 進 5
17. 俥二退五　　卒 7 平 6

平卒無濟於事，如改走將 5 進 1，則炮六平五，黑包被
抽吃，也是敗局。

18. 炮六平五　車 2 平 5　　19. 俥二平五　包 7 平 6
20. 炮五平四

「解將還將」，紅勝。

第31局　四川 曾東平（先勝）農協 趙新笑

1989 年 5 月 1 日至 15 日，全國象棋團體賽在安徽涇縣
舉行，這局棋是第 5 輪之戰。雙方由順炮直俥進三兵對橫車
邊馬佈陣對壘，紅方開局傌抓中卒，強鎮中炮，佔據優勢；
中盤黑方貪吃紅傌，更難擺困境，弈至第 16 手時，即敗下
陣來。

1. 炮二平五　包 8 平 5　　2. 傌二進三　馬 8 進 7

3. 俥一平二　車9進1　　4. 兵三進一　車9平4

5. 傌八進七　馬2進1

右馬屯邊，佈置線協調，但中路單薄，易遭攻擊而影響全局。

6. 傌三進四　車4進4

紅方右傌盤河進攻線路正確，針對性很強；黑方乘勢伸車捉傌亦屬正著，如改走車4進7，則炮八進四，士4進5，俥二進五，紅方先手。

7. 傌四進五　馬7進5　　8. 炮五進四　士4進5

9. 相七進五　車4進1

進一步車欲吃兵壓傌，與棋無補，應改走包2平4；既利於防守，又兼開車路。如改走包2平3，則俥二進五，車1平2，炮八進四，卒3進1，炮八平三，車2進7，俥二平七，包3退1，仕六進五！車2平3，俥九平六，紅方棄馬，構成「鐵門栓」殺勢，紅勝。

10. 仕六進五　車4平3

（圖31）

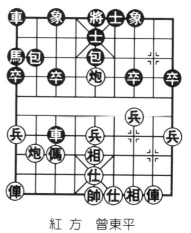

黑　方　趙新笑

紅　方　曾東平

圖31

如圖31形勢，黑方全然未察潛伏的巨大危機，現走車4平3，更授人以隙；紅方一旦開出貼身俥，就會像餓虎撲食一般，迅猛致黑於死地。類似於這種棋形，愛好者在實戰中也會經常出現。要對紅方中

炮製造的「鐵門栓」殺勢，有足夠的認識，才能嚴加防範，立於不敗。

11. 俥九平六！　車3進1

執迷不悟貪吃紅傌，敗著。應改走包2進1，則炮五平八（如炮五退二，包5進1，下手聯象後，平安無事；又如炮五平一，包5平9，黑足可抗衡），車3進1，後炮進二，車3退3，下伏捉雙炮的手段；黑擺脫困境，局面趨於緩和。

12. 俥六進八！　……

佳著！催殺的好手。黑如車3平2吃炮，則帥五平六，車2進2，帥六進一，包2退2，俥二進九殺。

12. ……　　　　包2進1　　13. 炮五平一　　象7進9

14. 炮八進二！　車3退1　　15. 俥二進七　　車3平5

16. 俥二平一　　士5退4

如改走包5進1，炮一退二，車5退2，俥一平二，士5退4（車5平9，則炮八平五，車9退4，俥二平六！紅勝），炮一進五，士6進5，俥二進二，士5退6，俥六平四，紅勝。

17. 俥一平二

至此，紅天炮、地炮的雙重威脅，黑方不能兼顧，遂認負。

第32局　河北 閻文清（先勝）湖北 劉振文

這是1989年安徽涇縣全國象棋團體賽第6輪之戰。雙方由「仙人指路對卒底包轉順包」開局，經過12個回合的轉換，出現了與31圖相類似的棋形，請看他們的實戰：

1. 兵七進一　包2平3
2. 炮二平五　包8平5
3. 傌二進三　馬2進1
4. 炮八平六　車9進1
5. 俥一平二　車9平4
6. 仕六進五　馬8進7
7. 傌八進七　車1平2
8. 俥二進四　車4進5
9. 傌七進六　士4進5
10. 傌六進五　馬7進5
11. 炮五進四　包3平2
12. 相七進五　包2進4
（圖32）

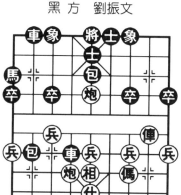

紅　方　閻文清

圖 32

　　如圖32，當黑包未走前，黑陣內的棋面與圖31可謂一模一樣（僅黑車錯位一步）；反觀紅方陣內也與圖31是何等的相似，對此兩圖不難看出後圖大大好於前圖。現黑進包攻兵，企圖驅逐紅方中炮，雖強烈意識到紅方中炮的巨大威力，但畢竟著法遲緩、迂迴。應直接走包2進1兌炮為佳，可見上一局第11回合的評注。

13. 炮六平八！　車2平1

　　平炮打車，石破天驚，為搶肋道，煞費苦心，堪稱奇絕之妙手！黑方避車無奈。如改走包2平5，俥九平六！車2進6，俥二平六，車4退1，俥六進四，包5平4，帥五平六，卒3進1（卒1進1，則兵三進一，車2平1，傌三進四，馬1進2，俥六退一，車1平4，傌四退六，馬2進4，炮五退二，紅方多子勝勢），兵七進一，車2退3，炮

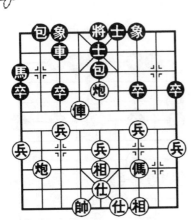

附圖

五退三，車 2 平 5，炮五進四，象 7 進 5，俥六退一，紅方得子勝勢。

14. 俥九平六！　車 4 進 3
15. 帥五平六　　車 1 進 1
16. 俥二平六　　包 2 退 6
17. 兵三進一　　車 1 平 3
18. 俥六進一‼（附圖）

至此如附圖，黑方除了兩只邊卒和 7 路底象可前進一步，黑 3 路車在有限的 2、3 步範圍內尚可活動外，其餘各子均不能動彈，紅方三路傌只需傌三進四、傌四進三、傌三進二，即可擒王，黑將只能坐以待斃。在全國比賽的實戰中，紅方用時 20 分鐘，僅弈 18 步棋巧妙構成困斃局面，實屬罕見。

第 33 局　雲南 趙冠芳（先勝）北京 常婉華

這是「老巴奪杯」2003 年全國象棋團體賽女子組的一盤精彩對局，雙方由「起傌對挺卒」開局，18 個半回合便結束戰鬥。

1. 傌八進七　卒 3 進 1　　2. 兵三進一　馬 2 進 3
3. 傌二進三　包 8 進 4

黑揮包過河欲取七兵，雖較積極，但影響左翼大子出動，似考慮馬 8 進 7 或進 9，靜觀其變為好。

4. 相七進五　馬 8 進 7　　5. 傌三進二　包 8 平 3
6. 炮八進四　……

紅炮進卒林，弈得細膩，防黑2路包騎河攻傌、搶出左俥。

6. ……　　　象7進5　　7. 俥一進一　車1進1

8. 炮八平三　馬3進2（圖33）

如圖33，至此，雙方弈成奇妙的完全一樣的對稱圖形，紅方仍握先手。

9. 兵三進一　卒3進1

黑進卒一味模仿紅棋，總落後手。可改走車1平4，紅如接走傌二進四，則車9平8，炮二平三，卒5進1（以下紅傌不敢踩象，否則車4平6，傌五進三，馬7進5，紅傌處境尷尬）。黑方雙車均已出動，紅俥晚出，黑可以滿意。

10. 炮三平四　馬7退5

紅方平炮先下手為強；黑馬歸心先行避讓，這一回合的交換，明顯虧損。

11. 炮四平二　馬5退7

12. 俥一平四　車9進1

13. 傌二進三　……

進傌機警，破壞黑方聯車邀兌減壓的意圖，極具針對性。

13. ……　　　馬2進4

14. 前炮進三　士4進5

15. 俥九平八　包2平4

16. 後炮平三　象5進7

17. 傌三進四　象7退9

18. 傌四退三　馬4進5

黑　方　常婉華

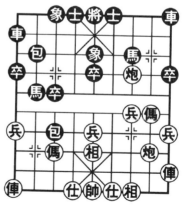

紅　方　趙冠芳

圖33

這一段，紅炮沉底攻士、出俥捉包助攻、平炮遙控底線，一路先手，弈來次序井然，著著要害，黑被動挨打。現進馬踏相，予以反擊，表露心情急躁，漏算失誤，被紅一招制勝。正著應走象 3 進 5，雖形勢艱難，但仍可堅持。

19. 炮二退一

退炮打車兼叫殺，雙重威脅，黑防不勝防，遂放棄續弈認負。

第34局　黑龍江 張影富（先勝）遼寧 金波

這是 1991 年 5 月 16 日無錫全國象棋團體賽，雙方由中炮巡河炮對屏風馬左象開局。佈陣伊始，雙方打破熟套，旨在較量中殘功底。進入中盤，黑方的軟手和躁進使紅取得優勢局面，最後黑方終因時間緊張漏算致敗。

1. 炮二平五　馬 8 進 7　　2. 傌二進三　車 9 平 8
3. 兵七進一　馬 2 進 3

黑方一般多走卒 7 進 1。

4. 傌八進七　卒 7 進 1　　5. 俥一進一　……

如改走俥一平二，黑方有包 8 進 4 封俥的棋，現紅出橫俥意打破熟套，較量中殘功底。

5. ……　象 7 進 5

黑飛左象，最早是江蘇棋手所採用，至此形成中炮橫七路傌對屏風馬左象的陣式。如改走象 3 進 5，俥一平四，包 8 平 9，俥四進三，士 4 進 5，炮八平九，車 1 平 2，俥九平八，車 8 進 6，黑方可以滿意。

6. 俥一平四　士 6 進 5　　7. 炮八進二　馬 7 進 8
8. 傌七進六　卒 1 進 1

屏風馬左象應把右車的出路作為首要考慮因素，現進邊卒是軟著，應改走車1進1，為宜。

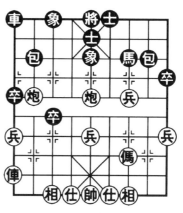

黑　方　金波

紅　方　張影富

圖 34

9. 俥九進一　車8平6
10. 俥四進八　士6退5
11. 傌六進五　士4進5
12. 兵三進一　馬3進5
13. 炮五進四　卒3進1

挺3卒急躁之著，還是先馬8退7捉炮試應手，再伺機而動為好。

14. 兵三進一　卒3進1
15. 炮八進一　馬8退7
16. 炮五退一（圖34）　……

如圖34形勢，黑車原地未動，強子只動一步馬，紅方炮鎮中路，強子悉數出動，十分活躍，且多一中兵，顯然已佔據優勢。

16. ……　車1進3　　17. 俥九平六　車1平3
18. 傌三進四　……

至此紅方已控制了全局，黑方因時間緊張，本想走車3平6，卻把大車掉在5路，出現了本次全國團體賽中最明顯的漏棋。

18. ……　車3平5　　19. 傌四進五

至此紅勝。

第35局　黑龍江 孫壽華（先勝）廣東 陳軍

這是 1990 年 10 月 12 日杭州全國象棋個人賽之戰。雙方由中炮直橫俥對鴛鴦包列陣，中盤紅方抓住黑方窩心弱點破土入局，終以雙俥直搗黑方九宮擒王獲勝。

1. 炮二平五　馬 2 進 3	2. 傌二進三　卒 3 進 1
3. 俥一平二　車 9 進 2	4. 傌八進七　包 2 退 1
5. 俥二進四　象 7 進 5	6. 俥九進一　包 2 平 8
7. 俥二平八　車 1 進 1	8. 俥九平六　卒 7 進 1

進 7 卒不是當務之急，應儘快舒通左翼臃腫的子力；可考慮後包平 6，伏進士角串打的棋。紅方若應一手，再平包亮車，使左翼子力儘快投入戰鬥。

9. 兵五進一　車 1 平 6　　10. 兵五進一　卒 5 進 1

紅進中兵由中路進攻是當然的一手；黑橫車穿宮，集中兵力於左翼，對紅並未形成威脅。

| 11. 傌七進五　車 6 進 5 | 12. 兵七進一　包 8 平 5 |
| 13. 傌五進六　馬 3 進 4 | 14. 俥六進四　…… |

紅方進傌迫兌，造成黑方右翼空虛，具有靈活的戰略性。黑方若避兌，則有傌六進五抓象伏中炮照將抽車的手段。

14. ……　　　卒 5 進 1　　15. 兵七進一　車 6 平 3

如改走包 5 平 7，俥八平五，士 6 進 5，炮五進五，將 5 平 6（象 3 進 5，炮八進七，象 3 退 5，俥六進四，紅勝），炮五平一，紅方得車勝。

| 16. 炮八平六　車 3 退 2 | 17. 俥六進一　卒 7 進 1 |
| 18. 俥八平六!　包 5 平 7 | 19. 俥六進三　將 5 進 1 |

黑　方　陳軍

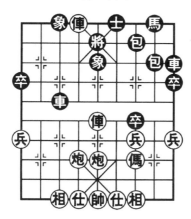

紅　方　孫壽華

圖 35

20. 後俥平五（圖 35）（黑認負）

如圖 35 形勢，以下黑如走卒 7 進 1，俥五平四，車 3 平 5，俥四進五吃士，紅勝。

第二章 順手炮

第1局 中國 胡榮華（先勝）中國 李來群

這是 1991 年 9 月 17 日昆明「寶仁杯」象棋世界順炮王爭霸戰第 4 輪爭奪世界上第一個「順炮王」稱號的關鍵大戰。

1. 炮二平五　　包 8 平 5　　2. 傌二進三　　馬 8 進 7
3. 俥一平二　　卒 7 進 1　　4. 傌八進九　　車 9 進 1

紅方左傌屯邊是近來重新起用的著法，也是有意避開傌八進七的熟套；黑方進 7 卒成緩開車後，不跳右正馬，改出橫車，立意求新、求變。雙方對此戰的重視程度，躍然紙上。

5. 俥二進六　　……

紅方揮俥過河搶佔卒林，並不多見，著法創新。

5. ……　　　　馬 2 進 3　　6. 俥二平三　　車 9 平 4
7. 俥九進一　　包 5 退 1　　8. 俥九平四　　車 4 進 6

伸車士角捉炮，意圖搶先一步，其實不如走車 1 進 1，再伺機卸中炮，比較穩健。如誤走包 5 平 7 驅車，則三平四，紅方先手。

9. 炮八進二　　包 5 平 7　　10. 俥三平二　　包 7 平 4
11. 仕四進五　　車 4 退 2　　12. 炮八平七　　包 4 進 2

黑方　李來群

紅方　胡榮華

圖1

進包驅俥，正確。如徑走馬3退5，則炮五進四！馬7進5（如象7進5，帥五平四！紅勝），二平五，包2平5，四進六，再出帥，紅方勝勢。

13. 俥二進二　　馬3退5

14. 俥二平三！……

平俥蹩馬腿，妙！伏帥五平四悶殺。

14. ……　　　包2進2

伸2路包，失誤之著。應走包4進1，紅三平四（伏炮五進四打中卒的凶招），包4平5，炮五進三，卒5進1，後俥進三，兌車後紅優，但黑可以抗衡。

15. 俥四進六！　象3進5

16. 帥五平四！　包2平6（圖1）

利用黑方失誤，紅方進俥，出帥，步步要害，勢不可擋。至此，雙方未少一兵一卒，32子俱在，蔚為奇觀。

如圖1形勢，黑方窩心馬不能解脫，實為心腹大患；而紅方置雙俥於不顧，主帥御駕親征，現利用先走，從中路發起總攻。

17. 炮五進四　包4退1		**18. 俥三退一　包4平6**	
19. 俥三平四　車4平6		**20. 帥四平五　卒3進1**	
21. 炮七平五　車1平2		**22. 兵三進一！……**	

紅方前21個回合五只兵未動，實屬罕見，現因局勢需

要，才挺三路兵驅車。

22. ……　　　車6進3　　23. 俥四進一

紅勝。

第2局　新疆 晏宗晉（先負）廣東 楊官璘

這是上世紀50年代最佳順炮提名對局，全局短小精悍僅25個回合便結束戰鬥。1957年11月9日弈於上海。

1. 炮二平五　包8平5　　2. 俥二進三　馬8進7

3. 俥一平二　車9進1

至此，形成順炮直俥對橫車的典型陣勢。

4. 仕四進五　車9平4　　5. 俥二進六　馬2進3

6. 傌八進九　卒3進1　　7. 俥二平三　包5退1

8. 炮八平七　車4進1

高車保馬，鋒芒內斂，含而不發。這是上世紀50年代廣州市厚記茶樓流行的下法，俗稱「厚記局」。

　9. 俥九平八　車1進2

10. 俥八進六　……

紅俥進駐卒林，防黑包打俥，有嫌冒進，應改走巡河較為穩妥。

10. ……　　　包5平7

11. 俥三平四　……

平俥肋道隨手，給了黑方躍馬踏車爭先的機會，結果自

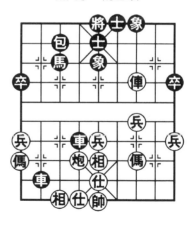

黑　方　楊官璘

紅　方　晏宗晉

圖2

投黑方佈局的陷阱，應改走三平二為宜。

11. ……	包7平2	12. 俥八平七	後包平3
13. 俥七平八	馬3進4	14. 俥四平二	卒3進1
15. 俥八退一	象3進5	16. 俥二平三	包3平2
17. 俥八進二	車1平2	18. 俥三進一	卒3進1
19. 炮七平六	包2平3	20. 炮五進四	士4進5
21. 相三進五	馬4進6	22. 傌九進七	車4進4
23. 傌七退九	馬6退5	24. 俥三退一	馬5退3
25. 兵三進一	車2進6（圖2）		

如圖形勢，紅方失子失勢，否則難防黑車塞象眼的殺著，遂認負。

第3局　武進 費綿欽（先勝）香山 曾展鴻

1. 炮二平五	包8平5	2. 傌二進三	馬8進7
3. 俥一進一	車9平8	4. 俥一平六	馬2進1
5. 俥六進六	包2進3	6. 俥六退二	……

本局選自《爛柯叢抄選粹》，1928年3月弈於上海。

紅俥騎河，雖然起不到組織進攻的作用，但可以攔住黑包，使其無法向左轉移，不失為穩健之著。

6. ……	卒1進1	7. 傌八進九	士6進5
8. 兵七進一	車8進8	9. 仕六進五	車8平6

封將門，扼控咽喉要道，屬於兇悍著法，可惜後援兵力一時接濟不上，難以對紅方構成威脅。

10. 兵三進一	包5平3	11. 炮五平四	……

關門落鎖，把黑車逐出宮門，以免後患。

11. ……	車6平7（圖3）

12. 相三進一	包 3 進 3
13. 炮八平五	象 7 進 5
14. 俥六退一	包 3 退 1
15. 傌三進四	卒 7 進 1
16. 傌四進五	馬 7 進 8
17. 俥六進四	……

加快進攻速度的緊要著法。俥壓象腰，準備下一手跳傌，中炮轟象，發動猛烈攻勢。

17. ……	馬 8 進 7
18. 傌五進三	馬 7 進 5
19. 相七進五	包 3 平 5
20. 帥五平六	……

此乃入局獲勝之精髓。著法含蓄詭詐，撲朔迷離，簡直玄妙莫測。一般棋手，此時大抵走相一退三，以相保相，安然無恙。可是紅方卻惶恐不安地亮帥、獻相，顯出一副怯懦畏懼的模樣。這條驕兵之計果然大見奇效，騙得黑方自以為得利，竟橫衝直撞、大殺大砍起來。待到醒悟之時，早已「物是人非事事休，未語淚先流」，一切都追悔莫及了。

20. ……	包 5 進 3	21. 炮四進七！	……

待黑方墜入陷阱，紅炮便以迅雷不及掩耳之勢，直搗底線，緊貼將臉，黑方九宮頓時硝煙彌漫，大禍臨頭。

21. ……	包 2 退 4	22. 炮四平六	士 5 退 4
23. 俥九平八	車 7 平 6	24. 俥八進九	

紅突起妙手，以俥啃包，構成精巧的釣魚傌殺勢，黑方

主將束手就擒，紅勝。

第4局　北京 馬鳴祥（先勝）雲南 何連生

這是1980年10月至11月間，遼寧營口市舉辦的六省市中國象棋邀請賽中的一盤小巧對局。雙方以順炮直俥兩頭蛇對雙橫車佈陣。中局階段，紅方上演了老練而精彩的入局殺法，令人賞心悅目。

1. 炮二平五　包8平5　　2. 俥二進三　馬8進7
3. 俥一平二　車9進1　　4. 兵三進一　馬2進3
5. 俥八進七　車1進1　　6. 兵七進一　車1平4
形成順炮直俥兩頭蛇對雙橫車的佈局。
7. 俥二進五　車4進5　　8. 炮八進二　車9平6
9. 相七進九　……

亦可改走俥三進四，如黑方車4平3，則俥九進二，車3退1，俥四進六，紅方先手。

9. ……　　　卒5進1
10. 俥三進四　卒5進1
棄中卒嫌軟弱，可改走車4退3守卒林線，再相機而動為宜。
11. 炮八平五　士6進5
12. 俥四進三　車6進2
13. 兵三進一　車4進1
應走馬3進5出動子力，

黑 方　何連生

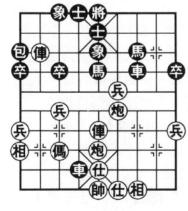

紅 方　馬鳴祥

圖4

象棋實戰短局制勝殺勢

可得到均勢，且有反擊機會可尋，鹿死誰手尚難預料。

14. 俥九平七　將5平6　　15. 仕六進五　包5進4

16. 兵三平四　車6平7　　17. 俥二退二　象7進5

18. 俥二平五　車4進一

紅方先棄後取，戰術可佳，現一兵渡河得先占優。

19. 俥七平八　包2平1　　20. 前炮平四　將6平5

21. 俥八進七　馬3進5（圖4）

22. 兵四平五　馬5進7　　23. 兵五平四　卒9進1

至此，黑方苦無良策可施。

24. 兵四平三　車7進1　　25. 俥八平九！　象3進1

26. 俥五進四！（紅勝）

第5局　江蘇 廖二平（先勝）紡織 丁傳華

這是1993年8月8日青島全國象棋個人賽第7輪之戰。雙方由順炮直俥對緩開車佈陣，步入中局紅方妙衝七兵奠定勝局，僅用22手迫黑認負。

1. 炮二平五　包8平5　　2. 傌二進三　馬8進7

3. 俥一平二　卒7進1　　4. 傌八進七　馬2進3

5. 兵七進一　車1進1

形成順炮直俥對緩開車佈局陣勢。此時黑方最流行的著法是包2進4，傌七進八，形成紅外傌封俥式，以下黑方又有車9進1和包2平7兩大主流變例。現黑抬右橫車著法平穩。

6. 炮八進二　車1平4　　7. 俥二進四　車9進1

黑起橫車不常見，實戰效果並不理想。此手一般多走車9平8，二平六，車8進1，或者徑走車4進5壓馬。

黑方 丁傳華

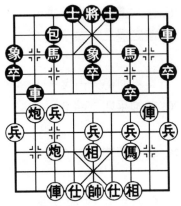

紅方 廖二平

圖 5

8. 傌七進六　包 2 平 1

紅傌盤河正著，如誤走兵三進一，卒 7 進 1，二平三（如炮八平三，馬 7 進 6，二進一，車 9 平 7，黑呈反先勢），馬 7 進 6，黑方下一手有車 9 平 7 兌車的手段，局勢不錯。

9. 俥九平八　包 1 平 2
10. 俥八平九　包 2 平 1
11. 炮五平六　車 4 平 2

黑如包 5 平 4 戰炮，則炮六平七欺馬！紅優。

12. 傌六進七　車 2 進 3

紅傌吃卒保炮，一舉兩得，如改走九平八，則車 2 進 3，紅方俥炮被牽，一時難以發展。

13. 相七進五　包 1 退 1　14. 俥九平七　象 3 進 1
15. 炮六平七　包 1 平 3

紅方平炮兇悍，使黑左右為難。黑方平包打傌十分勉強，但改弈它著局勢也不利。如包 5 平 6，兵七進一！車 2 平 3（如象 3 進 1，則炮七平八，車 2 平 1，兵九進一，車 1 進 1，前炮進五叫將抽車，紅勝定），炮八平七，紅方得子。

16. 傌七進五　象 7 進 5（圖 5）
17. 兵七進一！　象 1 進 3

衝兵妙，獲勝佳著。飛象無奈，如車 2 平 3，則炮八平

七，黑失子。由此推斷，第 7 回合黑車 9 進 1 是壞棋，應改車 4 進 5 準備平車壓馬，都會比現在的局面好。

　　18. 炮七平八　　車 9 平 6

　　如車 2 平 1，兵九進一，車 1 進 1，炮八進五抽車。

　　19. 炮八進三　　馬 3 進 2　　　20. 俥七平八　　車 6 進 5

　　21. 炮八退一　　馬 2 進 3　　　22. 炮八進六！

　　黑方認負。如包 3 退 1 則俥八進八！將成雙車炮殺法。

第 6 局　廣東 劉星（先負）遼寧 卜鳳波

　　這是 1981 年最佳順炮對局，1981 年 5 月弈於廣東肇慶。全局短小精悍，僅 28 個回合便結束戰鬥。雙方由「順炮直俥兩頭蛇對雙橫車」開局，《棋藝》月刊評注。

　　1. 炮二平五　　包 8 平 5　　　2. 傌二進三　　馬 8 進 7

　　3. 俥一平二　　車 9 進 1　　　4. 兵三進一　　車 9 平 4

　　5. 傌八進七　　馬 2 進 3　　　6. 兵七進一　　車 1 進 1

　　7. 傌三進四　　車 4 進 7　　　8. 炮八進二　　卒 3 進 1

　　棄卒變例，後來在王嘉良、孟立國所著的《象棋鬥炮戰》中有精闢的論斷，並對這一時期此變化的演變歷程進行了總結。

　　9. 兵七進一　　車 1 平 6　　　10. 傌四進三　　車 6 進 2

　　捉馬，是對車 6 進 3 著法的改進。

　　11. 兵三進一　　卒 5 進 1　　　12. 炮八平七　　馬 3 進 5

　　13. 兵七進一　　卒 5 進 1　　　14. 兵五進一　　包 5 進 3

　　15. 仕四進五　　包 2 平 5　　　16. 炮七進五　　士 4 進 5

　　17. 俥九平八　　馬 5 進 4

　　黑方同樣進馬，如改走馬 5 進 6，則俥二進二，車 4 退

黑方　卜鳳波

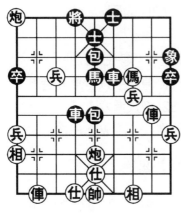

紅方　劉星

圖6

4，炮七平九，將5平4，兵七進一，車4平7，相三進一，車6平7，傌七進五，馬6進5，相七進五，前包進2，俥二平五，包5進5，仕五進四，後車平3，俥八進九，將4進1，俥八退一，將4退1，兵七進一，車3退2，俥八平七，象7進5，雙方均勢。

18. 傌七進六　　車4退3
19. 俥二進四　　馬7進5

如改走車6平3，則傌三進五，象7進5，炮七平九，紅優。

20. 炮七平九　　將5平4
21. 相七進九　　象7進9（圖6）

如圖6形勢，在此劍拔弩張的關鍵時刻，黑方悠閒地飛了手邊象，看似隨意，實則是含蓄有力的佳著。如改走馬5進6搶攻，紅則俥二平四，車6進2，傌三進五（如兵七進一，則車6退2，俥八進九，將4進1，兵七進一，將4進1，俥八退九，包5平8，對攻中黑方易走），車6平7，相三進一，車7平8，帥五平四，車8進4，帥四進一，車8退1，帥四退一，包5進3，傌五進七，車8進1，帥四進一，包5平2，傌七退九，車4進3，仕六進五，車4退6（如車8退1，則帥四進一，將4進1，傌九進八，將4進1，兵七進一，將4平5，炮九退二，士5進4，兵七進一，

士 4 退 5，傌八退七，士 5 進 4，傌七退六，將 5 退 1，傌
六進五，紅勝），俥八進一，車 4 平 1，俥八平六，車 1 平
4，俥六進六，士 5 進 4，兵七進一，紅優。

22. 炮九退二　　馬 5 進 3

軟著。應改走象 9 進 7，兵七進一，馬 5 退 3，炮九平
五，車 6 平 7，黑方主動。

23. 相九進七　　象 9 進 7　　24. 傌三進二　……

敗著。應改走兵七進一，包 5 平 1（如車 6 平 2，則俥
二平五，馬 3 進 5，俥八進六，紅方勝定），俥二平五，車
4 平 5，俥八進九，將 4 進 1，俥八退一，將 4 退 1，兵七進
一，紅方勝定。

24. ……　　　　車 6 進 5　　25. 俥二退二　　前包平 3
26. 兵七進一　　包 5 進 1　　27. 傌二進四　　包 3 進 4
28. 俥八平七　　馬 3 進 2

黑勝。

第 7 局　德國 黃學孔（先勝）加拿大 余超健

這是 1990 年 4 月新加坡首屆世界象棋錦標賽上的一則
精巧短局。雙方由「順炮直俥對緩開車」佈陣對壘，中局形
成彼此主力互相牽制的局面；突然，紅方中兵破象入宮，打
破牽制，構成精妙殺局。

1. 炮二平五　　包 8 平 5　　　2. 傌二進三　　馬 8 進 7
3. 俥一平二　　卒 7 進 1　　　4. 兵七進一　　馬 2 進 3
5. 傌八進七　　包 2 進 4　　　6. 傌七進六　　包 2 平 7
7. 相三進一　　車 1 平 2　　　8. 炮八平七　　車 2 進 4
9. 傌六進七　　包 5 平 6（圖 7）

黑　方　余超健

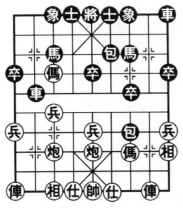

紅　方　黃學孔

圖 7

如圖 7 形勢，雙方輕車熟路，形成順炮直伸對緩開車佈局中的紅進七兵馬躍河口、黑過河包炮型的譜著定式，僅次序稍變動，可見華裔棋手對國內開局定式的熟練程度。至此，雙方形成均勢局面。

10. 兵九進一　　象 7 進 5

11. 兵五進一　　……

挺中兵，從中路發起進攻，攻擊路線正確。

11. ……　　　　包 7 平 3

平包驅馬嫌急，自找麻煩，改走馬 7 進 6 穩正。

12. 兵七進一　　包 3 進 3

棄包打相再吃兵捉死紅傌，只能如此；如誤走象 5 進 3、兵五進一、包 3 退 3、兵五進一後，再吃黑 3 路包，紅優。

13. 傌九平七　　車 2 平 3　　　14. 傌二進六　　車 3 退 1

15. 兵五進一　　包 6 退 1　　　16. 傌二平三　　車 9 平 7

黑走象位車隨手，不如車 9 進 2 保馬較好。

17. 兵五進一　　包 6 平 5

如改走車 3 平 5，則炮七進七，士 4 進 5，傌三平五，馬 7 進 5，炮五進五，將 5 平 4，炮七平九，卒 7 進 1，傌七進二，車 7 進 2，傌七平六，紅方大佔優勢。

18. 兵五進一！　象 3 進 5

中兵破象入宮，一錘定音；飛象去兵無奈。黑如改走車3平7，則炮七進七悶殺；又如改走包5進6，則俥三平七得俥勝定。

19. 俥三平七　　馬7進5

如改走包5進6，則炮七進五，紅方勝勢。

20. 炮五進五　　包5平3　　21. 前俥進一　　馬5退3

22. 炮七進六

至此，黑方已失兩子，遂推秤認負。紅勝。

第8局　河北 陸偉韜（先負）天津 孫光琪

這是2004年7月9日太原棋友杯全國象棋大獎賽的一盤精彩之戰。雙方由順炮直俥對橫車開局，紅方十分兇悍，雖破盡黑方藩籬，但一俥被黑方馬卒緊封陣內，難以露頭，最後黑馬妙踏中兵，捉俥殺仕制勝。

1. 炮二平五　　包8平5　　2. 傌二進三　　車9進1

3. 俥一平二　　馬8進7　　4. 炮八平六　　車9平4

紅炮平仕角，形成五六炮陣式，避開熟套，下法穩健。黑車穿宮捉炮，著法簡明。另有馬2進3，傌八進七，車1平2，俥九平八，包2進4，炮六進五，車9平7，俥二進六或仕六進五等，雙方另具攻守。

5. 仕四進五　　馬2進1　　6. 傌八進七　　車1平2

7. 俥二進六 ……

如改走俥九平八，則卒1進1，俥二進六，車4進3，俥八進六，包5退1，俥二平三，象7進5，兵三進一，包2平3，俥八進三，馬1退2，紅方先手消失。

7. …… 包5退1（圖8）

紅方　陸偉韜

圖8

如圖8形勢，黑方退包欲飛象鞏固中路，寓守於攻，是創新著法。以往實戰多走包2平3或卒7進1，則俥二平三殺卒壓馬，紅方易持先手。

8. 兵七進一　包2平3
9. 俥二平三　象7進5
10. 俥三退二　車4進5
11. 兵九進一　……

似可改走炮五平四調整陣形。以利攻守；黑如接走車4平3，則俥九進二，現挺邊兵難以疏通左翼子力。

11. ……　　　車4平3　　12. 俥三平六　車2進4
13. 相七進九　馬7進6　　14. 俥六進四　卒5進1
15. 俥九進一　卒5進1　　16. 炮六進七　……

這一段黑方躍衝中卒，反擊著法積極有力，棄子搶攻，包打底仕有些勉強。

16. ……　　　車3進1　　17. 俥九平六　車3平1
18. 炮六平四　卒5平4

此回合紅如改走兵五進一，則包3進3，後俥六平七，卒3進1，也是黑優；黑方平卒關車，妙手！紅俥難以通頭，單車伐炮不成氣候。

19. 炮四平七　車1平2　　20. 兵七進一　包3進2
21. 炮五進五　將5平6　　22. 前車平五　前車平7
23. 炮七退四　車7進2　　24. 仕五退四　馬6進5

馬踏中兵，捉俥殺仕，黑勝。

第9局　撫順 楊典（先勝）鞍山 劉忠利

這是 2004 年 5 月 16 日丹東第四屆遼寧省老年運動會象棋賽的一盤精彩對局。雙方由順炮直俥對橫車開局，中局階段紅方平炮強行打車，正中黑方軟肋；最後黑方忙亂中過急進馬，被紅趁機打士，鬧得藩籬破碎，造成速敗。

1. 炮二平五　包8平5　　2. 傌二進三　車9進1
3. 俥一平二　馬8進7　　4. 傌八進七　卒3進1

挺卒嫌早，易為紅騎河俥攻擊，可改走車9平4，靜觀其變。

5. 俥二進五　車9平3　　6. 相七進九　……

飛相阻止黑卒渡河，以避黑車通頭，後中有先。

6. ……　　　包2進2　　7. 俥二進一　包2退1
8. 仕六進五　卒7進1　　9. 俥二退二　包2平4

平包軟手，招來紅方攻擊，應活動右翼車馬。

10. 炮八進五　……

伸炮打馬，攻法簡明。也可改走俥九平六啟動大子，則車3進2，兵七進一，卒3進1，俥二平七，車3進2，相九進七紅優。

10. ……　　　車3進1　　11. 炮八平五　象3進5
12. 兵三進一　卒7進1　　13. 俥二平三　包4退1
14. 俥三進二　車1進1　　15. 傌三進四　車1平8
16. 俥九平八　馬2進1（圖9）
17. 傌四進六　車3進1

如圖9形勢，紅方緊握戰機策傌奔襲，著法緊湊，黑方

黑方 劉忠利

紅方 楊典

圖9

已是捉襟見肘，局勢危矣！且看以下紅棋的連珠妙手。

18. 俥八進七　車3平4

19. 炮五平六……

平炮打車頗見功力，正中黑方軟肋，兇悍至極！

19. ……　　　車4進1

20. 炮六進五　馬7退5

21. 炮六平九　馬5退3

22. 炮九進二　車8平1

23. 俥八進二　馬3進4

24. 炮九平六　馬4退3

25. 炮六平四　……

第23回合黑方慌不擇路的進馬，被紅趁機打士，現再擊一士，先棄後取，迅速入局之佳著。

25. ……　　　將5平6　　26. 俥八平七

紅棄俥砍馬，一擊中的！黑見敗局已定，遂認負。以下如象5退3，則俥三進三，將6進1，俥三退一，吃回一車，紅多子多仕相勝定。

第10局　蘭州 鄭太義（先負）河北 黃勇

這是1992年5月中旬，撫州全國象棋團體賽上的一盤短小精彩的對局。雙方由順炮橫俥邊傌對直車巡河開局，進入中盤，黑方利用紅方的幾步緩手，構成四子歸邊，最後妙棄車馬成殺。

1. 炮二平五　包8平5　　2. 傌二進三　馬8進7

3. 俥一進一　車9平8　　4. 俥一平六　車8進4

5. 傌八進九　馬2進3　　6. 俥六進七　包2進2

紅肋俥伸至黑方下2路是老式攻法，現已很少有人採用；黑右包巡河有沿河「十八打」之作用，是針對性很強的下法。

7. 炮八平七　包2平3　　8. 炮七進三　卒3進1

黑平包逼兌，乘勢挺3路卒活馬，紅虧。

9. 俥九平八　士6進5　　10. 俥八進四　包5平6

卸包整形，機動靈活，靜觀棋局變化。

11. 俥八平四　車1平2　　12. 兵九進一　馬3進4

13. 俥四平六　……

如改走炮五進四打中卒，則將5平6，紅仍落後手，演變下去紅方無便宜。

13. ……　包6平4　　14. 俥六平五　……

如改走俥六平八，則車2進5，傌九進八，卒3進1，黑卒渡河占優。

14. ……　車2進7　　15. 傌九進八　馬4進3

16. 俥五平四　車8進4！

紅方巡河俥走了四步空著，被黑方乘隙調運部署兵力。

17. 傌八進七（圖10）　……

紅方如改撐仕攔車，則車8平7，紅失子失勢；又如走俥四平六，則車8平4，紅亦難走。如圖10形勢，黑方集中重兵於右翼，又有8路車策應，已大佔優勢；紅方子力呆滯，缺乏聯絡，毫無戰鬥力，局面危險矣。

17. ……　車8平4　　18. 俥四退二　……

黑方形成四子歸邊，紅方已難逃厄運。現退俥保炮，無

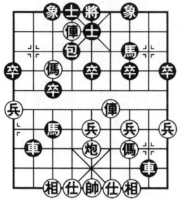

黑 方 黃勇

紅 方 鄭太義

圖 10

可奈何，否則馬 3 進 5，再車 2 平 5，紅敗定。

18. ……　　　車 2 退 4

19. 俥六平七　……

如改走傌七進八，則車 2 平 4，仕六進五，包 4 平 2，俥六退二，包 2 進 7，相七進九，車 4 退 5，炮五平七，車 4 平 2，傌八退六，士 5 進 4，黑方得子勝勢。

19. ……　　　車 4 退 5

20. 傌七進八　車 4 進 6！

黑勝。以下如帥五平六，馬 3 進 2，帥六進一（帥六平五，馬 2 退 4 黑勝），馬 2 退 4！帥六進一，車 2 平 4！黑勝。

第 11 局　太原 薛宗壽（先負）長春 胡慶陽

這是 1990 年 7 月 31 日丹東第 2 屆「棋友杯」全國象棋邀請賽最後一輪的驚心動魄之戰。因為當時出現了有 11 人可望奪冠的罕見場面，年僅 18 歲的胡慶陽如能獲勝，則一枝獨秀；如不能勝，則鹿死誰手，殊難預料。小胡志在必得，與對方大鬥順炮。

1. 炮二平五　包 8 平 5　　2. 傌二進三　馬 8 進 7

3. 俥一進一　車 9 平 8　　4. 俥一平六　車 8 進 4

雙方步入流行的順炮橫俥對直車的陣式。

5. 傌八進七　士 6 進 5　　6. 俥九進一　卒 3 進 1

7. 俥六進五　車 8 平 6

乘紅方霸王俥分手之機，黑車及時搶佔肋道，精警之著。

8. 俥九平二（圖 11）　……

如圖 11，紅俥左移，大有兵分兩路、積極進取的姿態，但缺乏平衡感。應先疏通馬路，不失時機地走兵七進一，卒 3 進 1，俥六平七，紅方緊握先手。

8. ……　　馬 2 進 1　　9. 俥二進五　包 2 平 3

紅方仍可考慮走兵七進一，或走兵五進一，馬無出路，便無進攻的好手段；黑方平包是針對紅方傌位呆滯的有力著法，給對手埋下了禍根。

10. 俥二平三　車 1 平 2　　11. 炮八進四　卒 3 進 1

紅方進炮對黑並無威脅；黑方依然按既定方針向紅方薄弱處進擊。

12. 兵五進一　……

眼見 3 路卒渡河，黑方陷於進退維谷的境地。如改走傌七退九，心有不甘，只好鋌而走險，試圖由中路突破。

12. ……　　卒 3 進 1

13. 兵五進一　仕 5 進 1

14. 炮五進五　……

兌炮看似必然，卻恰恰失去一個難得的機會。應走傌七進五，黑方如卒 5 進 1，則炮五進二，將大有轉機。

黑　方　胡慶陽

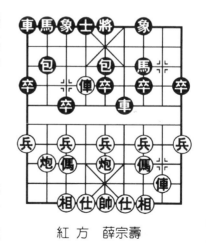

紅　方　薛宗壽

圖 11

14. ⋯⋯　　象 3 進 5　　15. 傌七進五　卒 5 進 1

16. 傌五進三　⋯⋯

破釜沉舟之舉，如改傌五進七，亦前景暗淡。試演如下：車 6 平 3，相三進五，包 3 進 3，相五進七，馬 1 退 3，俥六平四，車 2 進 3，俥四平八，馬 3 進 2，黑方雙卒過河，紅方傌路不暢，亦難挽頹勢。

16. ⋯⋯　　包 3 進 7　　17. 仕六進五　馬 1 退 3

18. 俥六平四　車 6 退 1　　19. 傌三進四　車 2 進 3

20. 傌四進三　將 5 平 6　　21. 俥三進一　包 3 平 1

至此，紅方意識到回天乏術，遂起座認輸。

第 12 局　廣東 呂欽（先勝）福建 鄭乃東

這是上世紀 90 年代最佳順炮提名局，1997 年 5 月 15 日弈於上海。雙方由「順炮直俥對橫車」開局，僅 26 個半回合便結束戰鬥。

1. 炮二平五　包 8 平 5　　2. 傌二進三　馬 8 進 7

3. 俥一平二　車 9 進 1　　4. 傌八進七　車 9 平 4

5. 兵三進一　卒 3 進 1　　6. 俥二進五　象 3 進 1

飛邊象保卒，老式應法。現多走包 5 退 1，俥二平七，車 4 進 1，傌三進四，馬 2 進 3，黑可以抗衡。

7. 炮八平九　車 4 進 2　　8. 俥九平八　馬 2 進 4

9. 傌三進四　車 1 平 3　　10. 炮五平六　卒 5 進 1

黑衝中卒準備棄子強攻，從以下的實戰著，效果不佳。似應改走包 2 平 3 較為穩妥。

11. 炮六進六　卒 5 進 1　　12. 傌四退五　包 2 平 3

13. 炮六平二　卒 5 進 1　　14. 傌七進五　車 4 平 5

15. 前傌進六　車5進4

如改走車5平2，傌六進
五，黑方丟子。

16. 仕四進五　車5退4
17. 傌六進五　象7進5
18. 炮九平五　卒3進1
19. 俥八進六　卒3進1
20. 相七進九　車5進2
21. 炮二平三　卒7進1
22. 俥二進四　包3進1
23. 俥二退二　包3平5

（圖12）

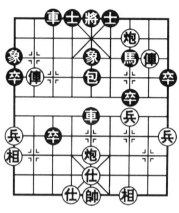

圖12

如圖12形勢，黑方平包
鎮中棄馬擬減壓力，已無濟於事。若改走包3退1保馬，則
炮三進一，士6進5，炮三平一，亦難挽敗局。

24. 俥二平三　包5進4　　25. 相三進五　車3進一
26. 兵三進一　車5進2　　27. 俥八平四（紅勝）

第13局　煤礦 景學義（先負）河北 李來群

這是1999年最佳順炮對局，取材於2005年第四期《棋
藝》。雙方由「順炮直俥對緩開車」開局，11月8日弈於
鎮江。

1. 炮二平五　包8平5　　2. 傌二進三　馬8進7
3. 俥一平二　馬2進3

黑方進正馬在以往的比賽中未曾出現，乃李特大超凡脫
俗的大手筆，信手拈來，以達出其不意的效果。通常多走

第二章

順手炮

99

卒 7 進 1 或車 9 進 1。

　　4. 傌八進七　卒 3 進 1　　5. 俥二進五　包 2 退 1

　　6. 兵三進一　……

　　進兵嫌緩，應徑走俥二平七，車 1 進 2，炮八進四，包 5 平 4，炮八平七，象 3 進 5，俥七平六，紅方先手。

　　6. ……　　　卒 7 進 1　　7. 俥二平三　車 9 進 2

　　8. 傌三進四　包 2 平 7　　9. 俥三平七　車 1 進 2

　　10. 炮八進四　包 5 退 1　　11. 傌四進三　……

　　紅方進傌徒勞無益，反被黑方利用。應改走炮八平七，象 3 進 5，俥七退一，馬 7 進 8，相三進一，局勢仍為紅方有利。

　　11. ……　　　車 9 平 8　　12. 炮八平七　象 7 進 5

　　13. 俥七退一　包 5 平 3（圖 13）

黑　方　李來群

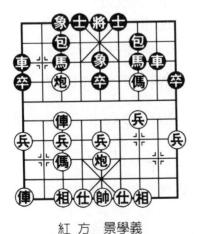

紅　方　景學義

圖 13

象棋實戰短局制勝殺勢

　　如圖 13 形勢，黑方獻包平地驚雷，強行撕開了紅方陣型的缺口。

　　14. 炮七進二　包 7 進 2

　　15. 傌七退五　車 8 進 6

　　紅方退窩心傌是較為頑強的下法，如改走相三進一，黑則車 8 退 1，紅方有丟子之危。

　　16. 炮七平六　馬 3 進 4

　　17. 俥九進二　馬 4 進 5

　　18. 炮六退七　……

退炮打車是無奈的選擇，

因為以下黑方伏有車8平6，再馬5進7的絕殺手段。

| 18. …… | 包7進6 | 19. 傌五退三 | 馬5退3 |
| 20. 仕六進五 | 車8進1 | 21. 傌三進四 | 馬3退5 |

至此，黑方多子而且各子占位極佳，勝勢已成。

22. 俥九平六	車1平3	23. 傌四進五	車8退3
24. 炮六平七	車3平2	25. 仕五退六	車2進3
26. 炮七平五	馬5進7	27. 傌五進六	車8平3

黑勝。

第14局　福建 魏明華（先負）福建 王命騰

　　由福建省福清市文化體育局主辦，福清嘉福房地產開發有限公司贊助的2004年福清市「玫瑰園杯」象棋大獎賽，於1月26日至28日在市文化體育局舉行。這是其中一則短小精彩的對局，雙方以順炮直俥兩頭蛇對雙橫車開局。

1. 炮二平五	包8平5	2. 傌二進三	馬8進7
3. 俥一平二	馬2進3	4. 傌八進七	車9進1
5. 兵七進一	車9平4	6. 兵三進一	車1進1
7. 相七進九	車4進5		

　　紅方飛相通俥兼對薄弱的七路傌加以保護，是「兩頭蛇對雙橫俥」陣勢中的革新變著；黑方車進兵林線是對攻之著。也可改走車4進3或卒1進1，則雙方另具攻守。

　　8. 傌三進四 ……

　　躍傌捉車，對攻之著，是上手飛相通俥的預定方案。如改走仕六進五，車4平3或車1平6，則另具變化，相對緩和。

| 8. …… | 車4平3 | 9. 俥九平七 | 卒3進1 |

10. 俥二進五　包2進4（圖14）

包兵林線，是黑方的一種變著。一般多走車1平6，炮八進二，卒7進1，俥二平三，馬7進6，雙方對攻，各有顧忌。

11. 俥二平七 ⋯⋯

如圖14形勢，紅俥殺卒過急，應改走兵七進一，車1平6，傌四退三，卒7進1，俥二退一，卒5進1（如車3退2，則傌七進六，車3進5，相九退七，紅優），傌七退五，車3進3，傌五退七，馬3進5，兵七平六，紅方占優。

11. ⋯⋯　　車1平6　　12. 傌四進三　車3平4

13. 前俥進二 ⋯⋯

如改走傌三進五，包2平3，傌五退三，車6進2！炮五平三，馬3進4，傌七退五，車4進1，後俥進二，車4平3，傌五進七，包3退2，兵七進一，馬4進3，仕六進五，象3進5，有車殺無俥，黑方占優。

13. ⋯⋯　包2平3！

串打雙俥，好棋！如改走車6進2，則兵三進一，包2平3，炮八進四，卒5進1，炮八平七，包3進3，仕六進五，士6進5，兵七進一，包3平5，傌七進八，車4平

黑方　王命騰

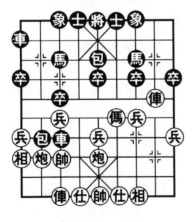

紅方　魏明華

圖14

5，雙方各有千秋。

14. 前俥平五　象3進5　　　15. 炮八進七　象5退3
16. 俥七平八　車4進1　　　17. 傌七退九……

如改走俥八進七（如俥八進二，車6進7，炮五平一，車7平3，黑優），車6進7，炮五平一，車4平3，黑方占優。

17. ……　　車6進7　　　18. 相九退七　車6平1
19. 仕六進五　車4進1　　　20. 炮五平八　包3平9
21. 傌三退二　馬7進6　　　22. 兵三進一　包9進3
23. 傌二退三　馬6進4　　　24. 後炮平九　馬4進3

踩車兼伏車4平5殺！黑勝。

第15局　江蘇 張國鳳（先勝）廣東 鄭楚芳

這是2001年最佳順炮對局，選自2005年《棋藝》第四期，2001年11月21日弈於西安。雙方由「順炮直俥兩頭蛇對雙橫車」開局，全盤僅29個半回合結束戰鬥。

1. 炮二平五　包8平5　　　2. 傌二進三　馬8進7
3. 俥一平二　車9進1　　　4. 傌八進七……

此時紅方進正傌意在加強對中路的控制，也是對老式下法傌八進九的改進。

4. ……　　車9平4　　　5. 兵三進一　馬2進3
6. 兵七進一　車1進1　　　7. 相七進九　卒1進1

黑方挺邊卒是針對紅方飛邊相而採取的較為有力的攻法，老式攻法是車4進5或車4進7。

8. 俥二進五　卒1進1　　　9. 兵九進一　車1進4
10. 傌三進四　包2平1　　　11. 俥二平六　車4平2

平外肋車有效地牽制了紅方子力的展開，著法正確。除此之外，還有車4平6的選擇，但演變的結果均為紅方優勢。

12. 俥六進一　車1退2　　13. 俥六退二　車1進1

14. 俥九平七　車2進5　　15. 傌四進六　馬3退1

16. 兵七進一（圖15）……

如圖15形勢，在2001年個人賽金波對許銀川時，紅方走的是炮八退二，以下包1進5，炮八平九，包1平5，相三進五，士6進5，傌六進五，象3進5，炮九進八，車1退3，俥六平四，車2平3，俥四進二，車1進6，俥四平三，馬7退8，紅方形勢不佳。

16. ……　　　　車1平3　　17. 俥六平八　車2平1

平車避兌也屬無奈的選擇。如改走車2退1，則傌七進八，車3進5，相九退七，黑方雙馬呆滯，不容樂觀。

黑　方　鄭楚芳

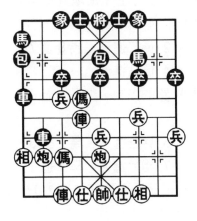

紅　方　張國風

圖15

18. 傌六進四　車3平6

19. 傌四進三　車6退3

20. 俥八進四　包5退1

21. 炮八進二　……

紅方進炮伴有多種進攻方案，黑方已防不勝防。

21. ……　　　　車1退2

22. 炮八平七　象3進5

23. 俥八平九　車6平7

24. 俥七平八　……

表面上看，雙方子力相

象棋實戰短局制勝殺勢

104

當，黑方淨多一卒，其實黑方已陷入到受牽的困境之中。

24. ……	包5平6	25. 炮七平五	包6平3
26. 俥八進七	車7平9	27. 傌七進八	卒5進1
28. 前炮進三	象7進5	29. 俥八平五	包3平5
30. 傌八進七			

黑方陣型已支離破碎，此時又必丟一子，遂投子認負。

第16局 澳門 李錦歡（先負）香港 楊俊華

這是1987年10月下旬港澳棋手弈於澳門的一盤精巧對局。雙方以順炮直俥對緩開車佈陣。開局階段紅方冒險急攻，落入下風；中局黑方反打中兵，優勢擴大，最終構成巧妙絕殺。

1. 炮二平五	包8平5	2. 傌二進三	馬8進7
3. 俥一平二	卒7進1	4. 俥二進六	馬2進3
5. 俥二平三	車9進2	6. 兵七進一	……

紅似可改走炮八平六，打破黑方包2退1（可炮六進六），左移攻車的意圖。

6. ……	包2退1	7. 炮八平七	包2平7
8. 俥三平四	馬7進8	9. 兵七進一	……

衝兵肋馬意在急攻，但時機尚未成熟，較為冒險。不如改走俥四退三（如俥四進二，車1進1，俥四平九，馬3退1，傌八進九，馬8進7，黑方滿意），車1平2，傌八進九，局勢較為穩健。

9. ……	卒7進1	10. 俥四退一	卒7進1
11. 兵七進一	卒7進1	12. 炮七進五	……

如改走相三進一，馬8退7，俥四退二（如俥四進三，

則車 1 進 1）馬 3 退 5，俥四進五，包 5 進 4，仕四進五，車 9 平 8，黑方多子占勢，大優。

　12. ……　　　包 7 進 8　　13. 仕四進五　　馬 8 進 7

　14. 炮五進四　包 5 進 4（圖 16）

　如圖 16，這一手黑方反打中兵弈來果斷有力，是針鋒相對的一步強手。此時紅方如改走相七進五，則車 9 平 3，俥四平五，包 5 平 9，相五退三，車 3 平 6，黑優。

　15. 帥五平四　車 9 平 3　　16. 俥四進四　將 5 進一

　17. 俥四退一　將 5 退 1　　18. 兵七進一　包 5 平 9

　19. 俥四平二　車 1 進 1

　虎口拔牙，強手！

　20. 俥二退八　……

　如改走俥二平九去俥，則包 9 進 3，帥四進一，卒 7 平 8，帥四進一，包 9 退 2 殺，黑勝。

黑方　楊俊華

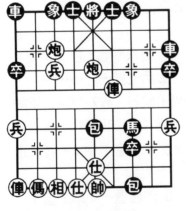

圖 16

紅方　李錦歡

　20. ……　　　卒 7 進 1

　21. 俥九進二　車 1 平 6

　22. 帥四平五　……

　如改走俥九平四，則馬 7 進 8，帥四平五（如俥二進一，則車 6 進 6，仕五進四，卒 7 平 8，帥四平五，包 9 進 3，帥五進一，包 9 退 1，再卒 8 平 7 黑勝），卒 7 平 6，俥二進一，包 9 平 5，黑勝。

　22. ……　　　馬 7 進 8

23. 炮五退三　車 6 進 8

至此，黑方構成絕紗殺著。以下紅方只能帥五平四，卒7平6。若帥四進一，則包9進2，馬後包殺；又若帥四平五，則卒6進1悶殺。均為黑勝。

第 17 局　廣東 劉星（先勝）黑龍江 趙國榮

這是「順炮冷門佈局篇」中之短局。紅方抓住黑方第十回合的一步軟手，巧妙得子，以後實施牽制、兌子戰術，20個回合便奠定勝局。選自 2005 年 4 期《棋藝》，1993 年 4月 23 日弈於南京。雙方由「順炮直俥對橫車」開局。

1. 炮二平五　包 8 平 5　　2. 傌二進三　馬 8 進 7

3. 俥一平二　車 9 進 1　　4. 炮八平六（圖 17）……

如圖 17 形勢，紅方平士角包在當時屬冷門佈局，比賽中並不多見。其特點為含蓄多變，穩紮穩打。

4. ……　　　　　馬 2 進 3

5. 傌八進七　車 1 平 2

6. 俥九平八　包 2 進 4

進包封俥次序失當，應先走車 9 平 4 捉炮，仕四進五，再包 2 進 4 更為恰當。

7. 炮六進五　……

進炮對黑方陣型進行騷擾，著法輕巧。如改走仕四進五，則卒 7 進 1，俥二進四，車 2 進 4，俥二平四，馬 7 進

黑　方　趙國榮

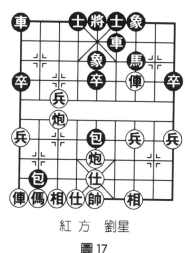

紅　方　劉星

圖 17　　　　　107

6，炮六進一，包2進2，兵七進一，車9平2，黑方足可抗衡。

7. ……　　　車9平7　　8. 俥二進六　馬7退9

9. 俥二退二　車7平4

平車捉炮看似必然，實為不明顯的緩手。應改走卒7進1，仕四進五，卒3進1，俥二平四，車7平2，炮六退五，士4進5，黑方是可抗衡。

10. 炮六退三　卒3進1

挺3卒軟手，造成丟子。應改走包2退1，炮六進三，車4進1，俥八進四，車2進5，俥二平八，馬9進7，雙方平穩。

11. 炮六平八　車4進6　　12. 俥八進三　車4平3

13. 俥二進四　車2進4　　14. 俥二平一　卒3進1

15. 兵七進一　車3退2　　16. 俥一平七　……

牽制黑方車馬，保持多子之勢，佳著。

16. ……　　　士6進5　　17. 相七進九　車3退1

18. 俥八退三　……

紅方退俥準備下著俥八平七邀兌黑3路車，以多拼少，一味硬拼，戰術簡明、高效。

18. ……　　　包5平9　　19. 俥八平七　車3進5

20. 相九退七　象7進5　　21. 炮八平七

至此，紅方多子勝定。

第18局　臺北 吳貴臨（先勝）香港 趙汝權

這是1987年10月22日澳門第3屆亞洲城市名手邀請賽第2輪中的一場精彩比賽。雙方由順炮直俥對緩開車佈陣

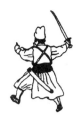

對壘，開局未幾紅方棄傌搶先，中局又施出棄炮巧手，最後兌傌一錘定音，奠定勝局。

　　1. 炮二平五　　包8平5　　2. 傌二進三　　馬8進7
　　3. 俥一平二　　卒7進1　　4. 傌八進七　　馬2進3
　　5. 俥九進一　　車9進1

　　紅黑雙方均起橫車，但其價值截然不同。紅方成直橫俥正傌陣式，左右子力均衡啟動，線路清楚；而黑方出左橫車，有限制己方右車的活動餘地之嫌，不如改走車1進1出右橫車為好。也可考慮走包2平1，準備出右直車，將另有不同變化。

　　6. 俥九平六　　車9平6　　7. 炮八進二　　卒3進1
　　8. 俥二進四　　車6進6

　　黑方進車捉傌急躁。宜改走車6進3，以後再調動右車，局勢較為平穩。

　　9. 兵七進一　　象3進1

　　挺兵活傌，棄右傌搶先，好棋！黑方不願車6退3，只好飛象。如改走車6平7吃傌，則兵七進一，車7退1，兵七進一，馬3退5，俥二平六，象3進1，前俥進四，紅方形勢占優。

　　10. 兵七進一　　象1進3　　11. 俥二平七　　車6平7

　　平俥捉象，是棄傌的連續動作。黑方吃傌無奈，因為其他並無好棋可走。如改走車6退3，俥六進五，紅優。

　　12. 俥七進一　　馬3退5　　13. 俥六進七　　車7平6
　　14. 仕六進五　　車6退3　　15. 俥七進一　　車6平2
　　16. 炮八平九　　車1平2　　17. 帥五平六　　馬7進6
　　18. 炮五進四　　包2進1（圖18）

黑方　趙汝權

紅方　吳貴臨

圖18

19. 炮九平八 ‥‥‥‥

紅方棄傌搶攻後，步步進逼，環環緊扣，走得十分出色。如圖18形勢，又施棄炮巧手，老謀深算，妙不可言！如誤走傌七進一，包2平4，黑方有透氣機會，紅方將前功盡棄。

19. ‥‥‥‥　　包2進2

20. 傌七進一　包2進4

如改走前車退3，傌六平八（改走傌六退三亦佳），車2進1，傌七平六，車2退1，傌七進八，紅勝勢。

21. 相七進五　後車平1　　22. 傌七進六 ‥‥‥‥

兌傌一錘定音，勝利在望。

22. ‥‥‥‥　　馬6進4　　23. 傌六退四　包2平1

24. 傌七平六　車2退4　　25. 前傌退二　車2平3

26. 相五進七　車1平2　　27. 前傌平四

至此，黑方推枰認負。

第19局　安徽 趙寅（先負）火車頭 剛秋英

這是「城大建材杯」2005年全國象棋大師冠軍賽女子組的一盤精彩對局。前者獲本屆杯賽的第8名，後者獲得第二名。雙方由順炮直傌對橫車開局，王嘉良特級大師評注。

1. 炮二平五　包8平5　　2. 傌二進三　馬8進7

3. 俥一平二　車９進１　　4. 傌八進七　馬２進３

也可改走車９平４，紅則兵三進一，卒３進１，俥二進五，以下黑有馬２進３、包５退１等變化。

5. 兵三進一　車１進１　　6. 兵七進一　車１平４

7. 仕六進五　……

紅方補仕是一種選擇，攻殺型棋手喜走俥二進五，以後隨時都伏有兵七進一直接發起進攻手段。

　7. ……　　　車４進５　　8. 相七進九　……

紅改走炮五平四也是較為穩正的下法。

　8. ……　　　車９平６　　9. 俥九平六　車４平３

10. 俥六進二　車３平１　　11. 炮八進二　……

進巡河炮華而不實，表面是為掩護右傌跳出做準備，不料反被黑方所利用，此時還應走俥二進五較為積極。

11. ……　　　車１進１　　12. 俥六進七　……

一錯再錯，表面可以賺得一士，實則卻使得己方陣型更加鬆散。

12. ……　　　馬３退４

以馬踹俥，好棋！同時也為以後一系列突破手段埋下伏筆。

13. 炮五平九　卒３進１（圖19）

如圖19，看到紅方陣型有些散亂，黑方馬上棄卒挑起爭端，時機掌握得恰到好處，這也正是上著以馬踹俥之妙處所在。

14. 兵七進一　車６進３　　15. 相三進五　車６平３

16. 傌七退六　……

無奈的抉擇！紅方不能走傌七進六，因黑方有車３平

黑方　剛秋英

紅方　趙寅

圖19

4，傌六退七，車4平1，相五退七，車1平3白得一相的手段。

16. ……　　　　包5平4

借攻擊之機順勢調整陣型，著法老到。

17. 炮九平六　卒1進1

邊卒挺起，無形中又給紅方增加了巨大的心理壓力。

18. 俥二進三　卒1進1

19. 炮八退二　包4進4

進包打俥著法靈活，黑方選擇攻擊，線路詭異得使紅方防不勝防。

20. 兵五進一　包4平1　　21. 俥二平八　包1進3
22. 炮八退二　包2平5　　23. 傌三進四　包5進3
24. 俥八平五　卒5進1　　25. 傌四進三　馬4進5

進馬邀兌異常老練，由於紅方中路和邊路的子力全部受困，因此削減紅方週邊的戰鬥力量是較為明智的選擇。

26. 兵三進一　馬5進7　　27. 兵三進一　馬7進5
28. 兵三平四　馬5退3　　29. 炮六進二　車3進4

進車急點下二路，使紅方無子可走，以下只能坐以待斃。

30. 兵四進一　馬3進4　　31. 兵四進一　車3平4

紅方見大勢已去，遂投子認負。

第20局　石油 周俊來（先負）大連 陶漢明

　　這是 1987 年全國象棋個人賽上的一盤棋，紅方在中局糾纏中失利，被黑抓住其「窩心傌」的弱點，僅 20 步即形成定輸的棋。是本次比賽中短小之局。1987 年 6 月 27 日弈於蚌埠。

　　1. 炮二平五　包 8 平 5　　2. 傌二進三　馬 8 進 7
　　3. 俥一進一　車 9 平 8　　4. 俥一平六　車 8 進 4
　　5. 傌八進七　馬 2 進 3　　6. 俥六進五 ……

　　雙方形成「順炮橫俥對直車紅肋俥過河」陣式，紅直接進肋車發動進攻，帶有古譜攻法的味道。

　　6. ……　　　　包 2 進 2

　　進包巡河守中帶攻，應著積極，比起象保馬靈活多變更富反擊力。同時也是對付紅方肋俥進攻的上佳應著。

　　7. 兵七進一　包 2 平 6

　　右包調運左肋道，似嫌消極。大都走包 2 平 7，則傌七進八，卒 3 進 1，兵七進一，包 7 進 3，炮八平三，車 8 平 3 先棄後取，十分滿意。

　　　8. 俥九平八　車 1 平 2
　　　9. 俥六退一　卒 5 進 1
　　10. 炮五進三　士 6 進 5
　　11. 俥六進一　包 6 平 7
　　12. 炮五退一　車 8 進 2

黑　方　陶漢明

紅　方　周俊來

圖20

第二章 順手炮

13. 俥六平三　馬3進5　　14. 傌三退五　車8平7
15. 炮五進三　象7進5
16. 俥三平四（圖20）……

如圖20，以上紅退俥與炮打中卒攻法欠佳，反而使黑方借勁躍上中馬，完整陣容。至此紅方窩心傌弊病越顯嚴重。

16. ……　　　車2進6　　17. 相七進五　卒3進1
18. 兵五進一　卒3進1　　19. 兵五進一　卒3進1
20. 兵五進一　炮七平五！

鎮上「鐵帽子」，紅敗勢已成。

21. 俥四退二　馬7進5　　22. 炮八平九　卒3進1
23. 俥八進三　車7平2（黑勝）

至此，紅如續走俥四平五，則馬5進3，俥五進一，馬3進4叫殺，黑勝定。

第21局　廣東 呂欽（先勝）農協 鄭乃東

這是1997年全國象棋團體賽5月15日弈於上海的對局。開局不久黑方即丟一子，三個回合後追回一子，表現了攻殺型棋手的技術風格；中局紅施沉底俥妙手而制勝。僅為26個半回合。

1. 炮二平五　包8平5　　2. 傌二進三　馬8進7
3. 俥一平二　車9進1　　4. 傌八進七　車9平4
5. 兵三進一　卒3進1　　6. 俥二進五　象3進1
7. 炮八平九　車4進2　　8. 俥九平八　馬2進4
9. 傌三進四　車1平3　　10. 炮五平六（圖21）……

如圖21形勢，是由順炮直俥對橫車演變而成。現紅卸

中炮於士角，攻馬脅包，妙
著，形勢擴優。黑如接走：①
包5進4，則炮六進六，包2
平5，傌七進五，包5進4，
俥二平六，車4進1，傌四進
六，包5退2，俥八進七，車
3進1，炮九平六，黑雖有空
心包，但右援子力躲於一隅；
紅方得子占勢大優；②包2平
4，則傌四進六，卒7進1，
俥二平三，象7進9，炮六進
四，象9進7，炮六進二，車
3進1，兵三進一，包5平

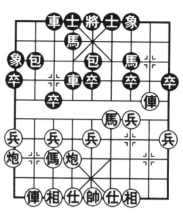

黑　方　鄭乃東

紅　方　呂欽

圖21

6，兵三進一，馬7退8，俥八進六，車3平4，俥八平五，
紅得象多兵亦優。

10. ……	卒5進1	11. 炮六進六	卒5進1
12. 傌四退五	包2平3	13. 炮六平二	卒5進1
14. 傌七進五	車4平5	15. 傌五進六	車5進4
16. 仕四進五	車5退4	17. 傌六進五	象7進5
18. 炮九平五	卒3進1	19. 俥八進六	卒3進1
20. 相七進九	車5進2	21. 炮二平三	卒7進1
22. 俥二進四	……		

　　黑方作出棄馬衝中卒的決策後，漂亮地追回一子，表現
了鄭乃東攻殺型棋手的技術風格。但第18回合的卒3進1
欠穩妥，似應改走士6進5較好。現紅方右俥沉底，係入局
妙著，暗伏俥八平四，士4進5，俥四進二，將5平4，俥

四平五，馬 7 退 5，俥二平四的棄俥殺手，黑方危在旦夕。

22. ……	包 3 進 1	23. 俥二退二	包 3 平 5
24. 俥二平三	包 5 進 4	25. 相三進五	車 3 進 1
26. 兵三進一	車 5 進 2	27. 俥八平四	

紅俥平肋，有帥五平四的攻殺手段，黑丟子失勢認輸；如續走車 3 進 3，俥四進二，象 5 進 7，炮三進一，士 6 進 5，炮三平一，成絕殺，紅亦勝。

第 22 局　甘肅 錢洪發（先負）農協 鄭乃東

這是農民棋王鄭乃東 1989 年 10 月 29 日弈於重慶的一則精短對局，雙方由「順炮直俥對緩開車」列陣對圓。

1. 炮二平五	包 8 平 5	2. 傌二進三	馬 8 進 7
3. 俥一平二	卒 7 進 1		

鄭棋王後手喜用「順包緩開車」應付中炮。

4. 傌八進七	馬 2 進 3	5. 兵七進一	車 9 進 1

如改包 2 進 4，則另具攻防變化。

6. 俥二進四	車 1 進 1	7. 俥九進一	……

可改走兵三進一，卒 7 進 1，俥二平三，車 9 平 4，士 6 進 5，包 5 退 1，傌三進四，包 5 平 7，傌四進三，車 4 進 5，炮五平三，車 1 平 6，相七進五，車 6 進 2，紅方陣形工穩，局勢不差。現出左橫俥，無好點可選。

7. ……	車 9 平 4	8. 兵三進一	卒 7 進 1
9. 俥二平三	包 5 退 1	10. 傌七進六	包 5 平 7
11. 俥三平二	包 2 進 3	12. 俥二進三	車 4 進 4
13. 俥二平三	象 3 進 5		

雖說雙方交換一馬，明顯紅方虧損。

14. 俥九平七　包7平3

15. 炮五平四　卒3進1

16. 炮四進六　……

如誤走兵七進一，馬3退5，紅方丟俥。

16. ……　　車1進1

暗保中象的巧手，深值讀者借鑒。

17. 炮八平四　馬3進4

18. 俥三進二　士4進5

19. 俥三退一　士5進6

揚士打俥，爭先的好手。可見上述吃象的不妥。

黑　方　鄭乃東

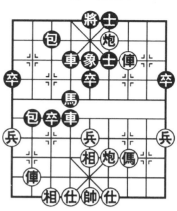

紅　方　錢洪發
圖22

20. 俥三退一　卒3進1　　21. 俥七平八　車1平4

22. 相三進五（圖22）　車4進4

如圖22形勢，黑方上一段攻守兼備，弈來十分精警，已明顯占優；現在右翼結集雙車雙包馬卒，傾巢而出，準備一舉攻城。

現棄車殺仕，快速、精彩入局！

23. 帥五平六　馬4進3　　24. 帥六平五　馬3進2

25. 仕四進五　車4進6

置對方打雙於不顧，強行車卡相腰，已算準殺棋捷徑，胸有成竹。

26. 炮四退一　……

如改走炮四退二保底相，黑馬2進4獻馬，仍伏殺勢。

26. ……　　包3進8！

紅方認負，以下如炮四平六，則馬2進4，帥五平六，包2進4，亦是絕殺。

第23局　北京 傅光明（先負）上海 鄔正偉

1991年10月25日，大連全國象棋個人賽第9輪上的一局棋。雙方由「順炮直俥進三兵對橫車」開局，弈至第23回合，黑方突然「大刀剜心」，構成重包絕殺。

1. 炮二平五	包8平5	2. 傌二進三	馬8進7
3. 兵三進一	車9進1	4. 俥一平二	車9平4
5. 傌八進七	馬2進1	6. 仕六進五	車4進7
7. 炮五平四	車1進1	8. 傌三進四	卒3進1
9. 傌四進三	包5平3		

紅方第7回合卸炮軟弱，似應改走相七進九較好。現黑方卸包對紅七路線加壓，時機恰到好處。

10. 相三進五	包3進4	11. 兵一進一	車1平3
12. 炮四退一	車4退6	13. 相七進九	包3平4

黑方自卸包後，揮包擊兵，平車欲渡卒、橫包卡相眼，手法連貫，一氣呵成。現紅方無法阻卒渡河，愈發陷入被動。

14. 炮八退一	卒3進1	15. 相九進七	車3進4
16. 炮八平六	車4平6（圖23）		

如圖23形勢，紅方七路傌被捉，右俥無力，左俥尚未啟動，雙炮龜縮九宮內，單傌在外孤掌難鳴，眼下紅方如何調整兵力，已是當務之急。

17. 傌七進六　……

躍馬急攻，不如俥九進二，伏平炮打死車的手段，不急

不躁見機反擊，方為上策。

17. …… 　　車３進２

18. 傌六進五　車６進４

棄馬進車，破壞紅退傌保相，有膽識的好手。如誤走車３平５，傌五退四，黑丟車。

19. 傌五進三　……

只能接受棄子。如改走傌三退五，則車６平５，前傌進三，車５退２，黑方大佔優勢。

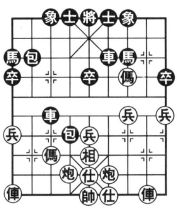

紅方　傅光明

圖23

19. …… 　　車６退３

退車禁馬要著！如急於車３平５吃相，則後馬退５！紅有反擊機會，大致為：車６退５，傌五進六，車６平４，傌三退五，象７進５，傌五退四！車５退１，傌四退六，車５平４，傌六退七，前車平５，傌七進八，紅方多兩子大佔優勢。

20. 前傌進一　……

不如改走兵三進一，車３平５，炮四進四，車５退１，俥二進四，包２平５，俥九進二，紅仍可糾纏。

20. …… 　　車３平５　　21. 兵三進一　車５退１

22. 俥九進二　包２平５　　23. 傌一退二　車５進２‼

黑勝。紅方退傌未察覺黑棄車妙殺。若改走炮四進一，尚可堅持與黑方周旋。

第24局　湖北 李智平（先勝）農協 鄭乃東

這是 1991 年 10 月 16 日大連全國象棋個人賽之戰。雙方以順炮直俥對右橫車開局，紅方把中炮高左炮對屏風馬左馬盤河的戰術移植於順炮佈局中，取得較佳效果。中局鏖戰，黑損雙象，最後紅棄俥砍炮，妙架中炮鎖住黑方窩心馬，以雙將殺獲勝。

　　1. 炮二平五　包8平5　　2. 傌二進三　馬8進7

　　3. 俥一平二　卒7進1　　4. 傌八進七　馬2進3

　　5. 兵七進一　車1進1　　6. 炮八進一……

順炮「高左炮」，是 1977 年全國賽象棋大師甘肅錢洪發首創。他把中炮對屏風馬中的戰術靈活用於順炮中，目的是準備炮八平七，牽制黑方三路線。給我們的啟發是佈局之間的有機聯繫以及佈局還有繼續發掘的領域。

　　6. ……　象3進1

飛像是想防患於未然，但著法消極。可改走車1平6，炮八平七，車6進6，紅若俥二進二，則車9平8，俥二進七，馬7退8，傌三退二，車6平8，傌二進一，車8退2，炮七進三，象3進1，相七進九，包2退1，俥九平八，包2平7，雙方對攻。

　　7. 炮八平七　包2進4

仍可考慮車1平6，仕六進五，車6進4，相七進九，卒7進1，兵三進一，車6平7，俥二進二，車9平8，俥二進七，馬7退8，傌三退一，包2退1，各有千秋。

　　8. 俥二進四　車9進1　　9. 仕六進五　車9平4

　　10. 俥九平八　車1平2　　11. 兵三進一　包2退1

12. 兵五進一　卒7進1

13. 俥二平三　馬7進6

14. 俥三進五　包2平5

15. 俥八進八　車4平2

16. 炮七進三　馬3退5

退窩心馬踩俥，準備先手從左翼跳出成連環馬，臨場弈出此招可以理解，但未深究，並不能如願馬5進7連環，因紅俥三退四後有傌二進三捉馬得子的手段。不如改走車2進5，炮七平一，車2平7，俥三退六，馬6進7，雖落後手，但簡化了局勢。

黑　方　鄭乃東

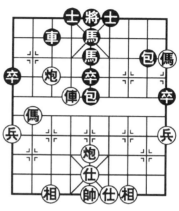

紅　方　李智平

圖 24

17. 俥三退四　馬6退7　　18. 傌三進四　車2平3

19. 兵七進一　象1進3　　20. 俥三平七　馬7進6

21. 傌四進二　卒9進1

可走馬5進7，傌二進四，前包平6，兌子簡化局勢。

22. 傌七進八　包5退1　　23. 傌二進一　後包平8

黑方如走馬5進7，傌一退三仍然紅方先手。

24. 俥七平六　　馬6退5（圖24）

25. 俥六平五！……

棄俥吃包，算度準確，精妙絕倫。

25. ……　　卒5進1　　26. 炮七平五！　車3進8

27. 仕五退六　車3退4　　28. 後炮平三　車3平7

29. 傌八進六

第二章　順手炮

121

紅方傌六進五後，再傌五進七，雙將絕殺，紅勝。

第 25 局　廣東 許銀川（先勝）香港 文禮山

這是 2003 年 9 月 7 日廣東惠東「銀譽杯」第 22 屆省港澳埠際象棋賽之戰。雙方由順炮正傌緩開俥對直橫車佈陣，由於黑方開局的軟手、中局馬退窩心受攻，最後導致失子失勢而告負。

1. 炮二平五　包 8 平 5　　2. 傌二進三　馬 8 進 7

3. 兵三進一　車 9 平 8　　4. 傌八進七　馬 2 進 3

5. 兵七進一　車 1 進 1

黑可改走車 8 進 4，則俥一平二，車 8 進 5，傌三退二，車 1 進 1，傌二進三，車 1 平 4，局面比較緩和。

6. 傌七進六　車 8 進 4　　7. 傌六進七　卒 7 進 1

8. 兵三進一　車 8 平 7

紅方兌兵正確選擇，如改走炮八平七暗伏踩包打馬得子，黑方則卒 7 進 1，傌七進五，包 2 平 5，炮七進五，卒 7 進 1，炮七平三，車 1 平 7，俥一平二，車 8 平 6，炮三平二，卒 7 進 1，紅方雖多一子，但黑卒逼近九宮，且雙車活躍，紅方大有顧忌。

　9. 炮八平七　車 1 平 4　　10. 俥一進二　車 4 進 2

11. 俥九平八（圖 25）　……

如圖 25 形勢，黑方升包意在擺脫紅俥牽制，但被紅退中炮後左翼反而受攻。是步不起眼的軟著，致敗根源。黑方可考慮改走馬 7 進 6，以攻為守，則較為積極；紅如接走俥八進五，象 7 進 9，仕四進五，馬 6 進 7，俥八平三，象 9 進 7，俥一平二，包 2 進 4，演成互纏形勢。

11. ……　　　包 2 進 2
12. 炮五退一　馬 7 退 5

黑方退傌一味防守，局勢更加不利，不如改走馬 7 進8，以攻待守，對紅有所牽制。紅如接走炮五平三，則馬8 進 7，俥一平二，包 2 平5，仕四進五，後包平 7，黑方局勢雖仍落後，但有周旋餘地，大大優於實戰。

13. 炮五平三　車 7 平 6
14. 仕四進五　包 5 平 4

改走包 2 平 5，逃離紅俥牽制為好。

15. 傌三進二　車 6 平 8　　16. 俥一平四　象 7 進 9

紅棄傌，俥搶肋道伏帥五平四叫殺，緊著，黑飛邊象防守，也只能如此。

17. 相七進五　車 4 進 1　　18. 傌二退三　車 4 平 6

紅傌以退為進，暗伏踩雙車的凶著。

19. 俥四進三　車 8 平 6　　20. 兵五進一　車 6 平 4
21. 傌三進五　車 4 進 2　　22. 傌五進三　包 2 平 7
23. 炮三進四　象 9 進 7　　24. 俥八進五　象 3 進 5
25. 兵五進一　卒 5 進 1　　26. 傌三進五（紅勝）

以下黑方只有車 4 退 3，傌五進六，車 4 退 1，傌七退五，紅方得車勝定。

第26局 雲南 陳信安（先勝）湖北 李波

1992 年 11 月 2 日，北京全國象棋個人賽第 12 輪的一局棋。大師陳信安以純熟的佈局和中局戰法，奪勢控局，妙用「攔」、「塞」、「栓」等戰術手段，得子入局，十分緊湊精彩，僅弈 23 個半回合輕鬆獲勝。雙方由「順炮直俥對緩開車」開局。

1. 炮二平五　　包 8 平 5　　2. 傌二進三　　馬 8 進 7

3. 俥一平二　　卒 7 進 1　　4. 傌八進七　　馬 2 進 3

5. 兵七進一　　包 2 進 4　　6. 傌七進八　　包 2 平 7

流行套路多走車 9 進 1。現即包打三兵，是 1991 年全國個人賽特級大師李來群首創，並取得了理想的戰績。

7. 俥九進一　　……

黑方　李波

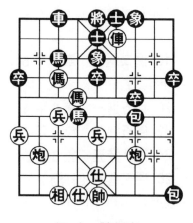

紅方　陳信安

圖26

<div style="writing-mode: vertical-rl">象棋實戰短局制勝殺勢</div>

124

起橫俥是經過研究與實踐，被認為是積極而有力的要著，是對仕四進五的重要改進。

7. ……　　　　車 9 平 8

8. 俥二進九　　包 7 進 3

9. 仕四進五　　馬 7 退 8

10. 俥九平六　　包 5 平 9

卸包調整陣容，如改走士 4 進 5，則俥六進三，馬 8 進 7，傌三進四，紅仍持先手。

11. 俥六進三　　象 3 進 5

12. 俥六平二　　馬 8 進 7

13. 傌三進四　包 7 退 4　　14. 俥二進三　包 9 進 4

包打邊兵過急。應改走卒 3 進 1 較好。

15. 傌四進六　車 1 平 3　　16. 傌八進七　包 9 進 3

17. 炮五平三！　……

平中炮攔包，攻守兼備的好棋。

17. ……　　　馬 7 進 6　　18. 俥二平四　馬 6 進 4

19. 俥四進一！　士 4 進 5（圖 26）

紅進俥塞象眼，緊著；黑如改走士 6 進 5，則炮八進
二，以下按實戰著法，紅亦優。

如圖 26 形勢，紅方接走炮八進二串打，給黑有力一
擊，得子勝定。

20. 炮八進二!　包 9 退 4　　21. 相七進五　……

飛相驅包緊著，利用黑方有悶宮之慮，7 路包不能橫移
之苦，紅方得已成定勢。

21. ……　　　馬 3 退 4　　22. 傌七退六　包 9 平 4

23. 炮八平六　包 7 進 1　　24. 炮六退一

紅方利用黑方 7 路線的弱點，退 4 打包強行再奪一子，
紅勝。

第 27 局　浙江 劉幼稚（先負）福建 鄭乃東

　　1987 年 10 月，江蘇人倉首屆全國農民中國象棋個人賽
的一局棋。也是冠亞軍之戰，雙方由「順炮直俥對橫車」佈
陣，全局著法別出心裁，多具新意，黑方僅 23 個回合便取
得勝利。

　　1. 炮二平五　包 8 平 5　　2. 傌二進三　車 9 進 1

　　3. 俥一平二　馬 8 進 7　　4. 傌八進七　車 9 平 4

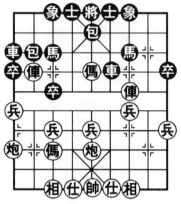

黑 方　鄭乃東

紅 方　劉幼稚

圖 27

5. 兵三進一　卒 3 進 1

黑方第二著搶出左橫車，既不讓紅方採用俥一進一進攻，又可根據自己喜愛的套路佈陣。現互進三路兵卒，皆為正常著法。

6. 俥二進五　包 5 退 1

「縮包」在當時著法有新意。讓紅俥二平七吃卒，則象 7 進 5；以下紅如接走俥四進七貪象，則包 2 平 3，傌七退五，車 4 平 1，紅方死俥！

7. 炮八平九　車 4 進 1　　8. 傌三進四　卒 7 進 1

9. 俥二平三　馬 2 進 3　　10. 俥九平八　車 1 進 2

升車保包伏包 5 平 2 攻俥。

11. 俥八進六　車 4 平 6　　12. 傌四進五　車 6 進 1

13. 兵九進一（圖 27）　……

如圖 27 形勢，黑方妙手舍車，得子占優。紅改兵九進一為炮九進四，可以相峙。

13. ……　車 6 平 5！　　14. 俥八退二　……

如改走炮五進四，則馬 3 進 5，俥三平六，馬 5 進 6，俥六平五，馬 6 進 4，俥五退一，包 2 平 5，紅方俥被打死，黑方多子占勢，大優。

14. ……　車 5 平 4　　15. 兵九進一　馬 3 進 5

16. 俥三進一　包 2 平 5

黑方六個大子全部發動，聲勢赫赫，反奪優勢。

17. 仕四進五　車1平4　　18. 兵九進一　馬5進4
19. 俥三平六　車4進1　　20. 炮五進五　象7進5
21. 傌七退九　包5進5　　22. 炮九平五　馬7進6
23. 兵七進一　車4平8（黑勝）

閃擊空城，以下車馬臨門，勝定。

第28局　上海 于紅木（先負）廣東 呂欽

這是 1985 年 3 月 9 日嘉興「王冠杯」全國象棋大師邀
請賽之戰。雙方以順炮直俥對緩開車開局，黑方利用紅方的
一步失誤，揮車捉炮躍馬過河，造成紅方局面難以收拾，直
至少子失勢，推枰認負。

1. 炮二平五　包8平5　　2. 傌二進三　馬8進7
3. 俥一平二　卒7進1　　4. 傌八進九　車9進1
5. 炮八平七　馬2進3　　6. 俥九平八　車1平2
7. 俥八進五　……

紅方進俥騎河正確。如改走兵七進一，則馬7進6，兵
七進一，馬6進4，兵七進一，馬4進3，俥八進二，馬3
退5，紅方沒便宜。

7. ……　　　　車9平4　　8. 仕四進五　包2平1
9. 俥八平三　包5退1

紅方平俥夫卒，不如俥八進四兌車穩健。黑如接走馬3
退2，則俥二進四，紅稍好；黑退中包必然之著。

10. 俥二進七　車4進1　　11. 俥二進一　車4平6
12. 俥三退一　卒3進1　　13. 兵九進一　馬3進4
14. 炮五進四　象7進5　　15. 炮五進二　士6進5

黑方應改走士4進5較好。

16. 兵五進一（圖28）……

如圖 28 形勢，這手紅方挺中兵失誤，給對方有機可乘，造成局面難以收拾。應改走炮七平四，黑如接走馬 4 進 5，則車 3 平 5，馬 5 進 7，俥二退六，吃回一馬，雙方均勢。

16. …… 車 2 進 7　　17. 炮七平四　馬 4 進 3

馬踩七兵，著法緊湊有力。如改走馬 4 進 5，則俥三進二，馬 5 進 7，俥二退六，紅方優勢。

18. 兵五進一　……

無可奈何，如改走相三進五，則馬 3 進 5，相七進五，車 2 平 5，紅方也難挽敗局。

18. ……　　　　馬 3 進 4　　19. 俥三進二　包 1 進 3

20. 傌九進八……

如改走俥二退四，則黑包 1 平 3，黑亦大優。

20. ……　　　　車 2 退 2

21. 兵五平四　車 6 進 2

22. 俥三進一　包 1 進 4

23. 俥二進一　士 5 退 6

24. 炮四進七　車 6 退 4

25. 俥二平四　將 5 平 6

26. 兵三進一　車 2 進 4

27. 仕五進六　車 2 平 3

至此，紅方少子失勢，遂推枰認負。

黑方　呂欽

紅方　于紅木

圖 28

象棋實戰短局制勝殺勢

第29局　廣東 鄧頌宏（先勝）山西 王振華

這是 1989 年 5 月 4 日安徽涇縣全國象棋團體賽中的一則短小對局，雙方由順炮直俥對橫開局。黑方在佈局階段出現了失誤，而紅方佈局正確，僅用 24 個半回合決定出勝負。

　　1. 炮二平五　包 8 平 5　　2. 傌二進三　馬 8 進 7
　　3. 俥一平二　卒 7 進 1

卒 7 進 1 是當時的流行應著，走成緩開車式，被稱為「順炮新局」。

是對早先流行車 9 進 1 的改進。

　　4. 兵七進一　……

活通左翼，屬於緩攻型的穩健著法。如改走俥二進六，則馬 2 進 3，俥二平三，包 5 退 1，兵七進一，車 9 平 8，傌八進七，與「中炮過河俥對屏風馬平包兌車」的佈局基本相同，紅方略先。

　　4. ……　　車 9 進 1　　5. 傌八進七　馬 2 進 3
　　6. 俥二進四　車 1 進 1

黑方的雙橫車應付紅方俥二進六的直攻法，較為有利，應付紅方巡河俥的緩攻則顯得呆滯。所以，應改走車 9 平 4，隨機應變。假如紅方俥二平六邀兌，則車 1 進 1 成雙橫車較為恰當。

　　7. 炮八平九　包 2 進 4

紅方平炮，準備亮俥牽制黑包，搶先之著。黑方包 2 進 4 似改車 1 平 2，加強對紅方左車的封鎖，伺機而動較好。

　　8. 兵三進一　卒 7 進 1　　9. 俥二平三　馬 7 進 8

黑方　王振華

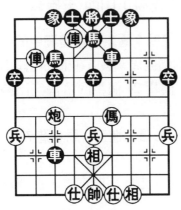

紅方　鄧頌宏

圖29

10. 俥九平八　包2平3

如改走馬8進9去兵,則俥三進一,包2平9,俥八進六,包5平9(如車1平7,則俥七進四,車9平7,俥八平七,車7進8,俥七進一,包9進3,炮九退一,紅方多子占優),俥八平七,象7進5,炮九進四,車1平7,炮九平五,馬3進5,炮五進四,士6進5,炮五平三,紅方優勢。

11. 俥三平二　車1平7

如改走車9平7,炮五退一,車1平2,相七進五,車2進9,傌七退八,車7進3,炮五平三,車7平2,炮三進八,士6進5,炮九平七,紅方優勢。

12. 炮五退一	馬8退6	13. 炮五平三	包5平7
14. 炮三進六	車7進1	15. 俥二平六	車7進3
16. 俥六退一	車7平3	17. 相七進五	車3退1
18. 俥八進三	包3退1	19. 俥六進一	包3平1
20. 炮九進二	車3進3	21. 俥八進四	車9平7
22. 傌三進四	車7進1	23. 炮九平七	馬6退5
24. 俥六進四	車7平6(圖29)		
25. 炮七進三(紅勝)			

第30局　廣東 呂欽（先勝）黑龍江 王嘉良

　　這是 1992 年 8 月 23 日，兩位特級大師弈於陝西華山的一盤棋，雙方由順炮直俥對緩開車進 3 卒佈陣。中局階段紅方躍傌巧妙兌子，迅速取勢，最終獲勝。

　　1. 炮二平五　　包 8 平 5　　2. 傌二進三　　馬 8 進 7
　　3. 俥一平二　　馬 2 進 3　　4. 傌八進七　　卒 3 進 1

　　挺 3 卒制傌，雖然穩健，但紅有進俥倒騎河捉卒的手段。如改走車 9 進 1 或卒 7 進 1，另有攻防變化。

　　5. 俥二進五　　象 3 進 1　　6. 炮八進四　　車 9 平 8
　　7. 俥二平七　　車 1 平 3　　8. 兵三進一　　車 8 進 6
　　9. 傌三進四　……

　　亦可改走兵七進一活傌，黑如接走車 8 平 7，炮八平三，象 1 進 3，炮三退三，紅方多兵易走。現馬躍河口，出動子力，簡明。

　　9. ……　　　　車 8 平 6　　10. 炮八平七　……

　　迫黑換車，簡化局勢。若改走傌四進三，另有變化。

　　10. ……　　　　象 1 進 3　　11. 炮七進三　　士 4 進 5
　　12. 傌四進三　　車 6 退 3　　13. 炮五平三（圖30）……

　　黑如改走車 6 進 4，則傌三進五，象 7 進 5，炮三進五，車 6 平 3，炮三平七，象 5 退 3，俥九平八，紅優。

　　13. ……　　　　象 3 退 1　　14. 炮七平九　　卒 5 進 1
　　15. 俥九平八　　卒 5 進 1　　16. 仕六進五　　卒 5 進 1
　　17. 傌七進五　　馬 7 進 5

　　如改走車 6 進 3，則傌三進五，包 2 平 5，炮三進五，車 6 平 5，炮三平七，車 5 平 3，帥五平六，車 3 退 4，俥

黑 方　王嘉良

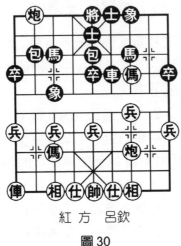

紅 方　呂欽

圖 30

八進九，紅優。

18. 相七進五　馬 5 進 4

19. 傌五進六　……

進傌佳著，巧妙兌子，迅速取勢。

19. ……　　　馬 3 進 4

20. 俥八進七　將 5 平 4

21. 俥八進二　將 4 進 1

22. 俥八退一　將 4 進 1

上將，出於無奈。如將 4 退 1，則傌三進二叫殺，黑更難應付。

23. 炮九平三　前馬進 6

24. 前炮退一　士 5 進 6

25. 帥五平六　包 5 進 1

進包，造成速敗。改走車 6 平 4，則前炮平六，黑亦難維持。

26. 傌三進四　士 6 進 5　　27. 前炮退一　包 5 退 1

28. 俥八平五

成拔簧馬殺勢，至此，紅方勝定。

第 31 局　廣東 湯卓光（先負）遼寧 趙慶閣

這是 1991 年 10 月大連全國象棋個人賽第 4 輪的一局棋。雙方由順炮橫俥對直車開局，弈完第 23 回合，紅方失子失勢，已難挽敗局，遂起座認負。

1. 炮二平五　包 8 平 5　　2. 傌二進三　馬 8 進 7

3. 俥一進一　車9平8　　4. 俥一平六　車8進4

黑車巡河呼應右翼，是對車8進6老式攻法的改進，使局面含蓄多變，富於彈性。

5. 傌八進七　馬2進3

雙方皆跳正馬，加強對中路的控制和保護，是現代鬥順炮佈局的發展趨勢，一改跳邊馬的老式下法。

6. 炮八進二　卒3進1

伸炮巡河是針對黑方雙馬屈頭的一種攻擊性戰法。黑挺3卒是對付巡河炮的一種應著，如改走包2進2，則另有變化。

7. 俥六進五　馬7退5

黑馬回窩心，著法新穎，由此引發激烈戰鬥。此著一般多走士4進5，則俥六平七，馬3退4，兵三進一，象3進1，炮八進二，車8平4，雙方對峙。

8. 俥六平七　包2退1　　9. 炮八平三　象7進9

10. 俥九進一　包2平3　　11. 俥七平八　卒3進1

棄卒，佳著，為3路線的進攻創造了有利條件。

12. 兵七進一　馬3進4　　13. 兵七進一　馬4進6

14. 傌七進六　包3進8　　15. 仕六進五　……

包轟底相，先得實惠，黑第11手棄卒已見成效。

15. ……　卒7進1　　16. 炮三平一　馬5進7

起窩心馬兼保邊象，著法穩健，如貪傌走馬6進7，則炮五進四，黑方反而受制。

17. 傌六退四　包3退3　　18. 俥八退二　馬6進8

紅退俥捉馬，助黑馬奔槽，惡手！

19. 俥八進三　……

黑方 趙慶閣

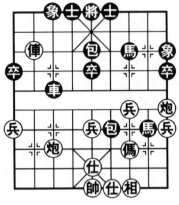

紅方 湯卓光

圖31

如改走俥八平四，則卒7
進1，俥四進三（如俥四平
三，包3平6，俥三進三，馬
8進7，帥五平六，車8平
3，黑方勝勢），馬7進6，
黑大佔優勢。

19. …… 車1進2
20. 俥九平八 卒7進1
21. 兵三進一 包3平6
22. 炮五平七 車1平2
23. 俥八進六 車8平3
（圖31）

黑方得子占勢，紅認負。

以下紅如俥八退五，馬8進7，帥五平六，車3平4，
炮七平六，包5平4，炮六退一，車4平2抽俥，黑勝定。

第32局 中國澳門 李錦歡（先勝）中國 劉殿中

這是2005年8月5日巴黎粵海大酒店第9屆象棋世界
錦標賽第10輪之戰。值得提及的是李錦歡在第3輪、第8
輪分別戰勝呂欽和吳貴臨；此役又戰勝劉殿中，成為該屆比
賽一大亮點，爆出世錦賽歷史上最大的一個冷門。

1. 炮二平五 包8平5　　2. 傌二進三 馬8進7
3. 俥一平二 卒7進1　　4. 兵七進一 包2進4
5. 傌八進七 馬2進3　　6. 傌七進八 ……

至此，形成順炮直俥對緩開車，紅外傌封車型的標準定
式。可見澳門棋手對佈局定式十分熟悉。

6. ……　　包 2 平 7

7. 仕四進五　車 9 進 1

8. 俥九進一　卒 1 進 1

9. 相三進一　車 9 平 4

10. 俥二進四　馬 7 進 6

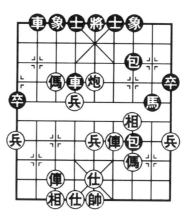

左馬盤河隨手，是陷入被動的根源。應改走車 4 進 3 巡河堅守待變為宜。

11. 俥二平四　車 4 進 3

12. 俥九平七　馬 6 退 7

紅平俥七路，準備強渡七兵暗伏得子，黑方退馬無奈，上馬退馬連失數先，影響心情。

13. 俥四退一　馬 7 進 8　　14. 傌八進七　包 5 平 7

15. 兵七進一　車 4 進 2　　16. 炮八進四　卒 7 進 1

17. 相一進三　……

這一段紅退俥捉包、躍傌踩卒、衝兵欺車，伸炮轟卒，弈來次序井然，攻勢流暢，黑防不勝防。現飛相去卒，著法穩健老練。

17. ……　　車 1 平 2

出車捉炮亦屬無奈之著。如改走象 3 進 5，則炮八平五，馬 3 進 5，炮五進四，士 4 進 5，帥五平四，將 5 平 4，傌七進八，將 4 進 1，兵七平六，以下紅有拔簧傌殺著，勝定。

18. 炮八平五　馬 3 進 5　　19. 炮五進四　車 4 退 3

20. 兵七平六!（圖 32）　車 4 進 1

如圖 32，紅平兵拱俥，巧手！確立空頭炮的地位，黑如誤走車 4 平 5 吃炮，則俥七進六捉雙車，黑亦敗勢。

21. 帥五平四　車4退1　　22. 俥四進六　將5進1
23. 俥七進四　車2進5　　24. 俥七平二　車4平3
25. 俥二進三　後包退1　　26. 相三退五　車2平7
27. 相五進三　車3平5　　28. 相三退五（紅勝）

至此，黑見失子失勢，難挽敗局，乃起座含笑認輸。

第33局　湖北 柳大華（先勝）火車頭 梁文斌

這是 1983 年 8 月 15 日蘭州全國象棋團體賽之戰，雙方由順炮橫俥對直車佈陣。開局階段紅方適時兌去中炮，從中路突破；中局黑方出現消極軟手，紅一俥換雙，迅速入局。最後俥踏中卒踩車，又必得一車而獲勝。

1. 炮八平五　包2平5　　2. 傌八進七　馬2進3
3. 俥九進一　車1平2　　4. 俥九平四　車2進4

巡河車利於攻守。如車 2 進 6，則是對攻激烈的老式走法，現已很少被人採用。

5. 傌二進三　馬8進7

雙方都走流行的跳正馬佈局。紅如改走俥四進七，將形成老式順手炮陣式，另有變化。

6. 炮二進二　……

升炮巡河，準備騷擾黑方的屈頭屏風馬。

6. ……　　卒7進1　　7. 俥四進五　象7進9

飛象，準備平車保馬。如誤走馬 7 進 6，則炮二進一，黑要丟子。

8. 炮二平五　馬7進6　　9. 前炮進三　……

紅方抓住黑飛邊象的弱點，適時兌炮。

 9. …… 象３進５ 10. 俥一平二 包８平７

 11. 俥二進七 車９平７ 12. 兵五進一 士４進５

紅進中兵中路突破，好棋；黑補士，鞏固中防。如改走卒７進１，則傌三進五，卒７進１（如馬６進５，傌七進五，卒７進１，俥四平三，紅優），兵五進一，紅方大占攻勢。又如走馬６進４，則俥四進一，馬４進３，俥四平五，馬３退５，炮五進四，紅方勝勢。

 13. 兵五進一（圖33） 馬６進７

 14. 俥四退三 ……

退俥保留中炮，加強中路攻勢，好棋。

 14. …… 車２平５ 15. 傌三進五 車５平２

 16. 仕四進五 象５退３

黑方全盤受制，雖無好棋可走，但落象毫無積極意義，僅為消極的等著。不如改走卒５進１，紅如傌五進七，則車２平４，炮五進五，將５平４，黑足可應付。

 17. 俥二平一 將５平４

 18. 兵七進一 車２進２

 19. 俥四平三 ……

一俥換雙，正是時機，迅速入局的佳著。

 19. …… 包７進４

 20. 俥一平七 車２退６

黑　方　梁文斌

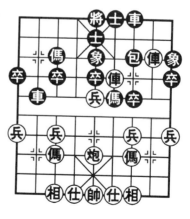

紅　方　柳大華

圖33

21. 傌七進六　車7進2　　22. 傌六進五

踏卒踩車,妙不可言。黑如車7平3兌車,則傌五進七去俥並叫將,又抽一車,至此,黑方認輸。

第34局　黑龍江 趙國榮(先勝)安徽 蔣志梁

這是1985年11月9日淄博「柳泉杯」象棋大師邀請賽之戰。雙方以順炮直俥對緩開車列陣,黑方佈局施以新變,反奪主動,由於中盤未把握住局面,被紅方棄傌撲槽對攻中捷足先登。

1. 炮二平五　包8平5　　2. 傌二進三　馬8進7
3. 俥一平二　卒7進1　　4. 兵七進一　包2進4
5. 傌八進七　馬2進3　　6. 傌七進六　……

紅進傌盤河脅包,是順炮直俥對緩開車的佈局定式中的一種攻法。

現在一般多走傌七進八成外傌封車式較多。

6. ……　　　包2平7　　7. 炮八平七　車1平2
8. 傌六進七　包5平4　　9. 兵七進一　車2進6
10. 相七進九　……

如改走炮七進二,則包4進5,傌三退五,車9進1,黑方形勢不錯。

10. ……　　車9平8

暗車兌明俥,力爭主動的走法。如改走車2平3,則俥九平七,車3退2,炮七進二,紅優。

11. 俥二進九　包7進3　　12. 仕四進五　馬7退8
13. 兵七平六　車2平3

紅方如改走炮五進四,則包4平7,炮五平三,象7進

5，黑方易走；黑方平車，應改走包 4 平 8，紅如炮七進五，則包 7 平 9，傌三進二，車 2 平 5，相九退七，士 6 進 5，黑方棄子佔有攻勢。

圖 34

14. 俥九平七　包 4 平 8

15. 傌七退六　包 7 平 9

16. 傌三進二　馬 3 退 1

退馬無奈。如改走馬 8 進 7，則炮七進五，車 3 退 4，俥七進七，包 8 平 3，兵六進一，紅方易走。

17. 炮五進四　馬 8 進 7

18. 炮五退一　卒 7 進 1

黑應改走馬 7 進 8，紅如傌二進四，則馬 8 進 9。炮七平二，車 3 進 3，相九退七，馬 9 退 7，要比實戰的下法好。

19. 傌六進八　車 3 平 5（圖 34）

20. 傌八進六　……

如圖 34 形勢，紅方棄後傌奔槽，構思巧妙！是獲勝的關鍵之著。紅如改走炮七進四，則馬 7 進 8，炮七平五，車 5 退 2，兵六平五，包 8 進 3，黑方得子占優。

20. ……　卒 7 平 8　　21. 俥七平八　……

紅方平俥，暗俥八進八絕殺，也是進傌撲槽的後續手段。

21. ……　　　卒 8 平 7　　22. 炮七平二　包 8 退 1

23. 俥八進八　車5退2　24. 俥八平二

紅方得子勝定。

第35局　河北 劉殿中（先負）大連 孟立國

這是 2000 年 7 月 9 日大連「新型杯」全國象棋名人邀
請賽之戰，雙方以順手炮緩開俥對直車開局。紅方掉以輕
心，佈局鑄錯；步入中局，黑方兩度棄馬，力爭主動。對攻
中，黑方殺法銳利，捷足先登。

　　1. 炮二平五　包8平5　　2. 傌二進三　馬8進7
　　3. 兵三進一　車9平8　　4. 傌八進七　馬2進3
形成「順手炮互跳黑馬」的流行陣式。雙方布子靈活，
不落常套。

　　5. 兵七進一　車1進1
紅方挺起兩頭蛇，黑方開出直橫車，擺出對攻架勢。

　　6. 傌七進六　車8進4
黑方守河正確。如改走車 1 平 4，則傌六進四，車 8 進
2，俥一進一，車 4 進 3，車 1 平 4，紅方先手。

　　7. 傌六進七　卒7進1
活通車、馬、卒，為以後棄馬搶攻埋下伏筆。

　　8. 炮八平七　卒7進1
棄馬，甚合寧捨一子、不失一先的用兵之道。

　　9. 傌七進五　包2平5　　10. 炮七進五　馬7退5
　　11. 炮七退一　……
不明顯的軟著。應改走炮七退二。

　　11. ……　　　　車1平3　　12. 炮五平七　車3平4
　　13. 仕四進五　卒7進1　　14. 俥一平二　車8平6

黑 方　孟立國

紅 方　劉殿中

圖35

附圖

15. 俥二進六　……

反棄馬，擺出強硬的反擊之態。如改走傌三退四，則車6進4，俥九平八，包5進4，相七進五，車4進5，黑有攻勢，前景看好。

15. ……　　　卒7進1　　16. 俥二平五　馬5進7

17. 俥五平三　卒7平6（圖35）

再次棄馬，剛勁有力。

18. 相三進五　卒6進1　　19. 前炮平八　……

對攻中捷足者先登。紅方平八路炮，於大局無補。如改走後炮退一，則車4進7，俥九進二，車6平8，俥三退六，馬7進5，黑方攻勢，咄咄逼人。

19. ……　　　車4平8　　20. 俥三退六　車6平7

21. 俥三平一　車7平8　　22. 仕五退四　馬7進5

23. 仕六進五　包5進4　　24. 帥五平六　後車平4

25. 炮七平六　包5進2（附圖）

　　黑方殺法銳利，步步摧殺；至如附圖形勢，紅方敗勢已呈。

26. 俥九進二　包5平2　　27. 俥一平三　卒6進1

　　吃仕欺車，迅速入局。紅如俥三平四，則包2進1，帥六進一，車8進4，黑勝。

28. 俥三進一　包2進1　　29. 帥六進一　車8平2

　　至此，紅方如俥九退一，車4進6，帥六平五（如帥六進一，車2平4殺），車2退1，黑也勝定。故紅方認負。

第36局　泰國 謝蓋洲（先勝）新加坡 林明彥

　　這是1982年4月16日杭州第2屆亞洲杯棋賽之戰，雙方以「順炮七路炮對右包封俥」佈陣。開盤沒有幾個回合，紅方巧出新著，打亂了對方事前準備的作戰計畫，巧妙地把對方納入自己設計的軌道，戰略戰術相當成功。僅21個半回合取得勝利。

1. 炮二平五　包8平5　　2. 傌二進三　馬8進7

3. 俥一平二　車9進1　　4. 仕四進五　馬2進3

5. 炮八平七　……

　　紅方上仕後平七路炮，著法新穎。破壞了黑方原作戰計畫，即：車1平2，傌八進九，卒7進1，俥九平八，包2進4，俥二進四，車9平2，黑方滿意；現紅方改變了弈棋次序，黑看到如仍走車1平2，紅方會走兵七進一，象3進1，俥二進六，紅方形勢開朗，黑方陣容不整，顯然不利。

所以黑方改走：

象棋實戰短局制勝殺勢

5. ……　　車9平6　　6. 傌八進九　車1平2

7. 俥九平八　包2進4　　8. 俥二進四　車6進5

9. 兵九進一　車6平7　　10. 傌九進八　包2平5

11. 炮七平八（圖36）……

如圖36形勢，黑方大體有三種應法可作選擇：①車2平1，傌三進五（若傌八進六，車1平2，紅不利），包5進4，相三進一，卒3進1（若象3進5，則傌八進六，紅方先手），炮八進一，象3進5，炮八平五，車7平5，俥二進三，馬7退5，傌八進七，紅方兵種齊全，形勢有利；②包5退2，炮八進七，車7進1，相三進一，馬3退2，傌八進六，馬2進1，俥八進四，紅方稍好；③包5退1。黑方選擇的這步棋，是最不理想的一著。

11. ……　　前包退1

目的在於切斷紅方巡河俥與左翼的聯繫，一車換雙，攻殺對方右翼。實戰證明，其目的難以達到。

12. 炮八進七　車7進1

13. 相三進一　馬3退2

14. 傌八進六　車7平9

15. 俥二平四　馬2進1

16. 傌六進四　……

紅方左傌奔襲臥槽，驅逐河頭炮，黑方左右受攻，難以應付。如果第11回合走包5退2，可能就不會出現這個局

黑　方　林明彥

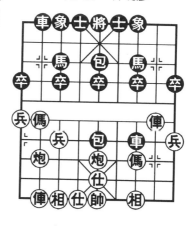

紅　方　謝蓋洲

圖36

第一章　順手炮

面。

16. ……	車9進2	17. 俥四退四	車9平6
18. 師五平四	前包平6	19. 傌四進三	包6退4
20. 炮五進五	卒7進1		

如改走象3進5，則俥八進七，黑方仍然丟子。

21. 俥八進八	象3進5	22. 俥八平四	紅勝。

第37局　浙江 陳孝堃（先勝）福建 蔡忠誠

這是1975年6月14日上海全國第3屆運動會中國象棋比賽預賽階段中的一盤對局，雙方以順炮兩頭蛇對雙橫車佈陣。開局階段，黑方的失誤為紅所算，中局又連出軟手，被紅集五子於一翼，終於失子失勢而告負。

1. 炮二平五	包8平5	2. 傌二進三	馬8進7
3. 兵三進一	車9進1	4. 俥一平二	馬2進3
5. 傌八進七	車9平4	6. 兵七進一	包2平1
7. 傌三進四	……		

當黑方分邊包時，紅方多走俥九平八，此手右傌盤河較為別致。

7. ……	車1平2	8. 俥二進五	車2進6
9. 俥二平六（圖37）	……		

如改走傌四進六，則車2退2，兵七進一，車2平3，傌七進八，車3進1，相七進九，車3平4，炮八平七，卒3進1，炮七進五，前車平2，仕六進五，車2平4，俥九平六，車4進4，仕五退六，卒7進1，俥二平三，象7進9，俥三進二，車4進3，炮五進四，包5平4，兵五進一，車4退1，兵五進一，包1平2，俥三進一，包2進1，炮

五平八，車 4 平 2，炮七平
一，紅優。

　　9. ……　　車 4 平 6

　　為紅方所算。似應走車 4
進 1，則紅方進退兩難，黑方
佔先。

　　10. 俥六退一　卒 5 進 1

　　11. 仕六進五　車 2 平 3

　　如改走包 1 進 4，也可與
紅方抗衡。

　　12. 傌四進六　馬 7 進 5

　　如改走車 3 進 1，則傌六
進七，車 6 平 3，炮八進七，

紅　方　陳孝堃

圖 37

士 6 進 5，炮五進三，紅方大佔優勢。

　　13. 俥六退二　車 3 退 1　　14. 相七進九　車 3 平 7

　　15. 傌七進六　……

　　由於黑方在第 9、12 個回合走軟，紅方集中 5 個大子攻
擊黑方薄弱的右翼，從而取得了顯著優勢。

　　15. ……　　　士 6 進 5　　16. 前傌進五　包 1 平 5

　　17. 傌六進五　馬 3 進 5　　18. 俥六進四　車 6 進 7

　　如逃馬，紅方炮五平七叫殺後，黑方難以應付。

　　19. 俥六平五　包 5 平 8　　20. 炮五平七　將 5 平 6

　　如改走象 7 進 5，則紅有俥五進一的強手。

　　21. 炮七進七　將 6 進 1　　22. 炮八平四　士 5 進 4

　　23. 炮七平三　車 7 平 2　　24. 俥五退一

　　至此，黑方起座認輸。

第38局 安徽 蔣志梁（先勝）上海 于紅木

這是 1985 年 3 月 1 日上海「上錄杯」全國象棋大師邀請賽之戰，雙方由順炮直俥對緩開車互進 7 兵的陣式開局。戰鬥之初，雙方各攻一面，紅採取棄子術搶攻佔優，隨後黑輕進河口馬避兌走軟，被紅棄炮轟士，構成二車錯殺勢制勝。

1. 炮二平五　包8平5　　2. 傌二進三　馬8進7
3. 俥一平二　馬2進3　　4. 傌八進七　卒7進1
5. 兵七進一　車1進1　　6. 炮八進一　……

紅方採用高左炮的攻法。也可改走傌七進六、俥二進四、炮八進二等多種攻法，另具變化，各有千秋。

6. ……　　　車1平6　　7. 炮八平七　……

形成各攻一面的對攻局勢。如改走仕六進五，則車6進3後，黑陣形舒展，可以滿意。

7. ……　　　車6進6　　8. 俥九平八　……

先棄後取，緊握先手。如改走俥二進二，則車9平8，俥二進七，馬7退8，傌三退二，車6平8，傌二進一，車8退2，對攻，黑方稍優。

8. ……　　　車6平7　　9. 兵七進一　卒3進1

逼著。如改走馬3退5，兵七進一，紅方棄子搶攻佔優。

10. 炮七進四　士6進5

上士固防。如改走卒3進1，則紅俥八進六或炮七平三均棄子搶攻佔優。試演如下：①俥八進六，卒3進1，俥八平七，卒3進1，炮七退五，包5進4，仕六進五，紅有攻

勢；②炮七平三，包 2 平 7，炮五進四，士 6 進 5，相七進五，卒 3 進 1，俥八進九，紅優。

11. 俥二進六　包 5 平 4
12. 傌七進六　象 7 進 5
13. 傌六進五　馬 7 進 6
（圖 38）

如圖 38 形勢，紅方俥傌炮全線出擊，黑方應堅守為宜。現進馬避兌，授人以隙。應改走包 2 平 1，雖屬後手，尚可應付。

黑　方　于紅木

紅　方　蔣志梁

圖 38

14. 炮七進一　包 2 平 1　　15. 炮七平九　車 7 退 1
16. 俥八進八　車 7 平 5　　17. 炮九平五　……

棄炮轟士，痛下殺手。

17. ……　　士 4 進 5　　18. 俥二進二　士 5 退 4
19. 傌五進七　馬 6 退 7　　20. 俥二平六　士 4 進 5
21. 俥八進一　將 5 平 6　　22. 俥八平七　將 6 進 1
23. 俥七平一　包 1 進 4

紅方抽車已成必勝，黑包擊邊卒，作最後掙扎，亦難挽敗局。

24. 俥六平八　包 1 平 4　　25. 傌七進六　包 4 退 6
26. 俥一平六　包 4 進 4　　27. 俥六平三　紅勝

第 39 局　吉林 李軒（先負）上海 孫勇征

　　這是 2003 年 8 月 2 日，浙江古鎮磐安承辦的「磐安偉業杯」全國象棋大師賽中的一則對局。宋朝大詩人陸游曾在磐安吟出「山重水復疑無路，柳暗花明又一村」的千古佳句。本局為孫勇征大師自戰解說。

　　1. 炮二平五　包 8 平 5　　2. 傌二進三　馬 8 進 7

　　3. 俥一平二　車 9 進 1　　4. 傌八進七　馬 2 進 3

　　5. 兵三進一　車 9 平 6　　6. 兵七進一　車 1 進 1

　　上一回合的平車 6 路，是我在弈天網上看對局得來。它的好處是：一、控制紅三路傌出擊；二、給黑 1 路車留下 4 路空位。

　　7. 俥二進六　車 6 進 7

　　車點象眼，過於兇悍，應走車 1 平 4 較好。

　　8. 炮八平九　車 6 平 2　　9. 傌三進四　……

　　紅應改走俥二平三，包 5 退 1，兵三進一，包 5 平 7，俥三平四，包 7 進 3，傌三進四，紅方優勢。

　　9. ……　　車 1 平 6　　10. 傌四進六　車 2 平 3

　　11. 傌七進八（圖 39）　……

　　如圖 39 形勢，黑經過計算，採取先棄後取戰術，奠定優勢局面；同時也說明紅前一步應傌六退八。

　　11. ……　　　　車 6 進 3　　12. 傌六進七　車 3 退 3

　　13. 仕六進五　……

　　無奈的選擇，若走傌八進九，黑則包 5 進 4，仕六進五，車 3 平 6，帥五平六，前車平 4，炮五平六，包 2 進 2，俥二退三，車 6 進 5，帥六進一，車 6 退 1，俥二平五，

包 2 平 4，黑有攻勢。

13. ……	車 3 平 2
14. 俥二平三	包 5 進 4
15. 傌七退五	象 7 進 5
16. 兵三進一	車 6 平 4
17. 兵三平四	馬 7 進 5
18. 俥三平五	車 2 進 1
19. 炮九進四	車 2 平 4
20. 相七進九	士 4 進 5
21. 俥五平七	將 5 平 4
22. 俥七退六	象 5 進 3
23. 炮九平五	後車平 6
24. 俥七平六	車 6 平 4

紅 方　李軒

圖 39

25. 俥六進三　車 4 進 2　26. 兵九進一　包 2 平 9

紅方一路兵必丟，且九路車無法離開底線，敗局已定。

27. 兵九進一　包 9 進 4　28. 前炮平二　包 9 進 3

29. 炮二進二　將 4 進 1

至此，紅方超時判負。

假若紅方不超時，最頑強的著法是：炮二退八，包 5 退
4，炮二平四，車 4 平 6，俥九平六，士 5 進 4，俥六進六。
車 4 進 2，帥五平六，包 5 進 6，俥六進　，將 4 平 5，帥
六進一，包 5 進 1，炮五退一，包 9 退 1，炮五進一，包 5
平 7，黑勝。（編者注）

第40局　河北 劉殿中（先勝）江蘇 陸崢嶸

這是 2003 年 11 月 7 日武漢全國象棋個人賽之戰。雙方

黑方 陸崢嶸

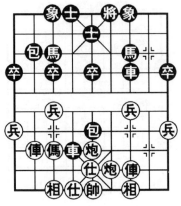

紅 方 劉殿中

圖 40

大鬥順炮，佈局階段紅不落常套，勇於創新，黑求勝心切，導致失勢。紅在優勢下展開凌厲的攻勢，黑在下風中防守，終於力不從心而認負。

1. 炮二平五　包 8 平 5
2. 傌二進三　馬 8 進 7
3. 兵三進一　……

紅不出直俥而挺三兵，意在避開順炮佈局的流行套路，戰略是想把佈局納入自己預設軌道中去。

3. ……　車 9 進 1

起橫車加快大子出動，呼應全局，穩步進取。如改走車 9 平 8，另有變化。

4. 傌八進七　馬 2 進 3　　5. 兵七進一　車 9 平 4
6. 傌三進四　車 1 進 1　　7. 俥一進一　……

高橫俥，不落俗套，紅方表現了勇於創新，積極進取的作戰風格。

7. ……　車 1 平 3　　8. 炮八退一　車 4 進 6
9. 俥九進二　車 3 平 6　　10. 傌四進三　車 6 進 2
11. 炮八平三　士 6 進 5　　12. 俥九平八　將 5 平 6

出將催殺過急，導致在進攻中失勢。此時應改走包 2 平 1，先躲炮，看紅方應手再作打算，方為上策。

13. 仕四進五　包 5 進 4　　14. 炮三平四　車 6 平 7

15. 俥一平三（圖40） ……

如圖40，紅方五子俱活，占位較佳，隨時可發動進攻，奪回棄子。現平俥保兵活俥，表現出極強的大局觀。如改走炮四進一打車，則黑包2平1，紅炮不敢離開肋道，打車的計畫難以實現。

15. …… 將6平5

進將無奈，如改走包2平1，則兵三進一，車7平8，兵三進一，車8進3，兵三進一，紅方攻勢強烈，黑方難應。

16. 兵三進一 車7平8 17. 炮四進一 車8平6

18. 俥三進一 ……

此時紅方三兵過河，肋炮打車，八路俥又捉黑包，至此紅方從現有的局勢中獲得了最大限度的有利因素，優勢的天平正向紅方傾斜。反觀黑方雙馬呆滯，車包均在紅方的槍口之下，局勢被動，於此可見黑方第12回合將5平6的不妥，也是本局導致被動的主要原因。

18. …… 車4退5

在紅方的攻擊下，黑方已無好棋可走，退車保馬也是無奈的選擇。

19. 傌七進五 ……

進傌吃包著法簡明。如改走俥八進五，則包5平3，相七進九，車6進3，黑車控制兵林線，紅方一時並無好的攻擊手段。

19. …… 車6進3 20. 俥八進五 ……

進俥吃包，著法必然。讓黑方剩雙車雙馬大大減弱黑方的對抗能力，同時利於自己雙俥雙炮兵的攻擊。

20. ……	車6平5	21. 兵三進一	馬7退6
22. 兵三平四	象7進5	23. 俥三進四	卒3進1
24. 兵七進一	象5進3	25. 炮五進四	象3退5
26. 俥三平一	車5平6		

　　紅炮鎮中，八路俥牽黑車馬，已大佔優勢；此時殺邊卒，獲多兵之利，為勝利打下堅實基礎。

27. 炮四平七	象3進1	28. 俥八平九	車6平1
29. 兵四進一	車1平6	30. 炮五退四	

　　至此，黑看到3路馬必失，遂放棄作戰，投子認負。

第三章　列手炮

第1局　郵電 許波（先勝）湖南 蕭革聯

這是 1991 年 5 月 19 日，無錫全國象棋團體錦標賽上的一盤棋。該局雖短小，但弈來十分精警，紅方最後入局的殺法，印象尤為深刻。

1. 炮二平五　馬8進7　　2. 傌二進三　車9平8
3. 俥一平二　包8進4　　4. 兵三進一　包2平5
5. 炮八進五　……

形成中炮對左包封車轉半途列炮。紅方進炮打馬，現已較少見，原因是易導致平穩局面；而使棋局變化豐富的傌八進七、兵七進一、傌三進四等著法，現已被絕大多數棋手所採用。

5. ……　　馬2進3　　6. 炮八平五　象7進5

黑飛左象是改進後的著法，過去多走象 3 進 5，傌三進四，包 8 退 2，傌八進七，車 1 平 2，傌四進六，馬 3 退 1，俥九進一，車 2 進 4，俥九平六，士 6 進 5，兵五進一，以下紅再傌七進五，形成各子活躍的主動局面。

7. 傌三進四（圖1）……

如圖 1 形勢，黑方懾於紅傌四進六，走了卒 3 進 1，造成被動局勢。可改走包 8 進 1，傌八進九（如傌四進六，車

黑方　蕭革聯

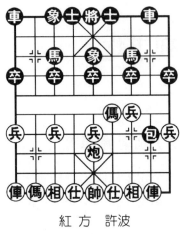

紅方　許波

圖1

1 進 2，以下再卒 3 進 1 兌馬，安然無恙），卒 3 進 1，俥九平八，車 1 進 1，傌四進三，車 1 平 6，俥八進四，士 6 進 5，黑可滿意。

7.……	卒 3 進 1
8.兵三進一	包 8 平 3
9.俥二進九	馬 7 退 8
10.兵三進一	車 1 平 2
11.傌八進九	卒 3 進 1
12.傌九進七	卒 3 進 1
13.俥九進一	馬 8 進 6

黑宜走車 2 進 4，立車河口較好。

14.兵三進一　車 2 進 4　　15.俥九平七　車 2 平 3

留戀一卒，致敗之著。如改走車 2 平 6，俥七進二，車 6 進 1，俥七進四，士 6 進 5，黑方尚可苦守，因數力簡化，也許有成和的希望。

16.兵三進一　馬 6 進 4　　17.傌四進五　……

紅方衝兵驅馬後，再傌踏中卒捉雙，漸入殺境。

17.……　　　車 3 退 1　　18.兵三平四　士 4 進 5

19.炮五平二　將 5 平 4　　20.俥七平八　馬 3 退 1

21.傌五進七！

強行叫將，巧蹩馬腿，構成精妙絕殺，紅勝。

第 2 局　甘肅 錢洪發（先負）上海 胡榮華

這是 1977 年 10 月 2 日，太原全國象棋個人賽上的一局

棋，僅弈 23 個回合。

　　1. 炮二平五　馬 8 進 7　　2. 傌二進三　車 9 平 8

　　3. 俥一平二　包 2 平 5　　4. 兵七進一　馬 2 進 3

　　5. 傌八進七　包 8 進 4　　6. 兵三進一　……

　　如改走俥九平八，紅擔心包 8 平 5，傌七進五，車 8 進 9，傌三退二，包 5 進 4，士六進五，象 3 進 5，白丟中兵。

　　6. ……　　　車 1 平 2　　7. 俥九平八　車 2 進 4

　　8. 炮八平九　車 2 平 8　　9. 俥八進六　……

　　雙方行棋次序雖有微小變動，但至此形成現代正統的「中炮兩頭蛇對左包封車轉列包」佈局。

　　9. ……　　　卒 7 進 1

　　現代佈局此著黑方多走包 5 平 6 或包 8 平 7，後者將會引起更激烈的戰鬥。

　　10. 兵三進一　……

　　進兵吃卒，正確的選擇。如改走俥八平七，則卒 7 進 1，俥七進一，卒 7 進 1 捉馬，黑棄子搶攻，紅方不願接受。

　　10. ……　　　車 8 平 7　　11. 炮五退一　包 8 平 7

　　12. 俥八平七　馬 7 退 5

　　回馬正確。切忌兌俥「得先」，是幫紅方解脫。試演如下：車 8 進 9，傌三退二，馬 7 退 5，俥七退一，馬 3 進 4，炮五進五，車 7 平 5，仕六進五，車 5 退 1，俥七平六，紅方多兵占優。

　　13. 俥七退一　車 8 進 4　　14. 炮五平七（圖 2）……

　　如圖 2 形勢，紅方上一手的炮五平七為硬搶河頭一線，其實並無必要，應兌俥，飛相穩固陣勢。現在的形勢是，下

黑　方　胡榮華

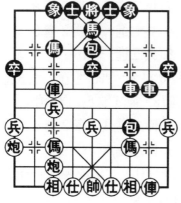

紅　方　錢洪發

圖2

一手被黑馬3進4後，紅俥受阻還置險地，將遭麻煩，引發被動。

14. ……　　　馬3進4

15. 相七進五　包5平8

平包打俥逼兌，是為飛象捉俥爭先。但已錯失良機，應徑走馬5進3，斷紅俥退路，再平包打俥逼兌，紅俥將束手待斃。試演如下：俥七進一，包5平8，俥二進五，車7平8，兵七進一（如走俥七平六，則士6進5，炮九進四，包8進1，炮九平五，馬3進5，俥六平五，馬4進6捉雙，紅方失子），包8進1，兵七平六，包8平3，炮七進五，車8平4，有車殺無車，黑占優。

16. 俥二進五　車7平8　　17. 俥七平八　包8平3

18. 傌三退五　馬5進7　　19. 俥八進二　馬7退5

20. 俥八退六　馬4進6　　21. 傌七進六　馬6進8

22. 傌五進七　……

如傌五進三，則馬8進7，炮七平四，車8平4，傌六退四，車4進3，紅難應付。

22. ……　　　馬8進7　　23. 帥五進一　包7平8

黑勝。

第3局　廣東 呂欽（先勝）遼寧 金波

這是第十三屆「銀荔杯」中的一盤精彩對局，2002年3月16日弈於北京。雙方由「中炮直俥對左包封俥後補列包」開局，閻文清大師評注。

1. 炮二平五　馬8進7　　2. 傌二進三　車9平8
3. 俥一平二　包8進4

左包封車，意在避開中包對屏風傌的常規套路。

4. 兵三進一　包2平5

紅進三兵，可削弱黑方左包封車的威力，是此類局勢下常識性應招，否則黑方搶先走卒7進1後，紅方右翼子力將難以開展。

黑方後補中包，牽制紅方傌三進四迫在眉睫的攻擊，勢在必行。

5. 傌八進九　馬2進3

左馬屯邊，穩步推進，這是執先方在近幾年中最為多見的攻法。此外另有傌八進七、兵七進一、炮八進五及傌三進四等多種選擇。

黑方跳馬出動強子，正招。如改走卒3進1，則炮八進六，紅方占優。

6. 兵七進一　車1平2　　7. 俥九平八　車2進4

紅方出俥保炮，使局面富於變化。如改走炮八平七，則車2進5！俥九平八，車2平3，俥八進二，馬3退5！伏包5平3反擊，黑方滿意。

黑方開車巡河，準備右車左調，與紅方互攻一翼，這是目前較為新穎的下法。以往多走車2進5，則炮五退一，包

8平7，炮八平七，車2平3，俥八進二，車8進9，傌三退二；以下黑有馬7退5和馬3退5兩種選擇，均有複雜變化，但從實戰來看，紅方勝率較高。

8. 炮八平七　車2平8　　9. 俥八進六　包8平7

10. 俥二平一　卒7進1

紅方以右翼的退讓來換取左翼的攻勢。此時黑方右馬處於受攻狀態，按常理應按走包5平6抵禦，但問題是現在卸包在戰術上已不合時宜：俥八平七，象7進5，兵七進一，紅方優勢。既然避無可避，黑方索性兌卒活馬，與紅方對搶先手。

11. 俥八平七　馬3退5　　12. 兵三進一　車8平7

接受兌兵，清除後患，屬於簡單明快的處理方法，典型的呂式棋藝風格。如果是注重進攻的力量型棋手，可能會選擇逕走俥七進二，卒7進1，俥七平六，象3進1，仕六進五，前車平2，帥五平六，車2退4，雙方將有複雜戰術糾纏，互有顧忌。

13. 俥七進二　車8進5

黑方進車騎河，招法有力，可對紅方構成有效的牽制。

14. 仕六進五　馬7進6

躍馬出擊，招法積極。但需要膽大心細、計算周密，畢竟中卒失守非同小可。如果穩妥些，可改走象3進1先避一手，紅如俥七平六，則車7平2（不可車8平3隨手吃兵，否則帥五平六，車3退5，傌九進七！黑方難應），帥五平六，車2退4，黑方巡河車雖被迫退回，但下步車8平3的先手吃兵，將令紅方難受。

15. 俥七平六　車8平3（圖3）

昏招！可能是黑方認為「有利可圖」而未加細算，由此誤入紅方設下的陷阱。冷靜地應招是走象 3 進 1，下步續有車 8 平 4 邀兌，黑方局勢不差。

16. 炮五進四！ ⋯⋯

如圖 3 形勢，呂欽眼明手快，抓住戰機，一記炮擊中卒，猶如晴天霹靂，頓使黑方難應。因紅有帥五平六的殺手，黑方顯然不能車 3 進 2 吃炮。

黑　方　金波

紅　方　呂欽

圖 3

16. ⋯⋯　　　馬 6 進 4

最後的敗招，可能遭遇突襲致使黑方章法大亂。應改走車 7 退 1，黑方尚有迴旋餘地。

17. 相三進五　車 3 退 2

紅方飛相，連攻帶打，攻守兼備。黑方退車無奈，如改走車 3 平 2，則兵九進一！車 2 平 1，傌九進七，叫殺捉車，紅勝定。

18. 炮七進七　車 3 退 3　　19. 傌六退四　車 7 退 1

退車捉炮，作用不大。改走 7 平 5 或許對紅方是個考驗，當然紅如招法正確，黑方仍然是敗局難免。試演變化如下：車 7 平 5，傌六平五（正招，如隨手傌六進二，則包 7 退 3！炮五進二，士 4 進 5，傌六平三，車 5 平 4，下伏車 4 進 4 和將 5 平 4 的手段，紅有麻煩），車 5 進 1，兵五進

一，車 3 進 3，兵五進一，車 3 進 1，俥一平二，車 3 平 5，俥二進六，紅方中炮難以動搖，勝勢。

20. 俥六進二　車 7 平 6　　21. 俥一平二　包 7 退 3

紅方暗車亮出後，勝利在望；黑方退包明知無效，但捨此也無良策。

22. 俥二進六　包 7 平 5　　23. 俥二平四　前包進 4
24. 相七進五　包 5 進 5　　25. 仕五退六　馬 5 進 6
26. 俥六平四

黑方看到少子後局勢無望，遂認負，紅勝。

第 4 局　吉林 徐國發（先負）吉林 孫樹林

由中國吉林國際霧淞冰雪節組委會主辦，首屆吉林「霧淞杯」象棋大獎賽於 2005 年 1 月 20 日至 24 日在吉林市舉行，本次比賽吸引了全國各地 15 支代表隊的百名棋手，象棋大師、業餘好手同場競技。這是本次比賽中的一則短小精悍的對局，全盤僅 27 個回合便結束戰鬥，由張影富大師評注。

1. 炮二平五　馬 8 進 7　　2. 傌二進三　車 9 平 8
3. 俥一平二　包 8 進 4　　4. 兵三進一　包 2 平 5
5. 傌八進七　馬 2 進 3

進馬還原成流行的陣法，如求變也可改走卒 3 進 1，挺卒制傌。

6. 兵七進一　車 1 平 2　　7. 俥九平八　車 2 進 4
8. 炮八平九　車 2 平 8　　9. 俥八進六　卒 7 進 1
10. 俥八平七　卒 7 進 1　　11. 俥七進一　卒 7 進 1
12. 炮九進四（圖 4）……

象棋實戰短局制勝殺勢

如圖4形勢，紅方炮打邊卒意在各攻一翼，但著法過於牽強，應改走俥二進二，則前車平7，炮五退一，卒7進1，俥二平三，車7進3，炮九平三，包8進3，俥七退二，雙方對攻。

黑 方　孫樹林

紅 方　徐國發

圖4

12. ……　　　卒7進1
13. 炮九進三　　包8平7
14. 俥二平一　　前車進5
15. 俥一平二　　車8進9
16. 相三進一　　卒7平6

黑方車包卒聯攻，威力顯然大於紅方。

17. 俥七進二　卒6進1　　18. 士六進五　包7進1
19. 俥七退三　士4進5　　20. 炮五進四　馬7進5
21. 俥七平五　車8平9　　22. 俥五平三　車9退2
23. 帥五平六　包7進1　　24. 炮九平七　包5平8
25. 炮七退四　……

失察，沒有看到黑方的連殺手段。不過如改走俥三平二，則包8平4，俥二平三，車9平4，帥六平五，包4平5，黑方亦屬勝勢。

25. ……　　　車9平4　　26. 士五進六　包8進7
27. 仕四進五　卒6進1（黑勝）

第5局　廣東 宗永生（先負）吉林 洪智

這是2004年「大江摩托杯」全國個人錦標賽第3輪的

黑方　王斌

紅方　宗永生

圖5

一盤佳局選錄，11月5日弈於山城重慶。雙方由「中炮對後補列包」開局。

1. 炮二平五　馬8進7
2. 傌二進三　車9平8
3. 俥一平二　包2平5
4. 兵三進一　……

至此雙方布成中炮對後補列包的基本陣型。紅如改走俥二進六，包8平9，俥二進三，馬7退8，傌八進七，馬2進3，俥九平八，紅仍持先手。

4. ……　　　馬2進3　　5. 傌八進九　車1平2
6. 俥九平八　車2進5　　7. 炮五退一　車2平4
8. 俥二進六　包8平9　　9. 俥二平三（圖5）……

如圖5形勢，紅俥吃卒壓馬雖很痛快，但俥有陷囹圄之嫌。如改走俥二進三，馬7退8，相七進五，馬8進7，局勢平穩，紅棋好下。

9. ……　車8進2　　10. 炮五平七　包5平4

平包調整陣形，瞄仕打俥，一著數用，好棋。

11. 相七進五　包4進1　　12. 俥三退一　包4進1
13. 俥三進一　象3進5　　14. 俥三平四　包4平1
15. 炮七進一　車8進2　　16. 兵七進一　包1平2

看看這只包的運動軌跡，就不難得出「出神入化」的結論。現平包打俥，迫紅避讓。之所以這一段紅方如此被動，

都是因為第9回合平俥吃卒造成的後果。

17. 俥八平七	車4進3	18. 兵七進一	車8平3
19. 炮八進二	包2平1	20. 俥四平三	馬7退5
21. 炮八平九	車4退2	22. 炮七進一	車3平6
23. 兵三進一	包1平7	24. 炮七進四	馬5進3
25. 俥七進六	車6進3	26. 傌三進二	車4平5

吃掉中兵,為7路包鎮中開道,紅方局勢,每況愈下。

27. 傌九進七	車6進1	28. 傌二進一	包7平5
29. 仕六進五	包9進4	30. 俥七進一	包9平3
31. 俥七平六	士4進5	32. 俥六退一	車5進1

（黑勝）

第6局 湖南 謝業梘（先負）遼寧 金松

這是選材於《2005年啟新高爾夫象甲聯賽佳局選錄》中的一盤精彩實戰短局,雙方由「中炮對左包封俥轉半途列包」開局。

1. 炮八平五	馬2進3	2. 傌八進七	車1平2
3. 俥九平八	包2進4	4. 兵七進一	包8平5
5. 傌二進一	馬8進7	6. 俥一平二	卒7進1
7. 炮二平四	車9進1	8. 仕六進五	車9平4
9. 炮四進五	馬7進6!（圖6）		

棄子,平地一聲雷,可謂大膽兇悍!以下紅如炮四平七,則馬6進5,炮五進四,士4進5,傌七進五,將5平4,傌五退七,包2平5,仕五進六,車2進8,傌七退八,車4進6,黑棄兩子,大有攻勢。

10. 俥二進四	包5退1	11. 炮四退一	車4進3

黑方 金松

紅方 謝業枧

圖6

12. 炮四平七　象3進5
13. 炮七平一　車4進2

紅方貪卒，易露破綻；黑方進車兵林，開始進攻。

14. 兵七進一　車4平3
15. 兵七進一　卒7進1
16. 俥二平三　馬6進5

黑先送卒，再馬踏中兵，次序井然。以下借勢攻擊，妙手迭出，一舉克敵。

17. 傌七進五　包2平5
18. 俥八平九　後包平2
19. 兵七平八　馬3進2
20. 相七進九　士4進5
21. 俥九平六　車2平4
22. 兵八平七　車4進9
23. 帥五平六　車3平4
24. 炮五平六　包2平4
25. 兵七平六　馬2退4
26. 炮一平六　車4退3
27. 帥六進一　包5退2
28. 俥三平八　包5平7
29. 俥八平七　車4平2

黑勝。形成絕殺。

第7局　火車頭 傅光明（先負）吉林 陶漢明

這是1993年北方名手邀請賽上的短小精悍之局。黑方採用列手包，左包打兵之法，紅方中炮平開落空，對攻中沒有實際效果，苦戰中丟子而致敗。全局僅弈23個回合，2月21日於黑龍江棋院。

1. 炮二平五　包2平5　　2. 傌二進三　馬2進3

象棋實戰短局制勝殺勢

3. 俥一平二　包8平7
4. 傌八進九　車1平2
5. 俥九平八　馬8進9
6. 兵九進一　包7進4

紅挺邊兵嫌軟，應進炮封
車試應手為佳。黑飛包擊兵改
進後的積極下法。

7. 相三進一　車9平8
8. 俥二進九　馬9退8
9. 炮八進四　士4進5
10. 俥八進四　卒7進1
11. 炮五平八　卒5進1
12. 仕四進五　卒3進1
13. 後炮平五　……

黑　方　陶漢明

紅　方　傅光明

圖7

紅方撤中炮是空著，黑方趁機進中卒發動攻勢，現又反
架中炮，速度延緩，是造成被動的主要原因。

13. ……　　包7平8　　14. 傌三進四　卒7進1
15. 傌四進三　卒7進1　　16. 傌三進四　馬8進9
17. 兵七進一　包8平5　　18. 兵七進一　卒7進1
19. 兵七進一　馬3退1　　20. 帥五平四　後包平6
21. 炮五進三　象3進5
22. 相七進五　馬1進2（圖7）

如圖7形勢，黑用馬吃炮後，暗伏馬9進7捉雙。眼下
黑包鎮中路，肋炮照帥頭，卒逼九宮，攻勢十分猛烈，一旦
黑車露頭助攻，紅方難逃厄運。

23. 傌四退二　車2平4（黑勝）

第 8 局　福建 蔡忠誠（先勝）浙江 陳孝堃

這是 1992 年江西撫州全國象棋團體賽第 7 輪的一局棋，雙方由「中炮進七兵對三步虎轉列包」開局。

對弈中紅方毅然棄俥換雙，最後形成四子聯殺，全局共弈 24 個半回合。

1. 炮二平五	馬 8 進 7	2. 傌二進三	車 9 平 8
3. 兵七進一	包 8 平 9	4. 傌八進七	包 2 平 5
5. 俥一進一	馬 2 進 3	6. 俥九平八	車 8 進 5
7. 相七進九	卒 7 進 1	8. 俥一平四	士 4 進 5
9. 兵三進一	車 8 退 1		

紅方出直橫俥速度快、占位好；黑方右車未動，左車騎河，立於險地。現紅挺兵欺車，先手活躍三路傌，十分滿意。黑如改走車 8 平 7，則炮五退一；以下黑車不僅受攻，且 7 路線將遭受極大威脅。

| 10. 俥四進五 | 卒 7 進 1 | 11. 俥四平三 | 卒 7 進 1 |
| 12. 俥三退三 | 馬 7 進 6 | 13. 俥三進六 | …… |

紅俥果斷殺象，不懼陷入羅網，是好棋。對於以下的變化，已計算得十分清楚。

| 13. …… | 包 5 平 7 | 14. 傌三進四 | 車 8 退 3 |
| 15. 傌七進六！ | 象 3 進 5（圖 8） | | |

如圖 8 形勢，紅躍河口傌，欲為紅俥解圍；黑方飛象驅俥，欲置其於邊隅死地，現在紅方面臨抉擇。

| 16. 傌六進四 | 象 5 退 7 | 17. 前傌進三 | 車 8 進 8 |

紅毅然一俥換馬包，並對黑方中包形成強大攻勢，選擇正確，黑車沉底攻相，企圖反擊，但並無後續手段，也無後

援。不如改走車 1 平 2 出動主
力，拉住紅無根俥炮為好。

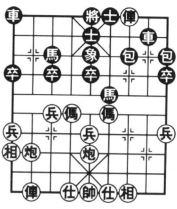

18. 傌三退五　馬 3 進 5

19. 炮五進四　包 9 平 5

20. 炮八平三　……

平炮亮俥兼伺機攻擊黑方
單缺象，好棋！前景無限光
明。

20. ……　車 8 退 6

21. 俥八進七！　……

紅方 蔡忠誠

圖 8

伸俥硬吃包，伏炮三進七
的殺手，紅連發緊手。

21. ……　將 5 平 4　22. 傌四進六！　……

「得理不讓人」，妙手頻頻！

22. ……　車 8 退 1　23. 炮三平六　將 4 平 5

24. 傌六進八　車 1 平 4　25. 俥八平九！

黑見絕殺已成，遂推枰認負。

以下，① 車 4 進 7，俥九進二，車 4 退 7，傌八進七，
殺；② 車 4 平 3，傌八進七，車 3 進 1（如將 5 平 4，則俥
九平六殺），俥九進二，殺。

第 9 局　黑龍江 趙國榮（先勝）江蘇 戴榮光

這是 1981 年 3 月 6 日，黑龍江隊訪問無錫市的一盤友
誼賽。雙方以「中炮對後補列包」佈陣，由於黑方佈局階段
的失誤，被紅方抓住癥結乘勢謀勢，取得勝局。

1. 炮二平五　馬 8 進 7　　2. 傌二進三　車 9 平 8

3. 俥一平二　包8進4　　4. 兵三進一　包2平5

5. 傌八進七　車1進1

形成「中炮進三兵對左包封俥轉半途列包」陣勢。現高橫車，是戴榮光大師喜用的走法，一般多走馬2進3或卒3進1。

6. 俥九平八　車1平8　　7. 傌三進四　車8平6

8. 傌四進六　車6平4　　9. 炮八進五　車4進3

黑車活動頻繁，紅進炮打馬兌子，乘勢擴大先行之利。

10. 炮八平三　車4進3　　11. 俥二進二　……

紅高右俥暗保左傌，走法巧妙，含蓄有力。

11. ……　士6進5　　12. 傌七退九　車4進1

應改走馬2進1，優於實戰。

13. 傌九進七　馬2進1（圖9）

黑　方　戴榮光

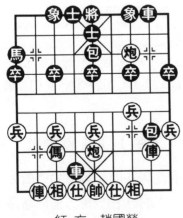

紅　方　趙國榮

圖9

如圖9形勢，紅方進八路俥塞象眼，以炮攻馬，迫使黑方支士解捉，是繼續擴大優勢的有力之著。

14. 俥八進八　士5進6

黑如改走車4退1捉傌，交換後，紅有炮九進二的攻法，紅方大優。

15. 俥八平三　士6退5

16. 仕六進五　車4退3

17. 炮五進四　車4平6

18. 炮三平九　象3進1

19. 俥三退二　……

紅方由巧妙運子和適時的兌子交換，獲得了多兵和形勢的優越，已是勝券在握。

19. ……　　　卒 3 進 1　　20. 相七進五　卒 9 進 1
21. 兵三進一　象 7 進 9　　22. 炮五平八　車 6 平 2
23. 兵三平四　車 2 進 2　　24. 傌七退六　象 1 退 3
25. 炮八平五　……

　　紅方運子細膩，進退有序，再鎮中炮，黑敗已定。

25. ……　　　車 2 退 4　　26. 兵四進一　將 5 平 6
27. 俥三退三　包 8 退 1　　28. 俥三平二

　　紅方必得一子，勝定。

第 10 局　廣東 呂欽（先勝）上海 胡榮華

　　這是 1993 年 7 月 5 日廣州首屆「嘉寶杯」粵滬象棋對抗賽對局，呂欽對胡榮華共弈 4 局。本局雙方又弈成列炮陣式，步入中局，紅方竟伸炮對方士角強行打車，妙手驚人，以後得子而勝。全局共弈 28 個半回合，堪稱短小精悍之作。

1. 炮二平五　馬 8 進 7　　2. 傌二進 3　車 9 平 8
3. 俥一平二　包 8 進 4　　4. 兵三進一　包 2 平 5
5. 傌八進九　……

　　紅進邊傌是一種穩健的走法，可保持八路炮的靈活性。如改走兵七進一，則馬 2 進 3，傌八進七，車 1 平 2，俥九平八，車 2 進 4 或進 6，將另具變化。

5. ……　　　馬 2 進 3　　6. 俥九平八　卒 3 進 1
7. 炮八平七　馬 3 進 4　　8. 俥八進四　馬 4 進 5
9. 傌三進五　包 5 進 4　　10. 仕六進五　包 5 退 2

黑方　胡榮華

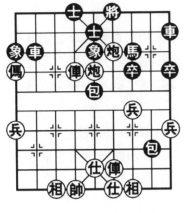

紅方　呂欽

圖 10

11. 炮七進三　車 1 進 2

當然不宜順手走象 7 進 5，否則炮七進二，馬 7 退 5，炮七退一，紅優。

12. 俥八平六　象 7 進 5
13. 炮七進一　包 8 進 1
14. 傌九退七　士 6 進 5
15. 兵七進一　車 1 平 3
16. 兵七進一　象 5 進 3
17. 俥六進二　象 3 退 1
18. 傌七進六　‥‥‥

躍傌瞄炮巧手！伏炮七平五，馬 7 進 5，俥六平五，包 5 平 3，俥五平三，將 5 平 6，車 3 平 8（防紅俥二進啃包後的側面虎殺勢），俥三平四，將 6 平 5，傌五進三，象 3 進 5，傌三進四咬雙車。所以黑須逃包。

18. ‥‥‥　包 5 進 2　19. 傌六進八　包 5 退 2
20. 傌八進九　車 3 平 2　21. 炮七平五　象 3 進 5
22. 帥五平六　將 5 平 6　23. 俥二進一　車 8 進 1
24. 俥二平四　車 8 平 6　25. 後炮平四　車 6 平 9
26. 炮四進五（圖 10）‥‥‥

如圖 10 形勢，紅方子力全部投入戰鬥。從中路肋線連連發起猛烈進攻，現紅方伸炮於對方士角打車，妙著驚人。黑如士 5 進 6 吃炮，則俥四進六，車 9 平 6，俥六進三，悶殺。

又如黑接圖走車 2 進 7，則炮四平九，車 9 平 6，俥四

進七，將6進1，炮九平三，車2平3，帥六進一，包8進
1，仕五進四，車3退1，帥六退一，包5進4，帥六平五，
包5平7，仕四退五，紅多子亦占優。

26. …… 象5退3 　　27. 炮四平五 　車9平6
28. 俥四進七 　將6進1 　　29. 前炮退二

紅方多子勝勢，黑認輸。

第11局　澳洲 黎民良（先負）法國 胡偉長

首屆世界象棋錦標賽1990年4月在新加坡舉行。這是
第9輪比賽的一則對局，雙方對壘20個回合結束戰鬥，黑
方入局十分精妙。

1. 炮二平五 　馬8進7 　　2. 俥二進三 　車9平8
3. 兵七進一 　包8平9 　　4. 俥八進七 　車8進5
5. 兵五進一 　包2平5
6. 俥七進五 　卒7進1
7. 俥一進一 　馬2進3
8. 兵三進一 　車8退1
9. 俥一平四 　車1平2
10. 炮八平七 　車2進4
（圖11）

黑方　胡偉長

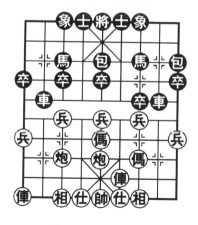

如圖11形勢，雙方形成
「中炮橫俥盤頭傌對三步虎轉
半途列包」開局陣式，枰面上
紅左俥原地未動，黑雙車沿河
口嚴陣以待，開局已取得滿意
局面。

紅方　黎民良

圖11

11. 兵七進一　車2平3　　12. 炮七進二　⋯⋯

紅方棄兵迫使黑平車3路，再伸炮巡河，企圖尋機會卸中包打車謀子。

12. ⋯⋯　　　馬7進6　　13. 兵三進一　車8平7

14. 相七進九　⋯⋯

飛相使炮生根。如誤走炮五平七，則黑包5進3轟中兵，紅方反要丟子。

14. ⋯⋯　　　包9平6　　15. 俥四平七　車7進2

黑方進車壓傌，任紅方卸炮打車，成竹在胸，另有圖謀。

16. 炮五平七　馬6進5！

棄車踩傌構成絕殺，有膽有識，精妙無比。

17. 後炮進三　卒3進1　　18. 炮七進三　包6平3

19. 俥七進四　包5進3！　　20. 傌三退五　包3平7

至此，紅方停鐘認負，黑勝。

以下紅如續走相三進五，則馬5進7，俥七平四，包7平8，俥四平二，車7平6，絕殺，黑勝；又如走相三進一，則馬5進4，傌五進六，車7平5，仕六進五，車5平4，帥五平六，馬4退5，帥六平五，馬5退7，仕五進四，馬7進6，帥五進一，車4平5，帥五平四，包5平6，帥四進一，車5平6，帥四平五，包7平5，帥五平六，車6平4，黑勝。

第12局　黑龍江 趙國榮（先勝）湖北 柳大華

這是1984年「昆化杯」大師邀請賽之戰，1984年2月25日弈於昆山。雙方以中炮對後補列包佈陣。紅方一入中

盤即雙棄傌炮破去黑方藩籬，運用雙俥炮演成巧妙的殺局。

　　1. 炮二平五　　馬8進7　　　2. 傌二進三　　車9平8

　　3. 俥一平二　　包2平5　　　4. 兵三進一　……

　　形成中炮對後補列包陣勢。紅如改走俥二進六，則包8平9，俥二進三（俥二平三，則車8進2，以下黑有包9退1的反擊手段），馬7退8，傌八進七，馬2進3，俥九平八，紅方先手。

　　4. ……　　　　馬2進3　　　5. 炮八平六　　車1平2

　　6. 傌八進七　……

　　跳馬，正著。如誤走炮六進五串打，則包5進4，傌三進五，包8平4，俥二進九，馬7退8，傌五進六（如炮五進四，包4進4，炮五退二，車2進5，黑方反先），士4進5，傌六進七，車2進2，黑方追回一子且多中卒易走。

　　6. ……　　　　包8進2　　　7. 兵七進一　　車2進4

　　如改走車2進6，炮六進五，包8平1，俥九平八，車2進3，俥二進九，馬7退8，傌七退8，黑方雙馬呆滯，紅方占優。

　　8. 俥九平八　　車2平4　　　9. 仕六進五　　卒7進1

　　10. 俥二進四　　卒3進1

　　黑方兌3路卒是不起眼的軟著。可改走包8平9，俥二進五，馬7退8，俥八進八，馬8進7，雖然仍是紅方先手，但黑方的效果比實戰好。

　　11. 俥八進八　　卒3進1　　　12. 兵三進一　　車4平7

　　13. 俥二平七　　馬3進2

　　黑如改走馬7退5，則俥八平六，包8退3，俥六退一，包8進1，炮五進四！包8平4，俥七進三，紅方棄車

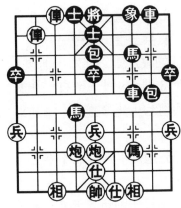

黑方　柳大華

紅方　趙國榮

圖 12

佔優勢易走。

14. 俥七進五　　士6進5
15. 傌七進六　　馬2進4
（圖 12）
16. 炮六進七　……

如圖 12 形勢，紅方炮轟底士，再棄一子，是迅速入局的巧妙之著！令黑防不勝防。

16. ……　　　士5退4
17. 俥八平六　　將5平6
18. 俥七平六　　包5退2
19. 傌三進四　……

進傌，緊著。如改走後俥退四，則車7進3，後俥平四，包8平6，炮五平四，車7平6，俥四退二，車8進4，黑方尚可支撐。

19. ……　　　馬4退3

黑方退馬，無奈。如改走馬4進5，則傌四進五，馬5進3，帥五平六，馬7進5，後俥平五，車7平4，俥六退四，馬5退7，俥六進二，象7進5，俥五退一，紅方勝定。

20. 炮五平四　　車7平6　　21. 傌四進二　　車6平8
22. 後俥平三　　前車退2

黑如改走前車平7保馬，則炮四進五，下步俥三平五，紅亦勝定。

23. 炮四退一　　前車進6　　24. 炮四進五　　前車退6
25. 炮四平七　　象7進5　　26. 俥六退一　　包5進1

27. 炮七進二　　後車平7　　　28. 俥三平五（紅勝）

以下黑如馬7退5，則俥六進一，勝。

第13局　河南 李忠雨（先負）北京 傅光明

這是 1977 年 9 月太原全國象棋個人預賽上的一盤棋。黑方以後補列包應戰，佈局剛剛幾個回合，雙方就短兵相接。中局階段，黑方一車換雙炮又先手捉傌，致使紅陣大亂；戰至 24 回合，黑方構成「子母包」絕殺而勝。

1. 炮二平五　　馬8進7　　　2. 傌二進三　　車9平8
3. 俥一平二　　包2平5　　　4. 傌八進七　　馬2進3
5. 俥九平八　　包8進4

進包封俥是配合列包常用的手段，封鎖反封鎖也是這種佈局爭奪的一個重要方面。

6. 炮八平九　　卒3進1

7. 俥八進四　　車1平2

黑方進車巡河，紅方出俥邀兌，這是典型的左封右兌的開局戰術。如果兌車，雖仍持先手，但右翼被封，上一回合炮八平九就成無的放矢之著；如果避兌，則先手白白地送給了對方，故這著棋就有疑問。

8. 俥八平三　　車2進8

9. 俥三進二　　車2平3

10. 俥三進一　　車3退1

（圖13）

紅　方　李忠雨

圖13

第三章　列手炮

如圖 13 形勢，這是雙方兌馬後的枰面。黑方車包雖然脫根，但紅方仍未解除封鎖，紅方三路俥無明顯攻擊目標；而黑方 3 路車，退可去兵，進可得相，子力活躍，明顯紅方不利。所以，究其原因還是第七回合紅走俥八進四的問題，似改走俥八進六誘黑馬 3 進 4 後，再退俥（俥八退二）巡河為佳。

11. 仕四進五　車 3 進 2　　12. 兵三進一　車 3 退 2

黑退車捉炮切斷紅方左右兩翼聯絡，對紅十分不利，處於被動局面。應改兵三進一為炮九平六，穩住陣勢耐心等待戰機為妙。

13. 炮九退一　士 4 進 5　　14. 俥三退二　車 3 退 1
15. 俥三平四　車 3 退 1　　16. 兵三進一　包 5 平 6

平包整形又防紅傌三進四咬包爭先，好棋！

17. 俥四退二　車 3 平 7　　18. 炮九進一　包 8 進 1

進包，精妙之著！也是迅速取勝的關鍵著法。如錯失戰機，隨手躲炮，而被紅方走炮五平七打馬再相三進五鞏固陣地，雖仍處不利局勢，但黑方取勝則要多費周折。

19. 仕五進六　包 8 平 5　　20. 俥二進九　包 5 平 1
21. 傌三進二　馬 3 進 4

黑當機立斷，以一車換雙又先手捉傌，使紅陣勢鬆散；現躍馬河頭，乍看是上馬助攻，實則為 6 路包右移開通道路，是一手足智多謀的著法。

22. 傌二進一　包 1 進 2　　23. 仕六進五　包 6 平 2
24. 仕五退四　車 7 進 3　　黑勝

第14局 上海 胡榮華（先勝）雅加達 余仲明

第五屆亞洲城市象棋名手邀請賽於 1991 年 7 月 28 日至 8 月 5 日在馬來西亞的山達根舉行。這是 8 月 2 日上海胡榮華與雅加達余仲明的一盤精彩對局。中局階段紅方棄俥設下陷阱，黑方平包打傌正中圈套。僅弈 23 步被紅一舉攻破城池而致負。

1. 炮二平五　馬 8 進 7　　2. 傌二進三　車 9 平 8
3. 俥一平二　包 8 進 4　　4. 傌八進七　包 2 平 5
5. 兵三進一　馬 2 進 3　　6. 兵七進一　車 1 平 2
7. 俥九平八　車 2 進 4

形成「中炮兩頭蛇對左包封車轉半途列包」陣勢。現黑車巡河，攻守咸宜，如改走車 2 進 6，則傌七進六，形成另一路較為複雜的變化。

8. 炮八平九　車 2 平 8　　9. 俥八進六　包 5 平 6

卸包聯防，應著穩健。如急於包 8 平 7 進攻，則俥八平七！前車進 5，傌三退二，車 8 進 9，俥七進一，車 8 平 7，俥七進二，包 7 平 8，炮九進四，形成激烈複雜的對攻，勝負係一念之差，雙方均較難把握。從執後手的黑方來說，選擇此路變化，戰略正確。

10. 兵五進一　象 7 進 5　　11. 俥八退三　……

紅退俥窺包是必然之著，既可限制黑 8 路包的活動，又可右移平肋捉包，一著兩用是當前局勢下的一步好棋。

11. ……　士 6 進 5

可改走包 8 進 2，以後有兌 3、7 路卒活馬的手段，黑方可以應付。

黑方　余仲明

紅方　胡榮華

圖 14

12. 傌七進八　卒 3 進 1
13. 兵七進一　象 5 進 3
14. 炮九平七　象 3 進 5
15. 俥八平四　包 8 進 2
16. 兵五進一　卒 7 進 1
17. 傌三進五　卒 7 進 1

黑如改走卒 5 進 1，紅有俥四進四硬吃包的妙手。士 5 進 6，炮五進三，士 4 進 5，炮五平二，車 8 進 4，炮七進五多得一子，紅方勝勢。

18. 兵五進一　卒 7 平 6
（圖 14）

如圖 14 形勢，粗看好像風平浪靜，實際上一場激戰即將來臨。紅方正加緊部署兵力，一個棄俥搶攻的計畫正在醞釀之中。

19. 俥四進一　……

紅方吃卒正確。如圖 14，紅方各子呈鉗形向黑方九宮推進，中路攻勢銳不可擋，至此，紅方大佔優勢。

19. ……　包 8 平 5

黑平包打傌兌俥，正中紅方圈套，顯然是對紅方棄俥後的猛烈攻勢的嚴重性估計不足，造成難以收拾的局面而致負。不如改走馬 7 退 6，看護中象固守，雖然難走，但不致速敗。

20. 仕六進五　前車進 5

紅方棄俥吃包已算定黑方難以抵擋中路俥傌炮兵的聯合

進攻。至此，紅方勝利在望。

21. 兵五進一　馬7進8　　22. 兵五進一　士4進5

23. 俥四進三　馬3退4　　24. 俥四進一（紅勝）

第15局　廣東王老吉 呂欽（先勝）瀋陽棋牌院 金波

這是 2003 年 8 月 27 日，首屆全國象甲聯賽第二輪，粵軍客場挑戰瀋陽棋牌院隊的一場比賽。佈局階段黑方反架中包招法硬朗，紅方策傌河口招法明快。雙方你來我往，黑方因時限極度緊張，落子兩度有誤，被呂欽中盤挑落馬下。

1. 炮二平五　馬8進7　　2. 傌二進三　車9平8

3. 兵七進一　卒7進1　　4. 傌八進七　包2平5

黑反架中包體現了北方大師驍勇善戰的棋風。常見的應法是馬 2 進 3 或包 8 平 9，分別形成屏風馬或左三步虎陣勢，各具攻防變化。

5. 俥九平八　馬2進3　　6. 俥一進一　車1進1

7. 傌七進六　……

左傌盤河招法明快，如改走俥一平四，車 8 進 1，俥四進五，馬 7 進 8，紅有落空之嫌。

7. ……　　　包8進4　　8. 傌六進七　包8平5

9. 仕六進五　車8進5　　10. 相七進九　車8平6

搶佔要道，封堵紅一路俥占肋，是當前形勢下的好手。如改走車 1 平 2 拉紅無根俥炮，則炮八進四封車後，暗伏炮八平五照將抽車和升俥捉包的先手，黑方不好應付。

11. 傌三進五　包5進4　　12. 炮八進二　車6進1

13. 傌七退六　車6平7　　14. 俥八進三　……

紅方伸傌牽住黑方無根車包本應無可厚非，但仔細推敲應走傌一平四更為精確，既開動主力，又有進六捉雙馬的先手。以下象7進5，兵七進一，車1平4，走八平六，紅有七兵渡河助戰（黑不能以象吃兵，仍有進車士角捉雙的凶招），明顯占優。

　14. ……　　　卒7進1　　15. 傌一平四　象7進5
　16. 傌四進六　馬7進8　　17. 兵七進一　車1平4
　18. 傌六退四（圖15）……

　　如圖15形勢，黑方包鎮中路，雙車左右夾擊，左馬撲出，7卒涉水，大有黑雲壓城之勢，紅棋面臨考驗。現紅方回傌冷靜，先手驅趕中包，有投鞭斷流之妙。稍有不慎走傌六進四，則馬8進6，黑勢洶洶，紅方難以應付。棋戰中，往往一著之差，即有天翻地覆之變化。

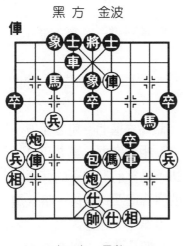

黑方　金波

紅方　呂欽

圖15

　18. ……　　　包5退1
　19. 兵七進一　馬3退5
　20. 傌八平五　包5進2
　21. 傌五退一　車4進5

　以上紅方巧施回馬金槍，兌去了黑方惡包，形成了兵種齊全的略好局面。現黑方進車捉傌，係時限極度緊張而造成失誤。冷靜的著法是：馬8進6，傌五平六，車4進5‼傌六進一，馬6進4，炮八進五，卒7平6，傌四退六，車7退4，並無大礙。

22. 傌四退六　馬 5 進 7 上

馬連環落後手，再次失誤！應馬 5 退 7 先手驅俥，為最頑強的應法。高手對壘緩著是致命的。

23. 炮八進五　象 5 進 3　　24. 兵七平六　馬 8 進 6

紅方平兵堵象眼，招法刁鑽，黑若隨手吃兵，則傌六進五踩雙車；又如走士 6 進 5，則俥四平七，黑也不好應付。至此，黑方敗象已露。

25. 俥五平二　車 4 退 3　　26. 俥四平三　車 4 平 2

27. 炮八平六　將 5 平 4　　28. 俥二進七

紅炮打士乾脆俐落，缺士怕雙俥，黑方見無法防守，遂推枰認負。

第 16 局　甘肅 錢洪發（先勝）河南 李忠雨

這是 1979 年 4 月 21 日蘇州第四屆全運會中國象棋預賽第 1 輪之戰，雙方以中炮對左包封俥轉半途列包列陣。黑方佈局失誤，被紅方傌踏中兵，炮鎮當頭，贏得主動；中盤戰術靈活，控制了局面，最後棄俥砍包妙手取勝。全局共弈 23 個半回合。

1. 炮二平五　馬 8 進 7　　2. 傌二進三　車 9 平 8

3. 俥一平二　包 8 進 4　　4. 兵三進一　包 2 平 5

5. 傌八進七　車 1 進 1

紅進左正傌是老式走法，現代流行的走法是兵七進一，形成靈活多變的「兩頭蛇」陣勢，以後雙方的攻防變化十分豐富。黑迅速提橫車，準備穿宮左移集中子力對紅方右翼實施攻擊，這也是「左包封俥」方常用的戰術手段之一。

6. 俥九平八　車 1 平 8　　7. 傌三進四　……

紅方右傌盤河，避免黑包 8 平 7 壓傌兌俥的手段，是紅方一路積極主動的攻法。

7. ……　　　　　卒 3 進 1　　8. 傌四進五　馬 7 進 5

9. 炮五進四　士 6 進 5　　10. 炮八進六　……

以上一段，紅傌踏中卒，炮鎮當頭，切斷 3 黑方兩翼子力的聯絡；現又及時伸炮打車壓馬，暢通自己的俥路，弈來得心應手，至此，控制全局。

10. ……　　　　　前車進 2　　11. 俥八進六　包 8 平 3

12. 俥二進六　車 8 進 3　　13. 相七進五　車 8 進 1

14. 炮五平九　……

戰術靈活。此時當頭炮無戲可唱，隨機打卒讓開俥路，準備橫掃卒林，造成多兵優勢。

14. ……　　　　　卒 3 進 1　　15. 俥八平三　包 3 平 9

16. 兵三進一　……

黑 方　李忠雨

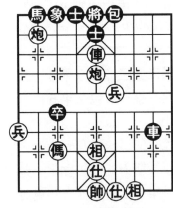

象棋實戰短局制勝殺勢

紅 方　錢洪發

182　　圖 16

衝兵撐車是必要的手段，若改走俥二進三殺象，則士 5 退 6，黑方反而得到鬆透，紅俥低頭不利；又如改走炮九平五要殺，則包 9 平 7 打車反先。

16. ……　　　　　車 8 進 2

17. 炮九平五　象 7 進 9

18. 俥三平一　包 9 平 5

19. 仕六進五　包 5 平 6

20. 兵三平四　包 6 平 7

21. 俥一進一　包 7 退 6

22. 俥一平三　包7平6　　23. 俥三平五（圖16）……

如圖 16 形勢，紅俥三平五搶包乃驚天的妙著，取得決定性的勝利。以下，黑如象 3 進 5 去車，則炮八平七無解。

23. ……　　　車 8 退 3　　24. 炮八退二　紅勝

紅退炮打車是漂亮的一手，黑如象 3 進 5 去車，則炮八平二，紅方多子勝定，黑方認輸。

第17局　廣東 金波（先勝）遼寧 苗永鵬

這是 2002 年 6 月 2 日綿陽第二屆全國體育大會象棋比賽中的一則對局，雙方以中炮進七兵對後補列包佈陣。開局黑方拘泥於防守，紅方牢牢控制先手局勢；中盤巧運九路炮一舉占得優勢，終以棄俥妙唷黑方連環馬入局獲勝。

1. 炮二平五　馬8進7　　2. 傌二進三　車9平8
3. 兵七進一　卒7進1　　4. 傌八進七　包2平5

形成中炮進七兵對後補列包的陣勢。黑方反架中包，著法不拘一格，表現出苗大師的兇悍棋風。常見的走法是馬 2 進 3，炮八進二，馬 7 進 8，傌七進六，象 3 進 5，俥九進一，車 8 進 1，俥一進一，形成中炮巡河炮對屏風馬的流行佈局；黑方也有包 8 平 9，成左三步虎陣型。以下炮八進二，象 3 進 5，傌七進六，士 4 進 5，雙方另有攻守。

5. 俥九平八　馬2進3　　6. 炮八平九　象3進1

紅平炮亮俥，不如改走俥一進一抬右橫俥，節奏明快；因黑若車 1 平 2，紅有炮八進四封車反擊手段。黑象飛邊隅似嫌散、慢，亦應改走車 1 進 1 出動主力為宜。

7. 俥一進一　士4進5　　8. 俥一平四　車1平4
9. 俥四進三　包8進3

黑方 苗永鵬

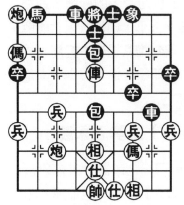

紅方 金波

圖17

黑包騎河意在制紅俥七進六，著法保守，似不如改走馬7進8；紅如接走兵三進一，則包8平7，對紅方三路施加壓力，黑方可下。

10. 仕六進五　車4進4

11. 俥七進八　車4退1

黑車進而復退，一味防守，必被動挨打，也許是防守反擊的戰術。但不如就走卒3進1，並無大礙。

12. 炮五平七　卒5進1

13. 俥八進七　卒5進1

14. 兵五進一　包8平5　15. 相七進五 ……

補相正確。如誤走俥四平五，則馬7進5，俥五平一，馬5進4，必定追回一子占優。

15. …… 　馬7進5　16. 俥四進二　象1退3

17. 炮九平八　車4進3　18. 炮八進七　象3進1

19. 炮八平九 ……

這一段，紅方平炮、沉炮、開炮，一連串緊手，占先得勢，殺機畢露。

19. …… 　車8進5　20. 俥八進九　車4退6

21. 俥四平五！　馬3退2

紅方俥哨連環馬，奇妙無比，加快入局步伐。黑方只能馬3退2去車，如誤走馬3進5，則俥七進八速勝！

22. 俥七進九（圖17） ……

如圖 17，馬踏黑象邊線切入，臥槽要殺，勝局已成。

22. ……　　　　前包平 4　　23. 俥五平六　　包 5 平 2

24. 傌九進八　　車 8 平 5　　25. 炮七平六　　紅勝

黑見難以挽回敗局，遂認負。

第 18 局　黑龍江 趙國榮（先勝）吉林 曹霖

這是 1984 年 12 月 4 日廣州全國象棋個人賽之戰，雙方以中炮對後補列包佈陣。中盤紅方使用先棄後取的戰術手段一舉占得優勢，並迅速擴大戰果，取得勝利。

1. 炮二平五　　馬 8 進 7　　2. 傌二進三　　包 2 平 5

3. 俥一平二　　車 9 平 8　　4. 兵三進一　　……

挺兵，活己傌制彼馬。如改走俥二進六，包 8 平 9，俥二進三，馬 7 退 8，傌八進七，馬 2 進 3，俥九平八，紅方穩持先手。

4. ……　　　　車 1 進 1　　5. 傌八進七　　馬 2 進 3

6. 俥九平八　　車 1 平 4　　7. 兵七進一　　車 4 進 5

8. 炮八平九　　車 4 平 3　　9. 俥八進二　　車 3 退 1

10. 炮五平六　　……

撤中炮欲飛相捉車並乘機調整陣形，是後中有先的走法，也是善於捕捉時機的好手。

10. ……　　包 5 平 6

黑也卸中包，正著。如改走卒 5 進 1，相七進五，車 3 進 1，炮九退一，紅方易走。

11. 相七進五　　車 3 退 1　　12. 俥二進六　　包 8 平 9

13. 俥二平三　　車 8 進 2　　14. 炮九退一　　象 7 進 5

15. 炮九平七　　車 3 平 4

黑　方　曹霖

紅　方　趙國榮

圖18

黑方平車捉炮，隨手。應改走車3平5，形勢雖然落後，但尚無大礙。

16. 傌七進六　車4平5

紅躍傌打車，是爭先取勢的有力手段，黑方躲車正著，如誤走車4進1去馬，則炮七平六打死車。

17. 炮六平七　象5進3

如改走馬3退5，俥八進六，黑難應付。

18. 兵三進一　包6退1

19. 傌六進七　車5平4

20. 傌三進四　車4進1（圖18）

以上幾個回合，紅方渡兵脅車等手段走得十分緊湊有力。

21. 後炮進四　……

如圖18形勢，紅方棄傌轟象，使用先棄後取的戰術展開攻勢，是迅速擴大優勢的巧妙手段。

21. ……　　　　車4平6　　22. 前炮進二　馬7退5

23. 前炮平一　馬5進6

黑如改走車8平9，俥三平五，紅方速勝。

24. 炮七進七　士4進5　　25. 炮一進二　車8退2

26. 仕四進五　車8平9　　27. 俥八進七

黑方難以抵擋紅方雙俥傌炮兵的強大攻勢，紅方勝定，下略。

第19局 北京 謝思明（先勝）遼寧 董雪松

這是1979年4月30日蘇州第4屆全運會中國象棋女子個人賽第7輪的一則對局。雙方以中炮對半途列包佈陣，演成各攻一側，戰鬥十分激烈的場面。紅方在失子的情況下，再棄一子，以俥雙炮纏繞攻擊，乘隙而進，終於構成殺局。

1. 炮二平五　馬8進7　　2. 傌二進三　車9平8
3. 俥一平二　包8進4　　4. 兵三進一　包2平5
5. 兵七進一　……

紅方演成中炮兩頭蛇對半途列包的佈局，如改走傌三進四，則另有攻守。

5. ……　　　車1進1　　6. 傌八進七　車1平8
7. 俥九平八　包8平7　　8. 俥二平一　馬2進3
9. 炮八平九　前車進3

升車巡河著法穩健。也可走前車進7，下一手紅如俥八進六，則前車平3，傌七進六，車8進4，黑方雙車活躍。

10. 俥八進六　包5平6　　11. 仕四進五　卒7進1
12. 傌七進六　象7進5　　13. 傌六進五　……

進傌吃卒，有嫌急躁，造成失子。應先走兵七進一，卒3進1，再傌六進五不致造成丟子的不利局面。

13. ……　　　包6進1　　14. 俥八進一　馬3進5
15. 炮九進四　馬5進6　　16. 炮九進三（圖19）……

如圖19形勢，紅方不吃包而毫不猶豫沉底炮攻擊黑方右翼，寧願再棄一子，破象爭勝，表現了果敢的精神。

16. ……　馬6進7

吃傌太貪，導致敗局。應改走卒7進1，打通巡河車的

黑方　董雪松

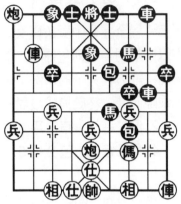

紅方　謝思明

圖19

橫向通道，提防紅方俥雙炮的襲擊。

17. 俥八平五　士6進5
18. 俥五平七　將5平6
19. 俥七進二　將6進1
20. 炮五平八　前車進5

黑進底車看似兇悍，但無殺著，小視了紅方俥雙炮三子歸邊的厲害。應走包6平4增援右翼，以解燃眉之急。

21. 炮八進六　士5進4
22. 俥七退一　士4進5

速敗之著。應改走馬7退5，變化尚多，可以周旋。

23. 俥七退二　士5退4　　24. 俥七平四　將5平6
25. 俥四平七　將5平6　　26. 俥七進二　士4進5

此時若改走馬7退5，已無濟於事。試演如下：
炮九退一，將6進1，俥七平六，紅勝。

27. 俥七退一　將6進1

如改走士5退4，俥七平六，將6平5，炮九退一，將5退1，俥六進一，士4進5，炮八進一，將5平6，俥六進一，紅亦勝。

28. 炮九退二　士5退4　　29. 俥七平六（紅勝）

第20局　江蘇 王斌（先勝）遼寧 苗永鵬

這是2004年3月23日，四川邛崍第15屆「銀荔杯」

象棋爭霸賽第 1 輪之戰。有「快刀手」之稱的苗大俠，在「威凱房地產杯」全國象棋精英賽上剛晉升特級大師，兩位特大的這場惡戰，煞是好看。

　　1. 炮二平五　　馬 8 進 7　　　2. 傌二進三　　車 9 平 8
　　3. 俥一平二　　包 8 進 4　　　4. 兵三進一　　包 2 平 5
　　由此形成苗特大較為喜愛的半途列炮佈局。

　　5. 傌八進七　　馬 2 進 3
　　如改走卒 3 進 1，則炮八進六，紅先。

　　6. 兵七進一　……
　　如改走俥九平八，則卒 3 進 1，炮八進四，包 8 平 7，炮八平七，形成相持之勢。

　　6. ……　　　　車 1 平 2　　　7. 俥九平八　　車 2 進 4
　　實戰中也有車 2 進 6 的下法，以下紅傌七進六，馬 3 退 5，或車 2 退 1，形成另一路變化。

　　8. 炮八平九　　車 2 平 8　　　9. 俥八進六　　包 8 平 7
　10. 俥八平七　……
　　這是較為流行的選擇，除紅方改走俥二平一，包 5 平 6，成糾纏之勢，雙方可下。

　10. ……　　　　前車進 5　　　11. 傌三退二　　車 8 進 9
　12. 俥七進一　　車 8 平 7　　　13. 俥七進二　　包 7 進 1
　14. 傌七進六　　包 7 平 1
　　紅方左傌盤河，這是老式應法，現在較為流行的變化是：兵七進一，包 7 平 3，兵七平六，形成紅方棄子搶攻的互有顧忌的局面。

　15. 相七進九　　車 7 退 2
　　後手以往常見的下法是卒 7 進 1。

16. 俥七退四 ……

防止黑方以後卒 7 進 1 兌卒。

16. …… 包 5 進 4　　17. 仕六進五　象 7 進 5

18. 俥七平六 ……

如改走俥七平二，黑可考慮卒 7 進 1，下伏俥七退二，紅方不滿。

18. …… 士 6 進 5　　19. 帥五平六　包 5 退 1

後手不甘求和。如卒 7 進 1，兵三進一，車 7 退 3，俥六平三，象 5 進 7，以下紅方炮五進四或傌六進五，紅方殘棋優勢。

20. 俥六進一 ……

正著，否則黑方下手車 7 退 1，紅傌無路。

20. …… 卒 1 進 1

在此局面下，雙方雖然子力相等，但紅方位置較好，黑方已落下風。如改走車 7 退 2，紅可傌六進五，馬 7 進 5，俥六平五，黑方受制，殘棋守和困難。

21. 相九退七　車 7 退 2　　22. 傌六進五　馬 7 退 6

改走馬 7 進 5，俥六平五，黑方也難以守和。

23. 俥六退二　卒 7 進 1　　24. 兵七進一（圖 20）……

至此局面，黑方子力位置較差，敗勢呈現。

24. …… 包 5 退 1

如圖 20 形勢，改走包 5 進 1 不致速敗，但紅可傌五退四或俥六退一，黑方也很難應付。

25. 炮五進二　馬 6 進 8

紅方進炮好棋，由此速勝。黑方如改走車 7 進 1，則紅方俥六進一得子。

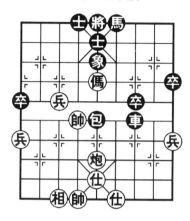

紅　方　王斌

圖 20

26. 兵七平六　包 5 平 6　　27. 相七進五　車 7 進 1

改走包 6 進 2，紅炮五進三再俥六退一，紅亦勝定。

28. 炮五進三　士 5 進 4　　29. 傌五進三　包 6 退 3

30. 炮五退三　紅方勝定，餘略。

第四章 中炮對屏風馬

第1局 廣西 黃世清（先勝）福建 王曉華

這是 1995 年 8 月 13 日丹東第 7 屆「棋友杯」全國象棋大獎賽中一盤短小精妙的殺局。兩位大師在五六炮對屏風馬的佈局中，都走得十分老練。步入中局，王曉華平車貪相，被黃世清妙手卸炮攻士暗打死車，一錘定音。

1. 炮二平五　馬 8 進 7　　2. 傌二進三　卒 7 進 1
3. 炮八平六　馬 2 進 3　　4. 傌八進九　車 1 平 2
5. 傌一平二　車 9 平 8　　6. 傌九平八　包 2 進 4

形成五六炮對屏風馬進 7 卒，黑方右包封傌，對搶先手；如改走包 2 進 2 或卒 3 進 1 則另有變化，如包 8 進 4 左包封傌，則傌八進六，紅方先手。

7. 傌二進四　包 8 平 9　　8. 傌二平六　車 8 進 1

紅傌平左肋，是臨枰時的一步變著，一般多走傌二平四。黑方高左車呼應右翼，也可改走馬 7 進 6，傌六平四（如傌六進一，馬 6 進 5），車 2 進 4，黑可抗衡。

9. 兵九進一　車 8 平 2　　10. 兵三進一　卒 7 進 1

亦可改走前車進 3，兵三進一，車 2 平 7，傌九進八，馬 7 進 6，黑可滿意。

11. 傌六平三　馬 7 進 6　　12. 傌八進一　車 2 平 4

紅方亮左俥，乃適時之良機，好棋。黑如包2平5（如馬6進5，俥三進五，紅優），傌三進五，車2進7，傌五進四，象7進5，傌四進二，紅方優勢。

13. 俥八平四　車4進6　　14. 俥四進四　象3進5

15. 仕四進五（圖1）　車4平3?

黑　方　王曉華

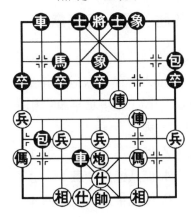

紅　方　黃世清

圖1

平車貪相，失著，是以後致敗的根源。應改走車4退4，局面較穩，戰鬥歷程較長。

16. 炮五平四！……

卸炮攻士伏打死車，妙！一錘定音。

16. ……　　　車3進2

17. 炮四進七　……

轟士炸開缺口，黑方陷入困境。

17. ……　　　車3退2

18. 帥五平四　……

出帥助攻，御駕親征，迅速入局，佳著。

18. ……　　　車2進1　19. 炮四退一！　車3平1

20. 俥三進五　將5進1　21. 俥三退二　……

以下：車2進1，炮四平一，將5平4，俥三進一，士4進5，俥四平六，紅勝。

第2局　浙江 于幼華（先負）天津 袁洪梁

這是1991年5月無錫全國象棋團體賽中的一則簡潔精

彩的佳局。雙方以五六炮對屏風馬左馬盤河佈陣，此局黑方進攻路線鮮明，攻擊方法奇巧，在短短的 25 個回合便結束戰鬥，贏得勝利。

1. 炮二平五　馬 8 進 7　　2. 傌二進三　卒 7 進 1
3. 俥一平二　車 9 平 8　　4. 俥二進六　馬 2 進 3
5. 傌八進九　……

紅跳邊傌較為少見，一般多走兵七進一，形成流行的變化。

5. ……　　　　馬 7 進 6

黑左馬盤河及時，是針對紅方跳邊傌的正確選擇。如改走包 8 平 9 套用平包兌俥，則俥二平三，包 9 退 1，炮八平七，車 1 平 2，俥九平八，黑方子力受制，紅優。這也許是紅方跳邊傌的初衷。

6. 俥九進一　象 7 進 5

如改走常見的象 3 進 5，則炮八平六，卒 7 進 1，俥二平四，馬 6 進 7，炮五進四，士 4 進 5，俥九平八，車 1 平 2，俥八進三，卒 7 平 6，俥八平四，馬 3 進 5，前俥平五，包 8 進 5，黑方形勢不差。

7. 炮八平六　……

平炮嫌軟，應走俥九平四，黑若接走包 8 平 6，俥二進三，包 6 進 6，俥二退五，馬 6 進 7，炮五平四，黑方左翼空虛且下手有進炮串打黑方馬包的手段，紅方占優。

7. ……　　　卒 7 進 1　　8. 俥二平四　馬 6 進 7
9. 炮五平四　士 4 進 5　　10. 俥九平八　車 1 平 2
11. 俥八進三　包 8 進 6

進包，著法積極。如改走卒 7 平 6，則俥四退二，包 2

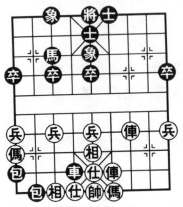

黑方 袁洪梁

紅方 于幼華

圖2

進2，局勢平淡。

12. 俥八平三　包8平1

棄馬強攻，著法兇悍！表現出黑方棋手勇於進取、敢打敢拼的風格。

13. 俥三退一　……

吃馬遭到黑方的猛攻，似應改走俥三平八較穩。

13. ……　　　包2進7
14. 仕四進五　車2進8
15. 相三進五　車2平4
16. 炮六進二　……

紅如炮四進二，則車8進8，絕殺無解。

16. ……　　　車4退3　17. 炮四退一　車8進8

黑進左車，精彩之著，紅方不敢炮四平九，因黑方有車4進3的兇著，紅方難應。

18. 傌三退四　車8平6
19. 俥四退五　車4進3（圖2）

如圖2形勢，黑方進車塞象眼，算準可得回失子，構成勝勢；如改走包1平6，傌九退八，卒3進1，紅方雙傌受制也難應付。

20. 傌九退七　車4平3　21. 俥四進三　包1進1
22. 傌四進三　車3進1　23. 帥五平四　車3退2
24. 帥四進一　包2退1
25. 仕五進六　車3平4（黑勝）

象棋實戰短局制勝殺勢

196

第3局　寧夏 任占國（先負）吉林 陶漢明

這是1991年全國象棋團體賽上的最短局，僅22個回合即絕殺而勝。全局透著一個「殺」字，表現了黑方驍勇善戰的棋藝風格。5月11日弈於無錫。

1. 炮二平五　馬8進7
2. 傌二進三　車9平8
3. 俥一平二　馬2進3
4. 兵七進一　卒7進1
5. 炮八平七　士4進5
6. 俥二進六　馬7進6

基本形成中炮七路炮過河俥對屏風馬左馬盤河陣式。

7. 俥二退二　……

求穩的軟著。應改走俥二平四，黑如接走馬6進4，則兵七進一，馬4進3（如馬4進2，傌九進七，馬2退3，俥九平八，紅先），兵七進一，先棄後取紅優。

黑　方　陶漢明

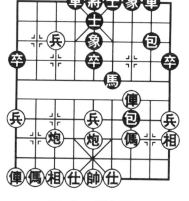

紅　方　任占國

圖3

7. ……	包2進4	8. 兵七進一	包2平7
9. 相三進一	象3進5	10. 兵七進一	車1平4
11. 兵七進一	卒7進1	12. 俥二平三（圖3）……	

如圖3形勢，紅方已得子，且過河兵逼近九宮，但左翼俥傌原位未動，右翼較薄弱；黑方各子占位皆佳，只能破釜沉舟了。

12. ⋯⋯　　　車4進8　　13. 俥九進二　⋯⋯

看似暗保紅俥的好手，實是速敗之著。應改走士四進五阻黑車穿宮，勝負仍很遙遠。

13. ⋯⋯　　　車4平7　　14. 相一退三　車7退1！

15. 炮七平三　包7進3　　16. 帥五進一　包7退4

17. 俥九平八　馬6進5　　18. 炮五進四　⋯⋯

炮轟中卒只能是垂死掙扎，觀枰黑已成絕殺之勢。

18. ⋯⋯　　　包7平5　　19. 炮三平五　馬5退3

20. 炮五平二　馬3進2　　21. 炮二進七　馬2退4

22. 帥五平四　包8平6（黑勝）

第4局　農協 李林（先負）大連 陶漢明

這是 1990 年全國象棋團體賽上的最短之局。在中炮過河俥對屏風馬左馬盤河的佈局中，黑方試探對手佈局的研究，採用了一般認為黑方不利的激烈的渡卒變例，收到了出其不意的效果。本局鋌而走險卻不險，結果僅 23 個回合險而獲勝。6 月 7 日弈於邯鄲。

1. 炮二平五　馬8進7　　2. 傌二進三　車9平8

3. 俥一平二　馬2進3　　4. 兵七進一　卒7進1

5. 俥二進六　馬7進6　　6. 傌八進七　象3進5

7. 俥九進一　卒7進1

黑方渡卒欺俥是試探紅方對此佈局的研究，也是一種激烈的變著。

8. 俥二退一　馬6退7

紅方退俥捉馬正中黑方下懷，從以後實戰看，黑方對此必有研究和準備，致使紅方很快敗下陣來。此手的最佳選擇

應為俥二平四，則馬6進7（如卒7進1，傌三退一！馬6退4，俥四平二，馬4進3，炮八進一，車1進1，炮五平二，紅方主動），炮五平四，士4進5，俥四平三，包2進2，俥九平二，包2平7，炮四進四，糾纏之中，紅方較優。

9. 俥二進一　　卒7進1　　10. 俥二平三　　卒7進1
11. 俥三進一　　卒7平6　　12. 炮五平六（圖4）……

如圖4形勢，黑卒順利過河正捉紅方中炮，8路包準備沉底取勢，此時枰面黑方已如願取得了佈局的成功。

現紅方炮五平六，犯了「見捉就逃」的錯誤。應改走俥九平二，黑如接走馬3退5強行得子，紅可棄俥猛攻：炮五進四，包2平7，俥二進五，卒6進1，傌七進六，車1平2，炮八平二。黑方雖多一車，但紅中炮鎮住「窩心馬」、俥拴黑無根車包，隨時可得一子，紅傌雄踞河頭，攻勢如火如荼，黑方稍有不慎，則凶多吉少。

12. ……　　　　包8進7
13. 炮六進二　　卒3進1！

棄卒躍馬打俥，並為右車從3路迅速開出做好準備，從而形成左右夾擊，其勢難擋。

14. 兵七進一　　馬3進4
15. 俥三退三　　車1平3
16. 炮八平四　　車3進4
17. 相七進五　　車8進7
18. 仕六進五　　包2進5

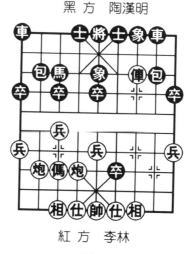

黑　方　陶漢明

紅　方　李林

圖4

19. 炮六退二　馬４進５　　　20. 俥三退一　包２平４
21. 炮四平六　馬５進３　　　22. 炮六平二　馬３進１
23. 炮二退一　馬１退３

至此，黑方得子多卒，紅見大勢已去，遂投子認負。

第5局　陝西 張惠民（先負）吉林 陶漢明

這是 1991 年 5 月 13 日在無錫全國象棋團體賽上的一盤佳局。雙方由「中炮過河俥對屏風馬平包對車」列陣，中局階段黑方突施妙手，形成一則巧棄車、馬閃擊成殺的傑作，堪稱「名局殺法之經典」。全局僅弈 25 回合。

1. 炮二平五　馬８進７　　　2. 傌二進三　車９平８
3. 俥一平二　馬２進３　　　4. 兵七進一　卒７進１
5. 俥二進六　包８平９　　　6. 俥二平三　包９退１
7. 傌八進七　士４進５
8. 炮八平九　包９平７
9. 俥三平四　馬７進８
10. 俥九平八　車１平２
11. 俥四進二　包７進５
12. 相三進一　包２進４
13. 傌七進六　……

雙方輕車熟路由「平炮兌車」演變成「五九炮肋俥捉包對外肋馬飛包擊兵」陣型，皆為常規套路。現紅方悠然變招，改往常的兵五進一，為左傌盤河。

黑方　陶漢明

紅方　張惠民

圖 5

13. ……	車8進3	14. 仕四進五　包2進1
15. 兵五進一	卒7進1	16. 俥四退五　卒7平6
17. 俥四平五	象7進5	18. 兵五進一　卒5進1
19. 俥五進二（圖5）……		

如圖5形勢，看似枰面風平浪靜，似乎紅方還不錯。俥炮鎮中，傌踞河頭，其實紅已面臨殺身之禍。請看黑方首先棄馬踏兵，誘離防守；繼而再棄車以包轟相，強行突破，乘虛拔寨，其謀略乃神機妙算也！

19. ……	馬8進9！	20. 傌三進一　包2平9‼
21. 俥八進九	車8進6	22. 仕五退四　包7進3
23. 仕四進五	包9進2	24. 炮五進五　士5進6
25. 俥八平七	馬3退4（黑勝）	

第6局　天津 劉德忠（先負）火車頭 崔峻

這是第二屆全國體育大會象棋賽業餘組比賽的一盤精彩對局。2002年6月1日弈於四川綿陽，由楊典評注。雙方由「中炮過河俥對屏風馬平包兌車」開局。

1. 炮二平五　馬8進7		2. 傌二進三　車9平8
3. 俥一平二　馬2進3		4. 兵七進一　卒7進1
5. 俥二進六　包8平9		6. 俥二平三　包9退1
7. 兵五進一　士4進5		8. 兵五進一　包9平7
9. 俥三平四　卒7進1		10. 傌三進五　……

右傌盤頭急攻之著。如改走兵三進一，則象3進5或車8進6，雙方另具攻守，局勢趨向緩和。

10. ……	卒7進1	11. 傌五進六　車8進8
12. 傌八進七　……		

第四章　中炮對屏風馬

進左正傌，通常走法。如改走炮五退一，則象 3 進 5，兵七進一，黑方有馬 3 退 4，卒 3 進 1、卒 7 平 6 或馬 7 進 8 等多種走法，雙方形成複雜的對攻局勢。

12. ……　　　象 3 進 5　　13. 傌六進七　車 1 平 3

14. 前傌退五　車 3 平 4（圖 6）

出肋車是新穎的變著。一般多走卒 3 進 1，則傌七退五，卒 3 進 1，炮八平六，紅方多子易走。

15. 仕四進五　……

如圖 6 形勢，紅方補右仕使底線受攻，黑方反擊手段頗多。在 2000 年全國個人賽溫州蔣川對四川謝卓淼之戰中，紅方走炮五平六，則馬 7 進 5，相七進五，車 8 平 3，俥九平七，包 7 進 8，仕四進五，車 3 進 1，相五退七，馬 5 退 3，炮六進四，包 2 進 4，傌七進五，卒 7 平 6，傌五進四，包 2 平 9，帥五平四，雙方對攻，結果黑方失利。

15. ……　　　車 8 進 1

16. 俥九進一　車 4 進 6

17. 炮八平九　卒 7 平 6

18. 俥九平八　包 7 進 8

左包轟相、棄右包，著法兇悍！攻破紅方底線。

19. 俥八進六　包 7 平 4

20. 仕五退四　包 4 平 6

21. 俥四退三　……

忍痛棄俥吃卒，以解燃眉之急！紅方如逃俥，則車 4 進

黑方　崔峻

紅方　劉德忠

圖 6

象棋實戰短局制勝殺勢

202

2，黑方形成絕殺之勢。

21. ……　　　　車4平6　　22. 傌五進七　士5退4
23. 炮九進四　士6進5　　24. 炮九進三　象5退3
25. 前傌進五　將5平6

出將棄馬解殺還殺，臨危不亂，獲勝關鍵之著。

26. 傌五退三　將6進1　　27. 傌三退五　象3進5
28. 俥八進一　士4進5　　29. 俥八平五　將6平5
30. 傌五進七　將5平6　　紅方認負

第7局　湖北 柳大華（先勝）火車頭 金波

這是「派威互動電視象棋超級排位賽」第2站爭奪8強的第3場精彩角逐，此局是第二局。首局，金波先行獲勝。特級大師柳大華志在必得，以研究有素的「五九炮過河俥」陣式交鋒。2002年3月30日弈於北京，由龐小予評注。

1. 炮八平五　馬2進3　　2. 傌八進七　車1平2
3. 俥九平八　卒3進1　　4. 俥八進六　馬8進7
5. 兵三進一　包2平1　　6. 俥八平七　包1退1
7. 傌二進三　士6進5　　8. 炮二平一　包1平3
9. 俥七平六　車9平8　　10. 俥一平二　馬3進2
11. 傌七退五　……

左傌先避入窩心，攻法之一。除此還有俥六進二、炮五進四，炮一進四、俥二進六等攻法，均另具攻守變化。

11. ……　　　　包3進5

改走卒3進1逐俥，較為精確。以下紅方如走：① 俥六平七，則馬2退3，黑方可抗衡；② 俥六退一，則卒3進1，黑方也可抗衡；③ 俥六進二，包3進5，俥二進六，馬

2 進 4，俥六退三，黑方比實戰著法便宜了一步棋。

　12. 俥二進六　卒 3 進 1　　13. 俥六退一　馬 2 進 4

　14. 炮五平七　車 2 進 2　　15. 炮七進二　……

紅炮吃卒，俥捉黑馬，先手著法。紅方不能走俥六退一，否則包 3 進 3，紅方失車。

　15. ……　　　　車 2 平 4　　16. 傌三進四　包 8 平 9

　17. 俥二平三（圖7）　車 8 進 6

如圖 7 形勢，紅方有兌俥得馬的威脅，黑方如走車 4 進 2，則傌四進六，車 8 進 2，兵三進一，紅方逐步滲透，黑方窮於應付。現黑方車 8 進 6 棄馬，戰略上積極，假如紅方接走俥六進二，包 9 平 4，俥三進一，象 7 進 5，俥三退一，包 4 進 1，俥三進二，車 8 平 5，黑方雖少一子，但各子位置好，可以一戰。估計黑方基於這樣的構思，然而卻漏算了實戰中紅方的巧妙著法。

回憶 20 年前 1982 年全國象棋個人賽，棋壇元戎、廣東楊官璘執黑方與柳大華對弈時，曾走車 8 進 7，兵三進一，包 3 平 2，兵三平四（可考慮改走兵三平二，保留此兵），包 2 進 3，傌五進三，馬 4 退 6，仕四進五，車 8 退 4，黑方獲得抗衡之機。

　18. 傌五進七　……

紅方進傌保中兵棄相，精妙絕倫！

黑　方　金波

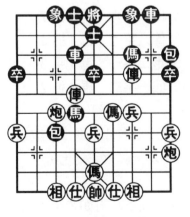

紅　方　柳大華

圖 7

18. …… 　　馬4進3

黑方時限將至，勉強兌子再轟相一搏，但無濟於事。當然黑方不能走包3進3，否則炮七退四，紅方伏悶殺得馬。

19. 炮七退二　包3進3　　20. 仕六進五　車4平2

21. 炮一平五　……

如改走帥五平六，黑方有包3平6的騷擾。

21. …… 　　車8平5　　22. 帥五平六　……

現在出帥，正合時宜，以下伏傌四進五的凶著。

22. …… 　　將5平6　　23. 炮五進四　馬7進5

24. 傌三進三　將6進1　　25. 炮七平四

紅方雙傌傌炮攻勢猛烈，黑方認負。在加賽超快棋中，士氣正盛的柳大華再勝對手，終於取得八強賽的資格。

第8局　廣東 許銀川（先勝）上海 孫勇征

1. 炮二平五　馬8進7　　2. 傌二進三　車9平8

3. 俥一平二　馬2進3　　4. 傌八進九　卒7進1

5. 炮八平七　車1平2　　6. 俥九平八　包2進2

這是「第13屆銀荔杯爭霸賽」挑戰賽決戰第四屆，由張江大師評注。2002年3月23日弈於中國棋院。

在前三局的爭奪中，挑戰者孫勇征大師連續三盤和棋。如果此局再和，雙方將加賽快棋。孫當然想竭力拼和，將對手拖入「快棋賽」。

雙方由「五七炮對屏風馬」佈陣。這一佈局幾十年來長盛不衰，得益於棋手們的挖掘和實戰，使其成為流行佈局的一大主流。黑方此時除進包河口，另有包2進4和包8進4兩種變化。

7. 俥二進六　馬7進　　6. 俥八進四　象3進5

9. 俥二平四　馬6進7

紅方平俥捉馬，為近年來較多的下法。黑方應以踩兵順勢而行，另一種流行下法為卒3進1，兵三進一，包8平7，兵三進一，卒3進1，俥八平七，包2平7，俥四退一，前包進5，帥五進一，士4進5，傌三進二，車2進8，炮七退一，後包進6，炮五平二，後包平3，傌九退七，車2平3，帥五進一，車8平9，俥七進三，形成紅方多子黑方得勢的兩分局面。

10. 俥四平二　馬7退6　　11. 兵九進一　卒7進1

充滿疑問的一招棋。這種下法在上世紀六七十年代就已出現，經過多年來的實踐和拆解，黑方以此應對不易發展，現孫勇征重拾舊局，難道又有什麼新的發現嗎？

12. 俥二平四　馬6進7　　13. 炮五平六　包2平5

14. 仕六進五　車2進5　　15. 傌八進九　車8進1

看來黑方仍然沒有十分有效的抗衡方法，高車也屬無奈之舉。如為直接保卒，而改走卒3進1，紅方可俥四平二拉住車包，下伏炮六進五和兵七進一雙重威脅。黑方陣型鬆動，紅方進取路線更為鮮明。

16. 傌八進七　包5平4

平包暫避一手，視紅方而變。如急於車包脫根而改為車8平2，紅方可傌七退五，卒5進1，俥四進一，紅方得子。

17. 俥四平二　……

拉住俥炮，紅方優勢已見擴大，黑方被迫進行苦守。

17. ……　　　包4退1

18. 俥二退一　卒7平8
19. 俥二退一　馬7退6
20. 俥二平四　包8平7
21. 相七進五　馬6退8
22. 傌七退八　……

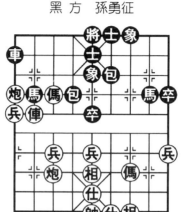

黑方為了解除車包被牽，忍痛棄去過河7路卒，以圖子力回防進行堅守。紅方由於佔據盤面空間優勢，如何尋找良好的進攻路線，繼續擴大戰果，實戰中特級大師許銀川化繁複為簡單，傌回河口，從黑方薄弱的3路線入手，逐步推進。

22. ……　　　　車8平7　　23. 炮六退二　包7平6
24. 炮六平七　馬3退1　　25. 俥四平五　車7進2
26. 後炮平九　馬1進2　　27. 傌八進七　卒5進1

明確了進攻方向後，紅方輕鬆駕馭盤面，黑方節節敗退。短短幾個回合，黑方雖竭力阻止紅方過河，但所布防線十分薄弱，仍難以阻止紅方前進的步伐。此時棄去中卒，希望紅方出軟手，以求騰挪兵力，重新佈防。

28. 俥五平八　……

不貪圖一卒之利，紅方大俥左調，繼續壓制黑方兵力，紅棋已逐漸看到了勝利的曙光。

28. ……　　　　車7退2　　29. 炮九進六　車7平1
30. 兵九進一　士4進5
31. 俥八進一（圖8）（紅勝）

黑方子力雖全力後退以固守城池，然紅方子力控制全局，兵力逐進，已成圍城之勢，可不戰而勝。至此，黑方看到大勢已去，遂推枰認負。特級大師許銀川成功衛冕「銀荔杯」。

第 9 局　安徽 蔣志梁（先勝）寧夏 任占國

1987 年 6 月 25 日，蚌埠中國象棋全國個人賽，第 5 輪的一則對局，雙方由「中炮巡河俥對屏風馬進 3 卒」佈陣。開局伊始，兩人就短兵相接，展開了肉搏。進入中局，紅方巧設圈套，黑方跌入陷阱。全局僅 16 個半回合，紅方即構成「大膽穿心」殺勢，堪稱本屆賽事的短局之最，亦屬超短局之作。

　　1. 炮二平五　傌八進七　　2. 傌二進三　車 9 平 8
　　3. 俥一平二　卒 3 進 1

黑方搶挺 3 卒，目的是想把佈局引入自己準備的套路之中。

　　4. 俥二進四　……

紅方進俥巡河，是針對黑方的進三卒而設計的，當然也可兵三進一或傌八進九，另具攻防變化。

　　4. ……　　　　馬 2 進 3　　5. 兵七進一　……

兌兵順調二路俥，集中子力進攻黑方右翼。

　　5. ……　　　　卒 3 進 1　　6. 俥二平七　包 2 退 1
　　7. 炮八平七　……

平炮打馬，一舉兩得，既可攻擊黑馬，又可解除黑包對紅俥的威脅。

　　7. ……　　　　車 1 進 2

黑方進車，粗看是保馬，其實暗伏車1平2的凶著。

8.俥七平八　包2平7　　9.俥九進一 ……

提橫俥，進攻方向正確。如走炮七進七打象，黑方士4進5，雖得一象，但孤炮深入，易遭黑方反擊。

9. ……　　象7進5　　10.俥九平四　卒7進1

11.傌八進九　馬7進6

12.俥四進七　包7退1（圖9）

如圖9形勢，雙方虎視眈眈，尋機破城。此時輪到紅方走子，紅方發現黑方中路防線比較單薄，決定抓住戰機，躍馬從中路強行突破。

13.傌九進七　包7進6

黑方這步進包打兵，初看打傌又轟相，似乎是步好棋，其實正中紅方圈套。不如改走馬8進7吃兵為好。

14.炮七進五 ……

紅方用炮換馬，已算準下面能突破黑方的防線。

14. ……　　車1平3

15.傌七進六　車3進2

黑方進車捉傌，已屬無奈；如改走車3進1保中卒，紅有俥八進_的手段。

16.炮五進四　士6進5

17.傌六進五

至此，構成「穿心殺」，紅勝。

以下黑如續走象3進5，

黑　方　任占國

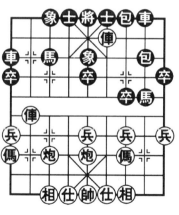

紅　方　蔣志梁

圖9

則俥四平五，士 4 進 5（如改將 5 平 6，則俥八平四殺），
俥八進五殺，仍紅勝。

第 10 局　江蘇 徐天紅（先負）吉林 陶漢明

　　這是「恒磁杯」特級大師邀請賽上的對局，雙方由「五
七炮不挺兵對屏風馬進 7 卒」佈陣。實戰中由於紅俥運轉不
當，使其步調遲緩；黑方握戰機在右翼展開攻勢後，左包予
以巧妙配合，形成精彩的殺棋。全局僅 22 個回合，1999 年
9 月 26 日弈於東莞。取材於《特級大師陶漢明巧手妙著》。

1. 炮二平五	馬 8 進 7	2. 傌二進三	車 9 平 8
3. 俥一平二	馬 2 進 3	4. 傌八進九	卒 7 進 1
5. 炮八平七	車 1 平 2	6. 俥九平八	包 8 進 4

　　黑方進包封俥，先得其一，至於右翼，則待機而動；紅
方用俥吃卒，結果反使黑馬躍上。紅方的退俥與兌兵均非良
策。

7. 俥八進六	包 2 平 1	8. 俥八平七	車 2 進 2
9. 俥七退二	象 3 進 5	10. 兵三進一	馬 3 進 2
11. 俥七平八	卒 7 進 1	12. 俥八平三	馬 2 進 1
13. 炮七退一（圖 10）　……			

　　如圖 10，黑方從右翼展開攻勢，實在強而有力。紅方
在三路線上的攻擊稍弱。

13. ……	車 2 進 5	14. 炮七平三	士 4 進 5
15. 傌三退一	包 1 平 3	16. 仕六進五	包 8 進 2
17. 炮三進一	車 2 退 4	18. 炮三進五	包 3 進 7
19. 炮三退一	卒 5 進 1	20. 俥三平六	包 3 平 1
21. 俥六退二（附圖）　……			

黑 方　陶漢明

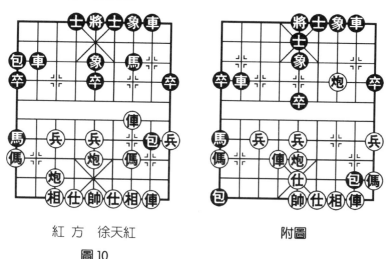

紅 方　徐天紅　　　　　　　　附圖

圖 10

　　如附圖，黑方殺勢已成，是閃擊的典型。形成「夾車包」絕殺之勢。

　　21. ……　　　車２進６　　22.仕五退六　包８平１！
黑勝。

第 11 局　吉林 陶漢明（先勝）郵電 許波

　　這是全國個人賽第一輪的一局棋。陶漢明採用五七炮攻擊許波的進 7 卒屏風馬，紅方保持了左翼的封壓優勢，黑方棄馬換相力求反擊，最後紅方採用了反棄子戰術，保證了先手攻勢的發展而取勝。1997 年 10 月 6 日弈於漳州。取選於《特級大師陶漢明巧手妙著》。

　　1. 炮二平五　　馬８進７　　2. 傌二進三　　馬２進３
　　3. 俥一平二　　車９平８　　4. 傌八進九　　卒７進１

黑方　許波

紅　方　陶漢明　　　　　　　　　　附圖

圖11

5. 炮八平七　包2進2　　　6. 俥二進六　馬7進6

7. 俥九平八　車1平2　　　8. 俥八進四　象3進5

9. 俥二平四　馬6進7　　　10. 俥四平二　馬7退6

11. 兵九進一　士4進5（圖11）

如圖11，屏風馬進7卒應戰五七炮是50年代即出現的佈局體系，一直沿用至今。本局紅方過河俥平俥捉馬是近些年來流行的變例，以下七路炮發出，長期保持左翼的優勢，是本佈局紅方的要旨。

12. 炮七進四　卒7進1　　　13. 俥二平四　馬6進7

14. 炮五平七　包2平5　　　15. 仕六進五　車2進5

16. 傌九進八　包8進5　　　17. 相七進五　馬7進5

18. 相三進五　包8平5

19. 帥五平六　卒7進1（附圖）

如附圖，黑方大膽棄馬換雙相，勇則勇矣，只是估算不足；紅帥五平六後，黑車雙包馬均無攻擊能力。下一步紅方巧妙退俥，針對黑方右馬弱點，連續展開攻勢，使黑方難以收拾。黑因又走錯著而速敗。

20. 俥四退二　卒7進1　　21. 傌八進六　馬3退2
22. 俥四平六　馬2進1　　23. 傌六進八　車8進4
24. 前炮平九　後包平3　　25. 炮七平九　包3退4
26. 傌八進七　紅勝

第12局　廣東 呂欽（先勝）四川 李艾東

1. 炮二平五　馬8進7　　2. 傌二進三　車9平8
3. 俥一平二　馬2進3　　4. 傌八進九　卒3進1
5. 炮八平七　馬3進2　　6. 俥二進六　象3進5
7. 俥九進一　士4進5　　8. 俥九平六　車1平2

這是1997年10月13日全國象棋個人賽漳州之戰，現在雙方演繹成五七炮直橫俥對屏風馬進3卒的陣式。黑出右直車屬老式下法，紅右俥過河左車控肋局勢較好。

9. 兵三進一　馬2進1　　10. 炮七退一　包2進6
11. 俥六進一　卒1進1　　12. 傌三進四（圖12）……

右傌盤河是當前看似平淡又不平淡局面下的巧妙之著！既可進六再進四奔臥槽，又躲閃了黑方的陷阱：黑伸右包過河故意暴露左馬脫根的假象，誘紅（如不走傌三進四）俥二平三吃卒捉馬，則包8進4，俥三進一，包8平7打死俥。

至此，紅方洞察陷阱，右傌盤河，黑方深感難以應付。如接走包2退5，俥六平八，包8平9，俥二進三，馬7退8，炮七平八，包2退1，俥八進一，卒1進1，炮五平八，

黑方 李艾東

紅方 呂欽

圖 12

紅方必得子，勝勢。

12.……	包 8 平 9
13. 俥二平三	包 9 進 4
14. 兵三進一	車 8 進 5
15. 傌四進六	車 2 平 4
16. 炮七平六	……

平肋炮而不吃棄傌，暗伏陷阱（有傌六進四臥槽），著法老到。

16.……	包 2 退 7
17. 俥三進一	包 9 進 3
18. 炮五平三	車 8 平 6
19. 仕六進五	車 6 平 8
20. 炮六退一	車 8 進 4
21. 相七進五	馬 1 進 3
22. 俥六平七	車 4 進 4
23. 俥七平八	紅勝

黑方少子且無對攻手段，投子認輸。如接走包 2 平 3，仕五進六，車 4 平 5，俥八進七，包 3 退 1，俥八平七，象 5 退 3，俥三平二，車 5 平 7，俥二退七，車 7 進 3，俥二平一，紅多兩子，亦是紅方勝定。

第 13 局 雲南 趙冠芳（先勝）黑龍江 王琳娜

這是 2005 年「甘肅移動通信杯」全國象棋女子團體賽中一盤精彩對局，由雲南對黑龍江。雙方僅 27 個半回合即結束戰鬥，特級大師王嘉良評注。

1. 炮二平五	馬 8 進 7	2. 傌二進三	車 9 平 8
3. 兵七進一	卒 7 進 1	4. 傌八進七	馬 2 進 3

　　黑方進正馬是較為穩健的選擇，此外還有一種對攻性比較強的變化，而包8平9，俥一進一，車8進5，兵五進一，包2平5，俥一平四，馬2進3，俥九平八，車1平2，雙方另有攻守。

　　5. 俥一進一　……

　　至此形成「中炮橫俥七路馬對屏風馬」的基本陣勢。紅方右俥橫起是靈活多變的一種攻法，常常被喜攻好殺的棋手所採用。

　　5. ……　　　象3進5　　6. 俥一平四　包8進2

　　升巡河包造成陣型有些虛浮，如改走士4進5較好。紅如接走炮八平九，包2進4，俥九平八，包2平7，雙方另有攻守。

　　7. 兵五進一　士4進5　　8. 炮八平九　卒3進1
　　9. 俥九平八　車1平2　　10. 傌七進五　包2進4

　　此時黑方進包有撲空之嫌。如改走卒3進1，則傌五進七，馬3進2，紅方反而有炮九平八的巧手，黑方不利。因此，此時黑方應改走馬7進6，對紅方連環傌加以破壞。

　　11. 炮九平七　……

　　平炮遙控黑方3路線，是針對性較強的下法，體現出趙冠芳敏銳的洞察力。

　　11. ……　　　包2平3

　　平包兌俥也是目前形勢所迫。如改走包2平7，俥八進九，馬3退2，相三進一，黑方右翼空虛。

　　12. 俥八進九　馬3退2　　13. 俥四平八　馬2進3
　　14. 兵七進一　包3進3　　15. 仕六進五　包8平3
　　16. 炮七進五　前包退7　　17. 兵五進一　卒5進1

18. 炮五進三　　後包平 4　　　19. 俥八進八　　包 4 退 2

20. 俥八平七　……

平俥捉包好棋！迫使黑包離開防守要點，從而拓寬了紅俥的進攻路線。

20. ……　　包 3 平 2　　　21. 俥七退三（圖13）……

如圖 13 形勢，紅方退俥佔據要道後，所有子力均處於進攻狀態；相反黑方子力鬆散，左翼大車又無法及時增援右翼，久戰下去必將凶多吉少。

21. ……　　包 4 進 2

此時黑方如改走車 8 進 5，紅則兵三進一，車 8 進 1，傌五進七，車 8 平 4，傌七進六，包 2 退 2（如包 4 進 2，則俥七進三，包 4 退 2，傌六進四，紅方速勝），兵三進一，紅方為勝勢。

黑方　王琳娜

紅方　趙冠芳

圖 13

22. 傌五進七　　將 5 平 4

23. 傌七進八　　馬 7 進 6

黑方進馬也是無奈之舉！如改走車 8 進 5，紅則炮五平六，將 4 平 5（如包 4 平 2，俥七進三棄車殺，速勝），傌八進七，包 4 退 1，俥七平八，黑方也將丟子呈敗勢。

24. 炮五平六　　將 4 平 5

25. 傌八進七　　包 4 退 1

26. 俥七平八　　士 5 退 4

27. 炮六平五　　士 6 進 5

28. 俥八退一

黑方丟子後已無心戀戰，遂投子認負。

第14局　上海 孫勇征（先勝）北京 張申宏

這是 2005 年「威凱房地產杯」全國象棋排位賽第 2 輪中的一盤棋，取材於《象棋研究》第三期。雙方對攻激烈，紅方著法更加精彩，僅 24 個半回合便分出勝負，3 月 22 日弈於北京，陳日旭評注。

　　1. 炮二平五　馬 8 進 7　　　2. 傌二進三　車 9 平 8
　　3. 兵七進一　卒 7 進 1　　　4. 傌八進七　馬 2 進 3
　　5. 俥一進一　包 2 進 4

至此形成「中炮橫俥對屏風馬右包過河」陣式。現紅方起右橫俥進攻，另可改走炮八進二，擺出穩健的巡河炮緩開俥陣式。黑方右包過河，對攻著法。常見走象 3 進 5（也有象 7 進 5，以下俥一平四，士 6 進 5，炮八進二，另具變化），以下俥一平四，黑有士 4 進 5、包 8 進 2、包 2 進 4、包 8 平 9 等多種選擇，各具變化。

　　6. 兵五進一　……

紅方進中兵，針鋒相對。如改走俥一平四，則包 2 平 7，相三進一，象 3 進 5，炮八平九，士 4 進 5，俥九平八，卒 7 進 1，相一進三，包 8 進 7，仕四進五，車 1 平 4，黑方有對攻手段。

　　6. ……　　　　象 3 進 5　　　7. 兵五進一　卒 5 進 1
　　8. 傌三進五　士 4 進 5

黑方如改走卒 5 進 1，則炮五進二，士 4 進 5，兵三進一，馬 3 進 5，俥一平二，紅方先手。

　　9. 傌五進六　馬 3 進 5　　　10. 炮八平九　包 8 進 3

黑　方　張申宏

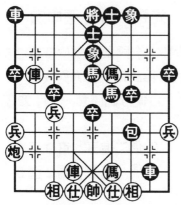

紅　方　孫勇征

圖14

黑方疏通左翼子力，蓄意對攻。如改走車1平4，則傌七進五，右車也無出路。

11. 俥九平八　包8平5

12. 傌七進五　包2平7

13. 俥一平六　……

紅方調運子力，對黑方薄弱的右翼加強進攻，著法有力。

13. ……　　　卒3進1

黑方看到紅方以下有傌六進八凶招，遂進卒阻傌。

如改走：①車1平4，則炮五進二，卒5進1，傌六進八，車4平3，炮九進四，紅方棄子搶攻；②包5進2，則傌六進八，車1平3，炮九進四，紅仍有棄子搶攻。

14. 炮五進二　卒5進1　　15. 傌六進四　馬7進6

16. 傌五退四　車8進8

黑方如誤走馬6進5，則炮九平五，車8進3，傌四進五，紅方得子占優。

17. 俥八進六（圖14）　馬5進6

如圖14，雙方是對攻態勢，但紅方子力位置占優，並暗伏對黑方右路突襲著法。現黑方進馬失察，宜改走馬5退3協防。下如俥八平七，車1平3，仍有對攻變化。

18. 俥六平八　……

紅方平俥聯俥，精彩著法。既伏傌四進三吃包，又可沉

車兌子取勢，一箭雙雕。

18. ……	包7退1	19. 前俥進三 車1平2

20. 俥八進八　象5退3　　21. 俥八平七　士5退4

22. 炮九進四　車8平6

紅方揮邊炮打卒，棄右俥搶攻。黑方平車吃俥，敗著。如能改走後馬退4，更見頑強。以下如俥四進六，將5進1，炮九進一，馬4退2，俥七退一，將5進1，尚有對攻變化，黑方可勉強一戰。

23. 俥四進六　將5進1　　24. 炮九進一　將5平4

25. 俥六進八

形成絕殺紅勝。

綜觀全局，雙方蓄意對攻，野戰味甚濃，反映出年輕棋手拼搏向上的精神。

第15局　臺灣 吳貴臨（先負）吉林 陶漢明

這是1995年4月10日桂林第6屆「銀荔杯」賽的對局，如此短小，且又如此精美！臺灣棋王吳貴臨頗有實力，在世界盃賽上曾有過戰勝陶漢明的戰績。本局他選擇了飛炮打卒的變化，比較冒險，結果導致己方陣容不整；黑方子力配合巧妙，黑右馬的盤旋直上，令人讚賞！

1. 炮二平五　馬8進7　　2. 俥一進三　車9平8

3. 俥一平二　馬2進3　　4. 俥八進九　卒7進1

5. 炮八平七　車1平2　　6. 俥九平八　包2進2

7. 俥二進六　馬7進6　　8. 俥八進四　象3進5

9. 炮七進四（圖15）　……

如圖15，在五七炮攻屏風馬進7卒佈局中，此時採用

黑　方　陶漢明

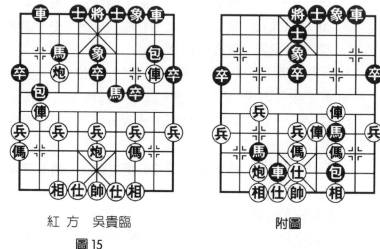

紅　方　吳貴臨　　　　　　　　　附圖

圖15

兵九進一者較多，也有俥二平四的下法。飛炮打卒是老式走法，容易遭到對手的反擊，造成陣容不整。

9.……　　　　卒7進1　　10. 俥二平四　馬6進7
11. 炮五退一　車2進3　　12. 俥四平三　……

　　紅方平俥吃卒促成黑方進包倒保馬，擺脫無根車包被封鎖受牽制的局面。而紅方陣形中弱點頗多，應改走俥四平二，先牽制一手為宜。

12.……　　　　包8進6　　13. 俥三退二　包8平7
14. 兵七進一　車2平3　　15. 俥八進一　車3平4
16. 俥八平四　士4進5　　17. 炮五平七　馬3進4
18. 俥四退二　馬4進2　　19. 仕四進五　車4進5
20. 傌九進七　馬2進3　　21. 傌七退五（附圖）……

　　如附圖形勢，以上這段黑馬扶搖直上，深得運子入局之

象棋實戰短局制勝殺勢

妙。至此紅方子力團團防守，也難防住；黑方左車一直未動，也未去攻擊紅方右傌，正是不鳴則已，一鳴驚人。堪稱待機而發，一擊中的之典範。

21. …… 車8進9！ 22. 傌五退三 車8平7
23. 仕五退四 將5平4 24. 仕六進五 車4平3

黑勝。紅方見難挽敗局，遂投子認輸。

第16局 澳門 劉永德（先負）香港 翁德強

這是1985年6月29日廣州第七屆省港澳埠際象棋賽上的一則精彩短小的對局。黑方佈局新穎，開局不久就大膽棄子搶攻，中局運子準確有力，始終掌握主動權。最後利用紅方輕動七路炮的軟著，迅速擊敗對手，全局僅弈20回合。

1. 炮二平五 馬8進7 2. 傌二進三 卒7進1
3. 俥一平二 車9平8 4. 俥二進六 馬2進3
5. 兵七進一 士4進5 6. 炮八平七 包2進4

形成五七炮過河俥對屏風馬右包過河陣式。紅方除平炮七路的攻法之外，尚有傌八進七跳正傌也很流行；黑方未補中象就進包過河，這種變化較為少見。一般多走象3進5先補一手，等待形勢發展，選擇是否右包過河也可以。

7. 兵五進一 象3進5 8. 兵七進一 象5進3
9. 俥二平二 車1平4 10. 俥三進一 象／進5
11. 傌八進九 車4進6

紅進邊傌緩慢，應立即走俥三退一脫離險地，黑如接走包8進7，俥九進一，車4進6，兵三進一，演成黑方雖有攻勢，但紅方多子稍好。

12. 兵三進一 包8進7

黑方 翁德強

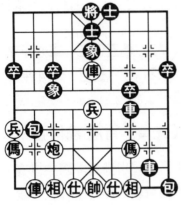

紅方 劉永德

圖16

紅方現在如改走俥三退一，則包8進7，傌三退二，包2平7，俥三平四，包7平5，仕四進五，車8進9，黑方占優。

13. 俥九平八　包8平9
14. 俥三退一　車8進8
15. 炮五進四　馬3進5
16. 俥三平五　車4平7
（圖16）

如圖16形勢，黑方雙車雙包活躍異常，攻勢十分猛烈；紅方雖然多一子，但右翼較為空虛，防守力量單薄，情況險惡。紅方現在唯一的選擇只有走相七進五，一方面聯相鞏固中路；另一方面又可加強對右傌的支援，以減輕右翼的壓力。黑方如接走包2平5，則傌三進五，車7平5，傌九進七，車5平3，俥五平六，士5退4，俥八進二，紅方棄回一傌緩和了局勢；雖然仍處下風，但保存士相完整，還有周旋餘地。

17. 炮七進四　車7進1　18. 俥八進三　車7進2
19. 俥八進六　士5退4　20. 炮七平一　車8平6
絕殺，黑勝。

第17局　農協 程進超（先勝）江蘇 徐天紅

這是2004年「大江摩托杯」全國個人錦標賽中的一盤短小對局，全程23個半回合結束戰鬥，11月3日弈於重慶

象棋實戰短局制勝殺勢

222

璧山。雙方由「中炮直橫俥對屏風馬兩頭蛇」開局，大師閻文清評注。

　　1. 炮二平五　　馬8進7　　　2. 傌二進三　　卒7進1

　　實踐表明，搶挺7卒可有效避開紅方諸多熱門佈局，這樣可使賽前準備相對輕鬆一些。

　　3. 俥一平二　　車9平8　　　4. 俥二進六　　馬2進3

　　5. 傌八進七　　卒3進1　　　6. 俥九進一　　包2進1

　　進包逐俥，經多年實戰，已得到棋手們的一致認同。

　　7. 俥二退二　　象3進5　　　8. 兵七進一　　包8進2

　　9. 俥九平六　　士4進5　　　10. 兵三進一　　……

　　此時，挺兌三兵恐有備而來，因此著棋早已被定論為「先手無趣」之列。

　　10. ……　　　卒3進1

　　搶先渡卒，當仁不讓。如改走包2進1固守，則炮八退一，紅方穩持先手。

　　11. 兵三進一　　卒3進1　　　12. 俥六進五　　……

　　如改走傌七退五，則象5進7，俥二平三，象7進5，傌三進四，包8退1，俥三平二，車1平4，俥六進八，士5退4，黑方易走。

　　12. ……　　　卒3進1　　　13. 兵三進一（圖17）……

　　著法出人意料，應驗了有備而來。譜著是俥六平八，象5進7，俥八平七，卒3平2，俥七進一，象7退5，局勢平穩，和棋明顯。

　　13. ……　　　包8平7

　　處驚不變，高手本色！如圖17形勢，黑方如受得子的誘惑而改走包2進3（如包8平3，俥六平八，包3進5，

黑 方　徐天紅

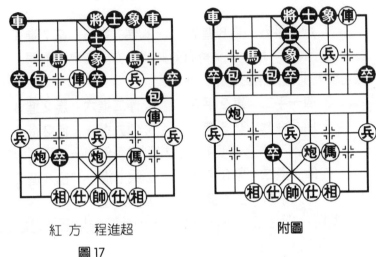

紅 方　程進超　　　　　　　　　　　附圖

圖17

仕六進五，車8進5，傌三進二，對攻中紅方機會較多），
則兵三進一，卒3平2，傌三進四，包8退1，傌四進三，
紅棄子得勢，前景樂觀。

　　14.兵三進一　包7退1

　　退包逐俥，思路連貫。如包7進5貪吃一相，則仕四進
五，車8進5，傌三進二，包2進3，俥六退三，雙方互有
顧忌。

　　15.俥二進五　包7平4　　16.炮八進二　卒3平4

　　優勢下走的隨手，應走馬3進4，俥二退五，卒3平
4，炮八平六，馬4退6，炮五平四，車1平3，黑方大佔優
勢。

　　17.炮五平四（附圖）　包4進6

　　黑包擊底仕，低估了紅方的攻勢。如附圖形勢，黑方仍

應走馬3進4，紅如炮八平三，則車1平3，炮四進六，象
5進7，兵三平四，象7退9，俥二退四，車3進9，俥二平
六，包2進6，黑方勝勢。

18. 炮四進六　……

抓住黑方的軟著，紅方精神大振。這步炮點象腰十分兇
悍，令黑難應。如改帥五平六貪子，則馬3進4，黑方搶得
先機。

18. ……　　　車1平4　　19. 炮八平三　象7進9
20. 炮四平一　車4進2

速敗之著，但捨此也無良策。例如改車4進4，則炮一
進一，車4平7，俥二退四，象9退7，俥二平三，象5進
7，帥五平六，黑方少一子難免一敗。

21. 炮一進一　將5平4　　22. 俥二平四　將4進1
23. 俥四平七　包2平3　　24. 炮一退一

連殺紅勝。

第18局　河北 申鵬（先勝）黑龍江 謝巋

這是2004年全國個人錦標賽第7輪的一盤佳局選錄。
11月8日弈於重慶，雙方由「五六炮進七兵對屏風對馬平
包兌車」開局。

1. 炮二平五　馬8進7　　2. 傌二進三　車9平8
3. 俥一平二　馬2進3　　4. 兵七進一　卒7進1
5. 俥二進六　包8平9　　6. 俥二平三　包9退1
7. 炮八平六　馬3退5

至此形成五六炮進七兵對屏風馬平包兌車的基本陣型。
現黑馬退窩心，迫紅俥離開卒林要道，但從實戰看效果不

黑　方　謝巋

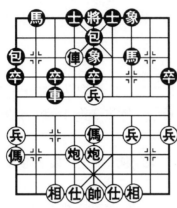

紅　方　申鵬

圖18

佳。一般此著多走車1平2，
傌八進七，包2平1，俥九進
二，將另具攻防變化。

　　8. 俥三退一　　象3進5
　　9. 俥三平六　　馬5進3
　　10. 傌八進九　　車8進5
　　11. 俥九平八　　車1平2
　　12. 俥八進六　　車8平3
　　13. 兵五進一　　……

此時，挺中兵選擇由中路
進攻，線路正確。

　　13. ……　　　　包2平1
　　14. 俥八進三　　馬3退2

　　15. 傌三進五　　車3退1　　16. 兵五進一　　包9平5

黑反架中包，看似好棋，其實4路線已暴露出致命的弱
點。不如改走車3平4，兵五平六，雖讓紅過河一兵，但雙
車兌去，局勢簡化，黑仍可等待機會。

　　17. 俥六進二（圖18）　　……

如圖18形勢，紅方進俥後，暗伏兵五平六拱俥叫殺和
俥六平八捉雙的雙重威脅，黑方形勢已不容樂觀。

　　17. ……　　　　卒5進1　　18. 傌五進三　　車3平2

　　19. 傌九進七　　……

乘勢躍傌踩車，直奔六路要殺，紅方「春風得意」。

　　19. ……　　　　車2進2　　20. 傌七進六　　包5平4

如改走車2平4，則傌六進五，車4退4，傌五進三，
紅方速勝。

21. 傌六退五　士6進5　　22. 炮五進三　包1進4
23. 炮六進六　馬2進4

應改走包1平5，紅如接走俥六退一，則馬7進5；又
如炮六平七，將5平6，俥六退一，馬7進5，炮五平四，
馬5進7，都將大大優於實戰。

24. 傌五進六　車2平7　　25. 相三進一　馬4退2
26. 俥六退一　馬7進8

速敗之著，忽略了紅平俥捉馬兼傌六進五踏象的凶著。

27. 俥六平二　馬8進6　　28. 傌六進五　　……

致命一擊，黑算是無可救藥。

28. ……　　　馬2進4　　29. 傌五進三　將5平6
30. 俥二平四　士5進6　　31. 炮五平四　紅勝

第19局　黑龍江 趙國榮（先勝）吉林 陶漢明

這是1995年全國象棋個人賽之戰。雙方以五七炮進三
兵對屏風馬列陣，紅方佈局巧施俥二進一新變，誘使黑方卒
7進1鑽入圈套，終於乘勢謀得一子奠定勝局。全盤棋共弈
23個半回合，10月9日於江蘇吳縣。

1. 炮二平五　馬8進7　　2. 傌二進三　車9平8
3. 俥一平二　馬2進3　　4. 兵三進一　卒3進1
5. 傌八進九　卒1進1　　6. 炮八平七　馬3進2
7. 俥九進一　卒1進1　　8. 兵九進一　車1進5
9. 俥二進四　象7進5　　10. 俥九平四　士6進5
11. 俥四進5　　……

形成五七炮進三兵對屏風馬的陣勢。紅方進車卒林，是
較為流行的走法。如改走炮七退一，則包8平9，俥二進

黑方　陶漢明

紅方　趙國榮

圖19

五，馬7退8，雙方另有攻守。

11. …… 　馬2進1
12. 炮七退一　包2進5
13. 俥四退二　卒3進1
14. 炮五退一　卒3平4
15. 俥二進一　……

紅方二路俥騎河，準備左移取勢，創新的走法。如改走炮五平三，包8進2，形成雙方對峙的局面。

15. …… 　卒7進1

黑方挺卒脅俥，正中紅方布下的圈套。應改走車1平2，則俥二平九，車2進1，炮七平九，馬1退2，炮五平八，包2平3，炮八進四，包8進2，炮八退一，卒4進1，形成紅方多子、黑方占勢的兩分局面。

16. 俥二進一　……

當然不能俥二平三吃卒，否則包2平3，紅方丟俥。

16. …… 　車1退1

如改走卒7進1，則俥四平三，馬7進6，俥二退一，紅方優勢。

17. 俥四平六　馬1進3　　18. 炮五進一　馬7進6
19. 俥六進四（圖19）　……

如圖19形勢，紅方俥蹩象腰，陷住黑方3路馬，是擴大優勢的巧妙之著。

19. …… 卒7進1 20. 俥二退一 包2平5

21. 相三進五 象3進1

如改走卒7進1，則傌三退五，紅方得子。

22. 相五進三 車1平5 23. 俥六退六 馬3退1

24. 炮七平二

紅方得子勝定，下略。

第20局 遼寧 趙慶閣（先勝）火車頭 崔岩

這是1991年10月17日，大連全國象棋個人賽上的一盤小巧對局。雙方以中炮七路傌對屏風馬開局。

1. 炮二平五 馬8進7 2. 傌二進三 馬2進3

3. 兵七進一 卒7進1 4. 傌八進七 車1進1

5. 炮八進一 ……

「高左炮」是中炮七路傌開局的新變著。在順炮雙正傌的開局和在中炮過河俥對屏風馬左馬盤河的開局中，都有炮八進一「高左炮」的戰術。大師趙慶閣把「高左炮」移植、引進到中炮七路傌開局中來，這說明趙大師勇於創新，敢於實踐，以及他靈活多變的技術風格。

5. …… 包2退1 6. 炮八平七 包2平8

7. 俥一進一 象7進5 8. 兵七進一 象5進3

9. 俥一平四 車1平4 10. 俥九平八 車4進5

11. 炮七進三 象3退5 12. 俥八進七 車4平3

13. 俥八平七 士4進5 14. 炮七退二（圖20）……

如圖20形勢，第14回合紅方退炮，伏平一打車兌車擺脫無根俥炮的妙手；同時防止黑方馬7進8打死紅方七路俥，可謂一舉兩得的精警之著。

黑 方 崔岩

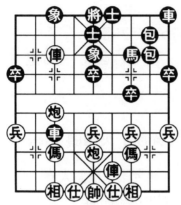

紅 方 趙慶閣

圖 20

14. ……　　卒 7 進 1

棄卒雖可防紅炮七平一打車兌車，但引來三兵渡河的後患。應改走車 9 平 7，紅如傌七退九，則馬 7 進 6，傌七退一，馬 6 進 4，傌七平六，車 3 退 1，黑方形勢很好。

15. 兵三進一　車 3 進 1

如改走馬 7 進 6，則傌七退一，馬 6 進 4，傌七平六，馬 4 進 3（若馬 4 進 5，則相七進五，車 3 進 1，傌四進七，紅方先手），炮七退二，車 3 進 1，傌四進七，紅先。

16. 兵三進一　車 9 平 7　　17. 兵三進一　馬 7 退 8

18. 兵三進一　車 3 平 5

黑方如改走車 7 進 2，則炮五進四，車 3 平 4，傌七進二，車 4 退 7，傌七平六，將 5 平 4，傌四平六，將 4 平 5，傌六平八，將 5 平 4，傌八進八，將 4 進 1，傌三進四，紅方勝勢。

19. 相七進五　車 7 進 2　　20. 炮七進五　車 7 進 5

紅方抓住戰機，打象進取。黑方只好吃傌。

21. 傌七平五　車 7 平 5　　22. 仕六進五　車 5 平 8

23. 傌四進一　馬 8 進 6　　24. 傌四進六

黑方認負。

第21局　浙師大(9星)(先負)王嘉良(9星)

2005年第七期棋藝《角鬥場》欄，以「桃花潭水深千尺」為題，報導了王老即興發揮的一盤快棋。是局短小，攻殺巧妙，手段引人入勝頗有品味。6月2日弈於弈天桃花島，崔剛評注。雙方由「中炮過河俥對屏風馬平包兌車」開局。

　1. 炮二平五　馬8進7　　2. 傌二進三　卒7進1
　3. 俥一平二　……

先挺7卒避開紅方走進三兵的流行套路，同時也將棋局引向自己熟悉的軌道上來。

　3. ……　　　　車9平8　　4. 俥二進六　馬2進3
　5. 兵七進一　包8平9　　6. 俥二平三　包9退1
　7. 傌八進七　士4進5　　8. 炮八平九　……

紅方平炮通俥欲開闢左翼戰場，是一種追尋穩步推進的戰略思想。此外也可改走馬7進6，則包9平7，俥三平四，象3進5，炮八平六，將形成另一路攻防變化。

　8. ……　　　　車1平2　　9. 俥九平八　包9平7
　10. 俥三平四　馬7進8　　11. 炮五進四　馬3進5
　12. 俥四平五　包7進5

早些年王老走到此時多喜歡走卒7進1，以下兵三進一，馬8進6，傌三進四，包7進8，仕四進五，包2進6，炮九進四，車8進9，相七進五，包7平4，仕五退四，包4平6，傌四退三，包6平2，傌三退二，前包平8，俥五平七（如帥五進一，包2平3，雙方呈對攻之勢），變化至此，黑方感覺稍虧。

13. 傌三退五　包2進6　　14. 傌七進六 ⋯⋯

進傌準備加快進攻速度。此外還有一種比較常見的下法，即傌五進四，象7進5，傌四進五，馬8進9，雙方激烈對攻。

14. ⋯⋯ 卒7進1

黑方7路卒渡河，直接進行反擊。如求穩改走車8進2也是不錯的選擇。

15. 傌六進四　馬8進6　　16. 俥五平七　車8進4
17. 傌四進六　車8平4　　18. 兵七進一　車4進4
19. 傌六進七　將5平4

出將叫殺，逼兌紅俥乃反奪主動的關鍵之著。

20. 俥七平六　車4退5　　21. 傌七退六　車2進7

進車機警！有效地遏制了紅方炮九平六巧殺的手段。

22. 炮九進四　卒7平8

這一段雙方大打速度戰，對攻中紅方進攻路線比較單一，易被識破：黑方此著平外肋卒卻是隱藏性極強的凶著，行棋詭異明顯高對方許多。

23. 炮九退二　馬6進8
24. 炮九平六　將4平5
25. 傌六進七　將5平4
26. 兵七平六　士5進4
27. 兵六平七　士4退5
28. 兵七平六　士5進4

黑方　王嘉良

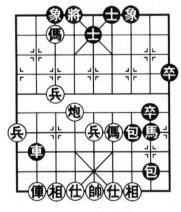

紅方　浙師大

圖21

29. 兵六平七　士4退5　　30. 傌五進四 ‥‥‥‥

紅如改炮六退三，則包7退5，傌五進六，車2平4，
俥八進一，馬8進6，也為黑方優勢。

30. ‥‥‥‥　包2平8（圖21）

如圖21形勢，黑方平包石破天驚，使紅方在毫無防備
下應聲倒地。在時間已很緊張的情況下（10分鐘僅剩2分
鐘），王老依然能選擇出最簡潔的制勝途徑，其敏銳的洞察
力令人歎為觀止。

以下：俥八進二，馬8進7，傌四退三，包7進3，仕
四進五，包8進1（黑勝）。

黑方連棄車馬，最後以迅雷不及掩耳之勢攻破城池，真
可謂虎老雄心在！

第22局　廣東 呂欽（先負）湖北 柳大華

2005年新春佳節期間，呂、柳兩位特大登陸廣東順清
棋壇，參加了首屆「稔海杯」棋王對抗表演賽。二人經過分
先兩局激戰，最終柳大華以1勝1和戰勝了呂欽。這是第二
局柳特大自戰評述，2月14日弈於稔海，全盤29個回合結
束戰鬥。

1. 炮二平五	馬8進7	2. 傌二進三	車9平8
3. 俥一平二	馬2進3	4. 兵七進一	卒7進1
5. 俥二進六	包8平9	6. 俥二平三	包9退1
7. 兵五進一	士4進5	8. 兵五進一	包9平7
9. 俥三平四	卒7進1	10. 傌三進五	卒7進1
11. 傌五進六	車8進8	12. 傌八進七	象3進5
13. 傌六進七	車1平3		

14. 前傌退五　　車3平4（圖22）

如圖22，以上一段雙方輕車熟路，很快形成了中炮過河俥急進中兵對屏風馬平包兌車的流行陣勢。黑方此時最為常見的應著為馬7進8，則俥四平三，馬8進6，俥三進二，馬6進4，仕四進五，馬4進3，帥五平四，馬3進1，俥三退五，紅方稍優。我方捨棄俗套，以較為冷僻的走法應戰，意在出其不意。

15. 俥四進二　……

進俥捉包，蓄謀一俥換雙，但效果並不理想。應改走炮八平九，開動左俥為宜。

15. ……　　包2退1　　16. 俥四平三　包2平7

17. 傌五進三　　車8退6

退車捉傌，擊中紅方要害。

黑　方　柳大華

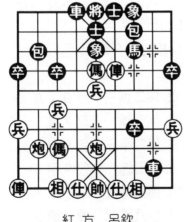

紅　方　呂欽

圖22

18. 炮八進五　……

如改走俥九平八，車8平7，炮八進七，車4進1，下手車4平2兌俥，紅方底線攻勢將蕩然無存，黑方前景樂觀。

18. ……　　車4進2

19. 俥九平八　車8平7

20. 傌七進六　……

進傌造成速敗。應改走炮五平一，及時調整陣形，局勢雖處下風，但尚可支撐。

20. ……　　卒7平6

象棋實戰短局制勝殺勢

21. 相三進一　……

如改走炮五平六，包 7 進 7，仕四進五，包 7 平 9，炮六進五，車 7 進 7，仕五退四，卒 6 進 1，黑勝。

21. ……　　　包 7 平 8　　22. 炮五平二　車 7 進 5

進車捉炮，著法兇狠有力。以下黑方以一連串的攻擊手段取勝。

23. 傌六退四　車 4 進 4　　24. 傌四退五　車 4 平 5
25. 炮二進四　車 5 退 2　　26. 炮八進二　車 7 平 9
27. 俥八進六　車 5 退 1　　28. 俥八平九　……

此時紅方棄炮實屬無奈。如逃炮，黑則車 9 平 4，下手將 5 平 4 作殺。

28. ……　　　車 5 平 8　　29. 俥九進三　車 8 進 3

至此，紅方認負。

第 23 局　日本 小羽光夫（先負）中國 許銀川

第 8 屆世界象棋錦標賽 2003 年 12 月 6 日至 10 日在中國香港舉行。這是其中的一則對局，棋局雖短小，攻殺卻精悍。由於日本棋手對中國近年的流行佈局較為熟悉，此局許銀川運用了早年流行的「屏風馬雙包過河」佈陣，輕鬆取勝。

1. 炮二平五　馬 8 進 7　　2. 傌二進三　車 9 平 8
3. 俥一平二　馬 2 進 3　　4. 兵七進一　卒 7 進 1
5. 傌八進七　包 2 進 4　　6. 兵五進一　包 8 進 4

黑進左包封俥要著，不怕紅衝中兵渡河。

7. 兵五進一　士 4 進 5

紅衝中兵不如改起橫俥靈活多變，可平俥至四、六路對

黑方　許銀川

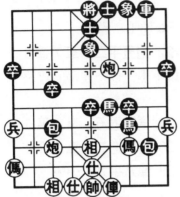

紅方　小羽光夫

圖 23

攻。

8. 仕四進五 ……

可先走兵五平六，則象 3
進 5，仕四進五，包 2 平 3，
傌七進五，車 1 平 2，炮八平
七，雙方對攻。

8. …… 象 3 進 5
9. 炮八平九 卒 5 進 1
10. 俥九平八 車 1 平 2
11. 炮九退一 ……

黑衝中卒殺兵後，紅已失
去先手，現在退炮，顯得無所
適從。

11. …… 卒 5 進 1	12. 炮九平七 馬 7 進 6
13. 兵七進一 卒 3 進 1	14. 傌七退九 包 2 平 3
15. 俥八進九 馬 3 退 2	16. 炮五平六 馬 2 進 3
17. 相三進五 馬 6 進 7	18. 炮六進一 包 8 進 1
19. 炮六平四 馬 3 進 5	20. 俥二平四 卒 7 進 1

黑方大軍壓上，紅方敗勢已成。

21. 炮四進三 馬 5 進 6
22. 炮七進一（圖 23） 馬 7 進 5

如圖 23 形勢，黑馬破相入局，一擊中的。

23. 相七進五 包 8 平 5 24. 仕五進六 馬 6 進 7

黑勝。

第24局　馬來西亞 陳捷裕（先勝）中國澳門
梁偉洪

這是第七屆「亞洲杯」的一局快攻棋，僅24個半回合即結束戰鬥，1992年11月弈於馬來西亞檳城。

1. 炮二平五	馬2進3	2. 傌二進三	卒7進1
3. 兵七進一	馬8進7	4. 俥一平二	車9平8
5. 俥二進六	包8平9	6. 俥二平三	包9退1
7. 炮八平六	包9平7	8. 俥三平四	馬7進8

至此，儘管雙方行棋次序與國內棋手有異，終形成了中炮五六炮對屏風馬平包兌車的陣式。現黑方搶跳外肋馬反擊較少見。

9. 傌八進七	車1平2	10. 俥九平八	包7進5
11. 相三進一	卒7進1		
12. 俥四進二	包7平8		
13. 傌七進六	……		

形成紅攻中路黑攻側翼的激烈場面。

13. ……　　　士4進5
14. 傌六進五　馬3進5
15. 炮五進四　象3進5
（圖24）
16. 炮六平四　……

如圖24形勢，紅方炮鎮中路，左俥拉住黑方無根車包；黑方7路卒欲拱紅傌，

黑方　梁偉洪

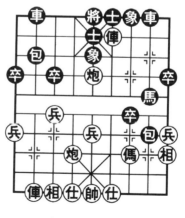

紅方　陳捷裕

圖24

車、馬、包對紅右翼有很大的牽制。現紅平炮攻士欲打黑雙車是好棋，對黑方來說生死攸關，稍有不慎全盤皆輸。

16. ……　　　包2進2

應改走車2進1，避一手為好。紅如接走炮四進七（如傌三進四，馬8退7，黑滿意），則象7進9，俥四平五，車2平5，俥八進七，將5平6，炮五進二，車8進2，黑雖缺雙士但各子活躍，形勢占優。

17. 兵七進一！　車8進3　　18. 傌三進四　包8平6

黑如改走將5平4，紅則傌四進六伏保中炮抽車的手段，黑難應付。

19. 傌四進三　……

進傌打車叫殺，已妙手得子，紅方勝定。

19. ……　馬8進6

如改走包6進3，則炮五平二，包6退8，兵七平八，紅亦得子勝定。

20. 俥四退四　卒7平6　　21. 炮五平二　包2進1
22. 相七進五　卒3進1　　23. 炮四進二　包6平1
24. 俥八進三　包1進3　　25. 仕六進五

至此，黑方投子認負。

第25局　有色金屬 張學忠（先勝）林業 曾啓泉

這是1991年6月4日成都全國產業系統職工棋類比賽第9輪的一盤短小之局。曾大師採用屏風馬平包兌車應戰紅方中炮過河俥，開局不久走出疑問手，在糾纏中失利，被紅方形成空頭炮，僅20步即輸棋。

1. 炮二平五　馬8進7　　2. 傌二進三　車9平8

3. 俥一平二　馬2進3

4. 兵七進一　卒7進1

5. 俥二進六　包8平9

6. 俥二平三　包9退1

走成中炮過河俥對屏風馬平包兌車的基本陣勢。黑陣具有後發制人的特點，是對抗中炮過河俥的有效戰術。

黑　方　曾啟泉

紅　方　張學忠

圖25

7. 兵五進一　……

紅方選擇急進中兵，是一種快節奏的激烈攻法，為喜愛攻殺的棋手所採用。

7. ……　　馬3退5

有疑問的一手棋。正著應走士4進5，紅若續走兵五進一，則包9平7，俥三平四，卒7進1，兵三進一，象3進5，兵五平四，車8進6，傌八進七，馬7進6，俥四退一，包7進6，俥四退三，各有千秋。

8. 炮八進四　包9平7　　9. 炮八平五　馬5進3

10. 兵五進一　……

不逃俥而沖中兵，暗伏重炮殺著，紅方攻擊得準確、緊湊有力！

10. ……　　　車8進5　　11. 俥三平二（圖25）……

如圖25，紅方依仗重炮的威力，躲車捉車走得精彩、巧妙！如改走前炮平九，則士4進5，俥三平七，馬3退4，傌八進七；紅雖亦優，但黑也有反撲之機。

11. ……　　　車8平3　　12. 相七進九　包2進4

13. 前炮平三　象3進5　　14. 炮三進二　車3進3
15. 俥二進一　車3平2　　16. 俥二平三　士4進5
17. 炮三平四　車1平4

如改走包2進3，則俥九平八，車2進1，俥三平五，黑方也是敗勢。

18. 俥三平五　包2平3　　19. 傌八進六　車4進8
20. 俥九平七　馬3退4　　21. 俥五平三

至此，曾大師含笑推枰認輸。

第26局　河北 劉殿中（先負）郵電 朱祖勤

這是第6輪的一局棋，僅24個回合，黑方迫使對方推枰認輸。

1. 炮二平五　馬8進7　　2. 傌二進三　車9平8
3. 俥一平二　馬2進3　　4. 兵三進一　卒3進1
5. 傌八進九　士4進5　　6. 炮八進四　象7進5

至此，雙方形成「五八炮進三兵對屏風馬左象」的基本陣型。

7. 炮八平三　車1平2　　8. 俥九平八　包2進5

進包封俥好棋，含「右封左兌」的戰術手段。

9. 傌三進四　車2進5　　10. 兵三進一　車2平6
11. 俥八進二　卒1進1　　12. 俥二進三　包8平9
13. 俥二平三　馬7退9　　14. 俥八進四　包9平7
15. 俥八平七（圖26）　象5進7

如圖26形勢，黑方7路包拴鏈紅方俥炮兵，雙車佔據要津，子力集中，陣型穩固；紅方三路線壓力較大，同時右翼較薄弱，顯然黑方已握主動權。現飛象吃兵，妙手！棄馬

暗伏打雙俥。

　　16. 俥三進一　　車6進1

　　17. 俥三平五　　象7退5

　　18. 相三進一　　車8進7

　　19. 俥五平一　　馬9進8

　　這幾個回合，黑落象轟
相、伸車捉相，跳馬踏俥，弈
來得心應手。

　　20. 俥一進二　　車6平7

　　21. 炮三平四　　馬8進6

　　左馬躍出，紅方敗象已
呈。

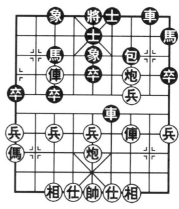

紅　方　劉殿中

圖26

　　22. 俥一退二　　馬6進8

　　23. 相一進三　　車7平6

　　24. 炮四平二　　馬8進7！（黑勝）

　　以下紅如續走仕六進五，則馬7進5，帥五進一，車6
進3，雙錯殺法，黑勝。

第27局　合肥 趙冬（先負）蚌埠 鍾濤

　　「古井杯」1995 年安徽省棋協象棋比賽，最後一輪省
棋院年輕女棋手趙冬和業餘選于鍾濤相遇。中局黑方突發妙
手，25 個回合迫使對手投子認負。

　　1. 炮二平五　　馬8進7　　　2. 傌二進三　　車9平8

　　3. 俥一平二　　馬2進3　　　4. 兵七進一　　卒7進1

　　5. 俥二進六　　包8平9　　　6. 俥二平三　　包9退1

　　7. 傌八進七　　士4進5

黑方　鍾濤

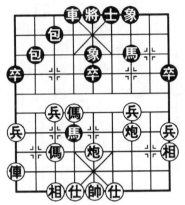

紅方　趙東

圖27

雙方輕車熟路演繹成「中炮過河俥七路馬對屏風馬平包兌車」陣勢。

　　8. 傌七進六　　包9平7

　　9. 俥三平四　　車8進5

　　黑車騎河捉傌積極主動，不給紅方選擇餘地。

　　10. 炮八進二　　卒7進1

　　實施冷著，紅方面臨抉擇。

　　11. 傌六進七　……

　　進傌踩卒應法消極，應改走兵七進一針鋒相對。黑如接走卒3進1，則傌七進五，卒7進1，炮八平九，包2平1，傌五進七，卒7進1，炮九平五，紅方獲簡明優勢。

　　11. ……　車8進1　　12. 兵三進一　……

　　紅應改走炮八平三，則包7進4，兵三進一，車8平7，俥九平八，車1平2，俥四平三，車7進1，傌七退六棄子爭先，以下有兵七進一或傌六進四的棋，並多3‧7兵，紅勢不錯。

12. ……	車8平7	13. 俥四退四	象3進5
14. 相三進一	車1平4	15. 傌七退六	馬3進4
16. 炮八退一	車7平5	17. 俥四進七	士5退6
18. 傌三進五	馬4進6	19. 傌五退七	包7平3
20. 炮八平三	馬6進4		
21. 俥九進一（圖27）	車4進5！		

如圖 27 形勢，黑馬欲臥槽，紅方提俥保，只得丟七路俥。豈料黑方現突出妙手棄車吃俥，著法更加兇悍。紅不能俥七進六去車，因黑有包 3 進 8 的殺手。

22. 炮三進四　車 4 平 3　　23. 炮三平八　車 3 進 2
24. 俥九平六　包 3 進 8　　25. 仕六進五　包 3 平 1

至此紅見已難應付，推枰認負，黑勝。

第 28 局　北京 劉文哲（先勝）北京 趙連城

這是北京市象棋決賽中的精彩對局。該屆冠軍劉文哲，在進入中局時連續棄俥獻俥，僅 24 個半回合，構成上佳的殺局。1962 年 4 月弈於北京。

1. 炮二平五　馬 8 進 7　　2. 傌二進三　馬 2 進 3
3. 俥一平二　車 9 平 8　　4. 兵七進一　卒 7 進 1
5. 俥二進六　包 8 平 9　　6. 俥二平三　包 9 退 1
7. 傌八進九　車 8 進 8

黑車進到對方下二路，在「平包兌車」局中較為少見，在以下的實戰可看到其作用不大。改走常用的車 8 進 5，較為有力。

8. 炮八平七　車 8 平 2　　9. 仕四進五　……

補仕嫌緩，應改走兵七進一進攻，則積極有力。

9. ……　車 2 退 4

佈局的 9 個回合中，走動了 4 步車，這是開局的大忌，因此造成局面呆滯，局勢不利。

10. 傌九進七　包 9 平 7　　11. 俥三平二　馬 3 退 5
12. 兵七進一　車 2 進 2　　13. 傌七進五　卒 5 進 1
14. 兵七平六　卒 5 進 1　　15. 炮五進二　象 3 進 5

黑　方　趙連城

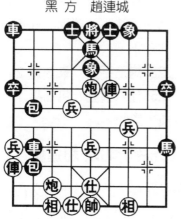

紅　方　劉文哲

圖 28

紅從第 10 回合就算準棄
傌，能使中炮鎮住對方窩心
馬，終於如願以償。現在黑方
已陷入得子失先的嚴重困境，
追根為第 13 回合挺卒捉死傌
的失策，應改走包 2 平 3 較為
穩健。

16. 俥二平七　馬 7 進 8
17. 俥九進二　卒 7 進 1
18. 兵三進一　……

毅然吃卒棄傌，乃膽大心
細、胸有成竹之精妙之著。

18. ……　　　包 7 進 6　　19. 炮七進三　馬 8 進 7
20. 炮五進一　包 7 平 2　　21. 俥七平四　馬 7 進 8
22. 炮七退四　後包進 2
23. 炮五進一　馬 8 退 9（圖 28）

如圖 28 形勢，紅方如即走帥五平四催殺，則馬 9 進
7，帥四進一，馬 7 退 5，相七進五，馬 5 退 6，尚可解危。
此時，紅方審視全局，仔細計算後，突出妙手：

24. 俥九平八　……

棄俥殺包精妙絕倫。黑方如走包 2 進 3 或車 2 進 1 吃
俥，則帥五平四，黑方均不能按上述方式解殺。現將後者演
試如下：車 2 進 1，帥五平四，馬 9 進 7，帥四進一，馬 7
退 5，相七進五，馬 5 退 6，兵六進一，包 2 退 1，俥四退
一，紅勝。

24. ……　　　馬 9 退 7　　25. 俥八平四！

至此，紅勝。黑方不論用馬吃掉哪一粒俥，紅方用俥吃馬，以下出帥，即構絕殺。

第29局　安徽 麥昌幸（先勝）吉林 劉鳳春

這是 1962 年全國象棋賽中的一局棋。剛剛進入中局，紅方妙著連珠，僅 23 個半回合，棄俥殺象，構成殺局。11月 17 日弈於合肥。

1. 炮二平五　馬 8 進 7　　2. 傌二進三　車 9 平 8
3. 兵七進一　卒 7 進 1　　4. 傌八進七　馬 2 進 3
5. 俥一進一　象 3 進 5　　6. 俥一平四　士 4 進 5
7. 炮八平九　包 2 進 4

雙方形成「中炮橫俥七路馬對屏風馬右象」的陣式。現黑右包過河，亦屬正著，如改走車 1 平 2，則俥九平八，另具攻防變化。

 8. 俥九平八　包 2 平 7　　　9. 相三進一　卒 3 進 1
10. 兵七進一　象 5 進 3　　11. 俥八進四　包 8 進 4

空著。應改走包 8 平 9 亮車較好，紅如接走俥四進二捉包，則包 7 平 8。

12. 俥四進三　包 8 進 3

為防紅兌車捉死包，無奈進包照將兌子，但若改走包 8 進 1 兌中炮較實戰好。

13. 傌三退二　車 8 進 9　　14. 俥八進三　馬 3 進 4

如改走車 1 進 2 兌俥，則俥八平九，象 3 退 1，俥四平七，馬 3 進 4，炮九平八，以下再沉底炮，黑方也難以應付。

15. 俥四平六　馬 4 退 6　　16. 傌七進八　車 8 退

黑方　劉鳳春

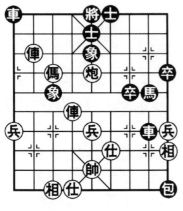

紅方　麥昌幸

圖29

17. 俥九進四　　包７進３
18. 仕四進五　　馬６進８
19. 傌八進七！……

佳著。進傌準備炮打中卒，中路攻勢很猛，奠定迅速入局基礎。

19. ……　　　　包７平９
20. 炮九平五　　象７進５
21. 仕五進四　　馬７進５
22. 炮五進四　　車８進１
23. 帥五進一　　車８退３

（圖29）

24. 俥八平五

紅方棄俥吃象伏殺，黑方見很難解救，終推枰認負。

第30局　寧夏 王貴福（先負）浙江 陳孝堃

這是1995年5月，峨眉山市全國象棋團體賽的一局棋，至20回合黑方迫使紅方認輸。雙方由「中炮七路傌對屏風馬左外肋馬封俥」開局。

1. 炮二平五　　馬８進７　　2. 傌二進三　　馬２進３
3. 兵七進一　　卒７進１　　4. 傌八進七　　馬７進８

黑方跳外肋馬封俥，意在打破套路，糾鬥散手。

5. 傌七進六　　象７進５　　6. 傌六進五　　馬３進５
7. 炮五進四　　士６進５

以上三個回合，紅方雖得中卒實惠，但不見得划算，大有孤軍深入、幫黑把棋補厚的嫌疑。

8. 炮五退一　　馬 8 進 7

9. 俥一平二　　車 1 進 1

10. 炮八進一　　卒 7 進 1

11. 俥二進六　　車 9 平 7

12. 俥二平七　　車 1 平 4

13. 相七進五　　車 4 進 3

14. 炮五進一　　卒 7 平 6

15. 仕六進五（圖30）……

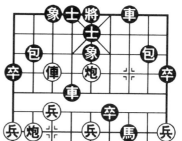

黑 方　陳孝堃

紅 方　王貴福

圖 30

如圖 30 形勢，紅雖有炮鎮當頭，但後援兵力不濟，對黑方不構成威脅，黑方雙車通暢，擔子包、過河馬卒佔據要津，已呈反先之勢。

15. ……　　　馬 7 進 5

馬踏中相，洞開紅方門戶，乃得勢入局的好棋！

16. 炮五退四　……

如改走相三進五，則車 7 進 7 吃傌，黑亦難應付。

16. ……　　　車 7 進 7　　17. 俥七平二　……

應先走俥九進二守中帶攻較好。

17. ……　　　包 8 平 7　　18. 仕五進四　包 7 進 7

19. 仕四進五　包 7 平 1　　20. 炮五平三　車 4 平 2 ！

至此，紅方認負。以下紅如走炮八進四，則車 2 進 5，仕五退六，車 2 退 7，帥五進一，車 2 進 6，帥五進一，卒 6 進 1，黑勝定。

第31局　河北 苗利明（先勝）湖南 張申宏

2005年3月29日，第一屆「威凱房地產杯」全國象棋大師排名賽在北京棋院落下帷幕。現役的全國象棋男子特級大師、大師，女子特級大師共79名棋手參加了這一棋壇盛會。這是本次賽事中的一局棋，由聶鐵文大師評注。

1. 炮二平五　　馬8進7　　2. 傌二進三　　車9平8
3. 俥一平二　　卒7進1　　4. 俥二進六　　馬2進3
5. 兵七進一　　包8平9　　6. 俥二平三　　包9退1
7. 兵五進一　　士4進5　　8. 兵五進一　　包9平7
9. 俥三平四　　卒7進1　　10. 傌三進五　　卒7進1
11. 傌五進六　　車8進8

至此形成「中炮過河俥急進中兵對屏風馬平包兌車」的常見局面。由於此佈局對攻激烈，局面複雜，因此數十年來長盛不衰。

12. 傌八進七　　象3進5　　13. 俥九進二　……

高邊俥是少見的走法，以往多走傌六進七吃馬。

13. ……　　　　馬7進8（圖31）

如圖形勢，黑方奔馬奇襲，本是謀求反擊的必走之著，但此時不合時宜。較好的應法是卒7平6或車1平3。

14. 俥四平三　　馬8進6　　15. 俥三進二　　馬6進4
16. 仕四進五　　馬4進3　　17. 帥五平四　　前馬退1
18. 傌六進七　　卒5進1　　19. 後傌進五　　車8退4

退車保卒，無奈。如改走車1平3，紅則傌七進五再炮五進三，黑方難以抵擋。

20. 相七進九　　車1平3　　21. 傌五進六　　卒5進1

22. 兵七進一 ……

綜觀局勢，紅方多一子，黑有兩個卒過河，但由於黑3路卒位置太差，紅俥雙炮傌攻勢強勁，局面優劣立判。追根溯源，黑方第13回合躍馬反擊是問題手。

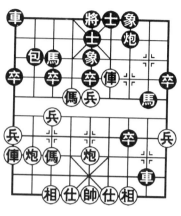

紅 方 苗利明

圖 31

22. ……　卒7平6

黑如改走車8平6，帥四平五，卒7平6，紅有炮八進三的手段，黑仍難走。

23. 俥三平四　車8進5

24. 傌七進五 ……

傌踩中士，黑方防線隨即崩潰。

24. ……　　車8平7　　25. 帥四進一　士6進5

26. 炮五進五　士5進6　　27. 炮五退一　包2進1

無奈。如改走車7退6，則炮八進四，黑方難以防範紅傌六進五的凶著。

28. 炮五平八　卒5進1　　29. 俥四退一　車3進1

30. 傌六退五

以下黑不能卒6平5，因紅可抽車。另如續走車7退2，紅則俥四退四伏有俥四進六和炮八平五的雙重手段，至此黑方投子認負。

第32局　上海 歐陽琦琳（先勝）河北 閻文清

巾幗不讓鬚眉。女子特級大師與男子大師同台競技，這

也是首屆「威凱房地產杯」全國象棋大師排名賽上的一局棋。由特級大師歐陽琦琳自戰解說。

1. 炮二平五　　馬8進7　　2. 傌二進三　　車9平8

3. 俥一平二　　馬2進3　　4. 兵三進一　　卒3進1

5. 傌八進九　　卒1進1　　6. 炮八平七　　馬3進2

7. 俥九進一　　象7進5　　8. 傌三進四　　卒1進1

9. 兵九進一　　車1進5　　10. 俥九平四　　馬2退3

雙方很快便形成了中炮進三兵對屏風馬挺3卒的基本陣勢，這也是我拿先手比較喜歡下的佈局之一。能參加這樣的比賽，與許多男子高手較量，對於我來說已經非常欣喜了，賽前我並沒有想過要去爭取勝利，因為我覺得這個想法很遙遠，我的目標是下一盤和棋，於是抱著「和亦欣然」的姿態以學習者的身份投入到了這場對局當中。

11. 俥二進六　　包8退1

黑方退包在以往的比賽中並不多見，常見多走包2進1，兵七進一，車1平3，炮五平三，卒7進1，俥二退二，卒7進1，俥二平三，馬7進6，黑方可以抗衡。實戰中黑方有意避開熟套，強烈的求戰欲望躍然枰上。

12. 俥二平三　　士6進5　　13. 兵七進一　　車8平6

黑方這幾步棋走得積極主動而富有彈性，此時置左馬安危於不顧，深奧之處頗讓人斟酌，我看著垂手可得的「點心」，一時間竟不知如何處理。賽後胡老師復盤時提到他持後手對趙國榮時，也曾下到與此相同的局面。當時走的是車1平3，炮七進一，包8平6，俥四平八，包2平1，炮五平七，車3平6，俥三進一，紅優。面對黑方平車拉馬的手段，我意識到此時局勢正處於最關鍵的時刻，稍有不慎就會

掉進陷阱。但轉念一想，高手在考驗我。我可不能讓他失望呀！

14. 兵七進一　車1平3

黑方如走象5進3去兵，紅則炮七進五，包8平7，俥三平二，車1平6，俥四進三，車6進5，相三進一，紅方占優。

15. 炮七進一　包2進5

16. 炮七退二　車6進2

17. 炮五平三　包8平6

黑方如改走馬7退6，紅則相七進五，包2平7，傌四退三，車6進6，相五進七，也為紅方優勢。

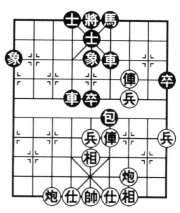

圖 32

18. 相七進五	車3退1	19. 炮三平八	包6進4
20. 炮八退二	馬3進4	21. 炮八平七	車3平1
22. 傌九進七	象3進1	23. 傌七進六	車1平4
24. 俥四進二 ……			

這一段，雙方你來我往戰鬥得異常激烈。我感覺到前一階段自己發揮得不錯，局面經過簡化後已經取得了一定的優勢，是否能進一步去奪取勝利呢？此時，在我的腦海裏閃過一絲贏棋的渴望，對手的強大更激發了我的鬥志，我開始鼓起勇氣向著勝利的目標邁進！

24. ……	卒5進1	25. 前炮平三	馬7退6
26. 兵三進一（圖32）			

第四章　中炮對屏風馬

251

如圖形勢，紅方子力占位極佳，現在三路兵又渡河參戰，黑方已難應付。

26. ……　　　象5進7　　27. 俥三退一　車6平4

28. 仕四進五　包6平2　　29. 俥四進五　……

紅俥壓馬，隱藏著多種閃擊手段，黑方已防不勝防。我感覺到勝利離我越來越近了。

29. ……　　　前車進1　　30. 俥三進一　前車平8

31. 俥三平二（紅勝）

第33局　甘肅 錢洪發（先勝）雲南 鄭新年

這是1992年全國象棋團體賽第10輪中的一局棋。

1. 炮二平五　馬8進7　　2. 傌二進三　車9平8

3. 俥一平二　卒7進1　　4. 俥二進六　馬2進3

5. 兵七進一　包8平9　　6. 俥二平三　包9退1

7. 傌八進七　士4進5　　8. 傌七進六　包9平7

9. 俥三平四　象7進5

至此，雙方布成了「中炮過河俥對屏風馬平包兌車，紅七路傌盤河，黑飛左象」的陣勢。紅躍傌盤河，旨在配合中炮和過河俥發動中路攻勢；黑飛左象可使7路包留有退路，但右車出路不暢，可謂有利有弊。

10. 炮五平六　包2進4

紅平炮意在聯相整形；黑右包過河意在打兵轟相，出動右車，可謂因勢制宜。如改走車8進5，則紅炮八進二，卒3進1，兵三進一，車8退1，兵七進一，卒7進1，兵七進一，馬3退4，相七進五，卒7進1，傌三退五，紅方優勢。

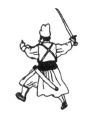

11. 相三進五　包2平7
12. 俥九平八　車1平2
13. 炮八進五　卒7進1
14. 俥四進二　後包平8
15. 炮八進一　包8進6
16. 兵九進一　包8平9

圖33

這一段雙方都在謀劃攻勢，紅進邊兵，防止黑包右移，十分細膩，瞄準邊線紅俥臥槽的切入點；黑包平邊，集中兵力，向紅右翼發動猛攻。雙方劍拔弩張，一觸即發。

17. 傌六進七！　車2平1

進傌踏兵，準備邊陲踩車，臥槽要殺，爭先佳著！黑平車無奈。如改走包9進2，仕四進五，車8進9，俥四退八，黑更難走。

18. 俥八進七　士5進6

黑支士嫌軟，可考慮棄馬搶攻走馬7進8，紅若俥八平七吃馬，則包9進2，帥五進一（如改走仕四進五，馬8進9，俥四平二，包7平8，黑方勝勢），馬8進6，帥五平六，車8進8，仕六進五，車1平2，傌七進九，車2進1，傌九進七，車2平3，俥七進一，包7平6，俥四平三，包6進2，仕五進四，馬6進7，黑方勝勢。

19. 俥四退一　車8進8　　20. 俥八平七！……

伏傌七進九叫殺！黑如接走車1進2，則炮八進一，將5進1，俥七進一，紅勝。

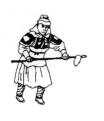

20. …… 　　　士６進５　　21.俥四進一　包９進２

22.仕四進五　包７平８

黑方平包緩一步才有殺，招致速敗！應改走車１平２，
尚可繼續糾纏。

23.傌七進九!　車１進２　　24.炮八進一　士５退４

25.俥七平九（圖33）

如圖33形勢，黑見難防紅俥九平五或俥九平六的雙車
錯殺，遂推枰認負。

第34局　黑龍江 王琳娜（先負）江蘇 張國鳳

這是第十三屆「銀荔杯」女子決賽的第１局，2002年3
月20日弈於中國棋院。由特級大師張國鳳自戰解說。

1.炮二平五　馬８進７　　2.傌二進三　車９平８

3.俥一平二　卒７進１　　4.俥二進六　馬２進３

5.兵七進一　馬７進６　　6.傌八進七　車１進１

開局至此，形成中炮過河俥對左馬盤河的佈局定式。黑
方比較常見的走法是象３進５，臨場我為了起到出奇制勝的
效果，選擇了起橫車這路較為少見的走法。

7.兵五進一　……

紅方衝中兵意欲形成激烈的對攻局面。此外另有俥二平
四等穩健走法。

7.……　　　卒７進１　　8.俥二平四　……

正招，如走俥二退一捉馬，則黑馬６進７，兵五進一，
車１平７，黑方有卒７平６的手段，紅方二路俥反被利用。

8.……　　　卒７進１　　9.俥四退一　卒７進１

10.傌七進六（圖34）　……

如圖 34 形勢，紅方進河口傌，急於從中路進攻，使陣形飄浮，有些冒進。

可考慮走傌七進五較為穩妥。

10. ……　　　包 2 進 3
11. 傌六進五　包 2 平 5
12. 仕六進五　馬 3 進 5
13. 炮八進四　……

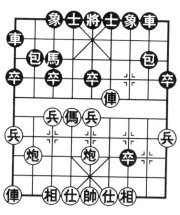

黑　方　張國鳳

紅　方　王琳娜

圖 34

如改走俥四平五，黑可走包 5 平 7，俥五進一，車 1 平 5！帥五平六，包 8 進 6，仕五進四，包 7 進 4，帥六進一，車 8 進 6，炮五進六，黑方雖少一子，但具有強大攻勢。

13. ……　　　包 8 平 7　　14. 相三進一　……

無奈。如走俥四平三，黑可象 7 進 5！俥三退三，卒 3 進 1，俥三進四，包 7 進 7，俥三退七，卒 3 進 1，黑方優勢。

14. ……　　　車 8 進 3　　15. 俥四平六　……

如走俥四平五，則包 7 平 5，俥五進一，車 8 平 5，炮八平五，仕四進五，黑方下一手車 1 平 4 占將門，紅方亦難以守和。

15. ……　　　卒 7 平 6

必要的過門。如直接走士 6 進 5，紅可炮八平五，車 8 平 5，帥五平六，被紅方得回一子後，局勢有所鬆透。

16. 炮五進一　士6進5　　17. 俥九平八　卒6進1

此時紅方不能再炮八平五，否則車8平5，帥五平六，包5平4，紅方失子。

黑進卒隨手，應走包7平5比較緊湊。

18. 相一退三　……

失去一個頑抗的機會。應走炮八平五，車8平5，帥五平六，包5平4，炮五退一。紅方得回一子後，雖然仍是黑優，但比實戰有謀和希望。

18. ……　　　包7平5　　19. 俥八進二　前包進3

20. 仕五進四　卒6平5

下面紅如帥五進一，則車8進5，帥五退一，馬5進6，黑方必得一俥，紅遂認負。

第35局　黑龍江 王琳娜（先負）江蘇 張國鳳

第13屆「銀荔杯」女子決賽第3局，2002年3月22日弈於中國棋院。由特級大師張國鳳自戰解說。

這是四番棋中第三局，也是非常關鍵的一局棋。王琳娜拿到最後一盤先手，很想借此扭轉落後的局面，而我希望在不敗的基礎上再爭取贏得勝利。第三局的戰幕在此情況下徐徐拉開。

1. 炮二平五　馬8進7　　2. 傌二進三　車9平8

3. 俥一平二　卒7進1　　4. 俥二進六　馬2進3

5. 兵七進一　馬7進6　　6. 傌八進七　車1進1

7. 兵五進一　卒7進1　　8. 俥二平四　……

雙方落子飛快，皆是有備而來。至此，形成了與第一盤相同的局面，我略一思索，決定選擇另一路變化。

8. ……　　　馬 6 進 8　　　9. 傌三進五　卒 7 進 1
10. 兵五進一　卒 5 進 1　　11. 炮五進三　馬 8 進 6
12. 炮五退一（圖 35）……

如圖 35 形勢，紅退中炮是第一反應的下法。若仔細分析形勢會發現，應走傌四退二！黑方此時如仍走包 8 平 7，則傌七退五！對攻中紅方畢竟擁有空頭炮的攻勢，紅優。

12. ……　　　包 8 平 7　　13. 相三進一　車 8 進 5
14. 炮八進二　卒 3 進 1　　15. 傌九進一　……

如改走傌四平五，則車 1 平 5，炮五進四，車 8 進 2，炮八退二，車 8 平 3，傌五退七，馬 3 進 5，黑方棄子有一定攻勢。

15. ……　　　卒 3 進 1　　16. 傌五進七　……

先吃兵保留變化。如走傌四平五，則黑方車 1 平 5，傌五進二，將 5 進 1，傌五進七，馬 3 進 2，傌七進六，馬 2 退 4，炮八平二，馬 4 進 5，黑方換雙後子力位置好，明顯占優。

16. ……　　　馬 3 進 4
17. 傌四平五　士 6 進 5
18. 炮八平九　車 1 平 3
19. 相七進五　……

看似正常的補相固防，卻是一步緩招，同樣也讓黑方得以補厚陣型的機會，從而失去最後的對抗機會。應走傌七退

黑　方　張國鳳

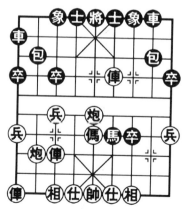

紅　方　王琳娜

圖 35

五，其變化要好於實戰，以下黑可走車 8 平 5，俥五退二，包 2 平 5，相七進五，馬 4 進 5，傌七進五，車 3 進 5，黑方可得回一子仍占優。

19. ……　　　將 5 平 6　　20. 俥五平三　包 2 平 5

正招。吃掉河口傌後，紅方陣形崩潰。

21. 前傌進六　車 8 平 5　　22. 傌六進七　車 5 進 2

23. 仕六進五　車 5 平 3　　24. 仕五進四　……

如傌七退五，則馬 6 進 7，帥五平六，車 3 進 2，帥六進一，馬 4 進 5，黑勝。

24. ……　　　車 3 退 6

亦可走車 3 進 2 連殺。試演如下：車 3 進 2，帥五進一，馬 4 進 5，傌七退五，馬 5 進 3，帥五進一（帥五平四，則馬 6 進 4，帥四平五，車 3 平 5，帥五平六，車 5 平 4，帥六平五，馬 4 退 3，帥五進一，車 4 平 5，仕四進五，前馬退 4，黑勝），車 3 平 5，仕四進五，馬 6 退 4，帥五平六，馬 4 進 2，帥六退一，馬 3 退 5 絕殺。至此，紅大勢已去，遂推枰認負。

第 36 局　吉林 陶漢明（先負）湖北 柳大華

1991 年 10 月 18 日，大連全國象棋個人賽第 4 輪的一盤棋，雙方由「中炮進三兵對屏風馬」佈陣。開局後兩人大打散手，全憑功底，別開生面。

1. 炮二平五　馬 8 進 7　　2. 傌二進三　車 9 平 8

3. 俥一平二　馬 2 進 3　　4. 兵三進一　卒 3 進 1

5. 炮八進四　……

伸炮過河是棋風凌厲的陶大師所喜用佈局。

5. ⋯⋯　　　象 7 進 5

6. 炮八平七　卒 1 進 1

7. 炮五平四　⋯⋯

散打開始，平炮雖有針對性，但陣型嫌散，似為不妥。應改走俥八進九較好，則車 1 進 3，俥九平八。

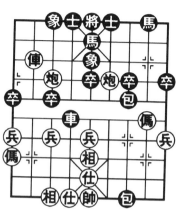

黑方　柳大華

紅方　陶漢明

圖 36

7. ⋯⋯　　　包 2 進 5

8. 炮四進四　包 8 進 2

9. 俥二進四　車 1 平 2

10. 仕四進五　車 2 進 5

11. 傌八進九　車 2 平 4

12. 俥九平八　包 2 退 2

13. 俥二退二　⋯⋯

退俥落空，不如改走兵九進一穩固和積極。

13. ⋯⋯　　　包 2 平 7　　14. 俥八進七　馬 3 退 5

15. 相三進五　包 8 平 7　　16. 俥二進七　馬 7 退 8

17. 傌三進二　包 7 進 4（圖 36）

如圖 36 形勢，黑方集中子力於紅右翼，形成較大威脅；紅方右翼空虛，車避左側形勢不利，故不願兌子交換，進傌一搏。

18. 傌二進四　前包平 8　　19. 仕五進六　車 4 平 8

20. 傌四進六　馬 5 進 7　　21. 兵五進一　士 6 進 5

22. 俥八退六　包 7 進 5　　23. 帥五進一　車 8 進 3

24. 炮四退五　將 5 平 6

以上回合，黑方運子緊逼，步步要害；紅雖竭力抗爭，

終因右翼門戶洞開，被黑方一氣呵成，黑勝。

第37局　黑龍江 趙國榮（先勝）河北 劉殿中

　　這是 1980 年元月在安徽省蚌埠市舉行的十二省市邀請賽之戰。黑方中盤應對有誤，被紅方以俥雙傌炮構成巧妙殺局，僅弈 23 個半回合。

　　1. 炮二平五　馬8進7　　2. 傌二進三　卒7進1
　　3. 俥一平二　車9平8　　4. 俥二進六　馬2進3
　　5. 兵七進一　包8平9　　6. 俥二平三　包9退1
　　7. 傌八進九　車8進8

　　至此形成常見的「中炮過河俥對屏風馬平包對車進邊馬」的變例。現黑車進下二路，意在求變。一般多走車 8 進 5，兵五進一，馬 3 退 5，另具攻守。

　　8. 兵五進一　車8平2　　9. 炮八平六　……

　　著法穩健。如改走炮八平七，則馬 3 退 5，兵五進一，包 2 平 5，兵五進一，包 5 進 5，相三進五，包 9 平 7，俥三平二，馬 7 進 6，黑可糾纏。

　　9. ……　士4進5

　　補士鞏固中路乃習慣性動作，應改走車 2 退 2 控制兵林線為宜，如紅接走兵五進一，則包 9 平 5，演變下去要比實戰好。

　　10. 兵五進一　包9平7　　11. 俥三平二　卒5進1

　　如改走車 2 退 2，則俥二進二，包 2 退 1，俥二退一，包 2 進 1，兵五進一，紅優。

　　12. 傌三進五　象3進5

　　應改走卒 5 進 1，如紅接走炮五進二，則象 3 進 5，俥

二平七（如炮五進一，車2退2），車2退2，黑可應付。

13. 傌五進六　馬3退4
14. 傌九進七　車2退2
15. 仕四進五　馬7進6
16. 俥二平五　包2進2

如改走馬6進7，則炮五進一，車2退2，俥五退一，也是紅優。

17. 炮六進一　包2平1
18. 炮六平八　包1進5
19. 俥五退一　馬6退7

（圖31）

20. 俥五退二　……

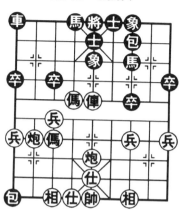

如圖37形勢，紅方退俥暗保八路炮，杜絕黑車1平2捉炮的先手，並為傌六進四撲槽騰出道路，弈來甚是緊湊巧妙！是迅速入局的要著。

20. ……　　　車1平2　　21. 傌七進五　車2進2
22. 俥五平四　包7平6　　23. 俥四進五　車2進4
24. 傌五進四

紅方進傌掛角叫殺，兼伏傌四進三臥槽的手段，令黑防不勝防，紅方勝定。

第38局　浙江 于幼華（先負）河北 劉殿中

1998年3月31日，宜春全國象棋團體賽上的一則短小精美的對局，全局共弈24回合。雙方由「中炮巡河對屏風

「馬」開局。

1. 炮二平五　馬8進7　　2. 傌二進三　馬2進3

3. 兵七進一　卒7進1　　4. 傌八進七　車9平8

5. 炮八進二　象7進5

紅左炮巡河既可伺機兌兵活傌，又消除了黑包2進4的反擊手段；黑飛左象是對飛右象的改進。首先能削弱紅巡河炮兌三兵右移瞄象的威力，其次強化右翼陣營，是較具彈性的現代弈法。

6. 傌七進六　車1進1

紅進「先鋒傌」不拘泥於熟套，常規走法是傌一平二，包8進2另有變化；黑提橫車參戰，著法積極有力，成為「左象橫車」式。

7. 傌九進一　卒3進1　　8. 炮八平九　……

如改走兵七進一，則車1平4，紅如接走炮八平七，車4進4，炮七進三，象5進3，黑方反先。

8. ……　　　車1平2　　9. 兵七進一　象5進3

10. 傌九平七　象3進5　　11. 炮九平七　馬3進4

12. 傌一平二　包8進4　　13. 傌七平八　包2進4

黑方雙包過河封住紅方雙傌，且雙馬活躍，紅方局勢已不容樂觀。

14. 傌二進一　車2進4　　15. 傌二平七　士6進5

補左士讓出「將門車」位置，蓄勢待發，良好的等著。

16. 炮五平九　車8平6　　17. 相七進五　馬7進6

迫兌紅「先鋒傌」，爭先奪勢之強手。

18. 傌六進四　車6進4　　19. 兵三進一　卒7進1

20. 相五進三　馬4進3（圖38）

紅搶兌三兵，為消除黑馬4進5鎮中包手段。如圖38形勢，黑乘紅方相高飛之機，進馬捉俥脅炮，繼續對紅加大壓力，中局殺勢已露端倪。

21. 炮九平七 ……

唯一的應著。如改走俥七進一，則車2平3吃炮，紅俥不能進二吃包，因黑有馬3進5的凶著。

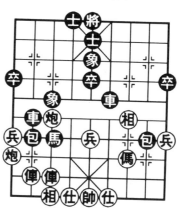

| 21. …… | 車6進3 |

22. 俥七平二 ……

如改走相三退五，則包2平5，仕六進五，車2進3，俥七平八，車6平7，後炮平三，馬3進2，黑方得子勝。

| 22. …… | 包8平7 | 23. 仕四進五 | 車6平7 |
| 24. 相七進五 | 包2平5 |

紅見大勢已去，至此放棄續弈，投子認負。

第39局　遼寧 任德純（先負）廣東 楊官璘

1958年11月23日，廣州全國個人賽上的一則對局，雙方由「中炮七路傌對屏風馬左包封車」開局。

1. 炮二平五	馬8進7	2. 傌二進三	車9平8
3. 兵七進一	卒7進1	4. 傌八進七	馬2進3
5. 傌七進六	象3進5		
6. 俥一平二	包8進4（圖39）		

黑方　楊官璘

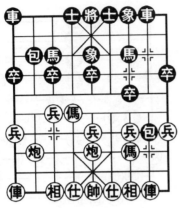

紅方　任德純

圖39

如圖 39 形勢，由於急進過河車的廣泛使用，這種形勢現代已很少出現。憑直感，黑陣勢穩固，棋形舒暢。

7. 仕四進五 ……

上仕鞏固中路無可厚非。但亦可改走炮八進二。黑有兩種應著：①士 4 進 5，則炮五平六，包 2 平 1，俥二進一，車 1 平 2，俥二平八，紅方並不失先；②包 8 平 5，則炮五進四，馬 3 進 5，俥二進九，馬 7 退 8，傌三進五，馬 5 進 4，炮八平六，紅方佔先。

7. …… 士 4 進 5 8. 炮八平六 ……

亦可改走炮八平七，牽制黑方三路馬。還可走傌六進七，包 2 進 4，兵五進一，包 2 平 3，傌七退八，車 1 平 4，炮五平六，雙方平穩。

8. …… 車 1 平 2

準備封鎖對方左翼，是一步佳著。由此開始，黑方先手。

9. 俥九平八 包 2 進 6 10. 傌六進七 車 2 進 3

11. 炮六平七 ……

平炮保傌是應走的著法，但是先前平六路，現又平七路，影響速度，第 8 回合改走炮八平七可能就不會重複了。

11. …… 馬 3 退 1 12. 傌七退六 車 8 進 5

象棋實戰短局制勝殺勢

13. 傌六進五 ……

壞棋，造成局勢虛浮，使對方乘機而入。應改走兵七進
一，黑接走車 8 平 4，則俥二進三，車 4 平 3，炮七平六，
車 3 退 1，俥二進一，這樣紅方雖沒有先手，但局勢平穩，
雙方大子還多，以後還有許多變化。

13. ……	馬 7 進 5	14. 炮五進四	包 2 退 1
15. 仕五進六	車 8 平 3	16. 俥二進三	車 3 進 2
17. 炮五退二	車 3 平 4	18. 相七進五	包 2 平 5

佳著，多得一相。

19. 俥八進六	包 5 退 2	20. 兵五進一	馬 1 進 2
21. 傌三進五	車 4 退 1	22. 傌五退四	馬 2 進 3
23. 俥二進三	車 4 平 6	24. 俥二平七	馬 3 退 1
25. 俥七平九	馬 1 進 2	26. 俥九平八	馬 2 退 3
27. 帥五平四	馬 3 進 5	28. 仕六進五	馬 5 進 7

紅傌必失，黑勝。

第 40 局　黑龍江 趙國榮（先勝）遼寧 卜鳳波

這是 1987 年全國第六屆運動會象棋團體決賽中的一盤
棋。11 月 25 日弈於番禺。

1. 炮二平五	馬 8 進 7	2. 傌二進三	卒 7 進 1
3. 俥一平二	車 9 平 8	4. 俥二進六	馬 2 進 3
5. 傌八進七	卒 3 進 1	6. 俥九進一	士 4 進 5

在中炮過河俥對屏風馬兩頭蛇佈局中，黑方此手大多應
以包 2 進 1 逐俥。以下是：俥二退二，象 3 進 5，兵三進
一，卒 7 進 1，俥二平三，馬 7 進 6，兵七進一，卒 3 進
1，俥三平七，包 8 平 7，雙方攻防機會相當。現黑方補士

鞏固中路後，準備儘快出動右翼子力。

　　7. 俥九平六　　包2平1　　　8. 兵五進一　　車1平2

　　9. 傌三進五　　包1進4　　　10. 炮八平九　……

平邊炮，迫黑方交換，這是紅方有計劃的作戰方案。

　　10. ……　　　　包1平5　　11. 傌七進五　　馬7進6

　12. 俥六進二（圖40）　卒5進1

　　如圖40形勢，紅方高俥保傌，拙中藏巧，是整體戰略方案的重要一環。至此，黑方顯然不會走馬6進5交換，因左翼車包脫根，中路受攻，全盤被動。在後來於蘭州舉辦的「奔馬杯」大師賽上，河北劉殿中對江蘇徐天紅後手應以卒7進1，以下是：俥二退一，馬6進5，俥六平五，卒7平6，兵五進一，車2進5，仕四進五，車2平4，炮五平三，象3進5，炮九平五，卒6平5，炮五進二，卒5進1，炮五平二，以後黑方失子致負。時隔四個月，又演此路變化。卜鳳波當然不會重蹈覆轍，改走卒5進1，可是實踐效果也不佳。此路佈局，黑方前景如何？有待研究。

　　13. 兵五進一　　馬6進5

　　14. 仕四進五　……

　　補仕，老練。如急於得回失子走俥六平五，黑則包8平5，俥二進三，包5進4，仕四進五，象3進5，紅方先手消失。

黑　方　卜鳳波

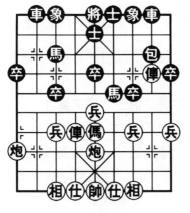

紅　方　趙國榮

圖40

14. ⋯⋯　　　　車2進5　　15. 炮五平二　車2平5

16. 炮二進五　象3進5　　17. 俥六進三　⋯⋯

進俥聯手肋馬，好棋！紅方先手由此擴大。

17. ⋯⋯　　　　馬3進2

黑方局勢呆滯，相當被動，進馬力圖反撲。

18. 俥六平八　馬2進3　　19. 俥八進二　士5退4

20. 俥二平六　士6進5　　21. 炮九平六　⋯⋯

棄炮入局，攻殺犀利。

21. ⋯⋯　　　　象5退3　　22. 炮六進七　車8進2

23. 炮六平三　將5平6　　24. 炮三平七　車8平4

25. 炮七退一　車4退2　　26. 俥六平四　將6平5

27. 絕七進一　紅勝

　　至此，紅方僅用時48分鐘，而黑方耗時已達1小時25分鐘，與規定著數尚差13步，況局勢也無力挽回，遂推枰認負。

第41局　四川 劉劍青（先勝）上海 何順安

　　這是1959年第一屆全國運動會象棋前8名決賽第四輪的一盤精彩對局，9月22日弈於北京。

1. 炮二平五　馬8進7　　2. 傌二進三　車9平8

3. 俥一平二　馬2進3　　4. 兵七進一　卒7進1

5. 俥二進六　馬7進6　　6. 傌八進七　象3進5

7. 兵五進一　士4進5

　　以補士應紅衝中兵，屬老式著法，實踐證明中路受攻，吃虧。正著是卒7進1，則俥二平四，卒7進1或馬6進7。

8. 兵五進一　卒 5 進 1　　9. 傌七進五　馬 6 進 5

在另一場楊官璘對何順安之戰中，何走卒 5 進 1，則炮五進二，馬 6 進 5（如卒 7 進 1，則傌二平四，卒 7 平 6，炮五進一，亦紅優），傌三進五，車 1 平 4，傌五退七，車 4 進 6，炮八平九，車 4 平 2，相七進五，車 2 進 1，傌七進五，車 2 退 1，傌五退七，紅優。結果楊勝。

10. 傌三進五　車 1 平 4　　11. 傌五進四　車 8 進 1

12. 炮八平九　包 2 進 1

打傌擺脫左翼車包受牽。如改走車 4 進 6，則傌九平八，包 2 進 4，傌四進五，亦紅優。

13. 傌二平七　包 8 進 7（圖 41）

14. 傌四進五！……

黑方棄右包、沉左包，發動強攻，否則紅有傌七平二再封黑無根車包及傌四進五的凶著。

黑 方　何順安

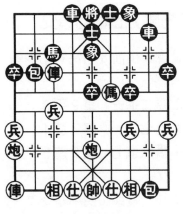

紅 方　劉劍青

圖 41

如圖 41 形勢，紅棄傌殺象，著法兇悍！是獲勝關鍵之著。如改走傌七平八，則車 4 進 8，黑有攻勢。

14. ……　象 7 進 5

如改走車 4 進 8，則傌五進七，將 5 平 4，炮九平六！車 4 退 1，士六進五，車 4 退 6（如車 4 進 1，則炮五平六，包 2 進 3，傌七平六，士 5 進 4，傌六進一，車 8 平

象棋實戰短局制勝殺勢

4，俥九平八，包 8 退 3，兵七進一，紅方大優），俥七進
一，亦紅勝。

15. 炮五進五　　士 5 進 6　　16. 俥九平八　　馬 3 退 1

17. 炮五平九　　包 8 退 4

紅分炮蟞俍腿捉包，緊著！黑如改走包 2 退 2，則後炮
平五，包 2 平 5，俥八進八，亦紅優。

18. 俥七平五　　車 8 平 5　　19. 前炮平五　　車 5 平 4

20. 炮五退二　　士 6 進 5　　21. 俥五平八　　……

抽包棄仕，算度準確，有驚無險。

21. ……　　　　將 5 平 6　　22. 炮九平四　　包 8 平 6

23. 前車平二　　前俥進 8　　24. 帥五進一　　包 6 退 1

25. 炮五進一　　包 6 退 1　　26. 俥二平四　　後車進 8

27. 帥五進一　　士 5 進 4　　28. 俥八進九　　將 6 進 1

29. 俥八退一　　將 6 退 1　　30. 俥四平一　　紅勝

第 42 局　遼寧 孟立國（先勝）廣東 蔡福如

這是 1960 年全國個人賽第 5 輪中的一盤精彩對局，係
孟大師早年的得意佳作。1960 年 10 月 30 日弈於北京。

1. 炮二平五　　馬 8 進 7　　2. 傌二進三　　車 9 平 8

3. 俥一平二　　馬 2 進 3　　4. 兵七進一　　卒 7 進 1

5. 傌八進七　　象 3 進 5

如改走包 2 進 4，則兵五進一，包 8 進 4，形成雙包過
河的佈局陣式。

6. 俥二進六　　包 8 平 9

也可走馬 7 進 6，則成左馬盤河佈局。

7. 俥二平三　　車 8 進 2　　8. 傌七進六　　包 2 進 4

黑方 蔡福如

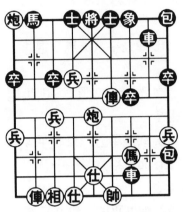

紅方 孟立國

圖 42

9. 傌六進四　　車 1 進 1
10. 兵五進一　　包 2 退 5
11. 炮八進五　……

進炮的目的在於攻擊黑方中象，是孟大師「殺象入局」的進攻前奏。

11. ……　　包 2 平 7
12. 傌三平四　　車 8 進 6

黑車下紅二路，欲進行猛烈反擊。如改走車 1 平 2，則傌九平八，黑方中路受攻有所顧忌。

13. 傌九平八　　馬 7 進 6

兌馬看似簡化局勢，但中路仍存在受攻的弱點，應走車 8 平 6，對紅有所牽制。

14. 傌四退一　　包 7 進 5　　15. 兵五進一　……

衝中兵不顧黑包打相，頗有膽識，表現了勇猛的戰鬥風格。由此，雙方進入激烈的拼殺場面。

15. ……　　包 7 進 3　　16. 仕四進五　　包 7 平 9
17. 帥五平四　　後包退 2　　18. 炮八平五　……

棄炮打象，著法兇悍，由此入局。

18. ……　　車 1 平 8　　19. 兵五進一　　前包退 2
20. 後炮進二　　前車平 7　　21. 兵五平六　　馬 3 進 5
22. 前炮平九　　馬 5 退 4
23. 炮九進二　　馬 4 退 2（圖 42）
24. 傌四進四　……

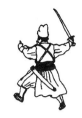

如圖 42 形勢，紅方棄俥殺士，算度準確，一氣呵成勝局，是大賽中不可多得的佳構。

24.⋯⋯　　將 5 進 1

如改走包 9 平 6，則兵六平五，車 8 平 5，俥八進九再退一殺。

25.俥八進八　馬 2 進 4　　26.兵六平五　象 7 進 5
27.俥四平五

紅勝。

第 43 局　北京 傅光明（先負）青海 胡一鵬

這是 1966 年 4 月 21 日，鄭州全國象棋個人賽分組預賽第 3 輪的一場角逐。此局黑方中局演出佳構，以棄馬棄車的精妙殺法，構成車雙包兩翼攻殺入局。全局短小精悍，堪稱經典之局。雙方由「五七炮進三兵對屏風馬」開局，僅弈21 回合。

　1.炮二平五　馬 8 進 7　　2.兵三進一　卒 3 進 1
　3.傌二進三　馬 2 進 3　　4.俥一平二　車 9 平 8
　5.傌八進九　車 1 進 1

搶出橫車，意在全面啟動子力。但中防較弱，目前這種變例很少出現，正常多走飛左右象或卒 1 進 1。

　6.炮八平七　⋯⋯

也可改走炮八進四，形成五八炮的攻法。

　6.⋯⋯　　　馬 3 進 2　　7.傌三進四　象 7 進 5
　8.傌四進五　馬 7 進 5　　9.炮五進四　士 6 進 5
10.俥二進五　⋯⋯

如改走兵七進一，則車 1 平 3！俥二進五，象 3 進 1 或

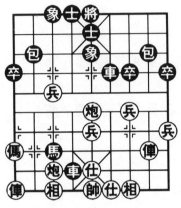

黑方　胡一鵬

紅方　傅光明

圖43

馬 2 進 1，黑可抗衡。

　10. ……　　　車 8 平 6

　11. 仕六進五　……

　撐仕嫌緩，應改走炮七平二和平一較為積極。

　11. ……　　　車 6 進 3

　12. 炮五退二　……

　可改走炮五退一，則馬 2 進 1，炮七平二，紅先手。

　12. ……　　　馬 2 進 1

　13. 炮七退一？　……

　退炮失誤，仍應走炮七平二！

　13. ……　　馬 1 進 3　　14. 兵七進一　車 1 平 4

　15. 兵七進一　車 4 進 7！

　紅衝兵貪攻忘危，對形勢判斷不足。黑進車塞相腰，凶著！已呈反攻態勢。紅應改走相七進五尚無大礙。

　16. 俥二退三（圖 43）……

　如不退俥捉馬改走俥二平六兌車，則車 4 平 5！！仕四進五，包 8 進 7，相三進五，將 5 平 6，仕五進四，車 6 進 4，炮七平四，車 6 進 1，俥六退三，車 6 進一，帥五進一，車 6 退 2，也是黑優。因紅如帥五退一，躲車被捉，黑伏包 2 進 6 再平 7 的棋。

　如圖 43 形勢，黑可棄馬出將伏棄車殺中仕的絕妙殺著，請看以下實戰。

　16. ……　　　將 5 平 6　　17. 俥二平七？　……

象棋實戰短局制勝殺勢

272

吃馬速敗，大漏著。改走俥九平八，尚可支持。

17. …… 車4平5！

棄車殺仕，構成一幅精彩殺局，令人拍案叫絕。

18. 仕四進五　包8進7　　19. 仕五退四　車6進6

20. 帥五進一　包2進6！　　21. 帥五進一　車6退2

黑連將入局，勝。

第44局　浙江 陳寒峰（先勝）湖南 張申宏

這是 1995 年 12 月 6 日，石家莊首屆「棋聖棋校杯」棋協大師棋王戰中的一則對局，雙方以「中炮五六炮直橫俥對屏風馬左馬盤河」佈陣。進入中局，由於黑方一步隨手棋，被紅方俥底安炮，妙手擒車。僅 23 個半回合便結束戰鬥。

1. 炮二平五　馬8進7　　2. 傌二進3　車9平8

3. 俥一平二　馬2進3

4. 傌八進九　卒7進1

5. 俥二進六　馬7進6

6. 俥九進一　象3進5

形成上述提及的佈局陣勢。這一回合紅如改走俥二退二，黑可包2退1，紅如接走俥二平四，則炮八進二，下手準備包2平6打俥，黑可滿意。

7. 炮八平六　卒7進1

衝卒逐車，及時。如改走士4進5，則俥九平四，包8

黑　方　張申宏

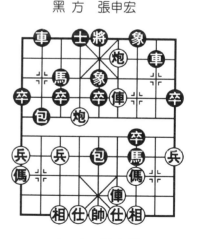

紅　方　陳寒峰

圖44

平 6，俥二進三，包 6 進 6，俥二退八，包 6 退 2，俥二平
八，車 1 平 2，俥八進三，紅方先手。

8. 俥二平四　馬 6 進 7　　9. 炮五平四　車 8 進 1

雙方走子如飛。戰至此，黑方經長考後，弈出車 8 進 1
的新穎應手。從以下實戰看，還是士 4 進 5 工穩。

10. 俥九平八　車 1 平 2　　11. 炮四進七　包 2 進 2

12. 俥八平四　包 8 進 4

伸包伏擊中兵，以攻帶守，著法兇悍。

13. 炮四退一　包 8 平 5

14. 炮六進三（圖 44）　包 2 平 3

如圖 44 形勢，雙方劍拔弩張，黑空心包攻中路，紅霸
王俥攻肋道。現黑平包攻相，並無殺手，乃隨手敗著，致使
紅方傌底安炮，擒得大車。此著黑應士 4 進 5 補一手，紅若
傌三進五踏空心炮，一車換雙，是黑方所歡迎的（捨士怕雙
車），前景樂觀。

15. 炮四平七！　包 3 進 5　　16. 帥五進一　車 2 進 8

17. 炮六退四　車 2 退 1　　18. 前車進三　將 5 進 1

19. 後俥進二　包 3 退 1

隨手叫將，加速局勢崩潰。

20. 炮六進七　將 5 平 4　　21. 炮七平二　車 2 平 1

22. 前俥退一　士 4 進 5　　23. 後俥平五　將 4 退 1

24. 炮二進一（紅勝）

第 45 局　廈門 吳克西（先負）江蘇 廖二平

這是 1990 年 6 月邯鄲全國象棋團體賽上的小巧佳局。
雙方以中炮對屏風馬開戰，轉入中盤，棋局進入了複雜的對

攻狀態，戰至第 17 回合，黑
方突發進包兌俥妙手，一招制
勝。

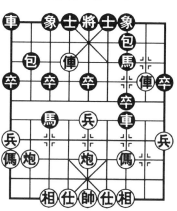

　　1. 炮二平五　　馬 8 進 7
　　2. 俥二進三　　車 9 平 8
　　3. 俥一平二　　卒 7 進 1
　　4. 俥二進六　　馬 2 進 3
　　5. 兵七進一　　包 8 平 9
　　6. 俥二平三　　包 9 退 1
　　7. 傌八進九　　車 8 進 5

騎河車嫌穩健，改走車 8
進 8 對攻激烈。

　　8. 兵五進一　　馬 3 退 5
　　9. 兵三進一　　車 8 平 7

紅方挺三兵屬老式變化，一般多走炮八進四。

　　10. 俥九進一　　包 9 平 7

紅方另可走兵五進一，從中路突破，變化亦很複雜。

　　11. 俥三平二　　馬 5 進 4

此手跳馬反攻，必然之著，改弈其他著法黑將難以反
撲。

　　12. 俥九平六　　馬 4 進 3　　　13. 俥六進六（圖 45）……

如圖 45 形勢，棋局進入了複雜的對攻狀態，儘管黑方
已經費去了許多時間，此時不得不再次進行長考。

　　13. ……　　車 1 進 2

除了此招，黑方另有三種走法：①馬 3 進 2，俥六平
八，象 7 進 5，俥八退五，車 7 進 2，俥二進一，紅稍優；

②馬3進2，俥六平八，車1進2，俥八退五，車7進2，兵五進一，車7進2，兵五進一，包7平5，各有千秋；③象3進5，俥六平八，士4進5，先棄後取，黑方也可樂觀。

14. 俥六平三　馬3進4

紅如改走傌三進五，則包2進3！黑優。

15. 帥五進一　車7進2　　16. 炮五進四　……

如俥二退五，則包2進4！俥三進一，車1平8，俥二平一，包2平5，黑棄子攻殺，占優。

16. ……　　馬4退6　　17. 帥五退一　……

如改走帥五平四，則包2平6，俥二平四，車1平4！黑勝。

17. ……　　包2進1！

進包妙手，一著定乾坤。

18. 俥三平五　士4進5　　19. 俥五平九　包2平5

20. 仕六進五　……

黑包2進1後已勝定。紅如改走俥二平五，則馬6進7（若誤走車7平2，則俥九平四，紅俥逃脫），帥五進一，車7平2，黑得子亦勝。

20. ……　　車7平4！

絕殺，紅方認負。

第46局　上海 單霞麗（先勝）安徽 高華

這是1984年4月合肥全國象棋團體賽女子組第15輪的一盤頗具特色的對局。雙方由正常的佈局伊始，卻導致了不尋常的神速入局而終。紅方當頭兵五步入宮心，構成鐵門栓

絕殺，耐人尋味。全局只弈
19個半回合。

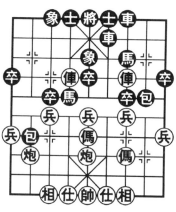

圖46

1. 炮二平五　　馬8進7
2. 傌二進三　　車9平8
3. 俥一平二　　卒7進1
4. 俥二進六　　馬2進3
5. 兵七進一　　象7進5
6. 傌八進七　　車1進1

至此，形成「中炮過河俥
進七兵對屏風馬左象橫車」開
局陣式。

7. 俥二平三　　車8平7
8. 俥九進一　　包2進1

黑方伸包準備挺3卒活馬逐俥，但被紅橫俥順勢占肋，
上述意圖破壞殆盡。應改走車1平4先搶佔右肋道，方為有
力之著。

9. 俥九平六　　車1平6　　10. 兵五進一　　包8進2

紅挺中兵準備用盤頭傌強攻中路，黑伸包巡河固守。

11. 傌七進五　　卒3進1　　12. 俥六進五　　包2進3
13. 兵三進一　　……

以上雙方攻守俱緊，皆為必走之著。

13. ……　　馬3進4（圖46）

如圖46形勢，黑方右馬躍出欲兌紅方連環中傌，或馬
4進6迫兌馬，可調車雙包結集紅方右翼加強攻勢；紅方雙
俥占卒林，當頭炮盤頭傌猛攻中路。雙方戰鬥已迫在眉睫。

14. 兵五進一　　……

衝中兵好棋！使棋盤上出現了極為罕見的美麗的短兵相接畫面：雙方中路、三七路兵卒頂頭相對，16只棋子完整無缺，煞是好看。然而這將是「黎明前的黑暗」。

14. ……　　　馬4進5　　15. 傌三進五　車6進5

如改走包8平5，則炮五進三，卒5進1，炮八平五，紅優。

16. 兵五進一！……

棄傌衝中兵有膽有識，絕妙的好手！

16. ……　　　包8進5　　17. 仕六進五　馬7退5

退窩心馬邀兌紅傌，很是無奈。如改走車6平5吃傌，則兵五進一！象3進5，帥五平六，士6進5，炮五進五轟象！若退車吃炮，則炮八平五，黑難應付。

18. 俥三平二　包8平9　　19. 兵五進一！　車6平5

如改走象3進5吃兵，則傌五進四！下一步咬象、出帥，即構成雙將或鐵門栓殺局。

20. 兵五進一！……

當頭兵五步花心採蜜，構成絕殺！！紅勝。以下黑有兩種應法：①士4進5，俥六退三！車5退2，帥五平六，包2退6，俥三平六，象3進5，炮五進五！車5退2，炮八平五，包2進9，帥六進一，車5進5，相三進五，再平車中路，紅勝；②士6進5，帥五平六，包2退6，兵七進一，卒7進1，炮八平七！包2進9，帥六進一，象3進5，炮七平八！車5進1，相三進五，卒7平6，炮八進七，象5退3，俥二平五，紅勝。

第47局　農協 鄭乃東（先負）廈門 蔡忠誠

這是 1990 年 6 月 6 日，邯鄲全國象棋團體賽第 1 輪的一場角逐，雙方由「中炮過河俥對屏風馬左馬盤河」開局。佈局未幾，紅方急衝中兵搶攻中路，中局出現軟手和失誤、被黑方棄馬揚象反攻入局，最後獻車構成絕殺。全局僅弈 21 個回合，可謂短平快之局的代表作。

　　1. 炮二平五　馬 8 進 7　　2. 俥二進三　卒 7 進 1
　　3. 俥一平二　車 9 平 8　　4. 俥二進六　馬 2 進 3
　　5. 兵七進一　馬 7 進 6　　6. 兵五進一　……

紅方急衝中兵，意在由中路快速突破並將戰局導入複雜化。

　　6. ……　　　　卒 7 進 1

挺卒欺俥針鋒相對。如改走象 3 進 5。俥八進七。卒 7 進 1。俥二平四或俥二退一，另具攻防變化。

　　7. 俥二退一　馬 6 進 7
　　8. 俥八進七　士 4 進 5
　　9. 俥九進一　車 8 進 1
　　10. 兵五進一　象 3 進 5

上象鞏固中路，正著。如改走卒 5 進 1，俥三進五，紅俥盤頭而出，佔有攻勢。

　　11. 兵五進一　……

吃卒，嫌軟。應改走俥三

黑　方　蔡忠誠

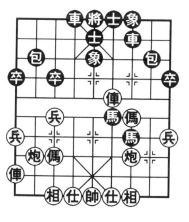

紅　方　鄭乃東

圖 47

進五比較有力。

11. …… 馬 3 進 5　　12. 傌三進五 ……

跳盤頭傌讓黑方中馬躍出，構成對自己的威脅，失先之著。應改走傌二平五，馬 5 退 7，傌三進五，紅方仍有作為。

12. …… 馬 5 進 6　　13. 傌五進三 車 8 平 7

14. 炮五平三 車 1 平 4

15. 傌二平四（圖 47） 象 5 進 7

如圖 47 形勢，現黑方棄馬揚象，有膽有識，妙手反攻入局，進入佳境，勝券在握。

16. 傌四退一 包 8 平 5

紅如改走傌七進五，則車 4 進 6，黑占優；現黑方架上空心包，紅方已難應付。

17. 傌四退一 包 5 進 1　　18. 帥五進一 車 7 平 8

19. 炮八進四 包 2 平 5　　20. 帥五平四 車 4 進 7

21. 傌四平三 車 4 平 6

獻車絕殺！下面為帥四進一，車 8 平 6，黑勝。

第 48 局　廣東 黃勇（先負）廣東 宗永生

這是 1997 年 5 月 14 日，上海全國象棋團體賽上的一盤精彩對局。本局黑方在右車未動一步的形勢下，即逼紅方城下簽盟。在大師級的實戰中，確實是罕見之局。得失之間，發人深省，餘味無窮。

1. 炮二平五 馬 8 進 7　　2. 傌二進三 車 9 平 8

3. 傌一平二 卒 7 進 1　　4. 傌二進六 馬 2 進 3

5. 炮八平六 卒 3 進 1

黑方以屏風馬兩頭蛇的陣式，迎戰紅方五六炮過河俥，是經得起實戰檢驗的良好選擇。

　　6. 傌八進七　　包2進1　　　7. 俥二退二　　包8平9

　　8. 俥二平八　……

　　紅方平俥捉包避兌，使局勢趨於複雜化。

　　8. ……　　　　包2平3

　　平包射兵，謀取對攻，著法積極。這是本佈局的精華所在。如改走車1平2，則兵七進一，象3進5，兵七進一，象5進3，兵五進一，紅方易走。

　　9. 俥九平八　　包3進3　　　10. 兵三進一　　車8進4

　　11. 相七進九　……

　　從以下實戰過程來看，紅方此著飛起邊相，是招致被動，落入下風的主要原因。應改走炮五退一，再伺機相七進五鞏固陣形較好。試演如下：

炮五退一，象3進5，相七進五，卒7進1，俥八平三，馬7進6，俥八進三，包3平9（如馬3進4，則炮五平六），傌三進一，包9進4，兵五進一，以下紅方伏有再衝中兵的凶著，黑方難應。

　　11. ……　　　　士4進5

　　12. 炮六進一　　象3進5

　　13. 仕六進五　　馬7進6

　　14. 後俥進三　　包3退1

　　15. 兵三進一　　車8平7

黑　方　宗永生

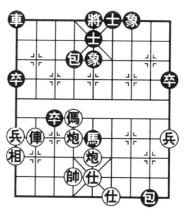

紅　方　黃勇

圖48

16. 傌三進四　車7進5　　17. 傌四進六　車7退6

紅方獻傌求攻，黑方不為所動，退車卒林線，攻守兼
備，佳著。切莫走馬3進4貪吃紅傌，否則中了紅方的「苦
肉計」。因以下紅可接走俥八進五，車1平2，俥八進六，
象5退3（如士5退4，俥八平六，將5進1，俥六退四，
黑方迅速崩潰），相九進七，紅方取得對攻機會，勝負難
料。

18. 傌六進七　包3退3　　19. 傌七進六　包9平8
20. 帥五平六　馬6進5　　21. 俥八進二　卒3進1
22. 俥八平五　車7平5　　23. 傌六進五　包8進7
24. 帥六進一　包3平4
25. 傌五退六（圖48）　　包8退3

如圖48，紅退傌希望造成兌子，以透鬆局勢，遭致速
敗。但如改走仕五進六，則車1平3後，紅亦難挽頹勢。黑
退包擊炮，精彩絕倫。至此，紅方無法應對，必失子失勢，
只得認負。

第49局　紐約 陳靈輝（先勝）三藩市 吳志剛

這是 1990 年 4 月，新加坡首屆世界象棋錦標賽第 6 輪
的一則對局。是局紅方採用中炮盤頭傌直橫俥猛攻對方中
路，僅弈 21 步就迫使黑棋簽訂城下之盟。

1. 炮二平五　馬8進7　　2. 傌二進三　車9平8
3. 俥一平二　卒7進1　　4. 俥二進六　馬2進3
5. 傌八進七　象7進5　　6. 俥九進一　卒3進1
7. 俥九平六　士6進5　　8. 兵五進一　包2進2
9. 傌七進五　馬3進4　　10. 兵五進一　……

此刻雙方戰成「中炮盤頭傌直橫俥對屏風馬兩頭蛇右馬盤河」的陣式。紅方猛攻，黑方嚴守，佈局未幾，一場驚心動魄的肉搏戰拉開大幕。

　　10. …… 　　　　包2退1　　11. 俥二退二　馬4進5

　　12. 傌三進五　卒5進1　　13. 俥六進五　……

　　伸俥捉包機警！防黑包2平5架中包反擊。

　　13. …… 　　　　包2進3　　14. 兵七進一　卒5進1

　　15. 炮五進二　卒7進1

　　黑方連棄兩卒，設下了進馬抓雙俥的圈套，力圖反擊一招制勝。

　　16. 傌五進三！　……

　　「明知山有虎，偏向虎山行」。其實紅方將計就計，誘黑，馬踏雙車，請君入甕。且看紅方的錦囊妙計。

　　16. …… 　　　　馬7進6

　　17. 傌三進五‼　……

大膽棄俥，傌跳中路，妙手準備掛角猛攻。至此，紅方已穩操勝券。

　　17. …… 　馬6進8

接受棄俥，實屬無奈。如改走車1進2，則炮八平四！包2平6，俥二平四，紅方得子占勢勝定；又如走包2退4，則傌五進六，將5平6，炮八平四，紅方亦勝。

　　18. 傌五進四　將5平6

黑　方　吳志剛

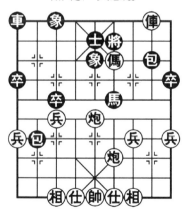

紅　方　陳靈輝

圖49

283

19. 炮八平四　馬8退6　20. 俥六進三！……

再棄一俥，妙極！黑如接走士5退4吃俥，則傌四進二，「雙將」殺。

　　20. ……　　　將6進1　21. 俥六平二（圖49）

如圖49形勢，黑方見大勢已去，起座認輸。

第50局　江蘇 徐健秒（先負）廣東 陳富傑

這是2001年6月8日，山西「柳林杯」第4屆全國象棋大師冠軍賽上的一則短小對局，雙方由「五七炮過河俥對屏風馬」佈陣。中局黑方巧著反先，以後紅方又走漏，僅20個回合就敗下陣來。

　　1. 炮二平五　馬8進7　　2. 傌二進三　車9平8
　　3. 俥一平二　馬2進3　　4. 傌八進九　卒3進1
　　5. 炮八平七　馬3進2　　6. 俥二進六　車1進1

黑起橫車，別具一格。常見的走法是象3進5，俥九進一，士4進5，俥九平六，紅俥搶佔脅道仍持先手。

　　7. 兵五進一　……

急攻著法。穩步進取可考慮走兵三進一。

　　8. ……　　　包8退1

　　8. 兵七進一　……

既已衝中兵，不如就走兵五進一，包8平5，俥二平三，包5進3，士六進五（如

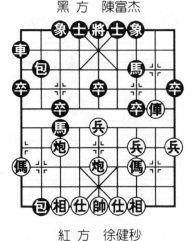

黑　方　陳富杰

紅　方　徐健秒

圖50

象棋實戰短局制勝殺勢

284

走俥三進五，則包 2 平 5），象 3 進 5，炮五進二，再補相固防，拉長戰線。

　　8. ……　　　馬 2 進 1　　　9. 炮七進一　馬 1 退 3
　　10. 俥九平八　包 8 平 2　　　11. 俥二進三　……

隨手。應走俥八進七，車 8 進 3，俥八平三，卒 7 進 1（如改走包 2 進 5，兵三進一，黑中路空虛欠妥），俥三平七，象 3 進 5，俥七進一，牽住黑方車包，大有可為。

　　11. ……　　　後包進 8
　　12. 俥二退四　卒 7 進 1（圖 50）

如圖 50 形勢，黑方現挺卒驅俥，先手補象固防，巧著，黑方由此反先。

　　13. 俥二平三　象 3 進 5　　　14. 俥三平六　前包退 2
　　15. 俥六退三　包 2 平 5　　　16. 相三進五　馬 3 退 1
　　17. 兵三進一　車 1 平 2　　　18. 仕四進五　馬 1 進 2
　　19. 俥六進二　包 2 平 1　　　20. 俥六平八　……

大漏。宜走俥六退三，伏傌九退七兌掉惡馬，尚可支持。

　　20. ……　　　馬 2 進 3（黑勝）

第 51 局　福建 陳瑛（先勝）廣西 周桂英

這是 1991 年 5 月無錫全國象棋團體錦標賽女子組第 5 輪的一局棋。雙方由「中炮過河俥急進中兵對屏風馬平包兌俥」開局。全局僅 20 個半回合便結束戰鬥，為本屆錦標賽的最短對局之一。

　　1. 炮二平五　馬 8 進 7　　　2. 傌二進三　車 9 平 8
　　3. 俥一平二　卒 7 進 1　　　4. 俥二進六　馬 2 進 3

黑　方　周桂英

紅　方　陳瑛

圖 51

5. 兵五進一　士 4 進 5
6. 傌八進七　包 8 平 9
7. 俥二平三　包 9 退 1
8. 兵五進一　包 9 平 7
9. 俥三平四　象 7 進 5
10. 傌七進五　包 2 進 1

　　紅方當頭炮盤頭傌，中路攻勢洶洶；現黑伸一步右包，既限制紅傌五進六踩躄腿馬的先手，又防紅兵五進一賺卒，是一舉兩用的即興之手。

11. 俥九進一　卒 3 進 1
12. 俥四進二　包 7 退 1

退包是落後手的軟著，應改走包 2 退 2 爭先。

13. 俥九平六　……

由於黑方上著的失誤，紅方俥搶佔咽喉要道，既可進卒林先手捉包，又可進七卡象腰，至此紅已大佔優勢。

13. ……　　　　卒 5 進 1　　14. 俥六進五　包 2 進 1
15. 兵七進一　卒 3 進 1　　16. 傌五進七　包 2 平 3
17. 傌七進五　馬 7 進 5　　18. 炮五進四　車 8 進 3
19. 炮八平五　車 1 平 2　　20. 前炮平四！……

這一段黑方毫無意義地白丟一子，敗局已定；現紅方平炮騰開傌路，伏多種攻擊手段，好棋！

20. ……　　　　車 2 進 1（圖 51）

21. 傌五進四!!（紅勝）

如圖 51 形勢，紅方有俥四進一或俥四平五「雙將」絕

象棋實戰短局制勝殺勢

殺，黑見難挽敗局，遂認負。

第52局 湖南 羅忠才（先勝）重慶 楊劍

這是 1990 年 6 月，邯鄲全國象棋團體賽上的一盤棋。此局對弈快速短小，共 21 個半回合。紅方棄傌搏雙象，當贏得勝利時，己方計程車相未動一著，為全國賽上所罕見。雙方由「中炮橫俥七路傌對屏風馬右象進 7 卒」開局。

1. 炮二平五　馬 2 進 3
2. 傌二進三　卒 7 進 1
3. 兵七進一　馬 8 進 7
4. 傌八進七　車 9 平 8
5. 俥一進一　象 3 進 5
6. 俥一平四　馬 7 進 8
7. 炮八平九　包 8 平 7

黑方宜走士 4 進 5，穩固陣勢較為妥當。

8. 俥九平八　車 1 平 2

黑方改走包 2 平 1，可避開車包受制的不利局面。

9. 傌七進六　馬 8 進 7
10. 炮五進四　……

進炮擊卒，逼黑方兌子而搶佔先手。

黑 方　楊劍

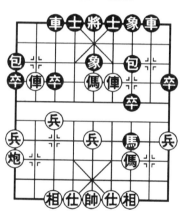

紅 方　羅忠才

圖 52

10. ……	馬 3 進 5	11. 傌六進五　車 2 平 3
12. 俥四進五　包 2 平 1	13. 俥八進六（圖52）……	
13. ……	馬 7 退 8	

如圖 52 形勢，在紅方雙俥一傌立於卒林之際，應採取

果斷措施將其驅逐。宜改走包1平4，著法雖迂迴，但威脅到紅方卒林中的雙俥，以下如傌五退六，則車8進5捉傌，黑方局面開朗。現在退馬是一步不明顯的劣著，使局勢陷入了被動局面。

14. 俥四平三　包7平6　　15. 傌五退六　士4進5
16. 傌六進七　……

紅傌進退之際，不但賺了一個卒，還將傌調整到具有攻擊性的位置，為以後殺象創造了條件。

16. ……　　包1進4　　17. 炮九平五　……

趁對方雙車未露頭，中路空虛之際，擺中炮由中路突破，戰術可取。

18. ……　　馬8進7　　19. 傌七進五　象7進5
20. 炮五進六　士5進4　　21. 俥八進二　車8平7
22. 俥三進二

至此，黑方認輸。

第53局　四川 蔣全勝（先勝）浙江 蔡偉林

這是1979年5月1日，蘇州第四屆全運會中國象棋預賽中弈成的一個短小精悍的對局。在佈局階段，紅方利用黑方輕進左馬之機，迅速從中路出擊，逐漸擴大先手；繼而運傌切入「臥槽」，僅以二十三個回合便謀車而勝，值得欣賞。

1. 炮二平五　馬8進7　　2. 傌二進三　卒7進1
3. 俥一平二　車9平8　　4. 俥二進六　馬2進3
5. 傌八進七　……

紅跳正傌而不走兵七進一，是想避開時下流行的「中炮

過河俥對屏風馬平包兌車」變例。

採取這樣的佈局，在策略上是較為靈活的。它既能加快左翼出子速度，先啟動左俥，又可保留以後挺七兵或是進中兵的選擇餘地。更主要的意義在於進一步充實了「中炮直橫俥對屏風馬兩頭蛇」這一基本定式的攻防變化，使之日趨完善，自成體系。

5. …… 　　卒 3 進 1 　　6. 俥九進一 　馬 7 進 6

紅方升左橫俥，至此，已完全形成了上述的定式，並一直沿襲至今。黑左馬盤河，急於反攻，在現代比賽中已銷聲匿跡。正是他們的實踐、努力和探索，包括以後的「四兵相見」，都對逐步完善、形成這一定式作出了巨大貢獻，眼下這一定式仍在向縱深發展。

7. 兵五進一 　……

由於上著左馬盤河更顯中路防守薄弱，紅挺兵由中路進攻，是針對性極強的好棋，比走俥九平六來得更加有力。

7. …… 　　卒 7 進 1 　　8. 俥二退一 　馬 6 退 7
9. 俥二平三 　卒 7 進 1 　　10. 俥三退二 　包 8 退 1
11. 俥三平二 　……

從佈局往中變階段過渡中，黑方抓住戰機。及時從中路進擊，逐漸擴大了先手。

11. …… 　　包 8 平 5 　　12. 俥二進六 　馬 7 退 8
13. 俥九平六 　馬 8 進 7
14. 傌七進五 　馬 7 進 6（圖 53）

上一段黑方為了減輕左翼壓力，竭阻紅方攻勢，採取了兌車戰術。但此時應改走象 3 進 5 加強中路防禦為好。如圖 53 形勢，黑方馬 7 進 6，徒勞往返，右車原地木動，局面更

黑方 蔡偉林

紅方 蔣全勝

圖53

加被動。

15. 兵七進一 ……

兌卒活傌，利於運傌進攻，紅方攻勢猛烈，黑方窮於應付。

15. …… 卒3進1

16. 傌五進七 包5進4

黑包虛發，兵家大忌。如改走象3進5雖處下風，尚不至於速敗。現鑄成大錯，被紅乘機上傌迫兌搶先，局勢難以收拾。

17. 傌三進五 包5進2

18. 傌五進四！ ……

無視黑方空心包，飛奔紅鬃烈傌，兇悍無比。

18. …… 包5退3 19. 傌七進八 ……

緊握戰機，雙傌齊飛，強搶黑包，好手連發。

19. …… 車1平2 20. 炮八進五 士6進5

黑車不敢吃炮，因紅有傌八進六，將5進1，傌四進三，將5進1，傌六進七伏殺得車的手段。

21. 傌四進二 ……

駿騎助攻，勝券在握。

21. …… 士5進6 22. 傌二進四 將5平6

23. 傌四進六

照將抽車，紅方勝定。

第54局 新疆 馬文濤（先負）天津 董斌

這是 1991 年 5 月，無錫全國象棋團體錦標賽男子組第 2 輪的一則極短對局。雙方對弈過程中互打中兵，黑方棄車成妙殺，僅弈 20 個回合，堪稱賽事的短局之最。

1. 炮二平五　馬8進7　　2. 傌二進三　車9平8
3. 俥一平二　馬2進3　　4. 兵三進一　卒3進1
5. 傌八進九　象3進5　　6. 炮八平七　馬3進2

以上形成「五七炮進三兵對屏風馬進3卒右馬封車」的流行開局陣式。

7. 俥九進一　車1平2　　8. 傌三進四　馬2進1
9. 炮七平六　包2進4　　10. 俥九平八（圖54）……

黑方第 7 回合一般多走卒 1 進 1，俥二進六，車 1 進 3，俥九平六，包 8 平 9。以下紅有俥二平三吃卒壓馬或俥二進三兌車的兩種選擇，變化下去，黑方皆可與紅抗爭，可以滿意。

如圖 54 形勢，紅方平俥牽制黑方車包，係計算失誤，造成嚴重後果。此時宜走傌四退三保護中兵較穩妥。

黑 方　董斌

紅 方　馬文濤

圖 54

10. ……　　　包2平5
11. 炮五進四　馬7進5
12. 俥八進八　馬5進6
13. 俥二進二　……

進俥捉包，導致速敗。不過改走其他走法，也難抵黑方空心包的巨大威力。

13. ……　　　馬6進5　　14. 仕六進五　……

如走俥二平五吃包，則馬5進7後，有傌後炮殺。

14. ……　　　馬5進7　　15. 帥五平六　馬7退8

16. 炮六進一　車8進1!　　17. 炮六平二　車8平4

18. 仕五進六　車4進6　　19. 帥六平五　馬1進3!

20. 傌九退七　車4進1（黑勝）

以下：俥八退八，象5退3，炮二進二，包5退3！俥八進六，車4平3，黑勝。

第55局　河北 劉殿中（先勝）火車頭 楊德琪

這是1999年11月12日，鎮江全國象棋個人賽上的一則對局。激戰至19回合時，雙方各擁有底線或中路空心炮，但全局不到23回合，用時僅有10分鐘，紅方便贏得勝利。至20回合，紅方俥八平五得子勝定，皆在紅方事先研究之中，充分說明佈局研究在實戰中的重要作用。

1. 炮二平五　馬8進7　　2. 傌二進三　車9平8

3. 俥一平二　馬2進3　　4. 傌八進九　卒7進1

5. 炮八平七　車1平2　　6. 俥九平八　包8進4

以上是五七炮對屏風馬進7卒佈局，當時十分流行。黑進包封俥是較為激烈的變化，另有包2進2與炮二進四的變例。

7. 俥八進六　包2平1　　8. 俥八平七　車2進2

9. 俥七退二　馬3進2

黑直接進馬將形成激烈對攻，黑如象3進5，兵三進

一，馬3進2，以下紅無論選擇兵三進一或俥七平八，變化下去均為紅略先。

10. 俥七平八　馬2退4　　11. 俥八平六　馬4進2
12. 炮七進七　士4進5　　13. 俥六平七　包1進4

這次比賽包擊邊卒較多，可能是許多棋手認為車2退2的變化，紅優。

14. 俥二進一（圖55）……

如圖55形勢，紅方俥二進一，準備調俥開往左翼助戰，是創新的著法。流行的著法是兵三進一，卒7進1，俥七平三，馬7進6，俥三平八，馬6進5，傌三進四，馬5退7，俥二進一，雙方對攻，變化複雜。

14. ……　　　車2平4　　15. 兵三進一　……

先挺兵，然後平俥捉馬是正確的次序。如俥二平八捉馬，則包1平5，黑攻勢猛烈。

15. ……　　　卒7進1
16. 俥二平八　卒7進1

黑進卒是「箭在弦上，不得不發」，如馬2進4，俥八進八，車8進4，炮七平四，士5退4，炮四平六，黑士象丟盡，紅大優。

17. 俥八進四　包8平5

黑包打中兵急於求殺，速潰之著，如改走卒7進1，變化較為複雜，勝負尚難預料。

18. 傌三進五　包1平5

黑　方　楊德琪

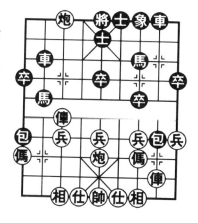

紅　方　劉殿中

圖55

19. 炮五平八　車8進7

紅平炮好棋！暗藏機關，黑車8進7，忽略了紅俥八平五的妙手，致使丟子速敗。另有兩種走法：① 車4進5，炮八進一，將5平4，炮七平四，紅解殺還殺勝定；② 將5平4，炮八退二，車8進7，俥八平五，紅亦勝勢。

20. 俥八平五　車8平2　　21. 俥五退二　卒7進1
22. 炮七平九　卒7平6　　23. 俥五平四

至此，紅多子得勢，黑認負。

第56局　廣東 許銀川（先勝）湖北 熊學元

這是1992年8月27日，廣州「味極王」杯八省市象棋大師邀請賽第二組最後一輪分組比賽中的一則對局。廣東僅17歲的象棋大師許銀川以爽脆麻利的著法擊敗湖北象棋大師熊學元，為進入決賽奠定了基礎。

1. 炮二平五　馬8進7　　2. 傌二進三　車9平8
3. 俥一平二　馬2進3　　4. 兵三進一　卒3進1
5. 傌八進九　卒1進1　　6. 炮八平七　馬3進2
7. 俥九進一　馬2進1

至此，演成五七炮對屏風馬進3卒的流行變化。此著黑馬踏邊兵屬急進之著。此外另有象3進5，象7進5，卒1進1等走法。

8. 炮七進三　卒1進1　　9. 俥二進六　……

次序有誤。應先走俥九平六，搶佔肋道為正。以下如：車1進4，炮七進一，士6進5，傌三進四，紅優。

9. ……　　　車1進4　　10. 炮七進一　車1平3
11. 炮七平九　……

　　如改走炮七平三，則車3平4，俥九平八，包2平3，仕六進五，象7進5，黑方前景樂觀。

　　11.……　　車3平4　　12. 俥九平八　包2平3

　　13. 炮九平七　包3平4

　　正著。如改走象7進5，則俥八進六，包3平4，傌三進四，紅馬先手躍出，明顯占優。

　　14. 仕六進五　象7進5（圖56）

　　如圖56形勢，黑方隨手補象，授人以隙，應改走士6進5，以下炮七平三，象7進5，炮五平四，包8平9，足可滿意。

　　15. 傌三進四　……

　　躍傌河口，好棋！由此漸入佳境。

　　15.……　　車4進1

　　進車趕馬使局勢惡化。應改走車4平6，紅如俥八平六，則包8平9，俥二進三，馬7退8，俥六進三，卒1平2。俥六平八，馬1退2，這樣雖少兵，但還可堅守。

　　16. 傌四進五　馬7進5

　　17. 炮五進四　士6進5

　　18. 俥八進六　……

　　要著。如改走俥八進五，則車4退2，炮五退二，車8平6，黑有反擊之勢。

　　18.……　　車4退2

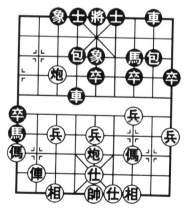

黑　方　熊學元

紅　方　許銀川

圖56

19. 炮五退一　車8平6　　20. 俥八平七　象3進1
21. 炮五平八　包8平7　　22. 炮八進一　車4進1
23. 炮八進三　象1退3　　24. 炮七平五（紅勝）

如黑方續走車4平2，則俥七進二，車6進3，俥二進三，車6退3，俥二退一，紅勝定。

第57局　上海 孫勇征（先負）吉林 陶漢明

這是1997年8月23日，北京首屆「中立杯」象棋快棋賽中一盤短小的殺局。在五七炮攻擊老3卒屏風馬佈局中，孫勇征過河俥猛衝中兵的攻法失誤，忽略了黑方的借勁力包平中路的妙著反擊，結果形成快速成殺之勢。

1. 炮二平五　馬8進7　　2. 傌二進三　車9平8
3. 俥一平二　馬2進3　　4. 傌八進九　卒3進1
5. 炮八平七　馬3進2　　6. 俥二進六　象7進5
7. 兵五進一　士6進5　　8. 兵五進一　卒5進1
9. 傌三進五（圖57）……

如圖57形勢，是一則古老的佈局陷阱，下一步妙著衝卒，紅方已進退維谷；兌換之後，黑方中路與肋道，均有威脅。

9. ……　　卒5進1　　10. 炮五進二　包2進1
11. 俥二平三　包2平5　　12. 俥三進一　包8進7
13. 俥九進一　馬2進1　　14. 炮七平六　……

黑方開始攻擊，從兩翼同時出擊之後，紅方難以防守。

14. ……　　車8平6　　15. 仕六進五　包5進3
16. 帥五平六　車1平2　　17. 俥三平二　包8平9
18. 俥二退七　包9退1　　19. 俥二進一　包9進1

象棋實戰短局制勝殺勢

296

20. 俥二進一　　包9退1
21. 炮六退一　……

紅方退炮之後，黑方進車捉炮妙著，暗伏殺機，紅方已難解救。

21. ……　　　車2進5！
22. 炮六平一　馬1進3
23. 帥六進一　車2平4
黑勝

以下紅如續走仕五進六，則車6進8，仕四進五，炮五平四，悶殺，黑勝。

黑　方　陶漢明

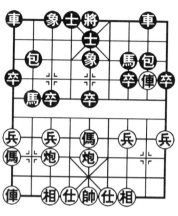

紅　方　孫勇征
圖 57

第58局　湖北 柳大華（先負）河北 黃勇

這是 1983 年 11 月 17 日，昆明全國象棋個人賽上的一盤短小對局。紅方由於時間緊張，走出漏著，白丟一炮而致負。雙方由「中炮七路俥對屏風馬雙包過河」開局。

1. 炮八平五　馬2進3　　2. 俥八進七　卒3進1
3. 兵三進一　車1平2　　4. 俥二進三　馬8進7
5. 俥九平八　包8進4　　6. 兵五進一　包2進4
7. 俥一進一　包8平7　　8. 相三進一　車9平8

黑方平包打相，出車牽包是屏風馬雙包過河應付中炮七路俥的新體系，特點是對攻性較強，容易見勝負。

9. 俥一平四　包7平4（圖58）

是雙包過河新體系中的又一新變著。近年黑方一般都走車8進6；紅有兩種走法：①俥四進六，象3進5，俥四平

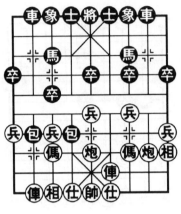

紅　方　柳大華

圖 58

三，士 4 進 5，紅雖得一子但右俥被困，局勢受制，各有顧忌；②兵七進一，卒 3 進 1，俥四進二，包 2 退 2，兵五進一，紅先；③兵七進一，包 7 平 4！傌三進四，卒 3 進 1，炮二退一，包 4 退 1，黑方反先。這是 1983 年全國團體賽安徽鄒立武與河北劉殿中的實戰對局。黃勇所走的包 7 平 4 就是在此對局的啟發下，經集體研究創新的。

如圖 58 形勢，紅方有 4 種主要變化：①俥四平六，包 4 平 5！紅難以應付；②俥四進六，象 3 進 5，俥四平三，包 4 進 1，黑方先棄後取佔先；③兵五進一，士 4 進 5，傌七進五，車 8 進 6，雙方對攻。紅方經過慎重考慮選擇了？仕六進五的平穩著法。

10. 仕六進五　士 4 進 5　　11. 炮二進二　象 3 進 5
12. 兵五進一　卒 5 進 1　　13. 俥四進四　卒 7 進 1

似應俥四進五進車卒林。先穩住局勢，然後徐圖進取較好。今進俥騎河雖能吃掉中卒，但卻給黑方乘機兌掉了 7 卒活通了馬路。

14. 俥四平五　卒 7 進 1　　15. 相一進三　包 4 平 7
16. 炮二退二　車 8 進 6

黑方不如車 8 進 4 兌車較好，可簡化局勢後穩占先手。

17. 俥五平七　……

大失著，白丟一炮負局已定。應走兵一進一，黑雖佔先，但所差無幾，勝負難料。紅方此著大概是由於佈局耗時太多，時間緊張所造成的。

17. ……	車 8 進 1	18. 俥七進二	車 8 平 7
19. 兵七進一	包 7 平 8	20. 仕五進四	包 8 進 3
21. 仕四進五	車 7 進 2	22. 仕五退四	車 7 退 4
23. 仕四進五	車 7 進 4	24. 仕五退四	車 2 平 4

黑方勝定。

第 59 局　遼寧 苗永鵬（先勝）上海 胡榮華

這是 1995 年 10 月 7 日，江蘇吳縣全國個人象棋錦標賽第 2 輪的一場激戰，雙方由「中炮過河俥對屏風馬平包兌俥」開局。實戰中黑方的著法過分強硬；紅方的著法則簡明細膩，佔據了強烈的攻勢，最後以刁鑽兇狠的著法一擊而獲勝。全程僅 23 個半回合。

1. 炮二平五	馬 8 進 7	2. 傌二進三	車 9 平 8
3. 俥一平二	馬 2 進 3	4. 兵七進一	卒 7 進 1
5. 俥二進六	包 8 平 9	6. 俥二平三	包 9 退 1
7. 傌八進七	士 4 進 5	8. 傌七進六	包 9 平 7

紅方採用七路傌的攻法，穩中略先，較易掌握。此外還有炮八平九的流行攻法，則雙方另具攻守。

9. 俥三平四	象 7 進 5	10. 俥九進一	車 1 進 1
11. 炮五平六	包 2 進 4		

黑飛左象新式應法，如改走車 8 進 5 則成流行變化。雙方互高橫車，輪攻墨守。黑伸右包過河尋求對攻略顯急躁，改走包 2 平 1 較為穩健。

12. 相三進五　包2平7　　13. 俥九平八　卒3進1

14. 兵七進一　象5進3　　15. 炮六平七　車1平4

平車捉傌過分用強，可考慮改走象3退5先避一手。以下紅方可能走俥四進二，則包7平9，傌六進七，象5進3，炮八進五，包9退1。黑方雖處下風仍可支撐。

16. 炮七進五　車4進4　　17. 俥四進二　包7平9

18. 炮八進七　士5退4

19. 八進五　　車8進7（圖59）

20. 炮七平九　車4退3

如圖59形勢，黑方伸車捉傌力求一搏，然而紅雙俥雙炮占位極佳，渾然一體，攻勢迅猛異常，黑方的攻擊速度明顯不及紅方。現退車救駕已別無選擇，如改走包9進5，則炮九進二，包9進3，傌三退二，象3退5，俥八進一，紅勝。

黑方　胡榮華

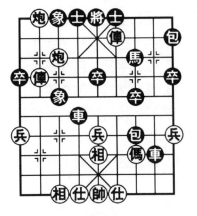

紅方　苗永鵬

圖59

象棋實戰短局制勝殺勢

21. 炮九平三　包7退4

紅炮打馬著法簡明，驃悍中不失細膩。若炮九進二，則象3退5，炮八平六（如俥八平七，包7平1，獻炮解圍），車4退2，俥八平六，士6進5，俥六進二，包9退1，紅方一時難以得手。

22. 俥八平五　象3退5

23. 俥五平四　士6進5

平俥叫殺，刁鑽兇狠，給對方最後一擊。黑若車8退

7，後傌平三，紅方得子勝定。

24. 前傌平一

黑方若退車回防則紅多子勝定，又若包7進5或車8平7吃傌則紅方傌四進二，雙傌殺無解。紅勝。

第60局　廣東 呂欽（先勝）江蘇 王斌

這是2004年3月25日，成都邛崍第15屆「銀荔杯」象棋爭霸賽上的一盤棋。雙方都擅長五七炮對屏風馬這種佈局，而且在大賽上的勝率較高。而今二人重演此陣，都充滿信心。然而進入中盤後，紅方率先變著，令黑方壓力俱增，結果紅方輕鬆獲勝。

1. 炮二平五	馬8進7	2. 傌二進三	馬2進3
3. 傌一平二	車9平8	4. 傌八進九	卒7進1
5. 炮八平七	車1平2	6. 傌九平八	包2進4
7. 傌二進四	象3進5		

以上雙方落子如飛。此時補象是黑方喜好的走法，如改走包8平9，傌二平四，車8進1，兵九進一，車8平2，以下紅有兵三進一，傌八進一兩路變化可供選擇，均是當今流行的變例。

| 8. 兵九進一 | 包2退2 | 9. 傌二進二 | 馬7進6 |

這兩個回合，紅傌與黑包的進與退、步數上雙方互不吃虧，但局面變成了多年前的老式變例，象棋的魅力由此可見一斑。

| 10. 傌八進四 | 卒3進1 | 11. 傌二退三 | 士4進5 |
| 12. 炮七退一 | 馬6進7 | | |

黑方穩健的下法可走包8進2，炮七平三，車2平4，

兵三進一，卒7進1，俥八平三，車4進5，雖較實戰略嫌消極，但更顯穩固，紅不易擴大優勢。

13. 炮五平七　車2平4　　14. 仕六進五　車4進8

15. 前炮平四　……

左炮右移協調陣形，繼續對黑方無根車包實施牽制。以往的走法是炮七平六或兵七進一，但效果都不夠滿意。

15. ……　卒3進1

棄卒意在擺脫牽制。

16. 兵七進一　馬7退8　　17. 俥二平四　卒7進1

18. 俥四進二（圖60）……

如圖60形勢，紅俥騎河捉馬，出乎黑方意料。本屆賽事上多走炮七進六，包8平3，俥八進一，卒7進1，炮四退一，車4退3，黑先棄後取，能滿意。

黑　方　王斌

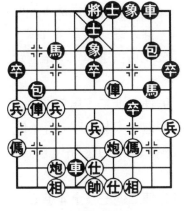

紅　方　呂欽

圖60

18. ……　　象5進3

騙紅方俥吃象，則包8平7，俥七進二，包2平7，黑有對攻機會。冷靜的走法是馬8退7，俥四進三，包2平7，炮七進六，包7進3，俥八進五，車4退8，俥八平六，將5平4，紅方稍優，黑方亦可周旋。

19. 俥四進三　……

進俥塞象眼，黑棋不妙！

19. ……　　卒7進1

20. 兵七進一　卒7進1

象棋實戰短局制勝殺勢

21. 炮七進六　包8平7　　22. 相三進一　包7平5
23. 傌九進七　車4退8　　24. 炮四平五　包2退2
25. 俥八進三（紅勝）

黑方不能吃俥，因紅有炮七平五重炮殺的妙手！

第五章　　中炮對反宮馬

第1局　河北 劉殿中（先負）遼寧 趙慶閣

這是 1977 年 9 月 13 日，太原全國象棋團體賽第一台主力的一場交鋒，雙方由「五七炮棄雙兵對反宮馬左象」佈局。開局第 9 回合，黑方突放「冷箭」收到了積極效果，共弈 22 回合，是一盤精彩短局。

1. 炮二平五　馬2進3　　2. 傌二進三　包8平6
3. 俥一平二　馬8進7　　4. 兵三進一　卒3進1
5. 傌八進九　象7進5　　6. 炮八平七　車1平2
7. 俥九平八　包2進4　　8. 兵七進一　卒3進1
9. 兵三進一（圖1）　車9平8

如圖 1 形勢，形成了「五七炮棄雙兵對反宮馬左象」的首創佈局定式，是兩位大師敢於創新、標新立異的碩果，為此佈局今後的研究與發展，做出了貢獻。

現黑出車邀兌，置紅兵過河而不顧，著法新奇。如改走卒 7 進 1，則俥二進四，包 2 平 3，俥八進九或俥八平九，則形成了現代發展的流行變例。

10. 兵三進一　車8進9　　11. 傌三退二　馬7退8
12. 兵三平四　包6平8　　13. 俥八進一　馬3進4
14. 兵四進一　……

黑　方　趙慶閣

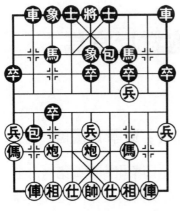

紅　方　劉殿中

圖1

衝兵太急，應改走俥八平四明車，較好。

14. …… 　　士4進5
15. 炮五進四 　車2進3
16. 炮五退二 　馬4進5
17. 炮七平三 　馬5退7

黑方升車捉炮、進馬吃兵、回馬掛角，著法明快有力，一路先手，占盡便宜。

18. 俥八平四 　車2平5
19. 炮五退二 　車5平8
20. 俥四進三 　包2平5！
21. 仕六進五 　車8平4！
22. 傌九退八 　卒3進1

黑車忽左忽右，聲東擊西，耐人尋味，現伏將5平4絕殺，黑勝。

第2局　湖北 汪洋（先勝）開灤 宋國強

這是2005年全國象棋甲級聯賽中的一盤棋。由於黑方的漏算，紅方僅28個回合便取得了勝利，4月27日弈於武漢，由汪洋大師自戰評述。

1. 炮二平五 　馬2進3 　　　2. 傌二進三 　包8平6
3. 俥一平二 　馬8進7 　　　4. 兵七進一 　卒7進1
5. 炮八進四 　象3進5 　　　6. 傌八進七 　士4進5
7. 炮八平五 　卒3進1

如改走包6進5，則傌七進六，車1平4，前炮平九，

車4進5，俥九平八，包2進4，俥八進三，馬3進1，俥八進三，紅方略優。選自2004年全國個人賽與特級大師陶漢明的對局。

　8. 兵七進一　　馬3進5　　　9. 炮五進四　　車1平3
　10. 俥九平八　　車3進4　　　11. 傌三退五　　車9進2
　12. 俥二進六（圖2）……

如圖2形勢，此時紅方探俥卒林是改進之著。2003年象甲聯賽中，謝靖執紅對王躍飛弈至當前局面時，紅方走傌七進六，車3平4，傌五進七，車9平8，俥二進七，包6平8，炮五退二，馬7進5，黑方足可抗衡。

　12. ……　　　　馬7進6　　　13. 俥八進六　　車3平4

賽後交流，宋大師指出當時漏算了實戰中紅方的攻法。應改走車3進2，較富變化。

　14. 傌七進八　　包2進3
　15. 俥八退二　　馬6進5
　16. 傌五進四　　馬5退6
　17. 俥八進五　……

隨手之著，險些弄巧成拙。嚴謹的著法應走俥二平四，馬6進7，士六進五，紅方控制全局，勝利有望。

　17. ……　　　　車4退4
　18. 俥八平六　　將5平4
　19. 炮五退一　　象5退3

黑方計算出：如改走包6進4，紅則俥二平六，將4平

黑　方　宋國強

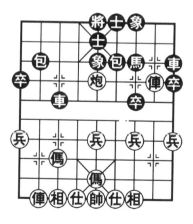

紅　方　汪洋

圖2

5，仕六進五，馬6退7，帥五平六，馬7進5，俥六平五，象5退3，俥五平四，車9平5，炮五退三，車5進5（又如包6平9，則俥四平七，象3進1，俥七平八，紅方速勝），相七進五，包6平9，兵九進一，紅方握有雙兵，黑方難以謀和。

20. 傌四進六	馬6進7	21. 俥二平六	包6平4
22. 傌六進七	車9平5	23. 傌七進八	將4進1
24. 仕六進五	馬7退5	25. 傌八退七	將4退1
26. 俥六退二	車5進1	27. 傌七進八	將4進1
28. 俥六平七			

至此形成絕殺，黑方認負。

第3局　黑龍江 趙國榮（先勝）河南 馬迎選

這是 1979 年第四屆全運會團體賽的預賽之戰。雙方以中炮進三兵對反宮馬列陣，佈局未幾，即形成各攻一翼的激烈攻殺局面。紅方中局以精確的計算、犀利的殺法，僅 24 個半回合便取得了勝利。選自《特級大師趙國榮巧手妙著》。

1. 炮二平五	馬2進3	2. 傌二進三	包8平6
3. 俥一平二	馬8進7	4. 兵三進一	車9進1

形成中炮進三兵對反宮馬的佈局陣勢。黑高橫車，不如改走卒3進1為好。

5. 炮八進四	卒3進1	6. 炮八平三	象7進5
7. 俥九進一	車9平4	8. 俥九平四	士4進5
9. 俥二進八	車4進4	10. 俥四進三	車4進3

黑如改走車4平6兌俥，則傌三進四，包2退1，俥二

退七，紅佔優勢。

11. 俥二平三　車4平2　　12. 俥三退一　包6進7

棄包轟仕，準備謀俥爭先。

13. 帥五平四　馬3進4（圖3）

14. 俥三平五　……

如圖3形勢，紅方俥砍中象，精妙！弈來煞是好看，是棄子攻殺戰術的典範。

14. ……　　　　象3進5　　15. 炮五進四　將5平4

16. 俥四平六　車1平2

黑如改走包2進2，則傌三進四，車1進2，傌四進六，包2平4，俥六進一，車1平4，炮五平六，將4平5，炮三平五，也是紅方勝勢。

17. 俥六進一　包2平4　　18. 俥六進一　前車進1

19. 相三進五　後車進1

20. 炮三進二　後車進3

21. 傌三進四　前車退1

黑如改走前車退4，則兵七進一，卒3進1，傌四進六，前車進3（如後車平3，俥六平九），傌六進八，紅方勝定。

22. 傌四進三　象5退7

23. 傌三進四　將4進1

24. 炮五平三　象7進9

25. 前炮平二

下伏傌四退五，將4退

黑　方　馬迎選

紅　方　趙國榮

圖3

1，炮三進三的殺著，黑方無法解救，紅勝。

第4局　福建 諸泉林（先負）上海 胡榮華

這是 1985 年 9 月 28 日南京全國棋類比賽中國象棋個人賽上的一則對局。雙方以中炮對反宮馬佈陣，紅方開局兌車過早，轉入中局進俥攔馬，中計，終被黑方三子歸邊所殺。

　1. 炮二平五　馬 2 進 3　　2. 傌二進三　包 8 平 6
　3. 俥一平二　馬 8 進 7　　4. 炮八平六　……

如不平炮，改走兵三進一或兵七進一，另有不同變化。

　4. ……　　　車 1 平 2　　5. 傌八進七　包 2 平 1
　6. 兵七進一　卒 7 進 1　　7. 傌七進六　士 6 進 5
　8. 俥九進二　象 7 進 5　　9. 俥二進六　車 9 平 7
　10. 俥九平八　……

兌車過早，改走俥二平三為好。演變如下：俥二平三，馬 7 退 6，俥三進三，象 5 退 7，俥九平七，象 7 進 5，俥七進一，紅方稍優。

　10. ……　　　車 2 進 7　　11. 炮五平八　包 1 進 4
　12. 炮八進一（圖 4）　卒 7 進 1

如圖 4 形勢，黑方雖多一卒，但 7 路線上的車馬不活躍，現在進 7 卒就是為開通 7 路車做好準備。

　13. 兵三進一　馬 7 退 9

退馬咬俥與上手棄卒相連貫。

　14. 俥二進二　……

進俥攔馬，中計！應改走俥二退二為好，如退俥對方應以包 1 退 1，傌六進七，車 7 進 5，俥二平三，包 1 平 7，均勢。

14. ⋯⋯　　　車 7 進 5

15. 傌六退五　⋯⋯

退中傌軟著，不如相三進
五，車 7 平 4，仕四進五，形
勢比退中傌要好。

15. ⋯⋯　　　車 7 平 3

16. 俥二平一　⋯⋯

吃馬無奈。如改走相七進
九，車 3 進 2，仕六進五，車
3 平 1，紅方也難以抵擋黑方
的強大攻勢。

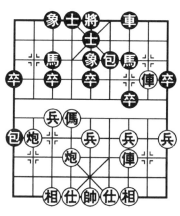

16. ⋯⋯　　　包 1 進 3

17. 俥一進一　士 5 退 6

18. 炮八平七　車 3 進 1

19. 炮六進五　車 3 進 3

20. 炮六平四　馬 3 退 1

21. 俥一退三　馬 1 進 2

22. 俥一退二　馬 2 進 3

23. 俥一平六　馬 3 進 1

24. 帥五進一　馬 1 進 3

25. 俥六退二　車 3 退 1

黑勝。

第 5 局　福建 蔡忠誠（先負）遼寧 趙慶閣

這是 1979 年 9 月 19 日，北京第四屆全運會中國象棋男
子組個人決賽的一局棋，雙方由「中炮對反宮馬」開局。

1. 炮二平五　馬 2 進 3　　2. 兵七進一　包 8 平 6

3. 傌八進七　馬 8 進 7　　4. 傌七進六　⋯⋯

這是中炮七路快傌攻反宮馬的別具一格的打法，頗具新
意。

黑方　趙慶閣

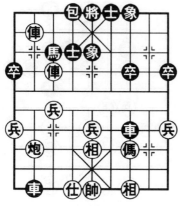

紅方　蔡忠誠

圖5

4. ……　　　　象3進5
5. 傌二進三　　車9平8
6. 傌六進五　　馬3進5
7. 炮五進四　　士4進5

紅方進傌踏中卒是極不明智的急攻著法，雙俥未動，易落後手。

8. 俥一進一　　車8進6
9. 俥一平四　　車8平7
10. 相七進五　　車1平4
11. 仕六進五　　……

改走仕四進五較好，免遭丟仕。

11. ……　　　包6進7　　12. 俥四退一　　馬7進5
13. 炮八平六　　車4進5　　14. 俥九平八　　包2平4

邀兌紅炮，威脅右傌，著法正確。

15. 俥八進九　　包4退2　　16. 炮六平八　　車4進3
17. 俥四進六　　馬5退3　　18. 俥八退一　　車4平2
19. 俥四平七　　車2進1
20. 仕五退六　　士5進4（圖5）

如圖5形勢，黑方上一手進車照將和本手的棄馬支士助攻，是連貫動作，算度準確，胸有成竹，紅方已難挽敗勢。

21. 俥七進一　　車2平4　　22. 帥五進一　　車7平8
23. 炮八退一　　車4退1　　24. 帥五退一　　士6進5
25. 俥八退六　　車8平7　　26. 相五進三　　車7退1
27. 俥七退一　　車7平4

雙車聯手，著法含蓄，明是叫將，實則暗伏平車絕殺妙手。

28. 相三進一　前車平3（黑勝）

第6局　黑龍江 王嘉良（先勝）河北 李來群

1978年7月，哈爾濱三省邀請賽（遼寧、河北、黑龍江）一舉打破「文革」期間的沉悶狀態，使棋壇呈現一派生機，引人注目。本局是久經沙場的老將和嶄露頭角的棋壇新星之戰，雙方由「中炮對反宮馬」開局。

1. 炮二平五　馬2進3　　2. 傌二進三　包8平6

先平士角包含蓄、多變、反彈更強，是對過去反宮馬先挺7卒再平包的改進。

3. 俥一平二　馬8進7　　4. 兵三進一……

進三兵右翼大子出動快，是王特大喜歡的下法，符合他擅長攻殺的棋風。

4. ……　　　卒3進1　　5. 傌三進四　……

紅方躍傌河口，及時挑起爭鬥，戰術明確，意圖積極。一般先走傌八進九，活動左翼子力，以後可靈活採用五六、五七、五八炮等走法。

5. ……　　士6進5

黑方補士乃必然走法。如改走包6進2，則俥二進五，紅搶一先，黑不情願。

6. 傌四進五　馬3進5　　7. 炮五進四　包2平5

紅方傌搶中卒先得實惠；黑方反架中包，意在迅速開動右車，但造成陣形不協調，應改走象7進5為好。紅方此時有兩種走法：①如炮五退二，則包2平3，傌八進九，車1

黑 方　李來群

紅 方　王嘉良

圖6

平 2，傌九平八，卒 3 進 1，黑棄卒搶先；②如炮八平三，則車 1 平 2，傌八進七，包 2 平 3，相七進五，包 6 進 5，炮五退二，車 2 進 6，黑方主動。

　　8.　炮八平三　車 1 平 2
　　9.　傌八進七　車 2 進 6
　　10.　仕六進五　……

補仕老練。如改走相七進五，則包 6 進 5，炮五退二（如炮五平七，則車 2 退 3），包 6 平 3，炮三平七，車 2 平 3，紅方先手消失。

　　10.　……　　包 6 退 2

如改走包 6 進 4，則炮五退一，車 2 平 3，相七進五，車 9 平 8，傌二進九，馬 7 退 8，傌九平六，車 3 平 4，兵五進一，車 4 進 3，仕五退六，包 6 平 4，馬 7 進 8，紅方先手。

　　11.　炮五退一　馬 7 進 5　　12.　兵五進一　車 2 平 3
　　13.　相七進五　卒 3 進 1　　14.　傌九平六　包 5 進 2

兌子失先。可考慮走卒 3 平 4，則傌六進四，馬 5 進 3，尚有周旋餘地。

　　15.　兵五進一　馬 5 退 3（圖6）

如圖6，同樣動馬，不如走馬 5 進 3，則兵五平六，馬 3 退 4，炮三平一，車 9 平 8，傌二進九，包 6 平 8，雖屬後

手，但還可應付。

16. 炮三進四　馬3進2

抓住戰機，揮炮出擊，爭先的好棋！黑不敢車3進1吃
傌，暗伏悶殺抽俥。

17. 俥六進五　馬2退1

如改走馬2進1，則傌七進九，車3平1，炮三平五，
紅先；又如改走馬2進4，則炮三平七，紅優。

18. 傌七進五　卒3平2

借炮威力，躍傌出戰，佳著。

19. 傌五進四　象7進5　　20. 炮三平五　車9平7
21. 俥二進八　車7進3　　22. 傌四進二　車3平6
23. 兵三進一　……

棄兵好手，窮追猛打，黑難應付，紅勝局已定。

23. ……　　　　車7進1　　24. 兵五平四　車7退1
25. 傌二進三　車7退2　　26. 俥二平三　馬1進3
27. 俥六進一　馬3進1　　28. 帥五平六　車6平5
29. 兵四進一　馬1進2　　30. 俥六進三

棄俥成殺，紅方獲勝。

第7局　湖北 柳大華（先勝）上海 胡榮華

2002年8月24日，北京「派威互動電視象棋超級排位
賽」上，這是胡、柳兩位特級大師對弈的一盤快棋。雙方都
傾注了很多精力，顯示了戰術創新的技藝和才能，是一盤內
容豐富的對局。他們由「中炮對反宮馬」揭開戰幕。

1. 炮八平五　馬8進7　　2. 傌八進七　包2平4
3. 俥九平八　馬2進3　　4. 兵三進一　卒3進1

5. 仕六進五 ……

撐仕下手準備上右正傌，防黑方伸士角包串打的手段，但出子速度稍嫌緩慢。這種補仕陣型是對雙方應變能力的臨場考驗。

5. ……	象 3 進 5	6. 傌二進三	馬 3 進 4
7. 炮二進四	士 4 進 5	8. 炮二平五	馬 7 進 5
9. 炮五進四	車 9 平 8	10. 兵五進一	包 8 平 7

挺中兵渡河攻擊河口傌無可厚非，亦可考慮俥一平二牽制無根車包。

| 11. 兵五進一 | 馬 4 進 3 | 12. 傌三進五 | 車 1 平 3 |
| 13. 俥一進二 | 車 8 進 4 | 14. 兵五平四 | …… |

黑伸車巡河捉兵次序井然。紅如不平兵，改走傌五進四，則包 7 進 3，下步有平中兌炮的手段，紅方無趣。

黑方 胡榮華

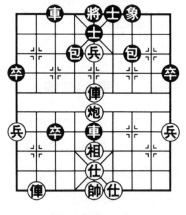

紅方 柳大華

圖 7

14. ……	卒 7 進 1
15. 俥一平六	卒 7 進 1
16. 相七進五	卒 7 平 6
17. 俥八進三	馬 3 退 5
18. 俥六進三	卒 6 進 1
19. 俥六平五	卒 6 平 5
20. 炮五退二	……

隨手打馬，不如俥八平五先滅中卒，黑馬仍無路可逃，紅方有利。

| 20. …… | 卒 5 進 1 |
| 21. 相三進五 | 卒 3 進 1 |

犧牲一卒，又衝一卒，前

赴後繼，漸入佳境。

22. 俥八退三　車8進2

進車控傌有嫌「客氣」，更凶的著法是車8進3攻擊紅方孤相，紅將面臨難題不好應付。也許是時間緊迫考慮失誤的緣故。

23. 兵四進一　卒3進1　　24. 傌七進五　車8平6

25. 兵四平五　車6平5

26. 兵五進一（圖7）　車5進1

如圖7形勢，現黑方隨手吃相，是時限壓力下忙中出錯，漏看紅方平炮抽車的暗著。應改走車5退1，則兵五進一，士6進5，俥五退一，包7平5，黑雖殘士象，但車雙包卒位置攻守兼備，足可一戰。

27. 炮五平三　象7進5　　28. 俥五退三

紅方得車勝定，餘略。

第8局　北京 傅光明（先勝）河北 李來群

這是1979年5月3日，蘇州第四屆全國運動會中國象棋預賽中的一則對局，雙方由「中炮對反宮馬」開局。佈局階段，由於黑方的一步疏忽，導致局面由互纏轉入防禦；進入中局，不慎失算丟子，遭致速敗。

1. 炮二平五　馬2進3　　2. 傌二進三　包8平6

3. 俥一平二　馬8進7　　4. 兵七進一　卒7進1

5. 俥二進六　車9進2

至此形成「中炮過河俥對反宮馬」陣勢。

6. 傌八進七　……

如改走炮八進四，則車9平8，俥二平三，包6退1，

黑方 李來群

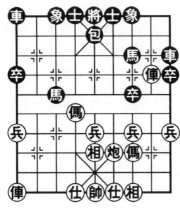

紅方 傅光明

圖8

俥八進七，士4進5，形成互纏。

6. ……　　　　包6進5
7. 炮五進四　馬3進5
8. 炮八平四　包2平5

反架中包，雖可搶亮右車，但使局勢較早定型而不活躍。可考慮徑走馬5進6，炮四進一，馬7進5，以下可包2平5或車9平7，局面活躍而富彈性。要優於實戰。

9. 相七進五　卒3進1

兌兵是黑方的權力，有嫌太早，應出車開動主力。

10. 兵七進一　馬5進3　　11. 俥七進六！……

躍俥河頭靈活有力，既封鎖黑方雙馬盤頭而上成連環；又為俥九平七捉馬，騰出通道，一舉兩得。黑方由於兌兵的失誤，導致佈局由互纏轉入防禦。

11. ……　包5退1（圖8）

如圖8形勢，局面已開始有利於紅方。針對紅俥九平七捉馬的「惡著」，現黑方走出了包5退1，（飛相保俥兼炮轟中兵）守中帶攻的佳著。

12. 俥二平四　……

要著！可硬上左俥為黑飛象後炮擊中兵作防範，局勢至此，紅方已經奪得主動。

12. ……　　　　象3進5　　13. 俥六進四　包5平4

14. 傌四進六　士4進5　　15. 俥九平七　車1平3

16. 俥七進四　卒9進1

挺邊卒準備兌俥減輕壓力，是困境中走出的好棋，體現了黑方臨危不亂的頑強作風。

17. 兵五進一　車9進1　　18. 俥四平一　馬7進9

19. 兵五進一　車3進3　　20. 傌六退五　車3平6

丟子速敗之著。應走包4平3為好。

21. 兵五平六　車6進3　　22. 兵六平七　包4進5

23. 仕六進五　包4平5　　24. 帥五平六　包5平7

25. 兵七進一　卒9進1　　26. 兵一進一　馬9進8

27. 傌五退三　馬8進7　　28. 傌三進二

紅方多子，勝定。

第9局　河北 閻文清（先負）上海 胡榮華

1992年煙臺「蓬萊閣杯」象棋男子精英賽第3輪，胡榮華以鎮山寶反宮馬迎戰閻文清的中炮橫俥七路傌。開局未幾，黑方捕捉戰機，揮包過河奪得主動；進入中局黑雙車雙包聲東擊西，妙手迭出，在第22個回合便迫使紅方認輸。

1. 炮二平五　馬2進3　　2. 傌二進三　卒7進1

3. 兵七進一　……

如改走俥一平二，則包8平6，車2進8，士4進5，形成中炮對反宮馬搶挺7卒紅進俥壓馬陣型，另具攻防變化。

3. ……　　　包8平6　　4. 俥一進一　馬8進7

5. 傌八進七　車9平8　　6. 炮八平九　包2進4

7. 傌七進六　……

黑揮包過河攻側翼；紅躍傌河頭攻中路；佈局未幾，雙方短兵相接，硝煙彌漫。

　　7. ‥‥‥　　　　　包2平7　　8. 傌六進五　象7進5
　　9. 相三進一　馬3進5　　10. 炮五進四　士6進5
　　11. 俥九平八　車1進2　　12. 兵五進一（圖9）‥‥‥

如圖9形勢，紅方陣型鬆散，兩翼俥炮閒置，無良好的進攻線路；黑方陣地穩固，各子之間聯絡良好，一旦時機成熟，反擊之勢不可阻擋。

　　12. ‥‥‥　　　車8進6

搶佔兵林要道既可渡7卒助戰，7路包在車的配合下，又可對紅方子力進行有效的封堵。

　　13. 兵五進一　卒7進1　　14. 炮五平九　包7平2
　　15. 俥八進二　車1平4

黑方　胡榮華

紅方　閻文清

圖9

黑平車肋道，伏車8平4做殺，再挺7卒攻傌。

　　16. 仕四進五　車4平2
　　17. 俥一退一　包2平9！
　　18. 俥八進五　包9進3

妙手逼兌無根俥，爭先得勢的閃擊戰術。

　　19. 俥八進二　卒7進1
　　20. 兵五進一　‥‥‥

如改走傌三進五逃傌，則卒7平6，黑方勝勢。

　　20. ‥‥‥　　　卒7進1
　　21. 兵五進一　包6進7！

象棋實戰短局制勝殺勢

實施冷著，紅方防不勝防。

22. 相一退三　　包6退6（黑勝）

以下大致的變化是：①相三進五，包6平5！前炮平五，馬7進5，炮九平三，車8進3，仕五退四，車8退2，炮三退二，象3進5，黑方勝定；②仕五退四，車8平5，仕六進五，包6平1，炮九進四，車5平1，炮九進三，象3進5，黑方勝定。

第10局　遼寧 卜鳳波（先勝）河北 李來群

這是1985年6月26日，邯鄲「將相杯」象棋冠軍賽第6輪的一盤精彩對局。前5輪的比賽兩人比分接近，這局勝負是關係到兩人名次的關鍵一局，因此，雙方一交手便展開了激烈的搏鬥。

　　1. 炮二平五　　馬2進3　　　　2. 傌二進三　　包8平6
　　3. 俥一平二　　馬8進7　　　　4. 兵三進一　……

紅採用進三兵來進攻黑方的反宮馬，其對攻性強，變化也較複雜，為攻擊型棋手所喜用。

　　4. ……　　　　卒3進1　　　　5. 傌八進九　　象7進5
　　6. 炮八平七　　車1平2　　　　7. 俥九平八　　包2進4
　　8. 兵七進一　　卒3進1　　　　9. 兵三進一　　卒7進1
　　10. 俥二進四　……

至此，形成五七炮雙棄兵對反宮馬進包封車的典型陣勢。

　　10. ……　　　　卒3平2

平卒避捉，伺機反擊，也是一法。如改走包2平3平包兌俥，則俥八平九或俥八進九，將成另路變化。

11. 兵九進一　包6進4　　12. 傌九進八　……

此手大都走俥二平八，車2進5，傌九進八，包6平7，相三進一，馬3進2，兵五進一，包2平6，黑可從容應付。現紅方走出進傌貪卒的新招，在這關鍵之戰中，想必是有備而來。

12. ……　　包6平7　　13. 相三進一　車2進4

14. 俥二平六　士6進5（圖10）

如圖10形勢，局面風平浪靜，紅似乎無明顯的攻勢和先手；然而就在這平淡之中，紅方卻策劃了有力的進攻計畫，打開了缺口，衝破了黑方的防線。

15. 兵五進一　包2平6　　16. 俥六進四　……

進俥塞象眼，與兵五進一遙相呼應。

16. ……　象3進1

逼走之著。如強行變著走車2平3，紅炮五退一，招法兇悍，黑方難以應付。

17. 兵五進一　車9進2

進車保象，無奈。如改走車2平5吃兵，紅傌八進七，踩車踏象打馬，黑更不利。

18. 俥六退四　包6退6

19. 俥八進三　卒7進1

20. 俥八平七　馬3退1

21. 相一進三　馬7進8

22. 兵五進一　象1退3

23. 傌八進六　車9平6

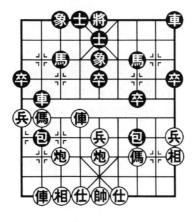

黑方　李來群

紅方　卜鳳波

圖10

象棋實戰短局制勝殺勢

24. 炮七進七 ‥‥‥

炮打底象，乾淨俐落。

24. ‥‥‥	馬 1 退 3	25. 兵五進一	車 6 進 5
26. 兵五進一	將 5 進 1	27. 俥七進五	將 5 退 1
28. 俥六平五（紅勝）			

第 11 局 印尼 余仲明（先勝）法國 鄧清忠

世人矚目的「鷹卡杯」第 3 屆世界象棋錦標賽，於 1993 年 4 月 3 日晚，在北京國際飯店隆重拉開了戰幕。本局是 4 月 6 日第 5 輪的比賽，印尼與法國遭遇，兩選手由「中炮進七兵橫俥對反宮馬」佈陣。開局階段雙方著法也很正統；進入中局，黑車避兌鑄成大錯，弈至第 23 個回合，紅方構成絕殺。

1. 炮二平五 馬 2 進 3
2. 兵七進一 卒 7 進 1
3. 傌二進三 包 8 平 6
4. 俥一進一 馬 8 進 7
5. 俥一平四 士 4 進 5
6. 傌八進七 象 3 進 5
7. 炮八平九 包 2 進 4

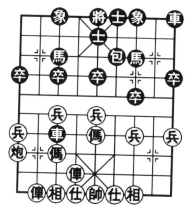

伸包過河急於反擊，從以下實戰看，並不滿意。不如改走包 2 進 2 較好。

8. 兵五進一 車 1 平 4
9. 俥九平八 車 4 進 6
10. 炮五進一 包 2 平 5

第五章 中炮對反宮馬

323

伸包逼兑，好棋。如改走包 2 退 6，俥八進七，紅方邊炮伺機待發，占優。

11. 傌三進五　象 5 退 3

落象軟著，雖感到右翼壓力較大，但紅方暫難尋覓突破口，應改走車 9 平 8。試演如下：紅如接走俥四平六，則車 4 進 2，傌五退六，車 8 進 5，傌六進四，車 8 平 6，士六進五，紅方中兵難保，黑方滿意，足可一戰。

12. 俥四平六　車 4 平 3（圖 11）

如圖 11 形勢，黑車避兑真是瞎走，錯誤地估計了形勢，一心只想馬 7 進 6 的攻擊手段，終將釀成大禍。

13. 兵五進一　卒 3 進 1

黑方挺 3 卒活馬也無法遏止紅方如潮的攻勢。如改走卒 5 進 1，則傌五進六！車 3 進 1，傌六進七，象 7 進 5，炮九進四，象 3 進 1，俥八進九，象 5 退 3，俥八平七！！象 1 退 3，炮九進三，紅勝。

14. 傌五進六　馬 3 進 4　　15. 俥六進四　包 6 平 4

16. 炮九進四　包 4 退 2

如改走包 4 平 1，則俥八進九，象 7 進 5，俥六進三，士 5 退 4，俥八平七，士 6 進 5，俥七退二，紅亦勝定。

17. 俥八進七　車 9 進 2　　18. 俥八平七　馬 7 進 8

19. 俥七進二　車 9 平 1　　20. 炮九平八　車 2 平 1

21. 炮八平九　車 2 平 1　　22. 炮九平八　卒 5 進 1

23. 俥六進三！

紅八路炮有沉底和鎮中的兩種殺法，黑無法兼顧而敗北；紅勝。

第 12 局　湖北 黨斐（先勝）北京 楊眖

2003 年 8 月 9 日上午，鎮江市一泉賓館。「伊爾薩杯」全國少年錦標賽，男子 16 歲組正在進行最後一輪的決戰，吸引了眾人的目光，因為 16 歲組的冠軍獲得者將晉升國家大師。雙方由「五七炮棄雙兵對反宮馬右包封俥」開局，紅方走子如飛，思索敏捷，氣勢逼人；黑方思前想後，猶豫不決，僅 28 個回合就敗下陣來。請看黨斐晉升大師的最後一仗。

1. 炮二平五	馬 2 進 3	2. 傌二進三	包 8 平 6
3. 俥一平二	馬 8 進 7	4. 兵三進一	卒 3 進 1
5. 傌八進九	象 7 進 5	6. 炮八平七	車 1 平 2
7. 俥九平八	包 2 進 4	8. 兵七進一	卒 3 進 1
9. 兵三進一	卒 7 進 1		

以上形成中炮進三兵對反宮馬進 3 卒右包封車的流行佈局。紅方選擇「棄雙兵」的戰法，希望在激烈的對攻中尋找戰機。

10. 俥二進四　包 2 平 3
11. 俥八進九　包 3 進 3

紅方如改走俥八平九，則包 6 進 4，俥二平七，馬 3 進 4，兵五進一（也可改走俥七平六），車 2 進 5，俥七平八，馬 4 進 2，傌九進七，馬

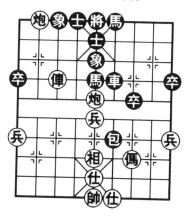

第五章　中炮對反宮馬

2 進 4，俥九進一（如傌七退九，則包 6 進 1，黑方棄子有攻勢），包 6 平 3，形成雙方各有顧忌的局面。

12. 仕六進五　馬 3 退 2	13. 炮五進四　士 6 進 5
14. 炮五退一　馬 2 進 3	15. 相三進五　卒 3 進 1
16. 傌九進七　包 3 退 3	17. 俥二平七　馬 3 進 5
18. 俥七退一　包 6 進 4	

黑進包打俥助他人威風並使己陣虛浮，是步壞棋，正著應逕走車 9 平 8。

19. 兵五進一　車 9 平 6	20. 炮七平八　車 6 進 3
21. 炮八進七　馬 7 退 6	
22. 俥七進三（圖 12）　卒 7 進 1	

如圖 12 形勢，黑如改走包 6 平 8，則炮八退三，馬 6 進 7，俥七退三，馬 5 進 3，炮八退四，黑將失子。

23. 傌三進五　卒 7 平 6	24. 傌五進七　包 6 平 8
25. 傌七進八　包 8 退 5	26. 俥七進三　士 5 進 4

棄俥搏象，妙手，黑方立呈敗勢。黑撐士必走，如象 5 退 3，則傌八進六，紅方速勝。

27. 傌八進六　將 5 進 1	28. 炮八退三

最後入局乾淨俐落。黑如接走車 6 進 1，則俥七退三，黑必丟子。故黑放棄作戰，紅勝。

第 13 局　安徽 高華（先勝）雲南 章文彤

這是 1998 年 12 月 5 日，深圳全國個人賽第 8 輪的對局，由特級大師高華自戰解說。當時遇到積分相同的雲南章文彤，我（高華，編者注）倆都處在降級邊緣，輸者降級則成定局，勝者尚有一線希望，所以這局棋也可以講是保級之

戰。

黑　方　章文彤

1. 炮二平五　　馬2進3
2. 傌二進三　　包8平6
3. 俥一進一　　馬8進7
4. 俥一平四　　車9平8
5. 傌八進七　　士4進5
6. 兵五進一　　包6平5

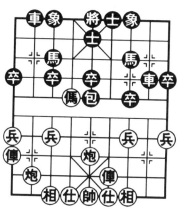

紅　方　高華

圖13

雙方形成中炮橫俥對反宮馬的正規佈局。此時我多數是走挺中兵，準備從中路進攻，黑另有卒3進1、車8進4兩種應法。

7. 傌七進五　　包2進4

如卒3進1，紅兵七進一，卒3進1，傌五進七，包5進3，仕四進五，紅優。

8. 兵五進一　　包2平5　　　9. 傌三進五　　車1平2
10. 炮八退一　　卒7進1

軟著，不如改走包5進2打兵，紅炮五進三，卒5進1，炮八平五，象3進5，傌五進六，馬3進5，黑足可抗衡。

11. 俥九進二　　車8進3

低估紅進傌後的能力，再次失時機，還是應該走包5進2，炮五進三，卒5進1，炮八平五，車8進3，仍是一盤鹿死誰手難以預料的棋。

12. 傌五進六　　包5進2（圖13）

漏算，招致速敗，應改走馬3退1逃馬，紅兵五進一，

第五章　中炮對反宮馬

327

馬 7 進 5（如車 8 平 5，則炮八平五，車 5 平 4，後炮進六，象 3 進 5，傌六進四，紅勝勢），俥九平六，紅方微優。但戰線漫長，黑方亦不乏謀和機會。

13. 炮五平八 ……

如圖 13，紅方炮五平八打車，好棋，奠定了勝勢；如炮八平五，黑方馬 3 退 4，並無大礙。

13. ……　　車 8 進 2

如走車 2 平 1 逃車，紅傌六進八速勝。

14. 傌六進七 ……

正著。如改走炮八進八打車，則馬 3 退 2，黑以後有車 8 平 5，將軍必抽回一子，紅方得不償失。

14. ……　　車 2 平 1　　15. 炮八進七　士 5 退 4

16. 俥九平六　士 6 進 5　　17. 俥四進七　車 8 平 5

18. 炮八平五　車 5 平 4　　19. 俥六平五 ……

以上幾步紅方著法緊湊，平俥必走之著，如炮五進五打將，黑馬 7 進 5，俥六進二，馬 5 退 6，黑方反成勝勢。

19. ……　包 5 進 4　　　20. 俥四平三 ……

如改走仕四進五吃包，黑車 4 退 3，炮八平六，車 1 進 2，炮六平三，車 1 平 3，俥五平二，也是勝勢。

20. ……　　車 4 退 3　　21. 炮八退二　車 4 平 3

22. 炮八平三　象 7 進 9

應包 5 平 4 逃包，炮三進二，車 1 進 2，炮三平一，將 5 平 6 尚可堅持，延緩紅方取勝的速度。

23. 仕四進五　卒 5 進 1　　24. 俥五進三（紅勝）

第14局　山東 卜鳳波（先負）吉林 陶漢明

　　這是 1997 年「廣洋杯大棋聖」比賽中一則短小精悍之局。卜鳳波採用強取中卒之法攻擊陶漢明的反宮馬，進入中局本可簡單成和，但紅方迷戀多兵，貪攻心切，奮力求戰。進入中局後又盲目進取，遭到黑方有力的反擊而負。選自《特級大師陶漢明巧手妙著》。1997 年 11 月 10 日弈於上海

　　1. 炮二平五　馬2進3　　2. 傌二進三　包8平6

　　3. 俥一平二　馬8進7　　4. 兵七進一　卒7進1

　　5. 炮八進四　象3進5（圖 14）

　　如圖 14，紅方採用強硬的攻擊中卒之法，黑方並不害怕，因黑可搶先出子，完整陣容。這是一種容易形成平手的攻守變例。

黑 方　陶漢明

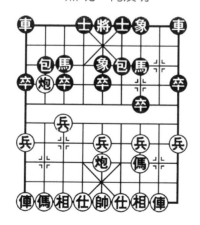

紅 方　卜鳳波

圖 14

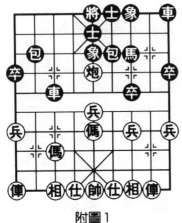

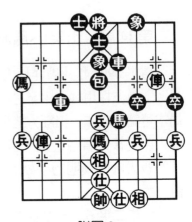

附圖1　　　　　　　　　附圖2

　　6. 兵五進一　　士4進5　　7. 炮八平五　　馬3進5

　　8. 炮五進四　　車1平3　　9. 傌三進五　　卒3進1

　10. 兵七進一　　車3進4

　11. 傌八進七（附圖1）……

　　如附圖1，利用紅方中路空虛的弱點，黑方開始反擊，致使局勢簡化，黑方兵種齊全，佈局滿意。

　11. ……　　　　包6進1　　12. 俥九平八　　馬7進5

　13. 俥八進七　　馬5進6　　14. 相七進五　　包6平5

　15. 俥八進二　　士5退4　　16. 俥八退六　　車9進2

　17. 仕六進五　　車9平6　　18. 俥二進六　　卒9進1

　19. 傌七進八　　士6進5

　20. 傌八進九（附圖2）……

　　如附圖2，紅方想驅河沿俥以進中兵，落子後發現，黑方有包5進3打傌後跳釣魚馬的攻擊手段，待退俥防守時，黑包調往邊線出擊，所有子力投入戰鬥，形勢看好。

　20. ……　　　　車3進4　　21. 俥二退四　　包5平9

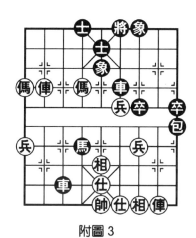

附圖 3

22. 傌五進七　包9進3　　23. 俥八退一　包9進3

24. 俥二退二　包9退4　　25. 傌七進六　車6進1

26. 俥八進四　將5平6　　27. 兵五進一　馬6進4

28. 兵五平四（附圖3）……

如附圖3，紅方攻擊子力占位欠佳，不能協調用力，對黑威脅不大；黑方子力全部到位，現在車馬包即可成殺致勝。

28. ……　　　包9平5　　29. 帥五平六　包5平4

30. 仕五進六　車3退1（黑勝）

第15局　澳門 徐寶坤（先負）中國 趙國榮

這是1991年9月10日昆明第二屆世界象棋錦標賽上的一則對局，雙方以中炮對反宮馬佈陣。開局黑方妙棄3路卒搶出肋車，又巧攻紅方巡河俥反先；中盤飛車騎河逐傌，繼而封制紅左俥出動，著法緊湊、精細，直至得子獲勝。

1. 炮二平五　馬2進3

黑方　趙國榮

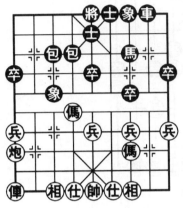

紅方　徐寶坤

圖15

2. 傌二進三　　包8平6
3. 俥一平二　　馬8進7
4. 兵七進一　　卒7進1
5. 炮八進四　……

紅方用進七兵五八炮強攻中路，近年來在國內比賽已很少見。因採用這種攻之越急、反彈亦強的走法，紅方難得滿意結果。

5. ……　　　　士4進5
6. 傌八進七　　象3進5
7. 傌七進六　　卒3進1
8. 兵七進一　　車1平4

黑棄3路卒後搶出肋車，著法巧妙而工穩。如第7回合黑直接走車1平4，則傌六進五，馬7進6，兵五進一，車4進6，局勢較實戰激烈。

9. 俥二進四　　車9平8　　10. 俥二平四　……

紅俥避兌失先！應選擇兌車，則馬7退8，傌六進四，象5進3，炮八平一打卒兼通左俥，局勢穩正。

10. ……　　　　象5進3　　11. 炮五平六　　馬3進4

紅俥因避兌遭受攻擊，至此黑方反先。

12. 炮六進三　　車4進4　　13. 炮八退四　　包6平4
14. 傌六退七　……

紅退傌無奈。如改走炮八平六，則包2進3！對打車，紅方亦落更大後手。

14. ……　　　　車4進4　　15. 炮八平九　　包2平3

16. 俥四平六　車4退3　　17. 傌七進六（圖15）……

17. ……　　　車8進5

如圖15形勢，黑方進騎河車逐傌，形勢已十分優越。

18. 傌六進八　包3平2　　19. 傌八退七　車8平2

第18回合紅方如改走傌六退八，則車8平2，傌八退六，馬7進6，紅方亦處被動局面。黑方的躲包、平車這兩手棋，都是封鎖紅左俥出動的緊要之著。

20. 傌七進五　象7進5　　21. 傌五進四　馬7進6

22. 傌四進三　將5平4　　23. 炮九平六　馬6進4

24. 炮六進五　士5進4　　25. 俥九進二　士6進5

26. 相三進五　車2進3　　27. 俥九平六　馬4進2

28. 俥六進一　包2退1　　29. 前傌退二　馬2進3

30. 俥六退二　包2平4

黑方得勢後的一系列著法緊湊、精細，絲絲入扣。至此，平包打死紅俥勝。

第16局　香港 梁達民（先負）臺北 林見志

第4屆亞洲城市象棋名手邀請賽於1989年11月7日至17日在馬尼拉舉行。這是港臺兩位名手之戰，雙方由「中炮對反宮馬」開局，僅22個回合便結束戰鬥。

1. 炮二平五　馬2進3　　2. 兵七進一　卒7進1

3. 傌二進三　包8平6　　4. 俥一進一　馬8進7

5. 俥一平四　士4進5　　6. 傌八進七　車9平8

出左車是黑棋的權利，可考慮走象3進5，紅如接走傌七進六；則車1平4，傌六進五，馬3進5，炮五進四，車4進7捉雙。因此，當黑補象後可以避開紅方躍七路傌奪取

黑　方　林見志

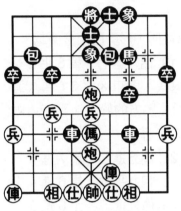

紅　方　梁達民

圖 16

中卒的變化。所以，當黑象 3 進 5 後，紅可能會走炮八平九，則包 2 進 2，俥四進五，馬 7 進 8，俥九平八，包 2 平 1，炮九進三，卒 1 進 1，俥四退二，馬 8 進 7，炮五平六，均勢，黑可滿意。

7. 俥七進六　象 3 進 5

8. 俥六進五　馬 3 進 5

9. 炮五進四　車 1 平 4

10. 炮八平五　車 4 進 4

紅方再架中炮，鞏固了中炮的地位，但三路俥易受威脅。如改走相七進五，則車 4 進 4，俥九進一，這樣局面較平穩。

11. 前炮退一　車 8 進 6　　12. 兵五進一　車 8 平 7

13. 俥三進五　車 4 進 2（圖 16）……

如圖 16 形勢，紅方雖炮鎮中路，但俥無出路，左俥尚未啟動，對黑方難以形成有效攻擊；黑方陣形嚴整，雙車佔據要津，馬路活躍，局面主動。

14. 俥九平八　包 2 進 4　　15. 俥四進五　包 2 平 5

16. 仕六進五　將 5 平 4　　17. 炮五退二　車 7 平 5

18. 俥八進九　象 5 退 3

如誤走將 4 進 1，則俥五平七，形成「雙俥錯」殺勢，紅方速勝。

19. 俥八平七　將 4 進 1　　20. 俥四平七　車 5 退 1

21. 前俥平八　包6平5！

黑方抓住紅棋不能走炮五進五兌包的時機，巧擺中包暗伏凶著，是一步沈著冷靜的好手。

22. 俥七進一　車5平3！

紅方進一步俥叫殺，貪攻忘危，正中黑方埋伏。應改走俥七進二，則將4進1，俥八退一（叫殺），包5進5，相七進五，將4平5，俥七退一，車4退4，俥七退一，黑雖多一子，但將在「三樓」不安於位，紅雙俥威力極大，下一手七兵渡河助陣，鹿死誰手，尚難預料。現在黑方平車閃擊，解殺還殺兼捉紅俥，呈「雙重威脅」，紅無法解救，遂推枰認負。

第17局　廣東 許銀川（先勝）河北 孫慶利

2003年「銀荔杯」全國象棋甲級聯賽，9月4日進行第3輪，廣東王老吉隊主場戰開灤煤礦隊看點頗多。本局典型的許式戰法，制敵於無形，勝得精彩精妙。雙方由「五七炮對反宮馬」開局。

1. 炮二平五　馬2進3　　2. 傌二進三　包8平6
3. 兵三進一　卒3進1　　4. 傌八進九　馬8進7

紅方先行活動左翼兵力，而緩開右直俥，寓意深刻，也是許特大喜歡的一種戰法。

此刻黑進左馬正合紅意，讓紅方先手炮八平七後，順利開出左俥。筆者認為這是黑方佈局伊始的微小失誤，應改走象3進5，保留右翼車前包封鎖紅左俥出動的招法為好。

5. 炮八平七　象3進5　　6. 俥九平八　車1平2
7. 俥八進四　車9平8　　8. 俥一平二　車8進9

黑 方　孫慶利

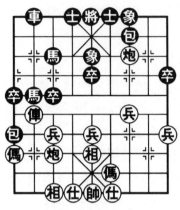

紅 方　許銀川

圖 17

9. 傌三退二　包 6 退 1

紅方的開局有著精心的準備，主動兌車，表面上失先，實則為中炮右移三路射卒埋下伏筆，緩開右俥的目的也在於此。筆者認為這是「順炮緩開俥」在此佈局中的靈活運用；黑方包 6 退 1 是即興應對之招，在無形中不知不覺飲下了王老吉百年「苦茶」。如改包 2 平 1 兌俥，則白損中卒，如改走士 4 進 5 則炮五平三，黑方左馬為中矢之的。

10. 炮五平三　包 2 平 1　　11. 俥八平四　包 6 平 4

平包被紅俥先手搶佔左肋要道，應改走包 6 平 1 較好。

12. 俥四平六　包 4 平 7　　13. 相三進五　卒 1 進 1

14. 傌二進四　馬 3 進 2　　15. 俥六平八　馬 7 退 5

佈局至此，總感紅陣嚴謹且有生氣；黑陣呆滯。

16. 炮三進四　馬 5 進 3

17. 炮三進一　包 1 進 4（圖 17）

如圖 17 形勢，上一手黑方後手吃兵，埋下隱患。應改走馬 3 進 4，則炮三平九，馬 2 退 1，俥八平六，馬 4 退 3，受制的局面得以緩解。審局度勢，最見功力。

18. 炮七退一　包 7 平 2　　19. 俥八平六　士 4 進 5

20. 俥六進四　……

紅方進退有度，動靜相宜，進俥卡肋，黑方被動了。

20. ······　馬 3 進 1

敗著！應改走卒 1 進 1，紅如走兵七進一，則馬 3 進 1，俥六退二，包 2 平 1，炮七進四，包 1 平 3，黑 3 路包射住三兵勢必兌子，可簡化局勢。

21. 俥六退二　包 2 平 3　　22. 俥六平五　······

由於黑方上著之失，紅獲多兵優勢，漸入佳境。

22. ······　　馬 2 進 3　　23. 傌九進七　包 3 進 5

24. 傌四進六　車 2 平 4　　25. 傌六退八　······

退傌捉雙包，對以後的變化已計算準確，入局制勝，了然於胸。

25. ······　車 4 進 6

如改走包 1 進 3，則紅方有兩種走法：①炮七平三，包 3 進 2，仕四進五，包 3 平 7，炮三退六，紅方俥傌炮占位極佳，占優；②傌八進七，車 4 進 9，帥五進一，卒 1 進 1，黑方棄子攻勢猛烈。

26. 傌八進七　車 4 平 3　　27. 炮七平三！　······

伏俥五進一殺象和後炮進二打車，黑已難應。

27. ······　卒 1 進 1

如改走馬 1 退 2，俥五進一，黑缺象怕炮，敗勢。

28. 後炮進二　包 1 平 5　　29. 仕四進五　馬 1 退 3

30. 俥五進一　馬 3 退 4

以下前炮平二！構成精彩悶宮絕殺，黑方認負。

第18局　河北 黃勇（先負）上海 胡榮華

這是 1984 年 5 月 18 日，武漢第 3 屆「三楚杯」全國象棋賽上的一場白刃格鬥戰。雙方由五六炮對反宮馬開局。

黑方 胡榮華

紅方 黃勇

圖18

1. 炮二平五　馬2進3
2. 傌二進三　包8平6
3. 俥一平二　馬8進7
4. 兵三進一　卒3進1
5. 傌八進九　象7進5
6. 包八平六　車1平2

用三兵邊傌助攻是紅方喜愛的走法。如改走炮八平七，則車1平2，俥九平八，包2進4，雙方另有攻守。

7. 俥九平八　包2進4
8. 傌九退七　包2退1

退包騎河，控制紅右傌躍出。如改走包2進2，則傌三進四，士6進5，兵五進一，車9平8，俥二進九，馬7退8，傌七進六，紅先。

9. 俥二進六　士6進5　　10. 俥二平三　車9平7
11. 傌三進四（圖18）　包6進7

如圖18形勢，黑方包轟底仕搶攻，由此展開白刃戰。如改卒3進1，則兵七進一，包2平6，俥八進九，馬3退2，炮五進四，棄子後，紅方多兵佔先有勢，比較易走。

12. 帥五平四　包2退2

退包打俥是棄包轟仕後的連續動作。如改走車7平6，則俥三進一，車6進5，帥四平五，車6進1，傌七進九，紅方多子佔先。

13. 炮六進四　卒5進1　　14. 炮六進一　包2平6
15. 俥三平四　車2進9　　16. 炮六平三　車2平3

平車吃相，正確選擇。如誤走車7進2，則炮五進三，車2平3，傌七進五，車7進3，傌四進三，車7進4，帥四進一，馬3進5，兵五進一（如傌四平五，則車7退5，兵五進一，車7平6，傌三退四，卒3進1，紅方多子，僅剩孤仕，各有顧忌），車7退5，傌三進四，捉死黑馬，紅大佔優勢。

17. 炮三平七　車3平4　　18. 傌七退五　……

退傌敗著！應走炮五退二，黑如接走車7進5，則相三進一，車7平8，傌四退六，紅方由連環傌配合炮保護五路，黑雙車無法成殺，紅多子勝勢。

18. ……　　　車7進5　　19. 相三進一　車7進1

如走車7平8，傌四退三，車8進1，炮七退一，下一手有炮七平五的手段。紅方多子勝勢。

20. 傌四進三　車7平8　　21. 炮五平三　……

如改走傌三進一，則車8進3，帥四進一，車4退一，炮五退一，士5進6，傌五進三，車4進1，炮五進四，士4進5，帥四平五，將5平4。至此，紅方無法抵禦黑方雙車的進攻。

21. ……　　　車8進1　　22. 炮三退一　車8平5
23. 炮三退一　車5平9　　24. 傌三退二　車9進2
25. 俥四平三　車9退3　　26. 俥三平二　車9平7
27. 炮三進二　車7平8　　28. 炮三平五　……

如改走俥二進三，則士5退6，俥二平四，將5進1，黑下步有車8進3叫將的凶著，紅難以應付。

28. ……　　　車8進3　　29. 帥四進一　車4退1
30. 炮五退一　車8退1

至此，紅方認負。

第19局 火車頭 于幼華（先負）江蘇 徐天紅

「怡蓮寢具杯」2003年全國象棋個人賽第3輪，兩位新老冠軍（于是2002年冠軍，徐是1989年冠軍）的對壘，引起人們的關注。雙方由「中炮七路傌對反宮馬」開局，由於紅方連出疑問手，以致失先；黑方乘機反擊，弈來得心應手，最後走出了石破驚天般的棄車殺仕妙著，勝來精妙異常。全局僅弈23個回合，2003年10月31日於武漢。

　　1.炮二平五　馬2進3　　　2.兵七進一　包8平6
　　3.傌八進七　馬8進7

雙方輕車熟路，布成上述陣勢。現黑方若先包6進5打串，紅則炮五進四棄子擺空頭炮。所以黑方不為所動，仍以反宮馬應戰。

　　4.傌七進六　士4進5　　　5.炮八平六　車9平8
　　6.傌二進三　卒7進1　　　7.相三進一　……

飛邊相防黑車8進5捉傌。但這步棋太消極，應走俥九平八出動主力，黑如續走車8進5，則傌六進五，馬3進5，炮五進四，象3進5，紅方不失先行之利。

　　7.……　　　包2進3　　　8.傌六進七　包2退5

黑包進而復退，似笨實佳。雖有些怪，卻有些味道，從以下的實戰看，它有後續手段。

　　9.傌七退六　象3進5　　　10.兵七進一　包2平4

紅過七路兵，嫌急，屢屢不出左俥，很難思議；黑方平包邀兌，乃爭先的好棋，由此反先。

　　11.俥九進二　……

邊俥保炮，已屬無奈。如改走：① 炮六進七（如傌六進五，則馬3進5，炮五進四，車1平3，黑優），車1平4，傌六進五，馬3進5，炮五進四，馬7進6，黑先；② 炮六平七，則包4進9，黑方搶先下手，占優。

11. ……　　象5進3（圖19）　　　12. 炮六進七 ……

如圖19形勢，黑方已取得滿意的開局，呈反先之勢。紅方此手換炮，似嫌無理，宜改走傌六進五，馬3進5，炮五進四，包6平5，包5退1，局面雖不如黑方好，但效果優於實戰。

12. ……　　　　車1平4　　 13. 傌六進五　馬3進5
14. 炮五進四　包6平5　　 15. 炮五退二　馬7進6

黑躍馬進攻，紅局勢已江河日下。

16. 俥九平八　車8進5　　 17. 俥八進二 ……

無奈。如改走仕四進五，則馬6進5，紅不好應付。

17. ……　　　　馬6進4

18. 兵三進一 ……

如改走仕四進五，則車8平5，兵五進一，馬4進3，踩車現殺，黑得回一俥，多子勝定。

18. ……　　　　馬4進3
19. 仕四進五　車8進2
20. 俥八進二　車8平7
21. 俥一平四　車7退1
22. 相七進五　車7平5

黑方　徐天紅

紅方　于幼華

圖19

23. 俥四進四　車4進9！

黑方多一子，但紅方升俥保炮後，有帥五平四的凶招。然而黑方早已成竹在胸，以摧枯拉朽之勢，妙手棄車殺仕入局，紅方見狀，略一思索，推枰認負。

如何成殺，請看以下著法：仕五退六，車5進1，帥五平四（如仕六進五，則車5進1，帥五平四，車5進1，帥四進一，馬3退5，帥四進一，馬5進4，炮五退三，車5平6，帥四平五，馬4退3，黑方連殺），車5進2，帥四進一，馬3退5，帥四進一，馬5進4，炮五退三，車5平6，帥四平五，馬4退3，帥五平六，車6平4，炮五平六，車4退1，黑連殺勝。

第20局　瀋陽 卜鳳波（先勝）吉林 陶漢明

2004 年 10 月 13 日，長春「將軍杯」全國象棋甲級聯賽上的一盤精彩對局。由瀋陽和吉林兩位大師相遇，雙方以「中炮橫俥對反宮馬」開局。

1. 炮二平五　馬2進3　　2. 傌二進三　包8平6
3. 俥一進一　馬8進7

黑方可改走卒7進1，紅如接走俥一平四，則車9進1，傌八進七，車9平4，黑方的左橫車可以有效地抑制紅方中路的攻勢。

4. 俥一平四　車9平8　　5. 傌八進七　士4進5
6. 兵五進一　包6平5

黑方反架中包進行對抗，也較為針鋒相對。

7. 傌七進五　包2進4

進包過河破壞紅方的連環傌，削弱其中路攻勢，正著。

如改走卒 3 進 1，兵七進一，馬 3 進 4，兵七進一，馬 4 進 5，傌三進五，車 8 進 4，俥四平七，紅方占優。

8. 兵五進一 ……

再進中兵強攻中路，選擇正確。如改走兵七進一，包 2 平 7，則相三進一，車 8 進 6，俥九平八，車 1 平 2，炮八進四，卒 7 進 1，兵一進一，包 7 平 1，黑棋不賴；又如改走俥四進五，則包 2 平 5，傌三進五，車 1 平 2，炮八平六，卒 3 進 1，兵五進一（如俥四平三，則馬 3 進 4，炮六進二，車 2 進 5！黑方反先），卒 5 進 1，傌五進四，包 5 進 5，相七進五，卒 7 進 1，俥四平三，馬 7 進 5，仕六進五，車 8 進 2，兵三進一，象 7 進 9，俥九平七，車 8 平 6，兵三進一，馬 5 進 7，傌四退三，卒 5 進 1，兵七進一，馬 3 進 5，雙方對搶先手，各有千秋。

8. …… 包 2 平 5
9. 傌三進五 車 1 平 2
10. 俥九進二 車 8 進 6

穩健些可走車 2 進 4，固守河頭以逸待勞。

11. 炮八退一 包 5 進 2
12. 俥九平六 包 5 平 3
13. 炮八平七 包 3 進 4
14. 傌五進六 馬 3 退 4
15. 俥四平七 馬 4 進 5
16. 俥七平四 ……

至此，紅兵種齊全，且佔據要道，已呈大優之勢。

黑 方 陶漢明

紅 方 卜鳳波

圖 20

16. ……	車 8 平 7	17. 傌六進四	車 7 平 5
18. 俥六進三	車 2 進 2	19. 俥六平二	卒 5 進 1
20. 俥二進二	馬 7 進 5	21. 俥二進二	卒 5 進 1
22. 仕四進五	卒 5 平 6	23. 俥二平三	車 2 進 2
24. 傌四進五	（圖 20）		

如圖 20 形勢，紅方棄傌踏士，石破天驚，出乎意料，也是本局精華所在。

24. ……	將 5 進 1	25. 俥三平四	車 2 平 7
26. 俥四平二	將 5 平 4	27. 俥二進七	將 4 進 1
28. 俥二平五	前馬退 3	29. 俥四退一	（紅勝）

第 21 局　北京 張申宏（先勝）廣東 宗永生

這是 2004 年 9 月 19 日，廣州文化公園「迎中秋」象棋擂臺賽上的一盤對局。前者攻擂，後者守擂，這也是攻擂者闖過第二關的一則對局。張申宏大師連過三關，最後攻到擂主呂欽帳前，可惜挑戰失利。

1. 炮二平五	馬 2 進 3	2. 傌二進三	包 8 平 6
3. 俥一平二	馬 8 進 7	4. 兵七進一	卒 7 進 1
5. 炮八平六	……		

至此形成五六炮對反宮馬的常見陣勢。

5. ……	包 2 進 6	6. 俥九進二	車 1 平 2
7. 俥二進一	……		

好棋！伏有俥九平八兌車得子的手段，迫黑包回撤，並使其封傌計畫無法實現。

7. ……	包 2 退 2	8. 兵五進一	包 6 平 5
9. 俥九平七	車 2 進 4	10. 傌八進九	車 9 進 1

應改走車 9 平 8 兌俥，則俥二進八，馬 7 退 8，俥七進一，包 2 退 1，俥七平六，包 2 平 5，仕四進五，馬 8 進 7，黑方形勢不弱。

11. 俥七進一　車 9 平 4　　12. 仕四進五　馬 7 進 6

敗著。進馬過急，應改走包 2 進 1，炮五平八，車 2 進 3，兵七進一，卒 3 進 1，俥七進二，車 4 進 1，黑方還有反擊機會。

13. 俥二平四　車 4 進 3

紅平俥釘馬，伏兵七進一得子的巧著；黑伸車河口，惡手，致使局勢更加惡化。

14. 傌九退七　包 2 進 2　　15. 俥四進三　馬 6 退 7
16. 俥四進四　包 2 退 1　　17. 傌七進六　包 2 平 5
18. 相三進五　車 4 平 6　　19. 俥四平七　馬 7 退 5
20. 兵七進一　……

棄兵搶攻，吹響了進軍的號角。

20. ……　　卒 3 進 1

21. 兵五進一　……

連棄兵，徹底撕開了黑方陣線。

21. ……　　包 5 進 2

22. 馬六進七　車 6 退 2

黑車被迫退守，局面由此陷入危險境地。

23. 前俥平六　馬 5 進 6

24. 傌七進六　……

黑　方　宗永生

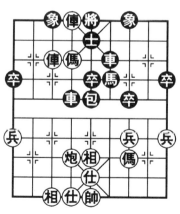
紅　方　張申宏

圖 21

傌跳掛角，一招致命。

24. …… 　　車2平4　　25. 俥七進四　士6進5

26. 俥六進一（圖21）

如圖21形勢，紅方棄俥砍士，石破天驚！以連殺手法取勝。

26. …… 　　將5平4　　27. 俥七進二　將4進1

28. 傌六進八（紅勝）

第六章 飛相局

第1局 吉林 陶漢明（先勝）廈門 郭福人

這是 1991 年 10 月，大連全國象棋個人賽第 7 輪上的一盤精短對局。雙方由「飛相對邊馬局」佈陣，紅方僅 21 個半回合取得勝利。

1. 相三進五　馬 2 進 1

邊馬應飛相的開局並不多見，意在不落俗套，刻意求新。

2. 傌八進七　卒 3 進 1　　3. 兵三進一　象 7 進 5
4. 傌二進三　車 1 進 1　　5. 炮八平九　卒 7 進 1
6. 兵三進一　車 1 平 7　　7. 俥九平八　車 7 進 3
8. 傌三進四　包 2 平 4　　9. 俥八進四　馬 8 進 7

這一段雙方應對工整。黑方 1 路橫車快速由 7 路開出的技巧，值的讀者留意。

10. 傌四退二　包 8 進 5

黑車換雙，雖具膽識，但實戰效果並不好。應改走車 7 進 2，則炮二進五，車 7 平 8，炮二退三，車 9 平 8，炮二平四，局面平穩，黑可滿意。

11. 傌二進三　象 5 進 7　　12. 俥一平三　包 8 平 3

棋諺云：「寧失一子，不丟一先。」黑貪子失先，犯兵

家之大忌。

13. 俥三進五　車9進2（圖1）

如改走象3進5，則俥三進一，馬1進3，炮九進四，卒3進1，俥八進二，馬3進4（若走馬3進5，紅先避一步車，演變下去黑失子），炮九進三，士4進5，俥八進三，士5退4，炮九平六，紅方勝勢。

如圖1形勢，紅方雙俥炮四兵士相全，強子占位俱佳；黑雖多子，但占位空間小且缺象，對比之下，紅方占優。

14. 兵七進一！　……

挺兵妙手！黑若卒3進1兌兵，則3路包被捉死。

紅七兵順利渡河助戰，彌補兵力的不足。

14. ……	包3退1	15. 兵一進一	車9平8
16. 兵七進一	包4平5	17. 仕六進五	包5進4

18. 俥八進三！　……

伸俥捉馬好棋，黑方因缺象和子力渙散，已顯十分被動。

18. ……	象3進5
19. 俥三平六	包5退2
20. 俥六退二	包3退1
21. 兵七平六	包5平7
22. 俥八平五！	紅勝

殺象照將後，順手牽馬，黑見大勢已去，遂推枰認負。

黑　方　郭福人

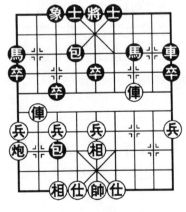

紅　方　陶漢明

圖1

象棋實戰短局制勝殺勢

第2局　廣州 湯卓光（先負）黑龍江 趙國榮

這是「廣洋杯」大棋聖戰中的一局爭鬥，雙方以飛相對卒底包佈陣。黑方佈局採用散打的策略在亂戰中反奪主動，紅方在劣勢的情況下超時致負。1995 年 11 月 8 日弈於上海，取選於《特級大師趙國榮巧手妙著》。

　1. 相三進五　包2平3　　2. 傌八進七　……

形成飛相對卒底包的陣勢。紅跳正傌，不如改走兵三進一或傌八進九為好。

　2. ……　　　包3進4

以包轟兵兼壓住紅方傌腿，謀取實惠的走法。

　3. 俥九平八　馬2進3　　4. 炮八平九　車1平2

　5. 俥八進九　馬3退2　　6. 兵三進一　包8平3

黑方左包右調，氣勢洶洶，是力爭主動的走法。

　7. 傌二進三　馬8進7

　8. 俥一平二　象7進5

　9. 傌七退五　士6進5

　10. 傌三進四　車9平6

　11. 傌五進三　前包平9

包擊邊兵，再多一卒，並可對紅連環傌進行干擾。

　12. 炮二進四　車6進4

　13. 俥二進三　……

紅應改走傌三進一，車6進1，傌一進二，雖然少兵，

黑　方　趙國榮

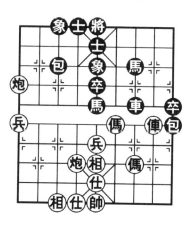

紅　方　湯卓光

圖2

但有先手。

13. ⋯⋯	包 9 進 3	14. 仕四進五	包 9 退 4
15. 俥二進一	卒 9 進 1	16. 炮九退一	卒 7 進 1
17. 兵三進一	車 6 平 7	18. 炮二平七	車 7 平 3
19. 炮七平八	馬 2 進 1	20. 兵九進一	車 3 平 2
21. 炮八平六	馬 1 進 3	22. 炮六退四	車 2 平 7
23. 炮九進五	馬 3 進 5（圖 2）		

如圖 2 形勢，黑進中馬，伏有馬 5 進 6 和馬 5 進 3 兩個先手，使紅方難以兼顧，是爭先取勢的巧手妙著。

24. 兵五進一 ⋯⋯

紅如改走傌四進六，則馬 5 進 6，俥二平四，馬 6 進 7，俥四退三，包 3 進 6，黑方得子

24. ⋯⋯	馬 5 進 3	25. 相七進九	馬 3 進 2
26. 俥二退一	馬 2 退 1	27. 俥二平五	車 7 平 6
28. 傌四退二			

紅方在劣勢中超時判負，否則也是黑方多卒占優。

第 3 局　吉林 陶漢明（先勝）上海浦東 葛維蒲

這是 1995 年全國象棋團體賽上的對局。5 月 8 日弈於四川峨眉，雙方由飛相對士角包開局。紅方三路兵配合中兵渡河，兩兵聯手，猶如兩盞紅燈高掛棋盤正中，制約黑方子力活動，最後因子力交換得益而勝。

1. 相三進五	包 2 平 4	2. 傌八進七	卒 3 進 1
3. 俥九平八	馬 2 進 3	4. 兵三進一	車 1 平 2
5. 傌二進三	馬 8 進 7	6. 傌三進四	車 9 進 1
7. 炮二平四	包 8 進 3	8. 傌四進三	車 9 平 6

雙方由飛相對士角包開局轉成紅方屏風傌躍傌河口攻黑方直橫車反宮馬陣勢，第7回合黑伸包攻傌，雖順利出車，但損卒助長紅方三路的攻勢，可謂各有利弊。

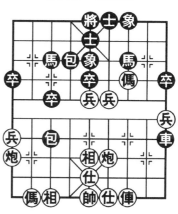

圖3

9. 仕六進五　　包8進1
10. 俥一平三　　包8平3
11. 兵三進一　　車2進6
12. 兵五進一　　車6進5
13. 兵五進一　　士4進5
14. 兵三平四　　象3進5
15. 兵一進一　　車6平9
16. 炮八平九　　車2進3
17. 傌七退八　　（圖3）……

如圖3形勢，紅方中心聯兵成勢，制約黑方子力活動，黑方難下。

17. ……　　　　卒5進1　　　18. 兵四平五　　包3平2
19. 俥三進四　　包2退6　　　20. 傌八進七　　車9平3
21. 炮九退一　　車3平2　　　22. 仕五退六　　車2進2
23. 仕四進五　　包2平3　　　24. 炮四退一　　車2退2
25. 傌七進六　　卒3進1　　　26. 傌六進四　　馬3進2
27. 傌四進三　　包4平3　　　28. 仕五進四　　前包平7
29. 傌三進五　　象7進5　　　30. 俥三進三

紅方交換子力得象，紅優無疑。結果黑方超時，紅勝。

第4局　廣東 許銀川（先勝）江蘇 廖二平

2004年2月2日首屆中國「灌南湯溝杯」象棋大賽勝利閉幕，這是開賽第一天的一盤對局。1月31日弈於灌南，由李鴻嘉大師評注。雙方由「飛相對進馬」開局。

1. 相三進五　馬2進3　　2. 兵三進一　卒3進1
3. 傌二進三　馬3進4　　4. 仕四進五　包8平5

補架中包下法強硬，以往多走包8平4。此局面雙方爭奪的焦點是黑方河口馬，能否順利地趕走黑馬將是紅方取勢的關鍵！

5. 傌八進七　馬8進7
6. 傌三進二　馬4進5（圖4）

如圖4形勢，黑方馬踩中兵雖得實惠，但影響子力出動速度，導致局面虧損。可改走包2進3，則傌二進三，包5進4，黑方棋勢開敞，足可一戰。

黑方　廖二平

紅方　許銀川

圖4

7. 傌七進五　包5進4
8. 俥一平四　象7進5
9. 炮八平九　車1進1
10. 俥九平八　包2平3
11. 俥四進三　包5退2
12. 傌二進三　車9平8
13. 俥八進七　車1平3
14. 炮二平四　卒1進1

面對紅方炮打邊兵的威

象棋實戰短局制勝殺勢

脅，黑挺邊卒實屬無奈！與許銀川這樣的超一流棋手對弈，如果開局吃虧，續弈下去將愈加艱難。

15. 傌三退五　卒5進1　　16. 炮九進三　卒5進1
17. 俥八退三　車3平1　　18. 兵九進一　車8進9
19. 炮四退二　卒5進1

送卒徒勞。應改走士6進5，儘管局面仍然被動，但效果將優於實戰。

20. 俥四平五　車1進2　　21. 兵三進一　士6進5
22. 俥八平三　車1平5　　23. 俥五平四　……

平俥避兌，繼續保持進攻的態勢。

23. ……　　　馬7退9　　24. 兵三進一　包3進1
25. 炮九進三　包3退2　　26. 兵九進一　車8退5
27. 兵三平四　車5平2　　28. 兵四進一　車8平7
29. 俥三平六　車2退2　　30. 炮九平七　車2平3
31. 兵四進一　車3進2　　32. 俥六平二（紅勝）

黑方見敗局已定，遂爽快認負。

第5局　陝西 張惠民（先勝）浙江 陳孝堃

1989年10月20日，重慶全國象棋個人賽第6輪的一盤精彩對局，雙方由「飛相局對左中包」開局。在佈局中紅方戰術運用出色，攻防有序，中局審度形勢，捕捉戰機，從中路突破迅速入局，表現了非凡的功力。全局短小精悍，堪稱佳構。

1. 相三進五　包8平5　　2. 傌八進七　馬8進7
3. 傌二進三　車9平8　　4. 俥一平二　馬2進1

形成先手屏風傌對左中包的佈局陣式。現黑馬屯邊，形

成流行的格局。也可改走包 2 平 4 再馬 2 進 3 以「五四包」
正馬的形式進行對抗。

 5. 兵三進一　包 2 平 4　　　6. 俥九平八　車 1 平 2

 7. 仕四進五　車 2 進 6

紅補仕穩健，亦可改走炮二進一！黑方右車過河，著法
激烈，如顧忌紅炮封車可走車 2 進 4 巡河。

 8. 炮二進一　卒 1 進 1　　　9. 兵七進一　車 2 退 2

 10. 炮八進二　包 4 退 1

紅左炮巡河創新招法！一般多走炮八平九兌車，則車 2
進 5、車 2 平 4 或平 6，均有不同變化；現黑退包防紅棄兵
後的俥三進二打車，則黑可包 4 平 8 化解，其實黑可改走車
8 進 4。

 11. 俥八進三　卒 7 進 1

 12. 俥七進六　包 5 平 4

 13. 兵七進一　車 2 平 3

 14. 兵三進一！……

紅先棄七兵再進三兵棄
俥，著法兇悍，有膽識！

 14. ……　車 3 平 7

黑如貪俥走後包進 4，則
俥三進二打車，車 8 平 9，兵
三進一，馬 7 退 9，俥二平
四，黑車打蔽，馬退邊，兵過
河，紅棄子大有攻勢。

 15. 炮八平七　後包平 3

黑平包兌炮軟著，可走車

黑方　陳孝堃

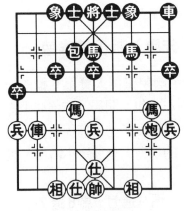

紅方　張惠民

圖 5

7 進 3，則俥八進四（如炮七進五打象，則士 4 進 5，紅無後續手段），後包進 4，俥八平六，象 7 進 5，俥六退三，車 8 進 4，俥六進 4，象 5 進 3，黑方並不難走。

16. 傌三進二　車 8 平 9　　17. 炮七進四　馬 1 退 3

18. 俥二平三　車 7 進 5

黑車逼兌，紅子力活躍顯佔優勢。

19. 相五退三　馬 3 進 5（圖 5）

如圖 5 形勢，紅方審時度勢，抓住黑方晚車及馬在中路的弱點，及時衝中兵架中炮，展開攻擊，入局過程精警異常。

20. 兵五進一!　包 4 平 3　　21. 相七進五　車 9 進 1

22. 炮二平五　車 9 平 8　　23. 傌二退四　車 8 平 6

24. 兵五進一　卒 5 進 1　　25. 傌四進五　士 6 進 5

26. 傌五進六　將 5 平 6　　27. 炮五平四

至此，黑方推枰認負，以下黑如車 6 平 8，則傌六進四，紅勝定。

第 6 局　浙江 于幼華（先負）廣東 劉星

1978 年 4 月 17 日，廈門全國象棋團體賽第 4 輪，于幼華與劉星在第四台相逢。雙方以相炮佈局爭雄，開局伊始僅 5 回合就短兵相接，刀光劍影，互不相讓。步入中局，因紅方不甘簡化局勢，貪功求變，被黑方抓住戰機，窮追猛打，上演了棄馬、獻車、虎口拔牙等驚險奇妙的一幕。弈至 23 回合，勇奪勝局。堪稱「短、平、快」之佳構。

1. 相三進五　包 8 平 5　　2. 傌八進七　馬 8 進 7

3. 俥九進一　……

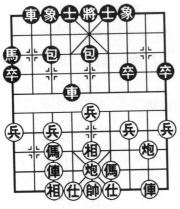

紅右翼子力按兵不動，起左傌、高左橫俥，著法別致。滬地棋手精通此道，實戰運用較多。正常多走傌二進三或炮二平四形成先手屏風馬或反宮馬陣式，足可對抗後手方的左中包。

 3. ⋯⋯ 卒 3 進 1

 4. 俥九平四 包 2 平 3

 5. 俥四進四 卒 5 進 1

 6. 炮八進三 ⋯⋯

伸炮轟卒，積極有力。如改走俥四平五，則車 9 平 8，傌二進四，馬 2 進 1，黑占主動。

 6. ⋯⋯ 卒 5 進 1 7. 兵五進一 馬 2 進 1

 8. 俥四平七 傌七進五 9. 俥七退一 車 9 平 8

 10. 傌二進四 車 8 進 4 11. 炮八退四 ⋯⋯

應走炮八平五才是上一手退車的連貫構思。

 11. ⋯⋯ 車 1 平 2 12. 炮八平五 馬 5 進 3

 13. 俥七平六 馬 3 進 2 14. 俥一平二 馬 2 進 3

進馬臥槽，胸有成竹，計算清楚，吹響反攻的進軍號，黑方以下招法咄咄逼人。

 15. 俥六退三 車 8 平 4！

退俥墊將欲爭先，嚴重失誤，被黑妙手捉俥，以下緊手連發，紅九宮告急。

 16. 俥六平七（圖 6） 車 4 進 4

如圖 6 形勢，紅方雖 16 個棋子全在，但子力臃腫不堪，十分難受。現黑方虎口拔牙、相腰獻俥，伏包轟中相悶宮殺勢，精彩絕倫，紅必丟俥，黑方勝定。

17. 傌四進五　車４平３　　18. 炮二退一　包５進４

19. 傌七進五　……

如改走炮五進二（如炮二平七，則包 5 進 2！），則士 4 進 5，傌七退五，車 3 平 4，紅方失子敗定。

19. ……　　車３進１　　20. 傌五進七　車３退２

21. 炮二進八　士４進５　　22. 傌七進六　車３平４

23. 傌六進五　車２進９　黑勝。

第 7 局　上海 胡榮華（先勝）浙江 陳孝堃

這是 1987 年 11 月 4 日，成都第 2 屆中國象棋名手表演賽的一則對局。雙方由「飛相對邊馬」開局，為表演精彩，雙方都煞費苦心，試用新招。步入中局，黑方一著平車捉傌導致速敗。全局共弈 23 個半回合。

1. 相三進五　馬２進１　　2. 傌八進七　卒３進１

3. 兵三進一　包８平３

左包右移成「金鉤包」，意在試用「新招」。改走象 7 進 5，傌二進三，車 1 進 1，雖較平穩，但落熟套，也許是黑方不願選擇此路變化的原因。

4. 傌二進三　卒３進１　　5. 相五進七　包２進３

6. 傌三退五　……

交手幾招，雙方都挖空心思。此著退傌，可見一斑。目的：退下中相，挺起七兵，搶佔先手。黑方棄卒後，右包騎河，控紅右傌出路，亦煞費苦心。

黑方　陳孝堃

紅方　胡榮華

圖7

6. ……　　　馬8進7

7. 相七退五　包2進1

進包意在待紅進七兵後壓馬，但速度太慢。應火速出動大子走車9平8，兵七進一，包2退4，好於實戰。

　　8. 兵七進一　包2平3

　　9. 炮八進五　包3退1

　　10. 俥一平二　車1平2

　　11. 俥九平八　車9平8

　　12. 炮二進四　車8進1

雙車被封，顯落下風。現左車迂迴而出，實出無奈。捨此無好著可走。可見第7回合的失誤，損失太大。

　　13. 兵七進一　車8平4　　14. 俥二進五　包3平9

　　15. 兵七平六　包9退2

頓挫有誤，應先沉包叫將後，再包9退5，使紅俥出動得以延緩（因黑3路包瞄相），黑勢略可鬆透。

　　16. 傌五進三　包9平4　　17. 傌三進四　包4進4

　　18. 俥二平六　車4平6

紅方平俥邀兌黑方明車，乃戰術所需。既搶先手，又制約黑方的反撲。好棋；黑方避兌車而捉傌，致命的失誤，招致速敗。應車4進3兌俥，耐心待機。

　　19. 傌四進五　馬7進5

如改車6進6捉相，則帥五進一，黑亦難應付。

　　20. 炮二平五　車6進2

21. 炮五退二　包4平9（圖7）
22. 俥六進三　……

如圖7形勢，紅如炮八平五，則車6平5，俥八進九，馬1退2，傌七進六，象3進5，俥六平二，車5進2，紅方雖是優勢，但黑方和望甚濃。

22. ……　　　包9進1　　23. 仕四進五　包3進3
24. 俥八進五

至此，黑方輸定。

第8局　輕工 董旭彬（先勝）上海 鄔正偉

這是1996年2月13日，上海甲級棋士賽第4輪上的一則對局，青年棋手董旭彬以三勝四和的不敗戰績榮獲冠軍。

雙方由「飛相對起馬局」佈陣，其間鄔大師企圖棄子取勢未果而慘遭敗北，全局僅弈23個半回合。

1. 相三進五　馬2進3　　2. 兵三進一　包8平5

紅進三兵，黑即架中包反擊，其著法並不多見，可視為黑方的臨場發揮。一般多走包2平1準備亮車或卒3進1活馬。

3. 傌二進三　馬8進7　　4. 傌八進七　卒5進1
5. 炮八進四　車1進1　　6. 炮八平三　車1平8
7. 俥一平二　車8進2　　8. 炮三平九　卒3進1
9. 炮九退二　馬3進2　　10. 兵三進一　馬2進3

如改走卒5進1，則傌三進二，車8平5，傌二進三，以下黑如接走卒5進1，則炮二進四，車5進2，兵七進一，打死黑車，紅方大優。

11. 俥九平八　包2平3　　12. 炮九進五（圖8）……

黑方　鄔正偉

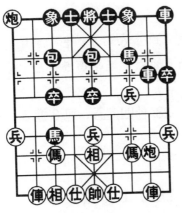

紅方　董旭彬

圖8

如圖8形勢，紅方攻側翼，黑方攻中路；但紅雙俥已開出，有兵渡河助攻，黑方左車尚未啟動，對比之下，紅方略優。

12.‥‥‥　　車9進1

黑提左車，掩護右翼，防紅沉俥「炮輾丹砂」的攻著，正確。

13. 傌三進四　卒5進1

衝中卒意在棄子取勢。從以下實戰看，此招並不成立，應視為敗著。

14. 兵三進一　車8進2　　15. 傌四退三　車8進1

如改走棄車猛攻中路走卒5進1，則傌三進二，卒5進1，仕四進五，卒5進1，帥五進一，馬3退5，炮二平五，無入局手段，敗勢。

16. 兵三進一　卒5進1　　17. 兵三平四　‥‥‥

棄兵引離，既緩解黑方攻勢，又為沉底俥進攻創造條件，是步佳著。

17.‥‥‥　　包3平6　　18. 傌七進五　包6進5

進包兌子是紅方所希望的，等於幫紅方走棋，大劣著。若改走馬3退5，也許有較多的對攻機會。

19. 俥八進九　車9平3　　20. 炮二平四　車8平5

21. 仕四進五　車5平6　　22. 炮九平七　車3退1

以車啃炮無奈之著。如改走士4進5，則炮七平四，士

5退4，炮四平六，紅方勝定。

　　23.俥八平七　車6進1　　24.俥七退四

至此，黑方失子失勢，認負。

第9局　黑龍江 孫志偉（先勝）北京 殷廣順

　　這是1979年9月13日，北京市少年宮第4屆全運會中國象棋團體決賽中的一則對局。黑方以屏風馬雙包過河應戰紅方由飛相局轉單提傌仕角炮，弈至第16著紅方突然棄炮轟士發動攻擊，繼而棄傌踏士，僅23步構成絕殺。

　　1.相三進五　馬8進7　　2.兵三進一　卒3進一

　　3.傌二進三　馬2進3　　4.傌八進九　象7進5

　　5.炮八平六　車1平2　　6.俥九平八　包2進5

　　7.兵九進一　包8進4

　　第6回合黑伸包封俥爭取主動，但應進4而不進5，不懼怕紅炮六進五串打，黑可車9平7化解；第7回合黑左包過河似感落空。宜走士6進5，紅如炮二進二，車9平6，傌九進八，黑有卒3進1的手段，2路包安然無恙。

　　8.傌三進四　包8平6　　9.俥一平二　士6進5

　　軟著。應走車9平8，紅如接走炮二進四，則士6進5，保留車8平6捉傌的手段，黑棋不賴。

　　10.俥八進一　……

擺脫封鎖的及時要著。

　　10.……　車9平6

隨手的壞棋，猶如開門迎盜。

　　11.炮二平四　包2退1　　12.兵七進一　卒3進1

　　13.俥八平七　車6進4　　14.俥七進三　……

紅方這一段運子取勢，走得井井有條，左車曲徑通幽終於佔據河口要道，繼續保持先手，掌握全局的主動權。

14. ……　　　馬3進4

15. 俥二進七　馬7退6（圖9）

黑方被迫退馬。此著如走包2退4，則傌四進六，車6平4，炮六平八，包2平4，傌九進八，車2平1，俥七進四，紅方得子大佔優勢。

如圖9形勢，紅方各子活躍，四路炮緊牽黑6路車包；黑方雖有馬4進5吃兵踏俥的先手，但現輪紅方走子，顯然佔據優勢。

16. 炮六進七　　……

突然棄炮轟士，向黑方發難，黑方面臨抉擇。

16. ……　　　士5退4

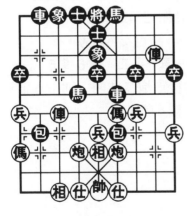

黑方　殷廣順

紅方　孫志偉

圖9

宜走將5平4吃炮較多變化。①俥七平六，車2進4，傌九進七，包2平5，士四進五，車2進1，俥六進一，車6平4，傌七進六，車2平4，傌六進七，將4進1，傌四進六，互纏之下，紅方略優；②俥七進四，馬4進6，俥七平五，車6退3，俥五平四，包6退5，炮四進六，前馬進4，黑方多子占優。

17. 傌四進六　包6進3

如走車6平4，則炮四進

象棋實戰短局制勝殺勢

七打馬，黑方難應付。

18. 傌六進七　車2進2　　19. 仕六進五　包6平9

應走包6退1，不致速敗，尚可堅持。

20. 炮四進七　士4進5

如走車6退4吃炮，則俥二進一，也是紅勝。

21. 傌七進五　‧‧‧‧‧‧

棄傌踏中宮士，快速入局妙手，紅方算準構成「二俥錯」殺勢，已勝利在望。

21. ‧‧‧‧‧‧　　將5進1　　22. 俥七進四　將5退1

23. 炮四退一（紅勝）

第10局　江蘇 徐天紅（先負）廣東 呂欽

這是1994年4月20日，桂林第5屆「銀荔杯」全國象棋冠軍賽的一則對局，黑方以起馬應紅方的飛相局。中局階段，由於紅方的一步平俥，錯失謀和良機，弈至25回合丟失一子而被迫認負。

1. 相三進五　馬2進3　　2. 傌二進三　卒7進1

如改走卒3進1，兵三進一，馬3進4，傌八進九，包8平5，俥九進一，馬8進7，俥九平六，馬4進5，傌三進四，車9平8，俥一平三，卒3進1，傌四進六，馬5退4，俥六進四，卒3進1，俥三進三，紅方先手。此變為13屆「五羊杯」賽胡榮華對呂欽的實戰。

3. 兵七進一　馬8進7　　4. 傌八進七　車9進1

5. 炮二進四　‧‧‧‧‧‧

紅方探炮過河，有嫌冒進。不如俥九進一多變。

5. ‧‧‧‧‧‧　　馬7進8　　6. 俥九進一　象3進5

飛象老練，如走車9平6，紅則炮二平七，象3進5，兵一進一，紅方局面佔先。

　　7. 俥九平四　　……

實戰結果表明，紅俥過宮，方向欠妥。宜走俥九平六，車9平6，炮二平七，士4進5，仕四進五，紅方略好。

　　7. ……　　　　士4進5　　　8. 炮二平七　車1平4

　　9. 俥四進五　車9平8

平車精彩之著，與下一手包2退1配合，形成一組擺脫牽制的戰術佳構。如改走馬8進7，則俥一平二，紅車從容亮出，局面占優。

　　10. 俥四平二　馬6進7　　　11. 兵一進一　　……

紅進邊兵通俥的速度嫌慢，且邊俥通頭後並無佳位。可考慮仕四進五，再俥一平四亮車較正常。

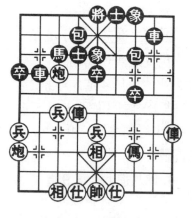

黑方　呂欽

紅方　徐天紅

圖10

　　11. ……　　　　包2退1

　　12. 兵一進一　卒9進1

　　13. 俥一進五　包8平7

黑包平7細膩，如包8平6，紅俥一進一透鬆局面。

　　14. 俥二平三　包7平6

　　15. 俥三平四　車4進4

宜先車8進6逼傌，以下紅如相五退三，再車4進4不遲。

　　16. 俥四退三　馬7退6

　　17. 俥四平一　包2平4

　　18. 前俥退一　車4平2

平車捉炮嫌早，宜走包4退1停一著較為含蓄，紅方稍優。

19. 炮八平九　車2退1　　20. 傌七進六　馬6進4
21. 俥一平六　士5進4（圖10）

如圖10形勢，紅方平俥敗著，錯失謀和良機。應改走俥六進二，車8進2（包4進2，則炮七平五，士4退5，炮五平八，紅多兵優；又卒5進1，俥六平四，紅方形勢樂觀），俥六進一，車8退2，俥六退一，包6進1，俥六進一，包6退1，俥六退一，雙方形成「兩打兩還打」，不變作和。

22. 俥六平四　包6平7　　23. 兵七進一　象5進3
24. 炮九平七　……

一錯再錯，應走俥一進六尚有糾纏機會。

24. ……　　　　包7進5　　25. 炮七平三　車8退1

黑勝。

第11局　瀋陽 趙慶閣（先勝）沈鐵 郭長順

這是2004年5月15日，丹東第4屆省老年人運動會象棋比賽，兩位久負盛名的象棋大師在第2輪的一盤鏖戰。這盤棋短小精悍，引人入勝，雙方由「飛相對卒底包」開局：

1. 相三進五　包2平3　　2. 傌八進七　包3進4

交手第2回合就擊兵謀利，也影響大子出動，利弊參半，為黑方所喜用。一般多走馬2進1，俥九平八，車1平2（也有包8平5或卒3進1），炮八進四，卒3進1，兵三進一，象7進5，傌二進三，卒3進1，相五進七，車2進1，傌三進四，車2平6，傌四進五，車6進6，炮二進七，

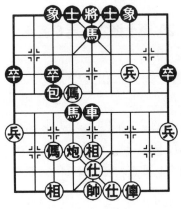

黑 方　郭長順

紅 方　趙慶閣

圖11

車9平8，相七進五，馬1進3，紅方多兵，黑子靈活足夠滿意。

3. 兵三進一　馬2進3
4. 俥九平八　車1平2
5. 傌二進三　包8平4

平包穿宮意在協調陣形，但子力不易開展，宜走卒3進1較好。

6. 傌三進四　馬8進7
7. 傌四進六　車2進6
8. 炮八平九　……

平炮兌車以傌捉包，爭先之著。

8. ……　　　車2進3　　9. 傌七退八　包3退2
10. 炮二平三　車9平8

強出左車，放紅兵渡河後患無窮！應改走象7進5，雖處下風尚可周旋。

11. 兵三進一　馬7退5　　12. 兵三進一　卒5進1
13. 炮九平六　包4進5　　14. 炮三平六　車8進5
15. 傌八進七　卒5進1　　16. 兵五進一　車8平5
17. 仕六進五　馬3進5
18. 俥一平三　前馬進4（圖11）
19. 炮六進一！　……

如圖11形勢，紅方伸炮頂馬，伏鎮中取勢。以下俥傌炮兵聯攻，一氣呵成勝局。

19. …… 　　　馬5進4　　20. 傌六進四　　後馬進6
21. 傌四進六　將5進1　　22. 兵三平四　　馬4進2
23. 俥三進八　將5進1　　24. 傌六進八　　馬2進3
25. 炮六退二

紅勝。以下紅有傌八進六或傌八退七的多種攻擊手段，黑難挽敗局，遂投子認負。

第12局　廣州 黃景賢（先勝）雲南 何連生

　　這是1991年5月24日，無錫全國象棋團體錦標賽的一則短、平、快的精彩對局，雙方以「飛相對金鉤包」佈陣。開局階段，紅方施展「天馬行空」術，中局妙手棄傌，繼而虎口拔牙得子，最後炮置對方象頭巧射雙馬，迫黑方24個半回合認輸。

　　1. 相七進五　包2平7

　　起手飛相，既可固防，又可窺探敵情，攻守兩利；後手應以金鉤包避開流行套路，另具新意。

　　2. 俥九進一　車1進2　　3. 兵三進一　……

　　挺兵活傌，正當其時，如急於俥九平四，則車1平6，紅攻勢受阻，黑可滿意。

　　3. ……　　　車1平6　　4. 傌二進三　象7進5

　　黑宜馬8進9屯邊，局勢較易開展，紅主要有兩種攻法：①傌三進二，包8進2，炮二進三，車9平8，黑方反先；②俥一進一，車9進1，兵一進一，馬2進3，炮二平一，車9平2，傌八進六，車2進3，俥一平二，包7退1，局面相持。

　　5. 俥一進一　馬2進3　　6. 俥九平四　馬8進6

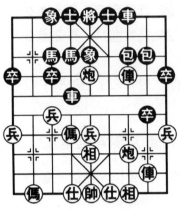

黑方 何連生

紅方 黃景賢

圖12

7. 兵七進一　車9平7

黑出象位車意在衝7卒，包轟傌，車吃過河兵，爭奪主動權。

8. 傌三進四！　……

天馬行空，足底生風，毀滅了黑方的黃粱夢。由此看來，黑方前著出象位車不如改走車6進6兌傌為妙。

8. ……　車6進2

9. 傌四退六　車6平8

10. 炮二平三　馬6進4

11. 俥四進五　卒7進1

12. 炮八進四　卒7進1

如改走馬4進5，傌六進五，卒5進1，炮八退一，紅方「絲線拴牛」占優。

13. 俥四平三　車8平4　　14. 俥一平二　卒7平8

平卒好棋！使局面更趨複雜、更加撲朔迷離。

15. 炮八平五（圖12）　象5進7

如圖12形勢，黑方宜走士4進5，俥二進三，車4進2，俥二進三，馬4進5，俥三進一，車7進2，俥二平三，馬3進5，俥三退四，前馬進3，傌八進七，馬3進4，炮三平六，車4進1，和棋希望很濃。

由於黑方第4回合走象7進5造成失先，到現在的第15回合走象5進7導致敗勢，可見撐士、飛象對戰局的影響甚大。

16. 俥二進三　馬4退6　　17. 炮五退二　……

妙棋！不怕黑馬踩俥，因紅有炮三進四打車兼重炮照將的棋，必得還一車，勝勢。

　17. ……　　車4進2　　18. 俥三進一　車7進2

19. 炮三進五　車4退4

退車乃加速敗局之惡手，可改走包8平9還可多堅持一會。如走車4平5，則傌八進六。車5平6，炮五退一，黑亦難逃一死。

20. 俥二進三！　……

虎口拔牙，妙手得包！如踩車有重炮殺。

　20. ……　　車4進7　　21. 帥五平六　馬6進8

22. 傌八進七　將5進1　　23. 傌七進六　將5平4

24. 帥六平五　象7退9　　25. 炮五進三

巧手打雙馬，再得一子，黑方認負。

第13局　臺灣 吳貴臨（先勝）中國 陶漢明

這是 1995 年 9 月，新加坡第 4 屆世界盃象棋錦標賽上的一則短小對局，雙方以「飛相對邊馬」開局。由於黑方一味戀戰，忽視了紅方打士的妙手，僅弈 25 回合即敗北。

　1. 相三進五　馬2進1　　2. 兵三進一　象7進5

　3. 傌二進三　車1進1　　4. 兵七進一　……

此著效率不高，不如炮二平一，及時亮俥牽制黑方左翼較有發展。

　4. ……　　馬8進6　　5. 仕四進五　車9平7

　6. 傌三進四　車1平4　　7. 傌八進七　卒7進1

　8. 兵三進一　車7進4　　9. 炮二平四　包2平3

無事生非，應改卒 3 進 1，兵七進一，車 7 平 3，雙方均勢。

10. 俥九平八　卒 3 進 1　　11. 炮八進六　……

正著，如改走兵七進一，則包 3 進 5，炮四平七，車 7 平 4，紅勢不妙。

11. ……　　　卒 3 進 1　　12. 炮八平四　包 3 進 5

13. 俥一平二（圖 13）……

如圖 13 形勢，如改走傌四進五，則車 7 平 5，炮四平七，卒 3 平 2，相五進七，車 4 平 6，炮七進七，士 4 進 5，俥八進四，車 6 進 2，炮七平九，車 5 退 1，也能形成雙方均可接受的局面。

13. ……　包 4 平 7

一味戀戰，不明智，是造成被動的根源。應改走包 8 進 5，則俥二進二；又如後炮平七，則車 4 平 6，俥二進七，車 6 進 4，和勢。

14. 炮四退六　包 8 平 7
15. 傌四進五　車 7 退 1
16. 傌五退四　車 7 平 3

左側出了漏洞，還應走車 7 進 1 堅守待變為好。

17. 俥八進五　車 4 進 2
18. 兵五進一　車 4 平 8
19. 俥八平二　車 8 進 1
20. 俥二進五　卒 3 平 4
21. 兵五進一　卒 4 平 5

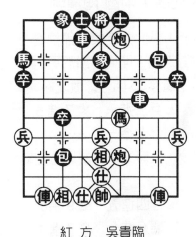

黑方　陶漢明

紅方　吳貴臨

圖 13

象棋實戰短局制勝殺勢

22. 傌四進五　包7平6

敗著，忽視了紅打仕的妙手。應改走包7退1，仍維持雙方糾纏之勢。

23. 炮四進七　將5平6　　24. 俥二進四　將6進1

25. 傌五進三　包6進3

如將6平5，則俥二平四，車3平6，兵五平四，黑方缺士且老將不能歸位，敗局只是時間問題了。

26. 兵五進一

至此，黑方要解決紅兵五平四雙重殺著，只能士5進4，紅方有俥二平一，下伏傌三進二的絕殺。至此，黑方認負。

第14局　中國 李來群（先勝）新加坡 鄭祥福

這是第三屆亞洲杯象棋賽上的一則對局。1984年9月6日弈於馬尼拉。雙方由「飛相對後補左中包」開局，紅方以細膩的手法、纏綿的柔攻迫對手在第28回合認負。

1. 相三進五　包2平3　　2. 傌八進九　馬2進1

黑馬過早定位，被紅方兵九進一後，既活己傌，又制敵馬。因此，黑方走包8平5或卒1進1，都比馬2進1好。

3. 兵九進一　車1平2　　4. 俥九進一　包8平5

5. 俥九平四　包5進4

「炮勿虛發」乃棋壇格言。現在包擊中兵後，帶來以後的被動，應該先走馬8進7

6. 士四進五　包5退2

退包，非當務之急。應走馬8進7，使中包受攻時，有較多的選擇餘地。

黑方　鄭祥福

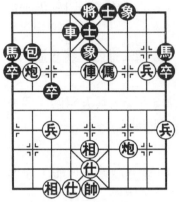

紅方　李來群

圖14

7. 俥四進五　馬8進7

8. 傌二進四　象3進5

飛左象比飛右象好，因為能使1路馬有根。

9. 傌四進五　包5進1

可看出第6回合包5退2的失當。如中包仍在原兵林線上，則可選擇包5平4或包5退1，均比現在的巡河包位好。

10. 俥一平四　車9平8

11. 前車平三　俥2進4

此時，黑方已陷入困境。

12. 傌五進三　車2平7

13. 俥三退一　象5進7

14. 傌九進八　……

此時，雙巡河紅傌，虎視眈眈，大軍即將壓境，黑方局勢已經危急。

14. ……　包5平1

包打兵，其指導思想可能是先獲實利。假如以後紅方攻的不緊的話，黑方還有謀和或進取的機會。

15. 傌八進六　包3平2　　16. 俥四進六　包1平4

17. 俥四退二　包4平7

紅方如改走俥四平三，則象7進5，傌六進四，包4退2，俥三退一，包4平6，俥三平八，包6退1，炮八進五，卒1進1，俥八進1，包6平2，俥八進一，車8進7，俥八

平五，士4進5，俥五平三，黑有謀和機會。

18. 兵三進一	象7退5	19. 傌六進四	車8進1	
20. 兵三進一	車8平6	21. 兵三進一	馬7退8	
22. 炮八進四	卒5進1	23. 俥四進一	卒5進1	
24. 俥四平五	車6平4	25. 俥五退一	馬8進9	
26. 炮二平三	士4進5			

紅方平炮是必要的「過門」，如改走兵三平二，則馬9退7，黑還能支撐一陣。

27. 兵三平二　卒3進1　　28. 俥五進二（圖14）

至此，紅方有兵二進一捉死馬的棋，黑方認負。

第15局　北方 李來群（先負）南方 徐天紅

1. 相三進五　包2平4

此局是 2000 年「翔龍杯」象棋南北擂臺賽第 11 輪的首局比賽，10 月 21 日弈於北京。用士角包應飛相局是當時流行的下法。

2. 傌八進九　馬2進3　　3. 炮八平七　……

平炮，讓黑方先亮車，是避開熟套、另闢棋路的下法，也許紅方有備而來。

3. ……　　　車1平2　　4. 俥九平八　車2進9

5. 傌九退八　……

果不其然，紅方兌車。乍看黑方反先，但紅方換來七路炮對黑方3路的牽制，孰優孰劣，一時難下定論。只能說紅方使出新著，雙方要在棋力和心理上進行一番較量。

5. ……　　　卒3進1　　6. 兵三進一　包8平5

7. 傌二進三　馬8進7　　8. 俥一平二　馬3進4

黑方　徐天紅

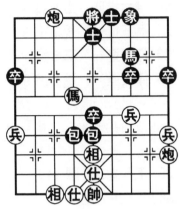

紅方　李來群

圖15

9. 兵七進一　卒3進1

吃兵丟象利弊參半。穩健些可走象3進1，則兵七進一，象1進3，炮二平一，車9平8，俥二進九，馬7退8，雖為紅先，但子力簡化，黑可對抗。

10. 炮七進七　士4進5

11. 炮二平一　……

平炮通俥，下手準備俥二進五搶佔要點，再右俥左移實施攻擊。此時紅方也可走相五進七，黑如車9平8，紅傌三進二打車搶先（車8進5吃傌，正中紅方圈套，炮二平八叫殺得車），黑如接走馬4進5，則炮二進七，馬5進7，仕四進五，馬7進8，炮二退七，紅方得子；又如黑走馬4進5，則傌三進五，包5進4，炮二平八，重炮叫殺，雙方都有空頭炮，形成對攻。

11. ……　　車9平8　　12. 俥二進九　馬7退8

13. 相五進七　卒5進1　　14. 傌八進七　卒5進1

可走馬4進5，則傌三進五，包5進4，傌七進五，包4平5，兌去紅雙傌，保留馬包，黑棋不錯。

15. 仕四進五　馬4進5　　16. 傌三進五　包5進4

17. 相七退五　馬8進7　　18. 傌七進八　……

及時躍傌助攻，否則黑包壓傌，局面受制。

18. ……　　包4進3

象棋實戰短局制勝殺勢

19. 傌八進六　　包4進1（圖15）

20. 兵一進一　……

如圖15形勢，紅方走兵一進一，軟著；應抓住黑方缺象且左馬不活的弱點，組織進攻，可改走炮七退三，佔據要道控制黑馬，同時保留炮七平一的交換。

20. ……　　馬7進5　　21. 炮一進四　馬5進3

22. 傌六進七　馬3退4　　23. 炮七平九　馬4進5

24. 傌七進八　……

緩著，坐失勝機。應改走炮一平九吃卒，黑如馬5進7催殺，則後炮平五有叫將逼兌的妙手，紅方大優。

24. ……　　士5退4　　25. 傌八退九　……

此刻，紅方用時緊張，可走傌八退七，士4進5。反覆走幾次，利用棋規緩解用時的緊張狀況，不致最後因超時痛失良機。

25. ……　　將5進1　　26. 傌九進七　將5平6

出將嫌緩，應改走馬5進7要殺，紅如炮九退一，黑可退包解殺。

27. 炮九退一　士6進5　　28. 傌七退六　士5進4

黑勝，紅方超時而判負。

第七章　仙人指路

第1局　中國 劉殿中（先勝）美國 李必熾

這是 2005 年 8 月 5 日，法國巴黎粵海大酒店第 9 屆象棋世界錦標賽第 9 輪之戰，雙方由「仙人指路對還左中包」開局。黑方佈局吃兵隨手，中盤應對有誤，被紅以優勢之利在進攻中雙傌奔襲捷足先登。

1. 兵七進一　包 8 平 5　　2. 傌二進三　馬 8 進 7

3. 俥一平二　車 9 進 1　　4. 傌八進七　……

形成先手屏風傌對左中包的佈陣。從理論上講屏風傌是抵抗先手中包的最佳佈局選擇，可見後手反架中包的李先生志在求勝的堅強信念。

4. ……　　車 9 平 4　　5. 兵三進一　……

挺三兵成兩頭蛇，表現了劉特大穩紮穩打的技術風格和良好的心理素質。

5. ……　　馬 2 進 3　　6. 傌三進四　卒 5 進 1

進中卒從中路突破，進攻線路正確、時機把握恰到好處。美國棋手的良好棋感，表現得淋漓盡致。

7. 炮二平五　……

針對性很強的一手，既遏制黑方中路攻勢，又亮出右車，好棋。

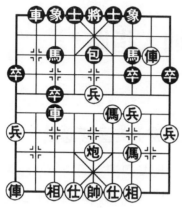

黑　方　李必熾

紅　方　劉殿中

圖1

象棋實戰短局制勝殺勢

7. ……　　　　卒5進1

8. 兵五進一　　車4進5

9. 兵五進一　　車4平3

10. 俥七退五　　卒3進1

11. 炮五進五　　包2平5

12. 炮八平五　　車3退1

　　先手吃兵，雖得實惠但嫌隨手。應改車3平5捉兵兼防紅俥二進七捉馬，要好於實戰。試演如下：紅如接走俥二進五，則車5退1，俥五進三（若俥四進三，則車5平7，黑滿意），卒3進1，俥九平八，車1平2，俥八進九，馬3退2，黑雖後手，但可與紅方周旋。

13. 俥五進三　　車1平2　　14. 俥二進七（圖1）……

　　如圖1形勢，紅方此手進俥捉馬，巧妙的一手。紅方優勢擴大，黑方頓陷困境。

14. ……　　　　馬3退5　　15. 炮五進五　　象3進5

16. 相七進五　　車3平5　　17. 俥四進三　　車2進6

　　伸車兵林線，於大局無補。似應車2進3捉俥，策應左翼，靜觀其變為宜。

18. 後俥進二　　卒3進1

　　挺卒過河，近乎於閑棋，應走車2平8堅守。

19. 俥九平七　　卒3進1　　20. 俥二進一　　……

　　紅俥邊線切入，黑已很難應付。

20. …… 車 2 退 3　　21. 傌一進二　車 2 平 6

22. 俥七進三　象 5 退 3　　23. 兵三進一　車 5 退 1

24. 傌二退四

至此，黑必丟一車，遂投子認負。

第 2 局　黑龍江 趙國榮（先勝）瀋陽 苗永鵬

這是 1998 年 8 月 26 日瀋陽亞洲體育節「商業城杯」亞洲象棋冠軍賽的一場爭鬥，雙方由「仙人指路對卒底包」開局。中盤紅方棄兵取勢，終謀一子奠定勝局。

　1. 兵七進一　包 2 平 3　　2. 炮二平五　象 3 進 5

　3. 傌二進三　卒 3 進 1

黑衝 3 卒，力爭主動。如改走車 9 進 1，另有攻守。

　4. 俥一平二　卒 3 進 1　　5. 傌八進九　車 9 進 1

　6. 仕六進五　車 9 平 4　　7. 俥九平八　士 4 進 5

也可改走車 4 進 4 搶佔騎河要道。

　8. 俥二進四　卒 7 進 1

如改走車 4 進 2，守卒林線，則俥二平七，馬 2 進 4 伏躍馬打俥，將成另路變化，雙方各有千秋。

　9. 俥二平七　馬 8 進 7　　10. 炮八平六　包 3 進 2

11. 傌九進七　……

進傌吃卒逼黑邀兌，走法簡明。否則紅有傌匕進五踩包窺臥槽的先手。

11. ……　　包 3 進 2　　12. 俥七退一　車 4 進 4

13. 兵五進一　車 4 平 5（圖 2）

平車吃中兵，謀實利。也可改走馬 2 進 1，開通右翼大子。

黑方　苗永鵬

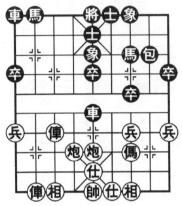

紅方　趙國榮

圖2

14. 兵三進一 ……

如圖 2 形勢，紅方衝三兵，構思巧妙！由此，紅方開始步入佳境。

14. …… 卒 7 進 1

15. 傌三進五 車 5 平 4

16. 炮五平三 ……

卸中炮打馬，緊湊有力，是衝三兵的後續手段，暗伏俥七進六沉底叫將或得子或逼兌黑明車的戰術手段，是獲勝的關鍵要著！

16. …… 馬 7 進 8

應改走卒 7 平 6，要好於實戰著法。

17. 俥七進六　車 4 退 5　　18. 俥七平六　士 5 退 4

19. 俥八進八　卒 7 進 1　　20. 炮三平一　包 8 平 7

21. 相七進五　士 4 進 5　　22. 炮六平八　包 7 退 1

23. 俥八退三

紅方必得一子，勝局已定，下略。

第 3 局　深圳 金波（先勝）廣東 湯卓光

這是第二屆 BGN 世界象棋挑戰賽中的一盤精彩短局。2002 年 5 月 11 日弈於北京，閻文清大師評注。

1. 兵七進一　象 3 進 5

黑方採用飛象局應對仙人指路，意在避開流行佈局，希望將棋路引向對手相對陌生的領域。

2. 炮八平六　……

變化多端是仙人指路佈局的顯著特點，紅方平仕角炮，是柔中帶剛的佈陣方式；此外另有傌八進七，炮二平五，相七進五等多種選擇。

2. ……　　　卒7進1　　3. 傌八進七　包2平4

求變之招，目的限制紅左傌盤河。不過從子力部署上看，似有局促之感；同時實戰進程表明，黑方並不能達到上述目的。此時符合棋理的招法是走馬2進3或馬8進7。

4. 俥九平八　馬2進3

正常出子無可厚非，但由於上步平包士角「不明朗」的應法，導致黑方陣形存有隱患。可隨機應變改走馬8進7，下步馬7進6搶佔好點。至於紅俥八進八壓馬的手段，並不足懼。略演如下：俥八進八，士4進5，傌二進三，包8退1，俥八退一，包4退2，黑方不乏反彈機會。

5. 傌二進三　馬8進7　　6. 傌七進六　包4進5

紅方躍傌河頭，邀兌黑包，招法簡潔明快。黑方明知兌包要損一先，為保己方陣形相對工整，只好如此；否則均為紅優。

7. 炮二平六　車9平8　　8. 相三進五　車1平2

兌車又虧一先。較好的應法走包8進3，傌六進七，包8退2，傌七退六，包8進2，俥八進七，馬3退5，再馬5退3，黑可堅守待變。

9. 俥八進九　馬3退2　　10. 仕四進五　包8平9

11. 俥一平四　車8進7

紅方陣形工整，俥明傌快，漸入佳境；黑方處境艱難，進車絆馬，尋求反擊，否則讓紅方俥四進六從容進擊後，黑

黑　方　湯卓光

紅　方　金波

圖3

將全線被動。

12. 傌六進七　　士4進5
13. 俥四進六　　包9進4
14. 俥四平三　　包9進3
15. 帥五平四　　包9退2
16. 相五退三　　包9進2

紅方落相兌子有方。如隨手走俥三進一，則包9平7後，紅進取困難。

17. 相三進五　　馬7退8
18. 俥三平五　　……

不夠細緻，可能是優勢意識較強而放鬆。應改走俥三平一，可避免節外生枝。以下：包9退2，相五退三，車8平7，相三進一，車7退1，俥一平五，紅方明顯占優。

18. ……　　　　卒9進1　　19. 傌七進八　　包9退2

失算。應該走馬8進9對紅較有牽制。以下：炮六進三，馬9進8，俥五平二，車8進2，帥四進一，車8退1，帥四退一，馬8進9，俥二退五，馬9進8，帥四平五，馬8退7，雖屬紅方易走，但局面簡化，黑方可以周旋。

20. 炮六進三　　（圖3）……

如圖3形勢，紅方看準時機，突發妙手，進炮後與前沿俥傌組成強大攻勢，黑方因後防空虛，已難防範；黑棄卒讓開車道，已無濟於事。

20. ……　　　　卒7進1　　21. 炮六平五　　車8退3
22. 兵五進一　　卒7進1　　23. 俥五平七　　車8平5

為解殺只能以車換炮，紅方多子勝定。

24. 兵五進一　卒7進1　　25. 俥七平九（紅勝）

第4局　石化 萬耀明（先負）河南 武俊強

這是「老巴奪杯」2003 年全國象棋團體賽中的佳局
選。雙方由「進兵對卒底包」開局。

　1. 兵三進一　包8平7　　2. 炮二平五　包2平5
雙方轉成列手炮佈局。黑方之意與紅方一決高低。

　3. 傌八進七　馬2進3　　4. 俥九平八　卒7進1

　5. 傌二進一　卒7進1　　6. 俥一平二 ……
放黑卒過河，換得雙俥迅速出動，不虧。

　6. ……　　　車1進1　　7. 仕四進五 ……
實屬不妥之著。應改走炮八進六積極主動，黑如續走車
9進1，則炮八退二，馬8進9，炮八平五，馬3進5，炮五
進四，士6進5，紅優。

　7. ……　　　車1平6　　8. 炮八進四　卒3進1

　9. 炮八平七　象3進1　　10. 炮五平四 ……
莫名其妙的軟著。應改走俥八進四，是局勢、線路的需
要。實戰若走到此著，形勢十分樂觀。

　10. ……　　馬8進9　　11. 相三進五　車6進4

　12. 俥二進五　車9平8　　13. 俥二平三　包7平6

　14. 炮四進五　車6退3　　15. 俥三退一　車8進7

　16. 炮七平一　車6進1

　17. 炮一退二　馬9進7（圖4）
如圖4形勢，紅方陣形呆板，雙傌呆滯，先手已消失殆
盡；黑方各子活躍，明顯佔先。

黑方　武俊強

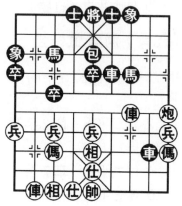

紅方　萬耀明

圖4

18. 俥八進四　包5平7
19. 俥三平六　……

黑平包打俥，好棋！迫紅俥遠離空虛的右翼，為擒紅帥做好戰前準備。現紅如改走炮一進二，則包7進3，炮一平四，包7進2，黑得子勝定。

19. …… 士6進5
20. 炮一進五　象7進5

紅炮沉底將軍，幫倒忙，助黑鞏固陣形。要想將軍無論如何也要先打個「過門」，走炮一進二。以下黑有三種應法，試演如下：①車8退4，則炮一平三，打掉黑方惡馬，紅「病」減輕；②馬9進8，則俥六平三：黑如車6平9，俥三進三，車8平9，俥三平七紅勢占優；又如馬9進7，炮一平四，包7進3，俥八平三，紅得子勝定；③馬7進9，則炮一進三，車8退7，炮一退一，也大大優於實戰。

21. 兵一進一　將5平6　　22. 兵一進一　車6進5

這兩個回合，紅連進邊兵近乎於走閑，實屬無好棋可走的無奈之著。現黑進車相腰，準備就緒，猛攻在即，紅勢危矣。

23. 俥六平一　車8平7　　24. 傌一退三　車7進1
25. 俥一退四　……

紅棄傌、退俥保帥，暫解燃眉之急，仍無濟於事。

25. …… 馬3進4

駿馬奔襲，勢不可擋，直搗黃龍，馬到成功。

26. 兵一平二　馬4進6　　27. 兵二進一　車7進1

強行兌俥，俏皮，是速勝之妙著。

28. 俥一平三　包7進7（黑勝）

至此，紅方放棄續弈，投子認負。以下紅無法抵擋黑馬6進7絕殺的凶著。

第5局　河北 閻文清（先勝）湖北 柳大華

這是1990年10月20日杭州全國象棋個人賽第9輪之戰，雙方由仙人指路對卒底包列陣。此局第5回合紅方就棄子搶攻，招法凌厲，著法緊湊，堪稱棄子攻殺、短小精悍的佳作。

1. 兵七進一　包2平3　　2. 炮二平五　象3進5
3. 傌二進三　車9進1　　4. 傌八進七　卒3進1

紅方傌八進七改變3行棋次序。過去常見的走法是俥一平二，車9平2，再傌八進七。現立即走傌八進七，給黑方多了一個得子的選擇。黑方衝卒草率，正中紅方設計好的圈套。應改走車9平2，仍可走成原來的常見變化。

5. 兵七進一　包3進5

紅方棄子早在謀劃之中，由此開始了棄子後的連續攻擊。在第5回合就棄了，在實

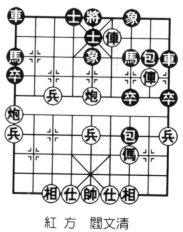

紅　方　閻文清

圖5

戰中較為少見。黑方接受棄子必然，因送卒後不吃棄子失先太大。

6. 俥一平二　車９進１　　　7. 炮八進二　卒９進１

8. 炮五進四　士６進５　　　9. 炮八平九　馬２進１

10. 俥二進六　馬８進７

紅方棄子後，出俥。伸炮、打車步步先手皆為爭先取勢的佳著，次序井然，著法緊湊。而黑方則是步步應付，可謂「貪子一著錯，滿盤皆後手」。現紅方進俥兵林線後，黑方迅速上馬驅炮，無奈之著，如改走卒１進１，則俥二平三，包８平７，炮九平二，紅亦占優。

11. 炮五退一　卒７進１　　　12. 俥九進二　包３退１

13. 俥九進四　炮３平７　　　14. 俥四進六（圖５）……

紅方乘勢連運三步俥，卡住黑方象眼，如一把利刃刺向對方咽喉。如圖５形勢，紅方控制了全局，黑方雖多一子，但全盤受制，黑見難擺困境，只好棄邊馬，以求轉機，力爭一搏。

14. ……　　　　卒１進１　　　15. 炮五平九　車１平３

16. 後炮進三　車３進４　　　17. 後炮退一　車３進５

18. 後炮平五　車３退７　　　19. 炮九進二　車３退２

20. 炮九退二　卒７進１　　　21. 炮九平三　……

以炮換馬計算準確，以下入局乾脆俐落，完成了一則短小精悍之佳作。

21. ……　　　　包７退４　　　22. 俥二平四　包８退２

23. 前俥平３（紅勝）

以下黑方如接走包７進５，則俥三退四，絕殺。

第6局 遼寧 金松（先勝）浙江 趙鑫鑫

這是選自 2005 年「啟新高爾夫杯」全國象棋甲級聯賽第 4 輪中的一盤攻殺精悍、對局短小的棋，雙方由仙人指路對卒底包開局。

1. 兵七進一　包2平3　　2. 炮二平五　象3進5
3. 仕六進五　……

紅補仕削弱卒底包威力，由黑龍江大師首創。

3. ……　　　卒7進1　　4. 傌二進三　馬8進7
5. 俥一平二　車9平8　　6. 俥二進六　包8平9

紅揮俥過河屬新走法，過去多走俥二進四、黑平包兌俥，過於俗套。可改走馬2進4，然後馬7進6反擊，較有彈性。

7. 俥二平三　包9退1
8. 炮八平六　士4進5
9. 傌八進七　包9平7
10. 俥三平四　馬7進8
11. 俥四平三　馬8退7
12. 俥三平四　馬7進8
13. 俥四平五　包7進5

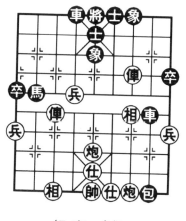

黑方　趙鑫鑫

紅方　金松

圖6

紅方率先變招，殺中卒打開通道，頓時發現好棋，局面大優！黑包擊兵無奈，如改走卒7進1，俥五平三，馬8退7，俥三平四，卒7進1，俥四進二塞象眼，可炮轟中象占

優。

14. 相三進一	卒 7 進 1	15. 相一進三	卒 3 進 1
16. 俥九平八	卒 3 進 1	17. 俥八進八	馬 8 進 6
18. 俥五平七	包 7 平 8	19. 俥七退二	包 8 退 5
20. 俥八退二	馬 6 進 7	21. 炮六平三	包 8 進 8
22. 炮三退二	包 3 進 5	23. 俥七退二	……

紅退俥殺包，穩健占優。

23. ……	馬 2 進 1	24. 兵五進一	車 8 進 5
25. 俥八平三	卒 1 進 1	26. 兵五進一	馬 1 進 2
27. 俥七進二	車 1 平 4	28. 兵五平六（圖 6）……	

如圖 6 形勢，紅方這手平兵擋車，妙手！奠定勝局。以下黑如車 4 進 4 去兵，紅則俥三平八「閃擊」；黑難應付，紅方勝定。

28. ……	車 8 進 1	29. 俥三進三	車 4 進 4
30. 俥三退四	車 4 進 1（紅勝）		

以下俥三平八或俥七進五，紅方皆可先手得馬，黑方丟子、失勢，輸定。

第 7 局　吉林 陶漢明（先勝）河北 劉殿中

這是 1999 年 11 月 15 日鎮江「賽博杯」全國象棋錦標賽（個人）第 9 輪的一盤棋，雙方由「仙人指路對進馬」列陣對壘。黑方使出棄卒爭先的佈局戰術；紅方將計就計，反架中炮，快傌盤河，猛攻中路，造成空心炮陣式，最後在雙俥的配合下構成殺局。著法緊湊，妙著連珠，全局不到 23 回合，堪稱精妙短局。

1. 兵三進一	馬 2 進 3	2. 傌二進三	車 1 進 1

3. 炮八平五　卒7進1

在仙人指路對進馬局的佈局中，橫車棄7卒是黑方常用的爭先手段。為避開黑方的棄卒爭先，一般紅方第3回合走相三進五或傌八進七。此局紅方有備而來，後轉中炮乃將計就計。

4. 兵三進一　車1平7　　5. 傌三進四　車7進3
6. 傌四進五　馬3進5　　7. 炮五進四　馬8進7
8. 炮五退二　馬7進6
9. 炮二平五　馬6進7（圖7）

黑方改走車9平8是最佳防禦。如紅炮五平二，黑可包8平5；如紅俥一平二，黑可走包8進3封鎖。如紅俥九進一，黑有馬6進7，以下俥一平二，包8進4或俥九平六，馬7進5，相三進五，包8進7，仕四進五，包2平7，黑方均有抗衡或反擊機會。

如圖7形勢，紅方空心炮陣式，威力強大，黑方難走。演變下去，肯定紅優，實戰證明也是如此。

10. 傌八進七　包2平7
11. 前炮平一　馬7進5
12. 相七進五　車9平8
13. 炮一平二　包8平9
14. 炮二平五　車8進6

紅方採取抽將、頓挫等戰術，結果仍然保持空心炮陣的優勢，弈得十分精彩。

黑　方　劉殿中

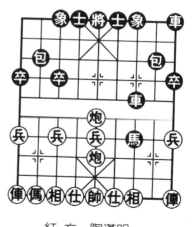

紅　方　陶漢明

圖7

15. 仕六進五	車 8 進 1	16. 俥九平六	包 7 進 7
17. 相五退三	車 8 平 3	18. 俥一平二	包 9 平 7
19. 相三進五	車 3 退 1		

以上紅方再施苦肉計，拿一相為代價換得雙車的活躍。

20. 俥二進六	包 7 進 1	21. 俥二退三	包 7 退 2
22. 俥六進八	車 3 平 1	23. 俥二平四	

以下紅方只要俥四進四或俥六平四，黑即無法防禦。於是黑方認負。

第 8 局　上海 胡榮華（先勝）廈門 蔡忠誠

　　這是 1991 年 5 月 14 日無錫全國象棋團體賽中的一則短小對局，雙方由仙人指路對還中包佈陣。紅方佈局階段在兌換馬包時占得優勢，中盤黑方棄空頭包謀求側翼對攻，被紅方棄俥殺士，並以俥傌炮聯攻捷足先登。

1. 兵七進一	包 8 平 5	2. 傌二進三	馬 8 進 7
3. 傌八進七	馬 2 進 1	4. 俥一平二	車 9 平 8
5. 相七進五	卒 7 進 1		

　　形成先手屏風傌對後手中包的佈局，從理論上講，後手方難討便宜，現黑進 7 卒使 8 路車失去了巡河的好點。不如改走車 8 進 4，炮二平一，車 8 進 5，傌三退二，車 1 進 1，兵三進一，車 1 平 8，傌二進三，車 8 進 3，黑車又占巡河要道，使紅方兩頭蛇威力大減，可以滿意。

6. 仕六進五	包 2 進 4	7. 俥九平六	包 2 平 7
8. 俥六進五	車 1 平 2	9. 俥六平三	車 2 進 7
10. 俥三退二	車 2 平 3	11. 俥三進四（圖 8）……	

如圖 8 形勢，表面看來局勢似乎平淡，實則內緊外鬆，

在子力的占位和協同作戰的能
力方面，紅方明顯優勢。現在
黑方挺卒，希望躍馬對攻，戰
略思想上還是積極的。

　　11. ……　　　卒 1 進 1
　　12. 炮二進四　車 3 平 2
　　13. 俥三退一　車 8 進 1
　　好棋！爭取了一個速度，
下著紅如炮二平五，則包 5 進
4，黑方擺脫困境。
　　14. 俥二進四　馬 1 進 2
　　如改走車 8 平 4，則仕五
退六，黑方左翼空虛，反而不

利。但是紅方如果不落仕先避一手而改走炮二平五，則包 5
進 4，傌三進五，車 2 進 2，相五退七，車 2 平 3，仕五退
六，車 4 進 8，帥五進一，車 4 平 5，帥五平四，車 5 平
6，帥四平五，車 3 平 5，帥五平六，車 5 平 4（如車 5 退
3，則俥二平六，紅勝），帥六平五，馬 1 進 2，俥二退
二，車 4 平 5，帥五平六，馬 2 進 3，傌五退七，車 6 退
1，帥六進一，車 5 平 4，傌七退六，車 6 平 4，黑勝。

　　15. 俥二平四　包 5 平 1　　16. 炮二平五　包 1 進 4
　　17. 俥三進三　將 5 進 1　　18. 俥四進五　馬 2 退 3
　　19. 炮五退二　車 2 進 2　　20. 仕五退六　將 5 平 4
　　21. 炮五平六　車 2 退 1　　22. 傌三進四　車 2 平 4
　　23. 俥四平六　馬 3 退 4
　　殘局階段，紅方表演了令人賞心悅目的攻殺。一直落後

的黑方，在奮起對攻中求轉機的精神可取。

　　24.傌四進五　將4平5　　25.俥三平六（紅勝）

　　至此，紅有炮六平五或俥六退一雙向抽車的威脅，黑必丟車，紅方勝定。

第9局　湖北 李智屏（先勝）上海 林宏敏

　　這是2005年「啟新高爾夫」象棋甲級聯賽中的一盤精彩佳局，選材於《象棋研究》05年第3期。雙方由「挺兵局」拉開戰幕。

　　1.兵七進一　卒7進1　　2.炮二平三　包2平5

　　3.傌八進七　馬2進3　　4.俥九平八　馬8進7

　　5.炮三進三　馬7進6

　　6.傌二進三　馬6進5（圖9）

如圖9，佈局未幾，黑方即大打出手，貪吃中兵，致使大子出動落後，是失勢的關鍵。應車9平8，紅如俥一平二，包8進4，雙方均勢。

　　7.傌三進五　包5進4

　　8.炮八進五　包8平5

紅進炮邀兌好棋，迫黑喪失空心包，穩健地擴大了先手。

　　9.炮八平五　包5退4

　　10.相三進五　車9平8

　　11.俥八進六　包5平6

黑方　林宏敏

紅方　李智屏

圖9

象棋實戰短局制勝殺勢

12. 傌七進五　象3進5　　13. 俥八平七　車1平3

14. 炮三平六　車8進4　　15. 炮六進一　卒5進1

16. 傌五進三　車8平7　　17. 仕四進五　卒5進1

18. 俥一平四　士4進5　　19. 俥四進六　卒9進1

20. 兵九進一　車3平1

紅進邊兵好棋，黑平車至邊無奈。在這麼多子的情況下竟然使黑方「欠行」，可謂少見之局。

21. 兵七進一　車1平4　　22. 兵七平八　車7平2

紅平兵好棋，黑無奈吃兵，以紅進俥得子勝定。

23. 傌三進二　包6平8　　24. 俥七進一！　車2平4

25. 俥七退一　後車進2　　26. 炮六平五　將5平4

27. 炮五平九　前車平8　　28. 俥七平六

邀兌死車，紅勝。

第 10 局　廣東 呂欽（先勝）浙江 于幼華

第四屆「嘉豐房地產杯」象棋賽 1997 年 8 月 18 日最後一輪比賽在上海舉行，這是呂欽與于幼華爭奪冠軍的一盤棋。中局黑方跳馬走錯，紅方平炮打馬守肋，最後妙手平俥捉包，迅速入局。至 24 個半回合，黑認輸。

1. 兵七進一　象3進5　　2. 炮二平五　馬8進7

3. 傌二進三　卒7進1　　4. 俥一平二　車9平8

5. 俥二進六　包8平9　　6. 俥二進三　馬7退8

7. 炮五進四　士4進5　　8. 兵五進一　馬2進4

雙方開局立意求變，不落俗套。尤其紅方選擇兌車，炮擊中卒後挺起中兵，出乎人意外，行棋全憑感覺走。

9. 炮五平二　卒3進1　　10. 兵七進一　車1平3

黑方不甘落後，棄卒搶開象位車，瀟灑自如，力圖反先，局面頓時緊張起來。

　　11. 相七進五　　馬4進5

　　猶如畫蛇添足，導致以後紅方衝中兵聯手，應是本局的第一失誤。逕走車3進4，局面不錯。

　　12. 兵七平六　　馬5進4　　13. 炮二平六（圖10）……

　　如圖10形勢，黑馬5進4不好，被紅順勢平炮打馬，守住肋道，帶動躍出拐腳傌，繼而衝中兵聯手，顯然占優。黑如接走馬4進2，則傌八進六，包2進5，傌六進八，車3進7，俥九平八，象5退3，傌三進五，車3退1，傌八退六，馬2進3，傌五進七，黑進攻乏術，紅則有炮六平七打串的手段。

　　13. ……　　　　馬4進2

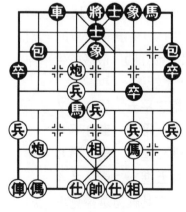

黑　方　于幼華

紅　方　呂欽

圖10

　　14. 傌八進六　　車3進8
　　15. 炮八進五　　包9平2
　　16. 傌三進五　　馬8進7
　　17. 兵五進一　　馬7進8
　　18. 兵九進一　　……

　　挺邊兵準備啟動九路俥助戰，適時的好棋。

　　18. ……　　　　馬8進7
　　19. 傌五進七　　馬7退5
　　20. 俥九進三　　馬2退4
　　21. 俥九平八　　……

　　這一段黑伸車逼紅拐腳傌，躍傌過河，極力反撲，看似洶洶其實沒有威脅，紅肋炮

借過河兵保拐腳傌築成堅固防線。紅方傌運相頭，升俥趕傌，現平俥捉包亮俥棄傌進攻，乃入局的關鍵性好手，至此，黑棋已呈敗相。

21. ……　　　車3平4　　22. 仕四進五　包2平4

23. 俥八進六　包4退2　　24. 傌七進八　車4平3

25. 相五進七

黑方認輸。黑如續走象5退3，則俥八平七，士5進4，傌八進六，將5進1，俥七退一，將5進1，兵五進一，將5平4，炮六退二絕殺，紅勝。

第11局　吉林 陶漢明（先勝）上海 胡榮華

這是第6屆「銀荔杯」象棋冠軍賽上一則短小精美的對局，1995年4月弈於桂林。由於黑方開局失利，局面難以扭轉，紅方攻勢猛烈，最後妙著要殺取勝。

1. 兵三進一　卒3進1

2. 炮八平七　象3進5

可改走包8平5較為積極，成為先手的「仙人指路對卒底包」，此時只是紅方多一步兵三進一而已，無礙大局。

3. 傌八進九　馬2進3

4. 俥九平八　包2平1

5. 炮二平五　馬8進9

6. 傌二進三　卒1進1

7. 俥一平二　車9平8

黑方　胡榮華

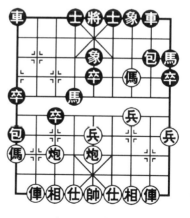

紅方　陶漢明

圖11

形成五七炮雙直俥對單提馬陣式，紅方開局有利。

 8. 傌三進四　包 1 進 4　　9. 兵七進一　卒 3 進 1

10. 傌四進三　馬 3 進 4（圖 11）

如圖 11 形勢，由於黑方開局的失誤，左右兩翼弱點較多，黑 1 路包力圖反擊，被紅棄兵後，頓成「啞包」，眼下丟子已成必然，現躍馬盤河，志在一搏。

11. 傌三進四　車 8 進 1　　12. 傌四退二　車 1 進 3

13. 俥八進五　馬 4 進 5　　14. 炮七平六　馬 5 退 7

15. 俥八退二　卒 1 進 1　　16. 仕四進五　車 1 平 4

17. 傌九退七　車 4 平 3　　18. 傌七進九　卒 5 進 1

招法不慎再度失子，紅巧退馬快速取勝。

19. 傌二退四！車 3 平 6　　20. 俥二進八　馬 9 進 7

21. 俥二平六　士 6 進 5　　22. 相三進一（紅勝）

第 12 局　湖北 熊學元（先負）福建 郭福人

這是 1991 年 10 月 26 日大連全國象棋個人賽第 11 輪之戰，雙方由仙人指路對起馬局列陣。紅方開局失誤造成子力壅塞，中盤挺兵邀兌又為黑方所用，終於第 21 個回合敗下陣來。

 1. 兵七進一　馬 8 進 7　　2. 傌八進七　卒 7 進 1

 3. 俥九進一　象 3 進 5　　4. 相三進五　馬 2 進 4

 5. 傌二進三　車 9 進 1　　6. 俥一進一　車 1 平 3

 7. 傌七進六　……

紅左傌盤河並無好的去路，其前進各點均受控制。不如改走俥九平四出動大子，黑如卒 3 進 1，俥四進三，卒 3 進 1，相五進七，要好於實戰。

7. ……　　　卒 3 進 1

8. 兵七進一　車 3 進 4

黑車順達巡河要道，十分
滿意。

9. 俥九平七　車 3 平 4

10. 俥一平六　包 8 進 1

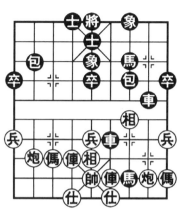

黑方高左包，準備下一步
馬 4 進 3 捉傌，並伏包 2 平 3
打俥轟相的手段。此著如改走
包 2 平 4，則炮八平六，車 4
進 1，炮六進五，車 4 進 3，
俥七平六，馬 4 進 6，炮六平
四，包 8 平 6，俥六平四，包
6 進 2，炮二進四，卒 1 進 1，兌子後易成和棋。

11. 傌六退七　車 4 平 3　　12. 俥六進一　馬 4 進 3

紅方盤河傌進而復退，雙橫俥無大作為，左翼子力壅
塞，形勢被動，黑方各子占位極佳，局面開朗。

13. 兵三進一　……

挺兵邀兌，失著，為黑方所利用。不如改俥七平四亮
俥，黑若車 3 進 2，則炮八退一，伏炮八平七打車、打馬，
尚可與黑方慢慢周旋。

13. ……　　　卒 7 進 1　　14. 相五進三　馬 3 進 5！

15. 相七進五　馬 5 進 6　　16. 俥七平六　士 6 進 5

17. 炮二進一　包 8 平 7　　18. 傌三退一　馬 6 進 7

19. 後俥平四　車 9 平 6　　20. 炮二退二　車 3 平 8

21. 帥五進一　車 6 進 5！（圖 12）

如圖 12 形勢，紅黑兩方雙車、雙馬、雙炮六個大子齊全，僅僅兌掉 4 個兵卒；而紅方卻沒有一子過河，就停鐘認負，實為罕見。行棋至此，紅方必然失子失勢，故投子認輸。黑勝。

以下紅如走：① 俥四平三，則包 7 進 5，炮二進二，車 8 平 6，黑勝；② 炮二進二，則車 6 進 2，帥五平四，前馬退 8，傌一進二，車 8 進 2，帥四平五，車 8 平 9，黑方勝定。

第13局　火車頭 楊德琪（先勝）北京 臧如意

1995 年 5 月 16 日，「峨眉全國象棋團體賽」最後一輪楊大師坐鎮第 3 台，發揮極佳，是役先拔頭籌，為本隊重登玉皇頂而再次奪冠立下殊功。雙方由「仙人指路對挺卒」開局。

1. 兵七進一　卒 7 進 1　　2. 炮二平三　士 6 進 5

黑補士，祭出「怪招」，旨在不落俗套，意鬥散手內功。常見走飛左、右象或補左右中包則各具變化。

3. 炮八平五　象 3 進 5

也可改走包 2 平 5，傌八進七，馬 8 進 7，俥九平八（如兵三進一，則馬 7 進 6 成「天馬行空」，黑不差），馬 7 進 6，黑快馬，盯紅中兵，可以滿意。

4. 傌八進七　馬 8 進 7　　5. 俥九平八　馬 7 進 8

進外肋馬丟中卒且陣型不佳。應改走馬 2 進 4。

6. 炮五進四　車 9 平 8　　7. 炮五退一　包 8 平 9

8. 傌二進一　馬 8 進 9　　9. 炮三進三！……

打卒既得實惠，又使中炮立住腳跟，好棋！

象棋實戰短局制勝殺勢

9. …… 馬2平4　　10. 俥一平二　車8進9

紅方邀兌車，以暗兌明是後中有先之著，局面多兵占勢，明顯占優。

11. 傌一退二　卒3進1　　12. 俥八進六　……

棄兵，俥搶要道，胸懷大局控制全盤的好手。

12. ……　　卒3進1　　13. 俥八平三　將5平6

14. 俥三平四　將6平5

15. 炮三進三!（圖13）……

如圖13形勢，至第12回合，紅方緊手連發，伸俥過河，平俥要殺，占脅照將，現進炮打馬，又是有力一擊，已成一邊倒形勢。

15. ……　　車1平3

出車棄馬已是無奈，否則炮三平一黑也難辦。

16. 炮三平六　卒3進1

17. 傌七退五　車3進一

18. 炮三退三　……

紅炮自打馬至河沿，旋轉一圈，現雙炮騎河並排，招法耐人尋味。

18. ……　　馬9進8

19. 炮六退四　馬8退9

如改走馬8退7（如車3進3，則有炮六平二的妙手），則俥四平三叫殺兼捉馬，亦紅優。

20. 傌五進四　卒3平4

黑方　臧如意

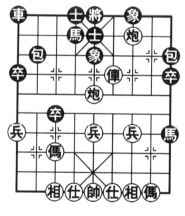

紅方　楊德琪

圖13

21. 炮六平四！ 包9平6　　22. 俥四平三　包6平7

23. 俥四進三　車3進3　　24. 兵五進一　馬9進8

25. 俥三進一！⋯⋯

棄俥砍包，入局妙手！

25. ⋯⋯　　車3平5　　26. 俥三進四！

獻俥掛角巧手得車，紅勝。

第14局　江蘇 惠頌祥（先勝）黑龍江 王嘉良

1957年11月10日，上海全國象棋決賽階段，惠老以嫻熟的仙人指路局投石問路，中局棄俥攻殺，老謀深算，精彩異常，擊敗了奪魁呼聲較高的兩屆亞軍王嘉良。

1. 兵三進一　包8平7　　2. 俥八進七　卒3進1

進左俥放7卒過河，快速出子爭先，是20世紀50年代劉憶慈、惠頌祥兩人擅長套路。黑進3卒制俥，節拍緩慢，不如改走卒7進1激烈。

3. 炮二平五　馬2進3

4. 俥二進三　馬8進9

軟著，過早形成單提馬，致中路受攻。應改走卒7進1，則俥三進四，卒7進1，俥四進五，象7進5，黑可抗衡。

5. 俥三進四　象3進5

6. 炮八平九　車1平2

7. 俥四進五　馬3進5

黑 方　王嘉良

紅 方　惠頌祥

圖14

象棋實戰短局制勝殺勢

8. 炮五進四　士4進5　　　9. 俥九平八　車9平8
10. 相三進五　車8進4

紅飛相求穩，亦可改走俥八進六。黑進車巡河不如改走包2進4封俥，優於實戰。

11. 俥八進六　車2平4　　12. 仕四進五　車4進8

進車準備威脅紅方左俥，似佳實劣，忽略紅方可側翼發動攻勢，應改走車8平4較好。

13. 俥一平四　車8平4
14. 炮九進四　前車平3（圖14）
15. 炮九進三！……

如圖14形勢，現紅沉炮棄俥強攻！胸有成竹，著法兇悍！

15. ……　　　車3退1　　16. 炮五平七　將5平4
17. 炮七進三　將4進1　　18. 俥四進六　車4退2
19. 炮九退二　將4退1

無奈！如逃車，則俥四平七，紅勝。

20. 炮七平八　……

不打車而平炮，控制局勢，著法十分老練。

20. ……　　　車3退1　　21. 炮九平六　包7平4
22. 俥八進一　車3平1　　23. 炮八平四

破士摧城，黑方認負。

第15局　北京 張強（先勝）廣東 莊玉騰

1991年10月25日，大連全國象棋個人賽第9輪的一局棋，雙方由「仙人指路對卒底包轉五八炮對左象雙邊馬」開局。中局紅方兵力集中於中路和右翼形成強大攻勢，最後

妙著連珠，構成殺勢，全局僅弈 21 個半回合。

　　1. 兵七進一　包 2 平 3　　2. 炮二平五　象 7 進 5

　　3. 傌八進九　馬 2 進 1　　4. 俥九平八　車 1 平 2

　　5. 炮八進四　士 6 進 5　　6. 傌二進三　馬 8 進 9

後手方應「雙邊馬」，置中卒於不顧，這種佈局法極為少見。目的是不落熟套，出其不意，克敵制勝。

　　7. 俥一平二　車 9 平 6　　8. 炮八平五　車 2 進 9

　　9. 傌九退八　……

炮擊中卒，先得實惠，兌車退傌雖差一先，但此傌有望由七路奔出助戰，應是得利的交換。

　　9. ……　　　　車 6 進 7　　10. 俥二進二　卒 9 進 1

　　11. 兵五進一　卒 1 進 1　　12. 兵五進一　……

連衝兩步中兵渡河，而不急於撐仕驅車，是很有見地的著法。

黑方　莊玉騰

紅方　張強

圖 15

　　12. ……　　　　包 8 進 2

　　13. 傌八進七　馬 1 進 2

　　14. 傌七進五　車 6 退 2

　　15. 兵五平四　馬 2 進 1

　　（圖 15）

如圖 15 形勢，紅方兵力集結於中路和右翼，已形成強大攻勢，現紅平中兵擋車，準備兵三進一驅車後，強行突破河沿一線的防禦。紅方各子活躍，蓄勢攻城，明顯勝勢；黑方子力渙散，敗勢。

16. 兵三進一　車6進1

車入險地，危在旦夕。如改走車6平4，則兵三進一，卒7進1，兵四平三，黑方也難應付。

17. 前炮平四！　車6平7　　18. 炮四平六　車7平9

如改走包8進2，則炮六退三，包8平5，炮五進五！象3進5，炮六平三，得車勝定。

19. 俥二退二！　車9退1　　20. 炮六退二！　包8進1

21. 傌三進二　車9進3　　22. 仕六進五！

黑車疲於奔命，已成甕中之鱉，紅方妙著連珠，形成「關門打狗」之勢。以下，黑如走馬1進3，則傌二退三！車9平7（如車9平6，則炮五進五打象抽車，紅勝），炮六退三，馬3退5，炮六平三，馬5進7，亦得車勝定。

至此，黑方推枰認負。

第16局　遼寧 趙慶閣（先負）河北 閻玉鎖

這是1987年7月6日蚌埠全國象棋個人賽第7輪的一局棋。雙方由「仙人指路對卒底包轉列包」列陣，隨之步入中局，黑方出奇制勝，精彩的戰術手段、精警的招法值得鑒賞。全局共弈24回合。

1. 兵七進一　包2平3　　2. 炮八平五　……

常見的是炮二平五或飛相，現架左中炮在當時則頗為少見，旨在出奇制勝。

2. ……　　包8平5　　3. 傌二進三　馬8進7

4. 俥一平二　卒3進1　　5. 炮二進四　……

如改走傌八進九，則卒3進1，俥九平八，車9進1，仕六進五，車9平4，炮二進四，則形成現代流行的攻防變

黑方 閻玉鎖

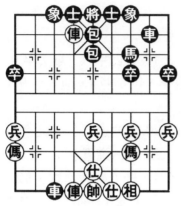

紅方 趙慶閣

圖 16

例。

5. ……　　　　卒 3 進 1
6. 傌八進九　包 3 退 1

退包為一舉兩得的佳著！① 防紅傌二進四捉死過河卒；② 使紅炮打中卒的計畫落空。

7. 傌二進四　馬 2 進 3
8. 傌九平八　車 1 進 2
9. 傌八進八　車 9 進 1
10. 炮二進二　包 3 平 5
11. 炮五平七　……

卸炮瞄馬，後手。造成中路空虛受攻，似不如改走炮二退一，則包 5 進 4，仕六進五，紅尚可一戰。

11. ……　　　卒 5 進 1　　12. 傌二平七　卒 5 進 1

吃卒空著等於讓黑走棋；現黑續衝中卒反擊，伏卒 5 平 4 抽車，好棋。由此黑方步入勝境。

13. 仕六進五　車 9 平 8　　14. 炮七進五　卒 5 平 4
15. 傌七平六　車 1 平 3　　16. 傌八平六　車 3 進 7
17. 後傌退四（圖 16）　後包進 5

如圖 16 形勢，紅方霸王傌正要殺黑將；黑後包打兵棄包先手兌傌，著法乾淨有力。

18. 傌三進五　車 8 平 4　　19. 傌六平七　車 4 進 6!

精巧之著，算準得子，勝券在握。如誤走車 4 進 5，則傌七進三邀兌，紅勢鬆透。

20. 傌九退八　車４退１　21. 傌八進七　車４平３
22. 帥五平六　馬７進５　23. 傌五進四　包５平３
24. 帥六平五　包３進５

紅方失子，投子認負。

第17局　吉林 陶漢明（先勝）上海 胡榮華

　　這是第７屆「銀荔杯」上兩位新老冠軍的再次相逢，首局慢棋弈和，此局是加賽。同去年一局相似，又是短小而精美。一代天驕胡榮華，稱雄之時能戰勝他的人不多，當以王嘉良、柳大華贏的次數較多；而在現代，陶漢明則又是贏他棋較多者之一。這盤棋在佈局階段，胡仍然落後，最後走漏速敗。

1. 兵三進一　包８平７
2. 炮八平五　象７進５
3. 傌二進一　車１進１
4. 傌八進七　車１平６
5. 俥一平二　卒９進１
6. 俥九平八　士６進５
7. 兵七進一　車６進４
8. 炮五進四　……

　　黑車騎河，紅炮打卒，必然一手。本局黑雙馬未動，搶先出車，類同於飛象局的走法，意在後發制人。

8. ……　　車６平３
9. 相七進五　車３退１

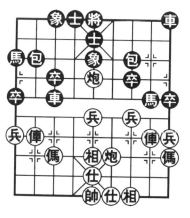

黑方　胡榮華

紅　方　陶漢明

圖17

10. 炮二平四　馬 8 進 9　　11. 仕六進五　馬 9 進 8

12. 俥二進三　馬 2 進 1　　13. 兵五進一　卒 1 進 1

14. 俥八進三（圖 17）……

如圖 17 形勢，黑從第 12 回合進邊馬、拱邊卒，意在活動右翼，結果被紅方兵林線聯成霸王俥成勢，紅棋前景十分美好

14. ……　　　　馬 1 進 2　　15. 俥八平六　馬 2 退 3

16. 炮五退一　馬 8 退 6　　17. 俥六進一　包 2 進 1

18. 傌七進八　車 3 平 2

黑方子力占位擁塞、效率低，現平車頂馬頭走漏，招致速敗，否則尚可頑強堅持。

19. 炮四進三！車 2 進 1　　20. 俥六平八　包 2 平 1

21. 俥八進二　馬 6 退 4　　22. 俥八平七　車 9 平 6

23. 炮四平九　包 1 退 2　　24. 俥二進四（紅勝）

第 18 局　北京 董齊亮（先勝）北京 王廷文

這是 1992 年 6 月，在北京由中國棋院舉辦的中央及國家機關業餘選手象棋團體賽上的一盤棋。國務院發展研究中心董齊亮先生與國家體委王廷文同志對陣的佈局，閃現出一把新奇的飛刀，引起人們很大興趣。對局過程如下。

1. 兵三進一　包 8 平 7　　2. 炮八平五　象 7 進 5

3. 俥九進一　……

先出橫俥，比較少見。

3. ……　卒 7 進 1

挺卒搶先。常見的應法是：卒 7 進 1，相三進一，卒 7 進 1，相一進三，紅相在高處易遭攻擊。另如走卒 7 進 1，

炮五進四，士6進5，相三進
五，卒7進1，相五進三，紅
方多一中兵，黑子出動靈活，
各有千秋。

　　4.俥九平三　……
　　出人意外，用俥保兵，是
放飛刀的前奏。
　　4.……　　　　馬8進6
　　5.炮二平三　……
　　一把新奇的飛刀，倏然出
現。這種應法在公開的棋賽上
還從沒有出現過。黑方面對新
招，加之時限制度（60分鐘
包幹），不敢考慮過久，走出了軟著。

黑方　王廷文

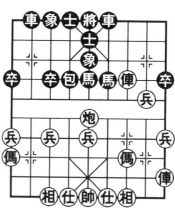

紅方　董齊亮

圖18

　　5.……　　　　馬6進8　　6.炮五進四　……
　　要著！如先去卒，則馬8進7，黑方佔先。
　　6.……　　　　士6進5　　7.兵三進一　包7進5
　　8.俥三進一　馬2進3　　9.炮五退二　馬3進5
　10.兵三平二　……
　　老練之著，至此紅順利過河一兵占優，黑方中刀。
　10.……　　　　馬8進6　　11.俥三進四　車9平6
　　如馬6進5，則俥二平五，馬5進3，俥五平七，馬3
進4，相三進五，馬4進2，俥七平八，馬2退3，俥八進
一，馬4退5，俥八退四，紅仍先手，多兵占優。
　12.傌二進三　包2平4　　13.俥一進一　車1平2
　14.傌八進九　包4進1（圖18）

15. 炮五進一 ⋯⋯

黑方進保馬暗伏躍馬打俥的先手。如圖 18 形勢，紅方進一步炮壓馬不讓動彈，好棋！紅方各子占位俱佳，且有兵渡河，優勢依然。

15. ⋯⋯ 　　　車 2 進 4　　16. 俥三退一 ⋯⋯

俥入險地保炮，胸有成竹，伏炮五進二抽車。

16. ⋯⋯ 　　　車 2 進 3　　17. 俥一平六　包 4 退 1
18. 相三進五　馬 6 進 5　　19. 俥三進一　前馬進 3
20. 俥六進二　馬 3 進 2　　21. 仕六進五　馬 5 進 3

躍馬棄包搶攻，無奈之著，黑方敗局已定。

22. 俥六進四　車 6 進 4　　23. 俥三進三　車 6 退 4
24. 俥三平四　將 5 平 6　　25. 俥六退六　紅勝

至此，黑方時限快到，看到敗勢難挽，故認負。

第 19 局　廣東 許銀川（先勝）河北 張江

這是 2003 年 11 月 5 日，武漢「怡蓮寢具杯」全國象棋個人賽第 8 輪之戰，雙方由仙人指路對卒底包轉順包列陣。開局不久黑車平 6 路防紅傌臥槽導致速敗；以後紅方傾巢而出，全線壓上，僅 22 個回合迫黑認負。

1. 兵七進一　包 2 平 3　　2. 炮二平五　包 8 平 5

黑還順包，對攻的下法。若改象 3 進 5，則傌二進三，車 9 進 1，俥一平二，車 9 平 2，傌八進七，馬 8 進 9，炮八平九，馬 2 進 4，此乃常見下法，雙方各有千秋。

3. 傌二進三　馬 2 進 1　　4. 傌八進七　馬 8 進 7
5. 俥一平二　車 1 平 2　　6. 俥九平八　車 9 進 1
7. 俥二進五 ⋯⋯

紅俥倒騎河較少見，以往多走炮八進四，卒３進１，炮八平七，車２進９，炮七進三，士４進５，傌七退八，卒３進１，俥二進五，士５進４，俥二平六，車９平２，俥六進二，車２進１，傌八進七，形成互纏局面。

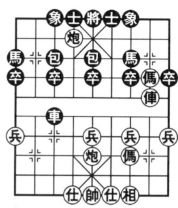

黑　方　張江

紅　方　許銀川

圖19

7. …… 　　車２進６

8. 傌七進六　車９平４

9. 炮八平六　車２進３

象甲聯賽中曾出現過相同局面，續弈黑方走車２平４，仕六進五，前車進１，仕五進六，車４進４，仕六退五，黑一車換雙後，並無便宜，紅方占優。

10. 炮六進六　車２平３　　11. 傌六進四　車３退４

12. 傌四進二（圖19）　車３平６

如圖19形勢，黑車平６路肋道是速敗之著，張大師局後認為不如車３平４，則傌二進三，將５進１，炮六平八，車４平２，炮八平九，卒１進１，雖處下風，但戰線還長。

13. 兵三進一　車６退４　　14. 炮六退二　包５平４

15. 炮六平三　象３進５　　16. 兵三進一　象７進９

17. 俥二退一　象５進７　　18. 傌三進四　士４進５

紅方傾巢而出，全線壓上，佔據了巨大的空間優勢，勝負可判。

19. 仕六進五　包３平２　　20. 炮五平四　包２進３

紅方平炮攻車妙手，發動總攻。黑如包 4 平 6，則傌四進六，包 6 平 4，炮三平四，黑必失子，亦敗。

21. 傌四進六　包 2 退 4　　22. 炮三平四（紅勝）

以下黑如車 6 平 8，則傌二進四，將 5 平 4（士 5 進 6，俥二進四，紅得車勝定），傌六進七，包 2 平 3，炮四平六，包 4 平 5，俥二平六，黑負。

第 20 局　黑龍江 趙國榮（先勝）北京 喻之青

這是 1984 年 11 月 25 日，廣州全國象棋個人賽之戰，雙方由仙人指路對過宮包佈陣。黑方中局階段巧布棄子爭先的陷阱，紅方識破「機關」不貪吃黑包，使用牽制戰術控制了局面，終以鐵門栓殺勢取得勝利。

1. 兵三進一　包 2 平 6
2. 傌八進七　馬 2 進 3
3. 俥九平八　卒 3 進 1
4. 炮八平九　車 1 進 1

黑 方　喻之青

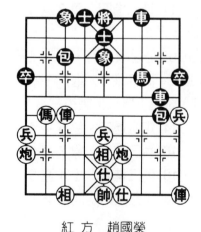

紅 方　趙國榮

圖 20

形成仙人指路對過宮包陣勢。黑提右橫車加快主力出動速度。如改走馬 8 進 9，雙方另有攻守。

5. 俥八進四　象 7 進 5
6. 相三進五　馬 8 進 9
7. 傌二進三　車 1 平 7
8. 兵七進一　卒 3 進 1

挺卒吃兵，正確。如改走卒 7 進 1，則兵七進一，卒 7

進1，兵七進一，卒7進1，傌三退五，馬3退5，炮九進
四，紅方易走。

9. 俥八平七　　卒7進1　　10. 兵三進一　　車7進3

11. 傌三進四　　士6進5　　12. 仕六進五　　車9平7

13. 兵一進一　　包8進1　　14. 傌七進八　　馬9進7

15. 炮二平四　　包8進2　　16. 傌四進五　　前車平8

黑方平車，準備棄馬取勢。如改走馬3進5，則俥七平
二，前車進2，局勢相對平穩。

17. 傌五進七　　包6平3（圖20）

18. 俥一平二　　……

如圖20形勢，紅方不吃黑方右包而出俥拴鏈黑方左翼
車包，構思十分巧妙，是爭先取勢的佳著！如改走俥七進
三，則包8進4，相五退三，馬7進6，黑方棄子佔有攻
勢。

18. ……　　　　包3平2　　19. 俥七平三　　……

再拴鏈黑方車馬，加強局面的控制力度。

19. ……　　　　包8進2　　10. 炮四進四　　包8退1

21. 炮九進四　　馬7退9　　22. 俥三進五　　象5退7

23. 仕五退六　　車8平2　　24. 炮九平五　　將5平6

應改走象3進5，要比實戰走法為好。

25. 俥二進三　　車2進1　　26. 炮四退五　　象7進5

27. 仕四進五

紅方上仕，下伏俥二平四，將6平5，仕五進四的絕殺
手段，黑方難以解救，紅勝。

第 21 局　黑龍江 王嘉良（先負）上海 胡榮華

這是 1980 年 4 月 24 日福州全國象棋個人賽第 4 輪之戰，前 3 輪兩人均為 2 勝 1 和積分相等。本局紅方一改平素兇猛棋風，以仙人指路佈陣，胡榮華則以起馬局應戰，雙方旨在爭鬥軟硬功夫。

　　1. 兵三進一　馬 2 進 3　　2. 傌二進三　象 7 進 5
　　3. 傌八進七　卒 3 進 1　　4. 俥九進一　包 2 平 1
　　5. 傌三進二　馬 8 進 6　　6. 俥九平四　車 1 進 1
　　7. 俥四進四　車 1 平 2　　8. 俥一進一　馬 6 進 4
　　9. 傌二進三　……

進傌貪卒失去封車原意。宜改走俥一平六，以下無論黑方包 8 平 7 還是士 4 進 5，紅方均走俥六進五，佔有先手。

　　9. ……　　　包 8 平 7　　10. 炮八退一　車 9 平 8
　　11. 炮二進三　車 2 進 6

紅進炮致使陣形虛浮，黑進車驅傌伏炮轟邊卒的後續手段。不如改走炮二平三，士 4 進 5，相三進五，陣容較工整。

　　12. 炮八平二　車 8 平 7　　13. 俥一進一　士 4 進 5
　　14. 俥一平六　包 1 進 4　　15. 前炮進一　包 1 退 2
　　16. 俥四進一　馬 4 進 5
　　17. 相三進五　馬 3 進 4（圖 21）
　　18. 俥四平五　……

如圖 21 形勢，紅方有棄子搶先之機，走兵五進一，馬 5 進 7，俥四平五，馬 7 退 8，俥五平九，包 1 平 2，俥九平八，馬 4 退 3（忌進馬，否則傌三進五伏殺），炮二平九，

士５退４，炮九進八，馬８退
７，俥六進六，車２平３，俥
六平四，象５進７，俥四平
七，象７退５，傌三進五，馬
７進５，俥七進一，紅方雙俥
炮猛攻黑方右翼，佔有優勢。
現平俥吃卒，錯過良機，招致
無窮後患。

紅　方　王嘉良

圖 21

18. ……　　　馬５進６

19. 炮二平四　包７進３

既得實惠又可沉炮進攻，
緊著。

20. 俥五平九　……

如改走炮四進一，則馬６退７，俥五平九，包７退２，
俥九退一，馬７進８，仕六進五（如仕四進五，則馬８進
７，炮四退一，車７平８，俥六進三，車８進３，俥九退三，
車２退４，俥六平四，包７進４，俥四退三，車２平６，黑
方勝勢），馬８進７，炮四退一，車７平８，俥六進三，車
８進３，俥九退三，車２退４，黑方大優。

20. ……　　　包７進４　　21. 仕四進五　包７平９

22. 仕五進四　馬６進８　　23. 炮四平二　馬４進６！

進馬強行開闢底車通道後，黑方勝局已定。

24. 炮二進三　馬６退７　　25. 俥九平三　馬８進６

紅見大勢已去，遂含笑認負。

第22局　廣東 李鴻嘉（先勝）河北 苗利明

　　這是2004年5月16日廣東「將軍杯」全國象棋甲級聯賽之戰。雙方從仙人指路對卒底包演變成為列炮佈陣，這一路變化已經沉寂了一段時間，近期再度興起必然是研究有了新認識，變化創出新招來。

　　1. 兵七進一　包2平3　　　2. 炮八平五　包8平5
　　3. 傌二進三　馬8進7　　　4. 俥一平二　卒3進1
　　5. 傌八進九　卒3進1　　　6. 俥九平八　馬2進1

　　黑方如不走跳邊馬，改走車9進1，則仕六進五，車9平4，炮二進四，紅方保持先手。

　　7. 炮二進四　卒7進1　　　8. 俥二進四　車9平8
　　9. 俥二平七　車8進3　　　10. 俥七進三　士4進5

　　黑方上士較為緩慢，被紅方八路俥搶佔河頭要點，黑方由此落入下風，此著可改走車8進3吃兵脅傌以牽制紅方右翼，以下紅方如接走俥八進八，則士4進5，俥八平六，車8平7，傌九進七，車7進1，傌七進六，車7平6，仕六進五，車6退3，傌六進五，象7進5，俥七平五，車6平4，俥五平九，車4退3，俥九進二，車4平3，雙方接近均勢。

　　11. 俥八進五　包5平6　　　12. 俥七退三　象3進5

　　紅方及時回俥河頭十分機警，如貪攻走兵五進一，則象3進5，俥七退四，車1平2，逼兌俥化解了紅方攻勢。

　　13. 兵三進一　車8進3
　　14. 炮五進四（圖22）　　　包6進1

　　紅方炮擊中卒是發展有利形勢的重要一著，如果求穩改

象棋實戰短局制勝殺勢

走傌三進四，則卒7進1，傌四進五，馬7進8，黑方陣形未亂還可應付。如圖22形勢，黑方除了升包一步之外，還有包6進5的變化。試演如下：包6進5，炮五平三（如炮五退二，則卒7進1，仕六進五，包6退3，紅方難佔便宜），馬7進5，仕六進五，包6退5，傌八平五，車8平7，兵三進一，車7退2，傌五進一，車7進3，相七進五，紅方稍占優。

黑　方　苗利明

紅　方　李鴻嘉

圖22

15. 炮五退二　包6平5　　16. 兵三進一　車8平7

17. 兵三進一　車7退3

黑方吃兵正常走法，如果改走車7進1，則兵三進一，包5進3，傌八平四，車1平4，傌九退八，紅方優勢。

18. 傌三進四　車7進6

黑方吃相過於冒險，致使局勢急轉直下，應改走車7平6反捉紅傌，則雖然稍處下風但防守未出現漏洞還可以抗衡下去。

19. 傌八進一　包5平3　　20. 傌八平九　車1平4

黑方棄馬作最後一搏，另有一種走法是車7退3，傌七進二，車7平5，傌四退五，車5退1，傌七進一，馬1退3，傌九平三，馬7進5，傌七進一，車1進6，傌九進七，車5退1，黑方雖然少一子，但士象完整仍有和棋機會。

21. 俥九進一　包3平8　　22. 俥七平九　包8進6

23. 前俥進二　馬7進6　　24. 傌九進七　車7退4

25. 仕四進五　車7平6　　26. 傌七進六　車6平7

27. 傌六相七　車7進4

紅方進傌殺勢已成，至此黑方無法挽回敗局。

28. 仕五退四　車7退6　　29. 仕四進五　車7平4

30. 傌七進六（紅勝）

第23局　河北 胡明（先勝）上海 單霞麗

這是1989年6月6日柳州「龍化杯」全國象棋賽女子組第3輪的一場角逐。雙方由仙人指路對卒底包開局，紅方抓住黑方補士的軟手，採取先棄後取戰術占得先機，繼而炮轟中士，構成釣魚傌殺勢，一錘定音。

　　1. 兵七進一　包2平3　　2. 炮二平五　象7進5

如改走包8平5和象3進5，則另有不同變化。

　　3. 傌八進九　馬2進1　　4. 俥九平八　車1進1

　　5. 兵九進一　……

亦可改走炮五進四，則士6進5，炮五平九，形成紅方多兵佔先的局面。

　　5. ……　　車1平6　　6. 傌九進八　車6進3

　　7. 傌八進九　包3進3　　8. 俥一進一　馬8進6

　　9. 俥八進一　包8平6　　10. 傌二進三　士6進5

補士嫌緩，不利於左右聯絡，影響大子出動，應改走車9平8。

　　11. 炮八進六　……

乘機攻馬，好棋！

11. ……　　　馬６進８

12. 俥一平二　馬８進６

13. 炮八平九　車６進３

進車捉俥，於局無補，忽略了受攻的潛在危險。不如改走卒５進１較為穩當。

14. 俥二進一　包３進２

15. 炮五進四　包３平７

中包出擊，先棄後取，佳著。

16. 仕六進五　車６退１

如改走車６平３，則相七進五，包７進１，仕五進四，包７平３，俥二退一，紅方占優。

17. 俥二平三　車６平５（圖23）

18. 炮五進二　……

黑　方　單霞麗

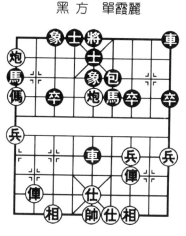

紅　方　胡明

圖23

棄炮轟士，發起猛攻；石破天驚，一錘定音。下面雙俥傌炮聯攻入局。

18. ……　　　士４進５　　　19. 炮九進一　　士５退４

20. 俥三平六　馬６退４　　　21. 俥八進六　　將５進１

22. 傌九進七　車９進２　　　23. 俥八進一　　將５退１

24. 俥八平六　車５平２　　　25. 後車進五！　包６平４

26. 俥六退一　……

以下為：將５進１，俥六進二，將５平６，俥六平四，紅勝。

第24局　河北 胡明（先負）上海 單霞麗

這是1994年10月5日柳州全國象棋個人賽女子組之戰，雙方皆以仙人指路開局較量功底。開盤初，紅方走出「愚形」與假棋，被黑方包鎮中路，且子路通暢優勢很大；最後紅方面臨困境超時致負，若沒有時限危機，紅也難挽敗局。

　　1.兵七進一　卒7進1　　2.炮二平三　包2平5

黑架右中包是上海隊在本屆賽事中使用的新型佈陣法，也是精心準備的一把「飛刀」。

　　3.相七進五　……

本屆比賽第4輪四川蔣全勝先負上海林巨集敏的對局記錄中，蔣此著走的是傌八進七，以下馬8進7，相三進五（兵三進一，馬7進6，兵三進一，馬6進5，相三進五成「天馬行空」式，紅方稍好），馬7進6，傌九平八，馬2進3，炮八平九，象3進1（防傌八進五攻馬），炮三進三，象7進9，炮三退一，車9平8，傌二進三，包8平6，仕四進五，紅方稍好。從本局的實戰看，紅方飛相著法較為保守，不如傌八進七啟動大子來得積極。

　　3.……　　　馬2進3　　4.傌二進一　馬8進9

　　5.傌一平二　車9平8　　6.傌二進四　……

紅方伸傌巡河擔心被封，其實此手不是當務之急，宜走傌八進七活動左翼兵力為妥。因下一手黑方出右車後，紅左傌只得跳成拐腳傌，猶如圍棋中「愚形」一樣，無益。

　　6.……　　　車1平2　　7.仕六進五　卒9進1

　　8.傌八進六　車2進4　　9.傌九平八　……

應走俥二平六守肋較好，
以防拐腳傌受攻。

黑 方 單霞麗

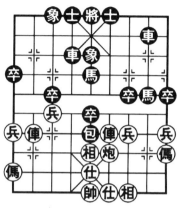

紅 方 胡明

圖24

9. ‥‥‥	車2平4	
10. 炮八平六	包5進4	
11. 俥八進三	包8平5	
12. 俥二平四	卒5進1	

黑方進中卒，開通馬路，
並準備隨時渡河參戰，以掩護
過河的中包，著法積極有力。

13. 俥四進二	卒5進1	
14. 炮三平四	馬3進5	
15. 俥八進六	‥‥‥	

假棋，紅方宜走傌六進八舒展棋形為妥。

15. ‥‥‥　　車8進1！　16. 傌六進八　‥‥‥

紅如平俥吃象，則車8平2搶佔要道，紅方左翼和底線
將受攻，敗象立現。

16. ‥‥‥	後包平4	17. 傌八退七	象7進5
18. 俥八退六	馬9進8	19. 俥四退三	卒3進1
20. 炮六進五	車4退2	21. 傌七進九（圖24）‥‥‥	

如圖24形勢，黑方包鎮中路，車馬子路暢通無阻，並
且多卒，優勢很大。現黑方躍馬渡河，著法緊湊。如改走卒
3進1吃兵，則傌九進七，以逼兌黑方的中包，紅方局勢得
以放鬆。

21. ‥‥‥	馬5進4	22. 俥八平六	卒3進1
23. 傌九進七	卒3進1	24. 俥六平七	‥‥‥

面臨困境，紅方舉步維艱，至此，超時黑勝。目前局

面，即使沒有時限危機，紅方也難挽敗局。如續弈下去，黑方可走馬4進3兌傌，俥七退一（炮四平七，則車8平4！炮七進七，士4進5，俥七退三，將5平4，形成「三把手」的殺勢，黑勝），車8平2，俥七退二，士4進5，黑方亦成勝勢。

第25局　江蘇 徐天紅（先勝）海南 楊克維

這是 1995 年 5 月 6 日，峨眉市全國象棋團體賽之戰，雙方以挺兵局揭開戰幕。特級大師徐天紅坐鎮一台，挾先手之利，步步為營，進攻得法，殺棋果斷，打了一場「短、平、快」的漂亮仗。

1. 兵七進一　卒7進1
2. 炮二平三　象3進5
3. 傌二進一　車9進1
4. 俥一平二　卒3進1
5. 兵七進一　車9平3
6. 相七進五　車3進3
7. 傌八進七　馬8進9

可改走車3進2，炮八退二（如包8進7，車1平2，俥九平八，車2平3，紅方勞而無獲），馬2進4，炮八平七，車3平4，俥九平八，馬8進9，兵三進一，卒7進1，俥八進四，紅仍佔先。

8. 傌七進六　包8平6
9. 兵一進一　馬2進3
10. 傌六退八　車3進2

黑　方　楊克維

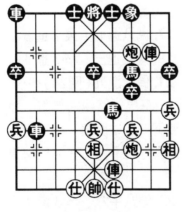

紅　方　徐天紅

圖 25

象棋實戰短局制勝殺勢

11. 炮八進五　車3平2　　12. 炮八平五！……

先棄後取，白賺一象，紅方立刻擴大了先手。

12. ……　　　馬9進7　　13. 俥二進七　包6進6

14. 俥九平七　馬3進4　　15. 俥七進一　……

精警之著。如先走炮五平三，車8平5，黑方有反擊手段，多生枝節。

15. ……　　　包6退1　　16. 炮五平三　包6平9

17. 相三進一　馬4過6

18. 俥七平四！（圖25）……

如圖25形勢，紅方再度棄子，雙俥炮集聚右翼，疾攻黑方薄弱環節，弈來果斷、大膽，胸有成竹。

18. ……　　　馬6進7　　19. 炮三退二　車2平5

20. 炮三進四　將5進1　　21. 俥四進一　車1平2

22. 仕四進五　將5平4　　23. 俥二平七　……

紅方不吃黑馬，一是為搶先成殺，二是防黑方雙車馬反撲，現平俥叫殺，不給黑方反撲機會。

23. ……　　　將4平5　　24. 俥七進一　將5進1

25. 俥四平三　車2進5　　26. 相一進三　……

揚相架天險，黑方防守線路被切斷，已無力抵抗。

26. ……　　　士6進5　　27. 俥三平二　車2平6

28. 俥二進五　車6退3　　29. 炮三平五（紅勝）

黑方勢必丟車，推枰認負。

第26局　北京 靳玉硯（先勝）越南 范啓源

這是2004年8月25日北京中國棋院裏越南象棋隊訪華友誼賽的最後一站中的一盤短小精彩的對局，雙方出對兵局

列陣。由於黑方開局落後，中盤漏丟一象，終被紅方所完勝。

1. 兵七進一　卒7進1　　2. 炮二平三　包2平5
3. 傌八進七　馬2進3　　4. 俥九平八　馬8進9

黑方此時進邊馬較為少見，也許是為避開常見套路。一般此著多走車1平2，炮八進四，馬8進7，炮三進三，包8進5，雙方另有攻守。

5. 炮三進三　……

紅方揮炮打卒不但得到實惠，而且下手可躍起右正傌，形成較為理想的陣形。

5. ……　　　車1進1　　6. 傌二進三　包8平7
7. 俥一平二　包7進4　　8. 炮三進二　馬3退5
9. 炮三退三　車9平8

黑方兌窩車是無奈的選擇。如改走馬5進7，則炮八進五，下著伏有俥二進三捉包的先手，黑方難以應付。

10. 俥二進九　馬9退8　　11. 傌七進六　包5平7
12. 相三進五　馬5進6　　13. 傌六進四　馬6進8

黑方由於在佈局選擇方面出現偏差，局勢已落入下風，此時應改走象7進5較為穩健，下著伏有馬8進6的手段，尚可堅守。

14. 炮八進六　（圖26）……

如圖26形勢，紅方進炮封車著法緊湊有力，以下伏傌四進六臥槽要殺和兵七進一炮打死車的雙重先手，黑方處境艱難。

14. ……　　前馬進6

緩手！忽略了紅方以炮打象的手段，黑方在吃緊的局面

下弈出漏著，使得局面雪上加霜。此著應改走車1進1較好。

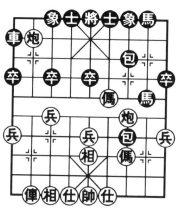

15. 炮三進五　前包退6
16. 傌三進四　前包平8
17. 前傌進六　士6進5
18. 傌四進五　……

至此，紅方多兵多相，子力位置俱佳，形勢已不可動搖。

18. ……　　　車1進1
19. 炮八退一　包7進1
20. 傌五退六　包8進7
21. 相五退三　馬8進7

22. 相七進五　馬7進8
23. 後傌進七　車1退1
24. 俥八進五　馬8進6
25. 俥八平三　士5退6
26. 炮八進一（紅勝）

第27局　大連 尚威（先勝）河南 王從祥

這是1992年5月13日撫州全國象棋團體賽中的精彩短局，雙方由仙人指路對卒底包開戰。佈局伊始，紅方炮擊中卒不落常套，黑補左士以近年創新之招應對，雙方針鋒相對；中盤黑方隨手棋丟馬，被紅乘勢出擊，棄子構成「天地炮」絕殺。

1. 兵七進一　包2平3　　2. 炮二平五　象3進5
3. 炮五進四　……

炮擊中卒是尚大帥喜愛的著法，並取得了滿意的戰績。

此著也可改走仕六進五或傌二進三，均形成不同的複雜變化。

3.……　士6進5

補左士是上海大師林宏敏首創，由實戰檢驗是可行的選擇。

4. 相七進五　馬2進4　　5. 炮五退一　車1平2

6. 傌八進六　……

進傌保炮是老式下法，也可改走俥九進二護炮，局勢將更加複雜激烈一些。

6.……　　　馬8進7　　7. 俥九平八　車2進6

車進兵線是正著。如誤走車2進4，則兵五進一，下著伏炮八平九兌車的先手，黑方難下。

8. 傌二進三　車9平8　　9. 俥一進一　……

高一路橫俥是改進的著法。尚大師曾選擇過炮八平六兌車，車2平4，仕六進五，包8進6，俥八平六，馬4進5，黑方佈局滿意。

9.……　　　包8進6

進包阻俥看似必然，但有些軟弱。應改走包8平9，迅速出動8路車為宜。

10. 兵五進一　馬4進5　　11. 傌三進五　卒7進1

12. 傌六進四　……

如改走炮五進二棄子攻殺，則象7進5，兵五進一，象5退3，兵五進一，車2平4，紅方攻勢受阻，黑方搶攻在前。

12.……　　　包8退3（圖27）

如圖27形勢，黑方下著伏有馬7進6捉傌的先手，看

似紅方受攻，且看紅方妙手解
圍。

圖 27

13. 俥一平八　……

平俥八路聯霸王俥乃是紅
方最佳的應手。如改傌五退
七，則卒 3 進 1，紅方子力受
限制，黑方易走。

13. ……　　　馬 7 進 6
14. 炮八平七　……

平炮七路生根是正確選
擇。如改走炮八平六，則車 2
平 4 捉炮，黑方得子占優。

14. ……　　　車 8 平 6

平車避兌明智之舉。如車 2 進 2 兌車，則俥八進一，馬
6 進 7，俥八進五，下著伏有俥八平七捉雙的先手，黑方右
翼受攻。

15. 俥八進二　車 4 退 1　　16. 炮七平九　……

平邊炮是對黑方最有力打擊，因伏有打邊卒捉馬的先
手，並適時傌五退七捉俥通車助攻，可謂一舉兩得的佳著。

16. ……　　　馬 6 進 7

進馬踩兵過於隨手，漏著。不如改走馬 6 退 7 防守為
宜，雖落後手尚可支撐。

17. 傌五退七　……

回傌捉車兼捉馬，黑必失子，紅方已呈勝勢。

17. ……　　　馬 7 進 5

先踩相後逃車，以求一搏。

18. 炮五退三　……

退炮打馬簡明有力，也可相三進五吃馬，亦優勢。

18. ……　　　車 4 平 3　　19. 炮五進四　車 3 進 2

20. 炮九進四　……

炮擊邊卒大膽棄傌有識之著，可迅速入局。

20. ……　　　車 3 平 6　　21. 炮九進三　包 3 退 2

22. 前傌平六　將 5 平 6　　23. 仕六進五　車 6 平 3

黑方平 3 路車是漏算，不然也難免一敗。如改走車 6 退 2，則炮五進二，將 6 進 1，傌六進五，紅方也是勝局。

24. 傌六平四　將 6 平 5　　25. 傌八平六（紅勝）

平傌叫絕殺，黑方含笑認負。

第 28 局　黑龍江 王琳娜（先勝）江蘇 張國鳳

這是 2004 年 3 月 20 日淄博「嘉周杯」第 3 屆特級大師邀請賽之戰，雙方由仙人指路對卒底包開局。直到中盤黑方右翼子力擁塞，拐角馬受制未得到很好的處理；後又因撐士隨手，被紅趁機攻擊，淨賺一子，而城下簽盟。

1. 兵七進一　包 2 平 3　　2. 炮二平五　象 3 進 5

3. 傌二進三　車 9 進 1　　4. 傌一平二　車 9 平 2

5. 傌八進七　馬 2 進 4　　6. 炮八平九　馬 8 進 9

7. 傌七進六　卒 9 進 1　　8. 炮九平六　……

如走傌六進五，車 2 進 3 巡河。下著無論兌子與否均無先手，黑方子力活躍。

8. ……　　　士 4 進 5　　9. 仕六進五　車 1 平 2

10. 炮六退二　……

紅炮退到底線，似拙實巧，既能護住底線，又可伺機中

炮平六，強攻黑拐腳馬爭先。

10. ……　　包8進2　　11. 兵九進一　包8平7

12. 傌三退一（圖28）……

如圖28形勢，乍看紅方退傌很被動，細看卻暗伏平中炮打馬，進邊傌兌包等多種反擊著法，好棋。

12. ……　　包3進3

紅方退傌之後，頓感自己右翼子力擁塞，眼看紅方下著手中炮打馬，情況更加不妙，只得進包打兵，以解燃眉之急。

13. 炮五平六　包3進3　　14. 傌一進二　包3平4
15. 炮六平四　車2進7　　16. 炮四進六　包7平3
17. 傌二進一　後車進5　　18. 相三進五　前車平3
19. 相七進九　馬4進2

這匹馬給局勢帶來很大被動。現雖掙脫險地，但右翼子力擁擠仍未改善，後方又露破綻。

20. 俥二進七　車2平1
21. 傌一進三　車3平2
22. 傌三進五　車1進2
23. 俥九平七　……

這幾個回合，紅從右翼大舉進攻，黑分車斬相，希望從對攻中解脫困境。紅趁逃俥之機，瞄住黑包，伺機強攻。

23. ……　　士5進6

黑　方　張國鳳

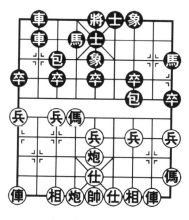

紅　方　王琳娜

圖28

撐士隨手，紅方趁機展開攻擊。

24.炮四平九　馬2進1　　25.俥七進五　象7進5

無可奈何，只得先吃中俥。如走卒3進1，則俥五進七，將5平4，俥六進五，包4平3，俥二平四，紅速勝。

26.俥七平九　車1退3　　27.炮九退三　卒1進1

28.俥二平一（紅勝）

至此，紅淨多一子，勝局已定，黑起座認負。

第29局　新疆 薛文強（先勝）廣東 朱琮思

這是新疆第一高手薛文強，在「城大建材杯」2005年全國象棋大師冠軍賽中，與廣東朱琮思的一盤短小精彩對局（獲第8名）。由汪洋大師評注。雙方由「進兵局」拉開戰幕。

1.兵七進一　卒7進1　　2.炮二平三　包8平5

3.傌八進七　馬8進7　　4.相七進五　馬7進6

5.炮三進三　……

紅方改變走子次序，求變之著。以往多走仕六進五，馬2進3，炮三進三，包2進4，兵三進一，包2平3，炮八進二，車1平2，俥九平八，包5平7，傌二進三，象7進5，炮三進一，車9平8，黑方足可抗衡。選自2005年「威凱房地產杯」全國象棋排名賽苗利明與蔣川之戰。

5.……　　　　車9進1

起橫車意義不大。不如改走馬6進5先得中兵較為實惠，紅如接走傌七進五，則包5進4，仕六進五，以下象3進5或車9平8，黑均可抗衡。

6.傌二進三　車9平4　　7.俥一平二　車4進5

8. 俥二進四　馬6進5　　9. 仕六進五　馬2進3

10. 俥二平六　車4退1

黑被迫接受兌車。如改走車4平3，則傌七進五，包5進4，俥六進二，紅亦大優。

11. 傌七進六　包2平1　　12. 俥九平八　車1平2

13. 炮八進六　馬5退4

14. 兵三進一　士4進5（圖29）

如圖29形勢，紅方子力活躍，前景樂觀；黑方2路車遭到封鎖，子力難以開展，局勢明顯不利。此時黑方上士並非當務之急，應改走包1進4打邊兵，以後左右閃擊擾亂紅方陣形，較實戰頑強些。

15. 炮三平二　馬4退6　　16. 炮二進三　包1進4

17. 兵三進一　卒5進1　　18. 兵三平四　馬6退4

19. 傌六進七　卒5進1

20. 俥八進三　包1退1

21. 兵四進一　包5平7

22. 俥八平三　包7進5

23. 俥三進六　士5退4

24. 俥三退一　……

退俥頓挫有致，老練！

24. ……　　　士6進5

25. 俥三退六　馬4進6

26. 俥三進四　馬6退4

27. 俥三平一　士5退6

28. 炮八平三　車2進9

29. 仕五退六　包1進4

黑方　朱琮思

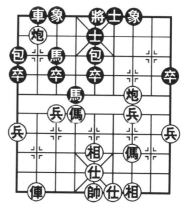

紅方　薛文強

圖29

30. 炮三進一　將5進1　　31. 俥一平五（紅勝）

至此，黑方投子認負，因如續走將5平6，則炮三退一，將6進1，俥五平三，絕殺。

第30局 中國 郭莉萍（先勝）加拿大 黃玉瑩

2005年7月31日至8月6日在巴黎舉行，26個國家和地區的88位棋手參加了這次盛會。中國呂欽和郭莉萍分獲男、女冠軍。黃玉瑩原是中國廣東隊員，特級象棋大師，也是本屆比賽的第3名獲得者。雙方以「對兵局」揭開戰幕（由特級大師莊玉庭評注）。

　　1. 兵七進一　卒7進1　　2. 炮二平三　象3進5

飛象體現出黑棋不拘一格的棋風，以往此著多還架中炮（無論是平哪只包，均能成立），變化較多。

　　3. 炮八平五　馬8進7　　4. 傌八進七　馬2進4
　　5. 傌二進一　車1平3　　6. 俥一進一　……

面對黑方奇特的佈局構思，郭莉萍弈來也很機動靈活，提橫俥準備攻擊黑方拐腳馬。

　　6. ……　　　　卒3進1　　7. 俥一平六　車9進1
　　8. 兵七進一　車3進4　　9. 俥六進六　馬7進6

迅速躍馬接受交換，走法明快。另可考慮走包2平3，紅如傌七進六，則馬4退2（如包3進7去相，將難有後續手段，黑方反而不利），黑方以下伏有車9平4或士6進5雙重手段，黑方大有反彈機會。

　　10. 炮五進四　士6進5　　11. 俥六進一　車3進3
　　12. 炮三平六　車3退4　　13. 炮五退二　馬6進5

馬踩中兵嫌急。應改走車9平6，紅如炮六進七去士，

馬6進5，這樣黑方車馬位置極佳，已具有一定的反擊力量，紅方亦有顧忌。

　　14. 俥六退五　　包8進4　　　15. 相七進五　　車3平5

　　16. 俥九平八　　……

出俥兌換不留念當頭炮，是以大局為主的簡明下法。

　　16. ……　　　　車9平6　　　17. 仕六進五　　……

機警之著！防黑方馬5進7偷襲得車的手段。至此，黑方左翼空虛，紅方佔有較大的空間優勢。

　　17. ……　　　　車5進2　　　18. 俥八進七　　車6進4

　　19. 傌一退三　　……

黑方雙車騎河以防紅方炮六進七打士的手段，紅方回傌踹炮乃攻守兼備的好棋。

　　19. ……　　　　馬5進7（圖30）

　　如圖30形勢，黑方進馬導致丟子。但如改走包8退4，紅則俥八進二，下伏炮六進七的突擊手段，黑方也不好應付。

黑　方　黃玉瑩

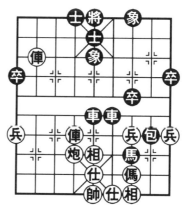

　　20. 兵三進一　　包8進3
　　21. 炮六平三　　車6進3
　　22. 傌三進一　　車6平9
　　23. 傌一進三　　車5平6
　　24. 炮三平二　　卒7進1
　　25. 相五進三　　車6平7
　　26. 炮二進七　　象7進9
　　27. 炮二平六　　……

紅　方　郭莉萍

圖30

黑方棄子試圖渾水摸魚，紅方在穩健防守的同時，終於尋找出一條簡明致勝之路。此時棄炮破士迅速奠定勝局。

27. ……　　　　士5退4　　28. 俥八平五　士4進5

29. 俥六平五　車7退4　　30. 傌三進二

　　紅方以下伏有傌二進三、傌二進四、仕五進四等多種入局著法，黑方見難以防守，遂主動投子認負。

第八章
中炮對單提馬、三步虎、
拐腳馬、金鉤炮及其他

第1局　上海 萬春林（先勝）浙江 陳寒峰

　　1992 年 5 月，臺北、上海、浙江、江蘇四省市象棋團體對抗友誼賽在江蘇棋院進行。此局是上海和浙江的第三台選手相逢，雙方由「中炮對三步虎」對壘。佈局初，紅方抓住黑方的微小失誤，步步緊逼，最後兩度棄傌入局，讓人回味無窮。全局共弈 20 個半回合，不失為短小精悍的佳局。

　　1. 炮二平五　馬 8 進 7　　2. 傌二進三　車 9 平 8
　　3. 兵七進一　包 8 平 9　　4. 傌八進七　象 3 進 5
　　5. 兵三進一　卒 3 進 1　　6. 兵七進一　車 8 進 4
　　7. 傌七進六　馬 2 進 4

　　黑跳拐角馬的走法已較少見。常見走法為車 8 平 3，傌六退八，車 3 退 2，炮八進五，車 3 平 2。以下紅方有傌八進六和傌八退六兩種下法，均另有不同變化。

　　8. 炮八平六　車 8 平 3　　9. 俥九平八　車 1 進 1

　　提右橫車保馬，正著。如改走車 3 進 1，則炮六進六，車 3 平 4，俥八進七，車 4 退 4，俥一平二，黑方左翼受攻，紅方占優。

　　10. 俥一平二　包 2 平 3

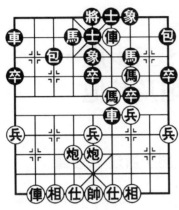

紅　方　萬春林

圖1

平包打相，空著。應走卒7進兌兵活馬較好。

11. 俥二進八　……

進俥下二路攻擊拐角馬，好棋！針對黑方的失誤，以下，紅方採取了一系列嚴厲的進擊手段。

11. ……　　士4進5

12. 俥三進二　……

跳外肋馬，細緻！如改走俥三進四，則車3進1，俥六進五（如俥四進三，包9退1，紅優勢不大），馬7進5，俥四進五，包3進7，仕六進五，包3退2，紅方缺相，黑勢不差。

12. ……　　卒7進1　　13. 俥二進三　包9退1

14. 俥二平四　車3進1

15. 俥六進四　車3平6（圖1）

如圖1形勢，紅方各子占位俱佳，黑方被動防守，當前的課題是紅方迅速找出突破口，怎樣儘快攻克城池？

16. 俥三進五　……

中路突破，第一次棄俥攻城。

16. ……　　馬7進6

無奈接受棄子，此時已無更好的下法

17. 俥五進七　……

再度棄俥攻城，黑方竟已回天乏術。

17. ……　　　包３平４

平包是最頑強的抵抗，唯一希望是待紅出錯。

18. 俥八進九　士５退４　　19. 俥四平六　馬６退５

20. 炮五進四　馬５退７　　21. 俥六平四（紅勝）

第２局　瀋陽 卜鳳波（先勝）北京 靳玉硯

這是 2004 年全國象棋個人錦標賽第 2 輪的一盤短小對局，22 個半回合便結束戰鬥。2004 年 11 月 3 日弈於重慶，雙方由「中炮七兵對三步虎」開局。

1. 炮二平五　馬８進７　　2. 傌二進三　車９平８
3. 兵七進一　包８平９　　4. 傌八進七　車８進５

至此，形成中炮進七兵對三步虎的基本陣型。黑車騎河捉兵，迫紅飛邊相保護以擾亂紅子力部署，避免了紅快傌盤河等變化；但由於黑車身處險地，給紅方較多的利用機會。雙方如何趨利避害，將成為行棋的焦點。

5. 相七進九　……

雖有迎合黑方意圖之感，但仍不失為一步含蓄、穩健的走法。

5. ……　　　卒７進１　　6. 兵三進一　車８平７

亦可改走車８退１，則兵三進一，車８平７，俥一進二，馬２進３，炮八退一，車１進１，炮八平三，車７平２，俥一平二，車１平６，雙方對峙。

7. 俥一進二　包２進４　　8. 兵五進一　象３進５
9. 傌七進五　車７進１　　10. 兵五進一　馬２進３
11. 炮八平七　士４進５　　12. 俥九平八　車１平２
13. 兵五進一　車７平６

黑　方　靳玉硯

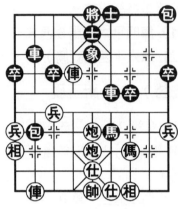

紅　方　卜鳳波

圖 2

平車肋道，無明顯的戰術意圖，任中兵逍遙留下隱患。應改走馬 3 進 5 較為穩健。

14. 兵五進一　……

破象爭先，當機立斷的好手。

14. ……　　　象 7 進 5
15. 俥一平二　馬 3 進 5
16. 仕六進五　馬 5 進 4
17. 炮七進一　車 6 退 4

紅升炮打車，先手加強中炮的威力，避免黑方用馬兌炮的交換，巧手；黑退車無奈，如改走馬 4 進 5，則炮七平四，馬 5 進 3，帥五平六，車 2 平 4，俥五退六，包 2 平 4，仕五進六，黑棄車後對紅方不構成威脅，也是敗勢。

18. 炮七平六　車 2 進 2　　19. 俥二進五　包 9 退 2
20. 俥二退一　馬 7 進 6　　21. 俥五進四　車 6 進 2
22. 俥二平六　馬 4 進 6　　23. 炮六平五（圖 2）

如圖 2 形勢，紅方中路攻勢猛烈，黑方見難以抵禦鐵門栓殺勢，遂投子認負。

第 3 局　廣東 蔡福如（先勝）香港 趙汝權

這是 1984 年 5 月 31 日澳門第 6 屆省港澳象棋賽上的一則佳局，雙方由中炮對三步虎列陣。開局階段紅方針對黑方喜用屏風馬進 7 卒的佈局，對陣伊始就搶挺三兵，收到出其

不意的效果；步入中盤，紅炮邊線切入並乘黑伸包打俥的軟手，順勢炮沉底線逼兌一子，穩佔優勢，直至對手含笑認負。

1. 炮二平五　馬8進7　　2. 兵三進一　車9平8
3. 俥二進三　包8平9　　4. 俥八進七　象3進5

知彼知己，百戰不殆。搶挺三兵意在破壞對手擅長的屏風馬進7卒。現黑方飛中象是少見的走法，常見的是包2平5，或馬2進3等開動大子的應法，另有不同變化。

5. 炮八平九　包2平4　　6. 俥九平八　馬2進3
7. 兵七進一　士4進5

可考慮走車8進4，則俥一平二，車8平4，以後伺機兌通3、7卒，變化較多。

8. 俥一平二　車8進　　9. 俥三退二　卒3進1

同樣兌卒不如改走卒7進1，則兵三進一，象5進7，俥二進三，象7退5，紅方雙俥雖已活稍佔先，但形勢尚屬平穩。

10. 兵七進一　象5進3　　11. 俥七進六　馬3進4
12. 俥六進四　象3退5　　13. 俥二進三　馬4進3
14. 俥八進三　車1平3　　15. 炮九進四　卒7進1
16. 兵三進一　馬7進6
17. 兵三平四（圖3）　　包4進4

如圖3形勢，黑方隨手進包企圖趕走紅俥，並乘機包4平1取兵從邊線牽制紅方；殊不知反被紅方乘勢沉底炮逼兌一子，穩占多兵優勢。此手不如改走包9平7，堅守待變為宜。

18. 炮九進三　車3平1　　19. 俥八平七　包9進4

黑方　趙汝權

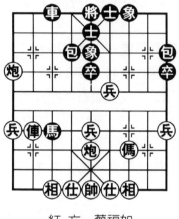

紅方　蔡福如

圖 3

20. 傌三進一	包 4 平 9
21. 兵五進一	包 9 進 2
22. 仕六進五	卒 9 進 1
23. 炮五進四	卒 9 進 1
24. 兵四進一	車 1 平 4
25. 兵五進一	卒 9 平 8
26. 兵四進一	車 4 進 3
27. 兵四進一	將 5 平 4
28. 炮五進二	象 5 進 7
29. 炮五平八	包 9 退 4
30. 兵五進一	

紅方兵臨城下，黑方含笑認負。

以下黑如車 4 平 5 去兵，則俥七平六，將 4 平 5，帥五平六，士 6 進 5，俥六進五，士 5 進 4，俥六退一殺，紅勝。

第 4 局　河北 李來群（先勝）湖北 柳大華

這是 1987 年 1 月 4 日廣州第 7 屆「五羊杯」棋賽中的一盤短小對局，雙方由「中炮兩頭蛇對左三步虎右象拐腳馬」佈陣。開局階段，紅棋一路領先，轉換成中殘局時，紅方著法機警，終以進傌捉象，奠下獲勝基礎。

1. 炮二平五　馬 8 進 7　　2. 兵三進一　車 9 平 8

3. 傌二進三　包 8 平 9　　4. 傌八進七　象 3 進 5

如改走卒 3 進 1，則炮八進四，紅方先手。

5. 兵七進一　馬 2 進 4

成拐腳馬陣型，處於防守位置；假如先走卒3進1，紅兵七進一去卒，然後走馬2進4，這樣，對紅方較有牽制。

6. 俥九進一　……

出橫俥牽制黑馬，正著。也可改走俥一進一。

6. ……　　士4進5　　7. 俥九平六　包9退1

8. 俥六進四　……

搶佔有利位置，機警之著！

8. ……　　包2退2　　9. 俥六平八　包2平4

10. 俥一平二　……

減少黑方反撲機會，似笨實佳！

10. ……　　車8進9　　11. 馬三退二　車1平3

12. 炮八退一　卒5進1　　13. 馬二進三　卒3進1

14. 兵七進一　卒7進1　　15. 兵三進一　包9平7

16. 炮五進三　包7進3

17. 馬三進四　包7平3

改走車3進4，兌俥之後也是紅優；不過，還是應該兌車，因為紅俥位置比黑車有利。

18. 相七進五　車3進3

19. 炮八平三　象7進9

如改走馬7進6，則炮三進七捉馬，黑仍難走。

20. 馬七進八　包3進4

21. 馬八進六　……

進俥捉象，黑方已不妙，

黑　方　柳大華

紅　方　李來群

圖4

439

紅由此奠下獲勝基礎。

21. ……　　　　馬7進6　　22.炮三平四　包4進4

23.俥八平六（圖4）……

如圖4形勢，紅六路俥和四路炮分別捉黑4路和6路馬，黑方必丟一子，敗局已屬必然。

23. ……　　　包3退4　　24.俥六進三　紅勝

至此，黑見摺子少卒，遂推枰認負。

第5局　香港 陳德泰（先負）順德 李菁

2004年9月19日，香港象棋國際大師陳德泰先生赴粵攻擂，這是組委會特意安排陳先生在廣州文化公園與順德市新棋王李菁二度交手的一局棋。雙方由「中炮對拐腳馬」列陣，佈局階段紅方連發軟手，被黑方獻馬打俥奪取主動，終因黑方強行得子而迫使紅方認輸。

1.炮八平五　馬2進3　　2.傌八進七　車1平2

3.俥九平八　包2進4　　4.兵三進一　卒3進1

紅進三兵，被黑挺3卒後，左車被封，總感不爽；似應改走兵七進一，包8平5，形成「中炮直俥對右包封俥轉列包」的陣勢為宜。

5.傌二進三　象7進5

補左象意在跳拐腳傌後，出動象位車，打通7路線，著法含蓄。

6.炮二平一　……

另有炮二進八兌馬的下法，很具針對性，以下車9平8，俥一平二，包8進4，另具攻防變化。

6. ……　　　　馬8進6　　7.俥一進一　……

應改走俥八進一，士6進5（如包2平5，炮五進四，馬6進5，俥八進八，馬3退2，傌三進五，紅方占優），俥八平四，包8平6，俥一平二，卒7進1，兵三進一，車9平7，俥二進八，車7進4，傌三進二，紅優。

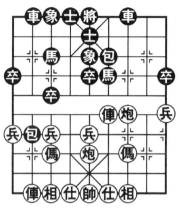

紅 方 陳德泰

圖 5

7. ……　　　士6進5
8. 俥一平四　包8平6
9. 俥四進三　卒7進1
10. 炮一退一　車9平7
11. 炮一平三　卒7進1
12. 炮三進三　馬6進8
13. 兵一進一　……

應改走相三進一，車7進4，仕六進五，效果將優於實戰。

13. ……　馬8進6　（圖5）

如圖5形勢，黑方獻馬打俥是反奪主動的妙著！

14. 俥四進二　車7進5　　15. 傌三退五　車7平9
16. 俥四平三　卒9進1　　17. 兵五進一　車9進1
18. 傌五進三　車9平3　　19. 傌七退五　卒9進1
20. 傌三進四　車3平6　　21. 傌五進三　包2平5
22. 炮五平八　車6進1　　23. 俥三退三　車6退2

可改走車6平5，則仕四進五，車5平2，傌三進五，前車進2，黑方得俥勝定。

第八章　中炮對提馬、三步虎、拐腳腳金釣炮及其他

441

24.俥三平五　車6進2（黑勝）

至此，黑方必得一子，紅方投子認負。

第6局　遼寧 宋國強（先勝）天津 王玉才

這是1985年10月1日南京全國象棋個人賽第3輪的引人注目之戰。年僅15歲的遼寧小將宋國強在首輪比賽中即力挫象棋大師言穆江，此輪的對手是全國棋壇上唯一參加過三項棋比賽的棋手。雙方以「中炮對橫車縮包」佈陣，開局不落常套，別開生面。步入中殘局，紅方先躍傌再平兵打車，控制了局勢，終以鋒利的殺法，構成了一局短小精悍的佳作。全局僅弈21個半回合。

1.炮二平五　馬8進7　　2.傌二進三　車9進1

3.兵三進一　車9平4

黑方 王玉才

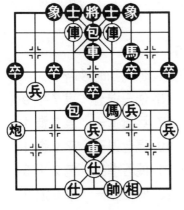

紅方 宋國強

圖6

紅方不急於出俥而先進三兵，避免黑方走成龜背包開局。戰略上避重就輕，隨機應變，戰法可取。

4.傌八進七　包8退1

5.俥一平二　包8平5

黑方開局別出心裁，不拘一格；中局散手功夫頗具功力，所以在比賽中常喜走「三步虎」、「雙邊馬」、「鴛鴦炮」之類的冷門開局。紅方也另闢蹊徑，力圖出奇制勝。

6.炮八平九　車4進5

黑車伸進兵林,略嫌急躁;似不如先走馬2進1,開通子力為宜。

　　7.俥九平八　車1進2　　8.俥二進八　象3進5
　　9.兵九進一　車4平3　　10.兵九進一　包2平4

紅方邊兵疾進脅車,局面已經占優。黑方平包被逼無奈,如改走車3進1食傌,則兵九進一,車1進1,俥八進七,黑方雙馬很難處理。

　　11.俥八進九　車3進1　　12.傌三進四　車3進2
　　13.兵九平八　車1平3　　14.俥八退一　象5退3

紅方先躍傌再平兵打車,次序井然,現在退俥鉗制黑炮,已經全面控制了局勢。黑方退象,欲圖鬆緩困境。

　　15.仕四進五　前車退2　　16.炮九進一　包4進3
　　17.俥二平四　卒5進1　　18.帥五平四　後車平5
　　19.俥八平六　車3平5(圖6)

如圖6形勢,紅元帥助攻在前,雙俥「二鬼拍門」在後,對方已經是回天乏術了。黑車殺中炮不過是聊以自慰而已。

　　20.炮九平六　包4進4　　21.傌四進六　後車平4
　　22.俥六退一(紅勝)

紅方不用相飛黑車而立即平炮做殺,殺法鋒利,構成精緻、小巧的殺局。

第7局　甘肅 周惠琴(先勝)解放軍 溫滿紅

這是1990年10月11日杭州全國象棋個人賽女子組第1輪之戰。雙方都想在大賽中拔得頭籌,佈局出現了別具一格的形勢。黑方意在用鴛鴦包應戰紅方中炮,豈料第2回合

即退包，因此過早暴露了戰略目標；紅方採用緩出右俥、兩翼子力均衡開展的打法，一路領先，輕鬆獲勝。全局共弈20個半回合。

1. 炮二平五　馬2進3　　2. 傌二進三　包2退1

3. 兵七進一　象7進5　　4. 傌八進七　包2平7

5. 傌七進六　車1平2

6. 炮八平七　卒7進1（圖7）

黑方第2著就退包，硬走「鴛鴦包」，著法機械；紅方識破黑方意圖，右俥原地按兵不動，成功地破解了黑方的冷門佈陣。

7. 兵七進一　……

如圖7形勢，紅方抓住黑方左翼子力未動的弱點，立即衝七路兵渡河，然後才出動右俥捉包，爭先著法緊湊，次序井然。如先走俥一平二，車9進2，俥二進六，黑馬8進6或馬8進7，即實現了「鴛鴦包」的戰略計畫，紅無先手。

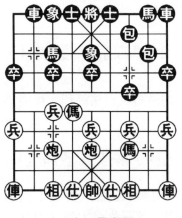

黑　方　溫滿紅

紅　方　周惠琴

圖7

7. ……　　卒3進1

改走象5進3，則傌六進五，象3進5，俥一平二，演變下去與「主變」同，紅優勢很大。

8. 俥一平二　包8平6

9. 俥二進八　包7平2

如走包7平5，炮七退一，紅可得子占優。

10. 俥二平七　士4進5

11. 俥九平八　……

如誤走炮七進五，則包6退1，打死俥，黑優。

11. ……　　包2進4　　12. 傌六進四　卒5進1

13. 兵三進一　車2進3　　14. 炮五進三　將5平4

如改走包2平5，則兵五進一，車2進6，俥七進一，馬3退4，傌四進五，絕殺，紅速勝。

15. 仕六進五　卒7進1　　16. 俥八進三　馬3進5

如改走車2平5，則俥八平六，將4平5，炮七平五，黑也難應付。

17. 俥八平六　士5進4　　18. 炮七平六　將4平5

19. 俥七進一　將5進1　　20. 俥七退一　將5退1

21. 傌四進二（紅勝）

至此，黑方認負。如續走包6退1，則傌二進三，車9進1，俥六進四，車9平7，俥六平五，將5平4，俥五平六，包6平4，俥七進一，紅勝。

第8局　中國 歐陽琦琳（先勝）東馬 詹敏珠

這是第6屆亞洲城市名手邀請賽女子組第3輪的第2組比賽，中國（上海）象棋大師歐陽琦琳以直落兩局擊敗東馬詹敏珠奪取桂冠。此局短小精悍，歐陽大師棄子入局，著法精妙，堪稱佳構。1993年11月19日弈於曼谷。

1. 炮二平五　馬8進7　　2. 傌二進三　車9平8

3. 兵七進一　包8平9

形成中炮進七兵對三步虎陣勢。

4. 傌八進七　車8進5

黑方伸車騎河捉兵，企圖爭取主動，演成激烈的對攻局面。也可選擇卒7進1、馬2進3、象3進5或車8進4等變例，皆另具攻守。

5. 兵五進一　……

衝中兵攔車兼從中路組織進攻，著法積極。但一般多走相七進九，則包2平5，兵三進一，車8平7，俥一進二，馬2進3，雙方另有攻防變化。

5. ……　　包2平5　　6. 傌七進五　馬2進3

7. 炮八平七　車8退1

退車防紅衝七兵，是一步軟著。由此，導致局面被動。宜走車1平2，紅如兵七進一，則車2進6，兵七進一，馬3退5，仕六進五，車2平4！俥九平八，車8退1，下一手有車8平3的手段，黑方可以抗衡。

黑方　詹敏珠

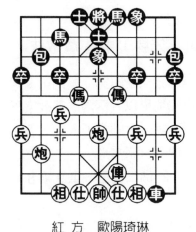

紅方　歐陽琦琳

圖8

8. 俥九平八　車1平2

9. 俥八進九　馬3退2

10. 俥一進一　馬2進1

11. 俥一平四　包5平3

卸中包調陣形，但中路空虛受攻。如改走士4進5，則俥四進五，亦紅優。

12. 兵五進一　卒5進1

13. 傌五進四　……

進傌抽將，保持攻勢。如改走炮五進三，則車8平5，炮七平五，車5退3，炮五進六，士4進5，紅方攻勢減

象棋實戰短局制勝殺勢

弱。

13. ……　　　　象3進5　　14. 傌三進五　　士6進5

15. 炮五進三　　車8進5　　16. 傌五進六　　包3平4

17. 炮七平五　　馬1退3　　18. 前炮退二　　馬7退6

19. 後炮平八　　包4平2（圖8）

20. 傌四進三！　……

如圖8形勢，紅方獻馬入殺，十分精彩，著法值得借鑒。

20. ……　　　　馬6進7　　21. 傌六進四（紅勝）

至此，伏傌四進三臥槽或傌四進六掛角雙殺的威脅，黑棋無解，紅勝。

第9局　河北 程福臣（先負）廣東 蔡福如

如這是1979年9月24日北京第4屆全運會中國象棋個人決賽中的一盤精悍短局，雙方由中炮進七兵對三步虎佈陣。開局紅方由於退炮河口的失誤被黑方控局占勢，過渡到中盤又逼黑車換雙，局勢更加惡化，直至黑方取得勝利。

1. 炮二平五　　馬8進7　　2. 傌二進三　　車9平8

3. 兵七進一　　包8平9　　4. 傌八進七　　包2平5

黑方走成左三步虎亮車後，又後補列包。佈局的戰略指導思想，意在積極主動，展開對攻。

5. 俥九平八　　馬2進3　　6. 俥一進一　　車1平2

7. 炮八進四　　士4進5　　8. 傌七進六　　卒7進1

9. 傌六進七　　車8進5

黑車騎河，有力之著，由此爭得先手，奪得主動。

10. 俥一平七　　……

改走相七進九保兵為宜，這樣右橫俥可根據局勢的發展選擇進攻路線。

10. …… 卒7進1（圖9）

強渡7卒，意在兌卒後脅紅三路傌，加強中包的攻擊力。

11. 炮八退二 ……

如圖9形勢，紅方退炮河口，敗著。可走：①兵七進一，卒7進1，傌七進五，包9平5，兵七進一，馬3退1，傌三退一，形成對攻；②兵三進一，車8平7，炮八退四，紅雖被動，但仍可周旋。

11. …… 卒7進1 　12. 炮五平八 ……

平炮打車，逼黑一車換雙，形勢更加惡化。可改走炮八平二，則車2進9，炮二平三，馬7進6，傌七進五，象3進5，傌三退一，馬6進5，黑方雖仍占先手，但其效果優於實戰，不致速敗。

12. …… 　車2進5

13. 傌七退八　卒7進1

紅方中兵無根，右翼空虛，敗象已呈。

14. 相七進五　包5進4

15. 仕六進五　卒7進1

16. 俥七進二　馬3進4

17. 俥七平六　馬4進2

18. 炮八平六 ……

如誤走俥六平五去炮，則

黑 方　蔡福如

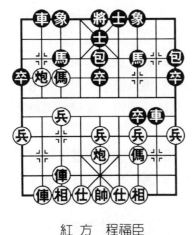

紅 方　程福臣

圖9

象棋實戰短局制勝殺勢

馬 2 進 3 捉雙俥。因此，第 17 回合紅方不如俥七平五捨俥吃包，馬 4 進 5，傌八進七，馬 7 進 6，炮八進七，士 5 退 4，紅集三子於黑右翼，力求一搏。

18. ……	包 5 退 1	19. 俥六平三	卒 7 平 6
20. 俥三進四	卒 6 平 5	21. 仕四進五	包 9 進 4！
22. 相三進一	車 8 進 4（黑勝）		

第 10 局　法國 拉斯羅（先勝）加拿大 張光成

這是 1993 年 4 月北京「鷹卡杯」第 3 屆世界象棋錦標賽兩位外國棋手的對局，雖然他們在棋藝上還有一些稚嫩的色彩，但亦不乏精彩的佳構。下面是法國與加拿大棋手的實戰，雙方由中炮對單提馬開局。

1. 炮二平五	馬 2 進 3	2. 兵七進一	車 9 進 1
3. 傌二進三	車 9 平 4		
4. 傌八進七	車 4 進 5		
5. 俥一平二	馬 8 進 9		
6. 炮八進四	……		

針對黑方只有單馬保中卒，採取雙炮奪中路的決策，構思可取。

黑方　張光成

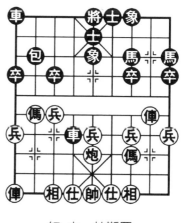

紅方　拉斯羅

圖 10

6. …… 　　　士 4 進 5

改走卒 3 進 1 比較靈活，紅如兵七進一，則車 4 平 3，殺過河兵回車河口，攻守兩利。

7. 炮八平五 　馬 3 進 5

　8. 俥二進七　象 3 進 5　　　9. 俥二退三　馬 5 退 7

10. 傌七進八（圖 10）　包 2 進 2

　如圖 10 形勢，黑方伸包河沿令人難以置信，大劣著。可考慮改走車 1 平 4，仕六進五，車 4 退 1，俥二平六，車 4 進 5，風平浪靜。

11. 兵七進一　包 2 平 1　　12. 傌八退六　包 1 進 5

13. 兵七進一　車 1 平 4　　14. 傌三退五　……

　精妙的解攻著法，使黑方的捉傌搶仕計畫化為泡影。

14. ……　　　　卒 7 進 1　　15. 炮五平六　車 4 平 3

16. 傌六進五　車 3 平 2　　17. 傌五進六　卒 9 進 1

18. 仕四進五　卒 1 進 1　　19. 兵七平六　卒 1 進 1

20. 傌六進七　車 2 進 3　　21. 傌七進六（紅勝）

第 11 局　南方 萬春林（先負）北方 劉殿中

　這是 2004 年 2 月 27 日天津「交通安全杯」中國象棋南北特級大師對抗賽第 2 輪的一則精彩對局，雙方由五六炮直橫俥縮中炮對反向反宮馬佈陣。此局紅新創佈局未果，黑走反向反宮馬套用屏風馬左馬盤河成功，反先後步步為營，穩攻到底，頗見功夫。

　1. 炮二平五　馬 8 進 7　　2. 傌二進三　卒 7 進 1

　3. 炮八平六　車 9 平 8　　4. 傌八進七　包 2 平 4

　5. 俥九平八　馬 2 進 3　　6. 兵七進一　士 4 進 5

　7. 俥一進一　包 8 平 9　　8. 炮五退一　……

　紅方開局不久即縮炮花心，這在大賽中較為罕見，看來萬特大要以新式佈局與老將劉特大較量。

　8. ……　　　　象 3 進 5　　9. 相七進五　馬 7 進 6

10. 俥一平四（圖11）　　馬6進4

如圖 11 形勢，黑見紅方左翼俥炮無根，立即躍馬入馬口獻馬兌炮，著法明快有力，妙不可言，搶得先手。此乃劉特大眼明手快，寶刀未老也。

11. 炮六進五　……

無可奈何。如改走俥七進六，包4進5，黑方先手更大。

11. ……	馬4進3	12. 俥八進二	車1平4
13. 俥八平七	車4進2	14. 兵五進一	車8進7
15. 傌三進五	包9進4	16. 兵五進一	卒5進1
17. 傌五進四	包9平1	18. 炮五平九	車8退4

黑方搶得先手後，步步為營，經過這一段攻防，取得多卒及子力位置占優的局勢，現退車卒林線，又一先手，紅方已處劣勢。

19. 兵三進一　車8平4

20. 仕四進五　卒7進1

21. 相五進三　前車平6

22. 俥七進一　包1退2

23. 傌四退五　車6平7

24. 俥四進三　車7平5

25. 炮九進三　卒5進1

妙！一著制勝。卒送虎口，紅卻咽不下去。試演如下：① 如走炮九平五，車4進4，紅立失一子；② 如走俥四平五，車5進2，炮四平

黑　方　劉殿中

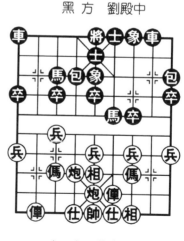

紅　方　萬春林

圖 11

第八章　中炮對提馬、三步虎、拐腳腳金釣炮及其他

451

五，車4進4，同樣失去一子。至此，紅見敗局已定，遂起座認負。

第12局　湖北 柳大華（先勝）上海 胡榮華

這是1993年6月9日桂林第4屆「銀荔杯」全國象棋冠軍賽第4輪的一場精彩角逐，雙方以中炮對單提馬佈局。開局伊始出現了兩人在青島對弈時的相同局面，柳大華以五六炮進攻結果失利。此局，有備而來的柳大華改五六炮為七路傌的積極著法，一直壓著對方打，廝殺中柳一步棄炮打象，亂了對方陣腳。黑方丟子失勢，防不勝防，至第28回合投子認負。

1. 炮二平五　馬2進3
2. 傌二進三　卒7進1
3. 俥一平二　士4進5
4. 兵七進一　包8平7
5. 傌八進七　象3進5

黑如卒7進1，則傌七進六，卒7進1，傌三退五，以下紅有炮八進一射卒的手段，仍指先行之利。

6. 傌七進六　車1平4
7. 炮八進二　包2平1

平包誘紅方炮五平六打車，以便車4平2爭先，紅不受引誘逕走傌六進七吃卒捉包得一先便宜。故此著不如改走馬8進9，以下有卒7進1強渡的手段。

黑　方　胡榮華

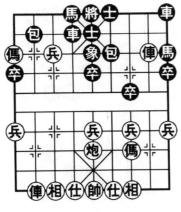

紅　方　柳大華

圖12

8. 傌六進七　包1退1　　9. 俥九平八　馬8進9

10. 俥二進七　包7平6　　11. 炮八進三　車4進3

12. 傌七進九　……

柳大華當時說：「進傌固然有力，但若改走兵七進一，伏有退炮轟車射卒從中路突破的手段，更為穩妥。」

12. ……　　　　車4退2　　13. 兵七進一　包1平2

14. 炮八平五　象7進5　　15. 兵七進一　傌五退4

16. 兵七進一！（圖12）　車9平7

如圖12形勢，紅方硬衝七兵，既掩護邊傌又強化了攻勢，是攻守兩利的好棋！現黑方放棄左馬，準備移師救援右翼，其實步履緩慢，遠水難濟，不如改走包6平3去兵（紅如俥二平五，則包3進2），消除後患。

17. 俥二平一　車7進3　　18. 兵七進一　車4進2

如改走包6平1，則兵七平六，包1平9，兵六進一，將5平4，俥八進八，紅方得子得勢，大體勝定。

19. 傌九進八　包2進2　　20. 炮五平九　包2退1

21. 兵七進一　……

一錘定音，消除了黑方擔子包的防禦能力。

21. ……　　　　卒5進1　　22. 俥八進四　車4進5

23. 仕四進五　車7平3　　24. 兵七平六　將5平4

不如改走車4退8以拉長戰線。

25. 炮九平六　車3退3　　26. 俥一退一　……

棄還一傌，退俥吃卒，準備再度控制中路，著法明智果斷。

26. ……　　　　車3平2　　27. 俥一平五　車4平3

28. 俥五進一（紅勝）

至此，黑方雙車雙包對紅方雙俥傌炮。雖然大子相等，但黑方缺象少卒，2路無根車包又被牽住，顯然難支危局，於是含笑推枰認負。

第13局　深圳 鄧頌宏（先勝）河北 閻文清

這是1997年5月12日上海全國象棋團體賽之戰，雙方以中炮對三步虎佈陣。開局未幾，紅就棄相勇鎮空頭炮，繼而棄傌伸炮獻俥重炮要殺，最後識破黑方玄機，一俥搏雙，繼續保持空頭炮的優勢，一舉獲得勝利。

　　1. 炮二平五　馬8進7　　　2. 傌二進三　車9平8
　　3. 兵七進一　包8平9　　　4. 兵三進一　……

形成中炮兩頭蛇對三步虎佈局。一般此著多走傌八進七，再進三兵。鄧大師先進三兵，別具一格。

　　4. ……　　　卒3進1

棄卒，準備升車巡河捉兵爭先，雖具新意，但從以後的實戰看，效果較差，應是一步疑問手。

　　5. 兵七進一　車8進4　　　6. 兵七進一　車8平3
　　7. 兵七平六　……

平兵棄相，意在將局面引向複雜化。如改走傌八進九，則車3退1，炮八進七，車1平2，俥九平八，車3進1，俥一平二，局勢平穩。

　　7. ……　　　車3進5　　　8. 炮八平七　馬2進1
　　9. 俥一進一　卒1進1
　　10. 炮五進四　馬1進2（圖13）

紅方炮打中卒，黑方躍馬對攻，從此展開懸崖搏鬥。黑方如改走馬7進5，則相三進五，車3退2（如車3平2，

則俥九平八，馬5進4，俥八
進七，馬4進3，紅優），傌
八進七，馬5退7，俥九平
八，紅亦占優。如圖13形
勢，紅鎮空頭炮，黑車要吃紅
傌，局勢犬牙交錯。但現輪紅
方走棋，主動權仍在紅方，應
視為紅優形勢。

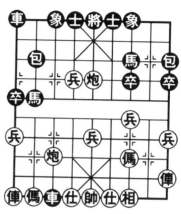

圖13

11. 炮五退二　車1進3

黑方如不走車1進3，還
有三種走法：①馬2退4，相
三進五，車3退2，傌八進
七，馬4進5，兵五進一，包
2平5，俥九平八，車1進3，兵五進一，紅優；②包2進
7，炮七平五，馬2進3，傌三退五，馬3進4，前炮平九，
士6進5，炮九進五，車3退4，傌五進三，紅優；③車3
平2，炮七進三，車2退4（如將5進1，兵六平五，紅速
勝），炮七平五，車2平5，兵五進一，紅優。

12. 相三進五　車3平2　　13. 炮七進三　……

紅繼棄傌後，又升炮棄俥要殺，著法緊湊有力，進攻線
路正確。

13. ……　　車2退4　　14. 炮七平五　車2平5

15. 兵五進一　車1平4　　16. 俥一平七　馬2進4

17. 俥九進二　包9退1

準備上將擺脫紅方空頭炮控制。

18. 俥九平八　……

正著。如急走俥七進六，則包 2 進 2，俥七平五，包 9 平 5，俥五平三，包 5 進 4，仕六進五，車 4 進 1，炮五平八（如炮五進一，車 4 平 3，俥三平五，士 6 進 5，俥五平七，馬 4 退 5，俥七退二，馬 5 進 3，黑追還一子，有謀和機會），車 4 平 2，黑少子有攻勢，各有顧忌。

18. ……　　　包 2 進 2　　19. 俥七進三　車 4 進 1

黑進車棄包，明是引離空頭炮，暗伏棄子搶先，頗具匠心；紅若貪吃黑包走炮五平八，則包 9 平 5 攻相，紅難應付。

20. 俥八進三　……

紅識破玄機，選擇一俥換雙，繼續保持空頭炮的優勢，功夫老練。

20. ……	車 4 平 2	21. 俥七平六	車 2 退 1
22. 傌三進五	將 5 進 1	23. 俥六進三	馬 7 退 8
24. 俥六平二	包 9 進 5	25. 傌五進七	車 2 平 3
26. 俥二進二	包 9 平 4	27. 傌七退八	車 3 進 4
28. 俥二退六	車 3 平 2	29. 俥二平六	

黑方認負。

第 14 局　廣東 許銀川（先負）林業 張明忠

這是 1992 年 5 月 11 日撫州全國象棋團體賽第 1 輪的比賽，雙方以中炮橫俥對三步虎佈陣。開局伊始黑方連出新手，致使紅方耗時過多；進入中盤，紅方補仕使局面更陷被動，黑抓住戰機，以車換雙炮，進一步擴大戰果，直至取勝。

1. 炮二平五　馬 8 進 7　　2. 傌二進三　車 9 平 8

3. 兵七進一　　卒 7 進 1

4. 傌八進七　　包 8 平 9

5. 俥一進一　　士 4 進 5

黑方從容補士大賽中實不多見。常見的走法是車 8 進 5，相七進九將成另一路變化。

6. 俥一平六　……

面對士 4 進 5 的新招，許沉思近半小時走俥一平六，其實待黑右馬正起時才走俥一平六不遲。此著應改走炮八平九開通左俥為宜。

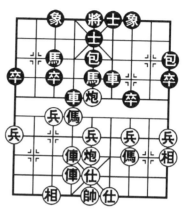

黑　方　張明忠

紅　方　許銀川

圖 14

6. ……　　包 2 平 6

右包穿宮好棋！既有進包串打的手段，又能協調陣形使紅六路俥無好攻擊點可選擇，靈活之至。紅棋再度陷入沉思。

7. 炮五進四　……

炮轟中卒，操之過急，落了後手。如改走炮八平九，馬 2 進 3，俥九平八，象 3 進 5，俥八進六，形勢雖不順心，但尚可徐圖進取。

7. ……　　包 6 平 5　　8. 炮五退一　　馬 2 進 3

9. 傌七進六　車 1 平 2　　10. 炮八平五　　車 8 進 3

11. 俥九進二　車 8 平 6　　12. 俥九平六　　車 2 進 4

13. 相三進一　車 2 平 4　　14. 仕六進五　　……

以上幾個回合，黑方走得絲絲入扣，盤面已漸入佳境；

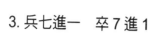

紅方補仕使局面進一步陷入被動，應改走兵三進一活傌為好。

14. ……　馬7進5（圖14）

如圖14形勢，黑方陣形協調，各子活躍，局面舒展；紅方子力呆滯，子路不暢，顯落下風。

15. 傌六退七　包5進2

紅方耗時過多，回傌失誤，造成漏算，黑妙手以車換雙炮，戰果擴大；紅敗勢已呈，無力挽回。

16. 前俥進三	包5進3	17. 仕五退六	包5平9
18. 傌三退一	後包平5	19. 傌七進八	馬5進6
20. 前俥平五	包9平5	21. 俥五平三	前包平8
22. 俥三平五	馬3進5	23. 兵五進一	包8進2
24. 傌一退三	馬6進7	25. 仕六進五	包5進2
26. 兵五進一	馬7進9（黑勝）		

第15局　新加坡 李慶先（先負）中國 言穆江

這是1993年8月5日晚在啟蒙聯絡所舉行新加坡全國象棋錦標賽頒獎典禮上的一盤表演賽。李慶先為新加坡全國象棋亞軍，雙方以邊馬對還架中炮開局。

1. 傌二進一	包2平5	2. 傌八進七	馬2進3
3. 俥九平八	車1平2	4. 俥一進一	……

紅方急提右橫俥，容易失先。改走炮八進四封車較為積極；以下黑卒3進1，俥一進一，形成彼此均能接受的佈陣。

4. ……　　車2進6

伸車過河刻不容緩，乃爭先之要著。

5. 兵七進一　馬8進7

黑跳左正馬觀察動靜，以後伺機衝中卒或7卒。如改走馬8進9，紅兵一進一，局勢舒暢。

6. 相七進五　卒5進1

7. 俥一平六　馬7進5

8. 炮八平九　車2進3

9. 傌七退八　車9進1

10. 俥六進五　車9平2

圖15

第9回合黑方出橫車，陣形結構較好，攻守兩利，已具反先姿態。這一步棋若是改走卒5進1，以下兵五進一，包5進3，仕六進五，車9平4，俥六進二……兌車後局面平淡，和勢較濃。但同樣要謀進取，車9平2似不如改走包8進1更為精確。

11. 傌八進六　……

稍嫌軟弱。不如改走炮二進四，紅可抗衡。

11. ……　　包8進1！

12. 炮九平七　車2進5！（圖15）

13. 炮七進四　……

黑方抬包、進車，準備借威脅紅俥來發動攻擊。

如圖15形勢，紅炮打卒稍急，不如改走仕四進五堅守，變化較多。

13. ……　　卒5進1　14. 兵五進一　馬5進7

15. 炮七進三　士4進5　16. 俥六退二　包8進2！

進包欺俥，攻擊緊湊。

17. 兵五進一　包8退1！

借象頭馬之勢，黑雙包鎮中，以後攻勢恰似箭在弦上，紅方更難抵擋。新加坡棋迷最欣賞的就是本局黑方這兩步進包、退包。

18. 俥六進八　包8平5

不宜改走馬7進6，因紅方有炮二進一解圍。

19. 仕六進五　……

倘著改走仕四進五，黑包2平7大佔優勢。

19. ……　　馬7進6　　20. 炮二進一　前包平7

21. 帥五平六　……

如俥六平五則車2進1，黑勝。

21. ……　　馬6退4　　22. 炮二平八　馬4進3

23. 帥六進一　包7平4（黑勝）

第九章
過宮炮、士角炮、起馬局

第1局　湖北 柳大華（先勝）臺灣 吳貴臨

這是 2005 年 4 月 8 日，也是全國象甲聯賽開幕式當日，在北京國家體育總局南公寓，「東方電腦」柳大華和臺灣棋王吳貴臨展開了一場過宮炮新變探索賽。經過分先兩局的較量，特級大師柳大華以 1 勝 1 和的成績勝出，這是其中的一局，由特級大師柳大華自戰評述。全局僅弈 22 個半回合。

1. 炮二平六　馬 8 進 7　　2. 傌二進三　車 9 平 8

3. 俥一平二　包 8 進 4

至此，形成過宮炮對左包封車的基本陣勢。

4. 兵三進一　包 8 平 7　　5. 兵七進一　包 2 平 5

半途列包，強硬之著。也可改走馬 2 進 1，另有不同變化。

6. 傌八進七　……

進正傌，誘黑打空頭包。

6. ……　　　車 1 進 1

如改走車 8 進 9，傌三退二，包 5 進 4，俥九平八，包 5 退 2，帥五進一，馬 2 進 1，炮八進五，黑車難有出路，空頭包之勢紅不足為懼。

7. 俥九平八　車1平8　（圖1）

如圖1形勢，黑方聯車將紅俥逼回原位，構思新穎。以往出現過的著法是車8進9，傌三退二，車1平4，另有複雜變化。

8. 俥二平一　前車平4　　9. 仕四進五　車8進4

10. 相三進五　……

補相嫌軟，應改走炮八退一，車4進5，炮八平七，紅方陣形富有彈性，局面較優。

10. ……　　卒3進1　　11. 炮八退一　馬2進3

面對紅方平炮閃擊手段，黑方進馬脫離險境，但是局面卻陷入被動。應改走卒3進1，炮八平六，車4平3，俥八進九，卒3進1，傌七退九，卒3進1，黑方棄子後有攻勢。

黑　方　吳貴臨

紅　方　柳大華

圖1

12. 炮八平六　車4平6

應改走車4平3，預先防範紅方俥八進六的手段。

13. 俥八進六　卒7進1

衝兌7路卒志在一搏。如改走卒3進1，則俥八平七，馬3退1（如走卒3進1，則俥七進一，卒3進1，俥七進二，士6進5，俥七退七，紅方大優），俥七退二，紅方明顯優勢。

14. 俥八平七　馬3退1

15. 兵三進一　車8平7

16. 兵七進一　包7平6　　17. 兵七平六　包6退3

18. 兵六進一　馬7進6　　19. 傌七進六　包6平4

失察。應改走馬6進4，後炮進三，包6平7，戰線還很漫長。

20. 傌六進四　包4進5　　21. 傌四進五　象3進5

22. 俥七退五　車6平4　　23. 俥一平三

黑方失子失勢，投子認負。

第2局　瀋陽 李旭峰（先勝）黑龍江 張影富

10萬美元獎金、最後4個入圍名額的BGN比賽，2005年3月5日在中國棋院進行。這是其中一則短小精彩的對局，雙方由士角炮對挺卒開局。由於黑方的連續失誤，造成紅方著著逼人的猛烈進攻，僅20個半回合便結束戰鬥。

1. 炮二平四　卒7進1　　2. 傌二進一　馬8進7

3. 俥一平二　車9平8　　4. 俥二進六　包8平9

紅俥急進過河，防黑包8進4封俥，著法緊湊；黑平包兌俥，劣著。因黑車通頭後，8路線上並無好點可占，應選擇出動右翼子力為佳。

5. 俥二平三　馬2進3　　6. 兵七進一　包9退1

7. 傌八進七　馬3退5

是有疑問的一手，个如改走包9平7，俥三平四，士6進5，相七進五，局面穩正。

8. 炮四進六　……

伸炮象腰，捉馬兼防打死車，靈活的巧手。上一手黑退窩心馬的弊端，暴露無遺。

8. ……　　車8進2　　9. 俥九進一　包9平7

10. 俥三平一　車8進2　　11. 俥一進三 ‥‥‥

以上黑左車連升兩步，大有落空之感，反助紅方提左橫俥、進右俥脅象，黑棋已顯十分被動。

11. ‥‥‥　　馬5進6　　12. 俥九平四　車8退1

13. 俥一平三　象3進5　　14. 傌七進六　車1進1

15. 炮八平四（圖2）‥‥‥

紅平炮連環似笨實佳，騰出八路線為肋俥進擊，暢通道路。

如圖2形勢，紅方雙俥雙炮一傌聯攻佔勢，並得一象；黑方子力擁擠不堪，敗象已呈。

15. ‥‥‥　　車1平3　　16. 俥四平八　包2退1

17. 俥八進六 ‥‥‥

紅俥運行巧妙，環繞攻擊黑方孤象，入局佳著！

黑方　張影富

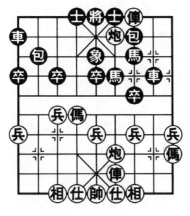

紅方　李旭峰

圖2

17. ‥‥‥　　包2平6

18. 俥八平五　車3平5

19. 俥五平四 ‥‥‥

平俥點穴，一著數用，追回失子，加速獲勝進程。

19. ‥‥‥　　馬6退8

20. 俥三平二　馬7進8

21. 俥四平二（紅勝）

黑方失子失勢，難挽敗局，遂推枰認負。以下黑如躲車解殺，走車8平6，則前俥平四，將5平6，俥二進二，悶殺，紅勝。

象棋實戰短局制勝殺勢

第3局　澳門 李錦歡（先勝）香港 趙汝權

這是 2004 年 9 月 20 日，在廣州文化公園舉行的「廣東松業杯」港澳棋王過宮炮佈局對抗賽之第 3 局比賽。開局不久紅方子力活躍，占得空間優勢；中局黑方漏失一象，終被紅方棄俥形成殺局，黑要解殺即丟一馬，遂投子認輸。

　1. 炮二平六　馬 8 進 7　　2. 傌二進三　車 9 平 8
　3. 俥一平二　包 8 進 4　　4. 兵三進一　包 8 平 7
　5. 傌八進七　……

上左傌開通左翼子力，正確的選擇，若改走相七進五，則車 8 進 9，傌三退二，包 2 平 5，傌二進三，馬 2 進 3，黑右車將順利開出，紅易落下風。

　5. ……　　　車 8 進 9　　6. 傌三退二　包 2 平 5
　7. 炮六進五　包 5 退 1　　8. 俥九平八　馬 2 進 3
　9. 兵七進一　……

好棋。黑雙馬受制，紅雙傌活躍，顯占空間優勢。

　9. ……　　　車 1 平 2　　10. 炮八進四　包 5 平 7
　11. 傌二進一　前包平 8　　12. 炮六退六　……

退炮老練，防黑走卒 7 進 1，活通傌路。若黑卒 7 進 1，則紅有炮六平三的手段。

　12. ……　　　象 3 進 5　　13. 炮六平三　士 4 進 5
　14. 兵三進一　……

紅方棄兵使右傌活躍，並叼起黑象，致使黑方 7 路線嚴重受阻，棋更難走。

　14. ……　　　象 5 進 7　　15. 傌一進三　馬 7 退 9
　16. 傌三進四　象 7 進 5（圖 3）

黑方　趙汝權

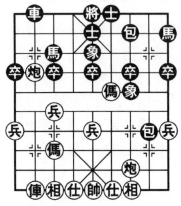

紅方　李錦歡

圖 3

如圖 3，黑上象漏著，被紅傌踏中象後明顯處於下風，應改走車 2 平 4 較多變化。

17. 傌四進五　象 7 退 5
18. 炮三進七　卒 3 進 1
19. 兵七進一　象 5 進 3
20. 俥八進四　象 3 退 5
21. 炮八進二　馬 9 退 7
22. 傌七進六　……

紅方左傌盤河發起全面進攻。

22. ……　　馬 3 進 4
23. 俥八進一　士 5 退 4

黑退士敗著，改走士 5 進 4，尚可多支撐一會。

24. 傌六進四　……

紅傌挺進叫殺，妙著。最後形成棄俥殺局或黑方解殺必丟一馬的局面。

24. ……　包 8 退 2　　25. 傌四進六　紅勝。

第 4 局　福建 王曉華（先負）江蘇 王斌

這是 1993 年 8 月 11 日青島全國象棋個人賽第 10 輪之戰。當年 15 歲的少年棋手王斌頗有發展前途，曾有參加過兩屆全國團體和個人賽經歷，現已為特級大師。此局是他戰勝大師王曉華的一局棋，雙方由過宮炮對中包開局。

1. 炮二平六　包 8 平 5　　2. 傌二進三　馬 8 進 7
3. 俥一平二　車 9 進 1　　4. 傌八進七　馬 2 進 3

5. 兵七進一　　車9平4　　6. 仕四進五　……

黑方採用中包橫車盤頭馬的架勢，躍然枰上。紅方補仕不如炮六平四，既可進炮串打牽制，又可伺機補左仕相啟動左翼子力。

　　6. ……　　　車1進1　　7. 俥二進六　……

伸俥過河企圖強攻，似不如車巡河沿來得穩健。黑如車4進5，炮八退一，紅方嚴陣以待。

　　7. ……　　　車4進5　　8. 炮六平四　……

亦可改走炮八退一試其應手。

　　8. ……　　　車1平6　　9. 相三進五　卒5進1

中包盤頭馬雙肋車，攻勢洶洶，黑方已反先。

10. 俥二平三　馬3進5　　11. 炮八進二　卒3進1

12. 傌七進六　……

如改走兵七進一，則馬5進3，炮八平七，象3進1，以下黑有卒5進1的進攻手段。

12. ……　　　卒3進1　　13. 傌六進五　馬7進5

14. 炮八進二　……

如改走俥三平五，卒3平2，俥五退一，包2退1，黑佔優勢。

14. ……　　　馬5進3（圖4）

15. 俥三平七　包5進4

紅方平俥失先，應改走炮八平四打車；黑方包擊中兵，乘機出擊，好棋。

16. 俥七退一　車6進6　　17. 俥七平五　包2平5

18. 俥五退二　……

如改走傌三退二，則士6進5，炮八退四，車6退2，

黑 方　王斌

紅 方　王曉華

圖4

傌二進三，前包退1，黑方勝勢。

18. ……　　車6平7

吃傌正著。如車4平5吃傌，仕五進四，因紅炮有平中還將的手段，黑方將失子。

19. 傌五進二　卒3進1

20. 兵三進一　……

如改走傌九進二，車4平7，黑方多卒勝勢。

20. ……　　卒3進1

21. 傌九進二　卒3進1

22. 傌九平六？　……

失著。應改走炮八平三，車7平8，相五退三，尚可下風中周旋。

22. ……　　車4進1　23. 仕五進六　車7進2

24. 帥五進一　車7平4　25. 帥五平四　車4退2

26. 傌五平四　士4進5

大勢已去，紅方認輸。

第5局　元氏縣 倪志國（先負）無極縣 高堅洪

2000年10月7日，由石家莊電視臺、日報社，石家莊市體育總會，河北棋院，捷安特河北分公司聯合主辦、歷時近兩個月的「捷安特杯」首屆石家莊市象棋棋王爭霸賽落下帷幕。這是最後爭奪冠軍的一盤棋，雙方由「起傌對挺卒」開局。

1. 傌八進七　卒 3 進 1
2. 炮八平九　馬 2 進 3
3. 俥九平八　車 1 平 2
4. 俥八進四　馬 8 進 7
5. 傌二進三　象 7 進 5
6. 兵三進一　……

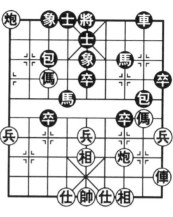

應先手改走兵七進一，卒
3 進 1，俥八平七，馬 3 進
4，俥七平六，馬 4 退 3，兵
三進一，紅子力較活。

　6. ……　　　包 8 進 2
伸包準備躍馬打俥，好
棋。

　7. 傌三進二　馬 3 進 2　　8. 俥八平四　車 9 平 8
　9. 兵三進一　……
白送一兵，且活黑方 7 路馬，虧損太大，不如改走傌二
退一打車爭先。

　9. ……　　　卒 7 進 1　10. 炮二平三　包 2 平 3
11. 相七進五　馬 2 進 3　12. 炮九進四　車 2 進 3
13. 炮九進三　士 6 進 5　14. 俥一進一　馬 3 退 4
15. 俥四平八　車 2 進 2　16. 傌七進八　卒 3 進 1
17. 傌八進七　卒 7 進 1（圖 5）
18. 炮三進五　……
如圖 5 形勢，紅如改走相五進三去卒，黑則包 8 平 5，
傌七退五，車 8 進 5，卒捉傌、車捉相，黑方優勢。

18. ……　　　包 3 平 7　19. 俥一平六　包 7 進 1

20. 傌七進九 ……

應改走俥六進四，包7平3，傌二退一，有謀和的希望。

20. ……　　　馬4退2　　21. 傌二退一　車8平6
22. 俥六進七 ……

進俥塞象眼，準備下一步走傌九進八打悶宮叫殺，但速度較慢，徒勞無益。如改走俥六平二捉包，則車6進4，紅亦無好棋可走。至此，紅棋已明顯處於劣勢。

22. ……　　　車6進8　　23. 傌九進八　包7進6
24. 仕四進五　將5平6

出將，解殺還殺。在對攻中，黑方搶先下手，捷足先登。

25. 炮九平七　將6進1　　26. 仕五進四　包7平9
27. 傌一退三　車6平7

絕殺無解，黑勝。

第6局　廣東 許銀川（先勝）上海 胡榮華

這是 1994 年 6 月 23 日，上海嘉定「嘉豐房地產杯」全國象棋王位賽上的一則短小對局。雙方由「起傌對挺卒」開局。

1. 傌八進七　卒3進1　　2. 炮二平四　馬2進3

紅方平炮仕角，開動右翼子力，並有協調陣形，力爭儘快出動右直俥之意；黑方跳右馬，宜改走馬8進7為好，充分保留9路直車出動的位置，以車前包靜等紅出一路直俥而加以封鎖，削弱其出直俥的威力。

3. 傌二進三　包8平4　　4. 俥一平二 ……

紅方先手順利開出右直俥，無比滿意，黑棋不爽。

4. ……　　　馬8進7
5. 兵三進一　象7進5
6. 炮八進四　馬3進4
7. 炮八平三　車1平2
8. 俥九平八　包2進4
9. 俥二進五　……

機警之著！嚴防黑棋「右封左兌」的戰術手段。

9. ……　　　馬4進3
10. 炮四進一　卒3進1
11. 相七進五　……

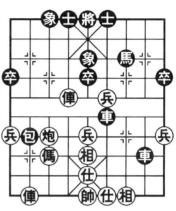

圖6

紅俥騎河捉馬、伸炮驅馬，現飛相撞卒，落子如行雲流水，順風滿帆，黑棋進入窘境，究其原因，應為第2回合上右馬所致。

11. ……　　　車9進1　　12. 相五進七　車9平3
13. 俥二平六　包4平3　　14. 兵三進一　……

高手過招，豈容多一兵一卒過河，黑方初露敗象。

14. ……　　　車2進1　　15. 仕六進五　車3平6
16. 兵三平四　車6平8　　17. 炮四平七　包3進4
18. 相七退五　車8進6　　19. 傌三進四　車2進4
20. 炮三退三　車2平6
21. 炮三平七（圖6）　車6進3

車塞相眼無奈，黑包已無法逃脫。

22. 俥八進三　車8平5　　23. 炮七進四　馬7進8

471

24. 俥八平七　士6進5　　25. 炮七平八　車5平7
26. 俥六進三

至此，黑見失子、失勢，遂投子認負。

第7局　吉林 陶漢明（先勝）火車頭 宋國強

這是 1993 年 8 月 3 日，青島全國個人賽短小之局，雙方由進傌對挺卒揭開戰幕。佈局階段紅方左炮出擊得卒占得先機，其後穩紮穩打，在互爭中用俥牽制對手的雙包一馬，最後妙手退炮阻隔，打雙得子取勝。

1. 傌八進七　卒3進1　　2. 炮二平四　馬8進9

亦可改走馬 8 進 7，紅如接走傌二進三，則車 9 平 8，兵三進一，馬 2 進 3，俥一平二，包 8 進 4，傌三進四，包 8 平 3，俥二進九，馬 7 退 8，相七進五，馬 8 進 9，仕六進五，象 3 進 5，俥九平六，包 2 進 3，黑方足可抗衡。

3. 傌二進三　車9平8　　4. 兵三進一　馬2進3
5. 俥一平二　士4進5　　6. 炮八進四　……

左炮過河，明看壓馬兼打卒，實則意在出動左俥，至此紅方佈局滿意。

6. ……	象3進5	7. 炮八平七	車1平4
8. 俥九平八	包2退2	9. 炮七平三	包8進4
10. 傌三進四	包8平3	11. 俥二進九	馬9退8
12. 相七進五	卒3進1	13. 相五進七	包2平3
14. 相七退五	車4進5	15. 傌四退三	馬3進4
16. 仕六進五	卒1進1（圖7）		

如圖 7 形勢，紅方陣形協調穩固且多一兵，黑方子力尚屬活躍，但進攻無路，且左馬位置不佳。對比之下，應為紅

方占優局面。

17. 炮三平二　車4平2

18. 俥八平六　車2退1

19. 炮三進二　馬4退3

20. 兵一進一　車2平8

21. 炮二平四　馬3進4

22. 俥六進四　馬8進9

23. 俥六平七　車8平6

24. 炮四平二　車6平8

25. 炮二平四　馬9進7

26. 炮四平三　馬7退9

27. 炮三退三　……

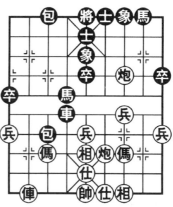

紅 方　陶漢明

圖7

炮退象口，妙手阻隔，切
割攻擊，暗伏炮四進三打雙得子的戰術手段。

27. ……　　卒1進1

漏著，造成丟子速敗。應改走象5進7，棋雖少象難
下，但仍可周旋。

28. 炮四進三（紅勝）

進炮打雙，必得一子，黑遂推枰認負。

第8局　火車頭 宋國強（先勝）廣州 韓松齡

這是1994年5月24日，正定縣全國象棋團體賽之戰，
雙方由過宮炮對左包封車開局。佈陣未幾，紅方即賣空頭炮
給黑方，在戰略上出其不意，大膽嘗試；轉入中局又採取了
封鎖黑車的積極戰術，其間黑方選擇兌卒有誤，終被紅方得
子獲勝。

1. 炮二平六　馬8進7　　2. 俥二進三　車9平8

3. 俥一平二　包8進4　　4. 兵三進一　包8平7

5. 兵七進一　車8進9　　6. 俥三退二　包2平5

7. 俥八進七（圖8）……

如圖8形勢，紅方認為自己各子靈活，大膽進俥棄空頭炮。這種打破常規的佈局嘗試，是否為正確的選擇，應由實踐來檢驗。如走仕四進五，馬2進3，黑右車可快速出動，後手方可以滿意。

7. ……　　　包5進4　　8. 俥二進一　包7平6

9. 俥九平八　包5退2　　10. 帥五進一　馬2進3

11. 炮八進五　象3進5　　12. 俥七進六　包6平5

平包照將雖為先手，但給紅方留下俥六進四踩雙的手段，可考慮改走包6退1。

黑　方　韓松林

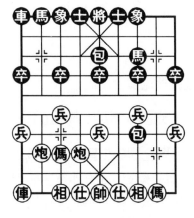

紅　方　宋國強

圖8

13. 帥五平四　車1進1

14. 炮八進一　前包平4

15. 炮六平二　……

平炮二路，既解除黑包4進3打仕，又可進炮打車，採取封鎖黑車的戰術，戰法積極可取。

15. ……　　　卒3進1

應先兌7路卒消除紅俥六進四的攻擊手段。試演如下：卒7進1，紅如炮二平三，則馬7進9；紅如炮二進六，則車1退1，俥八進三，車1平

2，傌六進七，包 4 退 4，兵三進一，象 5 進 7，局勢平穩。

16. 炮二進六　車 1 退 1　　17. 兵七進一　象 5 進 3

18. 傌六進四　馬 7 退 5　　19. 俥八進三　包 4 退 4

如改走包 4 退 3，傌四進二，馬 5 進 6，兵三進一，黑中卒 7 進 1，紅傌二進四照將抽吃 4 路包，紅方多子勝勢。

20. 傌四進二　馬 5 進 6　　21. 俥八平四　士 4 進 5

如改走包 4 平 6，則傌二進三，包 6 退 1，炮二平四，紅方得子占優。

22. 俥四進三　包 4 平 8　　23. 俥四平三　車 1 平 4

24. 俥三進三　車 4 進 6　　25. 俥三退二

紅勝。

第 9 局　軸承廠 朱貴森（先負）車輛廠 宋鳳嶺

這是 1987 年 9 月 12 日哈爾濱市職工賽上的一盤短小對局，雙方以過宮炮對中包佈陣。紅方採用老式攻法，黑方棄中卒躍馬蹄俥，意在激烈對攻；其後紅現軟著，被黑馬進而復退、退而復進，左右盤旋，弈得十分精彩，終將近多一車，迫紅認負。

1. 炮二平六　包 8 平 5　　2. 傌二進三　馬 8 進 7

3. 俥一平二　車 9 進 1　　4. 俥二進六　車 9 平 4

紅方急進過河俥是老式攻法，意在牽制黑方右馬，削弱黑方從中路進攻的威力，造成多兵局面。

5. 仕四進五　馬 2 進 3　　6. 俥二平三　包 5 退 1

退包準備打俥正著。如改走卒 3 進 1，相三進五，包 5 退 1，傌八進九，包 5 平 7，俥三平四，紅方陣形穩固，形勢不賴。

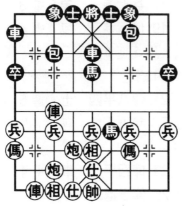

黑　方　宋鳳嶺

紅　方　朱貴森

圖9

7. 傌八進九　　車4進1

8. 相三進五　　包5平7

9. 俥三平二　　馬7進6

10. 俥二平五　　車4平5

紅俥若不吃中卒改走俥二平四捉馬，則黑有車4平6兌俥的棋，紅方不利。似可考慮改走俥二進二捉包，黑如包7進6，炮六平三，紅方先手。

11. 俥五平七　　馬6進4

12. 俥七退二　　馬4進6

13. 炮八退一　　……

退炮正著。如誤走俥七平四，則車5平6，黑優。

13. ……　　　　車1進1　　14. 炮八平七　　馬3進5

15. 俥九平八　　包2平3（圖9）

16. 炮六進一　　……

如圖9形勢，紅雖多兵，但子力位置欠佳；而黑方雙車馬包皆十分靈活，對紅方構成較大威脅。現紅進炮是步軟著，應改走炮七平九，雖處下風，但可周旋。

16. ……　　　　馬6退5　　17. 炮六進二　　前馬進4

黑馬退而復進，弈來靈活老練。如改走包7進6急於吃傌，則兵五進一，馬5退7，炮六平五，馬7進5，兵五進一，紅吃回一子占優。

18. 俥七平三　　包3進6

平俥跟炮敗著，造成失子。應改走炮七進一，則包7平

3，兵三進一，後包進4，炮七進二，紅雖少一子，但黑雙馬呆滯，紅有炮七進五或炮七平五打象或打車的攻著，黑有顧忌。

19. 俥八進二　馬4退5　　20. 俥三平五　包7進6

21. 相五退二　後馬進7

第19回合黑馬進而復退吃俥，著法精彩，現又躍馬踹俥著法強硬，紅棄俥換雙無奈。如改走炮六平三，包7退3，黑多子勝定。

22. 俥八平三　馬7進5　　23. 兵五進一　包3平1

24. 炮六退三　馬5退7

紅方退炮劣著，被黑退馬後，又丟一子。應改走炮六退二，雖少一子，但多三兵，尚可支撐。

25. 俥三平四　車5進3

至此，黑多一車，紅方認負。

第10局　湖北 李義庭（先負）廣東 楊官璘

這是2003年2月3日，廣東順德「上湧杯」楊官璘——李義庭對抗賽之戰，雙方由過宮炮對起馬局揭開戰幕。楊官璘佳招迭出，牢控局勢，中盤巧賺一兵，然後小卒邊線長驅直入，完勝對手。

1. 炮二平六　馬8進7　　2. 傌二進三　車9平8

3. 仕四進五　包2平5　　4. 相三進五　車1進1

5. 炮六進五　包5退1　　6. 炮六退三　……

退炮，影響了度數，紅方失先。不如改走炮六平二，車8進2，傌八進九，比較平穩。

6. ……　　　卒7進1　　7. 俥一平四　卒3進1

黑　方　楊官璘

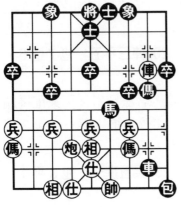

紅　方　李義庭

圖 10

8. 傌八進九　　車 1 平 4

9. 炮六平二　　包 8 平 9

10. 俥四進四　　……

進俥保炮位置不佳，容易影響度數。不如改走炮二平一，比較老實。

10. ……　　　馬 2 進 3

11. 炮二平一　　馬 3 進 4

12. 俥四退一　　包 9 進 3

13. 兵一進一　　包 5 平 9

平包捉兵，穩佔優勢，佳招！

14. 炮八平六　　車 4 平 2

15. 俥四進四　　車 8 進 2

16. 俥九平八　　車 2 進 8

17. 傌九退八　　包 9 進 4

18. 傌八進九　　……

如改走俥四退七防守，則黑方馬 4 進 3 吃兵，黑方多卒占優。

18. ……　　　包 9 進 4

19. 帥五平四　　……

如改走俥四退六，則黑方馬 4 進 5，傌三進五，車 8 進 7，俥四退一，包 9 平 6，仕五退四，卒 5 進 1，黑方多卒占優。

19. ……　　　士 4 進 5

20. 俥四進一　　車 8 進 7

21. 帥四進一　　車 8 退 1

22. 帥四退一　　馬 7 進 8

23. 俥四平二　　馬 4 進 6

24. 俥二退二（圖 10）　卒 9 進 1

如圖 10 形勢，黑方屬於正局取勝。進邊卒助攻，穩操

勝券。

25. 兵九進一　卒9進1　　26. 傌九進八　卒9進1
27. 兵五進一　卒3進1

犧牲一卒，換來度數，佳招！

28. 兵七進一　卒9進1　　29. 兵三進一　卒7進1
30. 兵七進一　卒7進1　黑勝。

第11局　山西 董波（先負）廣東 陳麗淳

這是 2004 年 6 月 17 日「慈溪棋協杯」首屆女子象棋大師賽第 6 輪的一場激戰。陳麗淳以 5 勝 1 和 1 負的戰績奪冠，成為中國目前最年輕的女子特級大師。本局黑方抓住紅方佈局階段的軟著，反奪先手，對局面的把握穩中帶凶，顯示了新特大的良好技術素養。

1. 炮二平六　包8平5　　2. 傌二進三　馬8進7
3. 俥一平二　……

此時紅方的另一路變化，即相三進五，車9平8，仕四進五，馬2進3，俥一平四，雙方另具攻守，有很多男子高手喜用此變。

3. ……　　馬2進3　　4. 傌八進七　車9進1
5. 兵七進一　車9平4　　6. 仕四進五　……

如改走仕六進五，卒5進1，俥二進四，車4進5，炮六平四，車1進1，相七進五，車1平6，俥九平六，車4進3，帥五平六，卒5進1，兵五進一，馬3進5，雙方對峙，可見補六路仕，紅九路俥能兌能守較為靈活；而補四路仕，則紅陣左翼相對封閉。補仕的方向不同使局勢的差異較大，應該說補左仕紅陣更加靈活、協調。

6. ‥‥‥ 　　　卒 5 進 1

當頭炮盤頭傌從中路強攻，是左中炮應對過宮包的主要攻擊戰術。

　　7. 俥二進四　車 4 進 5　　8. 炮六平四　車 1 進 1

　　9. 炮四進一　‥‥‥

進炮打車，自亂陣形，是開局階段的疑問手，由此落入下風。宜改走炮八進四，既對黑方中路攻勢加以控制，又能伺機出動左俥。

　　9. ‥‥‥ 　　　車 4 進 2　　10. 炮四退二　車 4 退 2

　　11. 相七進五　車 1 平 6　　12. 炮四進一（圖 11）‥‥‥

如圖 11 形勢，由於紅棋佈局階段行棋過於隨意，導致失先。此時黑方各子位置極佳，開始發動總攻。

　　12. ‥‥‥ 　　　卒 5 進 1　　13. 俥二平五　‥‥‥

黑　方　陳麗淳

紅　方　董波

圖 11

如改走兵五進一，馬 3 進 5，兵五進一，包 5 進 2，傌七進八，馬 5 進 7，以下紅若兵三進一，則前馬進 5；又若兵七進一，車 4 平 7，兵七平六，包 5 進 1，紅方局面均將難以收拾。

　　13. ‥‥‥ 　　　馬 3 進 5
　　14. 俥五平二　車 6 進 5
　　15. 炮八進二　‥‥‥

緩手！應改走炮八進四，黑如車 6 平 7，則炮八平五，馬 7 進 5，俥九平八，包 2 平

象棋實戰短局制勝殺勢

4（如包 2 平 3，俥八進六，對搶先手；又如包 2 進 4，俥二平三，紅方不難下），傌三退二，也較實戰頑強。

15.……　包 5 進 4

包擊中兵，簡明占優。如車 6 平 7，則俥二平三，於黑方無益。

16. 炮四退二　包 5 平 7

黑包橫掃兩兵，著法靈活而實惠。

17. 傌七進六　車 6 進 2　　18. 傌三退二　……

退傌不如改走相三進一，黑如馬 5 進 4，炮八平六，包 2 進 5，傌三退二，踩車爭先，局勢稍有緩解。

18.……　　包 2 平 5　　19. 俥九進二　馬 5 進 4
20. 炮八平六　馬 7 進 5　　21. 炮六平五　車 4 退 1
22. 俥二退一　車 4 平 5　　23. 俥二平三　馬 5 進 4
24. 俥三平六　包 5 平 4

黑如包 5 進 5，則俥九平五，車 5 進 2，俥六進一，雖為勝棋，但要費周折。

25. 俥九平六　包 4 進 4　　26. 俥六進一　車 6 平 8
27. 俥六平三　象 7 進 9　　28. 俥三進三　車 8 平 6
29. 相五退七　車 5 進 3

構成釣魚馬絕殺，黑勝。

第 12 局　福建 鄭一泓（先負）江蘇 王斌

這是 2004 全國個人錦標賽第 4 輪的一盤棋，短小精悍，11 月 5 日弈於重慶。雙方由「過宮炮對左中包」開局。

1. 炮二平六　包 8 平 5　　2. 傌二進三　馬 8 進 7

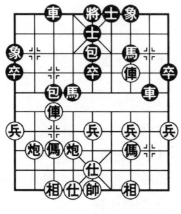

黑方 王斌

紅方 鄭一泓

圖12

3. 俥一平二 ……

也有補右仕、相出貼身俥的下法，另具攻守。

3. …… 馬2進3

4. 傌八進七 卒3進1

針對紅陣，挺卒活已馬制彼傌，當然的一手。

5. 俥二進四 車9平8

紅升俥巡河，準備兌兵活傌；黑出車邀兌，借助順包緩開車的走法，合情合理，很具針對性。

6. 俥二平六 包2進2

7. 兵七進一 車8進4　8. 俥九進一 士4進5

9. 俥九平四 象3進1　10. 仕四進五 車1平3

11. 俥四進五 卒3進1　12. 俥六平七 包2平3

13. 俥四平三 馬3進4（圖12）

如圖12形勢，黑方躍馬河口，暗伏包5平3打俥並「雙獻酒」的殺勢；紅方七路線壓力增大，枰面已是黑方反先占優的局勢。

14. 相七進五 包5平3　15. 俥七平三 後包進5

16. 後俥平七 車8平7

紅平俥七路實屬無奈。如改走前俥進一去黑馬，則馬4進3，仕五退四，前包進2，相五退七，包3進5，仕六進五，車8平2，黑方棄子攻勢猛烈，紅防不勝防；黑方平車邀兌紅俥，妙手擒紅一子，勝勢已成。

17. 俥三平二　後包平2　　18. 俥七平六　包3退4
19. 俥二進一　包3平2

黑方得子後，弈來絲絲入扣，退炮打俥、平包兌炮，得心應手，勝勢進一步擴大。

20. 俥六退一　後包進4　　21. 俥六平八　車7進2
22. 俥八進二　包2平1　　23. 俥二退三　馬7進6
24. 俥二平七　車3進5　　25. 相五進七　包1進2
26. 俥八退五　車7進1　　27. 相三進五　車7退1
28. 俥八平九　馬4進6　　29. 俥九平八　前馬進8

至此，紅方失子失勢，遂推枰認負。

第13局　北京 劉君（先勝）河北 尤穎欽

這是2004年6月15日慈溪「棋協杯」首屆女子象棋大師賽之戰，紅方以「進傌對挺卒」開局。由劉君大師自戰評述。

1. 傌八進七　卒3進1　　2. 炮八平九　馬2進3
3. 俥九平八　車1平2　　4. 俥八進六　馬8進7
5. 炮二平五　馬3進4

此時多走卒7進1或包2平1。由於本次大賽獲得第一名，並且勝率達到76%的棋手就有機會獲得特級大師稱號，所以每盤棋都很關鍵。此時尤大師躍馬盤河，欲把局勢引向複雜變化。

6. 俥一進一　……

快速出動橫俥，是針對性較強的下法。

6. ……　　卒3進1

衝卒使局面立刻進入白熱化。

7. 俥八退一　卒 3 進 1　　8. 俥八平六　卒 3 進 1

9. 俥一平八　車 9 進 1

黑方起左橫車準備支援右翼，勢在必行。

10. 兵五進一　……

紅方中路直攻是計畫內的下法，雙方由此展開一場比速度的較量。

10. ……　　車 9 平 2　　11. 兵五進一　包 2 平 3

如改走包 2 平 5，則俥八進七，車 2 進 1，兵五進一，馬 7 進 5，俥六進一，包 8 進 1，炮九進四，黑方有丟子的危險。

12. 兵五進一　士 6 進 5

衝兵照將試探黑方應手。黑如士 4 進 5，則俥八進七，車 2 進 1（如包 3 進 7，仕六進五，車 2 進 1，帥五平六，象 3 進 5，兵五進一，車 2 退 1，兵五進一，將 5 進 1，傌二進三，紅方攻勢猛烈），俥六平七，卒 3 平 4，炮五進一，紅方較為主動。

13. 俥八進七　包 3 進 7

14. 仕六進五　車 2 進 1

15. 炮九進四　……

進炮打卒先得實惠，同時也防止了黑方分邊包的計畫，攻守兩利。

15. ……　　包 8 進 6

進包壓傌，著法兇悍！時

黑方　尤穎欽

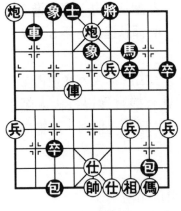

紅方　劉君

圖 13

刻準備沉底車組成殺勢。

16. 兵五平四　象7進5　　17. 炮九進三　將5平6

出將有些示弱，應改走車2退1，則兵四進一，車2平1，兵四平三，車1進6，俥六平二，包8平6，兵三平四，車1平5，兵四進一，士5退6，兵四進一，將5平6，俥二平四，將6平5，俥四退四，車5進1，俥四進八，局面簡化後基本和勢。

18. 炮五進六　　（圖13）……

如圖13形勢，紅方打士，吹響進軍的號角。

18. ……　　包8退8　　19. 兵四進一　車2平5

20. 兵四平三　車5平1　　21. 俥六平二　包8進1

黑方此時應走包8平7，紅如貿然棄炮走兵三平四，則車1退1，俥二進三，象5進7！仕五進四，象3進5，兵三進一，車1進6，黑方優勢。

22. 前兵平四　象5進7　　23. 俥二退三　卒3進1

24. 俥二平六　包8平4

黑方如走包8平5，相三進五，車1退1（如包5平4，相五退三，紅得子勝定），俥六進七，包5退1，俥六退一，紅勝。

25. 俥六進四　包3平2　　26. 仕五進六　包2退7

27. 傌二進三　包2平1

紅方各子佔據要位，黑方已難以防守。

28. 炮九退二　象3進1　　29. 兵四進一（紅勝）

第14局　廣東 呂欽（先負）湖南 程進超

這是2005年7月13日「啟新高爾夫杯」全國象甲聯賽

第 14 輪，湖南客場挑戰廣東的一盤短小精彩的對局。雙方由起傌對挺卒開局。

 1. 傌八進七　卒 3 進 1　　　2. 兵三進一　馬 2 進 3

 3. 傌二進三　車 1 進 1

左翼按兵不動，快速起動右橫車，是針對紅方上右正傌的積極著法，欲平俥7 路打開通道。

 4. 俥九進一　車 1 平 7　　　5. 炮八進四 ……

左炮過河欠妥。若意在平炮壓馬後亮左俥，那麼上一手的橫俥效率不高，影響度數。應在黑下一手卒 7 進 1 上做文章，似可改走傌三進四，黑如卒 7 進 1，則炮二平三，車 7 平 6，兵三進一，伏有炮三進七打象抽吃的手段，紅有兵渡河佔先。

 5. ……　　　卒 7 進 1　　　6. 炮八平七　卒 7 進 1

棄象進卒，戰略思想積極，戰術戰法可取。

 7. 炮七進三　士 4 進 5　　　8. 俥九平八　包 2 進 2

升包限制紅俥活動空間，從以後實戰看，效果明顯，是步佳著。

 9. 傌三退五　馬 8 進 7

似笨實佳，啟動左翼子力，欲用車前包，封鎖紅出右直車。

 10. 炮二平三　車 9 平 8

 11. 俥一平二　包 8 進 4（圖 14）

如圖 14 形勢，紅方雙傌呆滯，子力龜縮在己方陣地，孤炮難鳴；黑方各子活躍，空間甚大，雖缺一象，但有卒渡河，牢控局勢，明顯黑方反先占優。

 12. 相三進五　卒 7 進 1　　　13. 炮三退二　象 7 進 5

14. 炮七平九　車8進5

15. 炮九退二　象5進7

紅退炮攻象空著；黑趁機揚象擺脫「絲線拴牛」，靈活。

16. 俥二進二　馬7進6

17. 俥二平四　包8進3

沉底包，發動總攻，優勢進一步擴大。

18. 兵七進一　象7退5

19. 兵九進一　車7進3

20. 傌七進九　馬6進4

21. 兵五進一　車7平6

22. 俥四進三　包2平6

23. 傌五進七　馬4進3

24. 傌九退七　車8平6

25. 俥八平二　……

黑　方　程進超

紅　方　呂欽

圖14

平俥捉包無奈之著。如改走仕六進五，則包6進5，仕五退四，車6進4，帥五進一，車6平5，帥五平六，車5退2，炮九進二，士5進6，俥八進八，將5進1，俥八退一，將5退1，傌七進六，車5退2，傌六進七，車5平4，帥六平五，車4平3，傌七進九，車3進3，帥五進一，包8退2，殺，黑方捷足先登。

25. ……　　　車6進4

26. 帥五進一　車6平5

27. 帥五平六　車5退2

28. 傌七進六　將5平4

29. 炮九平五　馬3進2

黑勝。

第15局　河南 馬迎選（先負）湖北 柳大華

這是 1982 年 5 月 6 日，武漢全國象棋團體賽之戰。雙方由士角炮對當頭包開局。

1. 炮二平四　……

士角炮的佈局，在七六年全國比賽中即開始採用，只是人們未被引起重視。1981 年全國甲組比賽中，河北李來群運用士角炮佈局，取得了三戰三勝的戰績後，才逐漸被人們重視起來。這次全國團體賽，各地棋手勇於實踐，豐富了這一佈局的變化。

1. ……　　　包 2 平 5　　2. 傌八進七　卒 7 進 1

3. 傌二進一　包 8 進 5　　4. 相七進五　……

紅補左相後，自己右俥出路不通暢，黑方順利從 7 路躍出，紅方中防薄弱，易受攻擊。紅此時應補相三進五，這樣，紅方俥路較為通暢，黑方的中路攻勢也不易開展。

4. ……　　　馬 8 進 7　　5. 俥一進一　馬 2 進 3

6. 兵三進一　……

紅方希望由棄兵，迅速開出右俥投入戰鬥，但忽視了黑方躍馬棄卒的凶著。紅應改走俥一平六，局勢較為平穩。

6. ……　　　車 1 平 2　　7. 俥九平八　馬 7 進 6

8. 俥一平二　……

平俥捉包，應改走俥一平六，雖處下風，仍可周旋。

8. ……　　　車 9 平 8　　9. 兵三進一　馬 6 進 4

10. 炮八進四（圖 15）　包 8 平 5

紅方進炮造成速敗。如改走兵七進一，車 2 進 6，馬 7 進 6，包 8 平 5，相三進五，車 8 進 8，傌一進三，車 8 平

4，俥三進四，包5進4，仕六進五，包5退2，俥六進七，包5平7，黑方大佔優勢。

如圖15形勢，黑棄車打相，精妙之著，由此取得決定性的勝利。

11. 俥二進八　馬4進3
12. 相三進五　馬3進2
13. 炮八退四　包5進4
14. 仕四進五　象3進5
15. 兵三進一　包5平1
16. 炮八平六　車2進4
17. 俥二退五　包1進3
18. 帥五平四　馬2退1

紅　方　馬迎選

圖15

應改走馬2退3叫將，則相五退七（帥四進一，車2進4），馬3進1，帥四進一，馬1進3，俥二平九，包1退1，炮六退一，車2平7，炮六平七，車7進3，黑得子勝。

19. 相五退七　馬1進2　　20. 炮六平五　車2平5
21. 帥四進一　包1平3　　22. 傌一進三　包3退1
23. 仕五進六　車5進2　　24. 傌三進四　……

紅不甘苦守，棄炮躍傌作最後掙扎。如改走俥二平三保傌，黑卒3進1，兵三平四，馬3進4，紅方無子動彈，也難免敗北。

24. ……　　　車5進1　　25. 俥二平八　馬2退4
26. 仕六進五　車5平4　　27. 俥八退三　包3平5

28. 帥四平五　車４平６　　29. 傌四進二　馬４退５
30. 傌二進三　車６退６
紅方少子失勢，遂推枰認負。

第十章
新晉女子象棋大師梅娜
實戰短局選評

　　梅娜，女，安徽壽縣人。不滿五歲時，在其父母的全力支持下跟隨筆者學習中國象棋，不到一年時間即參加在蚌埠舉行的省棋協「火車頭」杯象棋比賽，蹲在椅子上戰勝了一名阜陽地區的男子成人棋手，表現出童年時代的梅娜，在象棋運動上的過人天分。第二年參加在宣城舉行的省「棋協杯」象棋比賽，取得了團體第二和個人第三名的好成績；嗣後又取得了舒城六安地區首屆體育大會象棋個人賽冠軍、六安地區第六屆全運會象棋團體冠軍和個人第二名。

　　1995 年進入安徽省棋院，師從高華特級大師，成為一各專業隊員。2004 年 8 月參加在濟南舉行的全國青少年象棋錦標賽，獲 16 歲組女子冠軍，晉升為中國最年輕的女子象棋大師，印證了人傑地靈的古城壽縣是培養大師的搖籃、是象棋運動的風水寶地。

　　梅娜，思路敏捷，棋風兇悍，著法靈巧。本章在其數以千計的對局記錄中，節選了短小精悍的對局 40 例，簡作評析，展示她通往象棋大師的成功之路。

第1局　安徽 梅娜（先勝）江蘇 張國鳳

　　2004 年 10 月上旬，安徽女子象棋隊一行三人由趙冬、

趙寅、梅娜三位大師組成，赴南京向江蘇女子象棋隊學習，其間安排了一場友誼賽。江蘇女子象棋隊由張國鳳、伍霞兩位特大及小將楊伊大師組成。這是 10 月 10 日的一盤棋，雙方由「中炮直橫俥對屏風馬兩頭蛇」拉開戰幕。

　　1. 炮二平五　馬 8 進 7　　　2. 俥二進三　車 9 平 8

　　3. 俥一平二　卒 7 進 1　　　4. 俥二進六　馬 2 進 3

　　5. 傌八進七　卒 3 進 1　　　6. 俥九進一 ……

　　雙方輕車熟路，很快形成「中炮直橫俥對屏風馬兩頭蛇」的基本陣勢。這一佈局成形於 20 世紀 70 年代，後經棋手們不斷挖掘，日趨完善。此陣特點：紅方雙傌正起，雙俥迅速出動，配合中炮對黑構成一定威脅；黑方則用「兩頭蛇」制約紅馬，陣形靈活穩固，採取防守反擊的策略，與紅對抗。

　　6. …… 包 2 進 1

　　進包逐俥，延緩紅攻勢，利於己防守，著法穩正。

　　7. 俥二退二　象 3 進 5　　　8. 兵七進一　包 8 進 2

　　9. 俥九平六　士 4 進 5　　　10. 俥六進五　包 2 退 3

　　11. 兵三進一　卒 7 進 1

　　黑似應改走卒 3 進 1，則兵三進一，卒 3 進 1，傌七退五，象 5 進 7，俥二平七，車 1 進 2，黑勢不弱。

　　12. 俥二平三　馬 7 進 6　　　13. 俥六平八　包 2 平 3

　　14. 俥三平四　包 8 平 7　　　15. 相三進一　馬 6 退 7

　　16. 兵七進一　包 3 進 4　　　17. 傌七進八（圖 1）……

　　如圖 1 所示，紅方陣形協調，子力活躍，占位好、空間大；黑方陣地雖暫穩固，但一車尚未啟動，右馬將受攻擊，形勢不容樂觀。

象棋實戰短局制勝殺勢

17. ……　　車 8 進 8

18. 士四進五　馬 7 進 8

面對圖 1 形勢，張特大進車、奔馬連步好手，使右馬得到加強，暗伏退炮得俥妙手，局勢頓有改觀。

19. 俥四平二　……

面對張特大的「惡著」，小將平俥化解，又搶一先。

19. ……　　車 8 退 3

20. 傌三進二　車 1 平 4

21. 傌二進四　卒 5 進 1

22. 俥八進一　馬 3 進 5

進馬敗招，應改走包 3 平 6，則俥八平七，馬 8 進 7，形成互纏。

23. 傌四進五！　象 7 進 5　　24. 俥八平五　……

先手一傌破雙象，乘機入局，吹響了總攻的進軍號。黑方危在旦夕。

24. ……　　車 4 進 5　　25. 傌八進九　車 4 平 3

26. 相七進九　車 3 進 2　　27. 炮五進三　車 3 平 9

吃相，志在一搏，其實並無殺著。如改走車 3 平 2，紅俥五退一，將 5 平 4，俥五平六，士 5 進 4，俥六進一，將 4 平 5，傌九進七，將 5 進 1，俥六退五，得車紅勝定。

28. 炮八平三　……

獻炮堵包，不給黑方任何機會，老練。

28. ……　　車 9 平 7　　29. 俥五平七！　將 5 平 4

黑 方　張國鳳

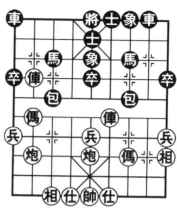

紅 方　梅娜

圖 1

30. 傌九進八（紅勝）

以下將 4 進 1，俥七進一，將 4 退 1，俥七平五，構成「拔簧馬」之殺勢，紅勝。

第 2 局　安徽棋院 梅娜（先勝）蚌埠 鍾濤

這是 2005 年 6 月 14 日，安徽棋院女子象棋隊赴蚌埠市進行訓練比賽中的一則對局，雙方由中炮直俥七路馬對屏風馬雙包過河列陣對壘。開局階段，紅方出其不意地走出妙棄三兵的新手，致使黑方落入下風；步入中局，紅方採用先取後取戰術，使優勢進一步擴大，最後以炮轟雙象奠定勝局。弈至第 24 回合，迫黑投子認輸。堪稱短局殺勢典範。

1. 炮二平五　馬 8 進 7　　2. 傌二進三　車 9 平 8
3. 俥一平二　馬 2 進 3　　4. 兵七進一　卒 7 進 1
5. 傌八進七　……

如改俥二進六，包 8 平 9，俥二平 3，包 9 退 1，傌八進七，包 9 平 7，俥三平四，士 4 進 5，將形成中炮過河俥對屏風馬平包兌俥的一路變化。

　　5. ……　　　包 2 進 4　　6. 兵五進一　包 8 進 4

至此形成雙包過河的典型陣勢。

7. 俥九進一　……

如改走兵五進一有嫌急躁冒進，黑則士 4 進 5，兵五平六，象 3 進 5，仕四進五，包 2 平 3，傌七進五，車 1 平 2，炮八平七，車 2 進 6；紅雖有一兵過河，但傌無進路，黑子佔據要津，下伏包 3 平 1 打擊連環傌的手段，局面頗具彈性，十分滿意。

　　7. ……　　　包 2 平 3

平包迫紅相飛邊隅，製造機會，是對過去象 3 進 5 被動應著的改進。

8. 相七進九　車 1 平 2　9. 俥九平六　……

如改走俥九平四自塞相眼，黑方則包 3 平 5，仕四進五，車 2 進 7，傌三進五，包 8 平 5，俥二進九，馬 7 退 8，傌七進五，車 2 平 5，紅方丟子敗勢。

9. ……　　　車 2 進 6　10. 兵三進一！（圖 2）……

如圖 2 形勢，紅妙棄三兵是一步爭先奪勢的新招。如改走俥六進六，象 7 進 5，俥六平七，士 6 進 5，仕四進五，包 8 退 1，兵三進一，包 8 平 5，俥二進九，馬 7 退 8，傌三進五，卒 7 進 1，炮五進二，車 2 進 1，炮五平六，卒 7 平 6，炮六退二，車 2 退 3，紅車身陷囹圄，黑方棄子多卒過河佔據好勢，足可滿意。

10. ……　　　卒 7 進 1

11. 俥六進二　包 8 退 2

12. 兵五進一　……

棄兵搶先後的連續動作，衝中兵猛攻黑方薄弱的中防。

12. ……　　　士 4 進 5

13. 傌三進五　包 3 平 5

14. 俥六平五　車 2 退 2

15. 炮八進二　包 8 進 3？

16. 炮八平三　……

棄傌打卒，先棄後取，戰術精警！

16. ……　　　包 8 平 3

黑方　鍾濤

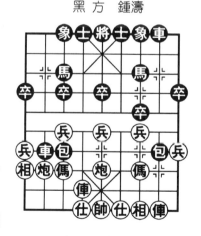

紅方　梅娜

圖 2

17. 俥二進七　　象 7 進 5　　18. 俥二平三　卒 5 進 1
19. 俥五平六！　車 2 退 3

退車防紅車塞象眼，無奈之著。

20. 炮五進五　……

以炮轟象，著法兇悍，入局佳著。

20. ……　　　　　象 3 進 5　　21. 俥三平五　馬 3 退 2
22. 俥五退二　車 2 平 4　　23. 俥六平八　馬 2 進 3
24. 兵七進一！車 4 進 4　　25. 相三進五

至此，黑見不好應付，難挽敗勢，遂投子認負。以下黑如卒 3 進 1，則俥五平七，馬 3 過 5，俥七退三，馬 5 進 7，俥七進三，馬 7 退 6，俥八平五，車 8 進 3，俥七進四，車 4 退 5，俥七退二，車 8 退 1，炮三平五，士 5 進 4，紅賺回棄子其空心炮威力巨大，勝定；又若黑馬 3 退 4，則兵七進一，包 3 進 1，炮三進二，下一手有平包鎮中和炮三平九的惡著，黑亦敗定。

第 3 局　安徽 梅娜（先勝）四川 馮曉曦

這是 2005 年 4 月 16 日蘭州全國象棋團體賽女子組第 4 輪之戰，雙方由中炮直俥七路馬對屏風馬雙炮過河開局。黑方佈陣時應對有誤，中盤被紅截得一子，終以車馬炮三子歸邊構成巧妙殺局。

1. 炮二平五　馬 8 平 7　　2. 傌二進三　車 9 平 8
3. 俥一平二　卒 7 進 1　　4. 兵七進一　馬 2 進 3
5. 傌八進七　包 2 進 4　　6. 兵五進一　包 8 進 4

紅衝中兵由中路進攻，是常用的攻法；黑左包封俥，形成典型的雙包過河陣勢。

7. 傌七進八 ……

紅進外肋傌，新穎的一手，防黑包2平3壓傌形成熟套。一般此著多走俥九進一，包2平3，相七進九，車1平2，俥九平六；以下黑主要有車2進6和包3平6兩種選擇，均各具變化。

7. ……　　象3進5
8. 俥九進一　士4進5
9. 俥九平七　……

平俥七路暗伏兵三進一升俥捉雙包的凶招，與跳外肋傌相呼應，看來賽前梅娜有所準備。

9. ……　車1平2

壞棋，自鑽荊棘叢，同時幫紅補棋。應改走包3平6較好。

10. 仕四進五　車2進4　　11. 兵三進一　卒7進1
12. 俥七進二　車2平7　　13. 傌三退一　包8退1
14. 俥七平八　……

至此，紅方截得一子，黑方已露敗象。

14. ……　　車7平2　　15. 傌一進三　包8退1
16. 傌三進五　卒7平8　　17. 炮五平二　……

穩健之著。如改走俥二進四吃卒，黑則馬7進6，俥二平四，包8進5，仕五退四，包8平9，黑有反撲機會。

17. ……　　卒3進1　　18. 相三進五　馬7進6

黑方　馮曉曦

紅方　梅娜

圖3

497

19. 兵七進一　車2平3　　20. 傌五進七　馬6進4
21. 炮八平九　卒1進1　　22. 炮九退一　車3平2
23. 俥八平六　車2進1　　24. 俥六進一（圖3）……

　　紅方擺脫牽制，運用以多拼少的戰術，巧妙兌子，如圖3形勢；紅傌雄踞相頭，九路炮待機邊線出擊，多子占勢，贏棋只是時間問題了。

24. ……　　　包8進3　　25. 俥二進二　車8進4
26. 俥六進二　卒8進4　　27. 俥二退二　馬3進4
28. 兵五進一　馬4進3　　29. 炮九進四　車8進1
30. 傌七進八

　　至此，黑見失子失勢，難挽敗局，推枰認負。

第4局　安徽 梅娜（先勝）廣東 王定

　　這是2005年5月5日上海「城大建材杯」全國象棋大師冠軍賽女子組的一盤精彩對局，雙方由「順炮對左炮封車轉半途列炮」佈陣。開局紅方選擇了最強硬的對殺戰術；中盤黑方應對有誤，紅方棄子入局，終使黑方匆匆敗下陣來。

　　1. 炮二平五　馬8進7　　2. 傌二進三　車9平8
　　3. 俥一平二　包8進4　　4. 兵三進一　包2平5

　　形成「順炮對左炮封車後補列炮」開局。黑方補列包意在配合左翼的封鎖，牽制紅方中路，也是必然的著法；否則紅方傌三進四，既窺中卒又欺黑方過河包，以下黑很難應付。

　　5. 兵七進一　……

　　進七兵，形成「兩頭蛇」陣勢，靈活多變，是目前較為流行的下法。

5.……　　　　馬2進3　　6.傌八進七　……

左傌正起，應著穩正。如改走炮八平七，則車1平2，兵七進一，車2進8，兵七進一，馬3退1，紅有兵過河，但俥傌被壓，風險很大。

6.……　　　　車1平2　　7.俥九平八　車2進4

車占巡河要道，攻守兼備。如改走車2進6，則傌七進六，馬3退5，兵七進一，車2退1，成另路變化，各有千秋。

8.炮八平九　車2平8　　9.俥八進六　包8平7

10.俥八平七　……

吃卒壓馬是最強硬的攻殺戰術，也是近年來新興的招法。如改走俥二平一，則包5平6，局勢趨於緩和。

10.……　　　　車2進5　　11.傌三退二　車8進9

12.俥七進一　車8平7

13.俥七進二　包7平8

平包欲入沉底對攻，已慢半拍，緩著！在殺聲連天的對攻中，弈出緩手，應為致命的敗著。正應是包7進1，紅方主要有：①傌七進六；②兵七進一兩種走法（詳見筆者編撰的《象棋實戰技法》一書中第四章第二節之（二）的介紹）。

14.炮九進四　包8進1

現進包打傌不是明顯說明

黑方　王定

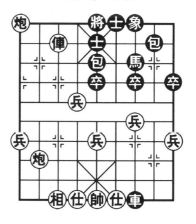

紅方　梅娜

圖4

第 13 著的包 7 平 8 是廢棋嗎？

15. 兵七進一　……

棄傌搶攻，時機把握得恰到好處，好棋！

15. ……　　　包 8 平 3　　16. 兵七平六　包 3 平 2
17. 俥七平八　包 2 平 3　　18. 炮九進三　包 3 退 6
19. 俥八平七　包 3 平 8

速敗之著，改走包 3 平 2，尚可多堅持一陣。

20. 俥七退一　士 4 進 5　　21. 炮五平八（圖 4）……

如圖 4 形勢，紅方平炮作殺，凶著！構成三子歸邊的殺勢，黑方車藏暗處，馬路不暢，右翼空虛，敗局已定。

21. ……　　　包 5 平 2　　22. 俥七進一　士 5 退 4
23. 俥七退二　包 2 退 2
24. 俥七平八　……　頓挫的好手！
24. ……　　　包 2 平 3　　25. 俥八平三　車 7 退 4
26. 炮八進七　車 7 平 3　　27. 兵六進一　包 8 進 8
28. 仕四進五　將 5 進 1　　29. 俥三進一　將 5 進 1
30. 兵六平五　……

至此，黑棋忙於應付，輸定。以下，將 5 平 6，兵五平四，將 6 平 5，相七進五，車 3 平 2，炮八退二！構成「雙俥錯」的架勢，紅勝。

第 5 局　安徽 梅娜（先勝）河北 蔣鳳山

這是 2005 年 2 月 23 日，安徽棋院女子象棋隊赴河北訓練比賽，在唐山進行一場循環賽中的一盤棋。雙方由中炮對後補列炮佈陣，黑方開局得先後致使紅方勉強進攻，黑方應對有誤；中盤紅方棄傌搏士，妙手連發奠定勝局。

1. 炮二平五　馬8進7　　2. 傌二進三　車9平8
3. 俥一平二　包2平5　　4. 俥二進六　包8平9
5. 俥二進三　……

兌車簡明，是穩中求先的走法。如改走俥二平三，則車8進2，黑以後有退包攻俥的手段，將會形成激烈的對攻局面。

　5. ……　　　馬7退8　　6. 兵七進一　……

挺兵緩手，應迅速開通左翼子力為好。改走傌八進七，則馬2進3，俥九平八，卒7進1，兵七進一，車1進1，炮八進六，紅方優勢。

　6. ……　　　馬2進3　　7. 傌八進七　車1平2
8. 俥九平八　車2進6

由於紅方挺兵的緩手，佈局至此，黑方已佔有先手。

　9. 傌七進六　卒7進1　　10. 俥八進一　車2退1
11. 傌六進四　車2退1　　12. 傌四進六　……

進傌奔槽，孤軍深入，有嫌勉強。應改走俥八平二，則車4平6，俥二進八，包9平7，炮八平七，包5平6，仕四進五，象3進5，俥二退三，包7進4，炮五進四，馬3進5，俥二平五，包7平1（如包7進3，則相七進五，包7平9，炮七進四，紅方多兵，黑方得象，互有顧忌），相三進五，紅方兵種齊全稍好。

　12. ……　　　車2平4　　13. 炮八進四　馬8進7
14. 兵七進一　……

棄兵乃無奈之著，否則黑下一手馬7進6捉傌，紅方不好應付。

　14. ……　　　卒3進1　　15. 傌六進七　車4退3

黑方 蔣鳳山

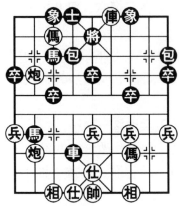

紅方 梅娜

圖5

16. 炮八平七　馬7進6

左馬盤河欠妥，給紅方以可乘之機。應改走包9退1，俥八平六，士4進5，黑方多卒占優。

17. 俥八平六　將5進1
18. 俥六平四　馬6進4
19. 炮五平八……

以上幾個回合，紅方俥平肋道捉車，再穿宮驅馬，現開炮欲打死車，弈來次序井然，刀法鋒利，黑方頓陷尷尬境地。

19. ……　　　馬4進2　　20. 俥四進八！……

置黑車捉雙於不顧，大膽破士，成竹在胸。

20. ……　　　車4進6　　21. 炮七平八　包5平4

22. 仕四進五（圖5）　　車4退3

如圖5形勢，紅方撐仕棄俥，伏出帥助攻構成絕殺！精妙之極！黑方退車無奈，如貪子走車4平7，則帥五平四，包4退1，俥四退一！將5退1（如包4平6，則前炮進二，俥後炮殺！），俥四平六，紅勝。

23. 帥五平四！　包4退1　　24. 前炮進二　包9平7
25. 俥四退一　　將5退1　　26. 俥四進一　將5進1
27. 俥四退二　　包7進4　　28. 俥四平七　象7進5
29. 俥七平八　　馬2退4　　30. 傌七退八（紅勝）

至此，黑車被抽吃，紅方勝定。

第6局　安徽 梅娜（先勝）廣東 陳幸琳

這是 2005 年 11 月初旬太原全國象棋個人賽之戰。雙方以老式的「中炮過河俥盤頭傌飛炮壓馬對屏風馬兩頭蛇挺邊卒上車」列陣，紅方佈局棄子搶攻，中盤黑方漏算被紅巧得一子，繼而紅方利用「虎口拔牙」術擺脫牽制，控制了全局，終於取得勝利。

1. 炮二平五　馬 8 進 7　　2. 傌二進三　車 9 平 8

3. 俥一平二　卒 7 進 1　　4. 俥二進六　馬 2 進 3

5. 兵五進一　……

進中兵是當頭炮盤頭傌攻屏風馬的老式走法，紅黑雙方多次交手，彼此熟悉；採用此種攻法，應是紅方賽前準備的戰術，意在攻其不備。

5. ……　　　卒 3 進 1　　6. 傌八進七　士 4 進 5

形成屏風馬兩頭蛇應中炮過河俥盤頭馬的佈局定式。

7. 炮八進四　卒 1 進 1

挺邊卒通活車路，準備伸車驅炮，是六十年代流行至今的著法，可見黑方亦諳練此道。

8. 炮八平七　車 1 進 3

雙方輕車熟路，弈來全是譜著，至此紅方主要有炮七進三和俥九平八兩種主要走法。且看實戰如何進行。

9. 炮七進三　……

炮轟底象，不如俥九平八捉包平穩，體現了紅方積極求戰的戰略思想。

9. ……　　　包 2 進 1　　10. 俥二退五　象 7 進 5

11. 炮七退一　車 1 退 2　　12. 俥九平八　包 2 進 1

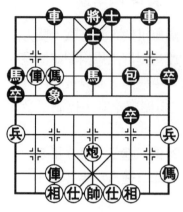

黑方　陳幸琳

紅方　梅娜

圖 6

13. 兵七進一　……

改進著法。過去多走炮七退三，則象 5 進 3，兵七進一，象 3 退 5，兵七進一，象 5 進 3，俥七進六，車 1 平 2，兵三進一，包 2 進 1，兵三進一，包 2 平 5，炮五進四，馬 7 進 5，俥八進八，馬 5 進 4，黑優。

13. ……　　　　車 1 平 3
14. 兵七進一　象 3 進 5
15. 俥七進六　車 3 平 2
16. 俥二平七　包 8 進 2
17. 兵三進一　馬 3 進 1？

漏算的敗著！應改走包 2 進 1，紅如俥七進三，則包 2 平 4，俥八進八，包 4 平 7，紅方難以應付。

18. 傌六進八　卒 7 進 1　　19. 傌八進九！　……

妙手擺脫牽制，黑方顯露敗象。

19. ……　　　　車 2 平 1　　20. 傌九退七　包 8 平 7
21. 兵五進一！　……

衝中兵，棄傌搶攻，好手！黑如包 7 進 3 吃傌，則兵五進一，車 1 退 1，兵五平四，黑方速敗。

21. ……　　　　車 1 退 1　　22. 傌三退一　車 1 平 3
23. 俥八進六　包 7 退 1
24. 兵五進一　馬 7 進 5（圖 6）
25. 俥八平九　……

如圖 6 形勢，紅方俥吃邊馬軟手。應改走俥七進四殺象

象棋實戰短局制勝殺勢

速勝。試演如下：黑若車8進8，則俥九平八，車8平9，傌七進八，紅勝。

　　25.…… 　　　車8進4　　26.傌七進八　包7平1
　　27.傌八退六　將5平4　　28.傌六進七　……

　　至此，黑方少子殘象，紅方勝定。以下黑接走車8平4，仕六進五，馬5進6，炮五平六，將4平5，傌七退八，包1平5，帥五平六，象3退5，傌八進九，包5平7，傌九退七，車4退3，俥七進五，包7退2，傌七退六，車4平2，傌六退四，車2進1，傌四進二，黑方認輸。

第7局　河北 程龍（先負）安徽 梅娜

　　2005年2月，安徽女子象棋隊赴河北訓練，在唐山與煤礦男子象棋隊進行一場循環賽，選其一例。這是2月22日的一局棋，雙方由「順炮直俥兩頭蛇對雙橫車」開局。

　　1.炮二平五　包8平5　　2.傌二進三　車9進1
　　3.俥一平二　馬8進7　　4.傌八進七　車9平4
　　5.兵三進一　馬2進3　　6.兵七進一　車1進1
　　7.相七進九　車4進5

　　紅方飛相預先防範薄弱的七路傌；黑方此著也可升車巡河準備兌卒活馬。

　　8.傌三進四　……

　　紅躍傌踩車，與飛相連貫，是預定的方案。

　　8.…… 　　　　車4平3　　9.俥九平七　卒3進1
　　10.俥二進五　車1平6　　11.炮八進二　……

　　進炮保傌穩中有攻。如改走俥二平七，則包2進4（如先車6進4吃傌，炮八進二，打車後，再吃馬兼捉包紅

優），傌四進三，車３平４！（伏打雙俥），以下紅有三種走法，試變如下：①俥七進二，包２平３，俥七平五，象３進５，俥七平八（紅不能沉炮將，因黑有車４進１捉傌的棋），包３平２，俥八平七，車６進２，黑方占優；②俥七平二，包２平５，傌七進五，包５進４，仕六進五，士６進５，伏將５平６要殺，紅難應付；③傌三進五，包２平３，傌五退三，包３退２，兵七進一，車４平３，傌七退五，車３進３，傌五退七，形成黑車雙馬對紅雙傌雙炮的局面，紅方多兵且子力活躍，黑方有車殺無俥，各有顧忌。

　　11. ‥‥‥‥　　　卒７進１　　12. 俥二平三　馬７進６
　　13. 炮五平四　包２進２（圖７）

　　如圖７所示，雙方在河沿上激烈對峙。紅炮栓鏈黑車馬，黑車壓制紅俥傌，相互糾纏。但作為後手方的黑棋，在複雜多變中尋找機會，也是還順包戰的初衷。形勢至此，黑能滿意。

　　14. 兵七進一　‥‥‥‥

　　如改走炮四進一打車，則馬６進４，炮四進五，包２平７，炮八平六，包７進５，仕四進五，包５平８，帥五平四，炮八進七，得車，黑勝定。

　　14. ‥‥‥‥　　　象７進９！

　　飛象撞俥好棋，致使紅俥處尷尬境地。

　　15. 俥三進一　車３退２　　16. 傌七進六　車３進５
　　17. 相九退七　包２退１！　　18. 傌六進七　‥‥‥‥

　　黑退包打俥，紅進傌阻隔，似乎是第一感覺。從以後的實戰看，此著確係失敗根源。應改走俥三進一，黑只有馬６退７，炮四進六，包５進４，傌六進七，包５退１，紅勢不

黑　方　梅娜

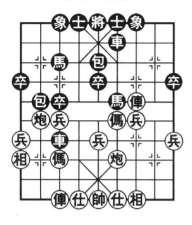

紅　方　程龍

圖7

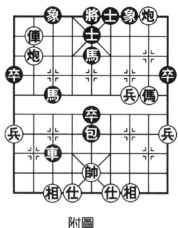

附圖

弱。

18. ……　　　　包5進4　　19. 兵三進一　卒5進1！

妙手打俥，擺脫「絲線拴牛」的好手。

20. 傌七退六　車6平4！

紅方退傌，黑車平肋捉，順利擺脫牽制。紅應改走傌四
進六，則包2平7，炮四進六，包7進6，帥五進一，馬4
退5，兌車後局勢簡化，仍為黑方稍優。

21. 傌六退七　馬6退5　　22. 俥三平八　車4進6
23. 炮四平二　車3平4　　24. 炮二進七　象9退7
25. 帥五進一　車3進1　　26. 帥五進一　車3退1
27. 帥五退一　卒5進1　　28. 傌四進二　馬3進4
29. 俥八進二　士4進5　　30. 炮八進三　馬4進6？

錯失速勝之機，見附圖。此著應改走車3進1，紅如帥

五進一，則包 5 平 2，炮八平九，卒 5 進 1，帥五平六，馬 4 進 3，成絕殺；又如車 3 進 1，紅帥五退一，則馬 4 進 6，炮八退五，車 3 退 1，帥五進一，馬 6 進 5，帥五平四，馬 5 進 4，帥四平五，車 3 進 1，帥五退一，馬 4 退 5，仕四進五，車 3 進 1，紅勝。

接下來獲勝經過是：帥五平四，馬 6 退 8，兵三平二，馬 5 進 6，炮八退四，車 3 平 2，仕四進五，馬 6 進 7，帥四退一，包 5 平 9，炮八進二，車 2 平 7，相三進五，包 9 進 3，炮八平五，將 5 平 4，帥四平五，馬 7 進 9，俥八退七，車 7 進 2，仕五退四，車 7 退 1，黑勝。

第 8 局　浙江 金海英（先勝）安徽 梅娜

這是 2004 年 11 月 7 日重慶全國象棋個人賽第 6 輪之戰，也是梅娜自此年 8 月初榮獲濟南全國象棋少年錦標賽女子 16 歲組冠軍晉升為女子象棋大師後第 1 次參加全國個人賽。雙方以起俥對挺卒開局，黑方佈陣右馬盤河急躁；紅方搶出直橫俥針鋒相對，佔據子力快速出動之優，中盤黑方弈出假棋被紅方雙俥錯位捉包先手破象，奠定勝局。

　　1. 俥八進七　卒 3 進 1　　2. 兵三進一　馬 2 進 3
　　3. 俥二進三　車 1 進 1　　4. 炮八平九　馬 3 進 4

面對特級大師的起俥局，梅娜心態失衡，導致技術變形，這步馬 3 進 4 就是最好的說明。賽後梅娜在總結這步棋時說：「黑馬 3 進 4 後被紅方順利開出左俥，應考慮走包 8 進 2 或馬 3 進 2」。準確地說應走包 8 進 2，是最有針對性的一手。

　　5. 俥九平八　包 2 平 3　　6. 俥一進一　象 7 進 5

7. 俥一平六　馬4進3（圖8）

如圖 8 形勢，開局僅 7 個回合紅方雙俥開出，走動了 5 個大子；黑方左翼車馬包原窩未動，僅走動了 3 個大子，佈局顯然落後。

8. 俥八進六　馬3進1

馬踏邊包度數虧損，但防紅炮九進四邊線襲擊，可走之著。

9. 相七進九　卒7進1　　10. 兵三進一　車1平7
11. 俥六進四　包8進2？

進包打俥，華而不實。梅娜賽後小結時說：「假棋一步，中卒最為緊要，宜走馬 8 進 6，下伏車 9 平 7 的反擊手段，可以滿意。」現試擬如下：馬 8 進 6，傌七進六，車 9 平 7，傌三進四，前車進 3，俥六平三，車 7 進 4，傌六進五，馬 6 進 5，俥八平五，車 7 進 5，俥五平三，車 7 退 6，傌四進三，兌子簡化局勢後，紅方缺相多中兵，且兵種較好稍優，但主力兌盡，趨勢應為和棋較濃。

12. 兵三進一　包8平5
13. 傌七退五　包5進4

如改走車 7 進 2，俥六平五，車 7 進 4，傌五進三，卒 5 進 1，傌三進四，紅方優勢。

14. 傌三退五　車7進2

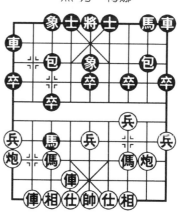

黑方　梅娜

紅方　金海英

圖 8

15. 俥八進一　包3進1　　16. 俥六進一　包3退2

17. 俥六進二　包3進2　　18. 俥八平五　士6進5

紅方雙俥交替捉包，先手破象，奠定勝局。

19. 俥五平七　卒5進1?　　20. 俥七退一（紅勝）

黑方進中卒漏著，被紅方強行奪子。黑如車7平3，則炮二平七打死車，黑見大勢已去，推枰認負。

第9局　合肥 尹健（先負）安徽棋院 梅娜

這是2004年10月22日，曾獲安徽省男子象棋亞軍稱號的尹健在省棋院與梅娜下的一盤指導棋，雙方以飛相局佈陣。開局階段，黑方模仿紅棋，紅方卻出現軟手，被黑方謀得較好形勢。中盤黑方妙手得相，迫紅帥不安於位。殘局階段，黑車馬包三子逞威，巧妙取勝。。

黑　方　梅娜

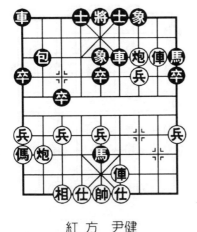

紅　方　尹健

圖9

1. 相三進五　象3進5

2. 兵三進一　卒3進1

3. 傌二進三　馬2進3

4. 傌八進九　馬8進9

5. 俥九進一　車9進1

至此黑方模仿紅棋，形成反向軸對稱圖形，紅方仍持先手。

6. 炮二平一　車9平7

7. 俥一平二　包8平6

8. 傌三進四　卒7進1

9. 炮一平三　包6平7

10. 俥二進七　……

　以上幾個回合雙方對3‧7路線的爭奪激烈，紅方弈法
針對性較強；但此手的進俥牽炮欠佳，被黑車乘勢捉傌順利
通頭，以前的努力，付之東流。應改走俥二進四，鞏固盤河
的位置較好。黑如卒7進1（如包2進3，俥二進三，卒3
進1，兵三進一，包7進5，傌四退三，車7進3，兵七進
一，紅優），俥二平三，包7進5，俥三進四，馬9退7，
炮八平三，紅方稍優。

　10.‥‥‥　　　車7平6　　11.兵三進一　車6進4
　12.炮三進五　車6退3　　13.兵三進一　馬3進4
　14.俥九平六　馬4進6　　15.俥六平四　‥‥‥
隨手的漏著，致使局勢進一步惡化。

　15.‥‥‥　　　馬6進5！（圖9）

　如圖9形勢，黑馬抓上相，既得實惠，又迫紅表態。若
選擇兌車，老帥勢必不安於位；若不兌車只能走俥四平五，
又不甘忍耐，因此眼下應為紅方難下的局面。

　16.俥四進六　馬5進3　　17.帥五進一　包2平6
　18.炮三平五　包6進2　　19.炮八平三　馬3退4
　20.帥五平四？　象7進5　21.俥二平一　士6進5
　22.俥一平五　車1平2　　23.炮三進一？‥‥‥

　進炮打馬招致速敗，被黑一招制勝。另外，第20步紅
帥五平四也是造成速敗的惡手；改走帥五退一，尚可多周
旋，鹿死誰手還有一番較量。

　23.‥‥‥　　　車2進5！（黑勝）

　至此，紅如走炮三平六打馬，黑則車2平6，將4平
5，包6平5照將抽俥，勝定。

　紅方遂推枰認負。

2004 年 4 月 4 日至 6 日，「安慶開發區杯」男子象棋特級大師邀請賽，在安徽省安慶市舉辦，由省女子象棋隊擔任裁判工作。賽會期間特級大師鄭一泓、萬春林、林宏敏和大師蔣志梁分別與梅娜下了一盤指導棋，也是為省女子象棋隊參加 4 月 10 日至 18 日成都全國象棋團體賽的熱身和練兵。梅娜取得了三和一負的成績，三盤和棋也很精彩，簡評如下。

第 10 局　安徽 梅娜（先和）福建 鄭一泓

（2004 年 4 月 4 日弈於安慶）

1. 炮二平五　　馬 8 進 7　　　2. 傌二進三　　車 9 平 8
3. 俥一平二　　包 2 平 5　　　4. 俥二進六　　包 8 平 9
5. 俥二進三　　馬 7 退 8

鄭特大選擇後補列包應戰，現平包兌俥，試探梅娜應手。梅娜兌俥戰略戰術選擇正確，仍持先手。如走俥二平三吃卒壓馬，黑車 8 進 2 後，退炮驅車，另有激烈變化，這是黑方所希望的。

6. 兵七進一　……

先挺七兵是梅娜喜歡走的著法。其實應改走傌八進七，馬 2 進 3，俥九平八，卒 7 進 1，兵七進一，車 1 進 1，炮八進六封車，紅方優勢。

6. ……　　　　馬 2 進 3　　　7. 傌八進七　　車 1 平 2
8. 俥九平八　　車 2 進 6　　　9. 傌七進六　　卒 7 進 1
10. 俥八進一　　馬 8 進 7

黑上左馬，被紅衝兵欺車，似嫌不爽。可改走車 2 退 1，紅如接走傌六進四，則車 2 退 1，紅傌無好去處，大致

象棋實戰短局制勝殺勢

有兩種選擇：① 傌四進六，車2平4，炮八進四，馬8進7，兵七進一，卒3進1，傌六進七，車4退3，炮八平七，包9退1，俥八平六，士4進5，黑方多卒占優；② 俥八平二，車4平6，俥二進八，包9平7，炮八平七。至此，雙方除車以外其餘各子的占位形成軸對稱圖形，黑車的位置好於紅俥，且輪黑方走棋，黑佔優勢。

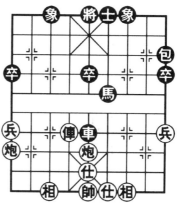

11. 兵七進一　車2退1

12. 兵七進一　車2平4

13. 兵七進一　車4平2　　14. 兵七平六　包5退1

15. 兵六進一　包5進1　　16. 兵六進一　將5平4

17. 俥八平六　將4平5

紅方衝兵急下，換得一士，順利擺脫俥炮受牽的局面，十分滿意。

18. 炮八平九　卒7進1　　19. 兵三進一　車2平7

20. 俥六進四　車7進1　　21. 仕六進五　包5進4

22. 俥六退二　……

退俥拴鏈黑方車包，著法機敏，如逕走傌三進五，則車7平5，黑方兵種齊全且多中卒，紅處下風難以求和。

22. ……　　　馬7進6

23. 傌三進五　車7平5（圖10）

如圖 10 形勢，雙方握手言和，以下紅方俥六平五兌車後，再炮五進四吃中卒，然後雙方的兩邊兵卒也相繼兌盡，形成雙炮仕相全對馬包單缺士的宜和局面。

時隔 4 個月，在 2004 年濟南全國少年象棋錦標賽女子 16 歲組，梅娜以 6 勝 2 和 1 負積 7 分的成績榮獲冠軍，晉升為中國最年輕的女子象棋大師。

第 11 局　安徽 梅娜（先和）上海 萬春林

2004 年 4 月 5 日弈於安慶

1. 炮二平五　馬 2 進 3　　2. 傌二進三　卒 7 進 1
3. 俥一平二　包 8 平 6　　4. 兵七進一　馬 8 進 7
5. 俥二進六　車 9 進 2

至此，形成中炮進七兵過河俥對反宮馬邊車護馬陣勢。

此著黑方高車護馬，伺機反擊是反宮馬方的重要變例之一。如徑走馬 7 進 6，兵七進一，卒 3 進 1，炮八平七，象 3 進 5，俥二平四，紅方得子占優；又如走車 9 平 8，俥二平三，車 8 進 2，炮八平七，象 3 進 5，兵五進一，包 2 退 1，兵五進一，卒 5 進 1，黑方卒林洞開，紅方占優。

6. 炮八進四　　……

進炮成雙炮奪中卒，意在使左傌正起（防黑包 6 進 5 串打），正面出擊，加強中路進攻。

6. ……　　車 9 平 8

出車邀兌爭先的巧手。如改走士 4 進 5，則炮八平五，馬 3 進 5，炮五進四，象 3 進 5，傌八進七，車 1 平 4，兵五進一，紅優。

7. 俥二平三　包 6 退 1　　8. 傌八進七　士 4 進 5

9. 俥九進一　象3進5　　　10. 俥九平六　包2退1

11. 兵五進一　包6平7　　　12. 俥三平四　馬7進8

至此雙方行棋皆為譜著，形成對攻，各有顧忌。

13. 俥四平三　馬8退7　　　14. 俥三平四　馬7進8

15. 兵五進一　……

紅方率先變著，若雙方不變，則形成「兩閑對一打一閑」，應判和棋。

15. ……　　　卒7進1　　　16. 俥四平三　馬8進6

17. 俥三退二　馬6進5

如改走馬6進7，則兵五進一，車1平4，兵五平六，馬7退9，俥三進二，馬9退8，俥六進三，紅方雖少一子，但有攻勢。

18. 相三進五　卒5進1　　　19. 傌三進五　包2平3

20. 傌五進六　車1平4

21. 俥六進三　馬3退1

22. 炮八退五　卒3進1

23. 傌七進五　馬1進2

24. 兵七進一　象5進3

25. 炮八平六　車4進3

如改走包3進8，則仕六進五，包7平9，俥六平八，車4平2，俥三進二，黑有失子的危險，紅方優勢。

26. 俥六平四　車4平5

27. 炮六平三！　……

平炮三路是極其精彩的一

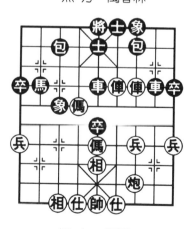

黑方　萬春林

紅方　梅娜

圖 11

著！臨陣走出此手當屬不易，是防止卒 5 進 1 的有力手段。

27. ⋯⋯　　　卒 5 進 1　　28. 俥四進二！　車 8 進 1
29. 俥三進二！（圖 11）⋯⋯

紅進俥卒林精妙絕頂！此時更見炮六平三的巨大作用。16 歲女孩的對弈潛質表現得淋漓盡致。如圖 11 形勢，四車同在卒林線上實屬罕見，雙方強弱子均等，紅方雙傌連環，紅炮遙控對方底象，黑方雙炮在下二路結成擔子包嚴防，馬、卒分別捉住紅方雙傌，枰面上硝煙彌漫，形勢犬牙交錯，難分伯仲。

29. ⋯⋯　　　車 5 平 6　　30. 傌六進四　車 8 平 7
31. 炮三進五　包 7 進 5

至此，雙方兌去雙車，局勢簡化，以下又逼兌一子，形成雙方皆是馬炮士象全的正和局面。續弈：傌四退五，馬 2 進 4，傌五退三，馬 4 進 5，傌三進五，象 3 退 5，傌五進六，包 3 平 1，炮三平九，包 1 進 5，兵一進一，和局。

第 12 局　安徽 梅娜（先和）安徽 蔣志梁
（2004 年 4 月 6 日弈於安慶）

1. 炮二平五　馬 8 進 7　　2. 傌二進三　車 9 進 1
3. 俥一平二　包 8 退 1　　4. 傌八進七　⋯⋯

至此形成中炮對龜背包陣勢。現紅左傌正起，也是對付龜背包的一種有效戰術。如改走包 8 進 2，則包 8 平 1，傌八進七，象 3 進 5，炮八平九，另有攻防變化，蔣大師在考驗梅娜冷僻佈局的能力。

4. ⋯⋯　　　卒 3 進 1　　5. 俥二進四　⋯⋯

紅俥巡河著法消極。正著應炮八進二，黑方大致有三種

象棋實戰短局制勝殺勢

應法：①包8平3；②包8平5；③包8平1。其變化結果紅方均佔優勢。試擬①變如下：包8平3，炮八平三！象7進5，俥九平八，包2平4，俥八進八，包3平6（若卒3進1，則兵七進一，包3進6，炮三進三！車9平2，炮五進四，紅勝），炮三平八，士6進5，俥八退一！馬2進1，兵五進一，黑全盤受制，紅優。

5.…… 包8平3		6.炮八進七 車1平2		
7.俥九平八 包3進5		8.俥二進二 ……		

巡河俥再進卒林，雖影響度數，但與上兩個回合的著法聯繫緊密，針對性很強，是步好棋。

　　8.……　　　車9平2

聯霸王車，使左馬生根。如改走包3平7，則相三進一，卒7進1，俥八進六，卒3進1，兵五進一，卒3進1，兵五進一，紅方棄子有攻勢，黑方不容樂觀。

　9.俥二平三　象3進5
10.傌七退五　包2平3
11.俥八進八　車2進1
12.炮五進四　馬7進5
13.俥三平五　車2平4

平車肋道要著！防紅傌五進六，以下有傌六進七和傌六進五的手段。

14.兵五進一　車4進7

進車壓相腰，有嫌急躁，湊紅步調。不如改走士4進5

紅　方　梅娜

圖12

先補一手，靜觀其變為好。

15. 傌三進五	車4退3	16. 相三進五	士4進5
17. 兵五進一	車4平5	18. 傌五進三（圖12）……	

如圖12形勢，雖是俥雙傌仕相全對車雙包士象全雙方大子均等的局面，但紅多中兵過河，俥占卒林要道，雙傌連環，已呈稍優局面。

18. ……	前包進1	19. 傌五退七	包3進6
20. 傌三退二	卒1進1	21. 俥五平一	車5退1
22. 俥一退二	車5進2	23. 兵九進一	卒1進1
24. 俥一平九			

馬炮互兌後，形成俥傌兵仕相全對車包卒士象全，雙方兵力悉敵，握手言和。

2004年4月10日至18日全國象棋團體錦標賽在成都舉行。梅娜代表安徽在9輪比賽中取得了3勝5和1負的不俗戰績，前4輪分別弈和河北大師尤穎欽（現已晉升為特級大師）、黑龍江特級大師郭麗萍、四川大師何靜、上海鄭軼瑩，最後一輪弈和江蘇特級大師伍霞；第5、7、8輪分別戰勝廣東陳幸琳、成都黃敏、北京史思旋（2005年全國個人賽獲第6名，已取得晉升為大師的資格）；惟第6輪負於火車頭大師韓冰。茲選其中兩勝兩和的4盤短局簡評如下：

第13局　北京 史思旋（先負）安徽 梅娜

這是2004年4月17日團體賽第8輪戰勝北京史思旋的對局。

1. 炮二平五	馬8進7	2. 傌二進三	車9平8

3. 俥一平二　　馬2進3　　　4. 兵七進一　　卒7進1
5. 俥二進六　　包8平9　　　6. 俥二平三　　包9退1
7. 傌八進七　　士4進5　　　8. 炮八平九　　車1平2
9. 俥九平八　　包9平7　　　10. 俥三平四　　馬7進8

雙方佈局階段輕車熟路形成五九炮過河俥對屏風馬平包兌車的典型局面。現黑跳外肋馬威脅紅方右翼，已成為大賽中較為流行的變化之一。

11. 炮五進四　……

炮擊中卒謀取實惠，曾是風行一時的著法。此時紅方除炮擊中卒外，另有俥四進二、俥八進六、炮九進四等多種走法，各具攻防變化。

11. ……　　　馬3進5　　12. 俥四平五　　包7進5
13. 傌三退五　……

退傌窩心是對過去飛相著法的改進。如走相三進五，卒7進1，傌七進六，馬8進6，俥五退二，包2進6，傌六進七，車8進2，炮九平六，車2進2，下一手有包2平9的凶招，黑勢樂觀。

13. ……　　　卒7進1

此手一般多走包2進5或包2進6。現挺7卒置右翼無根車包被封於不顧，強行進攻，起到了出其不意、攻其不備的實戰效果。給紅方如何正

黑　方　梅娜

紅　方　史思旋

圖 13

確應對提出了新的研究課題。

　　14. 俥八進六　馬8進6　　15. 俥五平七　……

　　吃卒聯俥，表面上看既得實惠又很穩固，實際上中防空虛的弱點暴露無遺。應改走俥五退二較好。試擬：俥五退二，車8進8，傌七進六，車8平6，傌五進七，雖右翼受攻，但有驚無險，勝於實戰。

　　15. ……　　　　車8進8　　16. 炮九退一　車8退1
　　17. 炮九進一　車8進1　　18. 炮九退一　車8退1
　　19. 炮九進一　車8進1　　20. 兵五進一　……

　　速敗之著，導致黑無根車包立即「解封」。

　　20. ……　　　　包7平3
　　21. 俥七平六　包2平5（圖13）

　　如圖13形勢，黑方這手平包鎮中叫殺，使紅方俥牽無根俥炮的點滴優勢，蕩然無存，局勢一瀉千里而不可收拾。

　　22. 相七進五　車2進3　　23. 俥六平八　卒7進1
　　24. 俥八退三　包3平6

　　應直接包轟邊兵。

　　25. 兵五進一　包6平9　　26. 俥八平三　馬6進8
　　至此，紅俥被打死，黑勝。

第14局　安徽 梅娜（先勝）成都 黃敏

這是4月16日團體賽第7輪戰勝成都黃敏的對局。

　　1. 炮二平五　馬8進7　　2. 傌二進三　車9平8
　　3. 俥一平二　卒7進1　　4. 俥二進六　馬2進3
　　5. 傌八進七　卒3進1　　6. 俥九進一　……

佈局雙方很快形成了中炮直橫俥對屏風馬兩頭蛇的基本

陣勢。

6. ……　　　包２進１

進包驅俥，著法穩正，意在延緩紅方攻勢，加強防禦。

7. 俥二退二　　象３進５
8. 兵七進一　　包８進２
9. 兵三進一　　包２進１

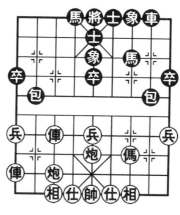

形成了典型的「四兵相見」局面。值得提及的是，紅方第8回合兵七進一是老式攻法，當第9回合紅兵三進一時，黑可改包２進１為卒３進１，以下兵三進一，卒３進１，俥七退五，象５進７，黑有卒渡河，紅方無益。因此紅第8回合應先走兵三進一為好。

10. 俥九平六　　士４進５　　11. 炮八退一　　……

紅退炮準備平七，迫黑先打開「四兵相見」的封閉局面，是一步力爭主動、匠心獨運的好棋。

11. ……　　　車１平３　　12. 炮八平七　　卒３進１
13. 兵三進一　　卒３進１　　14. 俥七退九　　象５進７
15. 俥二平七　　車３平４　　16. 俥六進八　　馬３退４
17. 俥七退一　　象７退５（圖14）

如圖14形勢，以上河沿一戰，黑方失利。現枰面上紅方子路通暢、占位俱佳；黑車低頭且右翼空虛，顯處下風局面。

18. 俥三進四　　車８進３　　19. 俥七進三　　包８平６

平包通車暗伏打仕的惡著，為運子的好手。

20. 傌四進六　包2平3　　21. 炮七平三　馬7進8
22. 傌九進八　馬8進7　　23. 炮五平九　……

平炮九路，邊線出擊，運子靈活，黑右翼空虛，局勢已危。

23. ……　　　　馬7進6　　24. 炮九進四　馬4進2
25. 俥七退一　馬2進1　　26. 俥七退四　包6平5
27. 相七進五

以下黑若逃馬，紅有傌六進八臥槽的凶招，黑見大勢已去，遂投子認負。

第15局　黑龍江 郭麗萍（先和）安徽 梅娜

這是4月11日團體賽第2輪戰和黑龍江特級大師郭麗萍的對局。

1. 兵七進一　卒7進1　　2. 傌八進七　馬8進7
3. 俥九進一　……

在對兵局的佈陣中，紅方起橫俥是郭特大喜愛的走法，意在伺機打通三路線搶出橫俥。

3. ……　　　　象7進5　　4. 炮二平五　馬2進3
5. 兵三進一　……

紅進三兵雖可搶先出俥，但影響右翼大子出動，不如改走傌二進三，以下車9平8，俥一平二，包8進4，炮八進二，紅勢優於實戰。

5. ……　　　　卒7進1　　6. 俥九平三　馬7進8
7. 俥三進三　車9平7　　8. 俥三進五　象5退7
9. 傌二進三　象3進5　　10. 兵一進一　……

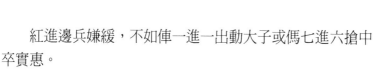

紅進邊兵嫌緩，不如俥一進一出動大子或傌七進六搶中卒實惠。

10. ……　　　包2進2　　　11. 傌七進六　士4進5
12. 炮八平六　包2進1　　　13. 傌六進七　車1平4
14. 仕四進五　包2退1　　　15. 相三進一　馬8進7
16. 俥一平二　包8平7　　　17. 俥二進四　車4進6
18. 傌七退八　包7進5

以包換傌兌子嫌急。應改走車4平3，兵七進一，車3退2，炮六平七，車2平7，黑方先手占優。

19. 炮六平三　馬7進5　　　20. 相七進五　車4平5

吃兵隨手，正確的次序應先走包2平5轟相，待紅相一退三後，再吃中兵。

21. 俥二平三　包2平5　　　22. 相一退三　馬3進4

23. 傌八進七　……

可改走兵七進一，馬4進3，兵七平六，包5平8，俥三平二，車5退1，俥二平五，馬3退5，紅兵過河好於實戰。

23. ……　　　車5平4
24. 俥三進二　包5平8
25. 炮三平二　馬4進6
26. 俥三平四　車4退3
27. 俥四退二　車4平3
28. 俥四進一　包8進2
29. 炮二平一　包8進3

黑方　梅娜

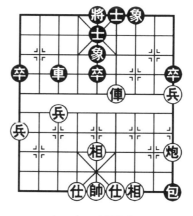

紅方　郭麗萍

圖15

30. 仕五退四　包8平9　　31. 兵一進一（圖15）

戰至第30回合，雙方已呈和勢。現郭特大妙衝邊兵，準備困死黑包，表現出敏銳的棋感和豐富的臨枰經驗。以下續弈：

卒9進1，俥四平二，車3平4，仕六進五（如改炮一退一，則包9平6，帥五平四，車4進6，帥四進一，車4平7，俥二平一，車7退3，俥一進一，卒5進1，紅亦有顧忌），車4進3，俥二退五，包9退1，俥二進一，包9進1，雙方握手言和。其實黑方此時多兩個通頭卒較有機會。

第16局　安徽 梅娜（先和）河北 尤穎欽

這是2004年4月10日團體賽第1輪戰和河北尤穎欽的對局。

1. 炮二平五	馬8進7	2. 傌二進三	車9平8
3. 俥一平二	馬2進3	4. 傌八進九	卒7進1
5. 炮八平七	車1平2	6. 俥九平八	包8進4

形成五七炮對屏風馬左炮封車的典型陣勢。

7. 俥八進六	包2平1	8. 俥八平七	車2進2
9. 俥七退二	馬3進2	10. 俥七平八	馬2退4
11. 兵九進一	……		

如改走炮七進七，黑則士4進5，兵九進一，象7進5，炮七退三，車2進3，傌九進八，包8平5，仕四進五，車8進9，傌三退二，形成無車棋的爭鬥，雙方各有千秋。

11. ……	象7進5	12. 俥八進三	……

可先走俥二進一試探對方應手，保留右俥穿宮捉馬的先

手。

12. …… 馬4退2 13. 俥二進一（圖16）……

如圖 16 形勢，紅方此手高右俥，擺脫封鎖，準備右俥左調攻擊 2 路黑馬，乃強硬的好手；黑方嚴陣以待，為力爭抗衡之勢。

13. …… 馬2進3 14. 俥二平六 士6進5

15. 炮七進三 ……

軟著！應改走兵七進一，黑如馬 3 進 1，則俥六進七，車象腰點穴悶宮要殺，黑方難以應付，紅大優。

15. …… 象5進3 16. 俥六進三 包8進1

兌子的巧手，迫紅兵種不全。

17. 兵三進一 包8平5 18. 相三進五 車8進4

軟著，應改走車 8 進 7，紅只能傌三退五，如傌三進四，卒 7 進 1，相五進三，包 1 平 5，黑優。

19. 傌九進八 包1平6

20. 傌八進九 象3退5

21. 兵三進一 車8平7

22. 傌三進二 馬7進8

23. 傌九退八 包6平9

24. 俥六進一 車7平4

25. 傌八進六 包9進4

26. 兵七進一 卒9進1

27. 兵五進一 士5進4

28. 傌二進四 士4進5

29. 兵九進一 卒9進1

黑方　尤穎欽

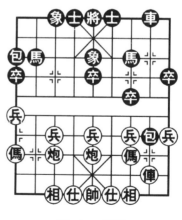

紅方　梅娜

圖 16

至此，形成雙傌三兵仕相全對馬包雙卒士象全以下雙方
均無建樹，握手言和。

第17局　安徽棋院 梅娜（先勝）安徽棋院 高華

這是 2002 年 7 月 19 日，在安徽棋院下的一盤指導棋。
雙方由「五九炮過河傌對屏風馬平包兌車」開局。

1. 炮二平五　馬8進7　　2. 傌二進三　車9平8
3. 俥一平二　卒7進1　　4. 俥二進六　馬2進3
5. 兵七進一　包8平9　　6. 俥二平三　包9退1
7. 傌八進七　士4進5　　8. 炮八平九　車1平2
9. 俥九平八　包9平7　　10. 俥三平四　……

演變成五九炮過河俥對屏風馬平包兌車的流行陣勢。

10. ……　　包2進4

黑方多走馬 7 進 8 成外肋
馬，以下紅方可選擇①俥四進
二；②俥八進六；③炮五進
四；④炮九進四等，各具攻防
變化。現黑方改進包封俥，高
老師在試探弟子的應變能力。

11. 兵五進一！　馬7進8
12. 俥四進二　包7進5
13. 相三進一　包7平3
14. 兵五進一！　……

猛攻中路，有力的佳著！
為紅傌盤頭而上，爭創良機。

14. ……　　卒5進1

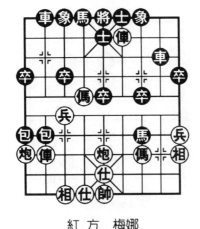

黑方　高華

紅方　梅娜

圖17

526

15. 傌七進五　車8進2　　16. 傌五進六　炮3平1
17. 仕四進五　馬8進7　　18. 俥八進二 ……
乘機升俥，鞏固中炮的地位，一著兩用，弈得靈巧！

18. ……　　　馬3退4（圖17）

黑退馬防紅帥五平四要殺，屬無奈之著。如圖17，紅四路車點象腰「穴道」，炮鎮中，馬騎河，攻勢洶洶；黑雙炮封鎖兵林線、8路車堅守佈置線和底馬協防中路，渡河馬窺紅中炮，且多三卒。雙方各有千秋，且看師徒如何廝殺。

19. 兵七進一　馬4進5？
急於兌傌，漏算的敗著！應徑走卒3進1為好。

20. 傌六進七！　車2進2　　21. 兵七進一　馬5進3？
貪吃兵導致速敗！應改走車8平6邀兌俥，尚可殊死一戰。不論紅方兌車與否，黑皆可滿意。

22. 傌七進五！ ……
傌踏中士，入局好手，紅棋勝利在望。

22. ……　　　士6進5
如改走象3進5，紅則傌五進七，黑亦難應付。

23. 俥四平五　將5平6　　24. 俥八平七　車8進1
25. 炮九進四　車2進1　　26. 炮九進三　車2退3
27. 俥七平六！（紅勝）

至紅方傌踏中士後，俥強佔花心，爾後平俥捉馬，揮炮過河，沉底叫將，橫一步俥成絕殺，弈來次序井然，顯露出紮實的功底。

第18局　安徽 梅娜（先勝）福建 蘇怡然

1. 炮二平五　馬8進7　　2. 傌二進三　車9平8
3. 傌八進七　包2平5　　4. 俥九平八　馬2進3
5. 兵七進一　卒7進1

以上是 1999 年 8 月 6 日，在溫州舉行的全國青少年象棋錦標賽中的一局棋。雙方走成「中炮緩開俥進七兵對後補列炮」的開局陣勢。眼下枰面出現對稱圖形，紅方仍握先手。

6. 俥一進一　包8平9　　7. 俥一平六　車1進1
8. 俥六進五　車1平6　　9. 俥六平七　馬7進6

黑躍馬反擊，似佳實劣。既自擋車路，又削弱中路的防禦。此時，紅方緊握先手，先發制人，黑方應改走包5退1，加強防守為妙。

黑方　蘇怡然

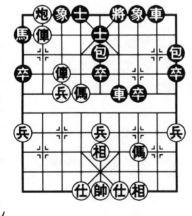

圖18

紅方　梅娜

象棋實戰短局制勝殺勢

10. 兵七進一　馬6進7
11. 傌七進八　馬7進5
12. 相七進五　車6進3？

黑進車河沿，空著，加速失敗。如改走包5平7，應優於實戰。

13. 傌八進六　馬3退1
14. 炮八進七！……

吹響進軍號角，猛攻黑方空虛的右翼，黑方局面已難維持。

14. ……　　　士6進5
15. 俥八進八　將5平6

528

（圖18）

如圖18，紅方攻勢如火如荼。從佈局階段黑方就一直落後，現已不堪收拾，敗局已定。

16. 俥七進三　將6進1　　17. 傌六進五　車8進2
18. 傌五退三　車8平7　　19. 傌三進一　象7進9
20. 俥七平六　車6進3　　21. 俥六平二　車7退1
22. 俥八平九　車6平7　　23. 炮八退一（紅勝）

第19局　安徽棋院 梅娜（先勝）安徽棋院 趙寅

這是2002年10月17日，安徽女象隊在省棋院舉行的一場對抗賽。趙寅於2003年榮獲國家象棋大師稱號，早於梅娜一年。雙方以「中炮過河俥對屏風馬兩頭蛇」開局。

　　1. 炮二平五　馬8進7　　2. 傌二進三　卒7進1
搶挺7卒，把佈局納入戰前準備的軌道。
　　3. 俥一平二　車9平8　　4. 俥二進六　馬2進3
　　5. 傌八進七　卒3進1　　6. 俥九進一　……
形成中炮直橫俥對屏風馬兩頭蛇陣勢。
　　6. ……　　　包2進1　　7. 俥二退二　象3進5
　　8. 兵七進一　包8進2　　9. 兵三進一　包2進1

至此，形成四兵（卒）相見的老式走法。其實紅方第八回合的兵七進一，現在的改進走法為兵三進一，以下黑方卒7進1，俥二平三，馬7進6，俥九平四，包2進1，俥四平二，成為紅方稍好局面。現在黑方右包巡河，軟弱。應改走卒3進1，紅則兵三進一，卒3進1，傌七退五，象5進7，俥九平七，馬3進4，傌三進四，馬4進6，俥二平四，車1平3，黑可抗衡。

黑方　趙寅

紅方　梅娜

圖19

10. 俥九平六　　士4進5

11. 炮八退一　　卒3進1？

紅方退炮，準備下手炮八平七，打破四兵（卒）相見的封閉局面，構思巧妙；黑方卒3進1，選擇錯誤。應改走卒7進1，紅則俥二平三，卒3進1，俥三平七（如貪吃黑馬，則包8平3，紅不易保持先手），包8平3，俥六進七，包2退4，炮八平三，車8進2，傌七退五，包2平3，俥七平二，車8進3，傌三進二。紅方較為主動，但黑方可戰，大大優於實戰。

12. 兵三進一	象5進7	13. 俥二平七	馬3進4
14. 傌三進四	馬4進6	15. 俥七平四	象7退5
16. 俥六平三	包8平7	17. 傌七進六	包2平4
18. 炮八進六！	包4退2	19. 俥四進四！	……

揮炮過河攻馬，進俥壓「象腰」攻象，動作連貫，著法積極有力！

19. ……	包4退1	20. 俥四退二	包4進2
21. 俥四進二	包4退2	22. 俥四退二	馬7進8

黑方進馬被迫變著，否則形成「二打一還打」，黑方不變，違規判負。

23. 俥四平五　　馬8進9（圖19）

如圖19，紅方各子活躍，占位俱佳，掌握主動；黑方

子力分散，一車尚未啟動，明顯落後，局勢已不容樂觀。

　　24. 傌六進七　包4進6　　25. 俥五平一！　車8進6

　　如改走馬9進7，紅則炮五進五，象7進5，俥三進一，黑方敗勢。

　　26. 炮八退四　包4退1　　27. 傌七進五！　象7進5

　　28. 炮五進五　士5進6　　29. 俥三進四　車1平2

　　30. 炮五退三!（紅勝）

　　以下著法：①車2進6，俥三平五，士6退5，俥五平八，紅得車勝；②將5進1，俥三平五，將5平6，俥一進二，紅勝。

第20局　北京 李茉（先負）安徽 梅娜

　　這是 2000 年 8 月 2 日至 9 日，大連金石灘「楓葉杯」全國青少年象棋錦標賽第十二輪的一局棋。雙方由「中炮過河俥高左炮對屏風馬左馬盤河」拉開戰幕。（李茉現已是女子象棋大師）

　　1. 炮二平五　馬8進7　　2. 傌二進三　車9平8

　　3. 俥一平二　卒7進1　　4. 俥二進六　馬2進3

　　5. 兵七進一　馬7進6

　　雙方熟讀兵書，走成中炮過河俥對屏風馬左馬盤河的基本陣勢。

　　6. 傌八進七　象3進5　　7. 炮八進一　……

　　紅方高左炮，是攻擊黑方左馬盤河的主流變化之一，曾一度凡攻左馬盤河，皆用高炮局。

　　7. ……　　卒7進1　　8. 俥二退一　馬6退7

　　9. 俥二進一　馬7進6　　10. 俥二退一　卒7進1

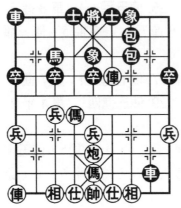

黑方　梅娜

紅方　李茉

圖 20

黑方求戰，主動變著。

11. 俥三退五　馬 6 退 7
12. 俥二進一　包 8 平 9

平包兌俥，著法穩正。黑如改走車 1 進 1，紅俥二平三，黑棄子求攻，將另有複雜變化，互有顧忌。

13. 俥二平三　車 8 進 2
14. 炮八平三　……

打卒隨手棋，招致黑方的強烈反擊，是非常易犯的錯誤。正確應對是：炮五平四，黑則包 2 退 1，炮四進六，包 2 平 4，炮八平三，包 4 進 1，局勢緩和。

14. ……　　　包 2 退 1　　15. 炮三進四　包 9 平 7
16. 傌七進六　包 2 平 7
17. 俥三平四　車 8 進 6！（圖 20）

如圖 20，黑方進車「死亡線」強手，對紅俥四進二捉包已胸有成竹。現在枰面上黑方車雙包猛攻紅方空虛的右翼，窩心馬的弱點已暴露無遺，黑已呈反先之勢。

18. 俥四進二　車 8 平 7！

巧手！暗保黑包兼攻紅方底相，又搶一步先手。

19. 相三進一　車 1 進 1　　20. 炮五進四　馬 3 進 5
21. 俥四平九　士 6 進 5　　22. 俥九退二　馬 5 進 4
23. 後俥進二　車 7 平 6　　24. 後俥平二　將 5 平 6
25. 俥二退二　象 5 進 3！

黑方妙手連發！繼第18回合平車保包巧手搶先後，提右車邀兌、爭勢一車換傌炮、支士打傌、平車肋道、出將要殺，現飛象攔死紅俥線路；欲架中包，制紅於死地，弈來次序井然，著著致命，紅方只有招架之功，毫無還手之力，輸棋只是時間問題。

26. 兵五進一　包7平5　　27. 俥九平八　包7進2！
28. 俥八退二　包7平5!　　29. 相一進三　後包進3！
30. 相三退五　馬4進5!（紅勝）

第21局　安徽 梅娜（先勝）農協 畢彬彬

這是 2001 年 3 月 8 日，樂山全國象棋團體錦標賽第三輪的一局棋。雙方由「順炮兩頭蛇對雙橫車」開局。（畢彬彬現已是女子象棋大師）

1. 炮二平五　包8平5

2. 傌二進三　車9進1

黑方搶出橫車，是賽前佈局準備的需要。

3. 俥一平二　馬8進7

4. 傌八進七　車9平4

5. 兵三進一　馬2進3

6. 兵七進一　車1進1

至此，形成順炮兩頭蛇對雙橫車的基本陣勢。

7. 仕六進五　車4進5

紅方補仕寓攻於守；黑方進車兵線，欲對紅左傌施壓，

黑方　畢彬彬

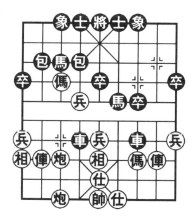

紅方　梅娜

圖21

雙方著法皆為譜著。

　　8. 相七進九　　車1平6　　　9. 俥九平六　　車4平3
　　10. 俥六進二　　車6進5

黑方可考慮改走卒5進1活馬，紅則炮八退二，包2進5，俥七退六，包2平5，俥六進五，車3平2，炮八平七，馬3進5，俥二進六，雙方互纏。

　　11. 炮八退二　　車6平7

平車壓俥，貌似兇狠，實則對紅不構成威脅，相反被紅平炮打車後，黑方3路線的弱點更加突出。應改走包2進5較好，則炮八平七，車3平2，俥七進六，車6進2，兵七進一，形成對攻。

　　12. 炮八平七　　車3平2　　13. 俥二進二　　卒7進1
　　14. 馬七進六　　車2平3　　15. 俥六平八　　車7退1
　　16. 馬六進七　　包5平4　　17. 炮五平七　　車3平4
　　18. 相三進五　　車7進1　　19. 兵七進一　　馬7進6
　　20. 兵七平六（圖21）……

如圖21形勢，紅方陣形工穩，子力舒展，雙炮威脅黑方3路馬和底象，攻勢浩大；黑方則陣形散亂，面臨失子、失勢的危險，難有好的抉擇解脫被動挨打局面。

　　20. ……　　　　包4平7　　21. 炮七進五　　包2進4

如改走車7進1，紅則俥二平三，包7進5，俥八進五，黑亦失子，難挽敗勢。

　　22. 後炮進三!　　包2退4　　23. 馬三退二　　卒7進1
　　24. 俥八平七　　……

平俥保炮，暗伏退馬捉死車和轟底象，好棋！

　　24. ……　　　　馬6進5　　25. 馬七退八　　車4進2

26. 炮七進六　士4進5　　27. 前炮平八　將5平4
28. 炮七進二　將4進1　　29. 俥七進六　將4進1
30. 傌八進七（紅勝）

第22局　安徽 梅娜（先勝）上海 羅文研

1. 炮二平五　馬8進7　　2. 傌二進三　車9平8
3. 俥一平二　卒7進1　　4. 兵七進一　馬2進3

黑方可改走包8進4，既可遏阻紅俥活動，又可伺機反擊，靈活機動，富有變化。以下紅如接走傌八進七，黑可走象7進5，形成「左炮封車」；也可走包2平5，形成「左炮封車轉半途列炮」，皆可滿意。

5. 俥二進六　象7進5　　6. 傌八進七　車1進1

以上是2000年8月2日至9日，在大連金石灘舉行的「楓葉杯」全國少年象棋錦標賽第十一輪中的一局棋，雙方走成「中炮過河俥對屏風馬左象橫車」的開局陣勢。

7. 俥二平三　車8平7　　8. 俥九進一　車1平4

改走包2進4較為積極，紅如接走兵五進一，則車1平4，黑方可以滿意。

9. 俥九平二　馬7退5

回馬兌俥，一廂情願的壞棋。以上錯失包2進4力爭進取的機會，現局勢急轉直下；最好的應對，只能忍耐走車4平8，以下包2進4或包8進4必得其一，應該優於實戰。

10. 俥三平四　包8平7　　11. 兵五進一！……

針對黑方窩心馬的缺陷，進中兵由中路發動攻勢，有力之著。

11. ……　　　　車4進5　　12. 炮八進四！（圖22）

黑　方　羅文研

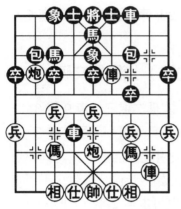

紅　方　梅娜

圖 22

如圖 22 形勢，紅方揮炮過河，猛攻中路，抓住戰機，十分緊湊，無疑已大佔優勢。

12. ……　　卒 3 進 1

13. 兵五進一　卒 3 進 1

錯著，只能走卒 5 進 1 堅持周旋。

14. 兵五進一　馬 3 進 4

15. 傌四進二　馬 4 退 2

貪吃一子，加速失敗。

16. 兵五進一　象 3 進 5

17. 傌七進五　馬 2 進 4

18. 傌五進六　車 4 退 2

19. 傌三進五　車 4 退 2　　20. 傌五進四　……

進傌窺象，牽制 4 路黑車，走得極為細膩。如貪吃黑過渡卒走傌五進七，則車 4 進 2，傌七進八，包 7 進 4，黑方局勢得以緩和。

20. ……　　包 7 進 1　　21. 炮五進四！　包 2 平 3

22. 相三進五　……

改走相七進五更佳。

22. ……　　包 3 退 1　　23. 傌四退一　　包 3 進 1

24. 仕四進五　車 4 進 6　　25. 仕五進六！　……

一著揚仕，巧妙地化解了黑方的「雙重威脅」；黑方不敢包 3 平 6 打傌，否則傌四進五成絕殺。紅方走得相當精彩，現黑車反陷囹圄，局面已不堪收拾。

25. ……　　包 7 平 6　　26. 傌四退一！　……

象棋實戰短局制勝殺勢

棄俥吃包，膽大心細，算計準確，胸有成竹。

26.……　　　車4平8　　27.俥四平二！（紅勝）

紅方再度棄俥，妙趣橫生。黑方如走車8退5，則傌四進五，雙將絕殺。黑方推枰認負。黑若要繼續堅持，只能走：車7進2，紅則俥二退五，車7平6，傌四進六，包3平4，俥二進五，卒3平4，炮五退一，車6平7，俥二平四，卒4進1，帥五平四，車7退2，士六退五，車7平8，俥四退二，卒4平5，相五退三，卒5平4，傌六退四，包4進一，傌四進五。紅勝。

第23局　安徽棋院 梅娜（先勝）合肥 王東

這是2002年2月25日，王東在安徽棋院下的一盤指導棋。王東曾代表安徽參加過全國賽，也是安徽省男子象棋大師。

1.炮二平五　包8平5　　2.傌二進三　馬8進7
3.俥一平二　卒7進1

黑方挺7卒，制紅右傌，形成緩開車佈局陣勢。其具有靈活多變、柔中帶剛的戰術特點。

4.傌八進七　馬2進3　　5.俥九進一　包2平1

紅俥九進一布成正傌直橫俥陣勢，是先手方的主要攻法之一；黑平包通車，準備牽制紅方左翼子力，著法針鋒相對。

6.俥九平六　車1平2　　7.兵七進一　車2進6
8.炮八退一　……

退炮係新招，旨在威脅黑方3路線。過去多走炮八平九，則車9進1，俥二進四，車2平3，俥六進一，車9平

黑方　王東

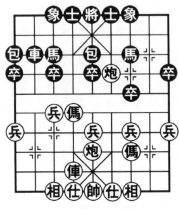

紅方　梅娜

圖23

2！雙方互纏。

8. ……　　　車9進1

9. 俥二進一　……

　　紅升俥下得很有心計，對此陣勢有了一定研究，係改進之著，難能可貴。老式著法此手為：炮八平七，車2進2，俥二進一，車9平2，另具攻守。現紅方改變行棋次序，使黑車不能去9平2，稍稍之變，贏得了佈局的主動。

9. ……　　　車9平6

10. 俥二平四　車6進3

漏著。升車巡河，意在兌俥搶上一步馬，漏算紅傌七進六踩車爭先，也是全局的關鍵性敗著。

11. 傌七進六　車6進4

兌車無奈，如改走車6平4，則兵七進一，紅方得車，勝定。

12. 炮八平四　車2退4　　13. 炮四進五（圖23）……

如圖23形勢，紅黑有效步數為9·7，紅已搶兩先，況此手紅炮過河左右逢源，黑勢不容樂觀。

13. ……　　　包1進4　　14. 炮四平三　車2進2

升車巡河，置底線於不顧，實屬無奈之舉。

15. 炮三進三　士6進5　　16. 俥六平二　車2平4

17. 炮三平一　將5平6　　18. 俥二進六　將6進1

19. 俥二退五　包1退1

退包栓鏈車馬，上當受騙的空著。

20. 俥二進四　將6退1　21. 傌六退四　包5平6

22. 俥二平三　象3進5

飛象棄馬亦屬無奈之著，黑方敗局已定。

23. 俥三進一　將6進1　　24. 俥三退二　包1進1

25. 傌四進五！

黑方認負。以下黑如接走卒5進1，紅則炮五平四，得子勝定；又如走包1平7，傌五進三，伏側面虎殺，紅亦勝定。

第24局　安徽棋院 梅娜（先勝）安慶 汪浩

這是2003年9月29日，在安徽省棋院下的一盤指導棋。汪浩曾獲安慶市男子象棋冠軍，雙方由「中炮過河俥對屏風馬左馬盤河」開局。

1. 炮二平五　馬8進7　　2. 傌二進三　車9平8

3. 俥一平二　卒7進1　　4. 俥二進六　馬2進3

5. 兵七進一　馬7進6　　6. 傌八進七　卒7進1

黑方急衝7路卒，考驗紅方的應變能力，也是指導老師用心良苦之所在。當然此著的正規變化飛右象，則更為穩正與合理。

7. 俥二平四　馬6進8

黑如改走卒7進1，紅則俥四退一，卒7進1，傌七進六，紅方先手，局勢占優。

8. 傌七進六　卒7進1　　9. 俥四平二　馬8進7

10. 兵七進一！卒3進1　　11. 傌六進五　馬3進5

12. 炮五進四　……

黑 方　汪浩

紅 方　梅娜

圖24

紅方自第9回合，平俥捉馬兼封黑無根車包；接著棄七兵、傌踏中卒、炮鎮空心，弈來頓挫有致。以棄傌的代價換來大優局面，可謂人小心大，有膽有識。黑方第11回合，馬3進5如改走象3進5，紅則傌五進七，車1平3，傌七退六，得回失子，局面亦占優。

12.……　　　車1進1
13.炮八進二　卒3進1
14.炮八進一　……

提炮催殺，走得緊湊有力。可見第10回合紅方棄七兵的妙用。

14.……　　　將5進1　　15.俥九進二　車1平3
16.炮八平二　車3進2　　17.俥二平三！……

平俥打車兼要殺，靈活機動，好棋！

17.……　　　包8平7　　18.炮二平五　將5平4
19.俥九平六　包7平4　　20.俥三進二　士4進5
21.前炮平六　包4平5　　22.仕四進五　將4退1

黑如走包5進4，紅則仕五進四；以下，黑方要解重炮殺，勢必丟子，亦是敗勢。

23.炮六平九　包2平4

黑如改走將4平5，紅則炮九進三，象3進1，炮九平四，將6平5，俥六平四，包5平6，俥三平五，車3退

象棋實戰短局制勝殺勢

540

1，俥四進四，以下炮五平四，紅勝。

24. 炮九進三　象3進1　　25. 炮五進三！……

破士入局，乾淨俐落。使黑包5進3反擊的「夢想」破滅。

25. ……　　　包4退1　　26. 炮九平四（紅勝）

如圖24所示，紅方雙俥雙炮緊追不捨，黑見大勢已去，遂推枰認負。

第25局　北京 劉君（先負）安徽 梅娜

這是2002年4月9日，濟南全國象棋團體錦標賽 女子組中的一局棋，雙方由「士角炮對挺卒」開局。劉君係象棋大師，2003年11月30日公佈其等級分排在全國第20位。

1. 炮二平四　卒7進1

紅方首著平炮士角是一種試探性的戰法；黑方挺7卒意在限制紅方形成先手反宮馬的理想陣勢，這也是一種應付士角炮的有效策略。

2. 傌八進七　馬8進7　　3. 炮八平九　馬2進3
4. 俥九平八　車1平2　　5. 傌二進三　車9平8
6. 俥一平二　象7進5　　7. 俥二進四　包2進2
8. 相七進五　馬7進8　　9. 俥二平六　馬8進7

佈局至此，黑方取得了滿意的局面。

10. 炮四進五　包2平3　　11. 炮四平七　車2進9
12. 傌七退八　包3退2

實戰至此，紅方有效步數六步；黑方卻有七步，黑方形勢明顯樂觀。

13. 俥六平二　士6進5　　14. 俥二退一　馬7退6

黑 方　梅娜

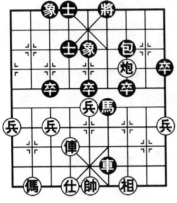

紅 方　劉君

圖 25

15. 傌三進四　車 8 平 6
16. 傌四進六　卒 3 進 1
17. 炮九進四　馬 6 進 4
18. 兵五進一　包 3 平 4
19. 傌六進四　包 8 平 7
20. 俥二平四　車 6 進 2
21. 俥四進二　將 5 平 6
22. 俥四平六　……

平俥捉馬，急躁之著，應補仕靜觀其變，穩妥。

22. ……　　卒 5 進 1

進中卒拆炮架，好棋。紅方面臨困難的抉擇。

23. 傌四進六　車 6 進 7

紅傌兌包，冒險行動；黑車殺仕、勝券在握。

24. 帥五進一　車 6 退 1　　25. 帥五退一　馬 4 進 5

紅方藩籬破碎，危在旦夕。

26. 炮九平三　……

平炮防黑包 7 進 7 成絕殺。

26. ……　　士 5 進 4

27. 俥六退三　馬 5 退 6（圖 25）

紅方超時判負。如圖 25 所示，黑馬正捉紅炮；若逃炮，中卒渡河。紅如時間充足，也將必敗無疑。

第 26 局　安徽棋院 梅娜（先勝）合肥 趙泉

安徽省合肥市「廬陽杯」象棋賽每年年初舉辦，一年一

屆已形成傳統賽事。這是
2004 年元月 13 日「盧陽杯」
賽第六輪中的一局棋。雙方由
「中炮邊傌對屏風馬」開局。

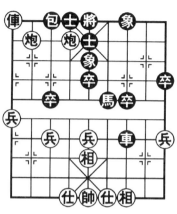

1. 炮二平五　　馬 8 進 7
2. 傌二進三　　車 9 平 8
3. 俥一平二　　馬 2 進 3
4. 傌八進九　　包 2 平 1
5. 俥九平八　　車 1 平 2
6. 俥二進四　　象 3 進 5
7. 兵九進一　　包 8 平 9

黑平包兌俥搶先，無可非
議。

8. 俥二平六　　車 2 進 6　　　9. 炮五平六　　……

紅方平炮整形，適時的好棋，並含有脅迫黑過河車的味
道。

9. ……　　　　卒 3 進 1　　　10. 俥六平八　　車 2 退 1
11. 傌九進八　　士 6 進 5

補左士，可謂是開門迎盜的壞棋。應改走車 8 進 5，紅
如傌八進七，車 8 平 4，傌七進九，車 4 進 2，傌九進七，
車 4 退 6，炮八進七，士 4 進 5，尚無大礙。

12. 炮六進六！　　……

進炮卡象腰，棋感特好。是一錘定音的巧手。

12. ……　　　　卒 7 進 1　　　13. 傌八進九！　　馬 7 進 6
14. 傌九進七　　包 9 平 3　　　15. 炮八進七　　包 3 退 2
16. 俥八進七　　……

第十章　新晉女子象棋大師梅娜實戰短局選評

543

紅方繼炮點象腰後，強渡邊騎，兌掉黑馬，沉炮叫將，揮俥捉包，一氣呵成；黑棋敗局已定。

16. ……　　　　包1退2　　17. 俥八平九　車8進7
18. 俥九進二　車8平7　　19. 相七進五　車7退1
20. 炮八退一（圖26）

如圖26所示，紅方三子歸邊，攻勢猛烈，紅俥正捉黑包，黑方見難以應付，遂投子認負。以下，黑如包3進3，紅則俥九平七，包3進3（如馬6進4，紅俥硬吃包，悶殺），俥七退四捉雙叫殺，紅方得子勝定。

第27局　安徽棋院 梅娜（先勝）蚌埠 張元啓

2003年12月9日，安徽女子象棋隊赴蚌埠市進行友誼賽。這是梅娜與張元啟老師的一盤對局。張元啟1976年即獲安徽省男子象棋冠軍，曾是安徽省象棋隊主力成員。雙方由「五七炮對屏風馬左包封車」開局，紅方21個半回合取得勝利。

1. 炮二平五　馬8進7　　2. 傌二進三　車9平8
3. 俥一平二　馬2進3　　4. 傌八進九　卒7進1
5. 炮八平七　車1平2　　6. 俥九平八　……

至此，形成五七炮對屏風馬的佈局陣勢。

6. ……　　　　包8進4

左包過河封控紅方右翼子力，是當前新興走法。

7. 俥八進六　包2平1　　8. 俥八平七　車2進2

這兩個回合，雙方都圍繞「左封右兌」的開局要領行棋，均為正常著法。

9. 俥七退二　……

紅車吃卒獲利後，回俥巡河策應右翼。此手如改走兵九進一，雙方會成互纏之勢。

9. ⋯⋯　　　象3進5

10. 兵三進一　馬3進2

11. 俥七平八　⋯⋯

紅如改走兵三進一，則馬2進1，俥七平二，車8進5，傌三進二，馬1進3，俥二進三，象5進7，雙方平穩。

11. ⋯⋯　　　卒7進1

挺卒交換感覺不爽，起碼黑落後手。似可考慮馬2退4，紅俥八平六，馬4進2，俥六平八（雙方不變作和），馬4退2，俥八進三，馬4退2，兵三進一，象5進7，傌三進四，包8平3，俥二進九，包3進3，仕六進五，馬7退8，炮五進四，馬2進3，炮五退一，兌去雙車，子力簡化，形成紅方略好、黑方亦可堅守的局面。

12. 俥八平三　馬2進1　　13. 炮七退一　車2進5

14. 炮七平三　包8退5　　15. 傌三進四　包8平3

由此，掀起激戰高潮。

16. 俥二進九　包3進8　　17. 仕六進五　包3平1

黑方平包強攻，逼上「梁山」之著。如改走馬7退8，紅則炮三進一，車2退2，炮五進四，象5進7，炮五退二，紅方大佔優勢。

18. 仕五進六　馬1進3　　19. 傌四進六！……

繼續棄傌，躍傌搶攻，比時間、爭速度，入局好手。

19. ……車2進1　　20. 炮五平七　後包進5

21. 傌三平八　……

既不吃馬，也不逃傌，平傌邀兌，是解除黑方威脅、獲取勝利的關鍵之著。走得沈著，老練。

21. ……　車2平7

22. 傌六進八（圖27）（絕殺紅勝）

如圖27所示，黑方無法解除紅馬臥槽兼掛角的殺招，認負。第21回合，黑如兌車，亦失子敗定。

第28局　安徽 梅娜（先勝）安徽 趙冬

這是2003年，武漢全國象棋個人錦標賽女子組第三輪中的一盤棋。安徽的兩位選手相遇。趙冬係女子象棋大師，2003年等級分排在全國第24位。雙方由「五八炮對屏風馬左象」開局。

1. 炮二平五　馬8進7　　2. 傌二進三　車9平8

3. 傌一平二　卒3進1　　4. 兵三進一　馬2進3

5. 傌八進九　士4進5　　6. 炮八進四　象7進5

黑方第5回合走士4進5較為少見，一般的應法，以卒1進1居多。

7. 傌九進一　卒1進1　　8. 炮八平三　卒1進1

9. 兵九進一　車1進5　　10. 傌二進四　包2平1

黑應改走包8平9，紅則傌九平二，車8進5，傌二進三，再包2平1，要好於實戰。

11. 傌九平四　包8平8　　12. 傌二進五　馬7退8

由於黑方行棋次序有誤，形勢要落後許多。

13. 俥四進三　車1平6　　14. 傌三進四　包1進4

15. 兵五進一　包9平7

應改走包9進4，較為積極主動。

16. 炮五進四　馬8進9　　17. 炮五平一　包1退1

18. 傌九進八　包1平5　　19. 傌八進七　包7進3

20. 炮三進一　象5退7（圖28）

如圖28所示，紅方雙傌、雙炮占位活躍，多一邊兵；黑方佔有空心包的優勢，但雙馬呆滯，暫無出路；應為紅方稍好。

21. 帥五進一　將5平4　　22. 炮三平二　包7進1

23. 兵一進一！　包5平9

紅方棄兵好手；黑方貪兵敗著。

24. 傌四進六　馬3進5

25. 傌七進八　將4平5

26. 傌六進四　馬5退6

大漏著。若改走包7退3，雖不好下，但尚可堅持，不致速敗。試演如下：包7退3，紅則傌四進三，馬5退6，傌八退六，將5平4，傌六進四，包7平3，傌三退一，包9退3，炮二平七，象3進5，傌四退二，形成紅雙炮傌、兵仕相全對雙包卒士象全，黑亦是敗勢。

黑方　趙冬

紅方　梅娜

圖28

27. 傌四進六（紅勝）

第 29 局　安徽棋院 梅娜（先勝）合肥 崔厚澤

這是 2004 年 7 月 21 日在省棋院備戰 8 月 2 日至 9 日濟南全國少年象棋錦標賽的一盤熱身戰。對手崔厚澤曾是「盧陽杯」賽冠軍，崔老師冒酷暑親赴棋院幫助、指導梅娜備戰熱身。雙方由「中炮對左包封俥轉半途列包」開局。

1. 炮二平五　馬 8 進 7　　2. 傌二進三　車 9 平 8
3. 俥一平二　包 8 進 4　　4. 兵三進一　包 2 平 5
5. 兵七進一　車 1 進 1

紅方進七兵，形成「兩頭蛇」陣勢，是目前非常流行的走法；黑方迅速起橫車，準備左移對紅方右翼實施攻擊，是「左包封俥」方慣用的戰術。

6. 傌八進七　車 1 平 8
7. 俥九平八　……

出動主力，意在攻擊黑方薄弱的右翼。

7. ……　　　包 8 平 7
8. 俥二平一　前車進 3

紅方平俥忍耐，黑方升車巡河，皆為穩妥之著。

9. 炮八進五　馬 2 進 3
10. 俥八進六　卒 7 進 1？
11. 俥八平七　馬 7 退 5
12. 炮八退一！……

紅方抓住黑方第 10 回合挺

黑　方　崔厚澤

紅　方　梅娜

圖 29

象棋實戰短局制勝殺勢

7卒的軟著，乘機平伸壓馬，現及時退炮轉攻中路，黑方已十分被動。

12. ……　　　卒 7 進 1

致命的敗著，讓紅中炮鎮住窩心馬後，局勢不堪收拾。

13. 炮八平五！　馬 3 進 5　　14. 炮五進四　車 8 平 5

15. 俥三退五　　包 7 平 8　　16. 俥一平二　卒 7 進 1

17. 相三進五　　車 8 進 4

如改走車 8 進 3，紅則炮五進二，車 8 平 3，炮五退三，紅得子勝勢。

18. 俥七平六　　車 5 平 4　　19. 俥六退一　　車 8 平 4

20. 兵五進一！　車 4 平 6　　21. 俥七進六　　車 6 進 1

22. 俥六進七！　車 6 平 5　　23. 俥七進八！　車 5 平 4

24. 俥五進七　　車 6 退 4　　25. 俥八退九　　象 3 進 1

26. 仕四進五　　車 4 進 2　　27. 俥九進七　　車 4 平 3

28. 後俥進六！（圖 29）（紅勝）

如圖 29，黑方如要解殺，只能用車啃炮，敗局只是時間問題，遂推枰認負。如改走車 3 退 1，紅方勝法，請讀者自行演練。

第 30 局　安徽 梅娜（先勝）上海 趙旭婷

2004 年 8 月 2 日至 9 日，全國少年象棋錦標賽在山東省濟南市舉行。梅娜在 9 輪比賽中以 6 勝 2 和 1 負積 7 分的成績，榮獲女子 16 歲組冠軍，同時榮膺國家女子象棋大師稱號。這是首輪比賽的一局棋。雙方由「順炮直俥對緩開車」拉開戰幕。

1. 炮二平五　　包 8 平 5　　2. 俥二進三　　馬 8 進 7

黑方 趙旭婷

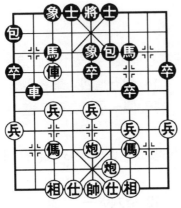

紅方 梅娜

圖30

3. 俥一平二　　卒7進1
4. 傌八進七　　馬2進3
5. 俥九進一　　包2平1
6. 兵七進一　　車1平2
7. 俥九平六　　車2進6
8. 炮八退一　　車9進1
9. 俥二進一　　車9平6
10. 俥二平四　……

對弈至此與我們前面介紹的第9局梅娜對王東所下的指導棋完全一樣。

10. ……　　　車6進7
11. 炮八平四　　車2退2

退車巡河嫌軟。可改走士4進5，紅如傌七進六，則車2退2，傌六進七，包1進4，絕對好於實戰。

12. 俥六進五！　包5平6　　13. 俥六平七　　象7進5
14. 兵五進一！　包1退1（圖30）

如圖30所示，紅方進中兵，過河俥將輔助中炮盤頭傌攻進，著法兇悍；黑方子力受制，很難抵禦紅方的攻勢，紅方明顯占優。

15. 兵五進一　　包1平3　　16. 俥七平六　　車2平5
17. 傌三進五　　車5平2　　18. 俥六進二！　包3平1
19. 兵七進一！　車2退1

這兩個回合，紅進俥象眼捉包，再挺七兵渡河助戰，弈來得心應手。

20. 傌七進六　　包1進5

象棋實戰短局制勝殺勢

黑見局勢很難收拾，飛包轟兵，準備棄子一搏。

21. 兵七進一　車2進5　　22. 兵七進一　包6平3

23. 傌六進五　馬7進5　　24. 炮五進四　士6進5

25. 俥六退四　車2退2　　26. 傌五退六　車2退3

27. 炮五退四　車2平6　　28. 炮四平一　包1進3

沉包貪攻已無濟於事，改走包3進1，可多堅持幾個回合。

29. 俥六平二　將5平6　　30. 俥二進五　將6進1

31. 炮五平四　……

實戰中紅方退俥和進俥將軍的幾個回合，略去。大概為湊著數，與時限有關，與棋局無關。

31. ……　　　車6平5　　32. 仕四進五　士5進4

33. 俥二平五（成絕殺，紅勝）

第31局　浙江 趙楨楨（先負）安徽 梅娜

1. 兵七進一　馬2進3

紅方首著「仙人指路」試探對方應手；黑方起馬欲鬥內功。但馬2進3較為少見，一般走馬8進7。

2. 炮二平五　卒7進1　　3. 傌二進三　馬8進7

4. 俥一平二　車9平8　　5. 俥二進六　包8平9

6. 俥二平三　包9退1　　7. 傌八進七　士4進5

以上是2004年，濟南全國少年象棋錦標賽第八輪，8月8日弈出的一盤棋，雙方由「仙人指路對起馬」開局。至此又演變成「中炮過河俥對屏風馬平包兌俥」的基本陣勢。

8. 傌七進六　包9平7　　9. 俥三平四　車8進5

11. 炮八進二　象3進5　　12. 相七進九　……

黑方 趙楨楨

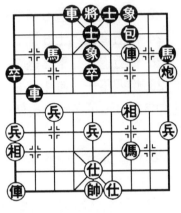

紅方 梅娜

圖31

飛邊相自亂陣形。正著應走炮五平六，黑如接走卒3進1，紅有兵三進一和炮八平九兩種走法。其中炮八平九較易掌握，介紹如下：炮八平九，包2平1（如改走車1平2，則俥九平八，卒1進1，傌六進五，紅方優勢），傌六進七，包1進3，兵九進一，車1平4，仕四進五，車4進3，兵七進一，車8平3，俥四進二，包7平9，俥四平三，車3退1，傌七進九，馬3進2，兵九進一！馬2退1，兵九進一，紅方稍好。

12. ……　　　車8進3　　13. 炮五平六　車8平2

紅方由於飛相的失誤，致使黑左車順利右移，已呈反先之勢。

14. 傌六進七　包2退1　　15. 炮六平七　馬7進8

16. 俥四平3　……

平俥擋包，自投羅網，是以下造成失子的根源。應改走俥四退四，較好。

16. ……　　　包2平3　　17. 仕六進五　……

立即白失一子，應該看到黑馬8退9的棋。此時紅方最佳的應著只能：傌七進五，象7進5，炮七進五，車2退3，俥三平五，棄子換象一搏。

17. ……　　　馬8退9　　18. 俥三進一　包3進2

19. 炮七進四　車2退3　　20. 兵三進一　車1平4
21. 炮七平一　車2退1　　22. 相三進五　卒7進1
23. 相五進三（圖31）

如圖31所示：紅方一車原地未動，一車路線不暢，陣形不整，失子失勢；黑方大佔優勢，勝券在握。

23. ……　　　　車2平8　　24. 相三退五　馬3進4
25. 俥九平六　車8進3　　26. 俥六進二　包7進6

紅方又丟一子，必敗無疑。

27. 相五退三　車8退4　　28. 炮一平五　馬4進5
29. 俥六退七　將5平4　　30. 炮五退二　包7退3

紅方認負。

第32局　安徽棋院 梅娜（先勝）合肥 尹健

2003年鎮江全國少年象棋錦標賽前夕，市內高手指導、陪練省女象隊已是省棋院的傳統舉措。尹健老師曾獲安徽省男子大師稱號，這局棋是7月23號弈出的。雙方由「順炮直俥兩頭蛇對雙橫車」開局。

1. 炮二平五　包8平5　　2. 傌二進三　馬8進7
3. 俥一平二　車9進1　　4. 傌八進七　車9平4
5. 兵三進一　馬2進3　　6. 兵七進一　車4進7
7. 傌三進四　車1進1

第六、七回合黑車改變了行棋次序。實際上與「順炮直俥兩頭蛇馬躍河口」陣勢異途同歸。

8. 炮八進二　卒3進1

棄卒意在拆紅炮架，搶出一路黑車。

9. 兵七進一　車1平6　　10. 炮八平七　……

黑方 尹健

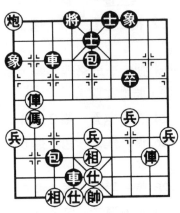

紅方 梅娜

圖32

改進著法。過去此著多走傌四進三，車6進2，兵三進一，卒5進1，雙方對攻。

10. …… 車6進4
11. 炮七進三 馬7退5
12. 兵七進一 包2進2
13. 俥九平八 包2平6
14. 仕四進五 馬5進3
15. 兵七進一 車6平3
16. 炮五進四 士4進5
17. 俥二進二 車3退3
18. 俥八進五 包6平3

以上這一段著法，雙方攻守俱緊，對搶先手；枰面上形成紅方兵種好和多兵的滿意形勢。

19. 傌七進八 車4退5？ 20. 炮五平一 車4進5
21. 炮一平九 ……

這兩個半回合，黑4路車等於沒走棋，反而讓紅炮白吃兩卒，並集中俥傌炮攻其右翼。究其原因，是車4退5捉炮造成的。此著應改走卒9進1。

21. …… 將5平4 22. 炮九進三 象3進1
23. 相三進五 包3進3（圖32）

如圖32所示，黑包打紅俥，如逃俥勢必中包轟相；紅方俥傌炮三子猛攻黑方右翼，看來一場惡戰，在所難免。

24. 俥二進三 包5進5 25. 仕五進六 包3平2

黑閃包打俥，伏車3進7吃相成絕殺，戰鬥進入白熱

化。

26. 俥二平六　　士 5 進 4　　27. 俥八進四　將 4 進 1

28. 傌八進七！ ······

獻傌妙手！阻擋黑車吃相要殺，並伏俥八退一後，俥六進二的凶著。

29. ······　　　將 4 平 5

黑如改走車 3 進 1，紅則俥八退一，將 4 退 1，俥六進二，將 4 平 5，俥六進一殺。

29. 俥八退一　將 5 退 1　　30. 俥六平四　車 3 進 1

31. 俥四進三　士 6 進 5

32. 俥八進一　士 5 退 4（紅勝）

第 33 局　安徽 梅娜（先勝）北京 史思旋

這是 2003 年 8 月 7 日鎮江全國少年象棋錦標賽第 7 輪的一局棋，雙方由「順炮直俥進七兵對橫車邊馬」開局。

1. 炮二平五　包 8 平 5　　2. 傌二進三　車 9 進 1

黑方搶出橫車，意在納入自己戰前準備的佈局軌道，不給紅方橫俥的選擇。

3. 俥一平二　馬 8 進 7　　4. 傌八進七　車 9 平 4

5. 兵七進一　馬 2 進 1

紅先挺七兵是一種趨向，並有試探黑方應手的意思。常見著法為兵三進一，則馬 2 進 3，兵七進一，車 1 進 1 形成「兩頭蛇對雙橫車」的常見佈局；現黑馬屯邊，佈陣靈活。如改走馬 2 進 3 也是可行之策，發展趨勢也將演變成「兩頭蛇對雙橫車」之陣。

6. 俥二進四　車 4 進 5　　7. 相七進九　車 1 進 1

黑方　史思旋

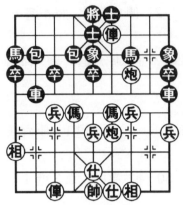

紅方　梅娜

圖33

8. 仕六進五　車4平3
9. 俥九平七　車1平4
10. 俥二平四　卒7進1
11. 兵三進一　車4進3
12. 炮五平四　車3平1

紅卸中炮伏打死車，好棋；黑車吃邊兵隨手，局勢更落下風，應改走車3平4較好。

13. 炮八進三　車1平2
14. 炮八平三　象7進9
15. 炮三進一　包5平4
16. 俥四進四　士4進5
17. 傌三進四　車4平9

黑車很想平8路，擔心紅傌四進五，馬7進5，俥四平二！捉車現殺，黑丟車。

18. 炮四進一　車2退2
19. 傌七進六　象3進5（圖33）

如圖33所示，紅雙傌盤踞河口，過河俥、炮都占要道，各子蓄勢待發；黑方雙馬呆滯，子力萎縮在己方陣地內，毫無氣勢，紅方顯然占優。

20. 兵七進一！……

棄兵意在通俥，蓄勢巧手，使之形成左右夾擊的「鉗狀」攻勢。

20. ……　車2平3　21. 俥七平八　包2進2
22. 炮四平二　包4退1　23. 俥四退二　包4平2

24. 俥八進五　車３平２　　25. 傌六進八　車９平２
26. 炮二進四！ ……

紅方「聲東擊西」戰術成功，現揮炮攻象，黑方左翼吃
緊。

26. ……　　　馬１退３　　27. 炮二進一　馬３進４
28. 炮二平八　車２退３　　29. 兵三進一　象９進７
30. 傌四進二　馬７退８　　31. 俥四進二！（紅勝）

紅進俥「點穴」，要殺、打馬，雙重威脅。黑方防不勝
防，遂認負。

第34局　安徽棋院 梅娜（先勝）安徽棋院 余四海

2002 年 9 月 5 日，在皖棋院舉行了一場 6 局制的教學
對抗賽。這是梅娜對男隊員余四海的第 2 局之戰，雙方以五
六炮對反宮馬搶挺 7 卒列陣。中盤紅方獨具匠心的棄子技巧
一舉占得優勢，並迅速擴大戰果，終以「釣魚馬」殺法取
勝。

1. 炮二平五　馬２進３　　2. 傌二進三　卒７進１
3. 俥一平二　包８平６

形成中炮直俥對反宮馬搶挺 7 卒的陣勢。

4. 兵七進一 ……

也可改走俥二進八，士４進５，炮八平六，象３進５，
傌八進七，包２退１，俥二退二，馬８進７，俥九平八，包
2 平4，炮五進四！包６進５，炮五退一，包６平３，傌三退
五，包３進１，俥八進一，黑包難逃，雙車晚出，紅方占
優。

4. ……　　　馬８進７　　5. 炮八平六　車１進１

黑方　余四海

紅方　梅娜

圖34

黑出右橫車，意在控制紅左傌盤河。如改走車1平2，則傌八進七，包2平1，傌七進六，士6進5，成常見定式，另有變化。

6. 傌八進七　　車1平4
7. 炮六進二　　馬7進6
8. 炮五平六　　車4平7
8. 相七進五　　……

飛相隨手，頓挫有誤。可先走炮六平一試黑方應手，黑若包6平9，則俥九平八捉包，紅方佔先；又若黑走象7進9，再相七進五，叼起黑象飛邊，以後對進攻有利。

8. ……　　　　馬6進7　　　9. 俥二進四　　象7進5
10. 俥九平八　　包2退1

退包華而不實，自找麻煩，不如包2平1為好。

11. 炮六退一　　馬7退6　　　12. 俥二進三　　包6平7
13. 傌三進四　　包2平4　　　14. 炮六平七　　卒7進1
15. 炮七進三　　包4進1

如改走卒7平6貪馬，則炮七進三，士4進5，炮七平九，紅方棄子有攻勢，黑方不便宜。

16. 俥二退二　　包7進2　　　17. 傌四進六　　……

進傌邀兌，好棋，造成黑方左翼空虛。

17. ……　　　　包4進5　　　18. 傌六進七　　馬6進5
19. 俥八進三　　包4退3

20. 俥八平六！（圖34） ⋯⋯

如圖34形勢，紅平俥肋道使黑方退包打俥搶先的計畫落空。此時枰面上紅方各子俱活、皆占要道；黑方左車原地未動，處於挨打落後的局面。

20. ⋯⋯ 士6進5 　 21. 俥二進一 馬5退6

22. 俥二平五 象3進1

飛邊象防紅七兵渡河表面上暫解燃眉，實際上此時的黑方局面已是防不勝防，難免一敗。

23. 後傌進五 包4平5 　 24. 仕四進五 車9平6

25. 傌五進三 包7平8 　 26. 傌三進五 包8進5

27. 仕五退四 車7進1

如改走馬6退7踩俥閃擊，紅則俥六進六，士5退4，俥五進一，士4進5，傌五進六殺，由此表明了黑方第25手棄包求攻的計畫落空。

28. 俥五平六（紅勝）

至此，紅方構成「釣魚傌」絕殺，黑方認負。

第35局　安徽棋院 梅娜（先勝）合肥 陳大勇

這是2003年9月16日，安徽業餘名手陳大勇在省棋院與梅娜下的一盤指導棋，雙方以五六炮對右三步虎佈陣。紅方佈局妙手兌包占得優勢，中盤傌踏雙象迅速入局，終以臥槽傌殺勢取勝。

1. 炮二平五 馬2進3 　 2. 傌二進三 卒7進1

3. 炮八平六 ⋯⋯

紅方炮平仕角先啟動左翼子力，採取穩健的五六炮列陣。如改走俥一平二，則車9進2，黑方可布成「鴛鴦包」

陣式，紅方避免與黑方鬥此陣法，故先平炮是戰略的需要。

3. …… 車1平2　　4. 傌八進七　包2平1

至此形成五六炮正馬對右三步虎陣勢。

5. 俥一平二　士4進5　　6. 兵七進一　包8平7

7. 俥九進二　包7進5　　8. 傌七進六　馬8進7

9. 傌六進七　（圖35）……

如圖35形勢，紅方陣形協調，雙俥均已啟動，七路線上的傌十分活躍，並潛伏一定的攻勢；黑方一車晚出，右馬路不暢，陣形欠佳，此圖應為紅方滿意的局面。

9. …… 包1進4？

包擊邊兵欠妥，被紅妙手兌包搶先，局勢頓落下風。可改走車2進3，紅方如接走兵七進一，包7平1，炮六進四，車2進3，以下伏有車2平3、車2平4、卒7進1等多種手段，大大優於實戰。

黑　方　陳大勇

紅　方　梅娜

圖35

象棋實戰短局制勝殺勢

10. 炮六進一！　包7平4

11. 俥九進一　包4退5

12. 兵七進一　包4平3

13. 傌三進四　象3進5

14. 傌四進六　馬3退1

15. 俥九進三　馬1退3

16. 俥九進二　……

以上幾個回合，紅方的進攻，勢如破竹；黑方的陣營，兵敗如山倒。究其原因都是黑方包轟邊兵惹的禍。現紅方伸俥下二路捉包，好棋！為以後

烈傌臥槽開闢通道。

16. …… 　　　包 3 進 3　　17. 傌七進五！ ……

傌踏上象，中路突破，兇悍異常，黑方已難應付，敗局
已定。

17. …… 　　　馬 7 進 5

飛馬無奈。如改走士 5 進 6，則炮五進四，士 6 進 5，
傌五進七，將 5 平 4，炮五退二，紅勝定；又如改走士 5 進
4，則傌五進三，將 5 平 4，傌六進七殺。

18. 傌六進五　車 9 平 7　　19. 傌五進七　將 5 平 4
20. 俥二進四　馬 7 進 6　　21. 炮五平三（紅勝）

以下黑只能走車 7 平 9，炮三平六，將 4 進 1，傌七退
六「雙將」殺，紅勝。

第 36 局　安徽棋院 梅娜（先勝）銅陵 薛言江

薛言江早在 1976 年淮南洞山舉行的全省棋類比賽上就
獲中國象棋個人賽亞軍。這是 2004 年 8 月 28 日於合肥市望
江賓館和梅娜下的一盤指導棋，雙方由「五七炮對屏風馬」
開局。

1. 炮二平五　馬 8 進 7　　2. 傌二進三　車 9 平 8
3. 俥一平二　馬 2 進 3　　4. 傌八平九　卒 7 進 1
5. 炮八平七　車 1 平 2　　6. 俥九平八　包 2 進 4

至此形成「五七炮對屏風馬右炮封車」陣勢。若改走包
8 進 4、左包封俥，則俥八進六，包 2 平 1，俥八平七，車 2
進 2，俥七退二，馬 3 進 2，俥七平八，馬 2 退 4，將成另
路變化，各具攻防。黑方根據自己喜好，選擇左右包封俥的
變例。

黑方　薛言江

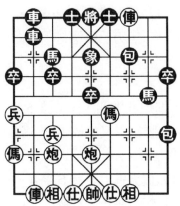

紅方　梅娜

圖 36

7. 俥二進四　　包 8 平 9

8. 俥二平四　　車 8 進 1

9. 兵九進一　　車 8 平 2

10. 兵三進一　……

挺三兵活傌係老式攻法。現在流行俥八進一，高俥擺脫封鎖，左俥右移兼攻黑方 7 路馬，招法靈活且強硬。試演如下：包 2 平 5，俥八平五，包 5 退 2，傌三進五，前車進 3，俥五平二，紅俥順利解封，仍握先手，能夠滿意。

10. ……　　　卒 7 進 1

11. 俥四平三　　馬 7 進 8　　12. 兵五進一　　象 3 進 5

13. 兵五進一　　卒 5 進 1

雖處下風，應改走士 4 進 5，耐心堅持，等待機會。

14. 俥三進五　　包 9 平 7

15. 傌三進四　　包 2 平 9（圖 36）

如圖 36 形勢，黑方右包左移，既可平中叫將，又有平 7 路打俥攻相，戰鬥進入白熱化。

16. 傌四進六　　車 2 進 8　　17. 傌九退八　　包 9 平 5

18. 炮五進三　　士 4 進 5

撐士無奈。如改走象 5 退 7 去車，則炮七進四‼將 5 進 1，傌六進七叫將抽車，紅方得子勝定。

19. 傌六退五　　車 2 進 9　　20. 傌五進六　　馬 8 進 6

21. 傌六進五　　馬 6 進 4　　22. 俥三退二（紅勝）

象棋實戰短局制勝殺勢

562

至此，紅方多子占勢，勝定。

第37局　安徽棋院 梅娜（先勝）安徽棋院 趙寅

　　這是 2001 年 7 月 19 日於安徽棋院省女子象棋隊教學循環賽中的一盤對局。現在趙寅和梅娜都是女子象棋大師。

| 1. 炮二平五 | 包 8 平 5 | 2. 傌二進三 | 馬 8 進 7 |
| 3. 俥一平二 | 車 9 進 1 | 4. 傌八進七 | 車 9 平 4 |

　　紅方左傌正起，加快左翼大子出動，有利於加強對中路的控制，也是對傌八進九、俥二進六等老式攻法的重大改進。

5. 兵七進一	卒 7 進 1	6. 俥二進四	馬 2 進 3
7. 兵三進一	卒 7 進 1	8. 俥二平三	包 5 退 1
9. 傌七進六	包 5 平 7	10. 俥三平四	包 2 進 3
11. 俥四進三	車 4 進 4		
12. 俥四平三	包 7 進 6		
13. 炮八平三	象 7 進 5		

　　至第 10 回合，黑方進包拴鏈大量兌子後，黑方雖兵種齊全，但左翼空虛，紅方仍持先手，稍好。

黑方　趙寅

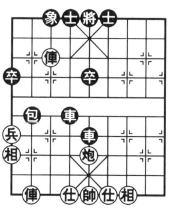

紅方　梅娜

圖37

14. 炮三平一　車 1 進 1
15. 俥九平八　車 4 平 3

　　應改走車 4 平 7 兌俥減緩左翼壓力，紅只能俥三退三，則包 2 平 7，炮一進四，車 1 平 8，炮一平七，車 8 進 5，

俥八進七，包 7 退 3，雖少兵，但可堅持，優於以後的實戰過程。

16. 炮一進四　車 1 平 9　　17. 相七進九　車 3 平 4
18. 炮一平七　車 9 進 5　　19. 炮七進三　象 5 退 3
20. 俥三平七　車 9 平 5（圖 37）

如圖 37 形勢，乍看黑方雙車包過河，雖缺一象但多中卒佔有好勢，實質上紅方先走，抓住黑方弱點，妙手得子，奠定勝局，且看續弈。

21. 俥七退三! ⋯⋯

退俥迫兌，妙手得子，黑方敗局已定。

21. ⋯⋯　　　　車 4 平 3　　22. 相九進七　士 6 進 5
23. 俥八進四　車 5 平 1　　24. 俥八進二　卒 5 進 1
25. 俥八平五　車 1 平 5　　26. 俥五平九　車 5 平 6
27. 俥九平五　車 6 退 2　　28. 炮五平七　象 3 進 1
29. 俥五進一

黑象被捉死，形成俥炮仕相全例勝車雙士的殘局，紅勝。

第 38 局　壽縣 王小雨（先負）安徽棋院 梅娜

這是 2003 年 9 月 25 日弈於安徽棋院的一盤訓練棋。王小雨也曾是筆者門下的一名女隊員，2003 年到省棋院帶訓。雙方由中炮過河俥高左炮對屏風馬左馬盤河佈陣，中局紅方應對有誤，僅 21 個回合就敗下陣來。

1. 炮二平五　馬 8 進 7　　2. 傌二進三　卒 7 進 1
3. 俥一平二　車 9 平 8　　4. 俥二進六　馬 2 進 3
5. 兵七進一　馬 7 進 6

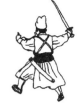

至此，形成中炮過河俥對屏風馬左馬盤河的基本陣形。黑馬躍出對紅俥構成威脅，但左翼車包脫根，是一步互有利弊的攻擊戰術。

> 6. 傌八進七　象3進5
> 7. 炮八進一　……

紅方高左炮曾風行一時，是攻擊黑方左馬盤河的主流變化之一。

> 7. ……　　　卒7進1
> 8. 俥二退一　馬6退7

黑　方　梅娜

紅　方　王小雨

圖38

正著應走卒7進1，以下傌三退五，馬6退7，俥二進一，包8平9，俥二平三，車8進2，炮五平四，包2退1，炮四進六，包2平4，炮八平三，包4進1，雙方各有千秋。此時梅娜走出變著，考驗王小雨。

> 9. 俥二進一　……

王小雨果然不諳此道，弈出敗招。正確應法為俥二退二！則卒7平6，兵三進一，卒6平7，炮八進一，紅方先手。

> 9. ……　　　卒7進1　　10. 俥二平三　卒7進1
> 11. 俥三進一　卒7平6　　12. 炮五平六　卒6進1

黑方卒逼九宮，紅方的高左炮黯然失色，僅10餘回合的交手，黑方大佔優勢。

> 13. 俥三退四　包8進7　　14. 俥三平二　車8進6

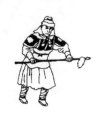

15. 炮八平二　車 1 進 1　　16. 傌九進一　卒 6 進 1
17. 帥五進一　車 1 平 7　　18. 炮六退一　包 2 進 2
19. 兵五進一　包 8 退 1！　20. 炮二平四　……

如改走炮六平二，則車 7 進 7，帥五進一，車 7 退 1，帥五退一，車 7 平 3，吃傌後伏車 3 平 8 的凶著，紅方亦必敗無疑。

20. ……　　　　車 7 進 7
21. 炮四退二　包 2 平 7（圖 38）

如圖 38 形勢，紅方無一子過河，且老帥不安於位，黑方四子歸邊，伏車 7 進 1，再包 7 進 4 重包叫將抽傌的棋，至此紅方認負。

第 39 局　安徽棋院 梅娜（先勝）蚌埠 王衛峰

省女子象棋隊赴蚌埠訓練比賽，這是 2003 年 9 月 19 日下午王衛峰與梅娜下的一盤指導棋。王衛峰係蚌埠市象棋高手，18 日晚上執黑戰勝梅娜一局，此為兩人的第二次對弈。

1. 炮二平五　馬 8 進 7　　2. 傌二進三　馬 2 進 3
3. 傌一平二　車 9 平 8　　4. 兵七進一　卒 7 進 1
5. 傌二進六　包 8 平 9　　6. 傌二平三　包 9 退 1
7. 炮八平六　……

平仕角炮穩中帶凶，戰略意圖在於打亂黑方平包兌傌的常規套路，收到出其不意的攻擊效果。

7. ……　　　　馬 3 退 5

退馬歸心意在威脅紅方過河傌。常見的著法是車 1 平 2，傌八進七，包 2 平 1，傌九進二，另具變化。

8. 炮五進四 ……

包擊中卒雖得實惠，但給黑棋借機出動大子並調成好形，得不償失。可改走俥三退一，象 3 進 5，俥三平六，馬 5 進 3，黑可抗衡；或改走最新變化俥九進一。現介紹 2003 年全國象棋聯賽第 13 輪徐超先勝黃海林的實戰：俥九進一，車 8 進 5，俥九平四，包 9 平 7，炮五進四，馬 7 進 5，俥三平五，包 7 進 5，俥四進二，包 7 進 3，仕四進

黑　方　王衛峰

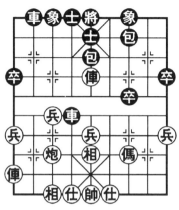

紅　方　梅娜

圖 39

五，車 8 退 3，傌三進二，車 1 平 2，傌二進三，將 5 進 1，傌八進七，車 1 平 4，炮五退一，車 4 進 1，俥四進四，車 4 平 7，傌七進六，將 5 平 4，俥四平七，車 7 平 4，俥七進一，將 4 進 1，傌六進七，將 4 平 5，帥五平四，象 3 進 1，兵七進一，象 1 進 3，炮五平八，紅勝。

8. ……	馬 7 進 5	9. 俥三平五	包 9 平 7
10. 相三進五	包 2 平 5	11. 傌八進七	車 1 平 2
12. 傌七進六	馬 5 進 7	13. 俥五平七	士 6 進 5
14. 俥九進一	車 8 進 5	15. 兵三進一	車 8 平 7
16. 傌六進五	馬 7 進 5	17. 俥七平五	車 7 平 4

18. 炮六平七（圖 39）……

爭先的巧手！有此一著，黑棋處於兩難境地。

18. ……　　包 7 進 6

第十章　新晉女子象棋大師梅娜實戰短局選評

567

無奈的選擇！黑方無法躲避紅俥五平三和俥九平八的雙重攻擊。

19. 俥九平八	包7平3	20. 俥八進八	車4進1
21. 仕四進五	包5進4	22. 兵九進一	卒9進1
23. 俥八退四	象3進5	24. 俥五平九	包5退1
25. 俥八平五	車4平5		

最後的敗著，被紅方雙俥硬吃包後，丟子輸定，否則還能維持，有望戰和。

| 26. 俥九平五！ | 包5進2 | 27. 相七進五 | 車5進1 |
| 28. 帥五平四 | 包3進2 | 29. 帥四進一 | 車5平3 |

改走車5平7，尚有對攻機會。

30. 前俥平四　車3退2

以下俥五平三，卒9進1，俥三進二‼包3退1，仕五進六，黑方無法抵擋紅俥四進二的攻擊，遂投子認負。

第40局　安徽 梅娜（先勝）河北 劉殿中

安徽女子象棋隊赴河北集訓，2001年12月18日，劉殿中老師在河北棋院指導年輕隊員，下了一場1人對數人的車輪戰，梅娜僥倖獲勝。下面是對弈過程。

1. 炮二平五	馬8進7	2. 傌二進三	車9平8
3. 俥一平二	卒7進1	4. 俥二進六	馬2進3
5. 傌八進七	馬7進6	6. 兵七進一	象7進5

飛左象與右象的區別在於左車較為活躍，必要時有車8平7助攻的手段。但右車不能及時投入戰鬥，容易影響作戰。

7. 炮八進一　……

用高左炮戰術都是對付黑方飛右象，現黑飛左象，紅也用高左炮則較為少見，一般紅多走俥九進一或兵五進一，各另具變化。

紅　方　梅娜

圖 40

　　7.……　　　卒 7 進 1

　　8. 俥二平四　卒 7 進 1

既然飛左象有車 8 平 7 的助攻，可考慮走馬 6 進 7。

　　9. 傌三退五　馬 6 退 4

　　10. 俥四平二　車 1 進 1

　　11. 炮八平七　車 1 平 7

平車 7 路未能解決紅方七路線的攻勢，是導致局面落後的根源。可考慮車 1 平 6，以後有撐士出將助攻的凶招，變化較為豐富。

　　12. 俥九平八　包 2 退 1　　13. 兵七進一　包 2 平 3

　　14. 兵七平六　馬 3 退 1　　15. 炮七進五　馬 4 退 3

　　16. 炮五進四　士 6 進 5　　17. 俥八進八　馬 3 進 2

　　18. 炮五平八　馬 1 進 2　　19. 俥八退二（圖40）……

至圖 40 形勢，由於第 11 回合黑方車 1 平 7 的失誤，造成白丟一子，且左翼無根車包被紅方緊緊鎖住，敗象已呈。

　　19.……　　　卒 7 進 1　　20. 俥八平七　卒 7 進 1

　　21. 俥七平四　卒 7 進 1　　22. 相七進五　卒 7 進 6

　　23. 俥四退六　車 8 進 1

枰面紅方單缺仕相，忌憚雙車進攻，此著黑提車聯手準備兌俥，解決無根車包被牽，實屬無奈，眼下也只能如此而

已。

24. 傌七進六　包8平9　　25. 俥二進二　車7平8

26. 傌六進四　士5進4　　27. 兵六進一　士4進5

28. 傌五進七　包9進4　　29. 俥四進三　包9退2

30. 傌七進六　卒1進1

　　紅方得子後，穩紮穩打，步步為營，黑方雖竭盡全力，積極進取，力圖挽回局面，無奈力不從心。以下：傌六進七，車8進3，傌七退六，包9進1，兵六進一，士5進4，傌四進三，車8進5，帥五進一，士4退5，俥四進五，將5平4，俥四平五，紅勝。

大展出版社有限公司
品冠文化出版社

圖書目錄

地址：台北市北投區(石牌)
　　　致遠一路二段 12 巷 1 號
郵撥：01669551＜大展＞
　　　19346241＜品冠＞

電話：(02) 28236031
　　　28236033
　　　28233123
傳真：(02) 28272069

·熱門新知·品冠編號 67

1.	圖解基因與 DNA	中原英臣主編	230 元
2.	圖解人體的神奇 （精）	米山公啟主編	230 元
3.	圖解腦與心的構造 （精）	永田和哉主編	230 元
4.	圖解科學的神奇 （精）	鳥海光弘主編	230 元
5.	圖解數學的神奇 （精）	柳谷晃著	250 元
6.	圖解基因操作 （精）	海老原充主編	230 元
7.	圖解後基因組 （精）	才園哲人著	230 元
8.	圖解再生醫療的構造與未來	才園哲人著	230 元
9.	圖解保護身體的免疫構造	才園哲人著	230 元
10.	90 分鐘了解尖端技術的結構	志村幸雄著	280 元
11.	人體解剖學歌訣	張元生主編	200 元
12.	醫院臨床中西用藥	杜光主編	550 元
13.	現代醫師實用手冊	周有利主編	400 元

·名人選輯·品冠編號 671

1.	佛洛伊德	傅陽主編	200 元
2.	莎士比亞	傅陽主編	200 元
3.	蘇格拉底	傅陽主編	200 元
4.	盧梭	傅陽主編	200 元
5.	歌德	傅陽主編	200 元
6.	培根	傅陽主編	200 元
7.	但丁	傅陽主編	200 元
8.	西蒙波娃	傅陽主編	200 元

·圍棋輕鬆學·品冠編號 68

1.	圍棋六日通	李曉佳編著	160 元
2.	布局的對策	吳玉林等編著	250 元
3.	定石的運用	吳玉林等編著	280 元
4.	死活的要點	吳玉林等編著	250 元
5.	中盤的妙手	吳玉林等編著	300 元
6.	收官的技巧	吳玉林等編著	250 元

・象 棋 輕 鬆 學・品冠編號69

・智 力 運 動・品冠編號691

・鑑 賞 系 列・品冠編號70

・休 閒 生 活・品冠編號71

・生 活 廣 場・品冠編號61

14. 神奇新穴療法　　　　　　　吳德華編著　200元
15. 神奇小針刀療法　　　　　　　韋丹主編　200元
16. 神奇刮痧療法　　　　　　　童佼寅主編　200元
17. 神奇氣功療法　　　　　　　　陳坤編著　200元

・常見病藥膳調養叢書・ 品冠編號 631

1. 脂肪肝四季飲食　　　　　　　蕭守貴著　200元
2. 高血壓四季飲食　　　　　　　秦玖剛著　200元
3. 慢性腎炎四季飲食　　　　　　魏從強著　200元
4. 高脂血症四季飲食　　　　　　　薛輝著　200元
5. 慢性胃炎四季飲食　　　　　　馬秉祥著　200元
6. 糖尿病四季飲食　　　　　　　王耀獻著　200元
7. 癌症四季飲食　　　　　　　　　李忠著　200元
8. 痛風四季飲食　　　　　　　　魯焰主編　200元
9. 肝炎四季飲食　　　　　　　　王虹等著　200元
10. 肥胖症四季飲食　　　　　　　李偉等著　200元
11. 膽囊炎、膽石症四季飲食　　　謝春娥著　200元

・彩色圖解保健・ 品冠編號 64

1. 瘦身　　　　　　　　　　　主婦之友社　300元
2. 腰痛　　　　　　　　　　　主婦之友社　300元
3. 肩膀痠痛　　　　　　　　　主婦之友社　300元
4. 腰、膝、腳的疼痛　　　　　主婦之友社　300元
5. 壓力、精神疲勞　　　　　　主婦之友社　300元
6. 眼睛疲勞、視力減退　　　　主婦之友社　300元

・休閒保健叢書・ 品冠編號 641

1. 瘦身保健按摩術　　　　　　聞慶漢主編　200元
2. 顏面美容保健按摩術　　　　聞慶漢主編　200元
3. 足部保健按摩術　　　　　　聞慶漢主編　200元
4. 養生保健按摩術　　　　　　聞慶漢主編　280元
5. 頭部穴道保健術　　　　　　柯富陽主編　180元
6. 健身醫療運動處方　　　　　鄭寶田主編　230元
7. 實用美容美體點穴術＋VCD　李芬莉主編　350元
8. 中外保健按摩技法全集＋VCD　任全主編　550元
9. 中醫三補養生　　　　　　　　劉健主編　300元
10. 運動創傷康復診療　　　　　任玉衡主編　550元
11. 養生抗衰老指南　　　　　　馬永興主編　350元
12. 創傷骨折救護與康復　　　　鍾杏梅主編　220元
13. 百病全息按摩療法＋VCD　　王富春主編　500元
14. 拔罐排毒一身輕＋VCD　　　　許麗編著　330元

4

15. 圖解針灸美容　　　　　　　　王富春主編　350元
16. 圖解針灸減肥　　　　　　　　王富春主編　350元

·健康新視野· 品冠編號651

1. 怎樣讓孩子遠離意外傷害　　　高溥超等主編　230元
2. 使孩子聰明的鹼性食品　　　　高溥超等主編　230元
3. 食物中的降糖藥　　　　　　　高溥超等主編　230元
4. 開車族健康要訣　　　　　　　高溥超等主編　230元
5. 國外流行瘦身法　　　　　　　高溥超等主編　230元

·少 年 偵 探· 品冠編號66

1. 怪盜二十面相　　　（精）　江戶川亂步著　特價189元
2. 少年偵探團　　　　（精）　江戶川亂步著　特價189元
3. 妖怪博士　　　　　（精）　江戶川亂步著　特價189元
4. 大金塊　　　　　　（精）　江戶川亂步著　特價230元
5. 青銅魔人　　　　　（精）　江戶川亂步著　特價230元
6. 地底魔術王　　　　（精）　江戶川亂步著　特價230元
7. 透明怪人　　　　　（精）　江戶川亂步著　特價230元
8. 怪人四十面相　　　（精）　江戶川亂步著　特價230元
9. 宇宙怪人　　　　　（精）　江戶川亂步著　特價230元
10. 恐怖的鐵塔王國　　（精）　江戶川亂步著　特價230元
11. 灰色巨人　　　　　（精）　江戶川亂步著　特價230元
12. 海底魔術師　　　　（精）　江戶川亂步著　特價230元
13. 黃金豹　　　　　　（精）　江戶川亂步著　特價230元
14. 魔法博士　　　　　（精）　江戶川亂步著　特價230元
15. 馬戲怪人　　　　　（精）　江戶川亂步著　特價230元
16. 魔人銅鑼　　　　　（精）　江戶川亂步著　特價230元
17. 魔法人偶　　　　　（精）　江戶川亂步著　特價230元
18. 奇面城的秘密　　　（精）　江戶川亂步著　特價230元
19. 夜光人　　　　　　（精）　江戶川亂步著　特價230元
20. 塔上的魔術師　　　（精）　江戶川亂步著　特價230元
21. 鐵人Q　　　　　　（精）　江戶川亂步著　特價230元
22. 假面恐怖王　　　　（精）　江戶川亂步著　特價230元
23. 電人M　　　　　　（精）　江戶川亂步著　特價230元
24. 二十面相的詛咒　　（精）　江戶川亂步著　特價230元
25. 飛天二十面相　　　（精）　江戶川亂步著　特價230元
26. 黃金怪獸　　　　　（精）　江戶川亂步著　特價230元

·武 術 特 輯· 大展編號10

1. 陳式太極拳入門　　　　　　　馮志強編著　180元
2. 武式太極拳　　　　　　　　　郝少如編著　200元

國家圖書館出版品預行編目資料

象棋實戰短局制勝殺勢／傅寶勝　主編
——初版，——臺北市，品冠文化，2011〔民100 . 03〕
面；21公分，——（象棋輕鬆學；6）
ISBN　978-957-468-800-5（平裝）

1. 象棋

997.12　　　　　　　　　　　　　　　　100000345

象棋實戰短局制勝殺勢

主　　編／傅寶勝
責任編輯／劉三珊
發 行 人／蔡孟甫
出 版 者／品冠文化出版社
社　　址／台北市北投區（石牌）致遠一路2段12巷1號
電　　話／（02）28233123・28236031・28236033
傳　　眞／（02）28272069
郵政劃撥／19346241
網　　址／www.dah-jaan.com.tw
E－mail ／ service@dah-jaan.com.tw
承 印 者／傳興印刷有限公司
裝　　訂／建鑫印刷裝訂有限公司
排 版 者／弘益電腦排版有限公司
授 權 者／安徽科學技術出版社
初版1刷／2011年（民100年）3月

定　價／450元

大展好書　好書大展
品嘗好書　冠群可期

大展好書　好書大展
品嚐好書　冠群可期